李銘輝博士/主編　　　博彩娛 ♠ 榮叢書

賭場經營管理

Casino Operations Management

Jim Kilby, Jim Fox, Anthony F. Lucas ● 著

陳秀玉、陳啓勳、陳昶源、黃啓揚、鄭凱文、蔡欣佑、謝文欽 ● 譯

博彩娛樂叢書序

近幾年全球各地博奕事業方興未艾，舉凡杜拜、澳門、新加坡、南韓……都在興建與開發賭場，冀藉由賭場的多元功能發展觀光事業。中東杜拜政府的投資控股公司杜拜世界，於近日宣布投資拉斯維加斯之米高梅賭場集團的新賭場計畫，其購入該集團約9.5%的股份，花費超過50億美元；現實社會中不能賭博的回教世界，居然購入美國賭場集團的股份，代表的是阿拉伯聯合大公國看好博奕事業的前景。

根據世界觀光組織的預估，東亞及太平洋地區2010年旅客可以有1億9,000萬人次，而到2020年，預計入境旅客將再增加1倍，達到約4億人次。就拉斯維加斯的博奕事業發展而言，消費者45%的花費是在賭博，其他55%花費在餐飲、購物、娛樂、住宿等，事實上博奕事業已成為一個整合觀光、娛樂事業的整合型事業。

全球對博奕事業重視的不只杜拜，亞洲各國亦摩拳擦掌、爭相發展這門事業。其中最早起跑的是澳門，其賭場數在最近幾年快速增長，從2002年的11家增長到2007年第二季的26家。同時期，賭桌數也快速增長超過8倍，2007年的賭場營收高達69億5,000萬美元，首度超越拉斯維加斯成為全球最大的賭博勝地。澳門目前仍然以賭場為主要吸引旅客的利基，並朝向拉斯維加斯般地結合購物、住宿、會展的多元觀光發展。

新加坡的兩家複合式度假勝地預計在2009年完工，其藉由完整的周邊規劃與設計，企圖打造亞洲的新觀光天堂。其中之一是濱海灣金沙綜合度假勝地（Marina Bay Sands Singapore），將耗資32億美元，除了賭場外，濱海灣周邊將興建三棟五十層樓高的高樓，預計將可容納2,500間飯店客房、93,000平方公尺的會議中心、2間戲院、1座溜冰

場以及無數的餐廳和店面。為了增加吸引力，受聘的知名以色列裔建築師薩夫迪將在濱海灣金沙賭場的附近打造一個類似雪梨歌劇院的地標型博物館。為因應未來博奕事業的人力需求，新加坡政府提供財務支援，由業界與美國內華達大學拉斯維加斯分校的飯店管理學院，於2006年共同在新加坡建立首座海外校園，提供觀光、賭場專業的四年制大學人才培育。

　　全球博奕產業方興未艾，其上、中、下游發展愈來愈健全，開發新的科技和建立線上投注機制等，都使博奕產業更朝國際化方向前進，台灣如能結合觀光產業發展博奕事業，將有利於我國觀光事業的成長。博奕產業包含陸上及水上賭場、麻將館、公益彩券、樂透彩、賭狗和賭馬；博奕娛樂業的服務範圍也很廣，除了各種博奕遊戲服務外，還有飯店營運、娛樂秀場節目安排、商店購物、遊憩設施、配合活動設計等。每一個環節都不能忽視，才能營造多元服務的博奕事業。

　　此外，博奕概分為賭場（casino）、彩券（lottery）兩大領域。挾著工業電腦及遊戲軟體的發展基礎，台灣廠商在全球博奕機台（吃角子老虎、水果盤等）的市占率高達七成。未來台灣一旦開放博奕產業，除了賭場（含博奕機台）的商機，還將帶動整合型度假村主題樂園、觀光旅遊、交通、會議展覽、精品等周邊產業的商機。目前博奕市場還有很大的發展空間，但亞洲博奕市場很需要台灣供應人才，因此不管政府有無修法通過興建賭場，培育博奕人才都是必然的趨勢，應當未雨綢繆。

　　看準博奕產業未來需要大量人才，國內動作快的大學院校紛紛開辦博奕課程，希望及早培養人才。國內有學校將休閒事業系更名為「休閒與遊憩系」，並開設賭博管理學、賭博心理學、賭博經濟學、防止詐賭方法等課程。更有學校在學校成立了「博奕事業管理中心」，將真正的博奕桌台及籌碼，引進校園課堂。未來博奕高階專業人才的行情將持續看漲，包括：賽事作業管理員、風險控制交易員等

職務，皆必須具備傑出的數學邏輯能力、數字分析技巧，才能精算賽事的賠率。因此博奕課程如：博奕事業概論、博奕經營管理、博奕人才管理、博奕行銷管理、博奕產業分析、博奕心理學、博奕財務管理與博奕機率論等之相關書籍的編寫有其必要性，更可讓莘莘學子有機會認識與學習博奕之機會。

依照編輯構想，這套叢書的編輯方針應走在博奕事業的尖端，作為我國博奕事業的指標，並能確實反應博奕事業教育的需求，以作為國人認識博奕事業的指引，同時要能綜合學術與實務操作的功能，滿足觀光、餐旅、休閒相關科系學生的學習需要，並提供業界實務操作及訓練的參考。

身為這套叢書的編者，謹在此感謝產、官、學界所有前輩先進長期的支持與愛護，同時感謝本叢書中各書的著（譯）者，若非各位著（譯）者的奉獻與合作，本叢書當難順利完成，內容也必非如此充實。同時也要感謝揚智文化公司執事諸君的支持與工作人員的辛勞，才能使本叢書順利地問世。

台灣觀光學院校長

李銘輝　謹識

2008年2月

原　序

　　三位作者寫這一本書的目的，是要提供給博奕業界的從業人員一本參考書籍，同時也是要將這本書當做是一種資料來源，提供給想要瞭解博奕產業的讀者。畢竟博奕產業是當今世界上發展最快速的產業之一，讀者可以透過這本書的內容，對於博奕事業管理的各個面向有深入的瞭解。

　　博奕產業以各種不同的型態，存在於全美國大部分的地方，而且出現在我們的日常生活之中，像是慈善團體所辦的博奕活動、樂透彩券、賽馬、賽狗、賓果遊戲或是觀光賭場等。在最近的幾年當中，全世界各地的博奕產業也都和美國境內一樣地蓬勃發展（當然，這也包括澳大利亞、埃及以及歐洲等這一些早就已經將賭場合法化的國家）。

　　重要的是，讀者應該要瞭解，博奕產業為何能夠達到目前的發展情況，並且也要對於博奕產業之所以能夠快速發展的促成原因有清楚的認知。因此，本書一開始就回顧博奕產業的發展歷史，同時也探討政府對於博奕產業的管理規範，這些管理規範一直都是這個產業不可或缺的一部分，未來也將會持續與這個產業形影不離。這一些管理規範也是整個博奕產業裡面，變動幅度最大的區塊之一，不論是聯邦政府或是州政府的管理規範，一直都有新的法令規章陸陸續續頒布，而既有的法令也是持續不斷地在進行修訂。

　　本書所探討的議題範圍非常廣泛，從賭場工作人員的編制與組織架構的原則，乃至於賭場行銷以及賭客的評比系統。本書也針對各種牌桌賭局、吃角子老虎機、運動簽賭以及競賽簽賭等賭博項目，深入地探討它們的營運方式，同時也會討論賭場經營者的觀察角度。本書

的作者除了描述各種賭博項目的一般遊戲規則之外，也會更進一步以數學運算的方法來詳細解釋這些遊戲規則的機率問題。在整本書的內容之中，作者們都是以博奕業界慣用的專有名詞來敘述。在書本最後的「賭場專用術語」中，提供了詳盡的專用術語解釋。

博奕產業是一種非常緊張刺激的產業，也是一種高風險的產業。本書的作者們希望可以把這個產業的緊張刺激傳達給讀者知道，同時也提供資訊來幫助讀者們瞭解這個產業的風險所在，並且讓讀者知道降低風險的方法。

作者之一的Jim Fox希望藉由這個機會來感謝他的女兒Meghan，感謝她的耐心與諒解。他也要感謝他的父母，從小到大，父母一直給予他鼓勵與支持。除此之外，他也要感謝下列這一些朋友們的友誼與支持：綠谷（Green Valley）高中的Susan Fox、強德勒（Chandler）警察局的Kurt Houser、底特律「米高梅大酒店」（MGM Grand Detroit）的Wayne Smith、「貝拉吉歐賭場」（Bellagio）的Ellen Ma、Nora Lonnquist、拉斯維加斯「蒙特拉戈」（MonteLago）賭場的David Chan、Karl Houser、Rhoades家族，以及Tom Roche。

另一位作者Jim Kilby要感謝下列這些人所給予的啟發、鼓勵、協助與友誼：拉斯維加斯「海瑞賭場」（Harrah's）的執行長Jesse Ferrell、拉斯維加斯「金磚賭場」（Golden Nugget）牌桌遊戲部門的副總經理Tom Newman、拉斯維加斯「棕櫚賭場」（Palms Casino）的執行長Roy Brennan、澳洲雪梨PBL博奕經營公司的執行長Andrew MacDonald、紐約市立大學統計與電腦資訊系統的榮譽教授Lloyd Rosenberg、洛杉磯科寇羅博（Curtco Robb）媒體公司的執行長特助Melody Larsen、拉斯維加斯「純品康納」（Tropicana）賭場的規劃分析部門主任Jack Pappas、佛羅里達州「波爾港」（Bal Harbor）國際休閒公司（Resorts International, Inc.）的前顧問Richard Olsen、拉斯維加斯「宮站」（Palace Station）賭場的賭場部門執行長Ray Gambardella、Widener大學的Shiang-Lih Chen博士，以及我親愛的母親Minnie Kilby。

　　第三位作者Anthony Lucas想要感謝Sarah Lucas給予的耐心及鼓勵。除此之外，也要感謝下列的這一些朋友，因為他們對於這本書以及對於賭場管理科學的發展都有許多的貢獻：Brad Goldberg、Will Dunn、Guy Wolcott、Jake Fischer、Janice Fitzpatrick、Yvette Harris以及Felix Rappaport。要不是有這一些人的付出，並且一直投注心力於研究，也不可能會有那麼多的重要文獻及教科書。

　　本書的三位作者還要對下列的這些人致上崇高的謝意：Tyrus Mulkey在博奕產業的發展歷史上面提供了許多的資料；Jim Palmer 和Raelene Palmer所給予的友誼與寶貴的意見，並且還幫忙審稿；內華達州大學拉斯維加斯分校的經濟學副教授Terry Ridgeway，以及許多重要文獻的作者Stanley Ko。本書的作者也要感謝那些協助本書第二版得以順利出版的朋友：拉斯維加斯百利博奕集團（Bally Gaming Systems）的行銷部副總經理Marcus E. Prater和行銷溝通部經理George Stamos、拉斯維加斯洗牌老手賭場（Shuffle Master Gaming）的產品部門經理Joshua Marz和資深行銷協調人員Joie Murphy、Jocelina Santos博士，以及加州的全美印地安博奕協會的執行董事Jacob Coin。

譯　序

　　很榮幸接到揚智文化閻富萍總編輯的邀請，翻譯這一本書。翻譯的過程之中，覺得這一本書寫得非常好，把賭場經營管理的相關知識都深入淺出地一一探討。只不過本人才疏學淺，無法精通這麼多的專業領域，幸好得到陳啓勳主任、陳秀玉副教授、黃啓揚助理教授、鄭凱文助理教授、蔡欣佑助理教授以及陳昶源研究員等諸位好友的鼎力相助，各自貢獻他們的專長，這一本書的翻譯工作才得以順利完成。

　　因爲賭場管理在國內算是比較新的專業，相關的中文書籍不多，因此在翻譯時，所有的譯者都投入了相當的心力，希望可以把博奕的專業術語及各項管理議題詳實且通順地傳達給所有的讀者。最可貴的是，所有的譯者都是字字推敲且重複校閱，雖然不敢說是嘔心瀝血，但是專業、敬業的精神非常值得肯定。不過，我也相信書中難免會有辭不達意與疏漏之處，因此懇請各位讀者與先進能夠不吝給予指正。

　　陳啓勳主任想要藉由這個機會來感謝夥伴們的互相協助，讓這次的翻譯工作能夠順利完成。雖然他覺得翻譯的工作要花費很多的時間及心力，但是也從中得到許多的收穫，因此也要感謝揚智出版社給我們這個學習的機會。

　　陳秀玉副教授從來也沒有想過自己會與博奕牽扯上關係，但眞的非常高興可以受邀參與這次的翻譯工作，讓她可以從原文書籍的內容以及翻譯的過程之中，找到對博奕的新體會，也因而促使她再參與博奕相關的訓練課程。她希望這本書的出現，也能帶給讀者對博奕有更進一步的瞭解。

　　黃啓揚助理教授覺得，在近幾年來隨著博奕事業開放之浪潮，國內餐旅與觀光休閒相關科系紛紛開設博奕事業管理相關課程，但一本詳細介紹博奕事業發展與管理之教科書卻付之闕如，此次揚智文化

所選定翻譯之教科書為一詳細說明博奕事業在美國發展歷程與相關管理事宜之最佳教材，承蒙受邀加入此翻譯團隊共同完成此一艱鉅之任務，希望能提供國內相關科系最適用之博奕事業管理教材。望各界先進不吝提供寶貴意見，以期達到翻譯工作信、達、雅之要求。

鄭凱文助理教授覺得很榮幸可以受邀來翻譯這一本書。她也覺得賭場管理在國內是比較新的議題，可參考的中文書籍確實不多，雖然她在會計及財務領域有相關的背景知識，但在賭場管理這一部分，可說是初次接觸，但是很高興有這個學習的機會。在翻譯的過程中，雖然希望可以把博奕的專業術語詳實地傳遞給所有的讀者，但如仍有疏漏之處，還請讀者們見諒。最後，她希望我們這個翻譯團隊的努力，能夠促使讀者們對賭場管理有更進一步的認識。

蔡欣佑助理教授也覺得很榮幸可以和其他的夥伴一同來翻譯這一本書。她覺得這是一本博奕領域入門的經典好書，書中提供了賭場管理與常見的牌桌遊戲介紹與規則。雖然覺得翻譯的工作耗時又傷神，但是她期待可以給予讀者們流暢且清楚的閱讀體驗。

陳昶源研究員也非常高興可以一起參與這本書的翻譯，但是他也發現這次的翻譯工作是一大挑戰。目前國內有關博奕的學術性書籍十分匱乏，因此在許多專有名詞的譯名上，他都只能尋找香港方面的相關資料作為參考。他也感謝一同翻譯的夥伴們花了無數的心力把各章節的名詞及定義統合起來，並且在翻譯的過程之中相互切磋，讓他在這次的參與中，獲益良多。

最後，本人也要感謝揚智出版社的張明玲小姐，在翻譯的過程之中給予諸多的協助；感謝我的兩位指導教授，Dr. Geoffrey C. Godbey與Dr. Stuart H. Mann，在我求學時期給予教誨；感謝我的家人與親友，在我的人生旅程中給予的關懷與支持；也感謝我三個可愛的孩子，在我忙碌的時候，他們都可以照顧好自己。

謝文欽

2011年6月於國立高雄餐旅大學

譯者簡介
※依作者姓氏筆畫順序排列※

陳秀玉（負責第十四、十五、十六章）
　　學歷：國立彰化師範大學商業教育系博士
　　　　　瑞士旅館學校畢業（Hotel Consult SHCC -"Cesar Ritz"
　　　　　Colleges）
　　　　　中國文化大學觀光事業系學士、碩士
　　現職：國立高雄餐旅大學餐飲管理系副教授
　　　　　行政院勞委會職訓局技術士技能檢定監評委員
　　經歷：CHE餐旅教育人員合格證書（AH/LA, Certified Hospitality
　　　　　Educator）
　　　　　台北亞都麗緻大飯店
　　　　　台北醒吾商業技術學院專任助教、講師
　　　　　旅行社兼任專業領隊

陳啓勳（負責第十九章）
　　學歷：國立台灣師範大學教育心理學系碩士、博士
　　現職：美和科技大學社會工作系副教授兼系主任
　　經歷：國立高雄餐旅大學通識教育中心副教授兼主任

陳昶源（負責第十二、十三、十八章）
　　學歷：英國Exeter大學心理學碩士
　　　　　國立台灣大學心理學學士
　　現職：社團法人花蓮縣記憶空間學會研究員

黃啓揚（負責第二章）
　　學歷：美國奧本大學（Auburn University）食品加工博士
　　　　　美國奧本大學（Auburn University）食品營養碩士
　　　　　美國奧本大學（Auburn University）餐旅管理碩士
　　現職：國立高雄餐旅大學旅館管理系專任助理教授
　　經歷：大仁科技大學食品衛生系專任助理教授
　　　　　大仁科技大學餐飲管理科專任助理教授兼主任

鄭凱文（負責第三、六、十章）
　　學歷：國立彰化師範大學商業教育系博士
　　　　　國立政治大學會計研究所碩士
　　現職：國立高雄餐旅大學航空暨運輸服務管理系助理教授
　　　　　國立高雄餐旅大學電算中心諮詢組組長
　　經歷：資誠會計師事務所高級審計員
　　　　　中華民國會計師考試合格
　　　　　國際內部稽核師考試合格

蔡欣佑（負責第七、八章）
　　學歷：紐西蘭懷卡托大學（The University of Waikato）旅遊與餐
　　　　　旅管理博士
　　現職：國立高雄餐旅大學休閒暨遊憩管理系助理教授

謝文欽（負責第一、二、四、五、九、十一、十七章）
　　學歷：美國賓州州立大學（Pennsylvania State University）休閒研
　　　　　究哲學博士
　　　　　美國肯薩斯州匹茲堡州立大學（Pittsburg State University）
　　　　　企管碩士
　　　　　國立中興大學畜牧系學士
　　現職：國立高雄餐旅大學旅館管理系副教授

目　錄

第一章

近代賭場的發展史

內華達州：現代賭場的誕生地

1864年，內華達州剛剛被納入為美國的領土時，該州的立法人員就已經通過立法，前後歷經八次不同的立法過程，直接衝擊該州的賭博發展。其中有四個法案規定完全禁止所有的賭博；另外的四個法案卻允許該州存在某些形式的賭博。儘管限制賭博的立法已經生效，內華達的州史裡卻永遠無法略過賭博這個部分。

1869年，內華達立州的第五年，第一個贊成賭博合法化的法案就通過了。該州的參議院及眾議院原本在1865年的時候，就已經通過了這個法案，但是後來卻被當時的州長Henry G. Blasdel給否決掉了（Hadley, 1981）。1869年，這項法案再度被提出來討論，這一次，立法人員成功地推翻了州長的否決。

內華達州就這樣讓賭場一直合法營運下去，直到1909年，當時的立法人員通過法案，取締所有的賭博活動。有趣的是，這個法令卻一直延至1910年的年底才執行，讓賭場業者有將近二十個月的時間可以化明為暗，繼續營運。由於這項法令實施的時間有所延遲，對於賭博的禁令也就形同虛設。

1800年代末至1900年代初這段期間，內華達州就因專門提供非法的或是不道德的活動而聲名狼籍。像是「快速」離婚、非法的職業拳擊賽等等不法的活動，在這裡都可以找得到。一直到現在，內華達州的法令針對離婚者的居住規定仍是全世界最寬鬆的，而且州內有一些郡還允許合法的性交易。

到了1911年，1909年的賭博禁止令開始有些鬆動了，變成是允許「社交性」的賭博，像是撲克（poker），賭場的莊家只能提供發牌的服務，但是不可以從賭客的下注賭金當中抽成。而這個修正條文在1913年就被廢止了，因為它實在是太天真了。

　　1915年的立法會期之中，法令又重新准許社交性的賭博以及5分錢的吃角子老虎機（slot machines）。吃角子老虎機的彩金在美金2元以內，莊家可以用雪茄煙、飲料或是其他獎品付給贏家。如此一來，社交性賭博遊戲以及吃角子老虎機的合法化成了內華達州博奕事業蓬勃發展的開端。

「賭博大開放法案」

　　有兩個接連發生的事件，戲劇性影響到內華達州的賭博發展。第一個重大事件是在1929年10月29日所發生的股市大崩盤，這一天後來在歷史上被稱之為「黑色星期二」。第二個重大事件是在股市大崩盤的三個月後，美國國會所通過的胡佛水壩（Hoover Dam）興建案。這兩個事件的發生對於後來眾議院「98法案」的產生及通過有著很大的推動力量。眾議院「98法案」也就是後來為大家所熟知的「賭博大開放法案」（the Wide Open Gambling Bill）。

　　後來的經濟蕭條讓內華達州的經濟狀況非常困窘，也因此內華達州溫拿穆卡（Winnemuca）小鎮的眾議員菲爾‧塔賓（Phil Tobin）提出了「98法案」，希望可以解救日益惡化的經濟狀況。菲爾‧塔賓和他的支持者相信，這個法案的通過可以達到下列三個目的：

1. 將賭博合法化就可以徵收博奕稅（gaming taxes），讓財庫困窘的內華達州增加稅收。
2. 合法的賭博活動將會帶動州內整體的商業發展。
3. 拉斯維加斯（Las Vegas）的賭風盛行，而即將興建的胡佛水壩的工地距離拉斯維加斯不到40英哩。有人擔心美國政府會因而關閉許多在拉斯維加斯的非法賭場。法案的支持者相信，唯一能夠阻止聯邦政府干涉這些非法賭博的方法就是讓這些賭場就地合法。想想看，假如賭博都已經合法了，聯邦政府還

能介入干涉嗎？非常有趣的是，這個策略竟然成功了（Roske, 1977）。

1931年3月19日，州長弗萊德‧波札（Fred Balzar）簽署了歷史性的眾議院「98法案」，讓它正式成為法條。就在同一個法案的審理會期，立法人員也通過了另外一個法案，將居民結婚之後可以辦理離婚的最低要求門檻，由原來的三個月大幅縮短為六週。

眾議院「98法案」所規定的合法賭博遊戲有下列幾種：

1. 法羅牌（Faro）[1]
2. 蒙提（Monte）[2]
3. 輪盤（Roulette）[3]
4. 基諾（Keno）[4]
5. 番攤（Fan-Tan）[5]
6. 21點（Twenty-One）[6]
7. 21點（Blackjack）[7]
8. 7點半（Seven-and-a-Half）[8]

1. 譯註：一種紙牌遊戲。
2. 譯註：源自於西班牙的一種紙牌遊戲。
3. 譯註：在歐洲非常盛行的賭博遊戲，在美國的賭場也非常普遍。
4. 譯註：泛指選號的賭博遊戲，相傳是源自於中國早期的賭鴿，被稱為「白鴿票」。
5. 譯註：早期在美國的華人喜歡玩的賭博遊戲，現在只剩澳門的賭場才有。
6. 譯註：源自於法國，在17世紀是非常流行的賭博遊戲，遊戲規則和現在流行的Blackjack很相似。
7. 譯註：改良自Twenty-One，於法國革命時期，自法國傳至美國的沿海地區。名稱的由來是因為原始的規則中，玩家假如拿的牌是一張A和一張黑桃J，莊家就要賠10倍。雖然這一個特殊優惠的規則早就已經被取消，但是大家依然沿用這個名稱。Blackjack現在會如此盛行，是因為內華達州讓賭博合法化的關係，因為它的賠率比較高，想要贏錢的玩家很喜歡選擇這一種遊戲。
8. 譯註：源自於義大利，遊戲規則和Blackjack類似，玩的時候只留7、8、9、10、J、Q、K、A。7、8、9都算一點，其餘的算半點，點數超過7點半就算爆牌（Bust），點數越接近7點半的就算贏。

9. Big Injun[9]

10. 雙骰（Craps）[10]

11. Klondyke[11]

12. 加勒比撲克（Stud Poker）[12]

13. Draw Poker[13]

14. 吃角子老虎機（Slots）[14]

　　合法之後的賭博為州政府提供了大家都非常歡迎的稅收。每個賭場都要依照場內所提供的賭博設施繳稅：每個紙牌遊戲每個月要繳25美元；每部吃角子老虎機每個月要繳10美元；每個賭博牌桌遊戲（table game）每個月要繳50美元。這一些稅收並不管賭場的營收情況，純粹依賭場內所擺放設備的數量來作為稅金計算的依據。

　　稅收的分帳方式是：75%分給賭場所在地的郡政府，剩下的再上繳給州政府。既然地方政府分到了大部分的稅收，理所當然的，收取稅金以及執行賭博相關法律的責任就都落在地方警政首長的頭上了。

　　原始版本的法案並沒有提供任何的管理規章，只有提到未誠實繳納稅金和無照經營賭場是被禁止的。賭場的老闆假如被發現沒有誠實地繳納稅金的話，將會被強迫吊扣執照一年，只不過，法令中也沒有授予任何公部門可以去強制執行這項法令的權利。這個疏忽在八

9. 譯註：字面意思是「印地安大酋長」，是一種彈珠檯遊戲。有可能是源自印地安人的賭博遊戲，或者是早期的彈珠檯，上面有著印地安酋長的圖案，現已改名為 "Big Indian"。

10. 譯註：使用兩顆骰子投擲的一種賭博遊戲，又稱快骰或花旗骰。

11. 譯註：又稱為Klondike，有點像是「骰子的梭哈」，擲五顆骰子，點數1就相當於紙牌的「A」，其他的照點數論大小，也可以排成「五條」、「四條」、「三條」、「順子」、「葫蘆」等等牌型來論輸贏。

12. 譯註：一種改良式的梭哈賭博遊戲，有些牌翻開，有些牌覆蓋，每一輪都由翻開的面牌最大的玩家先喊牌加碼。

13. 譯註：一種改良式的梭哈賭博遊戲，下注之前先發給每位玩家滿手牌，再由玩家抽換牌，再加碼。

14. 譯註：又稱為「拉霸」。

天之後就做了改正，新的法律授權給地方政府做決定：制訂規章來規範轄區內的賭博活動或是完全禁止轄區內所有的賭博活動（Vallen, 1988）。

牛棚監獄賭場

　　既然賭博在內華達州已經合法了，那麼為什麼不可以讓卡森市（Carson City）內的州立監獄裡面也同樣有合法的賭場呢？雖然聽起來讓人覺得有點不可思議，不過，後來賭博竟然真的變成了監獄受刑人的休閒活動了。1932年，牛棚監獄賭場（The Bull Pen Casino）就在卡森市的監獄內開張了。賭場由受刑人自己經營，經營者被允許可以擁有經營所得的利潤。想當然爾，賭客就是受刑人了。

　　為了要能夠獲得經營權，想要當老闆的那一位受刑人必須要先向監獄管理委員會證明他有足夠的財力來營運這家賭場。當他得到委員會的許可之後，剩下的唯一要求就是，賭場的老闆必須要貢獻他營運收入的某個固定比率給「受刑人福利基金」。除了這個小小的獄內課稅規定之外，牛棚監獄賭場的老闆想要開設賭局並不成問題，且可保有利潤。受刑人老闆一邊服刑一邊還有錢可賺，也算是長期吃牢飯的少數好處之一。

　　在牛棚監獄賭場的全盛時期，受刑人可以玩21點、雙骰、Chuck-A-Luck（骰寶的簡單型）、輪盤和梭哈。而且，那裡面竟然還有一個窗口可以讓受刑人賭全國各地的賽馬，以及另外一個窗口可以專門賭運動賽事（Soares, 1985）。監獄賭場在1967年關閉了，這對監獄內的賭場老闆來說是非常不幸的，取而代之的是比較有建設性，但是應該是比較沒有什麼利潤的一些項目。

 # 南內華達州最大的俱樂部

　　1931年5月2日，在「賭博大開放法案」通過還不到兩個月的時候，「綠野高級俱樂部」（The Meadows Supper Club）就在拉斯維加斯開幕了。這座不惜成本建造的建築物就是內華達州最富麗堂皇的賭場，它的附屬設施還包括一座專門為富豪們建造的私家飛機跑道。這家賭場的造價30萬美元，裡面有100間飯店客房，是當時南內華達州最大的俱樂部（*Las Vegas Review Journal*, 1986）。其實在禁酒令的年代，「綠野高級俱樂部」早就已經因為販賣私酒而遠近馳名了。

　　「綠野高級俱樂部」是拉斯維加斯第一家合法的夜店。它是由科內洛（Cornero）家族的湯尼（Tony）、法蘭克（Frank）和路易斯（Louis）等三兄弟所建造。科內洛三兄弟宣稱，他們會蓋這一家「綠野高級俱樂部」是因為他們知道市政府會給予他們提供合法性交易的專利權。科內洛兄弟相信市政府的官員會答應關閉 "Block 16"（*Las Vegas Review Journal*, 1986）。"Block 16" 座落在拉斯維加斯舊城飛芒街（Fremont）北邊第一街，它最為人所知的地方就是它宣稱「每個週六晚上都是新年除夕的狂歡夜」（*Las Vegas Review Journal*, 1986）。

　　不幸的是，座落在百得高速公路（Boulder Highway）和查爾斯頓大道（Charleston Boulevard）路口的這一家「綠野高級俱樂部」，從一開始就霉運罩頂；它在1932年的一場大火裡付之一炬，由於它座落的位置已經超出了城市的邊界，當時消防人員拒絕去幫它滅火（*Las Vegas Review Journal*, 1986）。最後，這家俱樂部在1937年宣告破產，並且在一年內賣給了加州的一位建築商人（*Nevadan Magazine*, 1990）。

　　離開拉斯維加斯之後，科內洛兄弟的大哥湯尼開了一艘名為「雷克斯汽船」（SS Rex）的賭船，就停靠在加州聖摩尼卡（Santa

Monica）岸邊3英哩的地方。每週有成千上萬的加州人開車到碼頭，再搭水上計程車到「雷克斯汽船」。但是科內洛似乎就是無法擺脫霉運，加州州政府的官員對於他的營運非常憤慨；1939年，首席檢察官厄爾‧華倫（Earl Warren）派遣了250位執法人員勒令「雷克斯汽船」歇業（*Las Vegas Review Journal*, 1986）。湯尼‧科內洛最後於1955年在金沙大飯店（Desert Inn）賭快骰擲骰子的時候，心臟病發身亡（*Las Vegas Review Journal*, 1986）。

賭場的黃金年代

在賭博剛開始合法的前幾年，根本沒有什麼賭場在做行銷廣告。這種情況一直維持到1935年，雷蒙‧史密斯（Raymond Smith）和他的兒子哈洛德（Harold）來到內華達州。一開始，雷蒙‧史密斯僅投資了500美元，在雷諾（Reno）開了一家名為「哈洛德俱樂部」（Harold's Club）（Greenlees, 1988）的賭場。剛開幕的時候，這家俱樂部只有20英呎寬，歷經1970年代的大幅成長之後，後來成為內華達州最大的一家賭場。綽號「老爹」（Pappy）的雷蒙‧史密斯是一位非常卓越的宣傳專家，他相當有遠見，非常清楚該如何運用行銷的手法來幫自己賺大錢。

老爹‧史密斯開創了賭博發展史上許多的「第一」。在眾多創舉當中，其中一項就是他是第一個直接讓賭場緊鄰街道的人。在史密斯進入這個行業之前，大多數的賭場都是位於後面的房間，或是樓上的位置。他也是第一個引進「老鼠輪盤」（mouse roulette）的人。這種賭博遊戲用一個特殊的輪盤，在輪盤周邊有三十八個標明號碼的洞，然後，會有一隻老鼠從輪盤正中央的洞穴放出來，看看老鼠跑到哪一個號碼的洞裡面去，那一個洞的號碼就是得獎號碼。

老爹‧史密斯也是首位聘任女發牌員的賭場老闆，而他所開設的

賭場也是全美國第一個設置電扶梯的賭場。哈洛德俱樂部也是第一個做全國性戶外廣告宣傳活動的賭場，並且曾經在全美國各地主要高速公路旁設置了超過二千三百個廣告看板（*Nevada Magazine*, 1981）。

1937年，第二位賭博市場的開拓者，比爾·海洛（Bill Harrah）在雷諾開設了賓果俱樂部（Bingo Club）（Greenlees, 1988）。海洛是第一個把企業管理哲學帶進博奕產業的經營者。當海洛在1970年代中期去逝的時候，他在雷諾及雷塔湖（Lake Tahoe）的這兩家賭場是全美國規模最大、也是經營最成功的賭場。

拉斯維加斯大道的誕生

1935至1946年間，北內華達州是賭博業的重心所在。在同一個時期，拉斯維加斯的博奕產業也越來越發達、越來越重要。1940年，包含了拉斯維加斯的克拉克郡（Clark County）才只有16,414的人口。兩年後，人口以倍數成長，變成34,247人，暴增率超過百分之百。

傳說在1939年，就在炎熱夏季的某一天，飯店業者湯姆斯·豪爾（Thomas Hull）的車子有一個輪胎沒氣了，車子拋錨在拉斯維加斯舊城的南邊，舊91號高速公路的路旁。當豪爾先生在等候技工來修車的時候，他很難不去注意到在周圍川流不息的大量車潮。因此，1941年，湯姆斯·豪爾就在現今的撒哈拉賭場大飯店所在位置的對面開了一家「維加斯牧場」（El Rancho Vegas）。1942年的10月30日，「最後的大西部賭場飯店」（the Last Frontier Hotel & Casino）的前身也在「維加斯牧場」附近開張，成為拉斯維加斯大道（the Las Vegas Strip）上的第二家賭場。在1960年，「維加斯牧場」就像「綠野高級俱樂部」一樣，被一場大火夷為平地，之後並沒有再重建。現在的「大西部賭場大飯店」（the Frontier Hotel and Casino）的所在位置與原先的「最後的大西部賭場飯店」是同一個地點。

♛ 巴克西·席格

當「賭博大開放法案」在1931年通過的時候，賭賽馬或是運動項目都還是非法的。直到十年之後才修法通過，將這一類賭博合法化。賭場剛開始接受賽馬賭博的賭注時，合法的賭場無從建立一個好的方法來得知比賽的結果，也不知道該如何設定賽馬的賠率。就在這個時候，位於芝加哥的義大利裔幫派分子卡邦（Capone）所掌控的「泛美傳播有線公司」（Trans-America）剛好就解決了這個問題（Reid & Demaris, 1964）。

「泛美傳播有線公司」當時駐西岸的代表就是聲名狼藉的幫派分子——班傑明·巴克西（「瘋狗」）·席格（Benjamin "Bugsy" Siegel）。1941年，巴克西和他的朋友，墨伊·席德衛（Moe Sedway）到拉斯維加斯推廣公司的有線傳播業務。因為傳播服務是獨占性的事業，巴克西和他的幫派就可以藉此在拉斯維加斯的合法賭場中找到一個立足點（Vallen, 1988, p. 10; Reid & Demaris, 1964, p. 13）。

當巴克西熟悉了拉斯維加斯的賭場營運情況之後，他就買進了「國會山莊賭場」（El Cortez），不過後來又把它給賣掉了。然後，他決定要在拉斯維加斯蓋第一家豪華賭場飯店。整個內華達州的賭博發展歷史，直到那時為止，絕大多數賭場的裝潢都是以西部牛仔為主題，完全缺乏邁阿密海灘飯店那一種高貴優雅的格調。為了要能夠抓到市場的商機，滿足消費者的需求，巴克西決定要設法得到拉斯維加斯大道上那一家「佛朗明哥賭場飯店」（Flamingo Hotel & Casino）的經營權。這家賭場飯店是由一位來自洛杉磯（Los Angeles）的生意人於1945年元月開始興建的。

這家賭場飯店是以好萊塢一位剛出道的女明星，維吉尼亞·希爾（Virginia Hill）來命名的，她是巴克西的女朋友。史學家在回顧這段

歷史的時候，總是推崇巴克西對於拉斯維加斯的發展所做的貢獻；但是在當時，巴克西的名字卻從來都沒有浮上檯面。當時所登記的開發者是「內華達投資企劃公司」。

雖然97間客房都還沒有蓋好，佛朗明哥賭場飯店還是在1946年的12月26日星期四開始對外營運。任何人都會預期這個斥資500萬美元所建造的休閒勝地隆重開幕的這一天，一定會登上《拉斯維加斯評論雜誌》（*Las Vegas Review Journal*）的頭版。但是在佛朗明哥開幕的當天，各報章雜誌的頭條新聞卻都是著名喜劇演員菲爾德（W. C. Fields）逝世的消息，佛朗明哥開幕的消息被擠到了第三版。

佛朗明哥在開幕當晚，夜總會的主角都是那時候當紅的名歌星：吉米・杜蘭特（Jimmy Durante）、薩維爾・古加（Xavier Cugat）、蘿絲・瑪麗（Rose Marie）。當天晚上整個賭場飯店都被前來的客人擠得水泄不通。但是，因為飯店房間都還沒有蓋好，一大群前來的客人都只好去住「維加斯牧場」、「最後的大西部賭場飯店」，或是到拉斯維加斯舊城的少數飯店。兩天之後，海報上面號稱是所有當紅超級巨星在好萊塢之外的地方，規模最大的一次巨星大集合。

雖然有這麼多明星的光環來加持，這家賭場還是馬上面臨到嚴重虧損的問題，光是在一開始開幕的這段時間，這家賭場就已經虧損超過10萬美元了，因此在1947年2月1日暫時結束營業，以便繼續完成飯店房間的營建工程。1947年3月27日，賭場重新開幕，這一次飯店房間都蓋好了，客人已經有地方可以住了，可是巴克西的運氣並沒有好轉，這家賭場還是繼續賠錢。幫派內開始有人覺得巴克西的手腳不乾淨，從賭場的營運裡中飽私囊，1947年的6月20日，有人將巴克西槍殺了。巴克西死在他的女朋友維吉尼亞・希爾位於比佛利山莊的家中，而她的女友已經在前一天和他分手（Reid & Demaris, 1964, p. 28）。

巴克西被裝進一個價值5,000美元的鍍銀棺材之中，追思儀式只進行了5分鐘，而且也只有五個人到場致意。讓人覺得很諷刺的是，自從巴克西去逝之後，佛朗明哥賭場飯店的營運就改善了，並且開始轉虧

爲盈（*Las Vegas Review Journal*, 1986）。回顧拉斯維加斯賭博業的發展歷史，佛朗明哥賭場飯店的開幕被視爲是一個轉捩點。

霍華‧休茲

　　德州的百萬富翁霍華‧休茲（Howard Hughes）於1966年來到拉斯維加斯，並且馬上開始收購賭場。休茲的父親擁有鑽探油井旋轉鑽頭的專利權，並且建立休茲工具公司，專門供應油田所需要的工具，而霍華‧休茲繼承了休茲工具公司所有的股份。在霍華‧休茲來到拉斯維加斯之前，休茲就擁有一家電影公司（RKO Studios）以及一家航空公司（TransWorld Airlines）大多數的股份。霍華‧休茲是個非常有名的商人，而且普遍受到大家的尊敬，他進軍賭博業界之後，爲這個產業增加了不少的正當性，也讓這個產業看起來比較端上得了檯面。

　　休茲在1967年的4月1日，以1,325萬美元的代價，據說是從克里夫蘭（Cleveland）的幫派分子摩伊‧道里茲（Moe Dalitz）的手中買下了「金沙賭場飯店」，正式進入博奕產業（Goodwin, 1958）。當休茲成爲第一個，也是唯一一個不用親自出席博奕管理部（Gaming Control Board）也能取得博奕執照的人，這項賭場的購買案引發了不少的爭議。由於當時的州長保羅‧雷克斯奧（Paul Laxalt）非常渴望能改善拉斯維加斯不堪的形象，於是協助霍華‧休茲能夠迅速、順利取得執照，並支持休茲在博奕產業擴展版圖。

　　1967年7月間，休茲以1,460萬美元購併「紳士飯店」（Sands）；緊接著，在同年的9月22日，又購買了「大西部飯店」（Frontier）。休茲一直持續著他購買賭場的狂熱，接著又以300萬購併了「卡斯特衛」（Castaways），之後再以530萬買下了「玻璃鞋」（Silver Slipper）。1968年9月，休茲再以1,730萬的代價買下了蓋到一半的「地標」（Landmark），但這家賭場的執照卻直到1969年的元月份才核發下

來。在短短的一年多之間，霍華‧休茲總共花了6,500萬美元，買下了拉斯維加斯大道上前十五大飯店中的四家，他所擁有的2,000個飯店房間就占了拉斯維加斯大道所有飯店房間的五分之一。

霍華‧休茲一連串的購買行動，引起了當時美國總統詹森（President Lyndon Johnson）管理當局的重視，也招致內華達州博奕管理委員會的關注。美國司法部擔心博奕產業若是遭到壟斷，會有損市場自由競爭的機制，因此當休茲又要再購買「星塵飯店」（Stardust）時，司法部便出面干預。後來，內華達州博奕管理委員會判定美國司法部對於這件購併案並沒有管轄權，並在1968年4月30日核准了休茲在星塵飯店的執照。

司法部隨後馬上要求購併行動要延後90天，以便讓他們得以進行調查。休茲原本要以3,050萬美元購買「星塵飯店」的計畫，在1968年8月自動放棄，之後休茲在1970年又再買下了雷諾的「哈洛德俱樂部」（Harold's Club），這是他的第七家連鎖賭場，也是最後一家。

休茲進入博奕產業之後，內華達州的博奕管理當局就在1969年通過了「企業博奕法案」（Corporate Gaming Act）。在這個法案通過之前，所有賭場的所有權人都要親自到委員會接受申請執照的資格審查；現在賭場是由公司所擁有，可是要讓成千上萬的公司股東都一一到博奕管理委員會來接受資格審查，卻是完全不可行的事情。「企業博奕法案」的通過，讓股票上市公司在購買賭場的時候，不必要求所有的公司股東都要來接受資格審查。

這個法案的效力可溯及1967年7月1日，剛剛好得以讓休茲不用被迫放棄他在休茲工具公司的擁有權，同時也為其他的股票上市公司敞開大門，讓它們都可以更加方便地進軍到博奕產業來投資。現今適用的一般性管理規則，只要求擁有公司股權10%以上的股東須接受賭場經營執照的資格審查。

 現代化的拉斯維加斯

　　在拉斯維加斯的都市景觀中，興建大樓的工程就像它的霓虹燈一樣，永不停歇；一座座的建築吊車搭建起一棟棟高聳入雲的建築物，讓拉斯維加斯成長爲一個大都市。自從巴克西·席格大興土木之後，整個城市的營造工程就一直持續的蓬勃發展，幾乎沒有停頓過。最近幾年之中，拉斯維加斯興建了許多主題式的休閒聖地，其中最佳的例子如「貝拉吉歐」（Bellagio）、「威尼斯人」（Venetian）、「海市蜃樓」（Mirage）、「曼德利灣」（Mandalay Bay）、「紐約紐約」（New York-New York）、「米高梅」（MGM Grand）和「金字塔」（Luxor）。

　　這些豪華的賭場飯店都有它們各自的主題，並且把它們的主題概念充分展現在飯店的各個面向之中，所包含的設施有：世界級的會議中心、藝術博物館、精品購物街、知名得獎主廚所掌廚的餐廳、全套式服務的Spa，以及超級奢侈豪華的大套房等等，以各式各樣的產品與服務，滿足賭場所有顧客群的各種不同的需求。這些全方位的休閒聖地都附設了超大型的飯店（例如「米高梅飯店」就有高達5,000個飯店房間），並且也會附設多功能的場地，可以同時容納的人數高達17,000人之多，作爲舉辦音樂表演或是運動競賽等用途。

　　現在觀光客到拉斯維加斯來旅遊，可以在短短的一天之中就住在有人造湖泊的貝拉吉歐五星級飯店，從1,149英呎高的「同溫層塔」〔Stratosphere Tower，它的外觀就類似位於西雅圖的那座知名的太空針（Space Needle）〕頂端俯瞰整座城市，到造訪複製的紐約帝國大廈（Empire State Building）、科尼島（Coney Island）、自由女神像（Statue of Liberty，在「紐約紐約賭場飯店」）；其他經典的旅遊景點還包括艾菲爾鐵塔（Eiffel Tower，在「巴黎賭場飯店」）、海盜船和英國皇家軍鑑在大海中廝殺的場景（在「金銀島」）、與大獅子不期而遇

（在「米高梅飯店」）、到金字塔（在「金字塔飯店」）、觀賞火山爆發（在「海市蜃樓飯店」），還可以搭乘好幾部雲霄飛車等等。

其他正在興建中的案子還包括「韋恩渡假村」（Wynn Resort），目前預估它的總造價將會超過20億美元，預計將在2005年的春季開幕。正在興建中的還有單軌電車，連接「米高梅飯店」和拉斯維加斯會議與展覽中心，沿途停靠在拉斯維加斯大道東側的各家賭場飯店。這些興建計畫將再次提升拉斯維加斯成為經典渡假景點的形象。

史帝夫 · 韋恩

說到現代的拉斯維加斯，就一定會提到史帝夫 · 韋恩（Steve Wynn）。在近二十年內，對於博奕產業的發展影響最深遠的人，莫過於史帝夫 · 韋恩了。拉斯維加斯之所以能夠轉型為世界級的休閒渡假景點，博奕產業中有許多人都把它歸功於韋恩先生。

韋恩先生是「韋恩渡假村」的策劃人，那是拉斯維加斯有史以來最雄心萬丈的計畫。「韋恩渡假村」座落的地點是在拉斯維加斯大道上，就在之前「金沙大飯店」所在的位置上。這個新的全方位休閒景點包括約2,700個飯店房間、111,000平方英呎的賭場、18家餐廳、一座18洞的高爾夫球場、法拉利跑車和馬莎拉帝跑車的經銷服務中心，以及一個有二千個座位環繞著舞臺的圓頂演藝廳。裡面還會有150英呎高的人造假山，上面有座五層樓高的瀑布。還將會有一家藝廊，裡面展示畢卡索和梵谷的畫作，讓這家賭場飯店更加光彩耀眼。韋恩渡假村將使得韋恩先生成為現代賭場中，穩居前衛及創新的領導者地位。

韋恩先生是之前「海市蜃樓渡假村」（Mirage Resorts）股份有限公司的常務董事兼執行長，後來這家公司在2000年被米高梅購併而成為「米高梅海市蜃樓」（MGM Mirage）。韋恩先生在博奕產業的發展歷程，其實是起源於1972年，當時他投入了相當的資金買下了「金磚有限公司」（Golden Nugget, Inc.）。

　　「金磚賭場飯店」（Golden Nugget Hotel & Casino）位於大西洋城的海濱路（Boardwalk in Atlantic City）上，買下「金磚賭場飯店」之後，韋恩先生專心致力於該賭場飯店的興建與轉售。這家金磚建造於1980年，在1987年以4億4,000萬美元的價格賣給了百利集團（Bally）。從這項交易所獲得的款項剛好就成了「海市蜃樓」的建造基金，且在1989年完工開幕。

　　「海市蜃樓」以南海熱帶雨林作為主題，在開幕之前，整個投資案就被視為是一個金額相當龐大的賭注，然而卻也在後來成為博奕產業有史以來最成功的投資案。這家賭場非常創新地將一個明確的主題整合到整個的營運之中，還把充分代表這家賭場飯店的註冊商標──人造火山──當做是免費的娛樂項目，當此人造火山爆發時，聲光效果十足，引人佇足圍觀，替飯店做了精彩的宣傳廣告。「海市蜃樓」就像是催化劑，帶動拉斯維加斯一股建築熱潮，金額高達50億美元，讓拉斯維加斯更加成為全美國成長最快速的城市，同時也成為全世界最頂級的旅遊據點之一。

　　1993年10月，韋恩先生的下一個案子──「金銀島」（Treasure Island），就在「海市蜃樓」的旁邊開幕營運。「金銀島」也和「海市蜃樓」的經營手法一樣，塑造了一個非常顯眼的主題，以及獨有的娛樂表演設施。「金銀島」的主題就是海盜，每天都有好多場的海盜船和英國皇家軍艦的海上大戰，供所有的遊客們免費觀賞。激烈的戰鬥是由真人演出，炮火四射、烈焰沖天，到最後英國皇家軍艦還會沉沒海底。

　　韋恩先生最近的兩個開發案，其中一個是位於密西西比州比拉西市（Biloxi, Mississippi），非常高雅而且還得過獎項的「美麗海岸賭場飯店」（Beau Rivage）；另一個是拉斯維加斯唯一的一家五星級的休閒聖地──「貝拉吉歐」。這兩家賭場飯店都是在1999年開幕的，而且也是史帝夫‧韋恩最為世人所樂道，極盡他的豐富想像力及創造力所精心打造的兩個代表巨作。

梭爾‧科斯納

太陽國際飯店連鎖公司（Sun International Hotels Ltd.）的董事長梭爾‧科斯納（Sol Kerzner），已經將世界上的休閒旅遊景點以及賭場的發展與經營的範圍和等級下了新的定義。科斯納先生的太陽國際飯店公司，在國際級的家庭休閒遊憩和觀光賭場的市場上面都是居於領導的地位。這個公司擁有超過12家的休閒旅遊據點及賭場，它們分別位於巴哈馬（Bahamas）的天堂島（Paradise Island），美國、印度洋的摩里西斯島（Indian Ocean Island of Mauritius）和中東（Middle East）等地。

因為科斯納所開發的休閒勝地都非常地有創意、高品質，而且壯觀，因而受到世人的讚賞。他的經典作品包括風格獨特而且造價高達8億5,000萬美元的「亞特蘭提斯」（Atlantis）、「天堂島主題休閒渡假村」（Paradise Island-themed resort），以及位於巴哈馬非常頂級的「海洋俱樂部」（Ocean Club）。太陽國際飯店公司也擁有小灣貿易聯盟（Trading Cove Associates）一半的股份，經由這一個策略聯盟和印地安人的摩希根部落（Mohegan Tribe）一起開發，並且共同管理位於康乃迪克州（Uncasville, Connecticut）的摩希根太陽賭場（Mohegan Sun）。摩希根太陽賭場目前仍是世界上最大的觀光賭場休閒渡假景點之一。

梭爾‧科斯納在飯店、渡假村和賭場產業的生涯發展長達四十年，在他的手中建立了南非兩個最大的飯店集團：「南方太陽飯店公司」和「南非太陽國際飯店」。他被公認為是非洲撒哈拉沙漠周遭的觀光賭場產業（casino-resort industry）的締造者，而且他也對於印度洋的摩里西斯島得以成功地轉型為高品質的觀光旅遊勝地有非常卓越的貢獻。科斯納經營了許多知名的賭場，其中之一就是太陽國際飯店公

司旗下的太陽城集團（Sun City Complex），包含了造價2億6,700萬的非洲夢幻主題樂園——「迷失之城」（Lost City）。「迷失之城」是整個非洲到目前為止最大手筆的主題樂園開發案。

「迷失之城」和它所附屬的世界公認的豪華飯店——「迷失之城的宮殿」（the Palace of the Lost City）在1992年完成之後，科斯納開始把他的注意力轉移到國際市場的開發。在1994年的5月間，他從國際渡假村（Resorts International）公司的手中買下了天堂島連鎖渡假村。天堂島的據點包括亞特蘭提斯、海洋俱樂部以及一些比較小型的渡假村，全部都被納入一家全新的公司——太陽國際飯店有限公司。

天堂島的亞特蘭提斯有1,147間客房，以水世界為號召，提供給顧客各式各樣的戲水享受，包括有好幾座游泳池、河道泛舟、巴哈馬最漂亮的沙灘，以及一座室外的、開放性的水域館，裡面有好幾百萬加侖的水和一百種以上的海底生物，全集中在無數的潟湖展示區當中。亞特蘭提斯所提供的娛樂還包含有世界級的賭場、頂級的主題餐廳，還有各式各樣的運動項目，有高爾夫球、網球以及應有盡有的水上活動。

1996年10月，位於康乃迪克州的「摩希根太陽賭場渡假中心」開幕，開幕當天就吸引了60,000名的客人上門，擠得水泄不通。這家賭場渡假中心占地240英畝，座落在泰晤士河（Thames River）的河畔，忠實地呈現出美國印地安人的文化，用來頌揚摩希根印地安人的文化傳承。裡面有3,000部的吃角子老虎機和180座的牌桌，附設了二十幾家餐廳，還有專門為小孩子設置的遊樂設施。

1935年8月23日，科斯納出生於南非約翰尼斯堡（Johannesburg）附近的郊區，父親是移民到南非的俄羅斯人。科斯納在1958年畢業並且取得了會計師執照，進入德爾班（Durban）一家大公司擔任會計師，並且在25歲就晉升為公司的年輕合夥人。

在1969年，他和南非啤酒公司（South African Breweries）合夥，共同建立了「南方太陽飯店」（Southern Sun Hotels）。這家連鎖飯店

掀起了整個國家的觀光旅遊新紀元，而且這家飯店旗下的飯店還包括
「太陽城休閒渡假村」。1983年，這家連鎖飯店管理了三十家豪華飯
店，總共有超過5,000間客房。公司的版圖涵蓋了許多的城市及各種型
態的渡假中心。從1969到1983年，「南方太陽飯店」每年的淨利都大
幅成長，每股盈餘每年的成長率超過30%。

　　1983年，科斯納決定專注於觀光賭場的經營，於是賣掉了他在
「南方太陽飯店」的所有股份，把他所有的心力都投注在太陽國際
公司（Sun International）上。當他掌握了「南方太陽飯店」中賭場飯
店的股權之後，他接著又再取得蘭尼士資產管理有限公司（Rennies
Consolidated Holding Limited）旗下賭場飯店的股份。經由如此的股權
交易，讓太陽國際掌握了非洲南部大部分的賭場休閒渡假村。

第二章

政府對博奕產業的控管

♠ 內華達州政府對博奕產業控管的發展史

♠ 大西洋城對博奕產業控管的發展史

♠ 印地安保留區對博奕產業控管的發展史

內華達州政府對博奕產業控管的發展史

眾議院的「98法案」（Assembly Bill 98）在1931年正式通過，當時將執行法令的權責歸屬於所在地的地方行政機關。舉凡有賭客詐賭或地下賭場無照營運的非法事件，都是由郡警局的警長來負責處理。既然郡政府可以課徵75%的牌桌稅（the table tax），收稅的工作理所當然地就成為郡警長的責任。想要申請賭場營運執照的人，就要先經過當地審查委員會的核准。審查委員會的成員共有五位，由郡警局的警長、地方檢察官，以及當地郡政府的三位相關部門的行政專員擔任。

博奕產業的管理以及相關法令的執行權責就這樣交由地方政府機關全權負責，一直到1945年，內華達州的立法人員決議，除了原先的牌桌稅之外，還要再向所有的賭場額外徵收博奕稅，課徵的稅額是賭場營運毛利金額（the gross gaming win）的1%。而且在此同時，法令的要求也重新調整，變成是賭場的業者除了要得到郡政府主管機關的核准之外，還要再向州政府申請營運許可執照。既然州政府要再課徵賭場營運毛利的1%當作博奕稅，從此之後，負責賭場執照核發以及博奕稅徵收的單位就變成是內華達州稅捐稽徵委員會（State Tax Commission）了。這個委員會總共有七位委員，由州長擔任主任委員，再加上另外六位委員共同組成。

埃斯蒂斯‧基福弗

1950年，美國田納西州參議員埃斯蒂斯‧基福弗（Estes Kefauver）所主持的委員會，針對組織犯罪（organized crime）對於美國的影響進行調查。這個委員會最後所提出來的報告中，對於內華達州博奕產業的管理方式有諸多的批評，並且在報告裡直接提出下列的陳述：

40

該州目前對於營運執照的審核及博奕產業的管理方式，並沒有辦法將不良分子排除在外，反而是幫這些不良分子的不法勾當做了非常體面的掩飾而已（美國國會，1951）。

當內華達州的稅捐稽徵委員會開始發行執照的時候，對於原本就領有執照的業者全部都「溯及既往」，予以核發執照，委員會完全都沒有清理門戶的意思或有任何作為（Skolnick, 1978, p. 117）。當時有許多領有執照的業者根本就是犯罪組織的成員，或是和犯罪組織有密切關係的不良分子。

在國會所召開的調查委員會上面，內華達州的副州長也坦承在審查執照申請的時候並沒有做太多的努力。在那幾次的公聽會被公開之後，埃斯蒂斯‧基福弗在全國的聲望大幅提升。1956年，埃斯蒂斯‧基福弗出馬角逐民主黨的總統候選人，他的得票數僅次於阿德雷‧史蒂文生（Adlai Stevenson）（Vallen, 1988, p. 12）。

內華達州的立法人員瞭解，假如想要讓自己州裡面的博奕產業得以繼續發展，他們必須要有不同的做法，整頓這個產業。因此，該州的立法人員在1955年成立了博奕管理部（Gaming Control Board）。該部唯一的責任就是要讓不良分子離開內華達州的博奕產業。為了要達成這個目的，委員會開始針對每位賭場執照的申請人進行徹底的身家背景調查。在所有的調查完成之後，博奕管理部做成一份建議書給稅捐稽徵委員會，直接建議稅捐稽徵委員會是否該發放賭場執照。不過，博奕管理部的建議歸建議，該不該核發賭場執照的最後決定權還是在稅捐稽徵委員會的手中。

這種核發執照的行政流程就這樣一直延用到1959年，才立法通過現行的「博奕管理法案」（Gaming Control Act）。這個博奕管理法案免除了稅捐稽徵委員會對於博奕管理的所有相關職權，另外成立了一個博奕委員會（Gaming Commission），與博奕管理部一同管理州內的博奕產業。

內華達州政府對博奕產業的控管

不管是內華達州、大西洋城或是南達科塔州的第德塢（Deadwood），政府對於博奕產業的管理都是爲了要達到下列三項目標：

1. **確保賭博遊戲的公正與公平**：防止賭客與賭場有任何欺騙或詐賭的行爲發生。
2. **確保博奕產業不會被犯罪組織所腐化或牽連**：防止聲名狼藉或是不適當的人士與博奕產業有任何直接或間接的瓜葛。
3. **確保所有應繳的稅捐均正確無誤地按時繳納**：嚴格掌控每一家賭場的財務狀況。

在內華達州，要達成上述三項目標的責任就落在該州的博奕委員會和博奕管理部的身上。**圖2.1**說明了這兩個組織的架構。

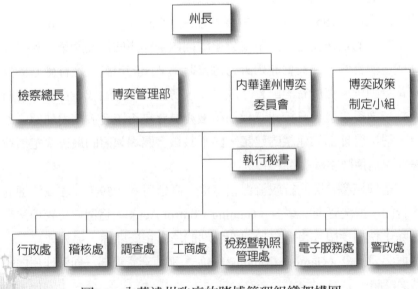

圖2.1　內華達州政府的賭博管理組織架構圖

博奕委員會

內華達州的博奕委員會（Gaming Commission）有兩個主要的職責：(1) 制定與博奕相關的所有法令規範；(2) 所有的執照發放與法律懲處的最後審定單位。委員會裡的五位成員由州長任命，任期四年。很有趣的是，雖然這個委員會的職責非常繁複與龐大，可是它的委員卻只是兼任的職缺。

另外，州長可以依自己的觀點來指定委員的人選，只不過州長須依下列原則任命委員：

1. 五名委員之中，屬於同一政黨的委員人數至多為三名。
2. 所有的委員都不可以擔任博奕產業之中或是和博奕產業有任何直接關聯的職務。
3. 同業別擔任委員者最好不超過兩名。

博奕管理部

博奕管理部（Gaming Control Board）的主要職責是保護及監督州內的博奕產業（Goodwin, 1985, p. 46）。該部設有三位成員，成員的人選同樣是由州長來任命，而且就像博奕委員會一樣，博奕管理部成員的任期也是一任四年。只不過兩個組織之間有一個很大的不同點：博奕管理部的委員是專任而非兼任的職務。「博奕管理法案」規範州長在選擇博奕委員會的委員時，有哪些人選不得任命，但是完全不同的是，州長在選擇博奕管理部的成員時，法案的條文卻是硬性地要求州長必須要依照特定的條件來任命委員。每一位博奕管理部的成員都必須是特定領域的專家才得以被任命。

博奕管理部的首長必須有至少五年完整的行政經驗。其中一位成員必須是合格的會計師，而且在一般的會計事務上擁有至少五年的實

務經驗，或者是專精於公司財務管理、審計、經濟學或是博奕方面的專家。第三位成員必須在調查工作、法律執行、司法或是博奕等方面受過充分的訓練，並且具有豐富的實務經驗者；第三位成員經常都是由律師或是退休的警官來擔任。博奕管理部底下的七個處室就依照成員的個人專長分派給三位成員分別負責。

博奕管理部管轄的處室

◎ 調查處

　　當有人申請賭場的執照時，博奕管理部的調查處（Investigations Division）就會針對申請人進行一個例行性、但卻是非常深入的身家背景調查。為了要完成這一項身家背景調查工作，博奕管理部的工作人員將會和申請人戶籍所在地的執法人員聯繫，同時也會聯繫聯邦調查局（Federal Bureau of Investigation，簡稱為FBI）。博奕管理部的調查人員會把重心放在申請者的身家背景資料或是財務狀況上面（Vallen, 1988, p. 19）。申請人要負擔整個調查工作的全部費用，包括所有調查人員的薪資及差旅費用。

◎ 警政處

　　警政處（Enforcement Division）所扮演的角色是要伸張博奕管理部的公權力。每一位警政處的工作人員都被賦予警察權，並且例行性地潛入有營業執照的賭場，觀察蒐證。除此之外，這個處室還要負責下列工作：

1. 調查賭客紛爭。
2. 檢查賭場的監視系統。
3. 負責審查所有賭場的籌碼，並且決定是否予以核准。
4. 要求所有的賭場要遵循賭場的法令規範以及一般性的作業標準，並在需要時進行相關的調查工作。

5. 負責逮捕企圖在賭場詐賭的賭客。

6. 負責審查所有賭場工作人員的工作許可證，無論是現任或新聘。

◎ 稽核處

稽核處（Audit Division）是博奕管理部編制底下最大的一個處室。該處所有的工作人員均畢業於會計系，而且絕大多數都是檢定合格的執業會計師。每隔三年，所有的第一類以及第二類的賭場（Group I and II Licensee）都要接受稽核處的查帳，稽核處的工作人員將會審查賭場是否如實申報博奕稅與娛樂稅，並且檢查賭場的作業是否完全符合相關法令的要求。稽核處的工作人員也會審查並且評鑑每一家賭場的內部控管系統（internal control system），監控每一家賭場的財務穩定情況，並且監控每一家賭場是否完全依照法令的要求進行現金交易的申報作業（請參閱第五章）。

檢查總長

除了上述的各個處室之外，檢查總長辦公室還會指派一名律師進駐在博奕管理部及博奕委員會。其主要職責就是要提供所有的法律諮詢給這兩個委員會。

博奕政策制定小組

博奕政策制定小組（Gaming Policy Committee）成立於1961年，它的功能就是要提供博奕相關政策的建議給州長。這個小組唯一的目的就是要討論所有與博奕相關的政策，而且它的建議只限於諮詢的性質，並不會對博奕管理部或是博奕委員會有任何強制性的約束力。這個小組只在州長的召集之下才會特別召開會議，事實上該小組自1984

年之後就不曾再召開過會議了。該小組成員的專業能力可以針對博奕法令之制定提供完備的建言。該小組總共有九位成員，以州長為首，其餘八位成員分別來自於下列機構及專業領域：

1. 一位成員是來自於內華達州的博奕委員會。
2. 一位成員是來自於內華達州的博奕管理部。
3. 一位成員是來自於內華達州的參議院（the State Senate）。
4. 一位成員是來自於內華達州議會的眾議院（the State Assembly）。
5. 兩位成員是一般社會大眾的代表。
6. 兩位成員是博奕產業的代表。

除了博奕委員會及博奕管理部的代表分別由這兩個組織自行指派之外，其餘的六位成員都是由州長來任命。

博奕執照的管理

內華達州的最高法院一再強調它在1931年所做的決議，認定賭場是一種「特許產業」（privileged enterprises）。依照憲法的精神，人民所享有的工作權一般來說應該是要從事「對社會有益的交易行為或是職業」（useful trades and occupations）。然而，賭場並不被認定是對社會有益的交易行為或是職業，因此經營賭場就變成是一種特許的行為。聯邦法庭也明文規定：「博奕是一種特許行為，授權給各州自行決定，但是縱使在特定的州內將賭博合法化，也不能就此認定它是對社會有益的交易行為或是職業」。

除了經營賭場是一種特許行為之外，在賭場工作或是在賭場賭博也都被認定為是特許行為。上述的這一些特權都可以隨時被博奕管理部以及博奕委員會所取消（Goodwin, 1985, p. 52）。

所有的賭場公司、賭場的主管，以及主要的所有權人，都必須要先擁有營業執照或被主管機關核定為「適合營業」，方能開張營運。想要申請博奕執照的話，必須先填妥申請表格，然後將表格及相關資

料送至調查處的執照申請組（Applicant Services）。就像之前所提到的，申請人要負擔全部的調查費用。當申請表已經都填妥了之後，工作人員會先初步估算調查所需的費用。然後申請人要先預付這一筆費用。

接著，申請表格會被移送至博奕管理部，並且針對這一個申請案件指派調查小組的成員。在所有的調查工作都完成之後，申請人要到博奕管理部來，親自回答調查報告裡面關於身家背景及財務狀況的所有相關問題。然後，博奕管理部就針對這一位申請人是否適合予以核准執照做出建議。大約兩星期之後，申請人要到博奕委員會來進行另外的一次面談。當所有的問題都已經問完了之後，博奕委員會的委員們將會進行投票，決定是否應該要授予執照給這一位申請人。

博奕管理部所建議的審核意見也會影響到博奕委員會的執照審核。假如博奕管理部的成員全體一致地否決了申請人的執照申請案，那麼就只有在博奕委員會的全體委員都一致同意該申請案時，該項執照申請才得以核准。假如博奕管理部的投票結果是一致同意該申請案，或是委員們的意見分歧時，那麼博奕委員會就只需要多數決，就可以決定是要核准或是要拒絕該申請案。

內華達州博奕營業執照的分級制度

在內華達州，不同等級的賭場就要申請不同的賭場營業執照。內華達州的博奕執照分為有特別限制條件（restricted）及無特別限制條件（nonrestricted）兩種。

◎ 有特別限制條件的賭場

假如賭場的經營者所經營的賭場裡面，擺放的吃角子老虎機不超過15部，而且也不會設置任何的牌桌賭局或是撲克的賭博遊戲，那麼就只要申請有特別限制條件的博奕執照。但是依照規定，這一些吃角子老虎機必須要和其他的大賭場或是大公司互相連線。

◎ 無特別限制條件的賭場

假如賭場的經營者想要經營的賭場裡面所擺放的吃角子老虎機超過15部，或是裡面還設置1檯以上的牌桌賭局或是撲克的賭博遊戲，或是另外提供運動競賽的簽賭，那麼就要申請無特別限制條件的博奕執照了。另外，還有兩種博奕執照也都是屬於無特別限制條件的執照：獨立的運動競賽簽賭賭場（a stand-alone race book or sports pool）以及吃角子老虎機連線營運公司（a slot route operator）這兩種執照。吃角子老虎機連線營運公司的執照讓吃角子老虎機台的所有權公司得以將其機台擺放在有營運執照的賭場，並且可以合法地和這一些賭場一起分享利潤，而且也不用再被賭場的執照所束縛。

飯店客房間數的要求

1992年7月1日，內華達州政府對於無特別限制條件的賭場設立飯店客房數有所要求，新建的無特別限制條件賭場的飯店客房數至少要達到所規定的數量才得以申請無特別限制條件的賭場執照。在過去，只有所在地的行政管理單位才會去要求飯店客房的數量。不過，依照現行的法規要求，假如賭場所在地的郡人口數達到10萬人或以上，那麼賭場的飯店客房數量至少要有200間，否則州政府就不會核准執照。假如該賭場只是提供運動賽事的簽賭而已，則無須理會這一項客房數量的要求。

除了要向州政府申請營業執照之外，賭場當然也要向當地的郡政府申請營業執照。當地的行政管理單位在核發執照申請時，也會有一些相關的規範及要求。假如當地郡市政府所要求的飯店客房數量比州政府所要求的數量還要多的話，那麼就依郡市政府所訂定的客房數量來要求業者。舉例來說，在雷諾市（Reno），無特別限制條件的賭場至少必須要有20部的吃角子老虎機，或是至少設置3檯的牌桌賭局。

假如有業者想要在雷諾市開設一家無特別限制條件的賭場飯店，則須先符合雷諾市政府的要求，客房數至少為300間。在這種情況下，

賭場只要有200間客房就可以符合州政府的規定了，但是它必須要有另外的100間客房才能夠符合當地市政府的規定，否則雷諾市政府將不會核發當地的賭場營業執照。簡單來說，就是當州政府和地方政府所要求的客房數有出入的時候，一律以較嚴格的規定要求作為核發執照的標準，符合其規定之後，方能開始營業。

在克拉克郡（Clark County），對於無特別限制條件賭場客房數的要求是300間。這一些客房數的要求是不會溯及既往的，也就是說，賭場只要在申請營業執照時，符合當時客房數的要求就好了，不用再擔心之後客房數要求增加的問題。

博奕委員會審查的重點

除非博奕委員會對於下列四項審查重點完全滿意，否則不會同意核發執照給申請人：

1. 申請人的品格高尚、個人聲譽佳、為人正直誠實且廉潔公正。
2. 申請人的身家背景、在社會上的風評及其社交情況等，不會為內華達州以及州內博奕產業的整體形象帶來負面影響。
3. 申請人有足夠的商業經營能力及經驗，可以勝任他即將要承擔的角色與責任。
4. 未來營運所需要的資金是充足的，而且資金的來源是正當的。

重點員工資格審查、利害關係人適切性審查以及工作許可證核發

除了賭場的執照之外，賭場要能夠順利開張，另外還需要完成下列兩種審查：重點員工的資格審查以及利害關係人適切性的審查。

◎ 審查利害關係人的適切性（Finding of Suitability）

博奕委員會可以要求賭場的主要利害關係人到場面談，以瞭解他們與賭場之間的利害關係是否適當。在這種情況之下，博奕委員會的目的是要瞭解這些主要的利害關係人是否適合繼續再和賭場的申請人維持目前的生意關係。一般來說，會被要求到委員會來瞭解其適切性的關係人，都是對於賭場的申請人有某些程度的影響力的，或是和賭場的申請人有生意往來上的關係，但是他們對於賭場的營運並沒有直接的參與。下列這幾類主要的利害關係人最有可能會被委員會要求到場面談，以瞭解其利害關係的適當性：

1. 賭場抵押貸款的債權人。
2. 賭場土地的所有權人。
3. 賭場所租借的建築物或是設備的所有權人。
4. 賭場其他貸款的債權人。
5. 和賭場合作，駐點在各地的招待旅遊業務代表（junket representatives）。
6. 在該賭場做生意的人。
7. 提供貨物或是服務給賭場的供應商。

◎ 審查重點員工（Key Employee Licensing）

當博奕委員會裡面有三位以上的委員認為，基於公眾利益的考量，某位賭場的員工應該要接受審查的話，那麼該名員工就應該要先接受審查來決定他是否可以得到工作許可。第3.110管理條例（Regulation 3.110）有下列的明文規定：

在賭場任職的主管、員工或是代理商，只要是有權力可以對於賭場的營運決策產生重大的影響，或是被列在年度員工報告裡，依第3.110管理條例的規定，都應該被視為重點員工。

依照第3.100管理條例（Regulation 3.100）的規定，每一家無特別限制條件的賭場每年都要提報兩次的員工報告（Employee Report）。這份報告裡面所提報的員工皆為在職人員，負責賭場行政監督工作，分類如下：

1. 所有年薪超過美金75,000元的員工。

2. 有權力可以核准賭場信貸額度（casino credit limits）的員工。

3. 有權力可以核准邊緣信用（rim credit）的員工。

4. 有權力可以增加顧客的信用額度10%，或是1,000美元的員工。

5. 有權力可以建議或是核准賭場信用貸款的處理方式，或是有權力可以把賭場的信用貸款一筆勾銷的員工。

6. 有權力可以聘任或解聘賭場的管理人員或是監督人員的員工。

7. 所有賭博遊戲以及安全部門的當班經理（shift manager）。

8. 有權力可以核准餐飲以外的免費招待者，例如致贈顧客免費的客房或是航空機票。

9. 有權力可以管理下列這幾個部門的主管或是員工：會計、餐飲部、賭場的金庫、賭場信用貸款的核發與催收、人事、內部稽核、安全部門、賭場的監視系統、賭場的休閒娛樂部門、銷售及行銷部門等。

10. 有權力可以影響交易報告（Transaction Reports）上面所提列交易事項的契約條件的員工。依照第8.130管理條例的要求，賭場要申報交易報告。[1]

11. 被賭場的申請人認為是對於賭場的營運有重大影響，而且曾經被提報到博奕委員會或是博奕管理部的員工。

12. 任何有權力可以制定賭場經營管理策略的個人或是群體。

讀者可以發現，年度員工報告中所提列的員工人數應該會有好幾

1. 譯註：第8.130管理條例要求賭場要申報它與某些特定對象的資金借貸、土地或是設備的租借，以及收受捐獻等等經濟上的利益。

十名，但事實上，真的會被要求到博奕委員會進行重點員工審查的並不多。重點員工絕對禁止在其工作的賭場裡賭博。因此，在第5.013管理條例（Regulation 5.013）中也有下列的明文規定以提示此重要性：

內華達州嚴格規範所有領有本州執照的賭場，其主管、主任、賭場的所有權人或是重點員工，嚴禁在自己的或是合夥的賭場裡面，或是在自己所管理的或是合夥管理的賭場裡面，參與任何的賭博遊戲、玩吃角子老虎機，或是到大眾投注的運動競賽簽賭站去下注。這一項管理條例並不適用於撲克（poker）或是panguingui[2]的賭博遊戲。

◎ 工作許可證

大部分的行政管理轄區都會有工作許可證的要求。工作許可證上面一般都會有員工的照片，在員工當班的時候必須配帶在身上。在大部分的行政管理轄區，工作許可證都是由州政府或是地方政府的權責主管單位發放。

大西洋城對博奕產業控管的發展史

1976年11月，下列的問題出現在紐澤西州的公民投票單上面：

本州的法令需要如州議會所通過的決議來進行修改嗎？是否該授權給州議會來建立管理條例，並且妥善地管理大西洋城的賭場，然後就可以運用本州的豐富稅收來減輕大家的財產稅、租稅、電話費、瓦斯費及電費，並且可以用來把注本州花費於照顧老年人及殘障同胞的社會福利經費呢？

2. 譯註：panguingui是一種源自於墨西哥的撲克牌遊戲。

曾經被譽為「休閒勝地」（the Queen of Resorts）的大西洋城，在1976年時卻變成一座沒落衰退的城市（Pollack, 1987, p. 22），當時的居民大多是罪犯、騙子和妓女。在進行開放設置賭場的公民投票之前，大西洋城的情形是：

1. 全美國最不宜居住的城市之一。
2. 在最近的十五年內流失了25%的人口。
3. 以十二種不同的評估方式所做的城市評鑑，都是敬陪末座。
4. 在美國聯邦調查局的犯罪記錄中，大西洋城有七項居全國之冠。
5. 老年人口所占的比率非常高，也因此讓它成為全美國人口老化最嚴重的城市之一，名列第二名。
6. 在旺季的時候都還有20%的失業率，在淡季的時候，失業率更是高達40%。

依當時的情況來看，應該正好是讓賭博合法化的最佳時機了，而且公民投票的結果也正是如此，並以3比2的比例通過了。通過這一項博奕法案的主要目的就是為了要重新整頓大西洋城。

大西洋城政府對博奕產業的控管

在紐澤西州的州議會通過博奕條款之前，州議員就已經陸陸續續觀摩過內華達州、波多黎各以及英國的博奕管轄方式，希望可以建立起一個最好的管理模式。經過他們再三比較各個不同的管理模式之後，紐澤西州在1977年通過「賭場管理法案」（the Casino Control Act），並且也被公認為是全美國的現行法案當中，最嚴苛的一個。

依照這一個賭場管理法案的規定，有兩個專業的行政管理機構來管理大西洋城的博奕產業，即賭場管理委員會（the Casino Control Commission）以及博奕管理執行處（the Division of Gaming Enforcement）。其實，這兩個行政管理機構分別和內華達州的博奕委員會以及博奕管理部的職責相類似。

賭場管理委員會

依照組織架構來看，賭場管理委員會是紐澤西州的財政部底下的一個獨立處室。這個委員會裡面有五位委員，委員由州長來任命，任期是五年。當賭場管理法案才剛通過的時候，依據條文裡面的規定，只有主任委員才是專任的職缺，其餘的四位委員都只是兼任的職缺。之後，州的立法人員覺得這四位兼任委員的工作負荷及職責實在是太沉重了，因此，後來就再修改賭場管理法案，讓所有的委員都變成是專任的職缺。也和內華達州的規定一樣，屬於同一個政黨的委員人數不可以超過三位（N.J.S.A., 5:12-51, 1988）。

賭場管理委員會的職責是：(1) 執行博奕相關的所有法令規範；(2) 擔任所有的執照發放與法律懲罰的最後決定單位。除此之外，委員會還要隨時派遣督察員及執法官駐守在賭場裡面，監督賭場的營運狀況，且負責督導所有的賭場須確實繳納它們所應該繳交的費用及稅金給州政府。依照紐澤西州的規定，委員會的工作人員要隨時駐守在賭場，這一點就和內華達州的管理模式有明顯的不同。

博奕管理執行處

博奕管理執行處（Division of Gaming Enforcement, DGE）僅由一名處長所帶領，處長的人選由州長所指派，但是處長要直接向檢查總長做報告。這位處長的任期是和州長同進退的，一旦州長不想再連任或是競選失利，這位處長的任期也就宣告終止了。

紐澤西州的DGE所負責的任務與職責，和內華達州的博奕管理部大同小異：

1. 對博奕執照申請人進行調查，然後再把調查之後的建議送交賭場管理委員會，由委員會來決定是否要授予執照給申請人。

2. 視察賭場的營運並且稽核賭場的帳目。

3. 執行賭場管理法案及其相關的管理條例。

4. 向賭場管理委員會舉證賭場的違法行為。

5. 對每一家賭場的營運進行持續性的實地視察，以確保所有的賭場都遵循賭場管理法案及相關管理條例的規範。

和內華達州不一樣的是，DGE的調查報告對於賭場管理委員會只算是一項建議而已，當賭場管理委員會在決定是否要授予申請人賭場的執照時，DGE的調查報告並不會產生任何強制性的影響，也不會影響到委員會投票表決的通過門檻。在紐澤西州，賭場執照的申請人至少需要得到四位委員的支持。但是，賭場工作人員的工作許可，則只需要過半數的委員同意就可以了。

紐澤西州的賭場管理委員會曾經將一些博奕業界的巨頭排拒在門外，最著名的案例就是當時身兼百利集團（Bally）總裁及董事長的William T. O'Donnell，以及凱撒集團（Caesars World）的大股東Clifford Perlman和Stuart Perlman。因為這三個人的身家背景調查結果不利於其取得執照，所以賭場管理委員會強制要求這三個人須先出售他們在自家公司的股份，否則委員會就不發放永久執照給他們的賭場（Demaris, 1986, pp. 196, 206）。當著名的花花公子俱樂部（Playboy Club）到紐澤西州來申請賭場執照的時候，花花公子之父赫夫納（Hugh Hefner）也踢到了賭場管理委員會的鐵板。依規定，申請人必須要有至少四位委員的同意，但是赫夫納卻只有得到其中的三張同意票，而且在這種情況之下，赫夫納仍不願意為此出售他在原公司的股份，因此花花公子就無法得到永久的賭場執照了。

紐澤西州博奕執照的分級制度

大西洋城和內華達州不一樣，只有授予一種博奕執照——無特別限制的賭場執照，而且規定賭場裡面至少要附設500間的客房。

賭場員工執照的種類

在大西洋城，除了賭場本身需要執照之外，賭場的主管、主要的所有權人，以及大部分的工作人員都需要申請許可執照。依規定，總計有三種工作人員的執照：重點員工的執照（第1類）、博奕部門的員工執照（2a類），以及非博奕部門的員工執照（2b類）。

◎ **重點員工執照**

所有有權力可以幫賭場部門及飯店部門制定經營管理策略的工作人員，包括董事長、總經理、賭場部門的經理，乃至於到每一個牌桌賭局的賭區經理（pit boss），全部都是屬於重點員工。在飯店部門所涵蓋的範圍則是，從負責飯店經營的副總經理，一直到餐飲部門的主任，也都是屬於重點員工。

◎ **博奕部門的員工執照**

適用於所有直接參與賭博遊戲營運的員工，包括領班（floorperson）、發牌員（dealer）、快骰遊戲監督員（boxman）等。

◎ **非博奕部門的員工執照**

這一類型的員工執照適用於那些在賭場樓層工作，但是不直接參與賭博遊戲營運的員工，例如雞尾酒服務生（cocktail waitress）、賭博設備的維修人員（maintenance）、公文及信件的投遞員（mail delivery），以及任何因為工作職務的關係而需要出入賭場區的員工。

 ## 印地安保留區對博奕產業控管的發展史

在全美國各地的博奕產業中，印地安保留區的博奕（Indian Gaming）是發展得最快速的一個區塊（請參閱表2.1）。在英國的清教徒登陸普列茅茨岩（Plymouth Rock）之前，北美洲就已經有好幾百個印地安部落居住在這裡了。每一個印地安部落都可以算是一個「主權國家」（sovereign government）；也就是說，他們都是由自己管理自己的部落，而發展成為一個主權獨立的國度。自從歐洲來的移民到達之後，他們才開始有土地所有權的概念。

印地安人為了交換他們賴以生存的土地，他們就變成須與外來的歐洲國家訂定協議，後來又和美國政府訂定協議，美國政府向印地安部落保證，他們可以繼續被認定為主權獨立的自治國度。1831年，在"Cherokee Nation v. Georgia"的審判案例之中，美國最高法院裁定，印地安部落對於部落事務的管理，以及自己內部的統治擁有絕對的自主權，而且也和美國聯邦政府有政治及法律上的關係。基本上來說，印地安部落的現行體制是歸屬於美國聯邦政府底下的聯邦體制。

長久以來，博奕活動一直都是印地安部落文化的一部分。許多傳統的賭博遊戲還存在於現今印地安部落的典禮與慶祝活動之中。這些印地安部落一直都認為他們有權利可以在他們自己的土地上從事博奕活動。1987年，在"California v. Cabazon"的審判案例之中，美國最高法院裁定，印地安部落應該要被認定為是主權獨立的自治國度，假如這些部落所在的州內有合法的博奕活動，他們就有權利可以在自己的土地上面從事類似的博奕活動，而且不必受到州政府的管轄。

1988年，美國國會更明確地聲清印地安部落的權利，並且通過「印地安保留區博奕管理法案」（Indian Gaming Regulatory Act, IGRA）。這個法案建立起印地安保留區博奕產業的司法管理架構，

經營管理

表2.1 印地安保留區博奕的發展近況（1997至2001年）

營業額規模 （美元）	1997年		2001年			1997至2001年的變動		
	賭場數	營業額合計 （以千元計）	賭場數	營業額合計 （以千元計）	賭場數	變動%	營業額合計 （以千元計）	變動%
1億以上	15	$3,298,611	39	$8,398,523	24	160.00%	$5,099,912	154.61%
5,000萬至1億	22	$1,676,320	19	$1,415,755	-3	-13.64%	-$260,565	-15.54%
2,500萬至5,000萬	35	$1,182,924	43	$1,528,611	8	22.86%	$345,687	29.22%
1,000萬至2,500萬	52	$890,465	57	$976,442	5	9.62%	$85,977	9.66%
300萬至1,000萬	53	$311,960	51	$340,019	-2	-3.77%	$28,059	8.99%
300萬以下	89	$91,167	81	$76,029	-8	-8.99%	-$15,138	-16.60%
總計	266	$7,451,447	290	$12,735,379	24	9.02%	$5,283,932	70.91%

資料來源：全國印地安保留區博奕管理委員會（National Indian Gaming Commission）。

58

同時也在內政部（Department of Interior）底下設置了一個「全國印
地安保留區博奕管理委員會」（National Indian Gaming Commission,
NIGC）（請參閱圖2.2）。「全國印地安保留區博奕管理委員會」裡面
包含三位委員：

1. 主任委員，由美國總統提名，並經過參議院同意。
2. 二位委員，由內政部長（Secretary of the Interior）派任。

每位委員的任期都是三年，而且都要先經過美國司法部檢察總長
嚴格地調查身家背景資料。在接受提名之前，每一位委員都必須要先
聲明自己：

1. 不曾犯過重罪或是犯過非法賭博的罪。
2. 和印地安保留區的賭場沒有任何財務的利害關係，也沒有經營
 管理的責任。

而且，IGRA也把印地安保留區的賭場分為三個等級，並分別建立
各個等級的管理機制：

1. **第一級博奕**：提供傳統的印地安博奕和社交性博奕，而且只提
 供小額獎金；管理權限完全交由該部落的行政管理單位自行管
 理。
2. **第二級博奕**：提供機率性的博奕遊戲（the game of chance），
 就像眾所皆知的賓果遊戲（bingo），而且不論遊戲的形式是
 否有電子設備、電腦，或是其他科技的協助，都概括在內。除
 此之外，還包括和賓果類似的其他遊戲項目，像是和賓果遊戲
 擺在一起的抽抽樂（pull tabs）、戳戳樂（punch boards）、對
 獎彩券（tip jars）、刮刮樂賓果（instant bingo）等等的博奕遊
 戲。第二級博奕也可以提供沒有莊家的牌桌遊戲，也就是由玩
 家和玩家對賭，而不是玩家和莊家對賭，或是由一位玩家出來
 做莊的遊戲。這個法案特地把吃角子老虎機和其他的電動遊戲

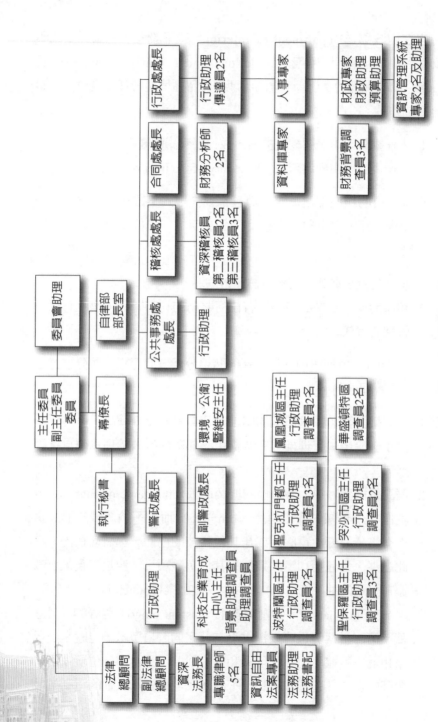

圖2.2　NIGC的組織架構圖

機台這一類的機率性遊戲排除在第二級博奕之外。假如印地安部落所在的州已經許可同樣的博奕，而且印地安部落的行政管理機關也都遵守NIGC所頒布的法令規定的話，該部落就可以保有他們自己的權利來設置第二級博奕，授予執照，並且自行管理。這種情況下，由部落的行政管理機關來自行負責管理轄區內的第二級博奕，並且要接受NIGC的監督。

3. **第三級博奕**：可以營運的項目包括所有第一級博奕及第二級博奕不得營運的遊戲項目。這一些賭博遊戲就是在一般的賭場裡面所看得到的遊戲項目，像是吃角子老虎機、21點、骰寶和輪盤等，還包括各式各樣的運動競賽簽賭投注，以及機率性的賭博電玩機台等等，全部都可以是第三級博奕的營運項目。所以，第三級博奕也常被稱之為「賭場式」（casino-style）的博奕。印地安保留區博奕管理法案（簡稱為IGRA）也明確地建立起第三級博奕的管理規範。依照IGRA的法令要求，印地安部落要和所在的州政府一起協商，共同訂定第三級博奕的博奕管理契約（gaming "compact"）。這份印地安部落和州政府所共同訂定的博奕管理契約明確地規範所有的博奕管理方式，包括部落的博奕管理委員會（當地博奕產業的主要管理單位）應該要擔負的職責，以及州政府的相關管理機關所應該要扮演的角色。

NIGC的職權

◎ 主要職權

NIGC委員會的主要職權有：預算審核、民事罰款（civil fines）、費用、傳喚，以及對賭場做出勒令永久停業（permanent order）之處分。NIGC委員會依法得擁有下列各項職權，而且不需要再得到其他單位的授權：

1. NIGC委員會的預算由主任委員做建議，並交由委員會決議通過。

2. 經過會議討論並且決議通過民事罰款的評定與催收的相關管理條例。

3. 針對委員會管轄的第二級與第三級博奕，核定它們所要繳交的規費。這種決議必須要有至少二位的委員同意才可以通過。

4. 委員會可以授權主任委員發出傳票，這種決議必須要有至少二位委員的同意才可以通過。

5. 在主任委員要求某賭場暫時歇業之後，委員會可以做出決議來要求該賭場永遠停業，但是這種決議必須要先經過完全的審訊及聽證，並且要有至少二位委員的同意才可以通過。

◎ 其他職權

NIGC委員會的其他職責還有：監督管轄的賭場、到賭場視察、執行調查權、檢查和管轄賭場的帳目及營運記錄、使用美國的郵政工具、訂定契約、審訊、要求宣誓、訂定管理規章等：

1. 委員會應該要持續地監控印地安保留區內的二級賭場。

2. 委員會應該要親自到印地安保留區的各個二級賭場去視察。

3. 委員會應該要針對相關人員進行身家背景調查，或視情況所需，著手進行調查工作。

4. 舉凡印地安保留區內二級賭場的營業資料、帳目資料及記錄，或是委員會權責之內的相關事務，委員會都可以要求調閱，並且檢查、影印，或是稽核。

5. 委員會和其他的政府部門或是機關一樣，都可以依公務需求使用美國的郵政工具。

6. 只要符合聯邦的法律及管理條例，委員會就可以透過契約的訂定來取得各種經費、服務以及財產。

7. 委員會為了執行職務，可以和聯邦政府、州政府、印地安部落，或是私人機構訂定契約，而且委員會也可以和印地安部落訂定契約，將委員會管理職權中的強制執行權交由印地安部落的行政管理機關。

8. 只要委員會認定為是適當的，委員會就可以針對上述的職權所需，隨時隨地進行審訊或是開庭審理，以取得證詞及證據。

9. 委員會可以要求到場的證人進行宣誓，或在宣證會前予以確認。

10. 只要委員會認定是適宜的管理條例或是指導方針，委員會就應該頒布法令並公告施行。

NIGC主任委員的職權

NIGC主任委員在委員會的要求之下，代表委員會行使下列職權：

1. 主任委員可以發布命令，要求管轄的某個賭場暫時歇業。
2. 主任委員可以課徵並且催收民事罰款。
3. 主任委員可以批准符合法令規範並且已經被委員會決議通過的第二級與第三級博奕。
4. 主任委員可以批准第二級博奕及第三級博奕委託私人公司來經營管理賭場的管理契約。

在印地安部落被核准開辦第二級博奕之前，該部落要先通過一項管理條例，條例中要明訂博奕產業的管理規範。而且，部落的管理條例必須要得到NIGC委員會主任委員的批准。管理條例裡面應該要包括下列幾項條文：

1. 明訂博奕的收益只能用於下列這幾種用途：
 (1) 挹注經費於部落行政管理單位所辦理的計畫或是方案。
 (2) 用於照顧部落以及部落成員的整體福利。
 (3) 用於促進部落的經濟發展。

(4) 用來捐助給慈善公益團體。

(5) 用來贊助當地的政府機關辦理活動所需的經費。

2. 每一年都要委託外來的專業行政機構來審核帳目。

3. 賭場所有的交易契約中,不管是購買物品、服務或是租用場地的租金,只要是每年的交易金額超過25,000美元(支付給專業的律師或是會計師的費用不在此限),都必須個別稽核。

4. 所有賭場的興建與維修,以及賭場的營運,都必須兼顧環境保護、社會大眾的健康與安全的原則。

5. 要建立起資格審核的機制,以確保:

(1) 針對管理博奕的重要主管及重點員工,均進行身家背景的調查。

(2) 須審核博奕的重要主管與重點員工的資格,並且要將審核的結果立即通知NIGC委員會,以利委員會核發他們的工作許可執照。

(3) 建立一套審核標準,嚴格禁止之前有過違法行為、犯罪前科、聲名狼籍、不良嗜好,或是曾經加入幫派的分子成為賭場的員工,以免對社會大眾的利益以及博奕產業的有效管理造成危害。

(4) 在委員會核發工作許可執照之前,各印地安部落所做的身家背景調查結果務必確實地呈報給NIGC委員會。

6. 由印地安部落所自行經營的或是所許可的第二級博奕,只要符合下列條件,就可以將淨收益依一定金額分配給部落轄區內的居民:

(1) 該部落已經擬訂妥善的收益分配計畫。

(2) 該收益分配計畫已經被內政部長所批准。

(3) 轄區內的少數族群以及弱勢族群所應分配到的利益應依法得到保障與保存。

(4) 收益分配的款項須依法向聯邦政府繳納稅賦。

要在印地安保留區核准的第三級博奕，其條件如下：

1. 對該印地安部落可行使司法權的行政主管機關，依照法令或決議開放博奕。
2. 該印地安保留區所在地的州政府已經准許這類型的博奕。
3. 該印地安部落已經依法和所在地州政府共同訂定博奕管理契約。

部落與州政府共同訂定的博奕管理契約

印地安部落想要設置第三級博奕的話，就必須要先和所在地的州政府提出請求，並且要和州政府一同協商，以便和州政府共同訂定管理契約（Tribal-State Compact）。這份共同訂定的博奕管理契約必須要再經過內政部長的核准，方能生效。這種博奕管理契約裡面所要明確記載的主要項目有下列幾點：

1. 在目前印地安部落和州政府現行的刑法、民法以及管理條例當中，有哪一些法律條文可以直接適用於賭場的審核機制及行政管理架構。
2. 州政府及印地安部落之間要如何共同分派它們的司法管轄權，才能夠確實妥善地執行上述的法律規範及管理條例。
3. 州政府要估算執行上述的博奕相關管理條例所需花費的金額。
4. 計算印地安部落所能課徵的稅收金額與州政府所估算的花費金額之間的比率。
5. 訂定違反管理契約的補救措施。
6. 針對博奕的營運、維護及執照審核機制，訂定行政作業標準。
7. 其他和博奕的營運相關的各種議題。

第三級博奕和私人公司所訂定的委託經營管理契約

印地安部落在一開始選擇設置第三級博奕的時候,對於營運狀況複雜的博奕產業該如何營造或是管理,可能會缺乏相關的專業經驗。因此,NIGC委員會建立了一個契約訂定的規範,讓部落可以依循這個規範,和博奕業界具有豐富經驗的專業人員或是公司,訂定委託經營管理的契約。第三級博奕的委託經營管理契約(Management Contracts for Class III Gaming)應該要依循下列幾個重要的規範:

1. 所有的委託經營管理契約都必須先經過NIGC委員會的主任委員批准。

2. 該印地安部落和受委託經營管理的公司都必須詳細提供下列相關資訊給NIGC委員會的主任委員:在該份委託經營管理契約中,所有和財務利益或是經營管理權責相關的人員或是機構,都要詳細列出他們的姓名或是機構名稱、地址,以及其他相關的背景資訊。假如受委託經營管理的公司是一家股票上市公司的話,那麼必須要提供給主任委員的資料還要再包括公司董事會中的每一位董事的資料,以及公司股票持有數量達10%以上的所有股東的資料。

3. 詳細描述這些專業人員之前曾經和哪一些印地安保留區的博奕,或是其他類型的博奕有過委託經營管理契約的經歷。

4. 在該份委託經營管理契約中,所有和財務利益或是經營管理權責相關的人員或是機構,都要詳細列出他們的財務資料報表。

5. 除非該受委託經營管理的公司也對委託人投資了相當的資金,否則經營管理費用不得超過賭場淨收益(net revenues)的30%。如果NIGC委員會的主任委員非常滿意該經營管理公司的投資金額與營運計畫,就可以同意讓該公司的經營管理費用超過上述的比率,但是主任委員所能批准的比率不得超過賭場總收益的40%。

6. 原則上，委託經營管理契約的期限不得超過五年，但是在該印地安部落的要求之下，NIGC委員會的主任委員得批准五年以上的委託經營管理契約，但契約最長的年限不得超過七年。

NIGC委員會的基金籌措來源

2002年，NIGC訂定了一份時間表，明訂了各印地安保留區的第二級博奕及第三級博奕每年應繳交給NIGC委員會的費用（Commission Funding）及繳納時間：

1. 賭場總收入若達到150萬美元，所徵收的費用比率不得超過2.5%。
2. 賭場的總收入若超過150萬美元，所徵收的費用比率不得超過5%。
3. 每種博奕活動所徵收的總費用，每年不得超過800萬美元。

印地安保留區的土地規範

印地安部落被允許可以購買土地並且把購買到的土地交付信託，然後該筆土地就會變成是印地安保留區的一部分。NIGC委員會成立於1988年的10月17日，而從這一天開始，假如印地安部落想要開辦第三級博奕，該部落所購買的該筆土地就要先交付信託。針對這一個規範的時間期限，有下列幾個例外情況：(1) 以1988年10月17日該印地安保留區的土地邊界為準，該筆土地座落於保留區裡面或是剛好緊鄰保留區的邊界；(2) 以1988年10月17日為準，該印地安部落尚無任何保留區的土地；(3) 該筆土地座落於奧克拉荷馬州（Oklahoma）境內，而且是屬於該印地安部落之前的保留區邊界之內的土地；(4) 該筆土地緊鄰另外一筆交付信託的土地，或是該土地已經被美國的聯邦政府限制為保

留給奧克拉荷馬州境內的印地安部落的土地；(5) 該筆土地座落於奧克拉荷馬州之外的其他州，而且在該州過去的保留區土地邊界認定中，該筆土地座落於印地安保留區的邊界之內。

印地安保留區開辦博奕的現況

規模
1. 聯邦政府所認定的印地安部落的總數：562。
2. 行政轄區內開辦博奕（第二級或第三級）的印地安部落總數：201。
3. 印地安保留區內的賭場總數：321（有一些部落設置的賭場不只一家）。
4. 州內的印地安部落開辦博奕（第二級或第三級）的數量：29。
5. 部落與州政府共同訂定的博奕管理契約的總數：249。

收益
1. 2001年，印地安保留區的博奕總收入：127億美元（還不到全美國博奕產業總收入的10%）。
2. 許多印地安部落開辦博奕的主要原因是為了要創造就業機會。

就業機會
1. 印地安保留區的賭場所提供的就業機會總數：300,000。
2. 提供的工作機會中，印地安員工和非印地安員工的比率是：25%的印地安人，75%的非印地安人。
3. 在失業率偏高的地區，如北達科塔州和南達科塔州（North and South Dakota），由印地安部落所經營的博奕，80%的員工都是印地安人。

土地
1. 依照IGRA（印地安保留區博奕管理法案）的法令要求，土地交付信託的結果必須：(1) 有利於該印地安部落；(2) 不可以對於周遭的社區產生不利的影響；(3) 必須先經過該州州長的批准。
2. 自1988年印地安保留區的土地規範實施之後，總共只有23筆的土地被印地安部落購買並且交付信託，然後用來開辦博奕。
3. 自1988年以來，被購買並且交付信託的土地中，只有3筆土地是座落於印地安保留區之外的（土地總面積只有78英畝）。

將收益分配給部落轄區內所有居民的情況

1. 設置賭場的印地安部落裡面，有四分之三的部落將博奕的所有收益用在下列各方面：部落行政管理的經費、促進當地的經濟發展及社區發展、協助鄰近的社區發展，以及捐助於公益慈善的用途，但是並沒有把任何的收益分配給轄區內的居民。

2. 部落行政管理的經費、當地經濟及社區的發展、部落整體的社會救濟、公益慈善的捐助，以及當地政府機關所要求的資助等等，上述的幾個項目都必須要先妥善處理完之後，部落才可以提出它的「收益分配計畫」（Revenue Allocation Plan）。

3. 內政部長必須批准在「收益分配計畫」中把收益分配給轄區內所有居民的規劃。

4. 設置博奕的印地安部落裡面，大約只有四分之一的部落把收益分配給轄區內的部落居民（總計有73個部落）。

5. 上述這些部落的居民，在領取收益分配的同時，也都依法向聯邦政府繳納所得稅。

行政管理機制

印地安保留區博奕管理機制可分為三個層面：

1. 各個印地安保留區博奕所在的部落，其行政管理機關就是轄區內博奕的主要管理機關。依照印地安保留區博奕管理法案（簡稱IGRA）的法令規定，各印地安部落都要自行建立起基本的管理架構來管理轄區內的博奕。

2. 針對三級賭場的管理，州政府的管理條例也可能會被納入部落與州政府共同訂定的博奕管理契約之中。

3. 聯邦政府的一些專業行政機構在強制執行公權力的時候，也可能會涉及到印地安保留區的博奕，這一些機構包括：全國印地安保留區博奕管理委員會（簡稱NIGC）、內政部（the Interior Department）、司法部（the Justice Department）、聯邦調查局（the FBI）、國稅局（the IRS）、情報局（the Secret Service）以及財政部（the Treasury Department）的金融犯罪查緝系統（Financial Crimes Enforcement Network）。

資料來源：http://indiangaming.org/library/index.html。

依照聯邦法的規定，在印地安保留區的賭場中涉嫌偷竊、詐賭或是挪用公款，最高可以求處十年的有期徒刑，這項法律由聯邦調查局負責執行。

第三章

博奕稅

博奕稅

1931年，內華達州將賭博正式合法化，當時的賭博稅，僅以牌桌稅（table tax）或機台費（slot machine fee）等形式課徵。撲克牌遊戲每月課徵25美元、牌桌遊戲每月50美元、吃角子老虎機每部每月10美元。這樣的制度執行了十四年，直到1945年3月28日，內華達州參議院通過第142號法案，規定每季賭博毛利超過3,000美元就必須課徵1%的賭博稅，因為這一項賭博毛利稅（gross win tax）是現有牌桌稅外的另一稅目，州長E. P. Carville反對該稅的施行，於是在簽署法案時，他做了以下評註：

> 參議院所通過的第142號法案，將針對博奕業徵收稅金，可是這是我們內華達州的政策長久以來一直避免的做法。如果真要區分的話，賭博事業不只是和我們一般的行業不一樣，它根本就不在我們一般所說的合法事業範圍之內。
>
> 但既然州政府必須執行這項違背既有政策的法案，我們會試圖擴大課稅標準。明智的做法便是避免此項課稅，但透過提高營運執照費（license fee）的方式，合理的要求博奕事業對社會付出應有的貢獻。
>
> 在此法案執行兩年後，下屆立法人員便能清楚地瞭解以下的資訊：1%的博奕稅所帶來的實際稅收、此法的可行性、執行過程中所面臨的困難。屆時，我們目前所預見的結果將逐一實現，促使新選出的立法人員重新評估現況，並進而採取更明智的做法。
>
> 基於以上理由，我必須簽署第142號法案，使該法案立即生效。

敬呈

州長E. P. Carville

州長完全說對了一件事：「……我們會試圖擴大課稅標準。」因為在下屆參議院會期，議員們將該法所規定的博奕稅稅率增加至2%。

博奕稅──內華達州

內華達州內無特別限制條件的賭場（nonrestricted casino）必須根據NRS 463.370之規定提出月報表（如**表3.1**及**表3.2**所示），以計算需繳納的稅額。該法所採行的計算方式為現金基礎的會計制度，即賭場在收回現金前不需繳納該營收之應納稅額。稅額計算的方式如下：

> 上個月份的博奕毛利─當月之應收帳款＋當月所收帳款
> ＝應稅之博奕毛利

應稅的博奕毛利計算出來之後，即可算出應繳之營業執照稅率：

1. 3.5%──每月的博奕應稅毛利小於或等於50,000美元。
2. 4.5%──每月的博奕應稅毛利中，介於50,000美元和134,000美元之間。
3. 6.75%──每月的博奕應稅毛利中，超出134,000美元。

在大型賭場的營運中，賭場信貸（casino credit）扮演舉足輕重的角色。舉例來說，「貝拉吉歐」（Bellagio）、「海市蜃樓」（The Mirage）、「凱撒皇宮」（Caesars Palace）、「米高梅」（MGM Grand）以及「威尼斯人」（Venetian）等賭場的主要營收，都必須倚賴賭博大戶的光顧，而這些大戶的共同特徵就是他們不是以現金而是以記帳（credit）的方式下注。有趣的是，內華達州政府規定，讓客人記帳的應收帳款並不須繳納稅款，而是等到客人還錢了之後才需繳納。因為賭博的帳款金額龐大，所以短時間內這些賭博大戶們不會立即償還賭債，因此會造成博奕稅的徵收也隨之遞延。

通常賭場到最後都會幫這些賭博大戶的帳款打個折扣，不太可能

 經營管理

表3.1 每月毛利報表 （Form NGC-01）

NGC-01（08-01-03）　　　　　　　　　　內華達州博奕委員會
每月毛利報表
本報表必須連同應付給該內華達州博奕委員會的匯款一起按月呈送，並於每個月的24日前完成前一個月份之申報。

營業月份：
申報期限：

帳號、戶名、住址、郵遞區號	僅於辦公室使用
	檢查碼：
	批次編號：
	登錄日：
如果有錯誤請更正	

1. 調整前的總毛利 　　　　　　　　　　　　　　　　　　　　$ _____

2. 調整項目：
 - A. 賭場的金庫借給顧客的帳款： 　　　　$ _____
 - B. 賭博區域以外所回收的帳款： 　　　　_____
 - C. 顧客以籌碼償還帳款的金額： 　　　　_____
 - **D. 調整淨額：（2A + 2B +/- 2C）** 　　　　_____

3. 損失結轉：（不得超過 1 + 2D）　　　　_____

4. 淨收益：$（1 +/- 2 – 3）　　　　　　　　　　　　　$ _____

5. 營業執照費：**NRS 463.370(1)**
 - A. 3.5% ——淨收益的$0至$50,000的部分 　$ _____
 - B. 4.5% ——淨收益的$50,001至$84,000的部分 _____
 - C. 6.75% ——淨收益扣除前兩項（A與B）後的其餘部分 _____

6. 以上計算所得之總計費用：（5A + 5B + 5C）　　　　　$ _____

7. 費用調整：**NRS 463.370(5)(b)**
 - A. 本月應繳營業執照費用（6）： 　　$ _____
 - B. 實際繳納： 　　　　　　　　　　（ _____ ）
 - C. 調整（7A – 7B） 　　　　　　　　_____

8. 小計：（6 +/- 7C）　　　　　　　　　　　　　　　　_____

9. 前一期顧客所積欠的帳款：（不得超過 8）
 總計到目前為止的顧客帳款： _____　　　　　　_____

10. 小計：（8 – 9）　　　　　　　　　　　　　　　　_____

11. 預繳費用（項目6金額 x 3倍）：**NRS 463.370(3)**
 （注意：僅適用於取得新執照並開始營業滿一個月）　　_____

12. 未計罰金之應繳費用：（10 + 11）　　　　　　　　　_____

13. 滯納金：**NRS 463.270(5)**
 - A. 逾期10日內：項目12金額之25%，但是
 不得少於$50或多於$1000 　　　　$ _____
 - B. 逾期10日或以上：項目12金額之25%，但是
 不得少於$50或多於$5,000 　　　　_____

 需納滯納金（13A或13B）　　　　　　　　　　　　　_____

14. 總計需繳：（12 + 13）　　　　　　　　　　　　　$ _____

15. 總計匯款額支票號碼： _____　　　　　　　　　$ _____

請將需繳款項匯入內華達州博奕管理委員會帳戶中，並將收據寄至州政府博奕管理部稅務及執照管理處：
PO Box 8004, Carson City, NV 89702-8004

本人 _____ 在清楚瞭解偽造文書之罰則下，切結本人爲以上事業之 _____ （所有人、股東、總經理、會計或其他職位），宣示已盡個人所有知識、訊息及信念，並在相關人員瞭解同意下完成以上報告。

日期： _____　　　　　　　　　簽名： _____

本報表聯絡人： 　　　　姓名： _____　　　　電話： _____

請寄回正本，並保留影本

74

表3.2 每月毛利統計報表（Form NGC-31）

內華達州博奕委員會——每月毛利統計報表

NGC-31
(01-23-02)

Group: **FILING DEADLINE FOR THIS REPORT:**

For Gaming operations during the month of:

(For Commission Use Only)

SECTION A		NO. OF UNITS	COINS IN ($)	DROP ($)	GROSS REVENUE ($)
CODE	SLOT MACHINES				
010	1 Cent				
011	5 Cent				
012	10 Cent				
013	25 Cent				
014	50 Cent				
015	$1.00				
016	Megabucks				
017	$5.00				
018	$25.00				
020	$100.00				
021	$500.00				
022	Multi Denomination				
024	Other Denominations				
053	Adjustments				
	TOTALS				

SECTION B		NO. OF UNITS	PIT CREDIT ISSUES ($)	PIT CREDIT PAYMENT (CHIPS)($)	PIT CREDIT PAYMENT (CASH)($)	DROP ($)	WIN ($)	GROSS REVENUE ($)
CODE	TABLE GAMES							
002	Craps							
003	Roulette							
001	Twenty-One							
005	Wheel of Fortune							
007	Mini-Baccarat							
006	Baccarat							
037	Pai Gow							
056	Caribbean Stud							
057	Let It Ride							
039	Sic-Bo							
044	Red Dog							
043	Pai Gow Poker							
059	3-Card Poker							
009	Other Games (Describe Below):							
050	Adjustments							
	TOTALS							

PROGRESSIVE KENO (Check One)? ☐ Yes ☐ No

ACCOUNTING METHOD USED FOR RECORDING RACE AND SPORTS BOOK REVENUE (Please Check One):
☐ CASH: All cash wager received for the day less all cash paid out for day.
☐ MODIFIED ACCRUAL: All wagers for the events completed for the day less cash paid out.

The HASH TOTAL is a number comprised of the following subtotals added together.

SECTION A: ("NO. OF UNITS" TOTAL CONVERTED TO DOLLARS)
 ("COINS IN" TOTAL)
 ("DROP" TOTAL)

SECTION B: ("NO. OF UNITS" TOTAL CONVERTED TO DOLLARS)
 ("PIT CREDIT ISSUES" TOTAL)
 ("PIT CREDIT PAYMENTS" (CHIPS) TOTAL)
 ("PIT CREDIT PAYMENTS" (CASH) TOTAL)
 ("DROP" TOTAL)
 ("WIN" TOTAL)

SECTION C: ("NO. OF UNITS" TOTAL CONVERTED TO DOLLARS)
 ("WRITE" TOTAL)

SECTION D: ("NO. OF UNITS" TOTAL CONVERTED TO DOLLARS)

SECTION C		NO. OF UNITS	WRITE ($)	GROSS REVENUE ($)
CODE	COUNTER GAMES			
025	Keno			
026	Bingo			
035	Race Book			
048	Race Parlay Cards			
052	Race Pari-Mutuel			
034	Sports Parlay Cards			
036	Sports Pool			
004	Football			
008	Basketball			
033	Baseball			
058	Sports Pari-mutuel			
051	Adjustments			
	Totals			

PERSON TO CONTACT REGARDING THIS REPORT

SECTION D		NO. OF UNITS	GROSS REVENUE ($)
CODE	CARD GAMES		
030	Poker		
031	Pan		
032	Other Card Games		
054	Adjustments		
	TOTALS		

NAME

PHONE NUMBER

HASH TOTAL

TOTAL GROSS REVENUE (Add Sections A, B, C, D)

Enter on Line 1 of Form NGC-1

I, _____, certify and declare under the penalties of perjury that I am the_____ (Owner, Partner, President, Treasurer, Other) of the business named above; that this is a true, correct and complete report to the best of my knowledge, information, and belief; and that this report is made with the knowledge and consent of all other individuals licensed.

Dated _____ Signed _____

Please return to State Gaming Control Board, Tax and License Division
P.O. Box 8004, Carson City, NV 89702-8004

會員的去催收帳面上的金額。當賭場給予客人折扣的時候，根據NRS 363.371法律規定，賭場可以等到實際收回賭債後才繳納博奕稅。賭場會將客人的賭債打折是為了下列三個目的：

1. 讓客戶可分期付款。
2. 解決爭端。
3. 維持顧客關係，讓客人將來繼續光顧。

在今日競爭的市場下，賭場通常願意幫客人的實際賭債金額打個折扣，以提升賭客的還款意願。舉例來說，賭場和賭客可以協議，一旦賭客輸了，賭客可享有10%的折扣，如果賭客贏了，他可拿走實際金額。NRS 363.371的法律規定，針對這類型的折扣，賭場可以用實際收益為稅基，計算稅額。

雖然對賭場來說，只有少收了10%，但是其代價遠超過10%的折扣，這代價必須視賭客賭博時間的長短而定，有時候字面上看起來像是10%的折扣，但實際上賭場可能付出50%的代價。先不管賭客到底輸了多少錢，對賭場來說，賭場只是賺到了理論毛利（theoretical win，就是依機率所計算出來的毛利），超過此理論毛利的部分，都只是呈現在帳面上而已，必須等到賭客真正支付賭債後才稱得上是真正的收入。

NRS 363.371規定在某些特定的情況下，博奕管理部（Gaming Control Board）得就賭場無法收取的賭博呆帳課徵博奕稅。這些特定情況包括有：賭場未取得賭客簽名或其他書面賭債確認書、未取得賭客地址、賭場無法證明它已經盡力回收賭債、或是賭場無法證明它在提高賭客的信用額度前或在賭博管理委員會稽查前，賭場已針對賭客過去的信用狀況進行過徵信動作。這項法令規定也針對吃角子老虎機的營運訂出了一些排除條款，就像是賭場會在吃角子老虎機的大獎上又再額外增加一些附贈的獎項，這些附贈獎品的成本也都可以拿來扣抵博奕稅。

大西洋城之賭博稅

　　大西洋城（Atlantic City）是以年度調整後的博奕毛利（adjusted win）的8‰課徵博奕稅。所謂調整後的博奕毛利就是把總博奕毛利扣除掉博奕毛利的4%或是呆帳的損失，並視這兩項扣除額哪一項比較小，就扣除哪一項。內華達州的賭場，因爲它的帳款在還沒有收取之前是可以不用繳稅的，所以比較願意讓客戶欠賭債。但是紐澤西州的賭場，即便客戶的賭債統統收不回來了，賭場仍然需要繳付龐大金額的稅款。因此，當要計算博奕稅的時候，賭場給客人欠債的呆帳就會變成是一項金額龐大的成本。

 ## 內部控制系統

　　1968年4月，內華達州博奕管理機關開始施行所謂的第6號管理條例（Regulation 6），該條例設立的目的之一即爲確保賭場經營人能夠正常繳付應納稅額。第6號管理條例規定所有關於博奕稅或執照費課徵的記錄資料，每個無特別限制條件的賭場經營者必須至少保存五年，如經營人無法提出相關資料，博奕管理部的部長得依照「未依規定作業規則」裁量經營人是否符合規定，博奕管理部得使用其他方式計算應納稅額。

　　第6號管理條例也同時規定，賭場經營人必須設置管理及會計程序，以規範賭場內部財政管理的相關事務。這些內部控管的程序必須妥善地規劃以確保下列的管理目標：

1. 賭場的資產被妥善地管理。
2. 財務資料的正確性與可信度。
3. 每筆交易都能獲得管理階層的適當授權。

4. 適當地記錄每筆交易,以利相關博奕收益及稅費的計算,並維持每筆資產的合理性。

5. 資產的動用必須獲得特定管理階層的授權。

6. 定期將報表上的資產與實際資產相比較,若有不一致的狀況,則須調查。

7. 適當劃分組織功能、責任及義務。

依據第6號管理條例,賭場經營者必須提出內部管理系統的書面資料,說明所採行的管理及會計程序,並涵蓋所有與博奕稅及娛樂稅相關的各部門資料。因此,該資料通常篇幅都很長,除管理及會計程序外,相關人員、組織及各部門責任、保全、管理及細部操作程序都需一一說明。賭場的財務長及執行長(或經營者)也必須簽署切結書,保證其內部管理系統符合第六管理條例之規定。

1987年,第6號管理條例修訂後,將博奕管理部所發展及發布之內部管控最低標準(minimum internal control standard, MICS)列入規範之中。MICS主要規範每個無特別限制條件的賭場經營者在經營賭場時所必須依循的最低管理程序。在賭場採行MICS時,經營者必須修改其現有的管理系統以符合MICS的規範。MICS主要的規範領域包括:牌桌遊戲、吃角子老虎機台、賓果、電腦化基諾、競賽及運動賭博、紙牌遊戲、出納及賭客的債務管理、娛樂項目、內部稽查,以及現金交易申報作業等。

經營者如果想要採用其他的替代管理程序,必須以書面方式提出申請,並且要先取得博奕管理部部長的核准,否則經營者需遵守MICS規範,每年聘任外聘的會計師,查核經營者所提出的管理系統是否符合MICS的規範,並提出任何未符合MICS規定的,或是博奕管理部部長所核准的替代管理程序的事項。此外,針對這些未符合規定的事項,經營者所做出的回應及處理方式也必須要列入會計師所提出的查核報告之中。

MICS的最後一次修訂是在1997年5月1日。該次修訂主要是新增了

電子資料處理的規範，MICS對於各類博奕活動的規範，可透過內華達州政府的網頁，連結至博奕管理部稽核處網頁進一步查詢。從2002年開始至2003年初，內華達州博奕管理部開始進行一系列的MICS修訂工作，修訂後的規範則預定於2004年1月21日開始施行。

內華達及紐澤西州內部管理規範的比較

如同內華達州一般，紐澤西州也立法要求無特別限制條件的賭場經營者必須提出內部管理程序系統，作為內部作業規範。在內華達州，經營者享有較大的空間，可以設置最符合內部作業的管理系統，但是紐澤西州就沒有如此的彈性空間。表3-3為兩州對於賭場內部管理規範的比較。

表3-3　內華達州與紐澤西州賭場內部管理規範之比較

內華達州	紐澤西州
1. 每個賭場都必須向委員會提出所採用之管理系統。 2. 所有系統都必須分別根據最低作業及管理規範進行審核評估。 3. 如果符合最低規範，賭場即能依法採用自訂的內部管理方法及形式。 4. 雖然基本的最低標準是固定的，但每個內華達州賭場採取的經營方式都不同。	所有的內部管理程序都已明文規定，容許賭場修改的空間不大。

第四章

賭場管理

 ## 賭場管理的金字塔架構

對於賭場的管理，乃至於是對於任何企業的管理而言，要能夠成功營運的關鍵要素之一，就是管理團隊的效率。管理團隊的經驗與組織架構對於賭場營運的獲利能力會產生直接的影響。本章的主要目的就是要描述並討論一般賭場飯店的組織架構，同時也會進一步地探討組織架構裡面一些主要的部門，詳細地描述它們的職責所在。同時也會討論到，這一些主要的部門到底應該要有多少的人員編制才算是適宜。

雖然每一個部門以及每一位員工對於組織的成功運作都具有同等的重要性，但是在這一章裡面會被詳細探討的部門，只限於賭場部門裡面的單位，以及那一些和日常營運息息相關的單位。在組織架構的底層是前場的基層員工，包括發牌員、賭場金庫的出納人員、零錢兌換員等。在組織架構的頂端是管理階層的人員，包括各個賭博區域的經理、賭場行銷部門的主任，以及管理賭場營運的副總經理。

在整個組織架構裡面，隨著職位的高低，在工作上面所需要的技能也會有所不同。前場的基層員工需要技術性的工作技能（technical skills）才得以勝任他們的工作職務，但是組織架構裡面的高階人員則不需要太多的技術性工作技能，他們所需要的是管理的技能（management skills）。在賭場管理的金字塔（management pyramid）（圖4.1）之中，呈現出不同的管理階層所需要的技能是不盡相同的。

 ## 賭場的組織架構

圖4.2及圖4.3所呈現的組織架構是一般賭場都會有的典型架構，並不因為各州博奕法而有所不同。但是通常都會因為賭場規模的大小，

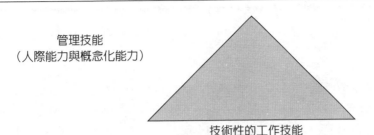

圖4.1　賭場管理的金字塔架構

以及賭場內所設置賭局的種類與數量而有所不同。組織內的指揮關係以及職責分派的方式也有可能會不一樣，影響的因素有許多種，從個人的工作技能與工作經驗，乃至於當地博奕管理行政轄區內的個別要求等等。這些影響因素實在是太多了，以至於在本章裡無法全盤詳細敘述。

　　典型的組織架構是由總經理開始，然後向下延伸，依各個管理功能的職責而區分為不同的部門。各個部門依組織圖裡面的各個管理功能線來進行切割，讓各個部門所應該要負擔的工作職責以及內部控管的責任，都能夠有明確的劃分。有三位副總經理分別指派到安全部、人力資源部，以及財務部去擔任這三個部門的負責人，而且依這三位副總經理的工作職責，他們都必須要帶領其部門的員工獨立作業，不需受到其他部門的影響。

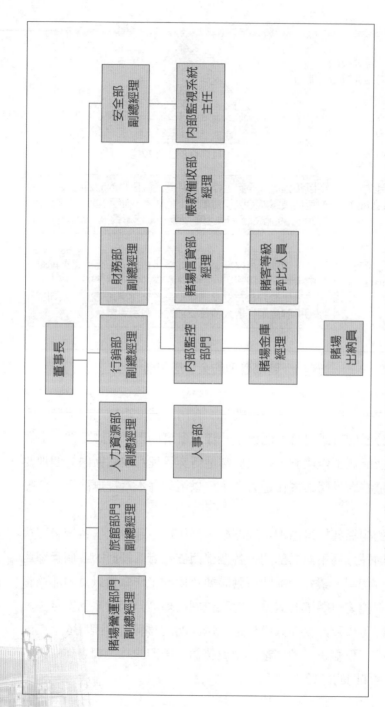

圖 4.2 典型賭場飯店的組織架構以及與賭場營運密切相關的部門

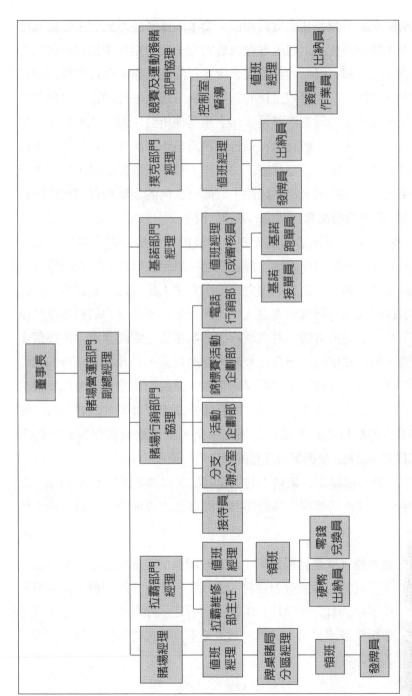

圖4.3　典型的賭場組織架構

　　舉例來說，假如在組織圖裡面，要求內部監視系統的主任要直接去向管理賭場營運的副總經理做報告的話，此類組織架構對於賭場的營運管理並不利，因為內部監視系統主任的職責原本就是要監控賭場內的所有營運狀況。雖然這樣的指揮關係看起來好像還不錯，但是內部監視系統主任的職責應該是要向上呈報他所發現的違法事件，並舉發違法的工作人員，而且他在執行職務時是不應該受到任何外力干擾的。內部監視系統主任及其屬下的工作人員，是確保賭場正常營運及保護賭場資產的關鍵人物，因此，假如有任何的因素影響到他們職務的執行，都會直接衝擊到賭場的營運狀況。

　　一般而言，財務部的副總經理會直接向董事長做報告。不過，也有可能會因為賭場所有權的歸屬問題，以至於財務部的副總經理並不是向董事長報告，而是直接向賭場所有權人的代理人做報告。財務部的副總經理也是賭場的關鍵人物，因為他所要負責的職務包括預算的訂定並且要追蹤後續的財務執行成效與預算之間的差距、監控營運的結果、確認賭場的營運符合政府的管理規範，而且在大部分的賭場中，財務部還要再負責監督賭場的金庫、賭場的信用貸款，以及帳款的催收等等的管理作業。所以，財務部的副總經理不只是要核對各個營業部門的帳目並且要讓會計帳目平衡，他還要負責保護賭場的資產，讓賭場每天的營運都有充足的現金可以使用。

　　以下針對賭場組織架構中的重要職缺（如圖4.2的組織架構圖）以及和賭場營運密切相關的幾個部門，簡要地描述他們所要負責的工作內容：

1. **董事長（或是總經理）**：負責管理整個賭場的營運，包括旅館部門及其相關的營運項目。董事長所要負責的職務包括賭場管理策略的訂定與賭場日常營運的管理。賭場所有的工作人員都要接受董事長的指揮權，然後董事長再向賭場所有權人的代理人做報告。

2. **財務部的副總經理**：負責賭場營運中所有財務事項的管理。他所指揮的部門一般包括會計、賭場金庫、賭場的信用貸款部門、帳款催收部門、資訊系統（information systems，簡稱IS）部門，以及採購部門。

3. **賭場營運副總經理**：負責所有賭場部門的營運，包括吃角子老虎機、牌桌賭局，以及其他的賭博項目，像是基諾、競賽與運動簽賭和撲克。賭場營運副總經理在管理上的兩個主要的重點就是，要讓所有的賭局都能順利的進行，並確保所有的人都遵守賭博的遊戲規則。

4. **人力資源部副總經理**：負責管理員工的薪資水準及架構、員工的福利、勞資關係、員工訓練以及員工保險等等業務，並且要確保這些人力資源的管理方案都完全符合聯邦政府、州政府以及地方政府的法令要求。

5. **安全部副總經理**：負責賭場內的監視系統、保安、調查、安全，以及危機處理。危機處理包括保險事件的處理與顧客財物遺失的抱怨處理等。

以下針對賭場各個賭博部門的組織架構中的幾個重要職位（如圖4.3的組織架構圖），簡要地描述他們所要負責的工作內容：

牌桌賭局部門

1. **賭場經理**（games manager或是casino manager）：負責所有牌桌賭局的營運與人事管理，並且負責督導值班經理。
2. **值班經理**（shift manager）：在當班的時段內，負責所有牌桌賭局的營運以及相關的人事管理，並負責督導各個賭博區域的經理與所有牌桌賭局的工作人員。
3. **牌桌賭局分區經理**（pit manager）：負責監督他所分配到的牌桌區域，也要負責督導責任區域內的領班與發牌員，同時也要處理顧客關係事務，並確保賭博遊戲的公平性與正當性。

4. **領班**（floorperson）：負責監督責任區域內的營運狀況，同時也要督導責任區域內牌桌賭局的發牌員。領班也要確保牌桌遊戲完全都按照賭場所訂定的規則在進行，並且要負責賭客等級的評定工作。

5. **發牌員**（dealer）：負責他所在的那一個牌桌的營運。發牌員務必要完全依照賭場對於該牌桌賭局所訂定的遊戲規則來進行賭局。

6. **牌桌賭局分區辦事員**（pit clerk）：該辦事員要利用賭場的電腦系統或是以人工作業的方式，來完成該賭局分區的籌碼補充（fills）、將籌碼送回賭場金庫的轉移作業（credits），以及信用簽單（markers）等等的作業程序。該員工的組織編制也有可能是歸屬於賭場金庫，或是直接接受賭場督察人員的指揮。

拉霸（吃角子老虎機）部門

1. **拉霸部門經理**（slot manager）：負責管理整個拉霸部門的營運，包括拉霸機台的選擇，並且決定機台的擺設配置，同時也要負責拉霸機台的維修與管理。拉霸部門經理也要負責督導拉霸值班經理與拉霸維修部主任。

2. **拉霸值班經理**（shift manager）：在當班的時段內，負責管理整個拉霸部門的營運與工作人員。職責還包括顧客關係管理，並且要監督機台連線（jackpot）高額彩金發放的作業程序。

3. **拉霸維修部主任**（head slot mechanic）：負責拉霸機台的維護與修理。這位主任也要詳實記載所有拉霸機台的相關記錄，包括擺放的地點、投注金額的記錄表（par sheets），以及機台的任何變更事項。同時也要監督並訓練所有維修技工。

4. **領班**（floorperson）：在確認機台連線的高額彩金發放作業進行時，以及機台的賭金儲存槽（hopper）在進行補充作業時，領班都要全程參與。領班也要負責督導零錢兌換員與硬幣出納員。

5. **零錢兌換員**（change attendants）：對顧客提供現金交換的服務，包括兌換零錢給顧客，同時也要負責管理其所在的零錢兌換亭。

6. **硬幣出納員**（booth cashiers）：負責機台連線的彩金發放作業以及機台賭金儲存槽的補充作業。同時，該出納員的服務項目也包括幫顧客兌換零錢或是代幣。

賭場行銷部門

1. **賭場行銷部協理**（director of casino marketing）：負責賭場行銷的各種業務，也包括建立並維護所有的顧客資料，並規劃、執行各種行銷活動，吸引新顧客上門，或是讓既有的顧客持續光顧。他的職責還包括管理賭場的拉霸俱樂部（slot club）、督導賭場的接待員、管理各地的分支辦公室、舉辦錦標賽，以及辦理各式各樣的活動等。
2. **接待員**：負責鎖定潛在顧客群並吸引新顧客上門，同時也要能夠滿足既有顧客的需求。

賭場營運部的其他部門

1. **基諾部門經理**（keno manager）：負責管理基諾部門的營運，包括部門的人事管理、顧客關係、賭博遊戲的公平性及正當性、確保部門的營運完全符合政府管理條例的規範，並對部門的財務績效負責。
2. **基諾值班經理**（keno shift manager）：在當班的時段內，負責管理整個基諾部門的營運狀況。值班經理還要一同參與得獎彩券的確認，並監督彩金的發放工作。
3. **基諾接單員與跑單員**（keno writer and runner）：這兩種員工的職責都是要協助顧客簽單下注，並且在顧客得獎時，協助顧客領取彩金。接單員的位置固定是在基諾櫃檯的後方，而跑單員則是主動前往顧客所在的地方，像是餐廳或是顧客休息室。
4. **撲克部門經理**（poker manager）：負責管理撲克部門的營運，包括部門的人事管理、顧客關係、賭博遊戲的公平性及正當性、確保部門的營運完全符合政府管理條例的規範，並對部門的財務績效負責。
5. **撲克值班經理**（poker shift manager）：在當班的時段內，負責管理整個撲克部門的營運狀況。值班經理也有可能要再兼任撲克部門的出納員，或是舉辦撲克錦標賽的活動。
6. **撲克發牌員**（poker dealer）：負責其所在的牌桌之營運。發牌員務必完全依照賭場對於該牌桌賭局所訂定的遊戲規則來進行賭局。
7. **競賽及運動簽賭部門協理**（director of race and sports）：負責管理競賽及運動簽賭部門的營運，包括部門的人事管理、顧客關係、賭博遊戲的公平性及正當性、確保部門的營運完全符合政府管理條例的規範，並對部門的財務績效負責。

8. **競賽及運動簽賭部門的值班經理**（race and sport shift manager）：在當班的時段內，負責管理整個競賽及運動簽賭部門的營運狀況。競賽及運動簽賭部門的值班經理也要負責管理電腦系統裡面，所有賽事相關資訊的更新工作，並且也要一同參與得獎彩券的確認工作，以及監督彩金的發放工作。

9. **競賽及運動簽賭部門的簽單作業人員**（writer，又稱為mutuel clerk）**與出納員**（cashier）：這兩種員工的職責都是要協助顧客簽單下注，並且在顧客得獎時，協助顧客領取彩金。

安全與監視系統

1. **安全部主管**（security officer）：負責保護賭場資產的安全。安全部主管必須參與賭場內部的現金及籌碼的運送作業，包括牌桌賭局的籌碼補充與將籌碼送回賭場金庫的轉移作業，而且也有可能要參與吃角子老虎機的硬幣運送作業，包括大額彩金支付與賭金儲存槽的補充作業。安全部的主管還要負責監督紙牌與骰子的運送過程，並且在工作人員進行牌桌的更換作業或是進行清點作業時，都要確保整個過程安全無虞。安全部門的主管還要負責控管賭場內的重要鑰匙，尤其是那些非常敏感或是嚴格管制區域的鑰匙。

2. **內部監視系統協理**（director of surveillance）：負責管理內部監視系統部門的運作，包括部門的人事管理、確保賭博遊戲的公平性與正當性、保護顧客的人身及財物安全、與政府的相關管理權責單位保持密切的連繫、保障賭場資產的安全，並且要監視賭場內的博奕活動是否都完全依照賭場所訂定的規則、政府的博奕管理條例，以及內部的控管程序來進行。

3. **內部監視系統主管**（surveillance officer）：負責監控、記錄，並且呈報賭場內的可疑活動或是不當行為。工作的重點是要確保賭場內的營運完全符合政府所訂定的管理條例、賭場所訂定的規則、內部的控管程序，以及資產保護的原則。

賭場飯店的資訊系統

　　電腦系統已經變成是整合賭場飯店各種營運項目的重要角色。現在已經有很多賭場飯店都運用電腦系統來記錄博奕部門的營業額，像是拉霸部門或是基諾部門。這種情況在賭場飯店的其他部門也是很常

見的，像是旅館部門的營運（櫃檯、訂房組等）、零售部門、餐廳、三溫暖以及售票處（box office ticketing）等等，不勝枚舉。而且，連後勤的支援單位也都要大量地倚賴電腦系統，讓他們得以順利的運作，像是會計、員工薪資及採購等。要能夠成功地管理賭場飯店的營運，瞭解這些電腦系統並清楚它們是如何連結起來完成資料的統合與報表的彙整，是非常重要的。

表4.1裡面所呈現的資料，說明了一般賭場飯店的資訊系統的運作模式，包括它的目的、資料來源、資訊流向，並且舉例說明系統裡面的各種資訊。

人員編制

賭場裡面的人員編制是否適宜，會直接影響到顧客的服務品質以及賭場營運的利潤。管理人員必須要能預測不同時段的顧客數量，並且準備適當的人力來服務這一些顧客。不管工作人員太多或是太少，對於賭場的營運都會產生負面的衝擊。

人員編制太多就會造成賭場人事成本不必要的浪費，因為顧客所需求的服務並沒有那麼多。假如人力不足，就會造成賭場營業額的損失，因為顧客會接受到不好的服務，或是他們一直等不到他們想要玩的賭博遊戲，因而離開了這一家賭場。這兩種情況都是賭場的經理人員所不樂見的。接下來我們將以一家虛擬的賭場作為案例來加以討論，先假設它在一星期之中，每一天所要營運的牌桌賭局的數量都不一樣的情況之下，利用一種計算方式來估算該賭場適當的人力編制。

請以下列的情況，計算出該賭場應該需要多少的人力編制：

1. 發牌員在牌桌上每工作60分鐘，需要休息20分鐘。
2. 領班一天8小時（即480分鐘）的工作時數之中，包括100分鐘的休息時間。

表4.1　賭場飯店資訊系統

系統	目的	資料來源	資訊流向	系統資訊項目舉例
Hotel System	To manage the operations of and record related transactions of the hotel operations	Data input at point of transaction; direct interface from other revenue systems, including food and beverage, retail, ticketing, and casino systems; Internet reservations; PBX system	Daily managers' report, general ledger/ financial statements, labor analyses/ reports, complimentary reports and analyses, other management analyses and statistical reports; food and beverage system; casino system; PBX system, accounts receivable system	Room revenue, room rates, room configurations, occupancy, reservations, room rates, housekeeping status, hotel guests
Food and Beverage System	To manage the operations of and record related transactions of the food and beverage outlets department	Data input at point of transaction; direct interface from hotel system	Daily managers' report, general ledger/ financial statements, labor analyses/reports, hotel system, IRS tip compliance processing and reporting; inventory purchasing system; gaming required entertainment tax/report filings	Food and beverage revenue, menu items
Casino Systems (Table games and marketing can be one system or two separate interfaced systems)	To manage the operations of and record related transactions of the casino games department	Customer (table games) ratings, hotel system, cage transactions, soft count process, credit and collections transactions/entries	Daily managers' report, general ledger/ financial statements, labor analyses/ reports, complimentary reports and analyses, hotel system, food and beverage system, ticketing system, customer analysis/ profitability reports, database marketing mailings and analyses; casino host analyses; casino receivables reports and agings; federal, state, and local government required gaming tax/report filings	Table games revenues, casino customer play, table games statistics, casino customer complimentaries, casino event data, casino marker balances and history
Slot Systems (Slot operations and marketing can be one system or two separate interfaced systems)	To manage the operations and record the related transactions of the slot department; to maintain the slot player club	Transactions at slot machines; hard and soft count process; manual input	Daily managers' report, general ledger/financial statements, labor analyses/reports, complimentary reports and analyses, hotel system, customer analysis/profitability reports, food and beverage system, ticketing system, database marketing mailings and analyses; slot club reporting and analyses; federal, state, and local government required gaming tax/report filings	Slot revenues, slot statistics, slot club customer accounts, machine history

（續）表4.1 賭場飯店資訊系統

系統	目的	資料來源	資訊流向	系統資訊項目舉例
Keno System	To manage the operations of and record related transactions of the keno operations	Data input at point of transaction	Daily managers' report, general ledger/financial statements, labor analyses/reports, customer analysis/profitability reports, federal, state, and local government required gaming tax/report fillings	Keno revenues, keno game statistics, keno customer information
Race and Sports-book System	To manage the operations of and record related transactions of the race and sportsbook operations	Data input at point of transaction	Daily managers' report, general ledger/financial statements, labor analyses/reports, customer analysis/profitability reports, federal, state, and local government required gaming tax/report fillings	Race and sportsbook revenue, R & S statistics
Retail System	To manage the operations of and record related transactions of the retail operations	Data input at point of transaction; direct interface from hotel system	Daily managers' report, general ledger/financial statements, labor analyses/reports, hotel system	Retail revenues, item inventory, sales statistics
Ticketing System	To manage the operations of and record related transactions of the entertainment venues	Data input at point of transaction, interface to outside ticketing system; direct interface from hotel system	Daily managers' report, general ledger/financial statements, labor analyses/reports, hotel system; gaming required entertainment tax/report fillings	Event revenue, statistics
Time and Attendance System	To record employees' hours worked	Employees swipe time clocks	Payroll system, daily managers' report, labor analyses/reports, IRS tip compliance processing and reporting	Employee time, employee database
Inventory Purchasing System	To facilitate the purchasing, warehousing, and receiving processes	Manual/electronic input; Internet; food and beverage system	Daily managers' report; accounts payable system; vendor analyses	Inventory items purchased and consumed, restaurant items, purchasing statistics

93

（續）表4.1　賭場飯店資訊系統

系統	目的	資料來源	資訊流向	系統資訊項目舉例
Human Resources/ Payroll	To maintain employee records and to pay employees	Data input or electronic transmission via human resource processing; payroll hours from time and attendance system	Employee records, payroll checks and W-2s, general ledger/financial statements; regulatory reporting; benefit providers/ administrators	Employee files including names, SS#, pay rates, history, deductions, vacation, sick pay
Accounts Payable System	To process and pay invoices/bills	Inventory purchasing system interface; payroll system interface for garnishments and other nonemployee payments; manual input of invoices	General ledger/financial statements; checks for payment of goods and services; regulatory reporting; minority vendor monitoring and reporting	Vendors, payment history, invoice history
Fixed Asset System	To account for company fixed assets and record depreciation expense	Accounts payable, manual input	General ledger/financial statements; IRS tax reporting; fixed asset reports	Capital assets, depreciation records
Accounts Receivable System	To facilitate billing process for hotel operations	Hotel system, manual input	General ledger/financial statements; customer billing statements; accounts receivable reports and aging analyses	Hotel customer transaction history and account balances
General Ledger/ Financial Reporting	To maintain accounting books and report operating results	Payroll, accounts payable, casino, keno, race and sports book, slots, hotel, retail, ticketing, and food and beverage systems through either direct interface or manual input	Financial reports (external and internal); 10-Qs, 10-Ks, etc.	Financial history

資料來源：由Janice Fitzpatrick提供。

3. 假設一星期中的每一天，21點（blackjack）、骰子（dice）以及百家樂（baccarat）等三種牌桌賭局的需求量如下表所列：

21點牌桌賭局的需求量

	週一	週二	週三	週四	週五	週六	週日
白天班	40	40	40	40	60	60	48
小夜班	40	40	40	40	60	60	40
大夜班	20	20	20	24	24	24	20

骰子牌桌賭局的需求量

	週一	週二	週三	週四	週五	週六	週日
白天班	8	8	8	8	10	10	8
小夜班	8	8	8	8	10	10	8
大夜班	2	2	2	3	3	3	2

百家樂牌桌賭局的需求量

	週一	週二	週三	週四	週五	週六	週日
白天班	2	2	2	2	3	3	2
小夜班	2	2	2	2	3	3	2
大夜班	1	1	1	2	2	2	1

在這種情況下，為了要決定員工編制的數量，賭場經理就需要先思考下列的問題：

1. 要先決定一週裡每一天所需要的「駐點人員」（stations）的數量。這裡所謂的「駐點人員」意指在一整個班別的編制裡面，某個工作地點的職務必須隨時都要有員工當班。例如，在21點遊戲中，每一個牌桌都有一個「駐點人員」；在骰子遊戲中，每個牌桌就會有三個「駐點人員」：一位執棒員（stickman）與另外兩位的壘手發牌員（base dealers）。至於莊家當班期間必須休息的問題，則在之後的計算之中才會加以考量。

21點牌桌賭局所需要設置的駐點人員數量

	週一	週二	週三	週四	週五	週六	週日
白天班	40	40	40	40	60	60	48
小夜班	40	40	40	40	60	60	40
大夜班	20	20	20	24	24	24	20

骰子牌桌賭局所需要設置的駐點人員數量

	週一	週二	週三	週四	週五	週六	週日
白天班	24	24	24	24	30	30	24
小夜班	24	24	24	24	30	30	24
大夜班	6	6	6	9	9	9	6

百家樂牌桌賭局所需要設置的駐點人員數量

	週一	週二	週三	週四	週五	週六	週日
白天班	6	6	6	6	9	9	6
小夜班	6	6	6	6	9	9	6
大夜班	3	3	3	6	6	6	3

2. 若發牌員和莊家每工作60分鐘就要離場休息20分鐘，那麼，到底需要多少的發牌員或是莊家的值班人次，才可以讓上述所計算出來的駐點人員都隨時有人當班呢？

(1) 假如員工每工作60分鐘就要下來休息20分鐘，那就等於一個循環的時間是80分鐘。

(2) 把駐點人員的數量再乘以80/60（也就是1.33），就可以計算出每個班別所需要的員工上班人次了。

(3) 下列的計算式可以呈現出週一每個牌桌賭局區域所需要的員工值班人次：

21點牌桌賭局所需要的員工上班人次的數量

週一

白天班	40	×	80/60	=	53.3
小夜班	40	×	80/60	=	53.3
大夜班	20	×	80/60	=	26.7
合計					133.3

快骰牌桌賭局所需要的員工上班人次的數量

週一

白天班	24	×	80/60	=	32.0
小夜班	24	×	80/60	=	32.0
大夜班	6	×	80/60	=	8.0
合計					72.0

百家樂牌桌賭局所需要的員工上班人次的數量

週一

白天班	6	×	80/60	=	8.0
小夜班	6	×	80/60	=	8.0
大夜班	3	×	80/60	=	4.0
合計					20.0

(4) 假如運用同樣的計算方式來計算一星期中每一天的情況，就可以算出每星期需要多少的發牌員或是莊家的值班人次：

	週一	週二	週三	週四	週五	週六	週日	合計
21點	133.3	133.3	133.3	138.6	192.0	192.0	144.0	1066.5
骰子	72.0	72.0	72.0	76.0	92.0	92.0	72.0	548.0
百家樂	20.0	20.0	20.0	24.0	32.0	32.0	20.0	168.0

(5) 因為每星期的七天裡面，每位發牌員或是莊家只會來上班五天；因此，假如要符合賭場的人力需求，發牌員或是莊家的

員工編制數量應該要再做下列的計算才可以得到：

21點	1066.5	÷	5	=	213.30
骰子	548.0	÷	5	=	109.60
百家樂	168.0	÷	5	=	33.60

(6) 可是員工休假的問題呢？假如賭場的人員編制就只有上述的數量，那麼賭場就無法讓它的員工休假了。為了要讓員工得以休假，就要先決定每位員工每年可以有多少的休假日。假設每位員工每年可以請兩個星期的休假，也就是說一年五十二週裡面，員工就只有上班五十週。運用上述第2項所採用的計算方式，就可以計算出當一併考量休假的問題時，發牌員或是莊家的員工編制應該要如下列：

21點	213.30	×	52/50	=	221.83
骰子	109.60	×	52/50	=	113.98
百家樂	33.60	×	52/50	=	34.94

3. 討論到這裡，所有發牌員或是莊家的員工編制都已經計算完成，而且每位員工都可以：

(1) 在每80分鐘的循環中，只工作60分鐘。

(2) 一星期的七天之中，只上五天班。

(3) 每年都可以有兩週的休假。

4. 領班的人員編制數量也是需要考量的問題。在估算領班的人員編制時，所運用的方法也和上述第2項的方法一樣，只不過計算時所用的時間循環，是以8小時為一個循環。假如規劃給領班休息的時間為「每次當班可以有一次1小時的休息，以及兩次20分鐘的休息」的話，那麼每一位領班等於是在一天480分鐘（當班8小時再乘以每小時60分鐘）的工作時間內，只工作380分鐘。

(1) 基於上述第1項所呈現的21點牌桌駐點人員的資料，並且假設每位領班要負責管理四張21點的牌桌，那麼領班的駐點人員的數量將會如下列所示：

21點牌桌賭局所需要設置的領班駐點人員數量

	週一	週二	週三	週四	週五	週六	週日
白天班	10	10	10	10	15	15	12
小夜班	10	10	10	10	15	15	10
大夜班	5	5	5	6	6	6	5

21點牌桌賭局，在週一所需要的領班上班人次的數量

			週一			
白天班	10	×	480/380	=	12.6	13.0
小夜班	10	×	480/380	=	12.6	13.0
大夜班	5	×	480/380	=	6.3	7.0
		合計				33.0

(2) 以計算發牌員人力需求的方法來做相同的運算，就可以估算出一星期中的每一天，需要多少21點領班的上班人次：

	週一	週二	週三	週四	週五	週六	週日	合計
白天班	13.0	13.0	13.0	13.0	19.0	19.0	16.0	106.0
小夜班	13.0	13.0	13.0	13.0	19.0	19.0	13.0	103.0
大夜班	7.0	7.0	7.0	8.0	8.0	8.0	7.0	52.0

(3) 假如每星期的七天裡面，每位員工只會來上班五天；那麼，賭場應該在人員編制裡面規劃幾位21點的領班呢？

白天班	106.0	÷	5	=	21.20
小夜班	103.0	÷	5	=	20.60
大夜班	52.0	÷	5	=	10.40

(4) 假如每位領班每年也可以請兩週的休假,那麼賭場需要編制
多少的領班呢?

白天班	21.20	×	52 / 50	=	22.05
小夜班	20.60	×	52 / 50	=	21.42
大夜班	10.40	×	52 / 50	=	10.82

5. 假如每天所要營運的牌桌數差異非常大,該如何規劃?利用上
述的公式所計算出來的人員編制,在賭場的生意最好的時候,
光是這樣的人員編制是不夠的;因此,賭場在規劃人員編制
時,應該是要以生意最好的情況來當做人員編制的最低需求標
準。以下就舉一個例子來說明:

21點牌桌賭局所需要設置的駐點人員數量

	週一	週二	週三	週四	週五	週六	週日	合計
小夜班	25	25	25	25	60	60	60	280

每天所需要的發牌員數量為

	週一	週二	週三	週四	週五	週六	週日	合計
小夜班	33.3	33.3	33.3	33.3	80	80	80	373.2

假如依照公式來計算,這個賭場所需要的發牌員的人員編制應
該是74.67:

$$\left(280 \times \frac{80}{60}\right) \div 5 = 74.67$$

但是在週五、週六及週日,賭場的生意最忙碌的時候,它所需
要的發牌員的人員編制是80名。

在實際的營運之中,很少有賭場會將發牌員的班別排定為每天只
有三個班別。一般來說,發牌員的上班時間可能會有四到六種不同的
班別。表4.2顯示出一張21點牌桌賭局的營運時間表,從早上8點至深夜

表4.2　21點牌桌賭局的營運時間表

	8	9	10	11	12N	1	2	3	4	5	6	7	8	9	10	11	12M
牌桌賭局需求量	12	12	16	16	20	20	28	28	28	28	32	32	40	40	40	40	40
發牌員需求量	16	16	21.3	21.3	26.7	26.7	37.3	37.3	37.3	37.3							
可上班發牌員人數	16	16	22	22	27	27	38	38	38	38							
班別：																	
4 A.M.–12 noon	16	16	16	16													
12 noon–8 P.M.					21	21	21	21	21	21	21	21					
10 A.M.–6 P.M.			6	6	6	6	6	6	6	6	6						
2 P.M.–10 P.M.							11	11	11	11	11	11	11	11	11		
預定發牌員人數	16	16	22	22	27	27	38	38	38	38							
可上班發牌員人數（依上述）	16	16	22	22	27	27	38	38	38	38							
差距	0	0	0	0	0	0	0	0	0	0							

的12點，總共有七個不同的開桌時間。每一位發牌員也是工作60分鐘之後，休息20分鐘。

　　賭場所開的牌桌數量應該要儘量貼近於顧客的需求量。在這個例子裡面，賭場在早上僅僅只開了12桌，因為這一個時段的顧客非常少，但是在下午就開了40桌。請讀者們利用營運時間表裡面的資訊，嘗試思考：(1) 為什麼賭場要把發牌員的上班時間分別訂在那一些時間點；以及(2) 為什麼需要規劃七種不同的班別。不過要記得，每位發牌員的上班時間是8個小時。請讀者試著去填一填表格裡面的空格。

第五章

現金交易申報作業的相關法令

- ♠ 歷史背景
- ♠ 內華達州6A管理條例的管理模式
- ♠ 銀行法第31條所規定的申報作業
- ♠ 非博奕活動區域的現金交易申報作業

歷史背景

　　考量到賭場有可能會成為販毒等不法利益的洗錢途徑，美國財政部（the Secretary of the Treasury）在1985年修訂了銀行法第31條（Title 31 of the Bank Secrecy Act, 31C.F.R., Part 103），在條文中把賭場也納入「財務機構」（financial institution）的管理範圍之中。自從賭場被規範為「財務機構」之後，每個美國聯邦政府管轄內的賭場（包含內華達州、大西洋城和波多黎各）都開始被要求須申報一天24小時的營運時段之內，超過10,000美元以上的現金轉帳。這種做法除了可以防止洗錢之外，也希望可以藉由現金交易申報的資料，讓美國聯邦政府的稅務局（Internal Revenue Service）可以更加容易發現逃漏稅的人。

　　許多類的商家，像是汽車交易商、珠寶店、旅館業，甚至是餐廳業者，申報現金交易的做法早就行之有年了，他們都被要求須申報現金10,000美元以上的交易或是營業收入到美國的稅務局。在賭場還沒有被涵括進來之前，所謂的「財務機構」只限於下列這幾種行業：

1. 銀行業。
2. 保險業的代理商或是經銷商。
3. 貨幣經銷商或是交割員。
4. 旅行支票或是匯票的發行員、銷售員，或是兌換現金服務人員。
5. 具有證照的基金買賣經銷人員。
6. 電信公司（電匯業務）。

1985年5月間，下列這一段法案修正條文被加進銀行法第31條：

每家賭場在收到現金存款、客戶提領現金、幫客人兌換現金貨幣或是賭場的籌碼與代幣，或是其他任何的付款或是轉帳，無論此現金交易是由賭場直接或間接取得，只要貨幣轉

手的金額超過10,000美元，一律須申報。假如賭場知悉某個人在24小時之內的多項現金收入金額或是現金支付金額累計超過10,000美元，就應該要把它們視為單一的一筆現金交易（Code of Federal Regulations, ap.1, Part 103.22）。

把賭場歸類為「財務機構」是賭場老闆們最不喜歡看到的調整方案。賭場的經營者相信，這種新的法令要求會讓顧客群裡面最有利潤的賭場大戶（high rollers，也就是豪賭客）光臨賭場的意願受影響，或者是讓他們賭博的投注金額縮水。因此，剛開始的時候，賭場業者們強烈抗議這項轉變。但是經過幾個月的持續交涉，他們發現對於即將上路的新規定已經沒有任何轉圜的餘地，賭場勢必要在銀行法第31條的要求下開始他們的申報作業了。

內華達州管理當局也認為，每個賭場都必須直接向聯邦政府財政部申報的話，等於是聯邦政府侵犯了州政府的管轄權，因此，可能的話，應該避免這種做法。州政府管理當局成功地說服了聯邦政府財政部允許各個行政區自行管理，同意他們：假如他們不願接受聯邦政府的統一管理，那麼他們就要確實依照銀行法第31條的要求，自己建立起管理機制，並且依法完成申報程序。最後聯邦政府財政部決定給各地方管理當局兩個選擇：

1. 賭場可以不須直接向聯邦政府的財政部申報，但是當地的管理權責單位必須建立起自己的管理機制，確實負起監督的責任，並要求轄區內的賭場按規定完成申報作業。
2. 賭場依據銀行法第31條的規定，直接向聯邦政府財政部申報，並且由財政部負起監督管理的責任。

內華達州的管理當局在當地賭場業者的支持之下，決定要建立起自己的管理體制來監督轄區內的賭場，此即後來廣為人知的6A管理條例（Regulation 6A）。在6A管理條例尚未正式實施前，要先讓財政部的官員們審核及批准。經過為期數個月的商討，內華達州的自治條例

模式終於被接受。雖然6A管理條例是屬於內華達州博奕管理單位的權責，但轄區內的賭場仍要提交所有的營運報表到聯邦政府的稅務局。

大西洋城和波多黎各的賭場業者選擇遵守原來的銀行法第31條的規範。在後來的幾年中，陸續將賭場合法的幾個行政區，像是伊利諾州（Illinois）、印第安那州（Indiana）、愛荷華州（Iowa）、密西根州（Michigan）、密西西比州（Mississippi），乃至於印地安保留區的賭場（the Native American casinos），這些地方的賭場開始營運之後，也都是依照銀行法第31條的要求來申報他們的現金交易情形。

 # 內華達州6A管理條例的管理模式

絕對禁止的現金交易方式

有三種現金交易方式是被嚴格禁止的：

1. 內華達州的管理體制是為了預防幾種特定的洗錢方式而做的設計規劃。因此，假如是以現金兌換現金的方式，不得超過3,000美元。這項條文並不包括輪盤籌碼或是賭場代幣的兌現，不過，以外國貨幣兌換美元現鈔的做法就在此限制範圍之內。

2. 賭場幫客人把現金兌換成支票的金額，一次不得超過3,000美元。但是有個例外的情形就是，當客人賭贏了大筆的賭金時，賭場可以用支票支付給客人。譬如，有位客人贏了吃角子老虎機的電腦連線大獎（slot jackpot），那麼他就有可能會收到賭場以支票來支付他所贏得的獎金。

3. 絕對禁止賭場把贏得的獎金以開立支票的方式，或是以電信匯款的方式支付給第三人。所開立的支票抬頭一定要是贏錢的那位客人的名字。

現金交易申報表

在內華達州，賭場依6A管理條例的要求申報現金交易情形的申報表即「內華達州賭場現金交易申報表」（Currency Transaction Report by Casinos–Nevada，簡稱爲CTRC-N表或是8852表，如**表5.1**）。這個表格等同於銀行法第31條所規定的「賭場現金交易申報表」（即103表，之前也被稱之爲8362表，如**表5.2**）。

因爲銀行法第31條和內華達州的6A管理條例都要求：任何一位客人在24小時之內的現金交易總額超過10,000美元就要依法申報，所以6A管理條例提供了一個特別的方法來追蹤客人的多筆交易。「多項現金交易記錄表」（multiple transaction log，簡稱爲MTL）專門記錄所有超過3,000美元以上的現金交易，藉此來幫助所有的賭場符合銀行法第31條的規定，詳細累計客人的多項交易。MTL記錄表的使用範圍涵蓋了整個賭場的各個營業區域和賭場的金庫。

內華達州的6A管理條例也要求賭場在某些特定的情況之下，雖然單項現金交易的金額並沒有超過3,000美元，但是假如累計的金額超過3,000美元的話，也是要記錄在MTL記錄表上面。這裡所謂的特定情況指的是：假如有位吃角子老虎機的服務人員先以2,000美元的現金支付給一位得到吃角子老虎機的電腦連線大獎的客人，然後在一個小時之後，同一位客人又再次得到吃角子老虎機的電腦連線大獎，也就是在24小時之內又要再支付2,000美元的現金給同一位客人。類似上述的這種情形，吃角子老虎機的服務人員就應該要在MTL記錄表裡面記載該位客人總共贏得了4,000美元的現金獎金，並且註明這筆記錄是兩次現金交易累計的結果。

在內華達州的6A管理條例的要求之下，「內華達州賭場現金交易申報表」（即CTRC-N表）應該要包括下列資訊：

表5.1　內華達州賭場現金交易申報表（簡稱CTRC-N表）

Form 8852
(May 1997)
Department of the Treasury
Internal Revenue Service

Currency Transaction Report by Casinos—Nevada

▶ Please type or print.　▶ Use this form for transactions occurring after April 30, 1997.

(Complete all applicable parts—see instructions)

OMB No. 1506-0003

1 Check appropriate box(es) if:　**a** ☐ Amends prior report　**b** ☐ Supplemental report

Part I　Person(s) Involved in Transaction(s)

Section A—Person(s) on Whose Behalf Transaction(s) Is Conducted (Patron)　**2** ☐ Multiple persons

3 Individual's last name or Organization's name	**4** First name	**5** M.I.

6 Permanent address (number, street, and apt. or suite no.)	**7** SSN or EIN

8 City	**9** State	**10** ZIP code	**11** Country (if not U.S.)	**12** Date of birth M M D D Y Y Y Y

13 Method used to verify identity:　**a** ☐ Examined identification credential　**b** ☐ Known patron - information on file　**c** ☐ Organization
　d ☐ Other _____

14 Describe identification credential:
　a ☐ Driver's license/State I.D.　**b** ☐ Passport　**c** ☐ Alien registration　**d** ☐ Other _____
　e Issued by:　　　　**f** Number:

15 Customer account number

Section B—Individual(s) Conducting Transaction(s)—If other than above (Agent)　**16** ☐ Multiple agents

17 Individual's last name	**18** First name	**19** M.I.

20 Permanent address (number, street, and apt. or suite no.)	**21** SSN

22 City	**23** State	**24** ZIP code	**25** Country (if not U.S.)	**26** Date of birth M M D D Y Y Y Y

27 Method used to verify identity:　**a** ☐ Examined identification credential　**b** ☐ Known patron - information on file　**c** ☐ Other _____

28 Describe identification credential:
　a ☐ Driver's license/State I.D.　**b** ☐ Passport　**c** ☐ Alien registration　**d** ☐ Other _____
　e Issued by:　　　　**f** Number:

Part II　Amount and Type of Transaction(s) (Complete Box 31 or 32)　**29** ☐ Multiple transactions　**30** ☐ Dissimilar transactions

31 CASH IN: (in U.S. dollar equivalent)	**32** CASH OUT: (in U.S. dollar equivalent)
a Purchase of casino chips, tokens, and other gaming instrumentalities　$ _____	**a** Redemption of casino chips, tokens, and other gaming instrumentalities　$ _____
b Deposit (front money or safekeeping)　_____	**b** Withdrawal of deposit (front money or safekeeping)　_____
c Payment on credit (including markers)　_____	**c** Advance on credit (including markers)　_____
d Table game cash bet lost　_____	**d** Payment on bet (including slot jackpot)　_____
e Non-table game cash bet　_____	**e** Currency paid from wire transfer in　_____
f Other (specify) _____	**f** Negotiable instrument cashed (including checks)　_____
	g Travel and complimentary expenses and gaming incentives　_____
	h Payment for tournament, contest, or other promotions　_____
	i Other (specify) _____
g Enter Total Amount of CASH IN transaction　▶ $ _____	**j** Enter Total Amount of CASH OUT transaction　▶ $ _____

33 Date of transaction (see instructions) M M D D Y Y Y Y	**34** Time of transaction __ __ : __ __　☐ A.M. ☐ P.M.	**35** Foreign currency used _____ (country)

36 Additional Information

Part III　Casino Reporting Transaction(s)

37 Casino's trade name	**38** Casino's legal name	**39** Employer identification number (EIN)

40 Address (number, street, and apt. or suite no.) where transaction occurred	**41** Contact telephone number ()

42 City	**43** State	**44** ZIP code	**45** Country (if not U.S.)

Sign Here ▶

46 Name and title of recorder/handler	**47** Signature of recorder/handler	**48** Date of signature M M D D Y Y Y Y
49 Name and title of reviewer	**50** Signature of reviewer	**51** Date of signature M M D D Y Y Y Y

For Paperwork Reduction Act Notice, see page 2.　　Cat. No. 23511I　　Form **8852** (5-97)

（續）表5.1 內華達州賭場現金交易申報表（簡稱CTRC-N表）

Form 8852 (5-97) Page **2**

Multiple Persons or Multiple Agents
(Complete applicable parts below if box 2 or box 16 on page 1 is checked.)

Part I **(Continued)**

Section A—Person(s) on Whose Behalf Transaction(s) Is Conducted (Patron)

3 Individual's last name or Organization's name			4 First name	5 M.I.

| 6 Permanent address (number, street, and apt. or suite no.) | | | 7 SSN or EIN | |

8 City	9 State	10 ZIP code	11 Country (if not U.S.)	12 Date of birth M M D D Y Y Y Y

13 Method used to verify identity: a ☐ Examined identification credential b ☐ Known patron - information on file c ☐ Organization
 d ☐ Other _____

14 Describe identification credential:
 a ☐ Driver's license/State I.D. b ☐ Passport c ☐ Alien registration d ☐ Other _____
 e Issued by: f Number:

15 Customer account number

Section B—Individual(s) Conducting Transaction(s)—If other than above (Agent)

17 Individual's last name			18 First name	19 M.I.

| 20 Permanent address (number, street, and apt. or suite no.) | | | 21 SSN | |

22 City	23 State	24 ZIP code	25 Country (if not U.S.)	26 Date of birth M M D D Y Y Y Y

27 Method used to verify identity: a ☐ Examined identification credential b ☐ Known patron - information on file c ☐ Other

28 Describe identification credential:
 a ☐ Driver's license/State I.D. b ☐ Passport c ☐ Alien registration d ☐ Other _____
 e Issued by: f Number:

Paperwork Reduction Act Notice.— The requested information is useful in criminal, tax, and regulatory investigations and proceedings. Pursuant to Nevada Gaming Commission Regulation 6A (Reg. 6A), Nevada casinos classified as "6A licensees" are required to provide the requested information. Reg. 6A is administered by the Nevada Gaming Control Board and Nevada Gaming Commission. Nevada casinos comply with Reg. 6A in lieu of 31 U.S.C. 5313 and 31 CFR Part 103 based upon an exemption granted to the state of Nevada by the U.S. Department of the Treasury.

You are not required to provide the requested information unless the form displays a valid OMB number. The time needed to complete this form will vary depending on individual circumstances. The estimated average time is 19 minutes. If you have comments concerning the accuracy of this time estimate or suggestions to improve this form, you may write to the Tax Forms Committee, Western Area Distribution Center, Rancho Cordova, CA 95743-0001. **Do not** send a completed form to this address. Instead, see **When and Where to File** below.

General Instructions

Form 8852, Currency Transaction Report by Casinos-Nevada (CTRC-N).—Use the May 1997 version of Form 8852 for reportable transactions occurring after April 30, 1997. Use the Nevada Gaming Control Board Currency Transaction Report and Currency Transaction Incident Report for reportable transactions occurring before May 1, 1997.

Who Must File.—Any Nevada casino that qualifies as a 6A licensee pursuant to Reg. 6A; generally, casinos with greater than $10,000,000 in annual gross gaming revenue and with over $2,000,000 of table games statistical win.

Exceptions.—Certain persons are not considered patrons pursuant to Reg. 6A. Transactions with these persons are not reportable. See Reg. 6A for details.

Identification Requirements.—Before completing a reportable transaction with a patron, a 6A licensee must obtain a valid, reliable identification credential from the patron. See Reg. 6A for details.

What To File.—A 6A licensee must file Form 8852 for a reportable transaction with a patron as outlined in Reg. 6A. A

reportable transaction is a transaction that involves more than $10,000 in cash. Also, smaller transactions occurring within a designated 24-hour period that aggregate to more than $10,000 in cash are reportable if the transactions are the same type transactions within the same monitoring area or if different type transactions occur within the same visit at one location. Do not use Form 8852 to report receipts of cash in excess of $10,000 that occur at non-gaming areas; instead use **Form 8300,** Report of Cash Payments Over $10,000 Received in a Trade or Business.

When and Where To File.—File each Form 8852 by the 15th calendar day after the day of the transaction with the:

IRS Detroit Computing Center
ATTN: CTRC-N
P.O. Box 32621
Detroit, MI 48232-5604

Keep a copy of each form filed for five years from the date of filing.

Suspicious Transactions.—If a suspicious transaction involves more than $10,000 in cash, complete a Form 8852 as well as a **Form TDF 90-22.49,** Suspicious Activity Report by Casinos (SARC). **Do not** complete

經營管理

表5.2 賭場現金交易申報表（CTRC）

FINCEN Form 103
(Formerly Form 8362)
(Rev. March 2003)
Department of the Treasury
FINCEN

Currency Transaction Report by Casinos
► Previous editions will not be accepted after September 30, 2003.
► Please type or print.
(Complete all applicable parts--See Instructions)

OMB No. 1506-0005

1 If this Form 103 (CTRC) is submitted to **amend a prior report** check here: ☐ and attach a copy of the original CTRC to this form.

| **Part I** | **Person(s) Involved in Transaction(s)** |

Section A--Person(s) on Whose Behalf Transaction(s) Is
2 ☐ Multiple persons

3 Individual's last name or Organization's name | 4 First name | 5 M.I.

6 Permanent address (number, street, and apt. or suite no.) | 7 SSN or EIN

8 City | 9 State | 10 ZIP code | 11 Country (if not U.S.) | 12 Date of birth MM DD YYYY

13 Method used to verify identify: a ☐ Examined identification credential/document b ☐ Known Customer - information on file c ☐ Organization

14 Describe identification credential: a ☐ Driver's license/State ID b ☐ Passport c ☐ Alien registration d ☐ Other
e Issued by: f Number:

15 Customer's Account Number

Section B--Individual(s) Conducting Transaction(s) - If ot
16 ☐ Multiple persons

17 Individual's last name | 18 First name | 19 M.I.

20 Address (number, street, and apt. or suite no.) | 21 SSN

22 City | 23 State | 24 ZIP code | 25 Country (if not U.S.) | 26 Date of birth MM DD YYYY

27 Method used to verify identify: a ☐ Examined identification credential/document b ☐ Known Customer - information on file c ☐ Organization

28 Describe identification credential: a ☐ Driver's license/State ID b ☐ Passport c ☐ Alien registration d ☐ Other
e Issued by: f Number:

| **Part II** | **Amount and Type of Transaction(s). Complete all it** |
29. ☐ Multiple transactions

30 CASH IN: (in U.S. dollar equivalent)
a Purchase(s) of casino chips, tokens, and other gaming instruments $.00
b Deposit(s) (front money or safekeeping) .00
c Payments(s) on credit (including markers) .00
d Currency wager(s) .00
e Currency received from wire transfer(s) out .00
f Purchase(s) of casino check(s) .00
g Currency exchange(s) .00
h Other (specify): .00
i Enter total of CASH IN transaction(s) $.00

31 CASH OUT: (in U.S. dollar equivalent)
a Redemption(s) of casino chips, tokens, and other gaming instruments $.00
b Withdrawal(s) of deposit (front money of safekeeping) .00
c Advance(s) on credit (including markers) .00
d Payment(s) on wager(s), including slot jackpot(s) .00
e Currency paid from wire transfer(s) in .00
f Negotiable instrument(s) cashed (including checks) .00
g Currency exchange(s) .00
h Travel and complimentary expenses and gaming incentives .00
i Payment for tournament, contest or other promotions .00
j Other (specify): .00
k Enter total of CASH OUT transaction(s) $.00

32 Date of transaction (see instructions) MM DD YYYY
33 Foreign currency used: (Country)

| **Part III** | **Casino Reporting Transactions** |

34 Casino's trade name | 35 Casino's legal name | 36 Employer identification number (EIN)

37 Address (number, street, and apt. or suite no.) where transaction occurred

38 City | 39 State | 40 ZIP code

Sign Here ►
41 Title of approving official | 42 Signature of approving official | 43 Date of signature MM DD YYYY
44 Type or print preparer's name | 45 Type or print name of person to contact | 46 Contact telephone number ()

For Paperwork Reduction Act Notice, see page 4. | Cat. No. 37041B | FinCEN Form 103 (Rev. 3-03) (Formerly Form 8362)

110

（續）表5.2　賭場現金交易申報表（CTRC）

FinCEN Form 103 (Rev. 3-03) (Formerly Form 8362) Page **2**

Multiple Persons or Multiple Agents
(Complete applicable parts below if box 2 or box 16 on page 1 is che

Part I	Person(s) Involved in Transaction(s)

Section A--Person(s) on Whose Behalf Transaction(s) Is | 2 ☐ Multiple persons

3 Individual's last name or Organization's name	4 First name	5 M.I.

6 Permanent address (number, street, and apt. or suite no.)	7 SSN or EIN

8 City	9 State	10 ZIP code	11 Country (if not U.S.)	12 Date of birth / / M M D D Y Y Y Y

13 Method used to verify identify: a ☐ Examined identification credential/document b ☐ Known Customer - information on file c ☐ Organization

14 Describe identification credential: a ☐ Driver's license/State ID b ☐ Passport c ☐ Alien registration d ☐ Other

 e Issued by: f Number:

15 Customer's Account Number

Section B--Individual(s) Conducting Transaction(s) - If o | 16 ☐ Multiple persons

17 Individual's last name	18 First name	19 M.I.

20 Address (number, street, and apt. or suite no.)	21 SSN

22 City	23 State	24 ZIP code	25 Country (if not U.S.)	26 Date of birth / / M M D D Y Y Y Y

27 Method used to verify identify: a ☐ Examined identification credential/document b ☐ Known Customer - information on file c ☐ Organization

28 Describe identification credential: a ☐ Driver's license/State ID b ☐ Passport c ☐ Alien registration d ☐ Other

 e Issued by: f Number:

General Instructions

Form 103. Use this revision of Form 103 (formerly 8362) for filing on reportable transactions. However, the July 1997 version of Form 8362, Currency Transaction Report by Casinos (also referred to as a CTRC), can still be used until September 30, 2003.

Suspicious Transactions. If a transaction is greater than $10,000 in currency as well as suspicious, casinos must file a Form 103 and must report suspicious transactions and activities on FinCEN Form 102, Suspicious Activity Report by Casinos (SARC). Also, casinos are required to use the SARC form to report suspicious activities involving or aggregating at least $5,000 in funds. **Do not** use Form 103 to **(a)** report suspicious transactions involving $10,000 or less in currency or **(b)** indicate that a transaction of more than $10,000 is suspicious.

When a suspicious activity requires immediate attention, casinos should call 1-800-800-2877, Monday through Friday, from 9:00a.m. to 6:00p.m. Eastern Standard Time (EST). An Internal Revenue Service (IRS) employee will direct the call to the local office of the IRS Criminal Investigation (CI). In an emergency, consult directory assistance for the local IRS CID office.

Who must file. Any organization duly licensed or authorized to do business as a casino, gambling casino, or card club in the United States (except casinos located in Nevada) and having gross annual gaming revenues in excess of $1 million must file Form 103. This includes the principal headquarters and every domestic branch or place of business of the casino or card club. The requirement includes state-licensed casinos (both land-based and riverboat), tribal casinos, and state-licensed and tribal card clubs. Since card clubs are subject to the same reporting rules as casinos, the term "casino" as used in these instructions refers to both a casino and a card club.

Note: *Nevada casinos must file Form 8852, Currency Transaction Report by Casinos - Nevada (CTRC-N), to report transactions as required under Nevada Regulation 6A.*

What to file. A casino must file Form 103 for each transaction involving either currency received (Cash In) or currency disbursed (Cash Out) of more than $10,000 in a gaming day. A gaming day is the normal business day of the casino by which it keeps its books and records for business, accounting, and tax purposes. Multiple transactions must be treated as a single transaction if the casino has knowledge that: **(a)** they are made by or on behalf of the same person, and **(b)** they result in either Cash In or Cash Out by the casino totaling more than $10,000 during any one gaming day. Reportable transactions may occur at a casino cage, gaming table, and/or slot machine. The casino should report both Cash In and Cash Out transactions by or on behalf of the same customer on a single Form 103. **Do not** use Form 103 to report receipts of currency in excess of $10,000 by non-gaming businesses of a casino (e.g., a hotel); instead, use **Form 8300**, Report of Cash Payments Over $10,000 Received in a Trade or Business.

Exceptions. A casino does not have to report transactions with domestic banks, currency dealers or exchangers, or commercial check cashers.

Identification requirements. All individuals (except employees conducting transactions on behalf of armored car services) conducting a reportable transaction(s) for themselves or for another person must be identified by means of an official or otherwise reliable record.

Acceptable forms of identification include a driver's license, military or military dependent identification card, passport, alien registration card, state issued identification card, cedular card (foreign), or a combination of other documents that contain an individual's name and address and preferably a photograph and are normally acceptable by financial institutions as a means of identification when cashing checks for persons other than established customers.

For casino customers granted accounts for credit, deposit, or check cashing, or on whom a CTRC containing verified identity has been filed, acceptable identification information obtained previously and maintained in the casino's internal records may be used as long as the following conditions are met: The customer's identity is re-verified periodically, any out-of-date identifying information is updated in the internal records, and the date of each re-verification is noted on the internal record. For example, if documents verifying an individual's identity were examined and recorded on a signature card when a deposit or credit account was opened, the casino may rely on that information as long as it is re-verified periodically.

When and where to file: File each Form 103 by the 15th calendar day after the day of the transaction with the:

 IRS Detroit Computing Center
 ATTN: CTRC
 P.O. Box 32621
 Detroit, MI 48232

A casino must retain a copy of each Form 103 filed for 5 years from the date of filing.

Penalties. Civil and/or criminal penalties may be assessed for failure to file a CTRC or supply information, or for filing a false or fraudulent CTRC. See 31 U.S.C. 5321, 5322, and 5324.

1. 現金交易的日期及時間。

2. 現金交易的金額。

3. 現金交易的類型。

4. 客人的姓名。

5. 客人的永久地址。

6. 客人身分證件、居住所在及證件號碼等詳細資料（例如駕駛執照、軍人補給證，或是護照等等有相片且具法律效力的證件）。

7. 客人的社會福利證號碼（同臺灣的身分證號碼）。

8. 客人的出生年月日以及銀行帳號（與賭場互相往來的帳號）。

9. 交易經手人員以及記錄的人員之簽名。

10. 除了記錄的人員之外，審核人員也應該在報表歸檔之前審閱並且簽名，以示負責。

在6A管理條例的要求之下，現金交易金額超過10,000美元，賭場就要填具CTRC-N表申報，以下舉幾個例子加以說明：

1. 向客人收取現金的交易：

 (1) 在牌桌上收取客人所輸掉的賭資。

 (2) 在賭場的其他地方以現金投注基諾或是運動競賽的賭博。

 (3) 購買輪盤籌碼或是賭場的代幣。

 (4) 客人以現金來支付他所簽的信用簽單（marker，即向賭場借錢的借據支票，或稱欠條，詳細說明請見第六章）。

 (5) 客人在賭場存預儲金（front money，即客人到達賭場後，先存放一筆現金在賭場金庫，然後他就可以用類似簽帳的方式在賭場裡面賭博）。

2. 由賭場支付現金給客人的交易：

 (1) 客人以籌碼兌換現金。

 (2) 賭場支付現金給贏錢的客人，像是贏了基諾、運動競賽的賭博，或是賓果的賭博等。

(3) 客人提領預儲金。

(4) 客人在賭場金庫以支票兌換現金，或是以信用卡向賭場金庫借支現金。

(5) 客人以吃角子老虎機俱樂部會員卡（也就是賭場提供給客人的酬賓回饋貴賓卡）的累積點數兌換現金。

(6) 客人透過賭場收取電匯的現金。

(7) 客人贏得吃角子老虎機或是梭哈等的錦標賽，賭場所支付的獎金。

(8) 其他支付給客人的現金支出，像是行銷活動的獎金或是旅費的退款等等。

需要填具CTRC-N表來申報的現金交易一定是有涉及現金移轉的事實，也就是說賭場從客人那裡接受現金或是由賭場支付現金給客人的情況。而且，填具CTRC-N表所申報的金額須單筆交易額超過10,000美元，或者是單筆超過3,000美元，然後多筆累積之後的總金額超過10,000美元。假如是後者的情況，就應該要在CTRC-N表上註明是多筆交易累積的結果。因為依照6A管理條例及銀行法第31條規定，支付現金總額與收取現金總額不得合併申報。

內華達州的6A管理條例裡面有一個比較有趣的要求，它所提到的情況是：假如有客人要以賭場的籌碼兌換成現金，而且單筆兌換的金額超過10,000美元，可是客人又拒絕提供姓名及法定的身分證件給賭場的服務人員，在這種情況之下，賭場不可以幫客人兌換籌碼，而且被要求須將這種情況向內華達州博奕管理部（Nevada Gaming Control Board）回報。

假如賭場在某個時間點忽然發現有客人的現金交易額已經超過了10,000美元的申報門檻，可是賭場在一開始並沒有依法令要求填具CTRC-N表的話，那麼賭場應該要在發現事實之後立即填表申報。假如客人拒絕提供填具表格所需的個人資料，那麼賭場就不得再讓那位客人在任何的博奕區域內從事任何的博奕活動，要一直等到他願意提供

資料爲止。而這一家賭場不只是要把那位客人列爲「拒絕往來戶」，禁止其一切博奕活動，還應該要求所有在內華達州轄區內的相關賭場，像是同一家公司所擁有、管理的，或是連鎖的賭場，一律不准再爲那一位客人提供賭博的服務。不過，只要那位客人提供了所需要的個人資料之後，賭場就可以立即把那位客人的名字從「拒絕往來戶」的名單中移除。

多項現金交易記錄表

「多項現金交易記錄表」（MTL）係指用來追蹤單筆記錄超過3,000美元，且於24小時之內，其多筆交易的累計金額超過10,000美元的交易情形。所有必須填具現金交易申報表的部門都要準備這種記錄表。任何形式的現金交易，只要超過3,000美元就應該要記載在MTL記錄表上面。

MTL記錄表（如表5.3）包含下列各項資訊：

1. 對這位客人做簡單的描述，假如知道姓名的話，就要註明。
2. 假如是在博奕區域內，須記錄牌桌的號碼。
3. 時間、日期、交易的型態，以及交易的金額。
4. 填寫該項記錄的賭場或是賭場金庫的工作人員要親筆簽名。

MTL只登錄24小時之內的交易資料，並且在每天固定的時間訂定切割點，開始記錄下一批的交易資料，切割點的時間由各家賭場自行訂定。在每次的24小時一輪結束之後，每個博奕區域和賭場金庫的MTL記錄表都要繳交到會計部門審核並妥善保管。每24小時，每個部門都要填寫一張新的MTL記錄表，而且每個部門的管理人員都要負責督導自己部門的工作人員隨時填寫表格，以確保自己的部門依法累計現金交易的金額。

一般來說，內華達州的6A管理條例規定填具CTRC-N表格時，只

表5.3　多項現金交易記錄表（MTL）

CAGE LOG OF MULTIPLE CASH TRANSACTIONS　　　CASINO CAGE　　　DATE ＿＿＿ / ＿＿＿ / ＿＿＿　　PG ＿＿＿ OF ＿＿＿

TYPE
1　Chip redemption (evidence of gaming)
2　Chip redemption (no evidence of gaming)
3　Chip purchase
4　Front money deposit
5　Marker payment
7　Payoff of winning wager in cash
8　Other cash transaction (specify in remarks)

RACE
C　Caucasian
B　Black
R　Oriental
O　Other

HAIR COLOR
1　Black　　4　Gray
2　Brown　　5　Red
3　Blond　　6　Thin

AGE
1　21–35
2　36–50
3　51–65
4　65+

BUILD
H　Heavy
M　Medium
T　Thin

HEIGHT
1　5'–5'6"
2　5'7"–6'
3　6'+

TIME (AM/PM)	AMOUNT	TYPE	NAME OF PLAYER (If known)	INFO ON FILE	DESCRIPTION OF PLAYER							REMARKS/PROOF OF GAMING & PIT SUP. NAME	CASHIER'S SIGNATURE
					SEX	RACE	HAIR	AGE	BUILD	HT			

要求累計相同類型的現金交易金額。也就是說,只有相同型態的現金交易才需要加總在一起,例如將同樣是以現金兌換籌碼的交易視爲一類。賭場不會把客人兌換籌碼的交易金額和他的預儲金或是他用來償還借款的錢加總在一起。

當「單次停留」(single visit)的情況發生的時候,這項規則就有了例外。管理條例所定義的「單次停留」指的是:一個人「在24小時內,持續停留在一個特定的地點,一直都沒有離開那個地點。」在這個所謂的「單次停留」的規則之下,當某位客人一直停留在某個單一地點時,賭場就必須累計那位客人所從事的所有現金交易的金額(只累計同一個「性質」的交易,例如該客人所收受的現金款項和其他的現金交易金額一同累計,但是不會再累計他所支付的現金款項)。以下舉例說明這種情況:有位客人在21點的牌桌以現金購買了4,000美元的籌碼,然後又以現金再次購買了4,000美元的籌碼,接著又再押了4,000美元的賭注然後輸掉了。假如這些現金交易都是在同一張牌桌,而且都是在同一個24小時內發生的,客人也根本沒有離開過那一張牌桌,那麼,雖然這三筆現金交易的型態並非全部都一樣,但是在CTRC-N表格中還是必須要把它們記載爲:「累計了不同型態的現金交易之後,共計12,000美元。」

在一般的情形下,「單次停留」的規則不會眞正地施行,所以在上述的案例中,賭場還是不會把這些現金交易填到CTRC-N表格中。賭場會做的是,在MTL記錄表中記錄那三筆現金交易,而且把同一種型態的交易累計起來(也就是客人總共花了現金8,000美元來買籌碼)之後,並沒有超過10,000美元的申報門檻。基本上來說,就只有內華達州以外的賭場,才會依照銀行法第31條的管理要求,確實執行「單次停留」的規則。

客人在賭場的預儲金及託管款項

6A管理條例對於客人的預儲金及託管存款（safekeeping deposits），允許賭場可以用自己的方式處理。在處理這兩種現金的時候，每家賭場都有下列兩種處理方式可供選擇：

1. 在存放時就明確地把客人的現金放在特定的地方，並且和其他的現金區隔開來，當客人前來領取的時候，交還給他原來的那筆現金。

2. 清楚記載客人存放現金的鈔票面額及號碼。當客人前來領取的時候，要依照存放鈔票時所記錄的面額及號碼，原封不動地還給客人。

假如客人拒絕遵守法令規定，賭場該怎麼辦？

因為賭場的所有權人依管理條例的要求，要向客人索取相關的個人資料，否則賭場就不可以再讓客人參與任何的博奕活動，直到他願意提供所需的資料為止。而且，每一個博奕活動的營運場所都要隨時準備這一類客人的相關資訊。許多賭場選擇利用「拒絕往來顧客黑名單」（barred patron log）的表格，裡面會對這一類客人做詳細的描述，假如可能，連名字都要記載在上面。所有博奕活動營運場所的工作人員和安全人員都被要求須定時更新並檢視這個「黑名單」。

賭場自己選擇24小時結算時段的好處

依管理條例的規定，每家賭場可以自己訂定自家24小時現金交易結算的時段，看看要在一天之中的哪個時間作為開始及結束的切割點。這樣的時間彈性給了賭場相當大的好處，可以用來大幅降低現金

申報規定對於個別客人的影響。假如賭場把它的24小時結算時段的開始時間訂在半夜，客人從傍晚一直玩到清晨，在現金交易的申報結算時，卻可切割成為兩個不同的時段。假如一位客人在前半夜賭輸的現金金額或是以現金買進的籌碼數量沒有超過10,000美元，然後在結算之後的下半夜又另外買進了10,000美元的籌碼，這樣是不需要做現金交易申報的。當管理條例剛開始施行的時候，許多賭場選擇以清晨作為24小時的切割點，但是，才沒有多久他們就把切割點調整到半夜了，也讓他們更加容易幫客人切割進行博奕活動的時段。

不同現金交易類型分開計算的好處

內華達州的6A管理條例提供給賭場業者的另一項優惠是：把現金交易的型態明確地分門別類。現金交易的型態，像是客人購買籌碼、賭輸現金（直接以現金押注然後輸掉了），或是支付現金來贖回借錢所簽下的借據等，這些都被視為不同類型的現金交易。6A管理條例明確地規定同一種類型的現金交易金額要超過10,000美元才需要填具CTRC-N表格，依法申報。在申報現金交易時，不同類型的現金交易分別結算，讓客人在同一個24小時的營業時段之中，可以分別購買10,000美元的賭場籌碼、以現金投注所輸掉的金額可以高達10,000美元、付10,000美元來贖回他所簽的借據、在運動競賽賭博投注10,000美元、再存現金10,000美元到賭場的金庫，最後，賭場可以不必申報該位客人的現金交易情形。

其實賭場的管理人員和客人都非常不願意接受6A管理條例和銀行法第31條的規範。當一位客人才剛剛輸掉了一大把的賭金，而他所輸掉的現金總計剛好超過10,000美元的門檻，結果這個時候，賭場的工作人員卻要走向前去，要求這位客人提供他的駕駛執照，這種情境是非常令人尷尬的。在這種情況之下，還要求輸了那麼多錢的客人來配合賭場的申報作業，客人可能就沒有心情去配合做申報。

自1985年開始，賭場玩家慢慢地習慣了6A管理條例的要求，而且也逐漸發展出他們自己的一套因應方式來規避現金交易的申報。

這裡有一個重點是值得注意的：假如在賭場的顧客檔案之中已經有了客人的相關申報資料，那麼賭場就不需要再打擾客人了。許多賭場在客人申請以信用卡支借現金或是以支票兌換現金的時候，就會把客人的駕駛執照影印存檔，萬一在之後有需要做申報的時候，就不用再向客人索取身分證件了。一旦客人的身分曾經被確認並且申報過，只要負責申報作業的人員認得這位客人，之後就可以依據之前的申報資料來完成申報。

當賭場在準備現金交易申報作業的時候，並不需要告知客人。唯一需要通知客人的情況就是：賭場不認識這位客人，且須向客人索取身分證件時。當6A管理條例剛開始施行的時候，許多賭場在準備申報作業時，都覺得應該要通知客人。現在，假如賭場的手上都已經有申報的基本資料，大部分賭場都只是直接填具申報表格。

內華達州的6A管理條例提供了一個統一的方式來滿足聯邦政府財政部的管理要求。每一家賭場都知道法令對他們的要求，他們也都清楚應該要怎麼處理大部分的情況。相形之下，大西洋城和波多黎各的賭場就只有銀行法第31條裡面的那一段敘述來作為法令施行的準則。因此，自1985年以來，這兩個行政區的賭場就需要發展出自己認可的一套執行體制來符合銀行法第31條的法令要求。內華達州和其他行政區域還有一個不一樣的地方就是：大西洋城和波多黎各的管理條例裡面都禁止客人直接以現金投注，客人也不可以直接在牌桌上贖回他所簽下的信用簽單。

6A管理條例執行情況之督導

內華達州博奕管理部很清楚他們需要一個非常標準一致並且能夠持續要求執行成效的監督體系，所以就為了規範現金交易申報作業而

特別發展出一套「內部控管的最低標準」（minimum internal control standards，簡稱MICS）。這套控管標準訂定了賭場內部稽查部門的執行程序，並且要求外聘的會計師要能夠不受干擾地執行他們所應該要做的專業工作。MICS管控標準要求賭場內部的查核人員，每一季都要重新審閱6A管理條例所要求的每個博奕活動營業部門所建立的控管流程，並且要約談這些部門的相關人員。依據6A管理條例的要求，所應該要準備的各種相關資料，內部查核人員每年至少要試算過一次，而且每一季的資料都要抽樣做試算。

針對上一個年度的現金交易金額累計超過1,000,000美元的賭場，MICS的管控標準另外制訂了管理要點來訪視這些賭場的相關部門，以督導6A管理條例所要求的作業流程。為了要特別強調6A管理條例一定要嚴格執行，內華達州的管理權責單位和聯邦政府的財政部有一項額外的要求：內部查核人員所發現到的一些異常情況，應該都要整理成為檔案，並且把檔案轉呈給賭場的管理階層。管理階層的成員應該包括賭場的所有權人、董事會，還有發生這些異常情況的部門主管。

MICS的管控標準也針對每年都要準備報表的外聘會計師有類似的法令要求，那些報表都是要依6A管理條例的要求準備好，並且按時呈遞上去。報表裡面要陳述這家賭場在過去的一年之中，執行法令要求的實際情況，並且要清楚地描述所有違反6A管理條例規定的事件，不管這些異常事件是由賭場內部的查核人員所發現的，或是由外界所發現後再提醒賭場的，也不論這些異常事件的嚴重程度，一律都要記載在報表之中。MICS管控標準裡面也包括每家賭場每季都須安排四個小時的時間，可以無預警地到賭場進行督導，可能會到金庫、博奕活動區域，或是運動競賽賭博等區域，進行視察、訪視、試算資料，或是檢查賭場所建立的在職訓練計畫等等，藉由這些督導方式定期向賭場的工作人員傳達6A管理條例的要求。

MICS管控標準明確地表示，外聘會計師所做的報表及作業流程也可以由賭場內部合格的查核人員來做，只要外聘會計師可以負責督

導內部查核人員的工作情形。是否要由外聘的會計師來做報表，由賭場自行決定，只不過由內部的查核人員來處理的話，是一個比較省錢的選擇。這些內部管控的做法會時常提供回饋的資訊給賭場的管理階層，幫助賭場有效地自我檢視法令的執行體系，同時也是向內華達州的管理權責單位保證，他們都一直努力達成6A管理條例的要求。

 # 銀行法第31條所規定的申報作業

在內華達州，以現金兌換現金的金額不可超過3,000美元，但是在大西洋城以及其他美國境內的博奕管理行政區，都沒有如此的法令限制。在這些行政區裡面所規定的是：現金兌換現金的金額，不論是單筆兌換或是多筆兌換累計，一旦超過10,000美元，就應該填具CTRC表格，依法申報。這些行政區在結算現金交易申報金額時，同樣也是將顧客收受現金的交易金額和顧客支付現金的交易金額分別累計。

顧客會支付現金的情況諸如：客人把現金存放在賭場金庫或是請賭場幫忙保管，或是在博奕區域購買籌碼等。假如有位客人先存放5,000美元現金在賭場金庫，然後又再以現金在牌桌購買了另外的5,001美元的籌碼，那麼就要依銀行法第31條的要求申報。大西洋城的賭場都被要求要以賭場的電腦系統來累計客人在博奕區域購買籌碼的數量以及在賭場金庫的現金交易金額。大部分的賭場資訊系統都有支援類似的功能，可以每天製備表格來顯示現金交易額超過申報門檻的顧客名單，再由賭場負責填具制式表格並且完成申報作業。賭場資訊系統的報表就可以用來確認所有申報的現金交易都是正確無誤的。

內華達州的6A管理條例所提供的主要好處之一，就是可以由賭場自己來規範法令的執行成效。但是，相對的也造成了一些缺點。其中的一個缺點就是會增加管理上面的額外負擔，這個負擔就是內華達州的賭場須累計超過3,001美元現金交易的這個門檻，並且也被要求要以MTL記錄表來記錄超過這個門檻的所有現金交易。MTL記錄表一般都

是由賭場的工作人員以手寫的方式來填報的，但是這種表格所記錄的資訊，有許多是在銀行法第31條裡面沒有被特別要求記載的。

特別通融內華達州的賭場業者可以依6A管理條例來營運，這個做法一直成為聯邦政府的財政部的官員們經常討論的議題。當銀行法在1997年修訂時，6A管理條例也就必須做第一次的法案修改。為了這次的法案修改，財政部的代表們和內華達州的管理權責單位，以及賭場業界的代表們密切地研商，希望最後達成的修改結果能夠讓所有的利益團體接受。就在那個時候，內華達州內部也有一番熱烈的討論，嘗試著要釐清：到底是不是要再繼續維持6A管理條例這樣的特例管理方式，或是回歸到銀行法第31條的管轄才是對賭場業界最有利的管理方式。最後的決定是，繼續展延6A管理條例這種特殊作法最能為所有的利益團體所接受，且這些修改都在1997年的5月1日正式生效。

以下就1997年法案修正的部分，擇其比較重大的改變敘述如下：

1. 累計顧客現金交易的門檻，由原來的2,500美元，向上調整為3,000美元。

2. 禁止現金交易的門檻，由原來的美金2,500美元，向上調整為3,000美元。

3. 6A管理條例首創「可疑活動通報」（suspicious activity reporting，簡稱SAR）申報作業的要求。這項新的要求包括填報「可疑活動報告書」（suspicious activity report，如表5.4），並要求每家賭場都要聘任「可疑活動分析師」（suspicious activity analyst）。

4. 依新法令的要求，賭場要訂定訓練課程及法令執行的計畫。

5. 詳細明確地提出現金交易的相關規定。

6. 新法案附加了「單次停留」的規定。新法案規定，當一個客人一直停留在同一家賭場的同一個博奕區域，例如說一直待在同一張牌桌或是一直玩同一部吃角子老虎機，都沒有離開，那麼這位客人所有的現金收入或是他的現金支出，都要分別累計。

7. 6A管理條例只適用於每年博奕的營業收入超過1,000萬美元,並且牌桌的毛利(win)超過200萬美元的賭場。這項「1000和200的規則」有效地讓小型賭場不用再繼續為了執行6A管理條例而增加許多管理上的負擔。假如有賭場也想要被排除在外,那麼它的博奕總營業額就要低於1,000萬美元或是牌桌遊戲的毛利要低於200萬美元。但是,這一些小型的賭場仍然無法免除申報現金交易的要求,也就是要依照銀行法第26條的要求。第26條是適用於非「財務機構」的交易或是營業所得的現金申報(表格8300,如表5.5)。

在2002年快接近尾聲的時候,想要把6A管理條例的排除條款擴大的努力又開始如火如荼地展開了。就在2003年作者撰寫本書的同時,一連串的討論還正在進行當中,6A管理條例也有可能會被廢除,到時候賭場就變成要改為採用銀行法第31條的規範了。在2003年,6A管理條例主要的法案修改是刪除「可疑活動通報」的要求,但是賭場變成是要遵守銀行法第31條的修正條款。在2003年的3月25日,銀行法第31條的修正條款要求全美國所有的賭場須依法申報「賭場可疑活動報告書」(suspicious activity report for casinos,簡稱SARC),法令要求賭場:假如發現有人在自己的營業範圍裡面正在進行或是嘗試著要進行下列的這些行為,並且所牽涉的資金總計或是累計達5,000美元者,得逕行申報:

1. 客人的資金來源是不法活動的所得,或者是他正在進行或是嘗試要隱瞞不法活動所得到的贓款。
2. 客人刻意要規避法令所要求的現金交易申報規定。
3. 客人的行為不太可能是商業的行為、合法的行為,或是一般的客人所會進行的交易行為,而且在賭場重新檢視過所有的事實以及考量過所有可能的交易情況之後,仍然無法幫他的交易行為找到合理的解釋者。
4. 客人利用賭場來掩護他的非法行動。

表5.4 賭場可疑活動報告書（SARC）

FinCEN 102
FinCEN Form
April 2003

Previous editions will not be
accepted after December 31, 2003

Suspicious Activity Report
by Casinos and Card Clubs

▶ Please type or print. Always complete entire report. Items marked with an asterisk * are considered critical (see instructions).

OMB No. 1506 - 0006

1 Check the box if this report corrects a prior report (see instructions on page 6) ☐

| **Part I** | **Subject Information** | 2 Check box (a) ☐ if more than one subject | box (b) ☐ subject information unavailable |

*3 Individual's last name or entity's full name | *4 First name | *5 Middle initial

*6 also known as (AKA- individual), doing business as (DBA- entity) | 7 Occupation / type of business

*8 Address | *9 City

*10 State | *11 ZIP code | *12 Country (if not U.S.) | 13 Vehicle license # / state (optional) a. number b. state

*14 SSN / ITIN (individual) or EIN (entity) | *15 Account number No account affected ☐ Account open ? Yes ☐ No ☐ | 16 Date of birth __/__/__ MM DD YYYY

*17 Government issued identification (if available)
a ☐ Driver's license/state ID b ☐ Passport c ☐ Alien registration
d ☐ Other
e ☐ Number: | f Issuing state or country

18 Phone number - work () — | 19 Phone number - home () — | 20 E-mail address (if available)

21 Affiliation or relationship to casino/card club
a ☐ Customer b ☐ Agent c ☐ Junket / tour operator d ☐ Employee e ☐ Check cashing operator
f ☐ Supplier g ☐ Concessionaire h ☐ Other (Explain in Part VI)

22 Does casino/card club still have a business association and/or an employee/employer relationship with suspect? | 23 Date action taken(22)
a ☐ Yes b ☐ No If **no**, why? c ☐ Barred d ☐ Resigned e ☐ Terminated f ☐ Other (Specify in Part VI) | __/__/__ MM DD YYYY

| **Part II** | **Suspicious Activity Information** |

*24 Date or date range of suspicious activity
From __/__/__ MM DD YYYY To __/__/__ MM DD YYYY | *25 Total dollar amount involved in suspicious activity $.00

* 26 Type of suspicious activity:
a ☐ Bribery/gratuity
b ☐ Check fraud (includes counterfeit)
c ☐ Credit/debit card fraud (incl. counterfeit)
d ☐ Embezzlement/theft
e ☐ Large currency exchange(s)
f ☐ Minimal gaming with large transactions
g ☐ Misuse of position
h ☐ Money laundering
i ☐ No apparent business or lawful purpose
j ☐ Structuring
k ☐ Unusual use of negotiable instruments (checks)
l ☐ Use of multiple credit or deposit accounts
m ☐ Unusual use of wire transfers
n ☐ Unusual use of counter checks or markers
o ☐ False or conflicting ID(s)
p ☐ Terrorist financing
q ☐ Other (Describe in Part VI)

| **Part III** | **Law Enforcement or Regulatory Contact Information** |

27 If law enforcement or a regulatory agency has been contacted (excluding submission of a SARC), check the appropriate box.
a ☐ DEA
b ☐ U.S. Attorney (** 28)
c ☐ IRS
d ☐ FBI
e ☐ U.S. Customs Service
f ☐ U.S. Secret Service
g ☐ Local law enforcement
h ☐ State gaming commission
i ☐ State law enforcement
j ☐ Tribal gaming commission
k ☐ Tribal law enforcement
l ☐ Other (List in item 28)

28 Other authority contacted (for box 27 g through l) ** List U.S. Attorney office here. | 29 Name of person contacted (for all of box 27)

30 Telephone number of individual contacted in box 29 () — | 31 Date Contacted __/__/__ MM DD YYYY

Catalog No. 35636U

（續）表5.4　賭場可疑活動報告書（SARC）

Part IV　Reporting Casino or Card Club Information　　　　　　　　**2**

*32 Trade name of casino or card club　　　*33 Legal name of casino or card club　　　*34 EIN

35 Address

*36 City　　　　　　　　　　　　　　　　　　　　　　*37 State　*38 ZIP code

39 Type of gaming institution
a ☐ State licensed casino　　b ☐ Tribal licensed casino　　c ☐ Card club　　d ☐ Other (specify)_____

Part V　Contact for Assistance

*40 Last name of individual to be contacted regarding this report　　　*41 First name　　　*42 Middle initial

*43 Title/Position　　　*44 Work phone number　　　*45 Date report prepared
() - 　　　　/ /
　　　　　　　　　　　　　　　　　　　　　MM　DD　YYYY

Part VI　Suspicious Activity Information - Narrative*

Explanation/description of suspicious activity(ies). This section of the report is **critical**. The care with which it is completed may determine whether or not the described activity and its possible criminal nature are clearly understood by investigators. Provide a clear, complete and chronological description (**not exceeding this page and the next page**) of the activity, including what is unusual, irregular, or suspicious about the transaction(s), using the checklist below **as a guide** as you prepare your account.

a. **Describe** the conduct that raised suspicion.
b. **Explain** whether the transaction(s) was completed or only attempted.
c. **Describe** supporting documentation and retain such documentation for your file for five years.
d. **Explain** who benefited, financially or otherwise, from the transaction(s), how much and how (if known).
e. **Describe and retain** any admission or explanation of the transaction(s) provided by the subject(s), witness(s), or other person(s). Indicate to whom and when it was given. Include witness or other person ID.
f. **Describe and retain** any evidence of cover-up or evidence of an attempt to deceive federal or state examiners, or others.
g. **Indicate** where the possible violation of law(s) took place (e.g., branch, cage, specific gaming pit, specific gaming area).
h. **Indicate** whether the suspicious activity is an isolated incident or relates to another transaction.
i. **Indicate** whether there is any related litigation. If so, specify the name of the litigation and the court where the action is pending.
j. **Recommend** any further investigation that might assist law enforcement authorities.
k. **Indicate** whether any information has been excluded from this report; if so, state reasons.
l. **Indicate** whether any U.S. or foreign currency and/or U.S. or foreign negotiable instrument(s) were involved. If foreign, provide the amount, name of currency, and country of origin.

m. **Indicate** whether funds or assets were recovered and, if so, enter the dollar value of the recovery in whole dollars only.
n. **Indicate** any additional account number(s), and any domestic or foreign bank(s) account numbers which may be involved.
o. **Indicate** for a foreign national any available information on subject's passport(s), visa(s), and/or identification card(s). Include date, country, city of issue, issuing authority, and nationality.
p. **Describe** any suspicious activities that involve transfer of funds to or from a foreign country, or any exchanges of a foreign currency. Identify the currency, country, sources and destinations of funds.
q. **Describe** subject(s) position if employed by the casino or card club (e.g., dealer, pit supervisor, cage cashier, host, etc.).
r. **Indicate** the type of casino or card club filing this report, if this is not clear from Part IV.
s. **Describe** the subject only if you do not have the identifying information in Part I or if multiple individuals use the same identification. Use descriptors such as male, female, age, etc.
t. **Indicate** any wire transfer in or out identifier numbers, including the transfer company's name.
u. **If correcting** a prior report, complete the form in its entirety and note the changes here in Part VI.

Information already provided in earlier parts of this form need not necessarily be repeated if the meaning is clear.
Supporting documentation should not be filed with this report.　Maintain the information for your files.
Tips on SAR Form preparation and filing are available in the SAR Activity Review at www.fincen.gov/pub_reports.html
Enter explanation/description in the space below. Continue on the next page if necessary

表5.5 交易或營業所收取1萬美元以上之現金申報表（8300申報表）

IRS Form **8300** (Rev. December 2001) OMB No. 1545-0892 Department of the Treasury Internal Revenue Service	**Report of Cash Payments Over $10,000 Received in a Trade or Business** ► See instructions for definition of cash. ► Use this form for transactions occurring after December 31, 2001. Do not use prior versions after this date. For Privacy Act and Paperwork Reduction Act Notice, see page 4.	FinCEN Form **8300** (December 2001) OMB No. 1506-0018 Department of the Treasury Financial Crimes Enforcement Network

1 Check appropriate box(es) if: **a** ☐ Amends prior report; **b** ☐ Suspicious transaction.

Part I **Identity of Individual From Whom the Cash Was Received**

2 If more than one individual is involved, check here and see instructions ► ☐

3 Last name **4** First name **5** M.I. **6** Taxpayer identification number

7 Address (number, street, and apt. or suite no.) **8** Date of birth . ► M M D D Y Y Y Y (see instructions)

9 City **10** State **11** ZIP code **12** Country (if not U.S.) **13** Occupation, profession, or business

14 Document used to verify identity: **a** Describe identification ►
b Issued by **c** Number

Part II **Person on Whose Behalf This Transaction Was Conducted**

15 If this transaction was conducted on behalf of more than one person, check here and see instructions ► ☐

16 Individual's last name or Organization's name **17** First name **18** M.I. **19** Taxpayer identification number

20 Doing business as (DBA) name (see instructions) Employer identification number

21 Address (number, street, and apt. or suite no.) **22** Occupation, profession, or business

23 City **24** State **25** ZIP code **26** Country (if not U.S.)

27 Alien identification: **a** Describe identification ►
b Issued by **c** Number

Part III **Description of Transaction and Method of Payment**

28 Date cash received M M D D Y Y Y Y **29** Total cash received $.00 **30** If cash was received in more than one payment, check here . . . ► ☐ **31** Total price if different from item 29 $.00

32 Amount of cash received (in U.S. dollar equivalent) (must equal item 29) (see instructions):

 a U.S. currency $ _____ .00 (Amount in $100 bills or higher $ _____ .00)
 b Foreign currency $ _____ .00 (Country ► _____)
 c Cashier's check(s) $ _____ .00 Issuer's name(s) and serial number(s) of the monetary instrument(s) ►
 d Money order(s) $ _____ .00
 e Bank draft(s) $ _____ .00
 f Traveler's check(s) $ _____ .00

33 Type of transaction
 a ☐ Personal property purchased
 b ☐ Real property purchased
 c ☐ Personal services provided
 d ☐ Business services provided
 e ☐ Intangible property purchased
 f ☐ Debt obligations paid
 g ☐ Exchange of cash
 h ☐ Escrow or trust funds
 i ☐ Bail received by court clerks
 j ☐ Other (specify) ►

34 Specific description of property or service shown in 33. (Give serial or registration number, address, docket number, etc.) ►

Part IV **Business That Received Cash**

35 Name of business that received cash **36** Employer identification number

37 Address (number, street, and apt. or suite no.) Social security number

38 City **39** State **40** ZIP code **41** Nature of your business

42 Under penalties of perjury, I declare that to the best of my knowledge the information I have furnished above is true, correct, and complete.

Signature ► _____ Authorized official Title ► _____

43 Date of signature M M D D Y Y Y Y **44** Type or print name of contact person **45** Contact telephone number ()

IRS Form **8300** (Rev. 12-2001) Cat. No. 62133S FinCEN Form **8300** (12-2001)

（續）表5.5　交易或營業所得超過1萬美元之現金申報表（8300申報表）

IRS Form 8300 (Rev. 12-2001)　　　　　　　　Page **2**　　　　　　　　**FinCEN Form 8300** (12-2001)

Multiple Parties
(Complete applicable parts below if box 2 or 15 on page 1 is checked)

Part I　　**Continued- Complete if box 2 on page 1 is checked**

3 Last name	**4** First name	**5** M.I.	**6** Taxpayer identification number

7 Address (number, street, and apt. or suite no.)	**8** Date of birth . ▶ (see instructions)	M M D D Y Y Y Y

9 City	**10** State	**11** ZIP code	**12** Country (if not U.S.)	**13** Occupation, profession, or business

14 Document used to verify identity:　　**a** Describe identification ▶
b Issued by　　　　　　　　　　　　　　　　**c** Number

3 Last name	**4** First name	**5** M.I.	**6** Taxpayer identification number

7 Address (number, street, and apt. or suite no.)	**8** Date of birth . ▶ (see instructions)	M M D D Y Y Y Y

9 City	**10** State	**11** ZIP code	**12** Country (if not U.S.)	**13** Occupation, profession, or business

14 Document used to verify identity:　　**a** Describe identification ▶
b Issued by　　　　　　　　　　　　　　　　**c** Number

Part II　　**Continued- Complete if box 15 on page 1 is checked**

16 Individual's last name or Organization's name	**17** First name	**18** M.I.	**19** Taxpayer identification number

20 Doing business as (DBA) name (see instructions)	Employer identification number

21 Address (number, street, and apt. or suite no.)	**22** Occupation, profession, or business

23 City	**24** State	**25** ZIP code	**26** Country (if not U.S.)

27 Alien identification:　　**a** Describe identification ▶
b Issued by　　　　　　　　　　　　　　　**c** Number

16 Individual's last name or Organization's name	**17** First name	**18** M.I.	**19** Taxpayer identification number

20 Doing business as (DBA) name (see instructions)	Employer identification number

21 Address (number, street, and apt. or suite no.)	**22** Occupation, profession, or business

23 City	**24** State	**25** ZIP code	**26** Country (if not U.S.)

27 Alien identification:　　**a** Describe identification ▶
b Issued by　　　　　　　　　　　　　　　**c** Number

IRS Form 8300 (Rev. 12-2001)　　　　　　　　　　　　　**FinCEN Form 8300** (12-2001)

　　督導內華達州賭場執行「可疑活動通報」的法令要求之權責單位，現在已經由內華達州博奕管理部改為聯邦政府的財政部。凡是博奕的年營業額超過100萬美元的賭場，只要知道、懷疑，或是合理的懷疑它的客人有上述四種情形的時候，都要提出「賭場可疑活動報告書」（SARC）。這樣的門檻對於內華達州的小型賭場來說是一項重大的改變，因為之前銀行法第31條對於「可疑活動通報」的排除門檻是「1000和200的規則」。

　　當賭場在準備SARC報告的時候，依法不得告訴那些可疑的顧客，因此賭場就必須要盡可能地依據手中所有和那些顧客有關的記錄來完成SARC的報告。大多數的情況是，賭場都要倚賴財政部的專業人員──金融犯罪防治網（financial crimes enforcement network，簡稱FinCEN）的協助才能夠完成SARC的報告。賭場在發現他們應該要申報SARC的時候算起，有30天的時間限制，但是可以再展延另外的30天來提報這個可疑的活動（最慢在60天之內必須完成申報）。新的SARC表格在2003年的4月1日正式完成修正。

　　哪些要件才會構成可疑的交易，賭場業界到目前為止還是有各自不同的解讀方式。之前所列的那些原則是由FinCEN所提供的一些有可能是可疑交易的情況。FinCEN在最近和賭場業者的會議之中也指出，在認定客人的可疑活動時，無可避免的一定要倚賴賭場本身的合理判斷。畢竟最瞭解業界營運情況和顧客資訊的還是賭場本身，因此賭場業者應該是消息最靈通、最有能力可以判斷可疑活動的人。要評估和判斷業者對於這個法令規定的執行情況，可能就要依同一家賭場裡面不同部門的作業情形的協調性，或是沒有互相隸屬的部門之間的作業情形的一致性來做判斷。

　　表5.6列出銀行法第31條和6A管理條例這兩項法案之間，一些重點的比較。

表5.6　銀行法第31條和6A管理條例之間的重點對照表

重點比較項目	銀行法第31條	6A管理條例
法令施行的範圍	美國境內，除了內華達州之外的所有賭場，也包含波多黎各。	只適用於內華達州。
現金交易低於10,000美元的累計方式	在賭場自訂的同一個現金交易結算日之內，所有低於10,000元的現金交易都要累計（現金支出和現金支出一起累計；現金收入和現金收入一起累計）。	一般來說，只累計同一個結算日內、同一個部門（例如在牌桌或是賭場金庫）的同一種交易類型。假如是符合「單次停留」規則，就會有不同的累計方式。 現金交易金額低於10,000美元，但是超過3,000美元門檻的都要累計，也要填寫MTL記錄表。
以現金兌換現金的交易金額超過3,000美元	沒有禁止。	金額不可以超過3,000美元。
「可疑活動通報」的要求	自2003年的3月25日生效，所有美國境內的賭場，包括內華達州，一律都要遵守相同的法令規範。	自2003年的3月25日生效，所有美國境內的賭場，包括內華達州，一律都要遵守相同的法令規範。
現金交易申報表格	「賭場現金交易申報表」，即「103表格」，如表5.2所示。	「內華達州賭場現金交易申報表」，即「8852申報表」，如表5.1所示。
法令執行情況的上級督導單位	聯邦政府財政部。	內華達州博奕管理部，但是「可疑活動通報」的申報作業屬於財政部的管轄範圍。

 非博奕活動區域的現金交易申報作業

　　就像之前所討論的，一般而言，賭場都非常重視博奕活動營運區域的現金交易申報要求。但是，對於非博奕活動區域的營運，現金交易申報的要求就沒有相同的重視程度。銀行法第26條就適用於旅館、筵席承辦、宴會廳、商品銷售以及餐廳等這些領域的營業部門。銀行法第26條法令的目的就是要管制「財務機構」之外所發生的龐大現金交易，要求須以「8300申報表」（如**表5.5**所示）來申報，以防範非法活動的介入。非博奕活動區域的現金交易是否會變成是洗錢的管道，也是聯邦政府財政部所關心的重點。

　　銀行法第26條和第31條的法令要求，主要的差別如下：

1. 銀行法第26條所規定的現金交易累計期間是十二個月而非24小時的結算時段。也就是說，不管是單筆交易金額超過10,000美元，或是在十二個月之內的相關交易累計金額總計超過10,000美元的，都必須要填寫「8300申報表」進行申報作業。

2. 在銀行法第26條所界定的現金比第31條所界定的方式更加廣泛。第26條所界定的現金包括金額在10,000美元以內的貨幣、銀行本票、銀行匯票、郵政匯票以及旅行支票等。假如有個客人以13,000美元的代價購買珠寶，付款的方式是支付6,000美元的現金以及7,000美元的銀行本票，那麼依據銀行法第26條的規定，就應該要填寫「8300申報表」進行申報作業。不過，依據銀行法第26條的界定方式，它所謂的現金並不包括個人支票在內。

3. 銀行法第26條也要求業者要發正式的書信來告知所有在一年之中申報「8300申報表」的顧客。這封書信中要載明交易的內容，並且要在1月31日之前正式告知前一年間所申報的顧客。

　　美國的稅務局也曾經以「1544公報」（Publication 1544）來提供「8300申報表」的申報準則。非常重要的一點就是，賭場應該要妥善地訓練那些有可能要依銀行法第26條的要求來進行申報作業的員工。假如賭場沒有依銀行法第26條提出申報的話，將付出非常昂貴的代價，每一筆沒有申報「8300申報表」的罰款金額是25,000美元以上，或是直接以該筆應該申報的金額作為罰款的金額，最高罰款金額可以高達100,000美元。假如是蓄意逃避「8300申報表」的申報作業的話，還會有額外的罰款以及犯罪的刑事罰責。

第六章

賭場現金管理、借支與債務催收

- ♠ 賭場金庫
- ♠ 賭場信貸
- ♠ 收款

♚ 賭場金庫

賭場金庫（casino cage）是賭場的財務中心，也是賭場作業的重要單位。賭場金庫負責現金、籌碼以及代幣的管理與交易，當賭桌需要更多的籌碼時，金庫便是提供籌碼的來源，此外它也提供資金讓工作人員與客戶進行交易。

賭場金庫都會有數個窗口，每個窗口備有定額的預支款（如25,000美元）供出納人員操作使用。此預支款的額度會因作業的需求而定，可能介於25,000至100,000美元之間，甚至更多，由各種貨幣類別及面額組成，包括現金、籌碼以及代幣。而營業的出納窗口數量也會依賭場的規模，及尖峰時段的顧客數量而有所不同。

金庫也設有補充銀行（fill bank），補充銀行備有預支款並將籌碼與代幣維持一定的庫存量，供牌桌遊戲的顧客交易使用。補充銀行和收銀窗口間也會互相兌換或傳遞籌碼，以補充牌桌的籌碼存量或接收從賭博交易中所收取的籌碼。補充銀行收銀員必須記錄所有籌碼兌換的交易，以方便日後盤點，而補充銀行則必須向主要銀行（main bank）兌換籌碼以補充庫存。

在很多賭場裡，金庫主要負責的工作是硬幣室的會計與盤點以及吃角子老虎機台硬幣的補充及收取。在這些賭場裡，主要銀行是支援吃角子老虎機部門的營運以及補充每一部吃角子老虎機的賭金儲存槽（hopper）的來源。金庫人員必須負責清點每次值班硬幣室盤點資料的正確性，因為硬幣室的結餘金額是維持金庫帳目正確的重要因素之一。

信用簽單銀行（marker bank）是主要銀行內的一個額外單位，主要負責盤點從賭桌上收來的信用簽單（markers）、預儲金（front money）、保管存款及其他相關項目，如退回支票或機票支出款等。小型賭場的補充銀行和主要銀行可能合而為一，而主要銀行也可能同時

是飯店的收銀台（服務台、餐廳、酒吧或零售店面），讓值班的飯店收銀人員提領現金或是繳納值班時間所收取的額外現金。

金庫和賭場一樣，都是以24小時為營業單位，每班值班人員都必須盤點任何有關會計責任的項目。無論是交班或接班的人員，都必須清點每班窗口、補充銀行以及主要銀行的結餘，因為些微的誤差（無論短少或溢收）都可能使負責的同仁受到懲罰，而這些作業的結果也必須記載於責任表，上頭清楚列出每個責任區域的結餘金額。

在每個值班期間，金庫會計清點之後所發現的任何金額的增加或減少，都必須記錄在值班摘要（shift summary）中。摘要需記錄的事項包括機票費用的支出款、硬幣折價券及支出。所有以上交易的相關證明文件，也都必須裝入信封並裝訂在值班摘要中。值班摘要、證明文件以及會計責任表必須每日送達會計部門查核。

表6.1及**表6.2**為典型的每日現金摘要和主要銀行清點單範例。

今日的賭場多半使用電腦系統記錄金庫交易並調節每班的結餘。因為外幣兌換、賭金償還，顧客預儲金，或是顧客請賭場保管的現金等等的一般交易都必須開立收據，收銀人員可清楚追蹤在值班時段內所產生的所有交易。

賭場信貸

賭場信貸（casino credit）是賭場的行銷工具，適當的利用賭場信貸可以為賭場賺進可觀的收入，像「貝拉吉歐」（Bellagio）、「凱撒皇宮」（Caesars Palace）、「海市蜃樓」（The Mirage）以及唐納川普的「泰姬瑪哈」（Trump's Taj Mahal）賭場都相當倚賴以信貸賭博的顧客。和一般消費信貸不同的是，賭場信貸不會向顧客收取利息，然而，雖然賭場的信貸不收利息，但也不能說賭場在規劃信貸時沒有利息的考量。

表6.1　每日現金摘要

每日現金摘要			Enter Date:	01-Apr-07		
Description	Grave	Day	Swing	Late Adjust	Total Balance	
Opening inventory		-		-	-	-
Table games: (+) Drop						
(-) Fills & Credits						
(+/-) Difference in table inventories					-	
(=) Win / (loss)	-	-	-	-	-	
Slots: (+) Drop						
(-) Jackpots & Fills						
(=) Win / (loss)	-	-	-	-	-	
Keno					-	
Other Revenue:					-	
Cigarette drop					-	
Lady's room					-	
Locker drop					-	
Roller Coaster Drop					-	
Hotel Revenue					-	
Bar Revenue					-	
Front Desk Revenue					-	
Pool Retail					-	
Retail Revenue					-	
Showroom					-	
Spa					-	
Uniform reimbursement					-	
Wedding Chapel					-	
Other: (add)					-	
Alien Withholding					-	
Bank Cash Order					-	
Cage Checks Issued					-	
Foreign Currency Exchange					-	
Returned Checks					-	
Slot Hopper Return					-	
Tips: Cage					-	
Tips: Dealer					-	
Tips: Slots					-	
Write-off Recovery					-	
					-	
Other: (subtract)					-	
Accounts Receivable Write-off					-	
Cigarette Coupons					-	
Collection Fees					-	
Coupons					-	
Front Desk Duebacks					-	
Incoming wire transfer					-	
Initial Slot Fills					-	
Petty Cash					-	
Plane Fare Paid					-	
Roller Coaster Comps					-	
Roller Coaster Coupons					-	
Roller Coaster Refunds					-	
Script Redemption					-	
					-	
Over / (short): Cage					-	
Over / (short): Hotel					-	
Over / (short): Roller Coaster					-	
Over / (short): Slots					-	
					-	
Bank Deposits					-	
Cash					-	
Coin					-	
Foreign Currency					-	
Checks					-	
Closing Inventory	-	-	-	-	-	
Explanation / Comments						
Date of report:	7/29/97 1:38 PM					

（續）表6.1　每日現金摘要

每日現金摘要

Description	僅限會計用途 Account Number	Debit	Credit
Opening Inventory			
Table games: (+) Drop			
(-) Fills & Credits			
(+/-) Difference in table inventories			
(=) Win / (loss)	001-88-88-130-002	-	
Slots: (+) Drop			
(-) Jackpots & Fills			
(=) Win / (loss)	001-88-88-130-003	-	-
Keno	001-88-88-130-004	-	-
Other Revenue:		-	-
Cigarette drop		-	-
Lady's room		-	-
Locker drop		-	-
Roller Coaster Drop		-	-
Hotel Revenue		-	-
Bar Revenue		-	-
Front Desk Revenue		-	-
Pool Retail		-	-
Retail Revenue		-	-
Showroom		-	-
Spa		-	-
Uniform reimbursement		-	-
Wedding Chapel		-	-
Other: (add)		-	-
Alien Withholding		-	-
Bank Cash Order		-	-
Cage Checks Issued		-	-
Foreign Currency Exchange		-	-
Returned Checks		-	-
Slot Hopper Return		-	-
Tips: Cage		-	-
Tips: Dealer		-	-
Tips: Slots		-	-
Write-off Recovery		-	-
0		-	-
0		-	-
Other: (subtract)		-	-
Accounts Receivable Write-off		-	-
Cigarette Coupons		-	-
Collection Fees		-	-
Coupons		-	-
Front Desk Duebacks		-	-
Incoming wire transfer		-	-
Initial Slot Fills		-	-
Petty Cash		-	-
Plane Fare Paid		-	-
Roller Coaster Comps		-	-
Roller Coaster Coupons		-	-
Roller Coaster Refunds		-	-
Script Redemption		-	-
0		-	-
0		-	-
Over / (short): Cage		-	-
Over / (short): Hotel		-	-
Over / (short): Roller Coaster		-	-
Over / (short): Slots		-	-
0		-	-
Bank Deposits		-	-
Cash		-	-
Coin		-	-
Foreign Currency		-	-
Checks		-	-
0		-	-
Bankroll adjustment		-	-
		-	-

表6.2　主要銀行清點單

主要銀行清點單

TABLE INVENTORY			SAFE #1		
ACTIVE MARKERS			CURRENCY	VAULT	
INACTIVE MARKERS			100		
SUSPENSE MARKERS			50		
DOCUMENT TRANSFERS	()	20		
FRONT MONEY	()	10		
SAFEKEEPING	()	5		
RETURNED CHECKS			1		
CHECKS			CURRENCY	STRAPPED	
+ 2500 CHECKS			100		
HOLD CHECKS			50		
LATE CHECKS			20		
TRAVELER'S CHECKS			10		
ANNEX CAGE			5		
FILL BANK			1		
FRONT LINE BANKS			CURRENCY	LOOSE	
EMPLOYEE BANK			100		
SLOT INVENTORY			50		
RESERVE CHIPS			20		
SLOT JACKPOTS			10		
LATE CHECKS			5		
HOLD FOR CURRENCY			1		
FOREIGN CURRENCY			CHIPS	PACKED	
MUT. CURRENCY			1000		
MUT. COIN			500		
TOKEN CABINET			100		
FILLS: PIT/GYD			25		
DAY			5		
SWG			1		
			TOKENS	PARTIAL	
KENO			100		
LATE ITEMS			25		
			10		
			5		
			1		

COIN	PARTIAL				
1.00			SPORTS 5000		
.50			SPORTS 1000		
.25			FOREIGN CHIPS		
.10			MUTILATED CHIPS		
.05			OBSOLETE CHIPS		
.01			MGM FOREIGN CHIPS		
CHANGER TOTAL			FOREIGN CHIP CABINET		
COIN SORTER #1			ROLLER COASTER TOKENS		
COIN SORTER #2					
COIN SORTER #3					
COIN SORTER #4					
COIN SORTER #5					
BAGGED COIN					
JET SORT TICKETS			TOTAL COUNT		
			CASH SUMMARY	()
			DAILY VARIATION		
DUE BACK					
OUTGOING CASHIER	DATE		INCOMING CASHIER		SHIFT

只有能夠完全利用核貸金額的顧客才能享有賭場信貸，如果顧客無法完全利用核貸金額，賭場便會取消其信用額度。使用賭場信貸的要求其實和收取利息的目的是相同的，也就是說：賭場並不期望使用信貸的顧客輸錢，但顧客必須賭博。

賭場核貸的目的是為了刺激顧客的參與，並希望賭場能夠贏錢。當然提供賭場信貸並無法保證顧客一定會光顧，因為使用賭場信貸的顧客通常是賭場的大戶，他們期望賭場能夠提供高檔的服務，諸如美食餐廳以及豪華住宿。因此，吸引這些顧客的硬體設備以及行銷專案便成為向這些顧客進行推銷的關鍵。

賭場信貸的形式

賭場提供信貸時，必須承擔可能損失的部分或全部借貸金額的風險。賭場信貸的形式之一為支票兌現特權（check-cashing privilege）。支票兌現特權可提供客戶在賭場金庫兌換個人或商務支票，收到支票的隔日，賭場便會將支票存入銀行；而給予支票兌現特權的主要風險是支票的發票人帳戶可能沒有足夠的餘額。

近年來，賭場收到偽造支票的數量日漸增多，許多賭場於是採用支票查核系統，包括電子支票，將大半風險轉嫁給第三方。

在支票兌現的過程中，賭場可能會同意在支票存入銀行前，暫時保管支票數天，這種特殊的服務只有償債前展延信用的客戶才能享有，因為每家賭場的規定不同，有時保管的期間可能長達30至45日。此外，有些賭場在收到客戶的支票後，即視賭債已經結清，因而允許客戶繼續進行賭博活動，不過此舉將提高顧客的賭博信貸額度。

◎ 信用額度

賭場所提供給某顧客的總信貸金額稱為顧客信用額度（player's credit line）。舉例來說，一名顧客擁有10,000美元的信用額度，賭場可向客戶收取面值10,000美元的支票，並同意保管數天後再存入銀行兌現。

◎ 存入金庫的現金

顧客進到賭場後，通常都會先在金庫存入些許的現金作爲賭金，這些預先存入的金額稱爲預儲金。如果顧客存入現金的目的只爲了安全及便利上的考量，該款項則稱爲託管存款（safekeeping deposit）。在存入預儲金後，顧客即可在賭桌上以簽帳的方式，用已經存入金庫的現金額度進行博奕活動。

賭場信貸核貸程序

想要申請賭場信貸的顧客必須先填妥申請書（表6.3），並將申請書交給金庫的收銀員、信貸主管，或是賭場行銷主管。顧客也可利用郵寄、傳眞或電話處理的方式傳遞申請表。賭場員工在處理電話申請時，只要取得客戶資訊並填妥申請書即可，之後，顧客必須親自到賭場來啓用信用額度。

申請賭場信貸時，顧客必須具備以下條件（參見表6.4）：

1. 擁有至少一家往來銀行資料（最好是美國境內銀行）。
2. 擁有支票帳戶。
3. 爲該帳戶之簽名人。

賭場對於信貸申請的規定大同小異，大部分的申請書要求客戶必須提供下列訊息：

1. 全名。
2. 住址。
3. 生日。
4. 社會安全號碼（如果申請人爲美國公民）。
5. 工作單位、該單位類別、職稱以及地址。
6. 住家及公司電話。

表6.3 賭場信貸申請書（JIMS賭場）

J I M S C A S I N O
Las Vegas

Credit Application
Thank you for your interest in **Jims Casino**.
Please return the completed form by mail or fax; the postage is prepaid for your convenience.
Please contact us should you have any questions.

Name (Please print) _____ Date of Birth _____

Street Address _____

City _____ State _____ Zip Code _____

Residence Phone (___)_____ Social Security Number _____

Company Name _____ Type of Business _____

Position _____ Business Phone (___)_____

Company Street Address _____

City _____ State _____ Zip Code _____

Credit Requested $ _____ Direct All Correspondence to: ___ Business ___ Residence

Bank 1 Name (Checking account only) _____

Branch and Street Address _____

City _____ State _____ Zip Code _____

Account # (Business) _____ Account # (Personal) _____

Deposit Checks to: ___ Business ____ Personal

Bank 2 Name (Checking account only) _____

Branch and Street Address _____

City _____ State _____ Zip Code _____

Account # (Business) _____ Account # (Personal) _____

Deposit Checks to: ___ Business ____ Personal

Anticipated Arrival Date _____

My signature below is authorization for my financial institution to provide **Jims Casino**
with the requested information pertaining to my checking accounts in accordance with the
provisions of the Federal Fair Credit Reporting Acts. This authorization applies to both my
business and personal accounts. I will be responsible for any fees charged. The confidentiality
of the information provided will be maintained except when disclosure of this information is
required by applicable law.

Name (Please print) _____

Signature _____ Date _____

表6.4　授信程序表

授信程序表

1. Is credit application complete?[1] Yes (go to #2)
2. Is credit application legible? Yes (go to #3)
3. How much credit is requested? $ _____ (go to #4)

Deliver Application to Credit Department for Processing

4. Has identification/passport been photocopied?[2] Yes (go to #5)
5. Has gaming report been obtained from Central? Yes (go to #6)
6. Is customer reported as 4 in 14? Yes (see credit mgr.) No (go to #7)
7. Has consumer credit report been obtained? Yes (go to #8)
8. Is consumer credit report clear? Yes (go to #9) No (see credit mgr.)
9. Does customer have credit elsewhere? Yes (go to #10) No (go to #23)
10. How long established with Central? Date ___/___/___ (go to #11)
11. Has in-transit been requested? Yes (go to #12)
12. Does customer owe? Yes (see credit mgr.) No (go to #13)
13. Is it after banking hours? Yes (go to #21) No (go to #14)
14. Has bank check been obtained? Yes (go to #15)
15. Can customer sign alone? Yes (go to #16)
16. Has account been open at least 6 months? Yes (go to #17) No (see credit mgr.)
17. Does average balance support the request? Yes (go to #18) No (see credit mgr.)
18. Does customer have any derogs at Central? Yes (go to #19) No (go to #21)
19. Are the derogs: Paid? (go to #20) Owed?
 (do not issue credit)
20. How recent? _____ How much? _____
21. Is any bank info available through Central? Yes (go to #22) No (proceed w/caution)
22. Does customer's current limit equal request? Yes (go to #27) No (see credit mgr.)
23. Has bank check been obtained? Yes (go to #24)
24. Can customer sign alone? Yes (go to #25)
25. Has account been open at least 6 months? Yes (go to #26) No (see credit mgr.)
26. Does average balance support the request? Yes (go to #27) No (see credit mgr.)
27. It is time to make a decision.

Key Questions:
 ✔ Does customer have credit elsewhere?
 ✔ Does customer owe?
 ✔ Does customer's current limits equal request?
 ✔ Does average balance support the request?
 ✔ Does customer have and reported derogatories?

[1] Application may be taken over the phone. Application is not complete until customer signs form.
[2] If customer is not present during application process, make sure I.D. is photocopied before issuing credit.

7. 申請信貸金額。

8. 往來銀行帳號。

9. 通訊地址。

如果申請人本人在場，經辦人員必須核對其身分、影印身分證明文件並將證明文件與申請書裝訂在一起。如果申請人不在現場，撥貸前仍必須完成核對工作。影印申貸人的證件是非常重要的，因為日後如需依銀行法第31條或是6A管理條例的規定來準備CTRC（賭場現金交易申報表），賭場便可直接提出申貸人之身分證件影本。如果申貸人的證件已經存檔且仍然有效，當現金交易超過10,000美元的門檻時，賭場就不必再為了向客人索取身分證件而打斷該客戶的博奕活動，或是賭場也不用再另外通知該客戶，就可以繼續完成申報作業。許多賭場現在都將申貸人的證明文件掃瞄並存在電腦裡。

賭場通常也會要求申貸人簽下「銀行信用揭露授權表」（bank credit authorization form），授權銀行直接揭露該客戶的信用訊息給賭場。賭場收到申請書後，即可取得客戶往來銀行的帳戶資料。當然，有許多賭場會聘請徵信社調查申貸者的信用情況。

許多拉斯維加斯的賭場都會聘請國家信用徵信社（National Cred-A-Chek）進行申貸者的徵信工作，一般而言，銀行通常都會拒絕提供客戶資料，而賭場更是明瞭客戶想保有隱私的想法。如果賭場直接與銀行聯絡，揭露客戶資料可能就會引發爭議，因此類似國家信用徵信社這類的公司，便能為賭場及其可能的顧客提供寶貴的服務。

無論誰與銀行聯絡或聯絡方式為何，賭場希望取得的資料如下：

1. 帳戶開戶日。

2. 平均與目前結餘。

3. 帳戶簽名人。

4. 該帳戶是否「往來記錄良好」？

◎ 帳戶開戶日

　　帳戶的開戶日很重要，新開帳戶對於賭場來說風險較大。新開帳戶無法證明申貸者的資金流動性，申貸者也可能有矇蔽賭場的意圖。通常賭場會要求申貸者所提供的銀行帳戶必須已經開立一年以上。

◎ 平均及目前結餘

　　徵信社或賭場會要求銀行提供客戶個人（P）及其公司（B）帳戶的平均及目前結餘。平均結餘（average balance）是一個範圍，通常範圍是過去三至六個月的結餘，而存款及借貸金額則以過去六個月的資料為計算基礎。

評等	低	中	高
1	1	4	7
2	10	40	70
3	100	400	700
4	1,000	4,000	7,000
5	10,000	40,000	70,000
6	100,000	400,000	700,000
7	1,000,000	4,000,000	7,000,000

　　舉例來說，「個人評等低5」（Low 5 Personal rating）係指個人帳戶的平均結餘介於10,000至39,999美元之間，而「公司評等高4」（High 4 Business rating）則代表申貸者公司帳戶平均的結餘在7,000至9,999美元之間。賭場是否核貸則需視個人或公司帳戶的平均結餘而定。

　　目前結餘（current balance）是賭場或徵信社向銀行請求提供申貸者帳戶資料時的帳戶結餘。美國境內大約有5%至10%的銀行拒絕提供帳戶平均或目前結餘，因此賭場或徵信社在進行徵信時，會向銀行詢問：「如果該客戶今日開出與申貸金額相符的支票，該支票是否能夠兌現？」如此一來，賭場或徵信社便能瞭解該帳戶應有的最低結餘以及帳戶的開戶日。

◎ 帳戶簽名人

信用簽單可以說是一張支票，賭場必須取得客戶的簽名（signers on the account）才能將其兌現，如果客戶所使用的支票帳戶需要兩個簽名人，如夫妻或兩個合夥人，只有單一簽名的信用簽單便失去其效力。

◎ 該帳戶是否「往來記錄良好」

銀行回報某帳戶往來記錄良好代表該帳戶過去半年無退票記錄，如果客戶過去有退票或補票記錄，被查詢的銀行會回報該帳戶往來記錄不佳。

申請賭博信貸客戶的分類

對於賭場來說，很幸運地，約有75%申請信貸的客戶曾經獲得其他賭場的信貸。賭場應該感到慶幸，因為有機構專門提供賭場信貸客戶的信用資料。不過，仍有25%的申貸者之前沒有申請過賭場信貸的記錄，銀行成為徵信的主要來源，而平均結餘、目前結餘、申貸金額便成為申貸案是否核貸的主要因素。

對於向其他賭場申請過信貸的75%申貸者來說，目前有一家中央徵信公司（Central Credit, Inc.）能夠立即提供申貸者的信用資訊。因為世界各地的賭場都能夠向這家公司購買顧客資料，如果有申貸者的檔案，包括姓名、出生日期、住址、社會安全號碼等，中央徵信公司便能提供該申貸者在各家賭場的信用記錄，此外，中央徵信公司也會提供有關該客戶的不良信用記錄資料。賭場所在乎的是：(1) 申貸者在其他賭場的未結清帳款；(2) 是否有任何不良記錄的訊息。

◎ 博奕報表／查詢及資料傳送

中央徵信公司所提供的主要報表有兩種，包括博奕報表（也稱為博奕查詢）以及資料傳送報告。博奕報表（表6.5）是賭場最常索取的

表6.5 中央徵信公司的博奕報告書

V64
672

中央徵信有限責任公司
博奕報告書

Summary
Notify Terminal:

CCID:	00 123 103 790	
Name:	KILBY, JIM 07/08/1949 @ LAS VEGAS, NV	
Resume:	First Est: 08/24/1967 By V24	No. of Clubs: 27 Flags: D P
	Last Est: 07/06/2002 By V179	Last Updated: 04/30/2003 12:32p by V64

Gaming

V64	**PALACE STATION CASINO**				D		#10042
	REST	07/09/1990	10,000.00 LT	LA	06/27/2002	70,000.00	
	LTDT	02/09/2002	50,000.00	UDA	04/30/2003	77,000.00	
	TTO	06/26/2002	70,000.00	BAL	04/30/2003	77,000.00	
	NOCR	11/19/2002					
	MEMO	NOCR DEROG					

5,000.00 NSF 07/31/2002 ORIG 07/16/2002
72,000.00 DCA 07/31/2002 ORIG 06/27/2002

V43	**BALLY'S/PARIS LAS VEGAS**				D		#0141705
	EST	01/23/1989	FM	LA	06/02/2002	20,000.00	
				UDA	04/30/2003	17,720.00	
				BAL	04/30/2003	17,720.00	
				CCN	06/09/1994		

20,000.00 NSF 07/25/2002

V141	**TREASURE ISLAND**				D P		#203
	EST	01/16/2002	20,000.00 LT	LA	08/02/2002	10,000.00	
	LTDT	06/14/2002	30,000.00	UDA	04/30/2003	19,500.00	
	NOCR	08/21/2002		BAL	04/30/2003	19,500.00	
	MEMO	NOCR-DEROG					

30,000.00 NSF 08/23/2002

V110	**RIO HOTEL & CASINO**						#1425
	EST	02/23/1990		UPD	04/30/2003		

資料，可以立即提供。除了付款及信用額度記錄外，博奕報表也會提供相關的銀行資料，這類報表的缺點是裡面的資料不一定是最新的。

資料移送報表（**表6.6**）能夠提供即時的訊息，因為中央徵信公司會聯絡擁有該申貸人信用記錄的每間賭場，並要求賭場提供目前未結清金額。這類報表的缺點是聯絡過程相當耗時，而且相關申貸人的不良記錄無法一併提供。

透過中央徵信公司所提供的報告，查詢的賭場能夠確定如Mr. Kilby是否在2002年1月16日於「金銀島賭場」（Treasure Island）取得5,000美元的信用額度，此外，賭場也能確定Mr. Kilby在金銀島的最後一次博奕活動是否發生在2002年8月2日。當賭場請求中央徵信公司提供報表時（2003年4月30日），確定Mr. Kilby在金銀島的未結清帳款為19,500美元。

除非客戶在某賭場建立帳戶，否則中央徵信公司不會提供該賭場任何有關該客戶的私人資料，所謂建立帳戶意即客戶在賭場簽下本票或是存入匯票。一旦建立帳戶後，中央徵信公司便會注意到該賭客已成為某賭場的客戶，並列出所有擁有該申貸人資料的賭場清單以及信用記錄，包括信用額度及最高、最低核貸金額。

◎ **不良記錄**

如果中央徵信公司發現向它購買客戶資料的賭場被某個客戶賴帳而造成收帳上的困難，公司就會把這個客戶的不良記錄（derogs）記載在中央徵信公司的系統中，此類的訊息包括資金不足（NSF）、無帳戶、延遲付款、帳戶關閉及終止付款等。

◎ **4 in 14**

中央徵信公司會報告是否申貸人有4 in 14的情形，所謂4 in 14即申貸者在過去14日內曾經向四家以上的賭場申請賭場信貸。研究指出，這類申貸者有八成在之後半年內所開的支票會跳票，如果客戶被歸類為4 in 14，通常賭場會拒絕其信貸申請。

表6.6 中央徵信公司資料移送報表

| V64 | 中央徵信有限責任公司 | | | | | | | Page 1 |
| 672 | 博奕報告書 | | | | | | 04/30/2003 12:25:38 PM | |

Full

CCID:	00 123 103 790				
Name:	KILBY, JIM 07/08/1949 @ LAS VEGAS, NV				
Resume:	First Est: 08/24/1967 By V24		No. of Clubs: 27	Flags: D P	
	Last Est: 07/06/2002 By V179		Last Updated: 04/30/2003 12:32p by V64		

Gaming

V64	PALACE STATION CASINO				D		#10042
	EST	04/11/1986		H&L	06/27/2002	70,000.00	
	REST	07/09/1990	10,000.00 LT	UDA	04/30/2003	77,000.00	
	LTDT	02/09/2002	50,000.00	BAL	04/30/2003	77,000.00	
	TTO	06/26/2002	70,000.00				
	NOCR	11/19/2002					
	INQ	04/30/2003					
	INT	04/30/2003					
	MEMO	NOCR DEROG					

5,000.00 NSF 07/31/2002 ORIG 07/16/2002
72,000.00 DCA 07/31/2002 ORIG 06/27/2002

V8	GOLDEN NUGGET					#203
	EST	06/10/1984		HI	08/04/1984	17,000.00
	INQ	11/17/1992		LA	05/29/1989	5,000.00
	INT	05/26/1989		UPD	04/30/2003	

V43	BALLY'S/PARIS LAS VEGAS				D		#0141705
	EST	01/23/1989	FM	HI	01/24/1989	50,000.00	
	INQ	07/08/2002		LA	06/02/2002	20,000.00	
	INT	01/08/2002		UDA	04/30/2003	17,720.00	
				BAL	04/30/2003	17,720.00	
				CCN	06/09/1994		

20,000.00 NSF 07/25/2002

V40	LAS VEGAS HILTON					#3375
	EST	10/30/1991	15,000.00 LT	H&L	05/19/1992	38,000.00
	INQ	10/01/1993		UPD	04/30/2003	
	INT	02/17/1993				

V110	RIO HOTEL & CASINO					#1425
	REF	02/08/1990		UPD	04/30/2003	
	EST	02/23/1990				
	INQ	10/01/1993				
	RUND	05/13/1990				

Club Bank Reports

CITIBANK			By: V194 on 07/01/2002
40001689	PER ACCT: 10,000 GOOD CSA		Since:
CITIBANK			By: V43 on 01/09/2002
40001689	PER H1 4		Since: 09/01/1989
BK OF AMERICA			By: V8 on 06/11/1984
038720	PER MED 5		Since: 12/1982
0387005	PER LO4		Since: 06/1975

Identification

Info	Customer	Spouse
Name	KILBY, JIM	
Dobs	07/08/1949	
Loc	LV, NV	
DL	NV444555666777	
ID	SSN 444-555-6666	
Res	2250 Fountain @ Las Vegas	
Occup	PROFESSOR	
	UNLV	
Rmrk	PER V8 06/10/1984, V19 05/29/1988	

End of Report.

◎ 績優客戶

所謂績優客戶（preferred customers）乃信用資料受到賭場保密或偏好的申貸人。當某客戶被賭場視為績優客戶，賭場通常不願意釋出任何有關該客戶的信用資料給中央徵信公司，當賭場請求索取該客戶之博奕報告書或資料移送報表時，原賭場只會表示該客戶有信用申貸記錄，其餘資訊包括不良記錄或未結金額都不會揭露給中央徵信公司。

然而，我們也經常發現，某顧客可能被甲賭場歸類為績優客戶，但乙賭場卻不認為如此，因而願意提供其信用資料給中央徵信公司。賭場取得績優客戶資料的唯一方式，是由賭場主管直接向另一同時也將該客戶視為績優客戶的賭場主管聯絡，被查詢的賭場主管也可決定是否提供或應提供哪些資訊給詢問方。許多拉斯維加斯的賭場將擁有信用額度50,000美元以上的客戶視為績優客戶，然而，每家賭場的規定可能不同，評定每個顧客的標準也可能有所差異。

◎ 貸款償還方式

顧客提出信貸申請時，必須提出處置方法（disposition），亦即償還貸款計畫。每個客戶的處置方式不同，以下為處置範例：

1. 離開時結清。
2. 30日內向分支單位結清。
3. 將帳單寄至住所，客戶於最後簽帳日起算，30日內須結清。
4. 無須郵寄帳單，客戶會主動於30日內須結清。

表6.7為賭場所提供給信貸顧客的卡片範例。

表6.7　賭金信用簽單結清規定

信用簽單結清規定

　　賭場規定所有信用簽單必須在顧客離開前結清，但管理人員瞭解不可能所有的客戶都能遵守規定。因此，賭場允許客戶於規定時間內存入賭金即可。但在結清賭債前的期間，如客戶請求賭場提供其他安排，該請求則須由賭場的信用、收款或管理部門人員審查同意。

　　除非經特別同意或允許，否則所有離開賭場前未結清的賭金信用簽單都必須在下列規定期限內結清：

$ 0-10,000	離開後15日內結清
$ 10,001-50,000	離開後30日內結清
$ 50,001以上	離開後45日內結清

如有任何與此規定相關之疑問，則洽詢信用或收款部門人員。

信用決定與限制

　　顧客要向銀行或是信用卡公司申請消費信貸的話，信貸申請者就必須先證明他真的有償還貸款的能力；但是假如賭場要拒絕客人的信貸申請，就變成是要在該申貸人的報告上面有明確的資料顯示他真的沒有償還該筆貸款的能力。一般來說，只要報告上沒有任何足以顯示申貸者不符信貸資格的記錄，賭場都會核准申貸案。

　　表6.8為賭場信貸徵信人員與一般信貸徵信人員在核貸前所查詢的資

表6.8　一般消費信貸與賭場信貸核貸過程比較

	賭場信貸	消費信貸
向消費信貸徵信中心查詢	有時	是
向中央徵信公司查詢	是	否
審查工作	有時	是
審查收入	否	是
審查銀行帳戶結餘	是	否

訊比較表。過去，賭場在給予信貸前，通常不會向消費信貸徵信中心查詢申貸者的消費信貸記錄，然而如果中央徵信公司沒有申貸者的檔案，許多大型賭場都會向TRW之類的徵信公司，索取申貸者的信用報告。

無論賭場信貸或一般消費信貸，決策者通常審查的是申貸者的3Cs，分別為：

1. 人格（character）。
2. 信用歷史記錄（credit history）。
3. 償債能力（capacity to repay debt）。

除了上述3Cs外，賭場主管也關心顧客的償債能力／償債意願以及博奕習性（表6.9）。

◎ 償債能力／償債意願

既然信貸申請書上的資訊有限，賭場必須經由顧客的銀行帳戶結餘（能力）以及中央徵信公司報告（意願）瞭解顧客的償債能力及意願。顧客的償債能力也會同時受到下列因素影響：(1) 申貸者就業年資；(2) 申貸者職位（員工或老闆）；(3) 申貸者年齡。根據以上資訊，信用部門主管將做出主觀評斷。雖然申貸者的工作年資與職位會影響核貸決策，但賭場多半不審查這部分的資訊。

◎ 博奕習性

除了顧客的償債能力和意願外，賭場也關心顧客的博奕習性，因為既然顧客進到賭場，就是要賭博，賭場不會給予顧客高於其願意投注金額的信貸額度。賭場主管在評估顧客的博奕習性時，通常會參考兩種資訊來源：(1) 過去的博奕記錄；(2) 中央徵信公司的報告。

如果申貸者過去是個常客，賭場的電腦系統裡就會有該顧客的資料。評估這些資料的標準以及記錄這些資料的方法將於第十二章（玩家評比系統）進一步說明。此資訊將提供賭場主管足夠的訊息評斷顧客的遊戲等級。

表6.9　消費信用評等卡

SF - REVOLVING CREDIT - CREDIT GUIDE SCORING FORM		
DATE _____	☐ ACQUIRED	OFFICE STAMP
NAME _____	☐ WTD	
MERCHANT CODE _____	☐ TUD	

REVOLVING CREDIT (System Code R)　　　　　Scorer's Initials

STEP 1					POINTS
Years at Present Plus Former Job	4 Years or Less 10	49 Months to 9 Years 13	Over 9 Years 20		
Occupation	Pro/Semi-Pro Exec/Educ 27	Mgr/White Collar Police/Military 15	Trades/Clerical Sales/Domestic 15	Labor/Operators Drivers 5	Service/All Other 5
Checking/Savings	No Bank or Bank Name Only 4	Checking or Savings 18	Both Checking and Savings 30		
Real Estate	Own 20	Rent 11	Other 11		
Bank, Bankcard, Major Department Store, or Credit Union References	None 10	1, 2 20	3 or More 25		
Competitor Finance Company References	None 25	1 or More 11			
TOTAL STEP 1 - INVESTIGATION					

STEP 2					POINTS
Number of Inquiries in Last 6 Months	No Credit Bureau Obtained (-9)	Credit Bureau: No Record on File (-9)	None 0	One (-9)	2 or More (-19)
Rated Credit References	None (-2)	1 or More +38			
Continue Step 2 only if "1 or More" Rated Credit References are listed on Credit Investigation					
Oldest Credit Reference	2 Years or Less (-23)	25 Months to 6 Years (-13)	Over 6 Years 0		
Number of "New" Credit Ratings in Last 6 Months	None 0	One (-4)	2 or More (-8)		
Number of "A" Credit Ratings	None (-12)	1, 2, 3, 4 (-7)	5 or More 0		
Number of "B", "C", or "D" Credit Ratings	None 0	1, 2 (-16)	3 or More (-31)		
TOTAL STEP 2 - CREDIT INVESTIGATION					
TOTAL STEP 1 & 2 - ALL INFORMATION					

FORM 1882 (REV.1-86)

只要中央徵信公司擁有申貸者的檔案，賭博報告中就會列出該申貸者在每個賭場的最高博奕記錄（highest action）及最後一次博奕記錄（last action）。所謂最高博奕記錄即顧客未償金額最多的記錄，而最後一次博奕記錄則顯示該顧客最後一次賭博是在何時。最高博奕記錄是顧客未償金額最多的記錄，不是賭注最多的記錄，因此最高博奕記錄不是顯示顧客博奕習性最好的指標。然而，當賭場沒有該顧客的博奕評等時，最高博奕記錄則比較能夠顯示顧客的借款傾向。

◎ 額度限制

申貸者必須在申請書上填入申請額度。審查時，信用主管可能核准、降低該申請額度或直接拒絕。信用主管必須依照申請者的信用狀況設定一合適的核貸額度上限，以保護申貸者與賭場雙方的權益。

博奕產業的傳統思維認為顧客最清楚自己的輸錢及償還能力，如果信用額度可以恰好設定在顧客有能力償還的範圍內，賭場不但能收回賭債，顧客通常也會再光顧該賭場。如果顧客輸錢的金額高於其能力所能支付，賭場不但無法順利收回賭金，也可能喪失該客戶。

◎ 預儲金用罄

通常顧客都會帶些許預儲金來賭場，當預儲金輸光後才會向賭場申請信貸。因為例行的銀行徵信工作相當耗時，是否核貸必須立即決定。只要中央徵信公司有該顧客的檔案，立即決定是否核貸便非難事。如果中央徵信公司尚無該顧客的資料，一般的做法是先給予等同預儲金金額的信貸。然而，每家賭場的政策不同，主管間的決定也不見得一致。

◎ 永久與暫時信用額度

永久額度（permanent lines）係指只要顧客的記錄良好，每次光顧賭場都可享有之前所給予的額度。而暫時額度（temporary lines）是每

次光顧都要再評定一次，然後才決定該次光顧所要給予的信用額度。給予暫時額度的理由是：

1. 客戶已經很久沒有光顧該賭場，且其銀行資料已經過期。
2. 客戶過去的付款記錄不佳（遲延付款或退票），給予客戶暫時額度，也是一種讓客戶表現還款能力的機會。
3. 賭場內的主管熟知該顧客過去的記錄，儘管中央徵信公司的報告中列有其不良記錄，他仍相信此顧客有能力還款。

◎ **調整信用額度**

客戶有時會要求賭場調高信貸額度。很不幸地，這種情況通常都發生在客戶輸了大筆錢，希望藉由增加貸款金額以便把輸掉的錢贏回來。因此信用額度的調整成了管理哲學的功能之一。

如果管理人員想要誘騙該客戶，他們會盡可能提高最大的信用額度，這個方法通常導致顧客損失掉身上的錢，而賭場也失去了這名客戶。此外，顧客事後有可能不滿賭場為何在當時要增加他的信貸額度，使得他的信用額度高於其所願意支付的金額。幾年前，一家在拉斯維加斯很有名的賭場，讓僅有5,000美元賭金額度的顧客輸掉的金額竟然高達500,000美元。這類案件也會引來媒體、主管機關甚至司法單位的注意。

賭場最常採取的方式是將顧客的暫時額度向上調整20%至25%。舉例來說，擁有10,000美元額度的顧客可以要求增額2,500美元，使總信用額度成為12,500美元。大部分的賭場都會同意顧客擁有20%至25%額外的申貸額度，如果顧客要求更高的額度，信用部門主管便會依規定，保守地給予適當且暫時性的額度調整。

這並不是代表顧客就無法增加其信用額度，只是增加額度的時間點應該是要在客戶已經完全考慮清楚的時候，例如說他是在兩次的光顧之間或是在光顧賭場之前。無論何時提高顧客的信用額度，調整的幅度都必須參考其銀行帳戶平均結餘金額或中央徵信公司的報告。

154

◎ TTO

TTO（限本次光顧，"This trip only"）信用額度是目前賭場經常採取的額度調整方式。TTO信用額度只是暫時性的額度，而且只在特定的光顧期間內才有效，任何暫時性的額度都可稱為TTO。

◎ 邊緣信用

既然顧客是用賭場給予的信貸作為賭博資金來賭博，信用的給予只會發生在「遊戲邊緣」（rim of the game），因此所有在遊戲時給予的信用即稱為邊緣信用（rim credit）。邊緣信用能夠給予顧客方便，同時也是賭場控制的手段之一。

和一般消費信用（如信用卡）不同的是，所有未結清的信貸都必須在規定的處置日（date of the disposition）或下次光顧前付清，看哪一個時間點先發生。顧客通常不瞭解這個概念。在使用信用卡時，只要消費未達額度上限，消費者就能繼續使用其所擁有的信用餘額，所以這與賭場信貸截然不同。

舉例來說，某顧客擁有10,000美元的賭博信貸額度，並須於30日內結清賭金，他在賭場輸了5,000美元。如果他在30日內再度光臨賭場，如須繼續使用或增加信貸，他必須先結清先前所欠的5,000美元。而信用卡客戶如使用了10,000美元額度中的5,000美元，只要他能繳付最低應繳金額，便能繼續享有剩餘的5,000美元的信用額度。

◎ 債滾債

儘管賭場有許多規定，但仍有例外。所謂的債滾債（cuff-on-cuff）就是賭場願意在顧客還沒有結清之前借貸的情況下，就在未結帳款上再度給予額外的信用額度。

◎ 帶錢走

很多顧客把賭場信貸視為無息的借款方式。這類的客人向賭場借了錢，可是只是隨便賭了幾把，然後就拿著借到的錢直接走人，這種

情況就稱爲「帶錢走」（walks）。信用部門的管理人員必須注意這類賭客。一般來說，信用部門人員會將此情形記錄於玩家評比系統中，甚至當面向顧客說明賭場的政策與期望。在顧客離開賭場時，賭場會要求顧客結清所有信貸的賭金，並凍結其信用額度。

◎ 授信者

目前許多賭場均逐漸限制有權利可以核可信用授權者人數的趨勢，表6.10爲大型賭場的政策範例。

 收款

1983年之前，即使在內華達州，賭場也沒有權利依法向顧客索取賭債。直到1983年5月17日，內華達州參議院通過335法案，賭場向顧客索取賭債才獲得合法化。

收款程序

賭場管理人員希望所有未結信貸帳款都能依申貸書上所註明的，於清償日期清償完畢。很不幸地，有些顧客清償賭債的速度無法像輸錢的速度一樣快，因此，大型賭場都會設置一群收款人員監控所有賭場信貸，並且在必要的時候，試圖收取未結清的帳款。

收款部門會持續地審查信貸客戶在賭場內賭博的狀況，一旦發現顧客仍有未結帳款但已離開賭場，收款部門便展開行動，他們會先檢視申貸書上是否有任何特殊指示。

舉例來說，客戶可能要求不要寄發帳單，因此收款人員必須耐心等待最後期限的到來。如果客戶沒有特別指示，收款人員便會在顧客離開一週內，將請款單（有時稱爲確認單）寄至指定地點（家裡或公司）。此請款單通常含有回郵信封，供客戶郵寄個人支票或銀行支票。

表6.10　授信政策

信用委員會	信用部門主管
董事長／總經理	任何信用委員會成員
財務副總經理	值班經理
賭場經理	服務人員
信用部門經理	
永遠額度（需簽名）	
$1 – $50,000	2枚簽名
	1名信用部門經理或財務副總
	1名信用主管
$50,001 – $100,000	3枚簽名
	1名信用部門經理或財務副總
	1名信用部門主管
	1名信用委員會成員
$100,001以上	所有法定人數簽名
	信用委員會成員一致同意
暫時額度（需簽名）	
$1 – $10,000	1枚簽名
	任何信用部門主管
$10,001 – $25,000	2枚簽名
	2名信用部門主管
$25,001 – $50,000	3枚簽名
	1名信用部門經理
	2名信用部門主管

　　雖然信用簽單和支票有相同的功能，但是顧客只需存入面額10%至15%的金額即可使用該信用簽單。當顧客把未結帳款的款項郵寄給賭場結清帳款後，賭場多半就會寄回原來的信用簽單了。

　　如果顧客無法在同意結清的期限內付清信用簽單上的金額，收款人員會先用電話向客戶詢問為何尚未清償帳款，客戶的理由通常包

括：已經準備郵寄支票了、需要更寬裕的時間準備資金。在評估客戶的理由後，收款人員會訂出還款期限。此外，收款人員通常會使用制式的信函提醒顧客準時付款以及顧客之債務。

如果內部的收款人員已經用盡所有收款方式，仍無法順利收回積欠的帳款，賭場會將收款工作外包給帳務催收公司或律師處理，這些機構通常會收取25%至50%的服務費用。只要賭場內部收款機制良好，通常成功收取率可達帳務催收公司的95%。

和解與註銷

有些情況下，賭場會願意和顧客達成和解，以收回部分的賭債。和解協議代表賭場同意收取的金額低於實際欠款的金額，並在取得和解金額後，註銷原有賭債。註銷後，該帳戶已經全部結清。然後，在註銷賭債後，賭場管理階層會再考慮是否要再重新給予信用額度。

和解的內容必須以書面方式記錄，並且取得信用委員會的書面同意。和解書的內容如下：

1. 客戶姓名。
2. 簽訂日期。
3. 原來的未結清金額。
4. 和解當日所剩下之未結清金額。
5. 原信貸給予日期。
6. 和解／註銷金額。
7. 和解理由。
8. 客戶簽名。

如果賭場無法收取全部或部分賭債時，就可能採取註銷（write-off）。如前述，和解成立後，無法清償的部分便將予以註銷。通常賭場在嘗試所有可能的回收方式後，依然無法收回帳款，才可能註銷賭債。

能夠註銷賭債的人員會有所限制，且通常限於下列職位的人員：

1. 董事長／總經理。
2. 財務副總。
3. 信用部門經理。
4. 賭場金庫協理。

　　註銷程序仍須以書面方式進行，格式依照和解書所列，並有兩名以上的上述人員簽署同意，才能註銷賭債。註銷後，原本客戶所使用的信用簽單將由會計部門保管，避免他人取得。

第七章

吃角子老虎機管理

吃角子老虎機

在過去的博奕遊戲中，牌桌遊戲（table game）是賭場的主要支柱，因為牌桌遊戲深受大眾喜愛，也是獲利最好的博奕遊戲。拉斯維加斯大道（Las Vegas Strip）上，牌桌遊戲曾紅極一時，然而吃角子老虎機（slots）現在則是當紅炸子雞。近半數的賭博毛利（win）來自於吃角子老虎機。以內華達州全境來說，吃角子老虎機創造了67%的總賭博贏面賭博毛利。如果比較各大賭場吃角子老虎機部門的獲利情況，結果更增添了戲劇化。

在早期的賭博遊戲史上，吃角子老虎機算是小的娛樂，多被放置在賭場一角。而且這些機台外型如出一轍：三卷筒機械式滾輪，除了細工木作之外，下注面額、機台商標、一個啟動機器的單臂操縱桿，外型幾乎一致。顧客只要投幣，拉操縱桿讓滾輪轉動並適時按下停止鈕就可以馬上得知輸贏。

主題式吃角子老虎機

過去機械式的吃角子老虎機台漸漸由電子式機台取代。三十年來，因為科技進步與機台改良技術，吃角子老虎機台融入各式各樣的主題成為最大的變革，主題包括：電視劇人物、卡通人物、電視遊戲節目（game show）、棋盤遊戲（board game）與各地方的文化。這種新型的吃角子老虎機台，如影像主題式吃角子老虎機（video themed slots）與滾輪式吃角子老虎機試圖吸引玩家的注意，讓吃角子老虎機的競爭戰場添加濃濃的煙硝味。

在拉斯維加斯發跡的貝里遊戲公司（Bally Gaming and Systems）是最主要的吃角子老虎機台製造商，行銷以各種不同卡通人物為主題的機台，如卡通佳偶白朗黛和大梧（Blondie and Dagwood）（見圖

圖7.1　卡通佳偶白朗黛和大梧（主題式吃角子老虎機）

資料來源：貝里遊戲公司（2000年）

7.1）、大力水手卜派（Popeye the Sailor Man）（見**圖7.2**）、貝蒂娃娃
（Betty Boop）（見**圖7.3**）與獨行俠（Lone Ranger）等。近年來，貝
里遊戲公司與其他機台製造商獲得許可，能夠使用的權利已經成長至
100種形式。

圖7.2　大力水手卜派（主題式吃角子老虎）

資料來源：貝里遊戲公司（2000年）

紅利積點

現代的吃角子老虎機台最創新的特色是以「遊戲中的遊戲」
（Game within a Game）為號召。如果玩家點擊特定花色／符號，玩家
可選擇玩「遊戲中的遊戲」。貝里遊戲公司的卡通佳偶白朗黛和大梧
吃角子老虎機採雙紅利獎金（double bonus）玩法。第一種紅利獎金的
玩法是大梧先生撞到郵差Beasley先生因而打亂他郵務包裡的東西並給
予紅利積點。第二種玩法需要多一點投入，玩家可利用互動式觸控螢

圖7.3　貝蒂娃娃（主題式吃角子老虎）

資料來源：貝里遊戲公司（2000年）

幕點選遊戲情境：和白朗黛小姐一起上街購物或協助大梧先生製作享
譽盛名的三明治。不管是哪一種紅利積點玩法，玩家都可以持續累積
紅利積點一直到他停止遊戲爲止。

　　另外，以獨行俠爲主題的吃角子老虎機，玩家在崎嶇的不毛之地
追逐並蒐集交易卡以累積紅利。玩家只要觸控螢幕，即可獲得好玩有
趣的動畫紅利積點，而賭場也將此模式應用在其他不同的主題式老虎
機遊戲中。

無現金交易的博奕遊戲

　　吃角子老虎機逐漸邁向「無現金交易的賭博」（cashless casino）方式。無現金交易的賭博機台以收取代幣或條碼式票券營業。玩家可以用代幣或條碼式票券投注其他吃角子老虎機台或拿到兌換處兌換現金。貝里遊戲公司另設計賭金儲值卡讓玩家利用個人識別碼（PIN）下注吃角子老虎機。

參與分紅與價格策略

　　賭場有很多方法可以取得吃角子老虎機台。早在1990年代，傳統吃角子老虎機台市場壽命大約八至十年。現今，傳統吃角子老虎機台市場壽命只有二至三年，在特定市場中，有電動滾輪的吃角子老虎機台也只有六至八個月的市場壽命。市場壽命縮短的原因大多因為需求減少，並非技術無法突破。因此，賭場積極尋求價格策略。

　　傳統上，賭場通常向機台製造商直接購買價錢7,000至10,000美元的傳統式滾輪吃角子老虎機台或是電動吃角子老虎機。遊戲轉換的套裝軟體每組售價為250至2,000美元不等。賭場可在現有的機器上安裝這種軟體，使其以全新遊戲主題或機型來吸引玩家。

　　賭場可根據吃角子老虎機台的樣式，租賃或購買（lease/purchase）機台。如果採用租賃方案，長期下來，租賃的費用就足以購買機台了，例如賭場必須支付每日25美元使用機台的權利金給機台製造商。

　　在業界有越來越多的賭場與製造商訂定分紅契約。在分紅契約的規範下，製造商提供機台，而賭場不另外支付每日權利金。賭場與製造商以一定的比例，共同分享吃角子老虎機的收入，例如賭場分得80%的分紅比例，製造商則分得20%的分紅比例。針對一些比較熱門的遊戲

機台，製造商偏好參與分紅（participation games）的方式與賭場合作。對賭場而言，參與分紅方式可獲得特定機種較佳的租賃期，例如電動吃角子老虎機的市場壽命僅幾個月而已，賭場沒有必要購買機台來增加營運成本。賭場經營者透過參與分紅方式以節省固定成本的支出，同時也可以提供最新穎、最受歡迎的遊戲機種。

吃角子老虎機台種類

吃角子老虎機台分為三種樣式：

1. 連線遊戲（line games）。
2. 倍數遊戲（multipliers）。
3. 買一項自付（buy–a–pays）。

連線遊戲讓玩家每投一個硬幣就有可能讓卷軸上的相同花色或是符號連成一條線。透過機台玻璃，玩家在直向或橫向滾輪上會看到三種的花色或是符號。三滾輪單線遊戲如下圖：

　　圖7.4為單線式吃角子老虎機。可連成五種不同的獎金線（pay lines）。

　　倍數遊戲意指當中線連成一平行線就可以贏得彩金。每當玩家投注一枚硬幣，彩金加乘效果將反應在每一投注賭金。例如當櫻桃連成一線時，一枚硬幣投注金會有二倍的報酬回饋，亦即五枚硬幣投注則有十枚硬幣回饋（請參閱圖7.5）。

　　買一項自付意指當中線連成一平行線就可以贏得獎金，但玩家可

圖7.4 單線式吃角子老虎機

資料來源：貝里遊戲公司（2000）。

另外「購買」其他吃角子老虎機的花色或是符號。例如玩buy-a-pay遊戲機時，賭一枚硬幣可能出現單條線、雙條線、三條線，但每增加投注的賭金，中獎機會的組合就會越多。如果你在這種遊戲機只賭一枚硬幣的話，就算有Sizzling 7連成一線，同樣什麼都也得不到。圖7.6即為買一項自付的案例。

吃角子老虎機常用術語

吃角子老虎機有很多專門術語，以下列出每日營運時常用的術語。

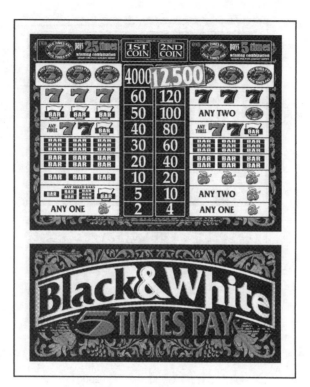

圖7.5　倍數遊戲

資料來源：貝里遊戲公司（2000）。

◎ 硬幣投注計數器（**Coin-in**）

　　吃角子老虎機不像牌桌遊戲，在牌桌遊戲上，賭場只要計算玩家買了多少的籌碼，就知道玩家投注了多少的賭金，但是在吃角子老虎機的賭博就得靠計數器來顯示累積的總投注賭金。每當投注一個硬幣的賭金，計數器就會自動累計從過去一直到現在的賭金。這項裝置可以幫助賭場經理比較賭場實際贏得的金額和理論毛利（以機率來計算出來的贏錢金額）之間有什麼差異。硬幣投注計數器也可以幫助賭場經理監控每一台吃角子老虎機的使用次數，以評估每台機器受歡迎的程度。

圖7.6　買一項自付遊戲

資料來源：貝里遊戲公司（2000）。

◎ 賭金儲存槽

　　每一台吃角子老虎機都裝設有一個像是「內部銀行」的裝置，稱為「賭金儲存槽」（hopper），用來管理玩家投注的硬幣。所有的獎金都是由賭金儲存槽支付出去。它就像馬桶蓄水槽，當蓄水槽滿水時，浮力球升起，水流即停止。賭場經理有權決定賭金儲存槽所儲存的最大容量金額。當賭金累積到設定額度時，額外的賭金投注會轉移成彩金到吃角子老虎機台下方的彩金桶（drop bucket）。**圖7.7**為典型的吃角子老虎機範例說明。

◎ 入袋金

　　當賭金儲存槽滿槽時，賭金會被輸送到吃角子老虎機下方的彩金桶。從吃角子老虎機掉落的賭金總額就叫做入袋金（drop）。

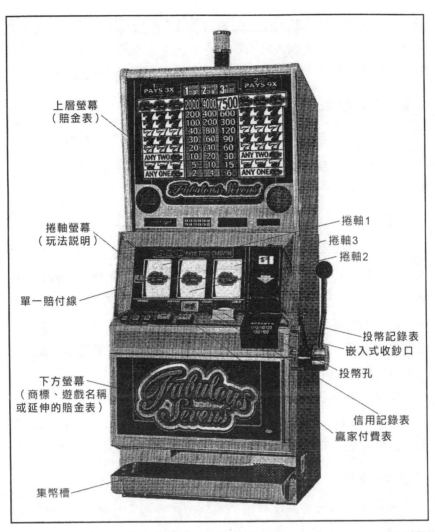

上層螢幕
（賠金表）

捲軸螢幕
（玩法說明）

單一賠付線

下方螢幕
（商標、遊戲名稱
或延伸的賠金表）

集幣槽

捲軸1
捲軸3
捲軸2

投幣記錄表
嵌入式收鈔口

投幣孔

信用記錄表
贏家付費表

圖7.7　吃角子老虎機

資料來源：貝里遊戲公司（2000年）

◎ 賭場優勢

　　賭場優勢（casino advantage）係指賭場在理論上或是以機率來計算時，從每一筆下注的金額中贏得的固定比例，所以又稱「理論毛利」（theoretical win）或「期望毛利」（expected win）。在博奕經濟

學中，當玩家下注次數越多，賭場優勢就會越接近賭場在遊戲中從玩家身上實際贏得的金額。到底要玩多少次才能夠讓賭場實際贏得的金額接近於賭場優勢，就要視每一台吃角子老虎機的機型及設計而定。

◎ 賭場保有利益的比例

因爲吃角子老虎機有硬幣投注計數器之裝置，賭場經理可以計算出每一台吃角子老虎機從玩家投注的金額中，實際贏得金額的比例。此計算方式即可算出賭場保有利益的比例（hold）。

◎ 累進式

累進式（progressive）吃角子老虎機則是以累進的方式來累積大獎的獎金。累進式吃角子老虎機提供的最大獎會持續累積，直到有人中獎爲止。例如累進式計量器可把每一次賭注的一小部分累進到最大獎中（這個不斷成長的數量會顯示在遊戲機上）。這些累進式彩金一直累積在機台裡，直到幸運玩家把特定符號連成一線，就可以一舉贏得所有累積的龐大金額彩金。

拉斯維加斯流行的連線式吃角子老虎機MegaBucks、Nevada Nickels、Quartermania，即爲累進式吃角子老虎機的例子。每家賭場都有自己的累進方式。而前述的小額彩金累進方式則常見於一般賭場。

◎ 連線累進式

連線式吃角子老虎機共用一累進式計量器。如果有一硬幣投注在其中一連線式吃角子老虎機台，其他連線之機台同樣也會累進彩金，這稱爲連線累進式（linked progressive）。International Game Technology（IGT）的MegaBucks是目前開出最大獎金金額的連線式吃角子老虎機。MegaBucks透過中央電腦系統將內華達州境內的1,000台遊戲機連起來。這類的遊戲起源於內華達州，以彌補過去州內沒有樂透彩的缺憾。現在，內華達州開啓的連線式吃角子老虎機已成爲各州廣泛流行的吃角子老虎機。

◎ 累進式自然增值

累進式自然增值（progressive accrual）係指累進彩金尚未被玩家贏取時，賭場會暫時把累進式計量器裡累積的金額以委託保管方式處理，而此一尚未贏取的獎金，賭場會以負債記錄作為會計名目登錄下來。這類的吃角子老虎機在累積獎金的金額數量與中獎頻率會有很大的不同，因而賭場會建立一種門檻機制，讓獎金的開出不至於在財務會計上顯示為負債紀錄。

◎ 機台補幣

就像牌桌遊戲一樣，吃角子老虎機也會用完錢幣。當賭金儲存槽清空時，賭場的服務人員就必須再補充錢幣（machine fill）。

◎ 親手交付獎金

吃角子老虎機無法容納巨額的彩金，所以賭場就必須親手交付獎金給獲得千萬大獎之玩家。例如玩家打中了380萬美元的連線累進大獎的話，賭場就是以親手交付獎金（handpay）的方式把彩金給予中獎的幸運玩家。

◎ 中獎頻率

中獎頻率（hit frequency，以百分比表示）意指機台賠付一枚以上硬幣的拉霸次數之比率。如一台機器有20%中獎頻率，代表拉霸100次當中有20次的中獎機會。中獎頻率公式如下：

$$中獎頻率 = \frac{一輪中機台賠付一枚以上硬幣的期望拉霸次數}{一輪的拉霸次數}$$

吃角子老虎機組合（slot mix）代表賭場規劃吃角子老虎機放置的數量、種類、品名及放置地點之策略。吃角子老虎機組合由以下變數組合而成：

1. 機種組合（model mix）。

2. 吃角子老虎機系統配置（mechanical configuration）。

3. 樓層配置（floor configuration）。

機種組合

　　吃角子老虎機有連線遊戲、倍數遊戲、買一項自付等機種組合。這些遊戲以電動或機械式呈現。雖然電玩撲克（video poker）不是吃角子老虎機，但也是一種機種選擇。除此之外，也有數種遊戲，包括21點（blackjack）、基諾（keno）、賓果（bingo）、擲骰子（dice）、賽馬（horse racing）及賽狗（dog racing）。幾乎每一項遊戲皆可獨立下注或連線累進。

　　拉霸式吃角子老虎機有直立式（upright）或傾斜式（slant tops）螢幕可供選擇。電玩撲克則有直立式、傾斜式或平放式（bar tops）螢幕可供選擇。

　　吃角子老虎機台受歡迎的程度會因賭場或目標市場而有所不同，舉例來說，以當地顧客為目標市場的拉斯維加斯賭場多提供電玩撲克，而以觀光客為主的拉斯維加斯大道上的賭場則大多提供拉霸式吃角子老虎機台。這樣的區別最主要是因為玩家所喜歡玩的複雜程度不同。當地顧客多為敏銳而有經驗的玩家，他們深知電玩撲克的賭場優勢是比較低的。除此之外，在玩電玩撲克的過程中，玩家們必須思考以做出明智的決定。反觀拉霸式吃角子老虎機，玩家只需要選擇吃角子老虎機種與需要投注多少硬幣而已。

吃角子老虎機系統配置

　　吃角子老虎機系統配置（mechanical configuration）包括硬幣面額、彩金金額及賠付的規劃（payoff schedule）、賭場優勢及中獎頻

率。賭場經理必須決定每一種硬幣面額必須配置在哪些賭場機台及其放置地點。根據玩家特性與競爭者之分析，配置適當的吃角子老虎機組合，並複製標竿賭場之成功經驗。賭場持續追蹤吃角子老虎機顧客資料，並適度修正吃角子老虎機組合。

什麼樣的機台組合適合博奕市場？新興博奕市場正面臨嚴峻的挑戰，因為過去的資料可能已無法適用於現有的顧客群及競爭對手。以實務操作上來說，賭場應該要依據自己客戶群的需求，規劃不同的遊戲與下注金額，例如「海市蜃樓」（Mirage）酒店及「凱撒皇宮」（Caesars Palace）酒店的主要顧客群均為觀光客，而山姆鎮（Sam's Town）及宮站（Palace Station）酒店則為當地玩家。

為何有如此差異呢？如同之前所提到的，當地的顧客多為有經驗之玩家，他們偏好挑戰性較高的電玩撲克。電玩撲克的賭場優勢較低，並且大約有50%的中獎頻率，互動性也比較高。

當地居民並非是與生俱來擁有高超的賭博技術，他們只是比一般遊客更常接觸博奕遊戲，因而累積遊戲經驗。當科羅拉多州通過博奕條款時，目標市場則鎖定丹佛（Denver）地區的居民。拉斯維加斯博奕產業觀察發現，當地居民偏好電玩撲克。但是，丹佛居民不像拉斯維加斯的居民擁有熟練的技巧。因此，電玩撲克並未在丹佛占有極高的市場占有率，丹佛民眾反而對於拉霸式吃角子老虎機的接受度較高。以博奕機的市場而言，電玩撲克市場占有率仍在持續成長當中。

◎ 彩金金額及支付的規劃／滾輪花色組合

吃角子老虎機基本上有兩種滾輪花色組合（reel strips combinations）：幽靈（ghost strips）及水果拼盤（fruit strips）。水果拼盤意指每條滾輪會出現一水果花色。反之，幽靈會讓滾輪停在花色和花色之間。例如20-stop的水果拼盤就有20種水果圖案，20-stop的幽靈可能出現11個水果花色及9個幽靈符號。幽靈是現今最普遍之遊戲，全美國有超過95%的吃角子老虎機台採用幽靈。黃金海岸（Gold

Coast）在拉斯維加斯開幕時，共有900台賭博機台，其中600台為電玩撲克，300台為吃角子老虎機。這300台吃角子老虎機中，只有6台為純水果拼盤。

◎ 賭場優勢

賭場管理必須透過賭場優勢（casino advantage）創造最大利潤。吃角子老虎機的優勢在0.5%至25%之間。但是，較高的賭場優勢不能代表最高的贏錢機會。許多賭場經營者相信較低的賭場優勢可以吸引較多的賭金押注以補償低賭場優勢。

博奕管理行政區通常會制定吃角子老虎機的最低報酬率，以避免玩家輸得太慘。大西洋城的博奕條例規定吃角子老虎機必須要提供至少83%的報酬率（也就是17%的賭場優勢）。內華達州博奕管理條例第14.04條規定至少要提供75%的報酬率。

◎ 中獎頻率

中獎頻率（hit frequency）意指吃角子老虎機賠付獎金的機會。高中獎頻率機台通常會刺激顧客參與遊戲的次數。當賭場經理要購買吃角子老虎機台時，首先會考慮機型，其次則是賭場優勢，最後才是中獎頻率。倍數遊戲和買一項自付的中獎頻率從個位數到30%不等；而連線遊戲中獎頻率甚至可高達100%。

◎ 實體滾輪

吃角子老虎機上的滾輪停止時顯現出的花色由機台內的電腦晶片控制（EPROM, erasable, programable read-only memory）。拜科技進步之賜，人們不用再放置有花色的實體滾輪（physical/expanded reel）。當電腦化的吃角子老虎機問世時，機台上有一個電腦螢幕裝置，顯示吃角子老虎機滾輪圖樣。但是玩家的接受度不高，他們深信這樣的機台中獎機會不高。後來，機台製造商把這項電腦技術運用在實體滾輪上。

現今的吃角子老虎機有實體滾輪，但是花色變化改由電腦控制。這種新型的電子機台附有轉動滾輪，被稱為步步機（stepper slot）。實體滾輪與電腦計算的輸贏機率，其實關係不大。這種機台在每個滾輪只放一種花色，但這樣一來，玩家很容易起疑心。

這樣的變革使玩家與賭場雙方互蒙其利：(1) 玩家感覺中獎機會大；(2) 電腦化使吃角子老虎機創造更多的中獎組合。若沒有這種科技，就不可能有人靠吃角子老虎機贏得百萬獎金。

◎ 開獎工作說明書

在購買吃角子老虎機台時，機台製造商會提供開獎工作說明書（par calculation sheet，或稱PC sheet, game sheet, specification sheet, theoretical hold worksheet）給賭場。內華達州的博奕法規以及許多其他的博奕條文規定每台吃角子老虎機必須建置PC sheet。開獎工作說明書就像是身分證，紀錄每台機器的型號、中獎頻率、中獎組合、花色、賭場優勢百分比等。滾輪表列出玩家實際可看到的中獎組合，以及電腦隨機選出的中獎組合明細。表7.1提供三線滾輪、倍數遊戲的開獎工作說明書與花色一覽表。

電玩撲克

表7.2條列了電玩撲克的獲利機率表。此遊戲的最低彩金是傑克以上（Jacks or better）的對子及葫蘆（full house）支付7個硬幣、同花（flush）支付5個硬幣。在計算「總數」的時候，先預設玩家有可能在賭博的時候有最佳的賭博技術。彩金金額會因各家賭場的訂定而有不同。當彩金支付金額表格更換的時候，玩家的玩法也要有不同的方式才能讓玩家的獲利達到最高。所以最正確的玩法還是要參照機台上的彩金支付金額表。

在7/5彩金支付的標準下，當投注最多的5枚硬幣時，最理想的報酬

表7.1　三線捲軸、倍數遊戲的開獎工作說明書與花色一覽表

IN THE MONEY	2 COIN OPTION BUY
ART–ITM	MAX COIN % = 91.99%
SMI–9662	MIN COIN % = 91.03%

| SYMBOLS | | | FACTORS | | | TOTAL HITS | MINUS | ACTUAL HITS | 1st COIN PAYS | 2nd COIN PAYS | 1st COIN OUT | 2nd COIN OUT |
R1	R2	R3	R1	R2	R3							
R7	R7	R7	1	1	1	1		1	1000	2000	1000	2000
G7	G7	G7	6	6	4	144		144	100	100	14400	14400
5X	5X	5X	3	1	1	3		3	1000	1000	3000	3000
3B	5X	5X	8	1	1	8		8	500	500	4000	4000
5X	3B	5X	3	7	1	21		21	500	500	10500	10500
5X	5X	3B	3	1	5	15		15	500	500	7500	7500
2B	5X	5X	8	1	1	8		8	375	375	3000	3000
5X	2B	5X	3	9	1	27		27	375	375	10125	10125
5X	5X	2B	3	1	8	24		24	375	375	9000	9000
1B	5X	5X	8	1	1	8		8	250	250	2000	2000
5X	1B	5X	3	11	1	33		33	250	250	8250	8250
5X	5X	1B	3	1	8	24		24	250	250	6000	6000
5X	3B	3B	3	7	5	105		105	100	100	10500	10500
3B	5X	3B	8	1	5	40		40	100	100	4000	4000
3B	3B	5X	8	7	1	56		56	100	100	5600	5600
5X	2B	2B	3	9	8	216		216	75	75	16200	16200
2B	5X	2B	8	1	8	64		64	75	75	4800	4800
2B	2B	5X	8	9	1	72		72	75	75	5400	5400
5X	1B	1B	3	11	8	264		264	50	50	13200	13200
1B	5X	1B	8	1	8	64		64	50	50	3200	3200
1B	1B	5X	8	11	1	88		88	50	50	4400	4400
'MU	'MU	'MU	18	18	17	5508		5508	0	62.81	0	345930
3B	3B	3B	8	7	5	280		280	20	20	5600	5600
A7	A7	A7	7	7	5	245	−145	100	20	20	2000	2000
2B	2B	2B	8	9	8	576		576	15	15	8640	8640
1B	1B	1B	8	11	8	704		704	10	10	7040	7040
5X	XB	XB	3	27	21	1701	−585	1116	25	25	27900	27900
XB	5X	XB	24	1	21	504	−168	336	25	25	8400	8400
XB	XB	5X	24	27	1	648	−216	432	25	25	10800	10800
XB	XB	XB	24	27	21	13608	−1560	12048	5	5	60240	60240
CH	CH	CH	2	2	2	8		8	10	10	80	80
CH	CH	NC	2	2	70	280		280	5	5	1400	1400
CH	NC	CH	2	70	2	280		280	5	5	1400	1400
NC	CH	CH	70	2	2	280		280	5	5	1400	1400
CH	NC	NC	2	70	70	9800		9800	2	2	19600	19600
NC	CH	NC	70	2	70	9800		9800	2	2	19600	19600
NC	NC	CH	70	70	2	9800		9800	2	2	19600	19600
Totals						55307	−2674	52633			339775	686705

（續）表7.1　三線捲軸、倍數遊戲的開獎工作說明書與花色一覽表

IN THE MONEY ART–ITM SMI–9662				2 COIN OPTION BUY MAX COIN % = 91.99% MIN COIN % = 91.03%

COINS	TOTAL = HITS	TOTAL OUT	TOTAL IN	HIT %	PAY %
1	47125	339775	373248	12.63%	91.03%
2	52633	686705	746496	14.10%	91.99%

In The Money Feature	
Hits	5508
Avg. Pay	62.81
Pulls Per	67.76

MAX COIN PAYS	TOTAL HITS	% OF TOTAL HITS	% OF TOTAL OUT	PLAYS PERHIT	P/H AND HIGHER
2000	1	0.00%	0.29%	373248	373248
1000	11	0.02%	1.64%	33142	30439
500	61	0.11%	4.41%	6167	5128
400	22	0.04%	1.28%	16941	3936
375	59	0.11%	3.22%	6326	2427
350	17	0.03%	0.84%	22588	2191
300	8	0.02%	0.36%	45176	2090
280	22	0.04%	0.90%	16941	1860
260	25	0.05%	0.94%	15059	1656
250	65	0.12%	2.37%	5742	1285
240	22	0.04%	0.77%	16941	1195
220	22	0.04%	0.71%	16941	1116
200	22	0.04%	0.64%	16941	1047
180	25	0.05%	0.65%	15059	979
160	17	0.03%	0.39%	22588	938
140	17	0.03%	0.34%	22588	901
120	17	0.03%	0.29%	22588	866
110	11	0.02%	0.18%	33882	845
100	620	1.18%	9.03%	602	351
90	330	0.63%	4.33%	1129	268
80	303	0.58%	3.53%	1232	220
75	352	0.67%	3.84%	1060	182
70	551	1.05%	5.61%	678	144
60	661	1.26%	5.78%	565	115
50	1270	2.41%	9.25%	294	82
40	826	1.57%	4.81%	452	70
30	840	1.60%	3.67%	444	60
25	1884	3.58%	6.86%	198	46
20	972	1.85%	2.83%	384	41
15	576	1.09%	1.26%	648	39
10	718	1.36%	1.04%	520	36
5	12888	24.49%	9.38%	29	16
2	29400	55.86%	8.56%	13	7
		100.00%	100.00%		

Winfunctional will show a max of 91.40% due to an avg. pay of 62.00.

Winfunctional will show a 2 coin hit % of 15.47% due to anticipation sounds.

（續）表7.1　三線捲軸、倍數遊戲的開獎工作說明書與花色一覽表

IN THE MONEY
ART–ITM
SMI–9662

2 COIN OPTION BUY
MAX COIN % = 91.99%
MIN COIN % = 91.03%

HANDLE PULLS		90% CONFIDENCE FACTOR	LOWER LIMIT	UPPER LIMIT
1000		38.589	53.40%	130.58%
10000	V.I. =	12.203	79.79%	104.19%
100000		3.859	88.13%	95.85%
1000000		1.220	90.77%	93.21%
10000000		0.386	91.60%	92.38%

	SYMBOLS	R1	R2	R3
R7	Red Seven	1	1	1
G7	Gold Seven	6	6	4
5X	Five Times Bar	3	1	1
MU	In The Money Feature	12	12	11
MB	In The Money Special Blank	6	6	6
3B	Triple Bar	8	7	5
2B	Double Bar	8	9	8
1B	Single Bar	8	11	8
CH	Cherry	2	2	2
BL	Blank	18	17	26
	Total	72	72	72
	Total Combinations		373248	
XB	Any Bar (3B,2B,1B)			
A7	Any Seven (R7,G7)			
NC	Any symbol or blank except a cherry			
	*denotes a scatter pay			

資料來源：貝里遊戲公司（2000）。

率是96.1%；當投注一枚硬幣時，最理想的報酬率則只有94.73%。事實上，玩家並不會每次都投注到最高的金額，而且也不可能每一位玩家的技巧都非常好。所以，以7/5的報酬來說，最理想的報酬率是96.1%，但玩家實際獲得的卻只有92.1%至94.1%之間的報酬率。

拉霸部門經理有數種電玩撲克遊戲可選擇：

1. Jacks or Better（一對J或更好的對子）
2. Tens or Better（10或更大）

表7.2 電玩撲克的獲利機率表

7/5 Schedule / ONE COIN / 5th COIN BONUS

		7/5 Schedule			ONE COIN		5th COIN BONUS	
	DEALT	PAYS	BUILT	TOTAL	PAYS	COIN-OUT	PAYS	COIN-OUT
ROYAL FLUSH	4	250	60.7141	64.7141	250	16,178.5250	4000	258,856.4000
STRAIGHT FLUSH	36	50	244.1679	280.1679	50	14,008.3950	250	70,041.9750
FOUR-OF-A-KIND	624	25	5,515.0034	6,139.0034	25	153,475.0850	125	767,375.4250
FULL HOUSE	3,744	7	26,172.3687	29,916.3687	7	209,414.5809	35	1,047,072.9045
FLUSH	5,108	5	23,230.2802	28,338.2802	5	141,691.4010	25	708,457.0050
STRAIGHT	10,200	4	19,120.9469	29,320.9469	4	117,283.7876	20	586,418.9380
THREE-OF-A-KIND	54,912	3	138,532.4912	193,444.4912	3	580,333.4736	15	2,901,667.3680
TWO PAIR	123,552	2	211,745.0154	335,297.0154	2	670,594.0308	10	3,352,970.1540
JACKS OR BETTER	337,920	1	221,091.8658	559,011.8658	1	559,011.8658	5	2,795,059.3290
TENS OR BETTER	422,400							
Less than pair 10s	1,640,460							
TOTALS	2,598,960					2,461,991.1447		12,487,919.4985

	ONE COIN	5th COIN BONUS
COIN-IN	2,598,960.0000	12,994,800.0000
COIN-OUT	2,461,991.1447	12,487,919.4985
WIN	136,968.8553	506,880.5015
%ADV.	5.27%	3.90%
%RETURN	94.73%	96.10%

9/6 Schedule / 8/5 Schedule

	9/6 Schedule			8/5 Schedule		
	PAYS	BUILT	TOTAL	PAYS	BUILT	TOTAL
ROYAL FLUSH	250	60.4542	64.4542	250	60.7141	64.7141
STRAIGHT FLUSH	50	248.0663	284.0663	50	243.9080	279.9080
FOUR-OF-A-KIND	25	5,516.0430	6,140.0430	25	5,517.0826	6,141.0826
FULL HOUSE	9	26,175.7473	29,919.7473	8	26,179.6458	29,923.6458
FLUSH	6	23,518.2449	28,626.2449	5	23,224.8223	28,332.8223
STRAIGHT	4	18,984.7614	29,184.7614	4	18,999.5755	29,199.5755
THREE-OF-A-KIND	3	138,577.1934	193,489.1934	3	138,613.5788	193,525.5788
TWO PAIR	2	212,438.6899	335,990.6899	2	212,489.3697	336,041.3697
JACKS OR BETTER	1	219,777.8316	557,697.8316	1	221,039.8866	558,959.8866

10's or Better

	DEALT	PAYS	BUILT	TOTAL
ROYAL FLUSH	4	300	70.8500	74.8500
STRAIGHT FLUSH	36	50	259.7616	295.7616
FOUR-OF-A-KIND	624	25	5,442.7523	6,066.7523
FULL HOUSE	3,744	9	25,894.2799	29,638.2799
FLUSH	5,108	6	23,559.0486	28,667.0486
STRAIGHT	10,200	4	24,213.3492	34,413.3492
THREE-OF-A-KIND	54,912	3	135,487.5497	190,399.5497
TWO PAIR	123,552	2	208,022.2772	331,574.2772
JACKS OR BETTER	337,920	1		
TENS OR BETTER	422,400	1	232,260.3511	654,660.3511

3. Deuces Wild（狂野牌2號）

4. Joker Poker（one joker serves as a wild card）（鬼牌撲克，鬼牌可以當做自由牌）

5. Deuces-Joker Wild（兩點魔牌）

每一種電玩撲克提供不同的彩金金額表格與賭場優勢。**圖7.8**為電玩撲克機台。

易變性

雖然每一台機器有固定的賭場優勢，實際上操作時卻有極大的差異。前面曾提及的滾輪式機台的PC sheet有91.99%的報酬率。但是，每1,000次遊戲中，賭場預期要賠出去給玩家的部分為53.40%至130.58%[1]之間（賭場保有的優勢介於46.60%和–30.58%之間）。遊戲次數增加時，實際中獎機率更接近機台的理論值。假如玩這個吃角子老虎機100萬次，機台的報酬率會在91.60%至92.38%之間（賭場保有的利益約8.40%至7.62% 之間）。

實際中獎機率與理論值的差異為機台易變性指數（volatility index, V.I.）函數。每一台機器有一易變性指數，該指數波動受彩金支付總金額、每一筆彩金支付的額度及機台的理論報酬所影響。賭場經理必須熟悉機台的易變性，如此方能察覺賭場中獎機率不尋常的機台。

實務上，賭場管理需根據累積遊戲次數與機台易變性指數，來檢視機台的實際賭場中獎機率是否在可接受的範圍之內。

◎ 計算機台易變性指數

易變性指數（V.I.）的公式如下：

$$V.I. = k\sigma$$

1. 在90%的信心水準下。

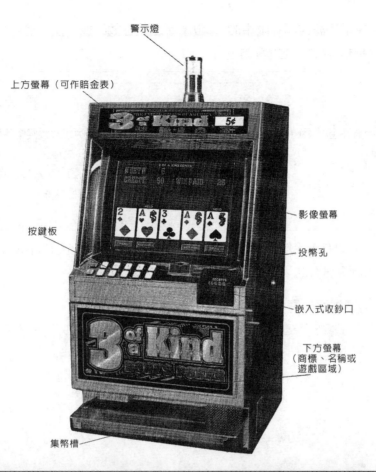

警示燈

上方螢幕（可作賠金表）

按鍵板

影像螢幕

投幣孔

嵌入式收鈔口

下方螢幕
（商標、名稱或
遊戲區域）

集幣槽

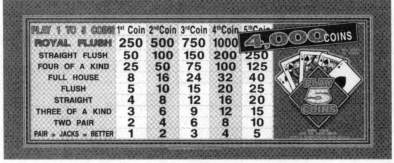

PLAY 1 TO 5 COINS	1st Coin	2nd Coin	3rd Coin	4th Coin	5th Coin
ROYAL FLUSH	250	500	750	1000	4,000 COINS
STRAIGHT FLUSH	50	100	150	200	250
FOUR OF A KIND	25	50	75	100	125
FULL HOUSE	8	16	24	32	40
FLUSH	5	10	15	20	25
STRAIGHT	4	8	12	16	20
THREE OF A KIND	3	6	9	12	15
TWO PAIR	2	4	6	8	10
PAIR of JACKS or BETTER	1	2	3	4	5

圖7.8　電玩撲克機台

資料來源：貝里遊戲公司（2000）。

　　k是所需信賴界限中的z分數；σ是該遊戲的標準差。而吃角子老虎機的遊戲標準差計算如下：

$$\sigma = \sqrt{\sum_{i=0}^{N}[(報酬淨值_i - E.V.)^2 \times 機率_i]}$$

報酬淨值（Net Pay$_i$）＝個別報酬除以投注硬幣數減1，例如25枚硬幣報酬除
　　　　　　　　　　以投注2枚硬幣等於12.5，再減1等於11.5。

　　　　　　E.V.＝玩家投入 "x" 枚硬幣之賠率，例如：玩家投注1枚硬
　　　　　　　　　幣之賠率為8.97%；2枚硬幣之劣勢為8.01%。

　　　　　　機率＝每一報酬淨值之機率。

　　只要有中獎組合一覽表（reel strip listing）及賠金表（pay table）即可計算機台的易變性：

◎ 中獎機率一覽表

花色	軸1	軸2	軸3
~	17	19	21
1B	9	7	6
5B	4	4	3
7B	1	1	1
JW	1	1	1

說明：
"~" ：空白
"1B" ：單條
"5B" ：5條
"7B" ：7條
"JW" ：萬用鬼牌

◎ 賠金表

賠金組合			金額
JW	XX	XX	2
XX	JW	XX	2

XX	XX	JW	2
JW	JW	XX	5
JW	XX	JW	5
XX	JW	JW	5
AB	AB	AB	5
1J	1J	1J	10
5J	5J	5J	50
7J	7J	7J	200
JW	JW	JW	400

說明：

"AB" ：任一條

"1J" ：單條或萬用鬼牌

"5J" ：5條或萬用鬼牌

"7J" ：7條或萬用鬼牌

以上的中獎機率一覽表和賠金表合起來可以形成一個新的博奕賭局，其機台淨利與賠率顯示如下：

賠金組合			金額	機台淨利	中獎次數
JW	XX	XX	2	−1	841
XX	JW	XX	2	−1	821
XX	XX	JW	2	−1	793
JW	JW	XX	5	−4	21
JW	XX	JW	5	−4	19
XX	JW	JW	5	−4	17
AB	Ab	AB	5	−4	1,479
1J	1J	1J	10	−9	559
5J	5J	5J	50	−49	99
7J	7J	7J	200	−199	7
JW	JW	JW	400	−399	1
賠率組合			−1	+1	28,111
總中獎數					32,768

當賭客投注1枚硬幣時，機台付出的金額為-1（當玩家賭輸時）；以此類推，賠率有2對1、5對1、10對1、50對1、200對1及400對1。計算之後，有28,111個1對-1的中獎次數；2,455個2對1的中獎次數（841+821+793）；1,536個5對1的中獎次數；559個10對1的中獎次數；99個50對1的中獎次數；7個200對1的中獎次數；1個400對1的中獎次數。而賭場針對這些賠率組合所須支付的金額為：-1、-4、-9、-49、-199、-399和1。

A 報酬淨值	B 中獎次數	C 機率[2]	D 期望值[3]	E A－D	F E[2]	G C×F
1	28,111	0.85787964	0.2392	0.76080	0.578	0.496559
－1	2,455	0.0792065	0.2392	－1.23919	1.535	0.115049
－4	1,536	0.04687500	0.2392	－4.23919	17.970	0.842381
－9	559	0.1705933	0.2392	－9.23919	85.362	1.456231
－49	99	0.00302124	0.2392	－49.23919	2424.498	7.324992
－199	7	0.00021362	0.2392	－199.23917	39696.257	8.480035
－399	1	0.00003052	0.2392	－399.23917	159391.936	4.864256

總中獎次數＝32,768　　　　　　　　　　　　變易數＝23.579504

$$\sigma = \sqrt{\sum_{i=0}^{N}[(\text{報酬淨值}_i - \text{E.V.})^2 \times \text{機率}_i]} = \sqrt{23.579504} = 4.8559$$

若在90%的信心區間，則易變性指數（投入一枚硬幣）等於：

$$\text{V.I.} = k\sigma = 1.65 \times 4.8559 = 8.01219$$

這個1.65對應的z分數，構成了常態曲線下90%的區域，其所得到的V.I.是8.01219。而在95%的信心區間下，對應的z分數則為1.96。

運用下列公式，可決定已知賭局數的上限與下限：

2. 機率的計算：中獎次數除以中獎總次數。

3. 期望值等於機台的理論毛利。

$$賠金百分比 \pm \frac{V.I.}{\sqrt{賭局數}}$$

 樓層配置

拉霸部門經理決定吃角子老虎機台樣式後，下一個工作項目是決定機台擺放地點。機台的放置地點就是我們所說的樓層配置（floor configuration）。樓層配置需要考慮一般性配置（general placement）與特定性配置（specific placement）。

一般性配置意指吃角子老虎機台區域規劃位址（slot bank）與兌幣處位址（coin booth）。吃角子老虎機台區域指吃角子老虎機集結區域；兌幣處指玩家可在這裡購買吃角子老虎機代幣。

在考慮一般性配置時，每個放置吃角子老虎機的機台櫃都必須被視為是一個空箱子。這些「空箱子」可以用來創造流量，也可能反過來阻礙顧客動線。首要的考量是將機台放置在最多拉霸玩家看得到的地方。熱門地點如秀場、賓果遊戲室、基諾遊戲室、賭場酒吧、競賽及運動賭博區、餐廳等都可創造流量。這些熱門地點可影響吃角子老虎機台的放置，例如應將吃角子老虎機放置於賓果遊戲室或秀場入口及出口處，讓顧客出入時都可接觸到大量的遊戲機台。

◎ 走道寬度

一般來說，吃角子老虎機之間的走道大約在5.5至7英尺之間（約165至210公分）。如果走道規劃太窄造成顧客太過擁擠，便會帶來負面效應。座位數量的規劃決定走道寬度。因為賭場規劃放置吃角子老虎機台的空間是固定的，如果走道寬度預留過大，將影響機台放置的數量。

從1931至1970年，賭場經理並沒有花費太多的心力去關注到賭客對於座位的需求。但是，座位卻是現今吃角子老虎機營運成功的關鍵

因素之一。大西洋城規定，走道至少要7英尺寬且必須提供固定式座椅。固定式座椅的設置可減少火災時顧客因奔跑被可移動式座椅絆倒之危險。

在內華達州，固定式座椅或移動式座椅配置由賭場經營者自行決定。固定式座椅也突顯了因不當裝置座椅造成的安全問題，例如大夜班清潔人員搬動座椅後卻未回復擺正，座椅基座導致顧客受傷案例時有所聞。移動式座椅提供較大的機動性且不占走道空間，因此多出來的空間可放置更多的機台。移動式座椅也讓顧客可以自由選擇是否要站著玩吃角子老虎機。

特定性配置（specific placement）係指放置特定機型或是特殊面額硬幣之吃角子老虎機台的地點。以下是放置規則：

1. 在忙碌的通道兩側應該要放置賭場低獲利的機臺，以營造賭場容易中獎的氛圍。
2. 賭場開獎機率低的機台通常放置在顧客流量兩端的位置。
3. 熱門的機型應放置在賭場入口處以吸引顧客上門。
4. 高中獎頻率之機台可放置在賭場中心以營造賭場氛圍。
5. 一些拉霸部門經理相信低獲利卻熱門的機台（garbage）可放置在人氣不旺的地方，例如洗手間入口處。
6. 同類型機台應放置在同一區，例如基諾（keno）與基諾放置在一起；撲克與撲克遊戲放置在一起。
7. 高獲利或測試機台應放置在顧客流量高的區域。
8. 提供附贈大獎（像是中了大獎還可以額外得到一部新車，或是免費送你環遊世界）的吃角子老虎機台可放置在入口處或顧客流量高的區域。
9. 高面額機台（以元計價）應放置在賭場中心，低面額機台（以分計價）應放置在賭場邊緣。

以上是吃角子老虎機放置的通則。事實上，拉霸部門經理仍須依

據績效數據不斷調整樓層配置以吸引顧客。

　　研究顯示，吃角子老虎機台擺放地點可依照可及性、可見性（如靠近主要通道）、靠近賭場遊戲區，或是把相類似的機台放在一起（Lucas & Roehl, 2002; Lucas, Dunn, Roehl, & Wolcott, 2003）。這部分的研究還是初期階段，目前只有兩篇研究討論機台放置地點對於個體績效之影響。

　　研究發現，機台放置區位的不同對於績效表現有統計上顯著的差異，如放置在主要通道的吃角子老虎機之硬幣投注（coin-in）累積數量會比其他機台多；除此之外，放置較後面的機台（end-units）產出較多的硬幣投注累積。環狀的吃角子老虎機台（carousels）通常被放置在最後面的位置，因為它們提供較便利的設計。研究表示，吃角子老虎機的招牌對於硬幣投注累積並無顯著影響。但是，拉斯維加斯大道上的賭場對於吃角子老虎機招牌的設計，總投資超過100萬美元。上述這些現象仍需要更多的研究去探索。

　　許多研究顯示，地點的便利性與能見度、交通流量能提高交易量。根據針對吃角子老虎機台放置地點與表現績效之研究，得出如圖7.9的樓層設計圖，它讓內側的機台得到最大限度的能見度與可及性。業者也可以多參考一些場地配置的文獻，如此才能妥善地調整吃角子老虎機的遊戲區，甚至是重新規劃整個賭場的牌桌遊戲區。

　　對角線通道為提供賭場樓層角落之旅客服務處（例如停車處、餐廳、購物中心）的步行通道。因為能見度與地點可及性是博奕交易績效之關鍵，賭場優勢需依賴縝密的樓層規劃。許多拉斯維加斯賭場忽略這種地理位置利基，只顧著擴大設置吃角子老虎機台的面積。當機台占有率低時，賭場管理者應當考量機台放置地點，而不是一昧地擴大機台的設置面積。

　　圖7.9所描述的樓層設計圖，或許看起來太制式化或比較不具趣味性，但重點是要注意有效地創造曲折路線，並在老虎機區域的邊緣善

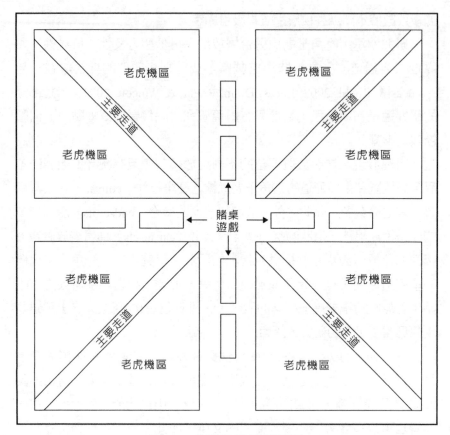

老虎機區　　　　老虎機區

主要走道

老虎機區　　　　老虎機區

賭桌
遊戲

老虎機區　　　　老虎機區

主要走道　　　　主要走道

老虎機區　　　　老虎機區

圖7.9　典型的樓層設計圖

用機群[4]，進而提高能見度與可及性。有一篇詳細回顧環境心理學文獻的報告提出許多有利的修正建議，可增進老虎機樓層的整體氣氛與功能。另一篇特殊的研究則回顧了一些環境心理學的發現，可應用在賭場樓層配置中（Lucas, 2000）。

　　上述二篇研究位置效應的報告，乃是經由檢視二種機台的使用結果來完成。這二種機台分別是每玩一次1美元的滾輪式老虎機和0.25美

4. 通常將三台以上的老虎機以不同方式集結，即稱為拉霸機群（slot pods）。其形式有三角形（3台）、圓形（5台以上）或正方形（4台）。其放置位置多在坪效高的行／列之對面。拉霸機群可視為小型的傳統旋轉式機台配置。

元的電玩撲克。如此一來，就可以看出這二種機台座落在主要賭桌附
近的成果，孰優孰劣，立見高下。這二篇研究報告都是針對拉斯維加
斯賭場內設置的機台所撰寫的。每玩一次1美元的老虎機資料，來自拉
斯維加斯大道（Las Vegas Strip）的賭場；每玩一次0.25美元的電玩撲
克資料則是來自於拉斯維加斯當地人去的賭場。爲了證明不同來源會
造成不同的結果，研究人員也針對下列的遊戲機台屬性，同時做了多
重回歸分析，以測試其理論模型：贏率、賠金表的標準差、櫃式（即
傾斜式螢幕或平放式螢幕）、累進積點、遊戲中的遊戲、樓層位置的
使用期限，以及可使用之硬幣數量限制。換言之，這些遊戲機台的屬
性必須先考慮過後，才進一步去思考不同的樓層區域是否會產生不同
的效果。

吃角子老虎機樓層設計與消費者行爲

　　與拉斯維加斯大道上賭場之相關研究顯示，樓層設計的動線適切
度（navigability）能創造顧客滿意度（Lucas, 2003）。其他影響顧客
滿意之重要因素分別爲：座椅舒適度、整體清潔和室內裝潢。然而，
能否在吃角子老虎機樓層方便地走動，正是此樓層設計的討論重點所
在。

　　樓層規劃的評量項目爲：視線、走道寬度、方向指示牌、尋找
目的地的方便性、樓層機台數量。受訪者利用0到9分的評量表爲每一
評量項目給予適當的分數。樓層規劃整體分數影響旅客對於「服務場
景」有正面影響，進而影響整體的老虎機台經驗。最後，研究發現，
老虎機台經驗之整體滿意度不但和顧客停留在賭場的意願呈現正相
關，還會影響顧客持續回流或是向別人推薦的意願。這項研究的結果
證明樓層規劃的重要性，並且顯示出顧客對於樓層規劃的滿意度是影
響顧客消費行爲的重要因素。類似的研究在內華達州雷諾市（Reno,

Nevada）實施，也得到類似的結果，更加確認樓層規劃的重要程度
（Wakefield & Blodgett, 1996）。

吃角子老虎機「服務場景」的成功要素

　　吃角子老虎機「服務場景」（servicescape）包含硬體設施與氣氛
營造。「服務場景」利用建築設計與室內設計營造有形的服務環境，
並且利用氣氛營造來塑造抽象的環境意象，藉此來刺激顧客的五官感
受，如空氣溫度、燈光亮度、香菸煙霧瀰漫程度。雞尾酒兔女郎的吸
引力也是「服務場景」的一部分，但服務敏捷度與正確性則不包含在
內。想多瞭解「服務場景」，請參考Bitner（1992）。

　　沒有兩個賭場會採用相似的設計佈置，每一個賭場都有不同的
佈置設計。這裡要討論的是吃角子老虎機玩家認為重要的環境相關項
目。樓層規劃（floor layout）與佈置主題（décor theme）對於氣氛營造
具影響力（Mayer & Johnson, 2003）。研究顯示，吃角子老虎機樓層
之可及性、室內佈置和清潔度對於「服務場景」之品質評估有正面的
影響。另一研究發現樓層可及性、室內佈置、清潔度、座位舒適度與
其他氣氛營造，例如香菸煙霧、整體燈光、空氣溫度、週遭環境聲音
（硬幣掉落聲響）等也都是「服務場景」滿意度的評比項目。

　　總之，樓層可及性與室內佈置主要影響顧客對於老虎機樓層環境
整體的滿意度。這乃是針對內華達州五家賭場所做的三項研究所得到
的結果。其他因素如安全感、服務人員吸引力也可創造較佳的影響，
還有如天花板高度或是環境氣味等細微因素，亦可能影響顧客滿意
度。未來還需要其他研究，檢視這些對老虎機「服務場景」滿意度評
比有潛在影響的因素。

 決定吃角子老虎機的毛利

以下資訊決定吃角子老虎機的毛利：

1. 機台入袋金（slot drop）。
2. 累積獎金總數（total amount in jackpots）。
3. 補充到機台裡的錢幣總數（total amount in slot fills made）。
4. 累進式自然增值數（the amount of the progressive accrual）。

綜合以上資訊，得出計算毛利的公式如下：

> 吃角子老虎機毛利＝入袋金－累積獎金總數－補幣總數－累進式自然增值數

此外，以吃角子老虎機毛利除以投入硬幣的金額，則可比較出該台吃角子老虎機的實際獲利和理論獲利。由於賭場以累進方式計算獎金，那麼當顧客中大獎時，內華達州對此所課徵的博奕稅計算公式如下：

> 吃角子老虎機毛利（課稅用途）＝入袋金－累積獎金總數－補幣總數

運用這個計算方式，賭場在支付顧客獎金時，同時也付清了博奕稅。這些累進的金額在顧客中獎時已付給他們，因此這筆金額須從毛利中扣除。

 中獎頻率的重要性

吃角子老虎機製造商通常提供機台目錄以方便賭場選擇機台。這份目錄上印有機器上半部與下半部的圖片。每一台機器有其報酬（payback）與中獎頻率（hit frequency）。報酬與中獎頻率顯示在開獎

193

表7.3　一般雙幣倍數之不同報酬與中獎頻率

					Coins in one/two		Coins in one/two	
					Top	JP	2nd	JP
Strip	Max Coin	1st Coin	Hit Freq.	Stops	Award	Combos	Award	Combos
SS3375	95.058	(94.372)	12.777	64ABC	2K/5K	(1)	200/500	(26)
SS3376	92.550	(91.864)	12.390	64ABC	2K/5K	(1)	200/500	(26)
SS3377	91.058	(89.422)	12.337	64ABC	2K/5K	(1)	200/500	(26)

工作說明書上。表7.3顯示一般雙幣倍數（two-coin multiplier）之不同報酬與中獎頻率。

　　Strip 3375（見表7.3）的報酬最高可以達到95.058%。投入第一枚硬幣之報酬為94.372%。中獎頻率為12.777%。這是三線滾輪吃角子老虎機，每條滾輪有64個停止點。投注2枚硬幣最高彩金為5,000美元，投注1枚硬幣時，最高彩金為2,000美元。只有一種組合花色才能贏得最高彩金。投注2枚硬幣第二高彩金為500美元；投注1枚硬幣時，彩金則為200美元。共有二十六種贏得彩金的花色組合。

　　表7.3顯示同樣機型有91.058%的報酬與12.337%的中獎頻率。許多機型有超過十二種不同報酬及中獎頻率組合。所有的機台內建模式組合不同，但卻有相同的外型。以顧客的觀點來看，他們很難知道每一台機器的內建模式組合。同樣機型不同報酬的機台組合可以讓賭場經營者創造最高的利潤。機台報酬的計算簡單易懂，但是每位顧客的中獎頻率卻無定論。

　　當顧客玩吃角子老虎機時，以下結果會讓他終止遊戲：

　　1.賭輸身上所有的錢。

　　2.贏得部分彩金。

　　3.因為時間關係，必須離開。

　　顧客大多會試著爭取最長的遊戲時間。所以現在的問題是：賭輸身上所有錢的顧客或贏得部分彩金的顧客，他們對於這些吃角子老虎

機台會如何反應呢？

如果訪問這些玩家，他們大概可以指出他們最喜歡的機台，他們稱這些受歡迎的機台叫 "loose"。以管理階層的觀點來看， "loose" 這種機台的報酬率相當高。舉例來說，依照管理階層的標準，很少人會反駁說有99.9%報酬率的吃角子老虎機是 "loose"，但如果機台有以下的配置，那麼這台機器就有4,228,250,625 組合機會。：

花色	滾輪1	滾輪2	滾輪3	滾輪4
~	254	254	254	254
7s	1	1	1	1
總和	255	255	255	255

假設以下為彩金金額的清單（payout schedule）：

彩金金額的清單	
7　7　7　7	$ 4,224,022,374

當四個7連成一線，吃角子老虎機給付99.9%。對管理階層來說，這是一台 "loose"，但是只有那位贏錢的顧客認為它是 "loose"。顧客認定機台是不是 "loose"，完全是依據遊戲時間的長度而定。為證明這個觀點，用10台相同報酬（90%）但不同中獎頻率（6.7%至29.6%）的吃角子老虎機做一項試驗。不同玩家開始玩遊戲，最後因為一些原因而結束遊戲。此項模擬實驗係基於此項設定前提下的假設狀況：「中獎頻率提高，輸錢的玩家也會增加（因為固定的賭金與退場原因）」，並分別以下列狀況測試此假設前提：

1. 每一位玩家剛開始用100美元玩遊戲，當贏得200美元或輸光100美元時，即選擇離開。

2. 每一位玩家剛開始用100美元玩遊戲，當贏得300美元或輸光100美元時，即選擇離開。

3. 每一位玩家剛開始用200美元玩遊戲，當贏得400美元或輸光200美元時，即選擇離開。

　　如果理論正確，圖**7.10**即表示每提高中獎頻率，輸錢的玩家玩拉霸的次數也會增加。但是，圖**7.10**清楚說明這樣的論點缺乏實例佐證。86.2% 的玩家輸掉身上帶來的賭金。因為有高比例的顧客賭輸錢，賭場經理更應關注顧客的滿意度。贏家通常有高的顧客滿意度，但是輸錢的顧客期待能透過多拉幾把來贏回賭金以達到滿意度。

　　提高報酬未必能提高贏家人數。但是，根據某一段時間內每位輸家拉霸的次數與時間長短，吃角子老虎機台仍可被列為「滿意度指標」之一。賭場經理發現，顧客對於賭場有 "loose" 的印象可提升賭場優勢。最近一項研究也發現，遊戲賠金表的標準差對於硬幣投注的累積最具影響力。一個遊戲的標準差受到投注金額、彩金支付金額及中獎頻率的影響。如果進行一項類似的實驗，將標準差換成中獎頻率，那麼實驗結果很可能是標準差降低時，每位輸家的拉霸次數反而會增加。

隨機或偽隨機？

　　如本章前面所述，今日吃角子老虎機的技術日新月異，已由電腦選取圖案符號，而不像過去是以機械式的工具選取。譬如現代的步步機（stepper slot）即以馬達運轉的滾輪轉個不停，等到電腦選好圖案才會停。這種由電腦選圖的方式是隨機的嗎？答案是否定的，因為電腦需透過程式設計選取特定花色，然後顯示在螢幕上。

　　新式的機台有種計算方式，稱為「隨機數字產生器」（random number generator），即選定某數字後，該數字對應的特定圖案就會出現，這個計算方式寫在電腦的記憶體裡。基本的「隨機數字產生器」之運算如下：

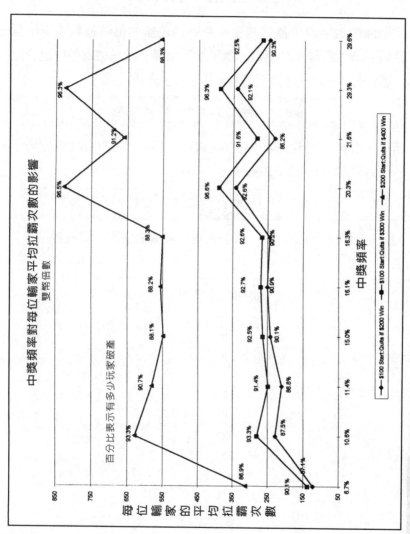

圖7.10 每位輸家中獎頻率的平均數

> 6z mod 13
> z＝第一種子數字及最後產生的數字
> mod＝6z除以13的餘數（在此式中）

這個隨機數字產生器將產生一系列13倍數的僞隨機數字而不重複。該數字產生器首先必須有「種子」，而種子就是由電腦內建的記錄器所選的數字。以上述公式爲例，種子數字爲1。

> 6×1 mod 13＝6除以13＝商數是0，餘數是6

所以，電腦所選出的第一個僞隨機數字爲6。而這個6也就變成了"z"，成爲電腦所選的下個數字。

> 6×6 mod 13＝36除以13＝商數是2，餘數是10

假如初始的種子數字是1，那麼前述的隨機數字產生器就會選擇下列數字：

初始種子數字為1		
6	10	10
10	8	8
8	9	9
9	2	2
2	12	12
12	7	7
7	3	3
3	5	5
5	4	4
4	11	11
11	6	
1		
6		

　　而以下的隨機數字產生器（Park & Miller, 1988）則會產生21億
4,700萬一連串不同的數字：

種子數字＝16,807 ×（種子數字 mod 127,773）－2,836 ×（種子數字 \ 127,773）
若種子數字＜0，則種子數字＝種子數字＋2,147,483,647
隨機數字＝種子數字／2,147,483,647
"\"表示整數商（例如6÷4＝1）

第八章

牌桌賭博遊戲概論

在深入瞭解牌桌遊戲的數學運算之前，必須先瞭解牌桌遊戲是如何進行的。本章的目的在於介紹世界各地的賭場最常見的牌桌遊戲。大部分的賭場會開設教學講座教導遊戲玩法，藉此吸引新顧客投入博奕遊戲。另外，應顧客要求，發牌員與賭場幹部也都隨時可以教導顧客遊戲的玩法。

快骰

對於不熟悉快骰（dice）的人而言，這似乎是一種非常雜亂無章的牌桌遊戲。快骰也稱做花旗骰（craps），其實玩法非常有系統（詳見圖8.1）。每張快骰牌桌均設有四人一組的發牌員。每次三人上場，另一人先休息，時間為二十分鐘。從休息區回到牌桌工作的發牌員，一般都是接替負責喊擲骰的發牌員，並將擲出的骰子撥回給擲骰者或下一名擲骰者。

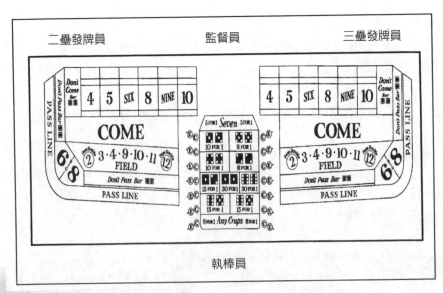

圖8.1　快骰牌桌工作人員位置及配置圖

　　每張牌桌都有一位執棒員（stickman）用一根山胡桃木桿撥動骰子，控制賭局的進行。從休息區回到牌桌工作的發牌員先接替執棒員，然後移往並接替其中一位壘手（base positions）。兩位壘手分別站在執棒員的對面，在賭桌的兩端控制遊戲進行。站在執棒員左邊的發牌員稱為「二壘發牌員」（second base）；站在執棒員右邊的發牌員稱為「三壘發牌員」（third base）。

　　發牌員（壘手）負責收取輸家的賭金並支付贏家的賠金。每場快骰遊戲都會設有一名監督員（boxperson），他要確保遊戲的公平性、所有支付給贏家的賠金正確無誤、玩家買進籌碼的所有現金都放入錢箱中。通常極為繁忙的快骰桌會安排兩名監督員。

　　每位快骰的工作人員負責牌桌的一邊，每一邊都有成雙的擲骰區。二名壘手發牌員各司一側。執棒員負責他面前的牌桌區域，包含下注區域與玩家丟擲骰子的區域。骰子總是朝離擲骰者最遠的另一頭擲出。監督員負責監看擲骰者所站的那端。例如，假如擲骰者站在執棒員的左手邊，則二壘手發牌員與監督員負責二壘區域；執棒員與三壘手發牌員負責三壘區域。

◎ 自行下注

　　快骰牌桌的設計可區分為玩家不需透過發牌員協助即可自行下注（self-service bets）的區域以及必須由發牌員置放賭注的區域。自行下注區域（**圖8.2**）為：過關線（pass line）、不過關線（don't pass）、大六點／大八點（big 6 & 8）、總數投注（field）、來注（come）以及不來注（don't come）。

　　快骰遊戲包含一個基本賭注和12種以上的邊注（side bets）。最基本的快骰遊戲即「過關線注」。在介紹「過關線注」之前，須先瞭解以下專有名詞：

　　1. 擲骰子（throw）：丟擲一次骰子。
　　2. 擲骰總次數（roll）：過關線注出現勝負所需擲骰的總次數。

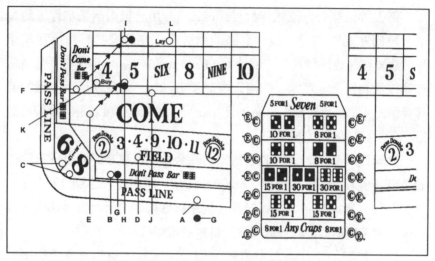

圖8.2　快骰牌桌及下注區

3. 一局（hand）：玩家在輸掉賭局換下一名擲骰者之前擲骰的總次數。

4. 連續擲骰（sequence）：勝負出現前的擲骰。

5. 勝負（decision）：即過關線注的輸贏，可包含多次擲骰。勝負會在最後一擲出現。

6. 出場擲（come-out throw）：緊接在「勝負」之後的首次投擲。

7. 通賠（naturals）：擲出7點或是11點。

8. 無效點（craps）：也就是擲出2、3或是12點。

9. 點數（points）：丟擲出來的是通賠或是無效點之外的點數，也就是4、5、6、8、9、10的點數。

當玩家押「過關線注」時，即可知道他是在開場擲中押此注。大多數的賭場會允許玩家在連續擲骰中途押過關線注，不過，任何在連續擲骰中途押過關線注的玩家同時提高了自身的劣勢，而且此舉也是向賭桌周圍的人宣告他是一位缺乏經驗的花旗骰玩家。如果出場擲為7點或11點，他就贏了；如果出場擲為2、3或12點，他就輸了。如果擲

出其他數字，那麼這些數字就會變成建立點數（points）。

為了贏得過關線注，擲骰者在擲出7點之前，必須再次擲出相同點數。而如果玩家擲出點數之前就擲到7，他就輸了。執棒員會喊出"loser seven"。執棒員的宣告讓玩家知道結果為何，而且也告知疊手發牌員該怎麼做。疊手發牌員聽到"loser seven"，就知道玩家輸了過關線注，他們會收取玩家所有賭輸的賭金。

如果擲骰者在擲出7點前先擲出建立點數，那麼執棒員會宣告玩家贏得過關線注。過關線常常是指「前線」，而那些押過關線注的玩家則被稱為「高手玩家」。每個過關線注的賭場優勢等於每次勝負（不是每次投擲）為1.414%。

「不過關注」（don't pass bet）是邊注，玩法和「過關線注」幾乎正好相反。之所以說「幾乎」相反是因為如果恰恰相反的話，玩家就會享有正向期望，在過關線注上，玩家也會跟賭場享有相同優勢。

為了讓賭場能允許玩家押不過關注，而且仍維持賭場優勢，除了當過關線注出場擲為12之外，其他全部相反。當牌桌呈現"Don't pass, Bar 12"時[1]，即表示當出場擲為12點時，過關線注就輸了，但不過關注為和局。12點的關卡使得賭場優勢在每次勝負為1.36%[2]。不過關注又稱「後線注」，下注者常被視為「拙劣玩家」。

◎ 加注

數十年前，加注（odds bet／G區）是一種行銷工具，用來鼓勵玩家押「過關線注」。加注的創始人發起一個賭注，賭場優勢為0%，但是玩家為了享有這0%的劣勢，也必須賭過關線注。加注只有在連續擲骰中的第一擲為建立點數時才能押注。

舉例來說，假設出場擲為4。若要贏得過關線注，必須在7點出

1. 有些位於北內華達州的賭場也會限制2點，因為擲出2點跟擲出12點的機率相同。

2. 請參見第十九章關於不過關注的賭場優勢之討論。

現前擲出4。因此，對玩家有意義的擲點只有4和7。擲出4點有三種組合方法（1-3、3-1或2-2）；擲出7點有6種組合方法（1-6、6-1、4-3、3-4、5-2、2-5）。因此，總共有9種擲法組合可以決定「過關線注」的輸贏；九分之三的機會可贏得過關線注，九分之六的機會輸過關線注。

由於這是無賭場優勢的加注，所以加注的設計者可能要設法決定該注要付多少錢，以及它跟過關線注要如何搭配才能鼓勵玩家押過關線注？為了鼓勵玩家押過關線注，劣勢為0%的加注賭金必須是押過關線注的數倍。如果擲出4點，那麼玩家就有九分之三（或三分之一）的機會會贏，而有九分之六（或三分之二）的機會會輸，則玩家這三分之一會贏的機會所贏得的賭金必須等於三分之二輸的機會所輸掉的總金額。

如果玩家在三局中贏一局輸二局，那麼賠率必須等於2比1。加注的設計者成功地創造了一個行銷工具，鼓勵玩家押過關線注，因為加注不能單獨下注，而且賠率是由贏得過關線注的點數難易度來決定。玩家可以在加注區押多少注是依競爭情況而定。提供雙倍加注的賭場讓玩家有機會在這個0%劣勢的區域押等同於過關線注2倍金額的賭注。

	擲輸的次數	擲贏的次數	賠率
4點或10點	6	3	2:1
5點或9點	6	4	1.5:1
6點或8點	6	5	6:5

當玩家所放的加注與他的過關線注有連帶關係時，這種情況就被視為「接受有利條件」，因為賠付金超過加注的金額。

此類行銷工具也被用來鼓勵玩家押不過關注，不過，如果玩家要擁有0%的劣勢的話，賠付必定少於加注賭金。如果擲出4點的賠率是2比1，那麼押在不過關注的加注必須賠1比2。

	擲輸的次數	擲贏的次數	賠率
4點或10點	3	6	1:2
5點或9點	4	6	1:1.5
6點或8點	5	6	5:6

押在不過關注的加注稱為「置注」（laying odds），其賠付少於加注所押的金額（亦即，玩家下二注贏一注）。

玩家可以押不過關注的加注金額和玩家可以下在過關線注的加注金額倍數不同。玩家可以押一個特定的不過關注，金額相當於在相同的過關線注規模下，玩家可以在過關線注加注所贏的金額。

舉例來說，假設一名玩家擲出4點，他押10美元的過關線注和雙倍加注。這名玩家可以下20美元的加注（10美元均一賭金的2倍），在擲出4點的情況下，20美元的加注將以2比1賠率獲勝，也就是贏得40美元。因此，以10美元過關線注押不過關注的玩家，若擲出4點就可以賭40美元的加注，然而賭過關線注的玩家只能獲得20美元或是在加注中贏得過關線注雙倍的金額。

為了爭取快骰玩家，賭場往往會提高加注的倍數。在1995年底，位於拉斯維加斯的「高塔飯店賭場」（Stratosphere）開始提供100倍的快骰加注，為玩家創造一個贏錢的機會：玩家押1美元的過關線注結合100美元的加注，其中玩家劣勢只有1.414美分，玩家幾乎一點劣勢也沒有。在這項改變的數週內，同一名玩家也可以在拉斯維加斯市中心的馬靴賭場押100倍過關線注的加注，這在一個積極爭取顧客的產業中很常見。

重要的是，我們要瞭解賭場並不強制玩家加注。玩家可以選擇押任何倍數，直到賭場允許的最高倍數為止，或是可以選擇不押任何的加注。

◎ 3/4/5加注

加注的最新趨勢是3/4/5加注（3/4/5 odds）。在過去，如果一家賭

場提供10倍加注，那麼不管擲出的點數為何，玩家永遠只能押原本賭金的10倍。在3/4/5加注中，玩家可以在加注區所押的倍數是依點數而定。如果擲出的點數是4點或10點，玩家可以在加注區押過關線注3倍的賭金；如果擲出的點數是5點或9點，玩家可以在加注區押過關線注4倍的賭金；如果擲出的點數是6點或8點，則玩家可以在加注區押過關線注5倍的賭金。

在出場擲36種擲骰組合中，會有24次擲出建立點數（4、5、6、8、9、10）。玩家只有在出場擲為建立點數時才能加注。如果是在提供3/4/5加注的賭場中，玩家會在這24種出場擲出現時，押額外的100單位。因此，3/4/5加注相當於提供了4.17倍的加注（100÷24）。包含了3/4/5加注倍數的賭場優勢為0.3743%。

◎ 總數投注

總數投注（field／D區）是只須擲一次骰子，便可以分出勝負的簡單玩法。當骰子擲出總數投注區域內的數字時即獲勝，非總數投注區的數字則輸。賭金的賠率為1比1，除非擲出的點數是2或12，此時賠率分別增加為2比1與3比1。

◎ 大六點／大八點

大六點／大八點（big 6 & big 8／C區）的玩法是下注在點數6的區塊上的玩家在未擲出7點前就先擲出6點，而下注在點數8的區塊上的玩家在未擲出7點前就先擲出8點。每場勝局的賠率是1比1。在亞特蘭大市的賭場中，這些賭注被認為對玩家不公平。紐澤西州博奕法規定大六點／大八點必須在7比6的放注賠率下賠付賭金。

◎ 來注

來注（come bet／E區）玩法與過關線注相同。它有效地讓玩家在同一局中押數倍的過關線注。例如，如果沒有押來注的話，在另一次

過關線注可以下注之前，必須要有一次過關線注的勝負。以下的例子將來注的機制做出最佳的解釋。

假如出場擲為4點。若要贏得過關線注的話，擲骰者擲到7點之前必須擲出4點。在下一擲之前，玩家下注在來注區。如果擲出的點數是5點，那麼所有下注在來注區的賭金會被移到點數5（H區）這個框框裡面。將賭金放在5的這區是告訴發牌員這是來注，若要贏得此注，在擲出7點之前必須擲出賭金所押的點數，與過關線注的玩法相同。

來注放在配置圖的來注區（E）裡，玩家只能擲骰一次。如果第一擲是通賠（7或11點），那麼該注即獲勝，就像過關線注一樣。如果第一擲是無效點（2、3或12點），那麼玩家就輸了，與過關線相同。如果第一擲為建立點數，那麼該注就會移往擲出的點數，發牌員即知在7點出現之前，玩家必須擲出該注所押的數字。

◎ 不來注

就像來注可以押數倍的過關線注般，不來注（don't come bet／F區）也可以押數倍的不過關注。假如出場擲為4點，那麼7點必須比4點先擲出，以贏得不過關注。在下一擲之前，玩家下注在不來注區，而下一擲點數為5點，則下注在不來注區的賭金都會被移到點數5的框框後方（I）。5點後方的下注區是告知發牌員這是不來注，玩家必須在擲出該注所押的數字之前擲出7，才能贏得此注。

不來注放在配置圖的不來注區（F）裡，玩家只能擲骰一次。如果第一擲是通賠（7或11點），那麼該注即算輸，就像不過關注一樣。如果第一擲是2點或3點，即贏得不來注。如果第一擲為12點，那麼不來注為和局，就像不過關注一樣。如果第一擲為建立點數，那麼該注就會移往擲出的點數後方，發牌員即知玩家在擲出該注所押的數字之前必須先擲出7點。

◎ 來注和不來注的加注

　　來注和不來注也允許玩家押數倍的加注，就像過關線注和不過關注一樣。來注和不來注的加注是由發牌員執行，他會將加注放到來注區（H）或不來注區（I）的上方。 構成賭金的一疊加注籌碼會與原賭金並列，這樣發牌員就可以知道付出的賭金有多少，加注又有多少。

◎ 放注

　　當玩家押過關線注時，賭注並非押特定數字。如果玩家認為6是他的幸運數字，他可以把籌碼放在6這個數字前方的線上。將籌碼放在6的前方是告知發牌員該注為放注（place bet），如果在擲出7點之前先擲出6點，則該注獲勝；如果7點在玩家押的數字前出現，玩家就輸了。

　　放注是讓玩家押特定點數。如果在擲出7點之前先擲出6點，則該注獲勝，以7比6的賠率支付。如果先擲出7點，放注就輸了。所有的點數都能押。放注的賠率如下：

放注點數	賠率
4點或10點	9:5
5點或9點	7:5
6點或8點	7:6

◎ 買注

　　假如玩家相信點數4是他的幸運數字，他也可以「買」4號的點數而不是放注。和放注不同的是，玩家押買注（buy bet）時，獲勝的彩金是以真實的賠率支付給玩家。如果玩家在擲出7點之前擲出4的點數，則真實賠率為2比1，相較之下，放注獲勝的賠率則為9比5。

　　為了得到真實賠率，當玩家押買注時，賭場會收取賭金的5%作為佣金。假如玩家要花100美元買4號數字，他必須付給發牌員5美元的佣金，如果4點在7點前出現，那麼該買注的真實賠率是200美元比100美元。所有數字皆可買，所以玩家該選擇買注還是放注呢？唯一不同的

地方就是玩家劣勢。第十一章將會詳細討論玩家劣勢，說明賭場遊戲中的數學計算。

買注所放的位置與來注放的位置相同（K區）。發牌員會放一塊小塑膠圓片（lammer）在籌碼上，上頭寫著「BUY」的字樣，表示獲勝的彩金將以真實的賠率支付給玩家。

◎ 買注的佣金

買注的佣金在押注時就要支付。舉例來說，如果玩家要花100美元買4號數字，他在押注時就必須付給發牌員5美元的佣金。假如佣金在押注時就支付，那麼無論玩家押什麼點數，買注的賭場優勢均為4.76%。賭場找到一個方法可以降低買注的玩家劣勢。最新的趨勢是只有該注獲勝時才收取佣金。我們以買點數4為例。玩家買4點，那麼他將有三分之一的機會會贏，三分之二的機會會輸。依照往例，每次都要付出佣金。如果只有該注贏的時候才付佣金，那麼只有三分之一的機會要付出5%的賭金。這個顯著的差異降低了賭場優勢，假若賭場要贏得相同的賭金，則必須大幅提高押注的賭金，茲說明如下：

	買4/10	買5/9	買6/8
押注時即支付佣金的劣勢	4.76%	4.76%	4.76%
贏得賭注時才支付佣金的劣勢	1.67%	2.00%	2.27%
相當於規則改變前所贏得金額須提高的賭金	186%	138%	110%

◎ 置注

置注（lay bet）的玩法與買注相反，就像不來注的玩法與來注相反一樣。當玩家獲勝時，須支付5%的佣金。例如，如果以120美元押6號，真實賠率是5比6或100美元比120美元，如果獲勝的話，彩金是100美元，佣金5%，也就是5美元。押注時賭場就要收取佣金。置注擺放的位置和不來注（L區）相同，發牌員會在籌碼上端放一片寫著「LAY」的小塑膠圓片。

◎ 中央區

在執棒員正前方的區域稱為中央區（proposition box）。玩家可以賭下一次擲出的點數是2、3、7、11或12點，並根據配置圖上規定的金額支付彩金。玩家可以押下一擲為任何無效點（即2、3、12點），並根據配置圖獲得彩金。

◎ 對子

對子（hardway bets）也是在牌桌中央區進行的一種遊戲。玩家可下注任一或全部的對子。例如，4點可由3-1、1-3或2-2組成，但是只有一種方法投擲出2-2的組合，兩種方法投擲出1與3的組合。很顯然地，若要擲出4點，2-2是最難的組合。因此只有當擲出2-2的組合時，才能贏得4點對子，如果是擲出1與3的組合或擲出7點，該注就輸了。

圖8.3詳細列出每次勝負的玩家劣勢。

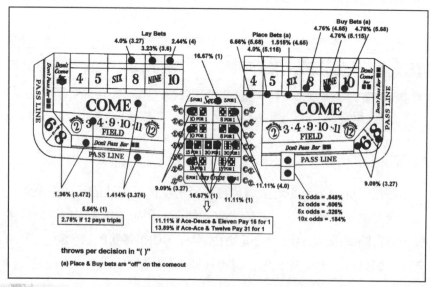

圖8.3　每次下注的玩家劣勢

輪盤

輪盤（roulette）是賭場遊戲當中唯一使用籌碼（chips）來玩的遊戲。輪盤籌碼沒有貨幣價值，所以在輪盤桌上所購買的籌碼不可在其他地方兌換成現金。輪盤桌上大約有6到8種不同顏色的籌碼供玩家購買。一般而言，遊戲時每一種顏色大約有15疊，每疊20個籌碼。

當玩家開始進行輪盤遊戲時，須指定他想要下注的籌碼名稱。如果有一位玩家想要賭每個價值5美元的籌碼，那麼發牌員會分派一個籌碼顏色給這位玩家，其他玩家也各自擁有不同顏色的輪盤籌碼。發牌員會在籌碼上做記號，向管理階層說明分派給這名玩家的籌碼顏色每個籌碼價值5美元。每位玩家皆分派到不同顏色的籌碼，這樣發牌員就會知道哪一名玩家押該注。如果有一名玩家分派到的是藍色，第二名玩家分派到紅色，那麼二名玩家皆可押相同的注，而且不會爭執是誰放的賭注。

雙零輪盤（double zero roulette）上有1號到36號，再加上0（單零）與00（雙零）。單零輪盤（single zero roulette）上則有1號到36號，再加上0（單零）。輪盤包含18個紅色號碼、18個黑色號碼及2個綠色號碼（0與00，雙零輪盤）或1個綠色號碼（0，單零輪盤）。

36個號碼中有18個號碼是單號、18個號碼是雙號。玩家押注下一次輪盤轉動，小球將落在輪盤上哪個指定的號碼袋中。玩家必須放置籌碼在預測數字上。如果選中小球落入的號碼，玩家就贏了。**圖8.4**即輪盤桌的設計。

表8.1詳列了雙零輪盤的賭注種類。除了賭注J的賭場優勢為7.89%之外，每一種賭注的玩家劣勢皆為5.26%。單零輪盤以相同賠率支付彩金，不過，每注的玩家劣勢降至2.7%，因為單零輪盤只有37個數字，不是38個。

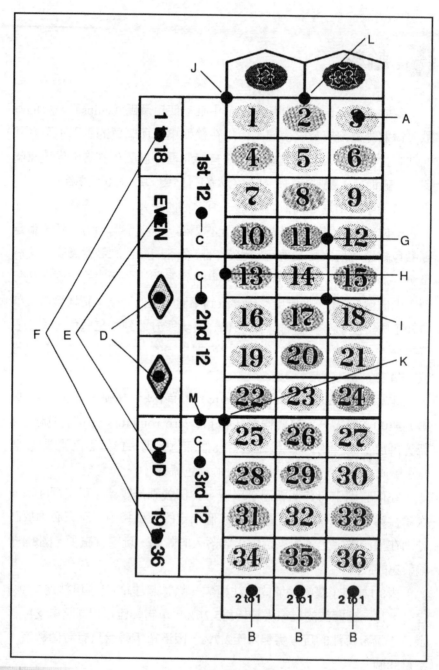

圖8.4 輪盤牌桌的設計

表8.1 雙零輪盤的賭注種類

籌碼位置	名稱	勝局條件	賠率
A	直接下注	小球落在號碼3的位置	35:1
B	一整列	小球落在選定的一整列中任一號碼位置	2:1
C	一打號碼	小球落在選定的12個號碼中任一號碼位置	2:1
D	顏色	小球落在選定顏色的任一號碼位置	1:1
E	單號或雙號	小球落在單號或雙號數上	1:1
F	1號至18號或19至36號	小球落在選定的號碼之間	1:1
G	分開	小球落在11號與12號	17:1
H	一條線	小球落在13號、14號或15號	11:1
I	角落	小球落在14號、15號、17號或18號	8:1
J	前5號	小球落在0號、00號、1號、2號或3號	6:1
K	小徑	小球落在22號、23號、24號、25號、26號或27號	5:1
L	進籃	小球落在0號、00號或2號	11:1

　　結束遊戲後，玩家就可以將留在輪盤上的籌碼當場兌換爲可承兌的籌碼。當玩家將所有的輪盤籌碼退還給發牌員後，賭場就可以再把該種顏色的輪盤籌碼販售給下一位玩家。

　　可承兌籌碼可以在輪盤桌上當做賭金下注，但是發牌員和玩家有義務要知道獲勝的籌碼是屬於誰的。當不只一位玩家進行輪盤遊戲時，可能會發生獲勝彩金該歸誰所有的紛爭。因此，發牌員通常會鼓勵玩家購買輪盤籌碼。

　　圖8.5詳細列出輪盤遊戲每輪的玩家劣勢。

21點

　　21點（blackjack）遊戲最終的目的是要贏過莊家手中的那副牌。遊戲規則是讓自己手中的牌點數總和盡可能接近21點，但總和不超過21點。如果玩家或莊家的點數超過21點，就形成爆牌，該局就輸了，

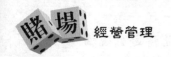

圖8.5 賭場利益分析

而點數最接近21點的玩家或莊家即獲勝。遊戲最少使用一副牌，也有可能使用到八副牌。管理階層選擇要使用幾副撲克牌是由市場機制及賭場利益所決定。圖8.6爲玩21點的配置圖。

　　遊戲一開始是由玩家先行下注，之後莊家會發給玩家以及自己2張牌。莊家發給自己第1張牌面朝上（face-up），所以這張牌又叫作面牌（up-card），讓玩家可以看得到；但是給自己的第2張牌則是面朝下（face-down），故這張牌叫做底牌（hole card）。然後，玩家就可以依據他自己手上的2張牌加上莊家的那1張面牌，判斷他接下來要不要補牌。

　　假如玩家希望補第3張牌，他可做手勢向莊家要求「補牌」（hit）。玩家可以一直補牌到滿意手中持有的一副牌或直到爆牌爲止，一旦玩家對手中未爆的這副牌感到滿意時，他就會做出手勢表明「不補牌」（stand）。除了國王牌（king）、皇后牌（queen）、傑克（jack）以及么點牌（ace）之外，其餘的牌的點數都是依它的牌面數字來計算。國王牌（king）、皇后牌（queen）和傑克（jack）均以10點計算；么點牌（ace）點數可以是1或是11。

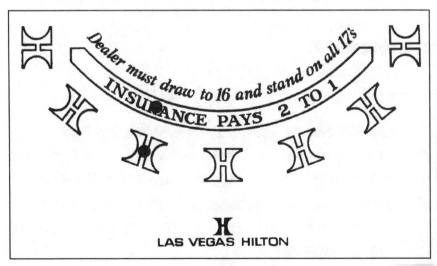

圖8.6　21點的牌桌配置圖

如果莊家或玩家手中的牌有1張是ace，並以11點計算，那麼這一手牌就稱做「軟手牌」（soft hand）。例如，手上的牌有1張ace和9點，稱爲"soft 20"。如果有1張ace和兩張3點，則稱爲"soft 17"。如果莊家或玩家抽到的前2張牌中有1張是ace，另1張是點數爲10的牌（10、jack、queen或king），手上的牌就形成21點。獲勝的玩家可以得到1比1的賠率，但是玩家若持有21點，則賠率是1.5比1。

假如莊家與玩家手上的牌點數相同，此時雙方平手，我們稱之爲和局（push）。例外的狀況是玩家和莊家皆爆牌。在這種情況下，誰先爆牌誰就輸，一般都是玩家輸，因爲玩家手中的牌總是比莊家手中的牌先揭曉結果。

至於莊家要不要再補牌，就必須依照遊戲規則而定。大部分的遊戲規則規定莊家手上的點數在到達17點之前都必須補牌。一旦莊家手中的牌點超過17點以上，就不可以再補牌。有些賭場規定，如果莊家手中牌點總數是16或更少以及"soft 17"（1張ace及6點）時就要再補1張牌。莊家在"soft 17"點時還補牌的話，比其他組合的17點且不補牌的情況下擁有較高的賭場優勢。因此，賭場會考慮將「莊家"soft 17"不可以再補牌」當做是一種競爭手法，加入到賭場的行銷策略管理之中。

21點的遊戲規則

◎ 加倍下注

玩家拿到前2張牌後，假如他認爲再補1張牌就會變成贏面非常大的一手牌，這時他就可以加倍下注（doubling down），而且也只有在補第3張牌的時候可以這麼做。舉例來說，假如莊家的面牌是5點，玩家的前2張牌合計爲11點，這時依牌面來看，玩家可以贏的機會很大，因爲莊家有可能會爆牌，而且玩家自己也有可能會拿到高點數牌。此時，玩家就可以選擇將賭金加倍。

假如玩家一開始的賭金是50美元，那麼在上述的情況下可以再加50美元。但是，萬一玩家加倍下注的牌是ace怎麼辦？這張ace加上原來的2張牌，總點數只有12點，玩家唯一有可能贏的機會就是莊家爆牌。正如前述，因為是「加倍下注」的情況，所以玩家不可以再補牌。

一般來說，「加倍下注」對玩家是比較有利的。而每家賭場有不同的規定，有些賭場允許玩家拿到前2張牌後，不論加起來的點數為何都可以加倍下注；但是有些賭場會限制前2張牌可加倍下注的點數。

◎ 拆牌

拆牌（split）的玩法是，如果玩家手上的前2張牌同點數（例如2張8點、2張9點，或是1張10點加上1張queen），他可以選擇「拆牌」。拆牌的選擇權讓玩家有機會將手中不好的牌分開成為兩手各自獨立的牌。如果玩家最初的牌包含2張8點，他可能會希望多押一注與最初賭注相同的金額，並分成兩手牌，每一手牌的第1張都是8點。

假如玩家將兩張8點拆開，那麼每1張8點還要補其他牌，因此會變成兩手獨立的牌。拆牌的條件是2張同點數牌，且每一手拆開的牌要押與原賭注相同的金額。如果拆牌後抽到的第1張牌與拆牌點數相同（例如，在本例中是8點），那麼玩家可以選擇再拆一次牌，因為是相同情況。

◎ 保險注

當人們買汽車保險時，他們是預想發生交通事故的可能性。如果保險期間，沒有發生事故，保險金就浪費掉了。假如保險期間發生事故，保險金可支付修車費用。在21點中的保險注（insurance）概念就跟買汽車保險一樣。

當莊家的面牌是ace時，莊家得到21點的機率很大，這時候玩家可以買保險注。延續上述的例子，這就好像看到一部大卡車快要撞上你的車了，而你要在撞擊之前買保險。如果卡車避開你的車，你就喪失了保險金。但如果卡車撞上你的車，你就可以進行必要的維修。

219

玩家可以押保險注的金額不可超過原來賭注的一半，假若莊家的底牌點數是10，那麼保險注就贏了。玩家可以獲得2比1賠率的彩金，該局就結束。但如果莊家的底牌不是10點，那麼玩家就輸掉保險注，遊戲可以繼續。因此，保險注應該被視為莊家底牌為10點的邊注。

◎ 投降

有些賭場會允許玩家可以中途「投降」（surrender）。玩家可以評估自己的前2張牌和莊家的面牌之後，決定是否要自願輸掉原賭金的一半金額。通常只有在莊家確定自己沒有21點的時候，才會允許玩家中途投降。例如假設莊家的面牌點數是10，而玩家前2張牌的點數是16，賭金是50美元，那麼玩家可選擇投降，拿回原賭金的一半——25美元。

圖8.7分析了21點遊戲中每一手牌的玩家劣勢。

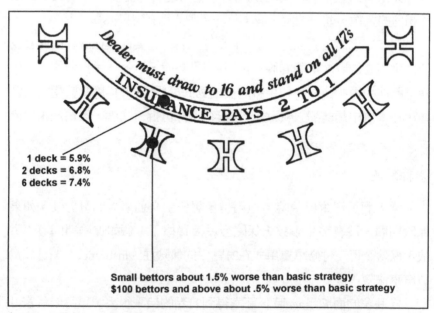

圖8.7　21點遊戲的玩家劣勢

 百家樂

　　如果21點是21點遊戲的神奇號碼，那麼9點就是百家樂
（baccarat）的神奇號碼。最接近9點的一手牌就算贏。百家樂提供
三種下注玩法。玩家可以押「莊家」（banker）贏或是押「玩家」
（player）贏，或是押莊家和玩家和局（tie）。百家樂大都是玩六副牌
或八副牌，除了10、jack、queen、king等於0點，ace為1點外，其餘的
牌都按面值計算。

　　遊戲一開始是由玩家將賭注放在莊家、玩家或是和局下注區。下
注離手後，先發2張牌到玩家的位置，然後再發2張牌到莊家的位置。
接著再看看玩家和莊家的最初2張牌合計點數是否為8點或9點。在21點
遊戲裡，前2張牌合計為21點，稱為例牌（natural，天生贏家）。以百
家樂來說，前2張牌合計為8點或9點，也稱為例牌。假如莊家或玩家的
牌合計為8點或9點，則遊戲結束，只要任一方擁有例牌或是最高的例
牌就贏了。圖8.8為百家樂牌桌。

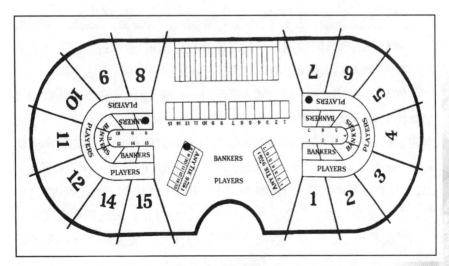

圖8.8　百家樂牌桌

221

如果莊家和玩家雙方都沒有例牌，接下來就要嚴格遵守下列的補牌規則了。玩家的牌要先補。如果莊家或玩家的前2張牌的點數合計為10點以上，那麼總和點數的十位數就自動去掉，讓個位數字成為2張牌的總和點數。例如，一手牌中1張牌為9點，另1張牌為7點，總計為16點，去掉十位數之後，牌面的點數即為6點。假如玩家點數小於6點，就必須再補第3張牌。假如3張牌的點數總和超過10點，總和的十位數就自動去掉（例如3張牌是3點、2點和9點的話，牌面點數總和就是4。

不論是玩家或是莊家都不可抽超過3張牌。假如莊家手中前2張牌的點數小於3，就必須要再補第3張牌。如果莊家的前2張牌總和為3點或是大於3點，那麼決定該補牌（draw）或是該停止補牌（stand）就依玩家所補的第3張牌的點數為準。

莊家前2張牌的總和	如果玩家的第3張牌是下列點數，則莊家補牌	如果玩家的第3張牌是下列點數，則莊家不補牌
3	1, 2, 3, 4, 5, 6, 7, 9, 0	8
4	2, 3, 4, 5, 6, 7	1, 8, 9, 0
5	4, 5, 6, 7	1 2 3 8 9 0
6	6, 7	1 2 3 4 5 8 9 0
7	停止補牌	停止補牌

還有一項額外的規則是，當玩家並沒有補第3張牌的情況下，假如莊家前2張牌的點數總和少於6點的話，莊家就一定要補第3張牌。

依照上述的規則，假如再看看第十一章對於百家樂遊戲的數學機率計算結果，就可以發現莊家贏的機率比玩家大得多。所以，為了要讓賭場可以獲得數學上的優勢，下注者必須以略低於1比1的賠率獲得彩金。一般來說，假如玩家下注在莊家而且贏了的話，賭場只會賠0.95比1，只有少數的賭場會賠到0.96比1。所以，假如有一位玩家押了100美元在莊家而且贏了的話，賭場只會給他95美元，因此押注莊家的玩家劣勢就是1.06%。假如是押在玩家這一方而且又贏錢的話，賠率就是1比1了。圖8.9列示每次下注的玩家劣勢分析。

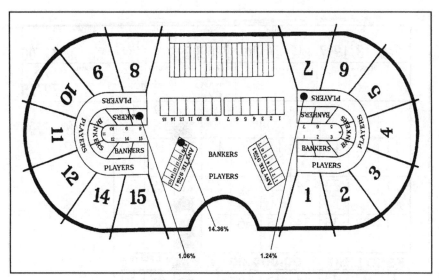

圖8.9　每次下注押在玩家這一方的玩家劣勢分析

基諾／數字大樂透

　　基諾遊戲（keno）是從一個松鼠籠或鵝脖子狀的電動機器自動吐出編號1到80的乒乓球（**圖8.10**）。電腦從1到80號中隨機挑出20個號碼。玩家在簽注單上選出1到15個數字。顯然，從20個數字中正確選出15個號碼比從20個數字中正確選出1個號碼要困難得多。

　　因此，玩家贏得的金額是依照選號難度而定。玩家從20個號碼中所選的每一個正確的號碼就稱為「擊中」（catch）。賭場會提供賠率表，顯示玩家的簽單可以贏得多少錢。以下的例子說明選了4個號碼的簽注單可能贏得多少彩金。彩金的賠付視賭注而定，譬如假若所選的4個號碼擊中2個，就表示押1美元贏1美元。

DATE		TIME		RATE		MULTI		TOTAL PRICE	
Feb 3,1997		2:16 PM		PROGRESS				$2.00	
REPLAY #		ACCOUNT #		1st GAME	LAST	WRITER		SERIAL #	
				208		9		4-79775	

1	2	3	4	5	6	7	8	9	10
11	12	13	14	15	16	17	18	19	20
21	22	23	24	25	26	27	28	29	30
31	32	33	34	35	36	37	38	39	40

1/8 2.00

KENO LIMIT $100,000.00 TO AGGREGATE PLAYERS EACH GAME

41	42	43	44	45	46	47	48	49	50
51	52	53	54	55	56	57	58	59	60
61	62	63	64	65	66	67	68	69	70
71	72	73	74	75	76	77	78	79	80

圖8.10a　基諾簽單

簽注的4個號碼中，擊中的號碼數	押1美元的賭注，可以贏得的彩金	押5美元的賭注，可以贏得的彩金
2	$1.00	$5.00
3	$4.00	$20.00
4	$112.00	$560.00

　　基諾的玩家劣勢通常介於25%到30%之間，視賠率表和簽注的總數而定。

<table>
<thead>
<tr><th>DATE</th><th>TIME</th><th>RATE</th><th>MULTI</th><th>TOTAL PRICE</th></tr>
</thead>
<tbody>
<tr><td>Feb 3, 1997</td><td>2:16 PM</td><td>SPECIAL</td><td></td><td>$2.00</td></tr>
</tbody>
</table>

REPLAY #	ACCOUNT #	1st GAME	LAST	WRITER	SERIAL #
		208		9	4-79773

1	2	3	4	5	6	7	8	9	10
11	12	13	14	15	16	17	18	19	20
21	22	23	24	25	26	27	28	29	30
31	32	33	34	35	36	37	38	39	40

1/4 2.00

KENO LIMIT $100,000.00 TO AGGREGATE PLAYERS EACH GAME

41	42	43	44	45	46	47	48	49	50
51	52	53	54	55	56	57	58	59	60
61	62	63	64	65	66	67	68	69	70
71	72	73	74	75	76	77	78	79	80

圖8.10b　基諾簽單

加勒比撲克

　　加勒比撲克（Carribbean stud）一開始出現在阿魯巴（Aruba）的「假日大飯店」（Grand Holiday Inn）的賭場，到了1990年代初期出現在內華達州境內，才蓬勃發展。加勒比撲克是在一張類似21點的牌桌上進行，最多可坐七位玩家，使用一副52張的撲克牌。不同於傳統的撲克，玩家不是和其他玩家對賭，而是所有的玩家全部一起對抗莊家。

DATE	TIME	RATE	MULTI	TOTAL PRICE
Feb 3,1997	2:16 PM	SPECIAL		$2.00

REPLAY #	ACCOUNT #	1st GAME	LAST	WRITER	SERIAL #
		208	9		4-79774

1	2	3	4	5	6	7	8	9	10
11	12	13	14	15	16	17	18	19	20
21	22	23	24	25	26	27	28	29	30
31	32	33	34	35	36	37	38	39	40

1/4 2.00

KENO LIMIT $100,000.00 TO AGGREGATE PLAYERS EACH GAME

41	42	43	44	45	46	47	48	49	50
51	52	53	54	55	56	57	58	59	60
61	62	63	64	65	66	67	68	69	70
71	72	73	74	75	76	77	78	79	80

圖8.10c　基諾簽單

　　每位玩家面前有稱為「預注區」（ANTE）和「賭注區」（BET）的下注區。玩家必須先在賭桌上的「預注區」方格內放好賭金，接著發牌員會發給每位玩家和自己5張面朝下的牌。在玩家查看自己的牌後，可以選擇封牌（fold）或是跟牌（call）。

　　假如玩家認為他那5張牌不能贏過莊家的5張牌，可以選擇封牌。如果玩家認為他那5張牌可以贏過莊家，就會選擇跟牌。決定要跟牌的玩家必須在牌桌上的「賭注區」下注，下注的賭注金必須是他在「預注區」押的賭金的2倍。選擇封牌的玩家即輸掉原先的預注。

DATE	TIME	RATE	MULTI	TOTAL PRICE
Feb 3,1997	2:17 PM	MIXED		$6.00

REPLAY #	ACCOUNT #	1st GAME	LAST	WRITER	SERIAL #
		208		9	4-79776

1	2	3	4	5	6	7	8	9	10
							A		
11	12	13	14	15	16	17	18	19	20
							A		
21	22	23	24	25	26	27	28	29	30
							A		
31	32	33	34	35	36	37	38	39	40
							A		

KENO LIMIT $100,000.00 TO AGGREGATE PLAYERS EACH GAME

41	42	43	44	45	46	47	48	49	50
							B		
51	52	53	54	55	56	57	58	59	60
							B		
61	62	63	64	65	66	67	68	69	70
							B		
71	72	73	74	75	76	77	78	79	80
							B		

REGULAR
1/8 2.00
SPECIAL
2/4 2.00

圖8.10d　基諾簽單

　　為了讓牌局可以繼續進行，莊家的牌必須「符合資格」。莊家要拿到ace-king或更高點數的牌才算是「符合資格」（qualify）。萬一莊家的牌不符合資格，那麼跟牌的玩家可以贏得押注在「預注區」的賭金，賠率是1比1，該局即結束。如果莊家的牌符合資格，那麼每位玩家就要跟莊家的牌一較高下，如果莊家的牌點數較高，那麼莊家可贏得玩家的預注和跟牌的賭金。如果玩家的牌點數較高，那麼玩家可贏得1比1的預注金以及根據下表支付的跟牌彩金：

ace-king或一對	1:1
兩對（two-pair）	2:1
三條（three of a kind）	3:1
順子（straight）	4:1
同花（flush）	5:1
葫蘆（full house）	7:1
四條（four of a kind）	20:1
同花順（straight flush）	50:1
同花大順（royal flush）	100:1

　　萬一莊家與玩家雙方的牌點數相同，那麼剩下的牌的點數即決定勝負。假如剩下的牌點數也相同，那麼該局平手，不分勝負。

　　此外，加勒比撲克還提供1美元邊注的選擇，稱為「累積賭注」（progressive bet）。在最靠近莊家的玩家前面的牌桌上設置一投幣孔，玩家可將累積賭注的金額投入。如果玩家的5張牌為同花或更好的牌，賭場會決定每一塊錢可押注累積賭注的金額；不過，下表仍列出一般何種牌型會贏以及贏得的彩金：

同花大順（royal flush）	100% 的累積賭注
同花順（straight flush）	10% 的累積賭注
四條（four of a kind）	$300
葫蘆（full house）	$100
同花（flush）	$50

　　就算玩家的技術非常頂尖，加勒比撲克的玩家劣勢還是超過5%。所以，如果沒有累積賭注的吸引力的話，玩家應該不太能夠接受這種賭博遊戲吧。

任逍遙

任逍遙（let it ride）是博奕產業中一個新興之秀，自1993年出現後即大受歡迎。任逍遙是在1張類似21點的牌桌上進行的，最多可坐七位玩家，使用一副52張牌的撲克牌。玩家要利用自己的前3張牌和2張公共牌（community cards）構成最高的點數。

遊戲開始時，所有的玩家在三個下注區（在每位玩家的正前方，排列方式由左到右分別為「$」、「2」和「1」）之內押注，三筆押注金均為同樣的金額。例如，遊戲最低押注金為5美元，玩家就必須在「$」、「2」、「1」的圓圈內各押5美元。

賭金一旦放好，莊家會發給每位玩家3張牌面朝下的牌，然後在莊家自己面前的牌桌中央再多發2張面朝下的公共牌。那2張公共牌最後才會翻開。玩家就要開始評估他的3張牌，並預測再加上那2張公共牌會形成何種牌型。

在發完玩家的3張牌後，以及翻開任1張公共牌之前，玩家有機會決定是否要取回其中一圓圈中的賭金。如果玩家根據自己的3張牌推斷最後的5張牌結果不理想，他可以先取回在「1」圓圈內的賭金。如果他看好自己最後的一手牌，那麼他會選擇「任逍遙」，這就是這個名稱的由來。

接著莊家就翻開2張公共牌中的1張，現在玩家又有機會決定是否要減少一注賭金。如果玩家在知道可能的5張牌中4張牌的點數後，不看好最後的結果，那麼他可以選擇取回在「2」圓圈內的賭金。如果根據4張已知點數的牌，他看好自己最後的一手牌，那麼他就會再次選擇「任逍遙」。

等所有的玩家都做好決定後，莊家就會翻開第2張公共牌，這時就決定勝負。獲勝彩金依下表支付：

同花大順（royal flush）	1000:1
同花順（straight flush）	200:1
四條（four of a kind）	50:1
葫蘆（full house）	11:1
同花（flush）	8:1
順子（straight）	5:1
三條（three of a kind）	3:1
兩對（two pair）	2:1
一對10以上的對子或更好的牌	1:1

　　玩家押注的最後金額最少一單位，最多三單位，端視玩家決定要「任逍遙」多少而定。平均來說，一名技術好的玩家最後的賭金是1.22單位，玩家劣勢介於2.8%至3%之間。

牌九撲克

　　在內華達州和大西洋城大多數的賭場中皆可發現牌九撲克（pai gow poker）。遊戲使用一副標準的52張撲克牌，加上1張鬼牌（joker）。牌九撲克是在類似21點遊戲的牌桌上進行，最多可坐七位玩家和一位發牌員。每一位玩家以及發牌員都會拿到由自動洗牌機洗出來的7張牌。由其中一位玩家先擔任「莊家」（banker），擔任「莊家」的玩家可以享受比其他的玩家有更優惠的優勢。

　　「莊家」是由各個玩家輪流擔任的，而且在牌九撲克遊戲中，發牌員除了負責發牌之外，也要充當一位玩家的角色。擔任「莊家」的玩家一定要有充分的資金能夠賠付彩金才行。玩家可以選擇拒絕擔任「莊家」，但是賭場的發牌員絕對不會拒絕這樣的機會。

　　遊戲規則是每位玩家必須將拿到的7張牌分成5張一組和2張一組的兩副牌。5張一組的牌必須要比2張一組的牌順位更高。萬一玩家將2張一組的牌分到比5張一組的牌更高的順位，這就算是犯規，自動算輸。

但是，擔任「莊家」的玩家絕對不容許他有犯規的情況發生，假如擔任「莊家」的玩家錯把2張一組的牌分到比5張一組的牌更高順位的話，發牌員就要以最合理的方式來幫「莊家」重新分牌。

鬼牌（joker）可以被當做是ace或是其他的牌來組成同花順（straight flush）、同花（flush）或順子（straight）。牌九撲克和傳統撲克唯一的不同處在於第二高順位的牌型。在傳統撲克牌中，最高順位的牌是ace、king、queen、jack、10，第二順位的牌是king、queen、jack、10、9。但是牌九撲克中，最高順位的牌型相同，第二高順位的牌卻是ace、2、3、4、5。

遊戲的勝負是由「莊家」的5張牌與「玩家」的5張牌以及「莊家」的2張牌和「玩家」的2張牌一較高下來決定。如果「玩家」和「莊家」的牌是同一個順位的話，就叫做「拷貝」（copy）。「莊家」或是「玩家」手上的兩副牌都勝過對方才算贏；如果是5張牌贏、2張牌輸，或是2張牌贏、5張牌輸，這兩種情況都算是平手。「莊家」的優勢在於：假如「莊家」和「玩家」的兩副牌都是「拷貝」時，算「莊家」贏。因此，在下面所列出的可能情況中，「莊家」可以贏的機會有四種，可是「玩家」可以贏錢的機會只有一種。

5張牌	2張牌	贏家
莊家最高順位	莊家最高順位	莊家
莊家最高順位	玩家最高順位	沒有結果
玩家最高順位	玩家最高順位	玩家
玩家最高順位	莊家最高順位	沒有結果
莊家／玩家相同	莊家最高順位	莊家
莊家最高順位	莊家／玩家相同	莊家
莊家／玩家相同	玩家最高順位	沒有結果
玩家最高順位	莊家／玩家相同	沒有結果
莊家／玩家相同	莊家／玩家相同	莊家

為了讓賭場能夠提供這種遊戲，必須要有相當的賭場優勢。賭場會向擔任「莊家」的玩家收取淨毛利（net win）的5%當做賭場優勢。

所謂淨毛利就是從贏得的彩金中扣除輸掉的賭金即得之。

聰明的玩家都不會放棄擔任「莊家」的機會。賭場一般都會規定，當牌桌上面只有兩位玩家，也就是只有一位玩家和發牌員對賭的時候，玩家在擔任「莊家」時所押注的金額，增加的幅度不可以超過他在上一局當「玩家」時下注金額的10%以上。依照遊戲的玩家人數以及玩家是否取得擔任莊家的優勢來看，賭場大約可以贏得每位玩家下注賭金的1.12%至2.84%。

第九章

牌桌遊戲的經營

♠ 牌桌遊戲的經營

♠ 每平方英尺的收益與利潤

♠ 下注金額的限制

牌桌遊戲的經營

　　在牌桌遊戲（table game）中，每張牌桌都需要一筆隨時維持營運的資金（operating bankroll），以便發牌員可以用來支付給贏錢的玩家。這一些預留的籌碼應該要包含不同面額的籌碼（chips in different denominations），而且每一張牌桌所應準備的籌碼總金額應該都要依該牌桌所訂定的最高及最低下注金額（table limits）做調整。當賭場要開放新牌桌或是發牌員要交班時，該桌的發牌員和領班就要盤點手中的籌碼，並共同簽名確認上一場的發牌員和領班所盤點的籌碼總金額。

◎ 開場單和離場單

　　剛要上場的發牌員和領班在盤點完籌碼金額的數量之後，要填寫一種稱為開場單（opener）的表格；要交班離場的工作人員盤點之後則要填寫離場單（closer）的表格。交班離場人員的離場單表格就成為剛要上場接手的工作人員的開場單表格。開場單或是離場單表格完成了之後，那一份完成的表格就會被發牌員放進牌桌的錢箱（drop box）之中。

　　在賭局進行當中，牌桌上的籌碼有可能太少了所以需要再補充，或是籌碼太多了需要送走一些。把籌碼從賭場的金庫（casino cage）送到牌桌的轉移作業稱為補足籌碼（fill）。反過來，把籌碼從牌桌送到賭場金庫的轉移作業則稱為歸帳（credit）。

　　為了避免混淆，賭場的工作人員都會把牌桌上面使用的籌碼稱之為 "cheques"，但是把輪盤遊戲中所使用的籌碼稱之為 "chips"。這兩種籌碼的差別在於，"cheques" 上面有籌碼的面額，而且可以直接到賭場的金庫兌換成現金；但是輪盤的籌碼 "chips" 是輪盤的發牌員在賭局當中，把不同顏色的 "chips" 發給不同的玩家，以便玩家們下注時不會互相混淆，而且在玩家離開輪盤牌桌之前，輪盤發牌員就會

幫玩家把這一些"chips"先兌換成現金或是"cheques"。在接下來的
討論之中，為了方便起見，"chips"和"cheques"都暫時先把他們當
做是可以互相轉換使用的。

◎ 補足籌碼／歸帳

當賭場金庫接到了牌桌要補足籌碼或是歸帳的申請時，補足籌碼
或是歸帳的表單（如圖9.1）就要先準備好。現在都是採用電腦系統的
作業方式，當申請作業的指令輸入的時候，補足籌碼或是歸帳的表單
就會自動地在賭場金庫列印出來。假如該家賭場沒有電腦系統，或是
當電腦系統當機的時候，賭場金庫的櫃檯員就會以手寫的方式來準備
表單。手寫的表單都放置在上鎖的機器當中，這種機器就稱為「萬能
機器」（whiz machine）。

當有牌桌要求補足籌碼的時候，就會有一位安全警衛把所需要的
籌碼送到指定的牌桌，然後再由發牌員及當值的領班再次確認。所有
參與這次籌碼轉移作業的工作人員，包括領班、發牌員、安全警衛及
金庫櫃檯員，全部都要在文件上面簽字來確認這一次的籌碼轉移。當
籌碼轉移的手續都完成了之後，有一份副本會被發牌員放進牌桌的錢

圖9.1　補足籌碼或是歸帳的表單

箱之中。當有牌桌要求歸帳的時候，所有的作業程序也都是一樣的，只是在歸帳的時候，安全警衛要把籌碼從牌桌送到賭場金庫。

◎ 排桌間的籌碼轉移

牌桌和牌桌之間也有互相兌換或是轉移籌碼（cross-fill）的情形。如此的轉移當然也是需要填具類似補足籌碼或是歸帳的表單才可以。只不過在大部分的地區，法律都會明令禁止如此的籌碼轉移作業方式。

◎ 紙牌和骰子

大部分的地區都已經對於未使用過的紙牌和骰子（cards and dice）建立了管控的最低要求。在某些地區，這些管控的要求甚至嚴格到要有特別規定的處理程序、存放地點，以及使用過的紙牌及骰子應該要如何處理等等。內華達州的管理標準只有明文規定：那些尚未送到賭桌的新紙牌和新骰子應該要存放在安全的地點，以防外人接觸或是在上面動手腳。不管政府管理當局的法令如何規定，幾乎所有的賭場對於紙牌和骰子的管制都非常重視，因為這會直接影響到賭博的公平性，並且會再進而衝擊到賭場的利潤。

紙牌和骰子的保全可以有許多不同的方式來管控。一般而言，當紙牌和骰子由製造的廠商運送抵達賭場的時候，至少應該要由安全部門、賭場部門及會計部門等這三個部門共同驗收。驗收完畢，接著就要把紙牌和骰子送到安全的存放地點，通常館內的運送過程至少應該要由安全部門和賭場部門共同參與，而且是要全程參與，一直到存放作業全部完成為止。存放的庫房也應該要有監視系統，由安全監視人員做全天候的監控；會計部門也應該要在每個固定的期間之內，執行數次無預警的庫存抽查及盤點。

庫存記錄簿（inventory log）須隨時更新記載所有的進出貨明細，務必要能清楚且正確無誤地呈現出存放在庫房中的紙牌及骰子的數量，並且也要包含存放在賭場的工作檯的新紙牌及骰子的數量。當賭

場的工作檯需要補充新的紙牌和骰子，庫存記錄就要隨著紙牌和骰子的轉移作業立即更新。使用過的紙牌和骰子從牌桌上面淘汰下來之後，也要馬上在庫存記錄上面詳細記載。使用過的紙牌和骰子，在等待後續的報廢處理之前，要嚴格地控管及妥善地存放。

新的紙牌在開始使用之前，要先攤在牌桌上面由發牌員和領班一同檢查。紙牌均勻、整齊地排列在牌桌上，經由人員的仔細檢查來確保新的紙牌是完整的，而且沒有任何瑕疵。用過的紙牌從牌桌上面撤下來之後，要由牌桌賭區經理（pit manager）以奇異筆在紙牌的邊緣先劃上記號來註銷該副牌，然後先鎖在賭場工作檯的櫃子裡面，再送到安全的儲存地點，最後在那裡再進一步地銷毀。銷毀的方式是把整副牌從中間鑽一個洞穿過每一張牌，或是把整副牌的每一張牌都切除掉一個截角。

新的骰子在還沒有放到牌桌上面開始使用之前，要先讓值班經理檢視過。值班經理檢查的重點包括：目測骰子的外觀是否有瑕疵、以磁鐵來測試，或是以工具來確認這些骰子的平衡及切割的角度有沒有問題。用過的骰子在撤掉之前，也是要先經過值班經理的檢查，然後再由值班經理以特殊工具，在每個骰子上面做一個明顯的印記。用過的骰子就像用過的紙牌一樣，在送去銷毀之前，也都要妥善存放。

◎ 信用簽單

賭場借錢給客人的相關規定及程序，都已經在本書第六章中詳細敘述過了。為了進行後續的討論，有必要先把賭場的信用貸款授與狀況先做個說明。當客人向賭場借貸時，客人就要先簽下一張賭場為客人準備好的信用簽單（marker）支票給賭場收執，一般來說，雙方會有個默契：賭場不會立即把支票軋進去戶頭，而是等到客人消費完，離開賭場後，再等個30天至45天之後，賭場才把支票送去兌現。

客人在向賭場借錢的時候就要簽下信用簽單（如**圖9.2**）。賭場幫客人準備的信用簽單其實就和一般的支票一樣，某些賭場甚至還會幫

客人在信用簽單上面印上銀行的名稱和美國銀行業協會的編號（ABA Numbers）。

JIMS CASINO
Las Vegas

ACCOUNT NO.	TIME	LIMIT
7654321	10:16	$10000

CASH _____ CHIPS $5000 INITIAL _____ CUSTOMER NAME: KILBY, JIM

To: _____

BANK OF AMERICA
BANK

BRANCH

LAS VEGAS _____ NEVADA
CITY STATE

Negotiable Check _____ CHECK NO. **60086**

DATE

PAY TO THE
ORDER OF _____ **Jims Casino** U.S. $ 5,000

FIVE THOUSAND AND NO/100 _____ **U.S DOLLARS**

I have received cash and said amounts are on deposit with said bank or trust company in my name. That amount indicated is free of any claims and I waive any rights to stop payment. I acknowledge that said debt is incurred in Nevada and agree to submit to the jurisdiction of any Nevada court. I hereby authorize **Jims Casino** to complete this instrument as necessary for presentation for payment.

Jim Kilby
SIGNATURE

KILBY, JIM
PRINT NAME

86512 _____
ACCOUNT NO.

圖9.2 信用簽單（Jims賭場）

◎ 兩種不同的信用簽單贖回方式——信用簽單管理系統和署名借貸
系統

內華達州的賭博管理法規對於賭場如何發行和贖回信用簽單並沒
有明確的規範，賭場可以自由選擇是要採用信用簽單管理系統（marker
system）或是署名借貸系統（name credit system）的方式來操作。假如
是信用簽單管理系統的方式，信用簽單就可以直接在各個牌桌簽發或
是贖回。假如是以署名借貸系統的方式，信用簽單也是可以在牌桌簽
發，但是客人只能在賭場的金庫贖回信用簽單。

在大西洋城（Atlantic City），賭場被規定要以署名借貸系統的方
式來操作。在內華達州的主要賭場中，大約有95%都採用信用簽單管理
系統的方式。當客人選擇要在賭桌贖回信用簽單時，他們可以自由選
擇要用籌碼或是現金來支付。在業界的實際操作上，於牌桌上贖回的
客人中，超過90%的客人是以籌碼來支付。

在大部分的賭場中，信用簽單是直接在賭場的牌桌旁，以電腦列
印出來的。這樣子的做法，可以讓賭場的人員先檢視客人信用額度的
使用狀況。當信用簽單列印出來之後，電腦系統會直接從客人的信用
額度中扣除該次支票的額度。在客人簽好了信用簽單之後，它的存根
聯（issue slip，如圖9.3）會被發牌員放進牌桌的錢箱裡面。剩餘的部
分，包括原始的信用簽單和付款聯（payment slip），將會被保管在原
來的牌桌那裡，一直到這些資料被轉送到賭場金庫並轉為應收帳款。

假如賭場是採用信用簽單管理系統，若是客人在原始的信用簽單
和付款聯被轉移到賭場金庫之前就前來付清借款的話，付款聯就會被
放進牌桌的錢箱之中。採用信用簽單管理系統的賭場，轉送信用簽單
和付款聯到賭場金庫的頻率通常是一天一次，而且一定會執行核對以
確保所有的信用簽單都沒有被遺漏。

◎ 入袋金

在每場賭局中，存放在錢箱之中所有的現金、籌碼（cheques）和

JIMS CASINO
Las Vegas

```
                        60086

  _____                    _____
  PIT NO.                        SHIFT 1, 2, 3

  _____
  TABLE NO.

  _____                    _____
  FLOORPERSON                    PIT CLERK

               TABLE ISSUE SLIP

               $ _____

               Jims Casino

                  60086
```

圖9.3　借據的存根聯（Jims賭場）

信用簽單的加總金額就稱之為入袋金。雖然信用簽單是從來不被放進牌桌的錢箱之中的，但是理論上信用簽單的總金額應該是要被加進去錢箱中的，所以就以存根聯來作為證明。而且為了方便計算每個牌桌贏了多少錢，信用簽單會被當成它們已經被丟進了錢箱一樣。

　　內華達州的博奕管理法規要求賭場要隨時更新每一種遊戲、每一個賭博檯的統計資料，詳細記錄每一輪的營運、每一天、每個月、每一年的累積資料。為了要能夠提供這麼詳盡的資料，賭場就要在每一輪的營運之後更換錢箱，並且要把每一輪的營運結果記載在表格之中。為了要能夠計算每一位發牌員營運的輸贏金額，牌桌上面的籌碼總金額在發牌員上場及下場的時候都要確實清點（如圖9.4）。每張牌桌上面籌碼數量異動情形的詳細資料，可以從之前所提到的開場單和離場單的盤點表格資料之中計算得知。

SUMMARY GAME INVENTORY SHEET
BLACKJACK PIT

Nº 3301

ENDING SHIFT:
☐ DAY ☑ SWING ☐ GRAVEYARD

— FOR OFFICE USE ONLY —

TYPE	DATE	SHIFT	BATCH NO
10 00			

TIME

TABLE	CHIP COUNT						Total Chips	Closing I.O.U.	TABLE
	1000's	500's	100's	25's	5's	1's			
201		34000	4700	2500	700	200			201
202		15600	3100	3200	600	100		500	202
203		49000	6000	2700	600	100		1000	203
204		38500	6600	2800	700	100		12500	204
205		16500	6900	2700	500	100			205
206		22000	5400	2500	600	100			206
207		28500	6400	2400	800	100			207
208		46500	11800	2300	400	100		500	208
209		41500	7800	3000	700	100		3000	209
210		27500	3400	2600	900	100		7000	210
211		18000	4900	3500	900	100			211
212		11500	6200	3100	800	100		1000	212
213		12000	5800	3000	1000	100			213
214		45600	3600	3000	700	100			214
215		28500	4500	2500	1000	100			215
216		12500	6900	3400	1000	100			216
217			4100	3800	1000	100			217
218		1000	1700	3000	700	100			218
219		2500	4100	2800	600	100			219
220		9000	4300	2900	1000	100			220
221		23500	3300	3200	900	100			221
222			2500	3500	800	100			222
223		13500	3900	3000	600	100			223
224		19000	5400	2700	800	100			224
225									225
226									226
227									227
228									228
229									229
230									230
231									231
232									232
233									233
234									234
235									235
236									236
237									237
238									238
239									239
240									240
241									241
242									242
TOTALS									

Floormen's Signature X_____ X_____

2
PIT 25

NEXT IOU NUMBERS:

Under 2000 | 1- |
500 | 2- |
1000 | 3- |
2000 | 4- |
Over 2000 | 5- |

圖9.4　賭場清點單

以前都是每8個小時就要更換一次錢箱，現在有許多賭場改為一天才更換一次。每天更換一次的操作方式可以提升作業效率，因為這樣子可以節省許多搬運及保管錢箱的人力，並且也節省盤點現金、籌碼及信用簽單的時間。除此之外，賭場的人員變成每天只需要填寫開場單和離場單的盤點表格資料一次，而不是像以前一樣每天三次。在這種每日更換一次錢箱的情況下，每輪的統計資料就變成和每日的統計資料是完全一樣的了。

◎ 毛利的計算方式

毛利所指的是牌桌遊戲的輸贏，它的計算方式是以該牌桌的入袋金扣除掉短少的籌碼。為了要能夠計算所有籌碼短少的量，要先準備幾項資訊：牌桌一開始的籌碼數量、最後結束時的籌碼數量、營運期間又再申請補充加了多少的籌碼（即補足籌碼），以及客人總共借了多少的籌碼等等。下面所列的是計算毛利的公式：

> 　　　錢箱裡面的現金數量
> ＋錢箱裡面的籌碼數量
> ＋該牌桌所簽發的信用簽單總量
> －客人在該牌桌贖回的信用簽單總量
> 　　　入袋金
>
> 　　　剛開始牌桌上的籌碼數量
> ＋中途補充的籌碼數量
> －送回金庫的籌碼數量
> －最後結束時的籌碼數量
> 　　　籌碼短少的數量
>
> 　　　入袋金
> －籌碼短少的數量
> 　　　該牌桌的毛利

以下將以信用簽單管理系統的方法，運用上面所列的這一個公式，示範如何計算下列例子的資訊，以求得該牌桌的毛利。為了做比

較，另外再以署名借貸系統的方法來計算。雖然到最後的計算結果是一樣的，不過應該要注意到這兩種計算方法所得到的入袋金和最後結束時的籌碼數量是不一樣的：

	信用簽單管理系統		署名借貸系統
錢箱裡面的現金和籌碼數		$ 60,000	$ 60,000
＋該牌桌所簽發的信用簽單總量		100,000	100,000
－客人在該牌桌贖回的信用簽單總量		70,000	0
入袋金		$ 90,000	$160,000
剛開始牌桌上的籌碼數量	$140,000		$140,000
＋中途補充的籌碼數量	50,000		50,000
－送回金庫的籌碼數量	10,000		10,000
－最後結束時的籌碼數量	110,000		40,000
籌碼短少的數量		$ 70,000	$140,000
該牌桌的毛利		$ 20,000	$ 20,000

注意：在信用簽單管理系統的營運方式中，客人可以在玩牌桌遊戲時，直接在牌桌上贖回信用簽單，所以最後結束時的籌碼數量就會增加。因此，這兩種計算方法之間不同的地方在於：(1) 牌桌上客人贖回的信用簽單總量，以及(2) 最後的籌碼數量。

◎ 獲利率

獲利率（hold）即賭場贏回的入袋金比例。它所代表的涵意就是：客人所購買的籌碼中，被賭場贏回去的百分比。

◎ 統計上的入袋金

在本章前面提到信用簽單管理系統的營運方式允許客人直接在牌桌上面買回或是贖回他們之前所簽下的信用簽單。如此的操作方式，讓採用信用簽單管理系統的賭場所計算出來的獲利率比例比採用署名借貸系統的賭場高出許多。因此，內華達州的管理法規要求每一家賭場要計算出統計上的入袋金，才能夠得到一個更加正確的獲利率百分比（見圖9.5）。

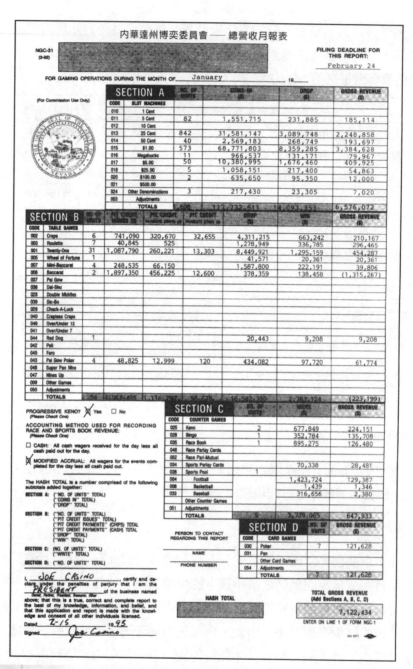

內華達州博奕委員會 —— 總營收月報表

NGC-31
(3-92)

FILING DEADLINE FOR
THIS REPORT:
February 24

FOR GAMING OPERATIONS DURING THE MONTH OF ___January___ 19___

(For Commission Use Only)

SECTION A

CODE	SLOT MACHINES	NO. OF UNITS	COINS IN ($)	DROP ($)	GROSS REVENUE ($)
010	1 Cent				
011	5 Cent	82	1,551,715	231,885	185,114
012	10 Cent				
013	25 Cent	842	31,581,147	3,089,748	2,248,858
014	50 Cent	40	2,569,183	268,749	193,697
015	$1.00	573	68,771,803	8,359,285	3,384,628
016	Megabucks	11	966,537	131,171	79,967
017	$5.00	50	10,380,995	1,676,460	409,925
018	$25.00	5	1,058,151	217,400	54,863
020	$100.00	2	635,650	95,350	12,000
021	$500.00				
024	Other Denominations	3	217,430	23,305	7,020
053	Adjustments				
	TOTALS	1,608	117,732,611	14,093,353	6,576,072

SECTION B

CODE	TABLE GAMES	NO. OF UNITS	PIT CREDIT ISSUES ($)	PIT CREDIT PAYMENTS (CHIPS) ($)	PIT CREDIT PAYMENTS (CASH) ($)	DROP ($)	WIN ($)	GROSS REVENUE ($)
002	Craps	6	741,090	320,670	32,655	4,311,215	663,242	210,167
003	Roulette	7	40,845	525		1,278,949	336,785	296,465
001	Twenty-One	31	1,087,790	260,221	13,303	8,449,921	1,295,159	454,287
005	Wheel of Fortune	1				41,571	20,361	20,361
007	Mini-Baccarat	4	248,535	66,150		1,587,800	222,191	39,806
006	Baccarat	2	1,897,350	456,225	12,600	378,359	138,458	(1,315,267)
037	Pai Gow							
038	Dai-Shu							
028	Double Middles							
039	Sic-Bo							
029	Chuck-A-Luck							
040	Crapless Craps							
049	Over/Under 13							
041	Over/Under 7							
044	Red Dog	1				20,443	9,208	9,208
042	Pell							
045	Faro							
043	Pai Gow Poker	4	48,825	12,999	120	434,082	97,720	61,774
046	Super Pan Nine							
047	Mines Up							
009	Other Games							
050	Adjustments							
	TOTALS	56	4,064,435	1,116,790	58,678	16,502,339	2,783,124	(223,199)

PROGRESSIVE KENO? ☒ Yes ☐ No
(Please Check One)

ACCOUNTING METHOD USED FOR RECORDING
RACE AND SPORTS BOOK REVENUE:
(Please Check One)

☐ CASH: All cash wagers received for the day less all
cash paid out for the day.

☒ MODIFIED ACCRUAL: All wagers for the events com-
pleted for the day less all cash paid out.

The HASH TOTAL is a number comprised of the following
subtotals added together:

SECTION A: ("NO. OF UNITS" TOTAL)
("COINS IN" TOTAL)
("DROP" TOTAL)

SECTION B: ("NO. OF UNITS" TOTAL)
("PIT CREDIT ISSUES" TOTAL)
("PIT CREDIT PAYMENTS" (CHIPS) TOTAL
("PIT CREDIT PAYMENTS" (CASH) TOTAL
("DROP" TOTAL)
("WIN" TOTAL)

SECTION C: (NO. OF UNITS" TOTAL)
("WNITE" TOTAL)

SECTION D: ("NO. OF UNITS" TOTAL)

I, __JOE CASINO__, certify and de-
clare under the penalties of perjury that I am the __PRESIDENT__
Owner, Partner, President, Treasurer, Other of the business named
above; that this is a true, correct and complete report to
the best of my knowledge, information, and belief, and
that this application and report is made with the knowl-
edge and consent of all other individuals licensed.

Dated __2-15__ 19 __95__
Signed __Joe Casino__

SECTION C

CODE	COUNTER GAMES	NO. OF UNITS	WRITE ($)	GROSS REVENUE ($)
025	Keno	2	677,849	224,151
026	Bingo	1	352,784	135,708
035	Race Book	1	895,275	126,480
048	Race Parlay Cards			
062	Race Pari-Mutual			
034	Sports Parlay Cards		70,338	28,481
036	Sports Pool	1		
004	Football		1,423,724	129,387
008	Basketball		1,439	1,346
033	Baseball		316,656	2,380
	Other Counter Games			
051	Adjustments			
	TOTALS	5	3,738,065	647,933

PERSON TO CONTACT
REGARDING THIS REPORT

NAME ____

PHONE NUMBER ____

SECTION D

CODE	CARD GAMES	NO. OF UNITS	GROSS REVENUE ($)
030	Poker	7	121,628
031	Pan		
	Other Card Games		
054	Adjustments		
	TOTALS	7	121,628

HASH TOTAL

TOTAL GROSS REVENUE
(Add Sections A, B, C, D)

7,122,434

ENTER ON LINE 1 OF FORM NGC-1

(03-527)

圖9.5 統計報表

統計學上的入袋金的計算是把錢箱裡面的現金和籌碼加上送到賭場金庫的信用簽單，再加上客人以籌碼贖回的信用簽單。就像之前所提到的例子，假如入袋金只包括移送到賭場金庫的信用簽單，那麼這個牌桌的獲利率百分比就是：20,000/160,000=12.5%。假如客人在牌桌上以籌碼所贖回的信用簽單也都一併合計到入袋金裡面的話，那麼獲利率的百分比就變成：20,000/90,000=22.2%。由此可知，不同的計算公式所計算出來的獲利率百分比會有很大的不同；所以，在不同的行政區域（像是內華達州及紐澤西州）的賭場，它們的獲利率統計資料比較起來也相差許多。

◎ 牌桌記錄卡

假如賭場想要知道哪一些信用簽單是客人在賭桌以現金贖回的，哪一些信用簽單是以籌碼贖回的，那麼賭場就應該要求員工要記錄每一筆信用簽單的贖回，以及它們是如何支付的（例如是以現金或是以籌碼）。這一類的訊息都會被記載在牌桌記錄卡（table card，如圖9.6）中。每張牌桌都有一張牌桌記錄卡，這張卡是由領班來填寫，當信用簽單被簽發的同時，領班就要在牌桌記錄卡上面記錄客人的姓名及金額。假如有客人在牌桌贖回信用簽單，領班就要在牌桌記錄卡上面把那一筆金額圈起來，並且註明贖回的方式。

◎ 牌桌輔助記錄卡

對於信用良好的老主顧，賭場會特別允許他們在博奕遊戲結束之後再簽信用簽單。像這種情況，賭場就會要求員工要以牌桌輔助記錄卡（auxiliary table card，如圖9.7）來記錄客人欠了賭場多少錢。有時候這種表格也被稱之為 "rim sheet"、"player card" 或是 "pre-marker tally"。牌桌輔助記錄卡大部分都是用在百家樂（baccarat）的牌桌，但有時也會用在其他種類的牌桌上。

每當客人收到籌碼的時候，客人的名字以及籌碼的借貸金額都會被記載在牌桌輔助記錄卡上面。領班和發牌員都要在上面以縮寫簽名

DATE 9-13-88 BT-204 DF 314 (7/83)

MARCEL CHOW	VIL	2000	CKS			
		为 化	LP DN			
PETER WILLIAMS	R	500	CKS			
		DN LR	RDP KB			
MONA HOLLAND	TAM	1000				
		为 2				
HELEN CHOI	R	2000	3000	5000	10000	
		DN 2	RDP KB	LP DN	为 RB	
J.L. CATALFMO	R	1000	1500			
		为 2n	为 2n			

圖9.6　牌桌記錄卡

牌桌信用簽單交易輔助記錄卡

GAME _204_ DATE _____

姓名	金額	領班	發牌員／監督員
JONES BOB	10000	RM	CC
	20000	RM	CC
	10000	RM	SE
	30000	RM	CK
	40000	RM	PR

DF 526-C (9/88)

圖9.7　牌桌輔助記錄卡

247

來確認這一筆借款。當遊戲結束的時候，客人須一次付清最後累積的借貸金額，或是由客人簽發一張信用簽單來結帳。許多內華達州的豪賭客都已經漸漸地習慣於使用牌桌輔助記錄卡。但是大西洋城和其他的地方，都還是禁止使用牌桌輔助記錄卡。

◎ 口頭下注

　　牌桌輔助記錄卡也可以用來記錄口頭下注（call bet），這種下注的方式是提供給信用良好的客人使用的，客人並不需要以現金或是籌碼來下注，而是以口頭聲明的方式來下注。在這種情況下，牌桌輔助記錄卡的記錄程序和其他以籌碼下注的記錄方式是一樣的。內華達州的博奕管理法規明訂，以口頭下注的方式下注時，牌桌上面要放著"lammer button"（一種特殊的籌碼）來作為押注的證明，並且要明白地顯示出賭注的金額，而且口頭下注的方式只能被允許玩一把而已。口頭下注的方式在大部分的行政區域是不被允許的。

每平方英尺的收益與利潤

　　在賭場的經營管理中，若是考量到該如何妥善地利用賭場的樓地板面積，其實有很多的選項。例如把整個賭場全部都拿來擺放輪盤的賭桌，或者只是擺放一分錢的吃角子老虎機等等。可是，很明顯的，這一些選項都沒有辦法讓賭場的利潤（profit）達到最大化的情況。所以，賭場的經理就必須決定要在賭場中提供給消費大眾多少牌桌、多少吃角子老虎機，以及如何排列組合。

　　在資產管理的原理中，「最高且最好的使用方式」（highest and best use）的概念所指的就是「能夠生產最高現值，合理且可行的使用方式……」（Shenkel, 1977, p. 213）。在賭場的營運中，將樓地板面積做最高且最好的使用方式也就是要產生最大的營運利潤。在這裡要特別強調的是：需要極大化的是利潤而不是收益（revenue）。

每一家賭場的部門邊際利潤（profit margin）的確是不一樣的，但是，下列的表格把一家典型的大賭場可能會有的邊際利潤做一個合理的陳述。

部門別	邊際百分比（%）	
吃角子老虎機	60-70	
牌桌遊戲	15-20	（百家樂除外）
基諾	25-30	
運動項目投注區	15-25	
梭哈	20-30	

◎ 每單位每天的收益

下列表格中顯示出來的資料是拉斯維加斯大道（Las Vegas Strip）上的前19家最大的賭場（總收益超過7,200萬美元的賭場），他們在2002年2月至2003年1月31日的這十二個月期間，賭場內的每個單位每年及每天的收益情形（revenue per unit per day）。

遊戲	單位總量	毛利總量（千元）	每單位毛利／年	每單位毛利／年
21點	1,155	649,906	562,689	1,542
花旗骰	174	276,027	1,586,362	4,346
輪盤	192	187,342	975,740	2,673
老虎機	47,036	2,112,799	44,919	123

◎ 收益和利潤

圖9.8a、圖9.8b、圖9.8c詳細地顯示吃角子老虎機、21點、輪盤、花旗骰，或是百家樂牌桌所需要的樓地板面積。賭場經理應該要好好地利用這些可使用的空間，以製造最大的利益。也就是說，最佳的使用方式就是要在每平方英尺的營業面積中，產生最高的利潤。

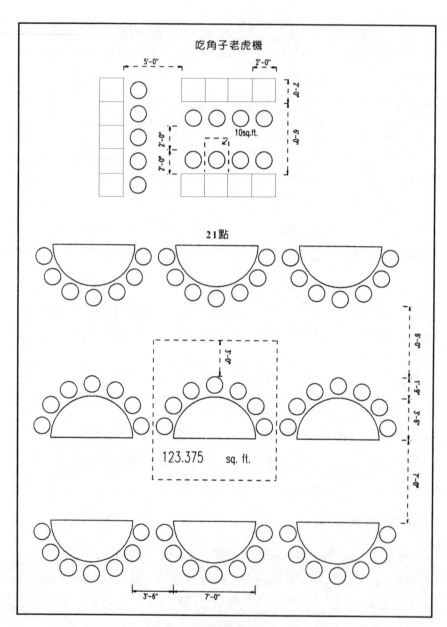

圖9.8a　樓層空間擺設

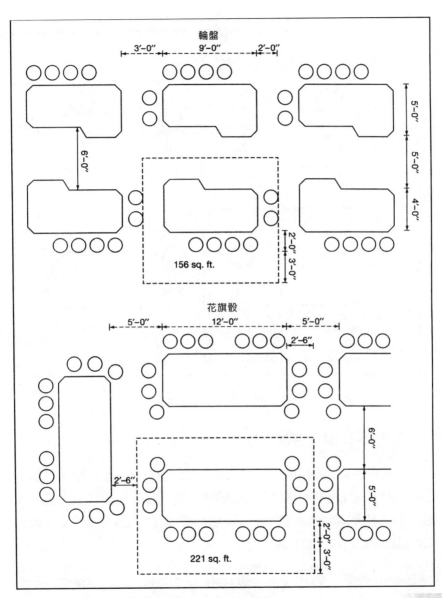

圖9.8b　樓層空間擺設

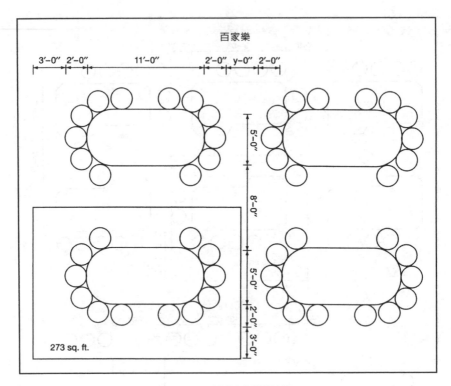

圖9.8c　樓層空間擺設

◎ 每平方英尺所能生產的利潤

　　下列表格是把之前的表格再次延伸，但是在這個表格中，再加上之前案例中所陳述有關部門邊際利潤的敘述，顯示出兩個重大的差異點：(1) 每種賭博遊戲每平方英尺每天產生的收益；(2) 每種賭博遊戲每平方英尺每天所產生的利潤。

項目	單位總量	毛利總量（千元）	每單位毛利／年	每單位毛利／日	每單位收益／日／平方英尺	每單位利潤／日／平方英尺
21點	1,155	649,906	562,689	1,542	12.50	1.88-2.5
花旗骰	174	276,027	1,586,362	4,346	19.67	2.95-3.93
輪盤	192	187,342	975,740	2,673	17.13	2.73-3.43
老虎機	47,036	2,112,799	44,919	123	12.30	7.38-8.61

雖然部門的邊際效益被用來計算下列的表格，有一個更加正確的指標可以呈現出每平方英尺所能生產的利潤：直接計算每種遊戲實際需要的成本及產生的毛利。例如：最低賭注為2美元的21點牌桌，它要產生同樣百分比的毛利所需要的營運成本是比較高的。這種分析方式可以提供給經理人作為評估賭場空間使用效率的另一種選擇。

◎ 增值性收益與替代性收益

通常，一個特殊的促銷活動、一項新的博奕遊戲，或是空間不同的規劃與運用、成功與否的判斷都是以它所創造出來的收益而定。不管它們是否成功，經理人員在做出最後的決定之前，一定要同時考量到增值性收益（incremental revenue）和總收益之間的比例。在評估不同的遊戲項目時，應該要好好地計算、分析它們所得到的收益。

幾乎每個月都會有新的賭博遊戲上市，許多遊戲都需要執照費。除此之外，這些遊戲也需要樓地板面積。原來的樓地板面積所代表的就是替代性收益（displaced revenue）。經理人員應該要好好地估算一下新的規劃或是做法對於總收益所產生的增值，並且要和被取代了的樓地板面積原來所能產生的收益量，兩者之間做精確的比較。因此，一項新的遊戲是否值得引進，不應該只是看它能產生多少的收益，還要再估算它增加的收益以及被它所取代掉的收益損失。

可用空間的利潤極大化

除了要考量到賭場樓地板規劃擺放多少牌桌及吃角子老虎機，以提高每平方英尺所能產生的利潤，賭場飯店的營運管理人員也要思考如何讓飯店的房間產生最大的利潤。在賭場飯店的營運之中，利潤的產生有好多種來源。要能夠非常恰當地評估飯店部門所能產生的利潤，必須要先瞭解或是預估飯店住客可能的購物、到賭場賭博及用餐，或是娛樂等等的消費行為所產生的利潤。這些消費行為對於利潤

的貢獻可分為直接的和間接的。直接的貢獻指的是可以自動追蹤得到或是有記錄的消費行為（像是飯店房間的費用或是以貴賓卡來玩吃角子老虎機等等）。這是理所當然的，客人為了飯店房間花了多少錢是有記錄可查的。客人的間接貢獻所指的是賭場飯店的追蹤系統無法記錄到的消費行為。

例如，賭場飯店在飯店的住客辦理入住手續時，也會幫他們辦理一張貴賓卡以追蹤他們的博奕行為，不過，很有可能有些住客在賭博的時候並沒有使用那張卡片。許多賭場的管理階層相信，飯店部門的住客，像是團體的商務旅客、經銷商和散客（free independent travelers, FIT）都有相當可觀的消費額，只是沒有被追蹤到而已。許多這幾類的飯店住客在飯店住了好幾天，不過他們不知道那張追蹤博奕行為的貴賓卡有可能為他們帶來不錯的利益回饋。當飯店的住客在賭場飯店的各個營業部門購物消費時，飯店的管理人員同樣無法追蹤到他們的消費記錄。因此，飯店的管理人員常常都要去估算飯店住客的總消費額到底有多少。

當我們分析業者的資料時，估算團體客、經銷商和散客有多少博奕的消費是沒有被追蹤到的，我們得到了一些令人鼓舞的結果。不過，這樣的分析結果很有可能會隨著不同的賭場、不同的客戶群而有所差異。雖然有不錯的統計分析方法可以用來估算這一些顧客群的消費額，可是這些分析是非常複雜的，但是這些資訊卻又是非常有價值的。業界的管理階層在爭取飯店部門的住宿客戶群時，應該在下決定之前，把每個客戶群的所有貢獻排序。所有這一類的相關資訊都是非常有用的。

管理階層也應該要考量到客人也會在館內不同的利潤中心有消費行為而產生了共同的價值，就像是在秀場、吧檯或是咖啡廳、賭場內的餐廳、外包的餐廳、吃角子老虎機、牌桌遊戲，或是商店等等的營業銷售點。所以要知道飯店部門對於公司到底有多少的貢獻，就要先估計飯店部門對於上述這一些營業銷售點有多少的間接貢獻。利用

這些營業銷售點的實際銷售記錄（例如，每天吃角子老虎機無法追蹤到的硬幣收入、商店的銷售額、牌桌上一些無法追蹤的入袋金、餐廳的銷售額等等），再藉由統計分析的技術，就可以計算出飯店部門的客人消費金額的估計值了。使用這些估算方法，管理階層就可以開始對於飯店部門不同的住宿客戶群有更進一步的瞭解，並且可以開始評估每個住宿客戶群的重要性。當所有住宿客戶群的價值都已經評估好了，就可以依據這些資訊來決定飯店的房間應該優先開放給哪幾類的客戶群。非常重要的是，在整個處理的過程之中要隨時記得：目標是要把每個飯店房間所能產生的利潤最大化，而不是把飯店房間的收益最大化。舉例來說，吃角子老虎機所產生的1美元毛利，就比牌桌所產生的1美元毛利更有價值，因為老虎機部門的邊際利潤往往大大地超過牌桌部門的邊際利潤。

當估計不同的住宿客戶群對於營業額所產生的間接貢獻時，要非常小心一個重點。大部分的賭場飯店所接待的團體來自各個不同的市場區隔，不同的區隔市場就會有完全不同的消費類型。這個事實會造成分析上的問題，A團體的消費行為時常就會和B團體的消費行為有很明顯的不同。因此，在大部分的情況中，團體客住宿的飯店房間不應該被當做完全一模一樣的日用品來看待。散客和經銷商的住宿客人的同質性很高，團體客則不然，因此想要知道團體住客對於營業額的貢獻有多少，最好還是以每一個團體為單位，分別做分析會比較正確。

下注金額的限制

管理人員都知道理論毛利（theoretical win，即以機率計算出來的毛利）──或是根本就是實際上的毛利──其實就是以玩家的總下注金額再乘上賭場的利潤（依博奕遊戲規則計算出來，莊家在機率上面所占的優勢）這樣的公式計算出來的。

> 總下注金額×賭場的利潤＝理論毛利

　　假如你再進一步考量到玩家的總下注金額就等於玩家下注的平均金額乘以他賭博的總次數，你就應該會明白提高玩家下注的平均金額能夠產生什麼好處了。

> 總下注金額＝平均下注金額×下注次數

提高最低下注金額的限制

　　經理人員該如何提高玩家下注的平均金額呢？首先，可以把平均下注金額往上「推」，也就是把牌桌上面所標示的最低下注金額（minimum bet）往上提高。每當需求超過供給時，要把參與博奕遊戲的最低金額往上提高並不難。假如你曾經在星期六的晚上到過賭場，你就會感覺到「產品的價格已經提高了」（也就是說，牌桌上面所顯示的最低下注金額已經往上提升，以因應客人對於牌桌位置的更大需求）。所以，客人假如要玩，就要提高下注的金額。而要調整產品的價格來因應預期需求的過程通常都是非常不科學化的。賭場的權責管理階層都只是調查附近賭場的水準，然後就決定最低下注金額的調整。這些調整作業程序應該要更加的科學化才對，只是到目前為止仍然沒有比較客觀的指導原則。

提高投注金額的上限

　　賭場也可以藉由提高投注金額的上限（maximum bet）來「拉抬」玩家投注的平均金額。這種做法有點冒險，因為此法只會「鼓勵」玩家玩得更兇。當投注金額的上限提升之後，賭場的收入也就變得不穩定。假如是公家的賭場，擁有該賭場的社區大眾對於賭場收入的波動將會很有意見。因此，賭場經理人員必須先評估這家賭場是否經常有足夠的

豪賭客光臨，如此才可以在升高投注金額的上限時，降低賭場收入的波動。以下就用一個百家樂的例子來計算賭場會輸錢的機率。我們以10萬美元的百家樂賭本爲例，估算這樣的大賭注在下一季所發生的次數。讀者也可以翻到第十九章的「賭場統計」瞭解更加詳細的解釋。

賭注發生的次數	賭場輸錢的機率	理論毛利	標準差
500	0.399300	528,954	2,073,667
1,500	0.329312	1,586,861	3,591,696
2,500	0.284210	2,644,768	4,636,860
3,500	0.249875	3,702,675	5,486,407
4,500	0.222063	4,760,582	6,221,001
5,500	0.198774	5,818,489	6,877,575
6,500	0.178863	6,876,396	7,476,712
7,500	0.161595	7,934,303	8,031,277
8,500	0.146462	8,992,210	8,549,947
9,500	0.133096	10,050,117	9,038,904
10,500	0.121216	11,108,024	9,502,735
11,500	0.110603	12,165,931	9,944,957
15,000	0.081186	15,868,605	11,357,951
20,000	0.053342	21,158,140	13,115,021
25,000	0.035639	26,447,675	14,663,039
30,000	0.024086	31,737,210	16,062,554
35,000	0.016415	37,026,745	17,349,542

　　就像上述的表格呈現出來的，當賭場接受到足夠的賭注之後，輸錢的機率就會降低了。假如你知道在未來的這一季之間你將會有至少35,000次同樣金額的大賭注，那麼你將會知道那些玩家的輸贏結果全部加起來之後，不太可能會贏過你的錢。所以你的目標應該是要盡可能地爭取到最多的豪賭客過來賭博，如此才能把輸錢的機率降到最低。

投注系統

　　所謂的投注系統（betting systems）就是一輸錢就把賭注一直加倍的賭博策略。有些賭場的管理階層相信投注金額的上限可以幫賭場防堵玩家的「投注系統」。這種說法真是錯得離譜。事實上，沒有任何投注系統可以對抗得了「不公平的博奕遊戲」。所謂不公平的博奕遊戲就是賭場在機率上面有優勢（占便宜）的遊戲項目。為了能夠清楚的解說，以下就以一個具有「0」和「00」的輪盤遊戲為例。假如玩家壓在顏色上面（買「紅色」或是「黑色」），玩家會輸的機率是0.526316：

$$20/38 = 0.526316$$

而玩家會贏的機率只有0.473684。

$$18/38 = 0.473684$$

　　玩家假如以「輸了就加倍賭注的策略」（small martingale system），一開始就以牌桌上面所限制的最低投注金額下注（這裡假設為1美元），那麼若是玩家贏了，她就把贏的錢收起來，再一次押1美元；假如輸了，那麼玩家就輸掉這一注的投注金額，之後再加倍地押上去，一直到她贏錢了或是已經到達了投注金額的上限才停止。這種要一直加倍賭注到贏錢或是到達上限才停止的賭博方式就叫做「試驗注」（trial）。每一輪的試驗注，玩家所能期待的就是贏得一開始的賭注金額（像上述的例子，也就是1美元）。玩家賭注金額的序列如圖9.9所示。

　　讀者可以發現，在連續輸了20次之後，玩家在第21次的賭注金額將會超過100萬美金。因此，假如玩家連續輸了20次，她就鐵定玩不下去了。連續輸了20次的機率有多高呢？它的計算公式是：

連續輸局=	1	2	3	4	5	6	7	8	9	10	11	12
下一注＝	$2	$4	$8	$16	$32	$64	$128	$256	$512	$1,024	$2,048	$4,096

13	14	15	16	17	18	19	20
$8,192	$16,384	$32,768	$65,536	$131,072	$262,144	$524,288	$1,048,576

圖9.9 玩家賭注金額的序列

輸掉的機率^{下注的次數}

在這個案例就是：

$$0.52316^{20} = 0.00000266028386832834，$$
或是每375,899.74次的試驗注才會出現一次。

　　假如牌桌上面規定的最小賭注金額是1美元，上限是100萬美元，玩家就要連續輸20次才會真正的輸錢。假如玩家每375,899.74次的試驗注才輸一次，那麼照機率來說，她應該在其他的時候都會贏，也就是會贏375,898.74次（375,899.74－1）。請記住，所謂的試驗注就是玩家要一直加倍賭注到她贏錢或是達到牌桌規定的上限為止。那麼，每贏一次試驗注，玩家就會贏1美元的話，總共就會贏375,898.74美元。但是，假如玩家連續輸20次的話，她輸錢的總金額將會高達1,048,575美元。假設玩家在375,899.74次試驗注的最後那一次輸掉了，她將會輸掉1,048,575美元，但是在這之前所贏得的錢加總起來也才只有375,898.74美元，所以在加加減減之後，她最後的結果將會輸掉672,676.27美元。

　　很明顯的，玩家以這種方法不可能得到什麼好處。那麼，有什麼更好的方法嗎？要回答這個問題，我們就要計算玩家所有輸贏情形的機率，再把玩家實際的輸贏和她理論上的輸贏（theoretical loss）互相比較。玩家有可能第一把就贏了，或是輸了第一把但是贏了第二把，或是輸了前兩把但是贏了第三把，以此類推。我們就要計算這幾種輸贏結果出現的機率（詳見圖9.10）。

259

下注次數=	1	2	3	4	5	6	7	8	9	10	11	12	13	14	15	16	17	18	19	20	機率
金額=	$1	$2	$4	$8	$16	$32	$64	$128	$256	$512	$1,024	$2,048	$4,096	$8,192	$16,384	$32,768	$65,536	$131,072	$262,144	$524,288	
總損失	$1	$3	$7	$15	$31	$63	$127	$255	$511	$1,023	$2,047	$4,095	$8,191	$16,383	$32,767	$65,535	$131,071	$262,143	$524,287	$1,048,575	
	W																				0.4736842105263160000
	L	W																			0.2493074792243770000
	L	L	W																		0.1312144627496720000
	L	L	L	W																	0.0690602435524589000
	L	L	L	L	W																0.0363474966065573000
	L	L	L	L	L	W															0.0191302613718723000
	L	L	L	L	L	L	W														0.0100685586167490000
	L	L	L	L	L	L	L	W													0.0052992413772499400
	L	L	L	L	L	L	L	L	W												0.0027890744090789100
	L	L	L	L	L	L	L	L	L	W											0.0014679338995152200
	L	L	L	L	L	L	L	L	L	L	W										0.0007725967892183360
	L	L	L	L	L	L	L	L	L	L	L	W									0.0004066298890623870
	L	L	L	L	L	L	L	L	L	L	L	L	W								0.0002140157310854670
	L	L	L	L	L	L	L	L	L	L	L	L	L	W							0.0001126398584660350
	L	L	L	L	L	L	L	L	L	L	L	L	L	L	W						0.0000592841360347550
	L	L	L	L	L	L	L	L	L	L	L	L	L	L	L	W					0.0000312021768603980
	L	L	L	L	L	L	L	L	L	L	L	L	L	L	L	L	W				0.0000164221983475780
	L	L	L	L	L	L	L	L	L	L	L	L	L	L	L	L	L	W			0.0000086432622881990
	L	L	L	L	L	L	L	L	L	L	L	L	L	L	L	L	L	L	W		0.0000045490854148410
	L	L	L	L	L	L	L	L	L	L	L	L	L	L	L	L	L	L	L	W	0.0000023942554814955
	L	L	L	L	L	L	L	L	L	L	L	L	L	L	L	L	L	L	L	L	0.0000002660283683283
																					1.0000000000000000000

圖9.10 玩家可能的輸贏結果

260

　　計算出來的機率再分別乘上每一種試驗注的下注次數，這樣就能夠得到每一種試驗注的加權下注次數。

機率	所需下注次數	加權下注次數
0.4736842105263160000	1	0.473684
0.2493074792243770000	2	0.498615
0.1312144627496720000	3	0.393643
0.0690602435524590000	4	0.276241
0.0363474966065574000	5	0.181737
0.0191302613718723000	6	0.114782
0.0100685586167749000	7	0.070480
0.0052992413772499400	8	0.042394
0.0027890744090789200	9	0.025102
0.0014679338995152200	10	0.014679
0.0007725967892185370	11	0.008499
0.0004066298890623880	12	0.004880
0.0002140157310854670	13	0.002782
0.0001126398584660350	14	0.001577
0.0000592841360347555	15	0.000889
0.0000312021768603977	16	0.000499
0.0000164221983475777	17	0.000279
0.0000086432622881988	18	0.000156
0.0000045490854148415	19	0.000086
0.0000023942554814955	20	0.000048
0.0000026602838683284	20	0.000053
1.0000000000000000000		2.1111055

　　平均來說，每次試驗注可能需要的下注次數是2.111105次。既然我們是以輪盤為例，下注次數的正確名詞應該是「轉幾次」。所以可以說，平均每次的試驗注可能會需要轉2.111105次的輪盤。既然我們估算的試驗注的總數是375,899次，所以玩家總共需要玩793,561次的輪盤。

　　那麼，玩家在這375,899次的試驗注之中，總共下注的金額是多少呢？要知道這個答案，我們要先計算玩家的平均賭注金額。假如我們

可以知道玩家的下注金額以及那些下注的機率，我們就可以計算出平均下注金額。

下注金額	機率	每次試驗注的加權下注金額
$1	0.4736842105263160000	0.473684
$3	0.2493074792243770000	0.747922
$7	0.1312144627496720000	0.918501
$15	0.0690602435524590000	1.035904
$31	0.0363474966065574000	1.126772
$63	0.0191302613718723000	1.205206
$127	0.0100685586167749000	1.278707
$255	0.0052992413772499400	1.351307
$511	0.0027890744090789200	1.425217
$1,023	0.0014679338995152200	1.501696
$2,047	0.0007725967892185370	1.581506
$4,095	0.0004066298890623880	1.665149
$8,191	0.0002140157310854670	1.753003
$16,383	0.0001126398584660350	1.845379
$32,767	0.0000592841360347555	1.942563
$65,535	0.0000312021768603977	2.044835
$131,071	0.0000164221983475777	2.152474
$262,143	0.0000086432622881988	2.265771
$524,287	0.0000045490854148415	2.385026
$1,048,575	0.0000023942554814955	2.510556
$1,048,575	0.0000026602838683284	2.789507
	1.0000000000000000000	$34.000687

如上述表格所計算的，平均下注金額大約是34美元，再乘上總計有375,899次的試驗注，所以她總計投注了12,780,849美元。理論上，她損失了5.26%。所以，她實際上輸了672,676美元，而且以機率來算，她也是損失672,676美元。

還有什麼可以再讓這一位玩家更加震驚的嗎？假如這位玩家每天

玩24小時，每小時下注輪盤60次，她將需要13,226個小時或是551天，才能把這些試驗注全部玩完。在她還沒有輸掉之前的這13,226個小時裡面，她平均每個小時贏28.40美元（$375,898÷13,226）。假設這位玩家的經濟狀況很好，身上有1,048,575美元的賭資，那麼她平均每年會輸掉672,676美元。假如你再把她的這個下注方式和吃角子老虎機做比較的話，等於是把1,048,575美元的巨額賭注拿來在吃角子老虎機拉一把，贏了就贏1塊錢美金，輸了就是輸掉全部。

沒有上限的賭注

　　許多賭場都會接受客人超過牌桌上限的巨額賭注，不過這樣的做法其實不具有太大的意義。賭場的經理人員會先評估客人的財力狀況及過去的信用記錄，然後再決定客人可以賭多大。依這種評估的方式來看，好像賭場知道自己一定會贏一樣。在實務操作時，通常賭場會允許玩家把下注的金額提高到信用額度的5%。假如你問為什麼如此規定，你最有可能得到的答案是：賭場的經理人員知道他們能夠大贏客人平均下注金額的20倍。譬如，假設有個客人的信用額度是1,000,000美元，他能夠下注的最高金額為一把50,000美元，可是坐在他旁邊的玩家的最高賭注卻只有25,000美元，因為他的信用額度只有500,000美元。

　　很不幸的是，在實際的營運中，我們上述所提到的原則並不適用。遊戲規則原本就被設計成對任何大小賭注來者不拒。規則應該是這麼寫的：

　　　　只要有人能下注，其他人就可以跟進。

　　「賭場一定可以贏得了玩家」，這樣的想法真是無稽之談。假如我們將此說法信以為真，那麼賭場乾脆就允許客人把最高賭注提升到信用額度的10%而不是5%，因為賭注提得越高，賭場應該就可以更容易地把客人贏得精光才對。

另外一個時常聽到的理由是：因為「玩家永遠都是輸家」，所以可以接受客人要求的高額賭注。這個理由也是錯得離譜。遊戲規則被設計成要讓賭場可以占有5.26%的便宜，但是要客人下賭注的次數夠多，才能夠保證賭場可以賺到那麼多。所以，輪盤遊戲優勢的定義應該要特別加註，並且把它寫成：

輪盤優勢是5.26%[1]。

提高投注金額的上限

每個人都知道，在理論上玩家賭得越多，賭場就會贏得越多。所以，賭場該如何巧妙地提升投注金額的上限呢？首先，賭場必須要有夠耀眼的場地及設施來吸引這些高檔的客人；其次，賭場必須要有夠屬害的業務人員能夠「接觸得到」這些高檔的客人；最後，賭場必須要能夠承擔前所未有的風險，並且必須要能夠耐心等候，心裡面要清楚地知道這種高檔客人的市場區隔成長得很慢。從賭場決定要接受這些高額的賭注開始，賭場的收入就會歷經明顯的波動，要一直等到豪賭的客戶群夠多了之後，波動的情況才會改善。藉由扎實的計畫以及耐心的等候，賭場就可以拓展它的高檔客戶群，並且可以得到更加可觀的利潤。

1. 條件是除非玩家永遠是輸家。

第十章

賭場會計

 牌桌遊戲的賭金收入與清點

　　依據各個賭場管理階層的偏好以及當地行政管轄主管機關的要求，錢箱──賭場投擲賭金的箱子──必須在值班人員交班時取出並更換，或是每日更換一次。錢箱的取出和箱內金錢清點程序的控管是賭場成功經營不可或缺的一部分。賭場與客戶的交易方式與一般行業不同，無法在交易的當下即時做記錄，必須等到值班人員交班或在每日定期清點完成之後，賭場才能得知該時段或當日該博奕活動的總收入。

　　因此，賭場必須嚴格維持錢箱的管理作業與清點程序的完整性，才能清楚掌握及記錄箱中所有的收入。為了維持此程序的完整性並確認過程之中不會因為人為的舞弊而產生作業上的瑕疵，賭場通常會安排不同部門的員工共同參與錢箱的取出作業、箱中內容物的清點以及清點室（count room）的控管，而且在大部分行政區的管理主管機關也都明文規定來要求賭場嚴格管控這些作業程序。錢箱的管控以及後續的清點程序都是各行政區官方權責管理人員的稽查重點，因為清點的結果與賭場應繳付的相關稅捐有直接的關係。

　　官方管理人員可能會進行例行性的突擊檢查或每日定時出現於清點室，各轄區的查驗方式可能不同。舉例來說，在秘魯，錢箱取出後必須即刻貼上封條，而鑰匙必須交由官方管理人員而非賭場的管理人員保管。之後再由管理機關的代表人查驗清點結果、簽署清點單並保留備份供日後查照。

　　本章將詳細介紹賭場每日清點錢箱的程序。在取出錢箱前，保全人員會推著空的錢箱到現場準備替換，所有的錢箱上都會標明遊戲類型及桌號，方便替換人員依標示將錢箱安置在特別指定的遊戲桌下。當替換的錢箱安置完畢後，保全人員將會開啟管制鎖以移除原來的錢

箱，並將其放到推車上。在錢箱都已經更換並且妥善地放置在推車上之後，要先把推車上鎖，保全人員才能將推車推到清點室。

需要特別注意的是，用來打開錢箱的鑰匙和保全人員從牌桌下面取出錢箱的鑰匙是不同的，而且一定要分別管控。只有清點組的成員才有權利可以拿得到打開錢箱的鑰匙，並且只能在清點作業進行的時候才能被允許開啓錢箱。相關鑰匙管制與保管細節，之後將會有進一步的探討。

所有裝載錢箱的推車運送至清點室後，清點組的成員將於清點室外集合，在一名保全人員的陪同下一起進入清點室。組員先清點所有錢箱，確認無誤後再開始清點的作業。清點小組至少必須由三名員工組成，其中應該包括一名主任或是組長來監督清點過程。清點結果最後要由清點小組彙整報表呈送財務部門，如此的工作劃分可以防止清點小組的工作人員對賭金收入動手腳。此外，清點時，組員也必須全程穿著沒有口袋的連身衣褲或是工作服，並且要嚴守規定的標準作業流程來進行現金的清點。

清點時，一次只清點一個錢箱，箱中的內容物必須全部倒在桌上，先由一位組員進行分類，再由另外的一位組員進行清點，待完成清點後才能繼續開啓下一個錢箱。倒出內容物後，一定要另一名組員確認箱中內容已經全部倒出，並且要賭場的監視系統清楚地拍攝那個箱子裡面確實已經是空的了。全數清點完畢後，再由另外一位成員重新清點一次，比對前後是否有差異。一旦兩名成員的清點結果相符，就可以用手寫記錄的方式或是直接在電腦報表上登錄結果。

現今的賭場大多利用點鈔機進行清點以及複點作業來計算每張牌桌的總收入。這些點鈔機可以直接和電腦連線，所以清點組員不需手動輸入清點結果，便可直接將最終的清點結果傳到賭場的營運報表系統。無論利用何種方法，最後的報表必須記錄各桌收入的清點結果，而且要把這些記錄都送到賭場的營運報表系統，並且由所有組員簽名以確認這些清點的結果並證明他們都確實參與了這一次的清點作業。

　　清點完畢後，賭場金庫（casino cage）會派一位工作人員來到清點室進行複點作業，這時所有的硬幣和鈔票都已經被清點小組分類且綑綁完畢。無論清點小組的清點結果如何，賭場金庫的員工都必須重新清點過一次，然後賭場金庫才能接受這一次清點作業的結果。如果彼此結果相符，賭場金庫的員工便會在賭場的營運報表上或附屬的表單上簽名以示負責。

　　最後在保全人員的護送下，賭場金庫的員工將現金收入帶回賭場金庫。而賭場的營運報表則連同錢箱裡面的附屬文件一併送至會計部門。

　　清點過程中的一切活動，全程都必須以監視器攝影存查，而清點室內的監視器攝影範圍必須涵蓋每個角落。大部分的清點室也都裝有錄音設備，供賭場的監視人員監聽清點室內的對話。日後如果發現清點的結果有出入或是當有必要的時候，這些錄影或是錄音的檔案就可以作為研究或調查的參考資料。有些行政管理轄區的主管機關直接規定清點過程中，必須要有保全人員在場。

吃角子老虎機的賭金收入與清點

　　吃角子老虎機的賭金收入與清點程序包含兩個相異但程序相似的處理流程。機台裡面的錢幣與代幣（又可稱之為hard drop）以及紙鈔接收器（currency acceptor drop）裡面的現鈔必須從機台上取出並進行清點。吃角子老虎機台的賭金收入與牌桌賭金收入的差異在於前者在取出之前便已經能夠知道賭金收入的金額有多少，因為每部機台都設有機械式或電子式的記錄器，能夠計算出箱中的硬幣或鈔票的數量。

◎ 吃角子老虎機的錢幣與代幣的賭金收入與清點

　　每部吃角子老虎機的機台都設有一漏斗狀的賭金儲存槽（hopper），容器裡面裝了預設數量的硬幣或代幣用以支付玩家所中獎的小金額彩金。一旦該容器已經裝滿，所有投入的硬幣就會轉而掉到

機台下方的集幣桶（drop bucket）中。移除集幣桶的頻率並不固定，端視機台的數量及收入的情況而定，有些生意好的賭場必須每日定時更換集幣桶。而更換作業必須由集幣桶更換小組在保全人員的監督下進行，以維持作業過程中的安全。小組人員必須依標準作業流程將集幣桶從機台中取出，並放在一台大的金屬推車上，然後再更換空的集幣桶。為了方便清點作業的進行，通常賭場會在桶內預先投入印有機台號碼的小紙片或直接將集幣桶打上編號，讓每個集幣桶都可以對應到它特別指定的機台。

　　一旦裝載集幣桶的推車已經滿載，小組人員就會將推車推至硬幣清點室進行秤重及打包的工作。保全人員會繼續陪同作業小組人員，直到所有推車都運送到清點室為止。集幣桶更換小組的成員通常和硬幣清點小組的成員是同一批人，而硬幣清點小組和前述的賭金清點小組一樣，都必須彙整所有清點的結果向財務部門提出報表，並且也要讓清點小組不受營運業績的影響。所有的清點人員在清點過程中都必須穿著無口袋的制服，並依照規定的標準作業流程清點硬幣及代幣。

　　清點前，小組成員會利用秤重儀器來計算硬幣及代幣的數量，並且再將這些數量轉換成最後的實際金額。組員也會事先測試及校正該儀器，以避免秤重值與實際值產生差異。每一台秤重儀器在測量過程中都會以錄影帶把測量的結果錄下來。現代的許多清點室也會利用科技設備，將秤出的結果直接輸入電腦，或是讓測量的數據直接透過界面傳輸到吃角子老虎機的電腦系統，以節省人工手動輸入的程序。

　　完成秤重後，硬幣或代幣透過輸送帶傳送至包裝機，將一定數量的硬幣以包裝紙包成一疊，以便賭場販售或兌換。如果販售或兌換用的代幣已經足夠，這些硬幣即裝入袋中，日後有需要補充到吃角子老虎機時，再取出使用。所有機台所收集來的硬幣或代幣秤重及包裝完成後，組員會開始進行清點動作，以計算每種面額硬幣的總數。

　　人工清點的結果將與儀器秤重的結果相比對，假如兩個結果有出入的話，就需要進一步查驗與瞭解。賭場金庫的工作人員也會再次針

對打包的硬幣和代幣進行複點程序,以確認結果與清點組員所提供的數據相符。這個時候,成袋的硬幣和代幣會運送至硬幣的金庫,這金庫通常設置於清點室內或就在附近,然後硬幣的清點作業就算已經完成。硬幣的金庫是個安全的硬幣存放地點,大部分的賭場都將硬幣金庫的管理劃分為賭場金庫的責任區。

清點室裡面架設有數支監視器,確保監視範圍能夠涵蓋清點室裡面的每個角落,硬幣的清點過程通常都會全程錄影,一旦金額有出入,攝影內容即可作為研究或調查的參考資料。此外,賭場會嚴格規定只有硬幣清點小組的成員才有權利進入清點室。他們必須在保全人員的陪同下一起進入,清點小組的鑰匙也必須和保全人員的鑰匙同時使用才能打開門鎖進入清點室。在清點過程中或是清點結束後,所有人員離開清點室之前都必須通過保全人員的金屬探測器檢查,以確定所有的人員都沒有攜帶任何硬幣離開清點室。

◎ 吃角子老虎機的紙幣收入與清點

自從吃角子老虎機加裝了可以收紙幣的自動收鈔機,快速地降低了吃角子老虎機非常大量且吃重的硬幣及代幣的搬運工作,現在有七成以上的賭金都是客人以紙幣,透過自動收鈔機投注的。雖然自動收鈔機剛問世時,許多賭場都對它的可行性抱持著存疑的態度,然而它現在已受到大多數顧客的喜愛,而且也因為紙鈔在清點上比硬幣更有效率,所以能夠為賭場節省許多人力。

自動收鈔機的收鈔容器取出的方式與集幣桶的取出方式類似,保全人員必須一直陪同取出小組更換收鈔容器,直到開始清點紙鈔的時候。通常自動收鈔機都是安置在賭博機台的外側或是機體內部,無論位置為何,鈔票都會聚集在收鈔機旁的上鎖容器裡。更換小組移除收鈔容器後,便會更換空的收鈔容器,而這些容器通常都貼有條碼,所以可以清楚辨別是屬於哪一部機台的容器。

待所有收鈔容器取出後,便會利用上鎖的推車運送至鈔票清點

室。收鈔容器的更換是由硬幣取出小組執行，但清點工作則由鈔票清點小組執行，而清點的程序與前述牌桌賭博遊戲的賭金清點方式相同，唯一的差別在於大部分的賭場都會拿吃角子老虎機台上的電腦記錄與清點的結果做比較，如有出入，就會由清點小組成員或會計室的工作人員來進行複查或調查。

鑰匙控管

如之前所述，鑰匙控管是賭金收取和清點程序控管中不可或缺的一部分。針對鑰匙保管及取得，必須訂定詳細的規範與清單，嚴格限定只有哪些人員或部門才有權利取得牌桌錢箱以及吃角子老虎機收鈔容器的鑰匙。鑰匙控管單位要有一份清單明確指出，哪一些工作人員被授權可以取得哪一些特定的鑰匙，此外，賭場也必須建立鑰匙控管記錄，內容包含下列事項：

1. 鑰匙的編號及適用開啓物件的詳細敘述。
2. 鑰匙發出的日期與時間。
3. 鑰匙發放者的姓名與簽名。
4. 鑰匙收受者的姓名與簽名。
5. 鑰匙發出原因。
6. 鑰匙歸還的日期與時間。
7. 鑰匙歸還時，收取人的姓名與簽名。
8. 鑰匙歸還者的姓名與簽名。

以下的段落將概略說明重要鑰匙控管的建議方式。

◎ 牌桌遊戲

1. **取出錢箱的鑰匙**：此鑰匙是用來取出牌桌下面的錢箱，一般來說，此鑰匙只能授權給保全人員領取，而且必須由牌桌的工作

人員陪同，或是授權由清點小組的工作人員領取，以便更換錢箱並且進行清點作業。但賭場一定不能讓保全人員取得可以開啓錢箱的鑰匙。

2. **錢箱運送推車的鑰匙**：運送投擲箱的推車會掛上兩道鎖，將投擲箱與推車固定，而這兩道鎖的鑰匙並不相同。第一把鑰匙由保全單位保管，第二把鑰匙是由保全單位之外的部門保管。通常第二把鑰匙是由賭場的金庫來負責保管，然後根據責任的分配，再把鑰匙交給牌桌的工作人員或是紙鈔的清點人員來進行錢箱的更換作業；不過在某些情況下，第二把鑰匙也有可能會直接交由牌桌博奕區的工作人員保管。

3. **開啓錢箱的鑰匙**：唯有清點小組的成員而且只能在清點錢箱的作業時才有權利取得該鑰匙。此鑰匙必須嚴格控管，只有專門負責的單位才能取得，而且只能在清點作業的進行時才可以開啓裝滿紙幣的投擲箱。通常這把重要的鑰匙是由賭場金庫專責保管，而且在某些賭場也規定開啓錢箱時，必須有保全人員在場才能進行，另外也規定只有在鈔票清點小組成員全數集合完畢並準備進入清點室時，賭場金庫的管理人員才能把鑰匙交給清點小組。

4. **清點室的門鎖鑰匙**：清點室有兩道門鎖，兩道鎖的鑰匙並不相同，一把鑰匙是由保全部門保管，第二把鑰匙則是由賭場金庫負責保管。第二把鑰匙只能授權給清點小組使用。

◎ 吃角子老虎機機台的鑰匙管理

1. **更換集幣桶的鑰匙**：更換吃角子老虎機集幣桶的鑰匙，必須要由吃角子老虎機管理部門之外的單位來控管。通常這把鑰匙是由賭場金庫負責保管，而且只能由集幣桶的更換小組來領取，更換作業時也需要由保全人員陪同才能進行。保全人員必須全程監控，直到鑰匙歸還給賭場金庫爲止。

2. **取出收鈔容器的鑰匙**：這一把鑰匙也是要由吃角子老虎機管理部門之外的單位來控管，而它的控管方式與取出機台集幣桶的鑰匙相同。

3. **收鈔容器運送櫃的鑰匙**：裝載紙幣收鈔容器的推車會掛上兩道不同的鎖，鑰匙控管方式與牌桌錢箱運送推車鑰匙的控管方式相同。

4. **開啟紙幣收鈔容器的鑰匙**：唯有清點人員在清點作業時才能取得開啟紙幣收鈔容器的鑰匙。此鑰匙必須嚴格控管，只有專門負責的單位才能持有，而且只能在清點作業進行時才能開啟裝滿紙幣的投擲箱，而鑰匙控管的方式與開啟牌桌錢箱的鑰匙控管方式相同。

5. **清點室的門鎖鑰匙**：清點室有兩道門鎖，兩道鎖的鑰匙並不相同，第一把是由保全部門保管，第二把則是由賭場金庫保管，而且第二把只能授權給清點小組使用。

假如上述列管的鑰匙有備份，備份鑰匙的控管標準必須比照原始鑰匙的控管方式。備份鑰匙通常都存放在一鑰匙保管箱中，假如需要開啟這個鑰匙保管箱，必須同時有三個不同部門的人員在場才能進行。

賭場專用的這些重要的鎖以及鑰匙通常都是向專業且製作精密的製造商訂購。這些鎖及鑰匙的訂購、驗收、管控以至於最後的安裝，都是由財務部門的經理階層嚴格控管。此外，賭場現在利用密碼和掌紋掃瞄的電子式控管系統已經日漸普遍，能夠再次提高博奕業重要鑰匙的管控以及安全性。

內部稽核

許多博奕管轄行政區都規定賭場必須執行賭場內部稽核的作業流程，其中還有某些轄區的行政管理單位也同意內部稽查作業可以由外

聘的會計師來執行賭場的內部稽核工作。因為各個管理賭場的行政轄
區對於賭場內部稽核的規範不盡相同，以下僅針對內華達州的規範方
式進行討論。

　　內華達州博奕管理委員會對於賭場的內部稽核功能建立了「內部
管控的最低標準」（Minimum Internal Control Standards, MICS），這個
標準詳細規範賭場內部稽核功能的運作必須完全不會受到稽核單位的
影響才可以，同時必須透過公司組織之間的報告呈送關係來提升這個
內部稽核功能的獨立性。在大部分的賭場組織中，內部稽核的報告將
直接呈送給賭場的所有權人或未涉及經營權的股東代表。這個報告呈
送的機制是非常重要的，因為如此的規範才能夠確保內部稽核的功能
可以依相關規定進行客觀評估。在賭場的營運中，內部稽核功能是賭
場管理整體控管中非常重要的一環。

　　MICS同時也規定所有內部稽核程序都必須做成記錄文件，並保存
五年。執行內部稽核後，稽核的結果依規定必須要和管理階層溝通，
如果有重大的違反情事發生，就必須要進行調查且具體改善。對於未
符合規定的事項，內部稽核人員、賭博管理委員會或是外聘的會計師
必須進行後續的追蹤。

　　MICS規定內部稽核作業必須包含以下事項：

1. **牌桌遊戲**：每半年稽查一次，稽查的範圍包括牌桌上籌碼的管
 控、牌桌客人借貸及欠債的管理、鈔票清點、重要鑰匙的控管
 以及文件的歸檔及管理等。
2. **吃角子老虎機部門**：每半年稽查一次，稽查的範圍包括集幣
 桶、硬幣及紙幣的清點、秤重儀器的測試、機台的集幣桶及收
 鈔機的安全管理、文件的歸檔及管理、重要鑰匙的控管以及
 EPROM（可消除程式化唯讀記憶體）的複製程序。
3. **基諾**：每年稽查一次，稽查範圍包括下注賭金（如投注總賭
 金）、獎金的支付、重要鑰匙的控管及基諾稽查。

4. **紙牌遊戲**：每年稽查一次，範圍包括紙牌賭博遊戲的營運狀況、現金兌換、優惠活動的交易情況以及遊戲收益的清算等。

5. **賓果**：每年稽查一次，稽查範圍包括賓果遊戲卡片的控管、獎金的支付以及現金調節程序。

6. **娛樂**：每年稽查一次，範圍包括娛樂收入記錄的程序、現金的收取、會計以及節目的安排。

7. **競賽及運動簽注部門**：每年稽查一次，審查範圍包括顧客下注、彩金支付、重要鑰匙控管、競賽及運動簽注帳冊稽查以及是否有違反第22條管理條例的規定。

8. **賭場金庫與信用貸款的管理**：每年稽查一次，範圍包括賭場金庫、賭場信用貸款的授與、帳款催收、呆帳處理及其會計結算試算表等等的作業流程。

9. **賭場金庫責信度**：每年必須隨總帳調整一次。此外，賭場金庫所負責的資產以及相關的業務項目也必須每年清點一次。

10. **電子資料處理**（EDP）功能：每年必須稽查現有的電子資料處理（Electronic Data Processing, EDP）作業是否符合MICS的新規定。

11. **賽馬下注部門**（Pari-mutuel Wagering）：每年稽查一次，範圍包括顧客下注、彩金支付、賽馬下注部門業務稽查，以及是否符合26A及26B管理條例的規定。

12. **賭場營運毛利的調節**：會計資料必須按內華達州博奕委員會的每月退稅金額進行調節，每年至少一次。

13. **其他的相關法令規範**：每年稽查一次，範圍包括是否符合3.100條例（員工報表）、5.160條例（監控系統）、6.040條例（會計記錄）、6.050條例（所有權記錄）、6.115條例（未收取的百家樂佣金）、6.130條例（法定清點程序）、6.150條例（最低資金需求）以及8.130條例（交易報表）等規範。

14. **賭場所設置的駐外辦公室或是分支機構**：只要駐外辦公室或是分支機構授予顧客的信用貸款金額達200,000美元以上，即須執行內部稽查，且每兩年至少一次。稽查的內容包括信用貸款的授予、帳款的催收、信用貸款授予的帳目與呈送回總公司的帳目是否相符。

MICS同時也特別列出現金報表內部稽查作業流程的要求，這部分的細節請參見第五章。

賭場稽核

透過賭場稽核（casino audit）作業，財務部門除了能夠取得相關報表外，賭場也能確認自己的營運狀況，以及賭場金庫的控管機制是否符合管理程序與法令要求。賭場稽核的範圍一般包括牌桌遊戲、吃角子老虎機遊戲、基諾、賓果、撲克、競賽與運動簽注部門、賽馬簽注以及賭場金庫的營運等。稽核小組的成員包括一名主管或組長以及數名組員。

賭場稽核的程序主要將重點放在書面資料的審查上，透過之前的工作記錄，稽核員能夠瞭解個別作業流程的執行效果。稽核員也必須在稽核清單上面，於每個稽核過的項目後面都要簽名並且註記日期，任何作業流程的異常事件都必須做成書面記錄，並且和所屬的部門主管充分溝通，之後還要再做後續的追蹤。

以下為一般賭場的內部稽核所應包含的稽核範圍。

◎ 牌桌遊戲

紙鈔清點作業——根據鈔票清點小組執行的報表，稽核員會再次確認每張牌桌的錢箱裡面的單據是否與賭場營收總表所記載的資料相符。在錢箱裡面的單據包括牌桌補充籌碼，以及送籌碼回賭場金庫的單據

（fill and credit slips）、牌桌要求金庫補充籌碼以及送籌碼回賭場金庫的申請單（requests for fills and credits）、顧客所簽的信用簽單、牌桌桌面籌碼的清點記錄（table inventory forms），以及優待券（coupons）。

◎ 吃角子老虎機遊戲

1. **機台的硬幣補充作業**（jackpots/hopper fills）：對於現代吃角子老虎機的電腦化管理系統來說，定期的稽核作業能夠確認電腦管理系統的準確性，稽核的方法通常是依據機台的硬幣補充記錄，再和電腦管理系統裡面的數據互相比較。稽核員也可把一段特定期間內的硬幣補充記錄，拿來和該期間內的電腦管理系統報表互相比較。假如賭場沒有設置吃角子老虎機的電腦管理系統，查核的方式是比較機台的硬幣補充記錄與自動記錄器（dispensing or whiz machine）的記錄之間的一致性。

2. **儀器數據的判讀**：稽核員必須定期測試機台的硬幣計數器（meter）的準確性，測試程序是定期以人工查驗機台的硬幣計數器的數據，並且和電腦的數據記錄互相比較以確認是否相符。另外，也可以透過機台營運的統計報表來比較電腦管理系統的數據資料，判別兩者之間是否有差異存在。

3. **硬幣秤重的電腦界面**：對於那些直接將硬幣秤重結果傳送至電腦系統的賭場來說，定期稽核時必須查驗這些資料傳輸的精確性，查驗的方式是以人工來觀察某些機台的秤重結果與實際傳送到電腦管理系統的數據是否相符。

4. **收鈔機的計數器**：賭場稽核人員必須定期比對收鈔機裡面所取出的鈔票數量與自動計數器的判讀結果間的一致性。

◎ 賭場金庫與賭場信用貸款

1. **賭場金庫的管理**：賭場稽核人員必須每日稽查賭場金庫所提報的收支資料。

2. **賭場信用貸款的授予以及帳款催收**：稽核人員必須定期審查信用貸款的授予程序是否符合規範、平衡信用貸款的應收帳款與呆帳、審查信用貸款的催收情況以及帳款部分償還的情形。

◎ 基諾

1. **賭金下注與彩金支付**：稽核人員需定期查驗賭金下注金額與彩金支付金額，以瞭解特定營運時段的盈虧情形。這些查驗程序在過去主要是以人工的方式來記錄賭金下注與彩金支付的金額，然而隨著電腦管理系統的興起，現在這些查驗程序都可以不用再那麼繁複了，只要確認電腦系統的準確性及完整性就可以了。

2. **出納和現金收支情形**：查核特定出納人員值班期間內的收支情形，並將此結果與該時段的營運盈虧相對照，以查驗是否有現金超出或短少的情形。

3. **基諾獎券**：得獎的獎券必須分類，並且和存根聯相互對照，以查驗彩金支付的情形是否正確。此外，稽核員也必須審查獎券是否有問題，並且要檢視獎券的流水編號。

4. **中獎號碼**：稽核中獎號碼，並且與監視系統的記錄做比較，以確認中獎號碼是正確的，並且確認抽獎的作業流程都完全符合規定。

◎ 競賽與運動簽注

1. **中獎彩券**：稽核人員必須審核大獎的中獎彩券。審核時，先將所有中獎彩券分類，然後查驗競賽開始的時間以及下注的時間，並且再次核對外界的比賽資訊來源，以確認彩券簽注的內容與賠率是否正確等。

2. **註銷的彩券**：稽核人員必須審核彩券的註銷是否符合規定。稽核人員先選定一個時段，稽查該時段的電腦報表，再審核那一個時段的註銷彩券是否確實是在競賽開始之前就已經被註銷。

3. **未被領取的中獎彩金與預約簽注**：預約下注與未被領取的彩金的處理方式必須定期審核。因為中獎人尚未前來領取的彩金在會計科目上面等於是賭場的負債或是應付帳款，所以賭場必須建立妥善的作業程序來確認這一些未被領取的彩金是否正確無誤地支付給中獎的顧客。

除了以上所列的程序外，賭場的稽核人員也可指定某些特定的員工並且給予密碼，以控管賭場電腦管理系統的使用權限，讓吃角子老虎機、牌桌遊戲、競賽與運動簽注以及基諾等的電腦管理系統只能讓特定的人員有所接觸。對於賭場營運的相關重要文件，如顧客所簽的信用簽單或是牌桌請賭場金庫補充籌碼及送籌碼回賭場金庫的單據，以及吃角子老虎機補充硬幣的單據等等，稽核人員也必須做書面資料與會計上面的控管。

一般來說，電腦管理系統的表單上面都會註明填寫表格所需要的必要資訊，而且電腦管理系統也會自動追蹤那些未填寫完整的表格，並主動列出清單。所以稽核人員就可以審核這些清單，並進一步瞭解情況。這些電腦管理系統的電子化表單的控管程度無須比照人工填報的作業方式。

每張人工填寫的表單在開出時也都會有流水編號，並且記錄成冊。這些表單都鎖在妥善的地方，由稽核人員永久地控管，除了分類分別保存外，也會定期盤點。針對自動記錄器所提供的表單，稽核人員必須負責補充新的表單、嚴格管制使用權限，並且要妥善保管存根資料，以供日後核對之用。對於那些正在使用的重要表單，稽核人員也必須一一檢核它們的功效，以瞭解有哪些表單不太可靠或是沒有什麼稽核效果。

 統計報表

　　賭場經營者必須透過每日所製作的統計報表瞭解有哪些部門或作業流程是需要多加注意的，並且評估各個計畫的執行成效，以提升收入。也規定賭場的統計報表必須詳列某些特定訊息，並且妥善保管。

　　此外，許多行政管理轄區的主管機關也會要求當年度的統計資料必須與前一年度的資料互相比對，以瞭解這兩年的營運狀況之間是否有不正常的落差或起伏。舉例來說，內華達州就規定，假如賭場於博奕方面的毛利在兩年之間的差異起伏超過±3%，就必須展開調查，而且調查的結果也必須做成書面資料，並妥善保存。

　　內華達州及其他行政管理轄區對於賭場統計報表的規定事項如下：

1. **牌桌遊戲**：報表內容必須涵蓋各個營運時段、每天的營運狀況、當月累計至今以及年度累計至今的統計資料，包括每一種牌桌遊戲種類以及每個牌桌的詳細資料，例如賭金總收入、毛利、毛利與賭金總收入之間的比率等。

2. **吃角子老虎機**：必須每月製作報表，其內容涵蓋每部機台當月累計至今及年度累計至今的獲利比，並且比較每一台吃角子老虎機實際的獲利比以及依機率所計算出來的理論獲利比（theoretical hold percentage）之間的差異。

3. **賓果**：報表內容必須涵蓋各營運時段、每日的營運狀況、當月累計至今以及年度累計至今的毛利、下注總金額以及前兩者之間的比率。

4. **基諾**：報表內容必須涵蓋各營運時段、每日的營運狀況、當月累計至今，以及年度累計至今的毛利、下注總金額與前兩者之間的比率。

5. **競賽與運動簽注**：針對賭場所提供的每項博奕遊戲，賭場必須製作許多種報表，以揭露各項營運項目的統計資料。主要的報表規範都已詳列於前述MICS競賽與運動簽注的部分。

　　一般來說，賭場營運統計報表的製作必須依照當地的行政管理轄區的要求，詳細記錄並妥善保存。

第十一章

賭場遊戲的數學運算

- ♠ 快骰
- ♠ 輪盤
- ♠ 21點
- ♠ 百家樂
- ♠ 基諾

　　賭場的管理階層不只要知道賭場裡面有哪一些賭場遊戲，更重要的是，每一種遊戲裡面的每一種下注方式，對於賭場的莊家優勢會有何種的影響。賭場的管理階層也必須要知道玩家的下注策略以及遊戲規則的變化，對於賭場的利潤會產生什麼樣的衝擊。本章將探討當玩家在玩快骰、輪盤、21點、百家樂及基諾等遊戲的時候，他們可以有哪一些下注的方式，而且以數學運算的方法來分析這一些下注的方式。

快骰

　　表11.1為快骰（dice）遊戲中，每一種點數可能會有的排列組合方式，以及它們可能會發生的次數。

　　在圖11.1裡面則是兩種最常見的快骰牌桌的配置圖案。這兩種牌桌的圖案有一些不同，它們之間的差異就在於某些下注方式的賠率上面。

表11.1　快骰的每一種點數可能會發生的次數及排列組合

	兩顆骰子可能產生的排列情形	組數
有一種可能會產生2點	1-1	1種
有二種可能會產生3點	1-2　2-1	2種
有三種可能會產生4點	1-3　3-1　2-2	3種
有四種可能會產生5點	1-4　4-1　2-3　3-2	4種
有五種可能會產生6點	1-5　5-1　2-4　4-2　3-3	5種
有六種可能會產生7點	1-6　6-1　2-5　5-2　3-4　4-3	6種
有五種可能會產生8點	2-6　6-2　3-5　5-3　4-4	5種
有四種可能會產生9點	3-6　6-3　4-5　5-4	4種
有三種可能會產生10點	4-6　6-4　5-5	3種
有二種可能會產生11點	5-6　6-5	2種
有一種可能會產生12點	6-6	1種
	所有可能的結果	36種

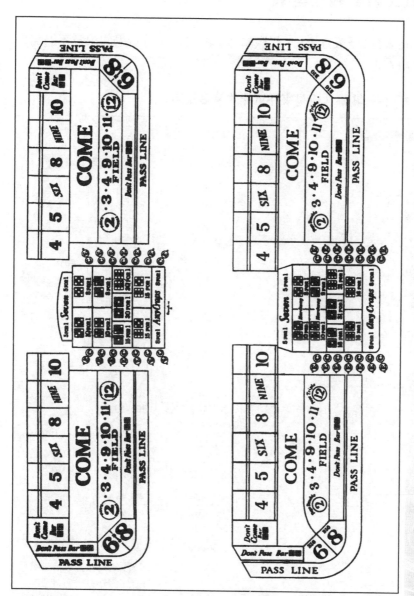

圖11.1　快骰牌桌的配置圖

285

快骰遊戲的數學運算

在表11.2及表11.3中,以數學運算的方法來分析過關線及不過關線的下注方式。

表11.2　押過關線注或是來注可能的輸贏機率

出場擲的點數	標準快骰（過關線）
2點	$\left(\dfrac{1}{36} \times -1\right) = -0.0277778$
3點	$\left(\dfrac{2}{36} \times -1\right) = -0.0555556$
11點	$\left(\dfrac{2}{36} \times +1\right) = +0.0555556$
12點	$\left(\dfrac{1}{36} \times -1\right) = -0.0277778$
7點	$\left(\dfrac{6}{36} \times +1\right) = +0.1666667$
建立點數	
4點	$\left(\left(\dfrac{3}{36} \times \dfrac{1}{3}\right) \times +1\right) + \left(\left(\dfrac{3}{36} \times \dfrac{2}{3}\right) \times -1\right) = -0.0277778$
5點	$\left(\left(\dfrac{4}{36} \times \dfrac{4}{10}\right) \times +1\right) + \left(\left(\dfrac{4}{36} \times \dfrac{6}{10}\right) \times -1\right) = -0.0222222$
6點	$\left(\left(\dfrac{5}{36} \times \dfrac{5}{11}\right) \times +1\right) + \left(\left(\dfrac{5}{36} \times \dfrac{6}{11}\right) \times -1\right) = -0.0126263$
8點	$\left(\left(\dfrac{5}{36} \times \dfrac{5}{11}\right) \times +1\right) + \left(\left(\dfrac{5}{36} \times \dfrac{6}{11}\right) \times -1\right) = -0.0126263$
9點	$\left(\left(\dfrac{4}{36} \times \dfrac{4}{10}\right) \times +1\right) + \left(\left(\dfrac{4}{36} \times \dfrac{6}{10}\right) \times -1\right) = -0.0222222$
10點	$\left(\left(\dfrac{3}{36} \times \dfrac{1}{3}\right) \times +1\right) + \left(\left(\dfrac{3}{36} \times \dfrac{2}{3}\right) \times -1\right) = -0.0277778$

<div align="right">

玩家劣勢 = −0.0141414

以百分比表示 = −1.414%

玩家每下注36次,損失的比例（−1.414%×36）= −0.5090909

</div>

表11.3　押不過關注或是不來注可能的輸贏機率

出場擲的點數	標準快骰（不過關線）
2點	$\left(\dfrac{1}{35} \times +1\right) = +0.0285714$
3點	$\left(\dfrac{2}{35} \times +1\right) = +0.0571429$
11點	$\left(\dfrac{2}{35} \times -1\right) = -0.0571429$
12點	$\left(\dfrac{1}{35} \times 0\right) = 0.0000000$
7點	$\left(\dfrac{6}{35} \times -1\right) = -0.1714286$
建立點數	
4點	$\left(\left(\dfrac{3}{35} \times \dfrac{2}{3}\right) \times +1\right) + \left(\left(\dfrac{3}{35} \times \dfrac{1}{3}\right) \times -1\right) = +0.0285714$
5點	$\left(\left(\dfrac{4}{35} \times \dfrac{6}{10}\right) \times +1\right) + \left(\left(\dfrac{4}{35} \times \dfrac{4}{10}\right) \times -1\right) = +0.0228571$
6點	$\left(\left(\dfrac{5}{35} \times \dfrac{6}{11}\right) \times +1\right) + \left(\left(\dfrac{5}{35} \times \dfrac{5}{11}\right) \times -1\right) = +0.0129870$
8點	$\left(\left(\dfrac{5}{35} \times \dfrac{6}{11}\right) \times +1\right) + \left(\left(\dfrac{5}{35} \times \dfrac{5}{11}\right) \times -1\right) = +0.129870$
9點	$\left(\left(\dfrac{4}{35} \times \dfrac{6}{10}\right) \times +1\right) + \left(\left(\dfrac{4}{35} \times \dfrac{4}{10}\right) \times -1\right) = +0.0228571$
10點	$\left(\left(\dfrac{3}{35} \times \dfrac{2}{3}\right) \times +1\right) + \left(\left(\dfrac{3}{35} \times \dfrac{1}{3}\right) \times -1\right) = \underline{+0.0285714}$

玩家劣勢 ＝ －0.0140260
以百分比表示 ＝ －1.40260%

　　要特別注意的是，在大部分出版的文獻中，都會把玩家下注在不過關線或是不來注的劣勢註明爲－1.402%。然而，這樣的計算方式等於是將12點當做是永遠不會出現的點數一樣，因爲當點數爲12時，莊家和玩家算是平手。就是因爲將12點當做不會出現，所以骰子擲出來而且會有輸贏的結果就變成只有35種了。因此，在表11.3裡面，所有算式中的分母就變成只有35種的可能性，而不再是36種了。

但問題是，當賭場的管理階層在估計玩家的平均下注金額時，並不會考慮到要扣除掉點數是12點的情況。因此，每小時骰子擲出的次數應該要扣除掉2.78%，否則就應該把賭場的莊家優勢從－1.40260%改為－1.36364%，因為－1.36364%乘以36之後的結果（－0.4909）才會等於－1.40260%乘以35的結果（也是－0.4909）。

◎ 加注（賭場中唯一的自由注）

大多數的賭場都會提供給玩家一個優惠，就是讓已經下注於過關線的玩家，可以再買加注（odds bet），但是買加注的最高金額限制為原本押過關線注賭金的某個特定的倍數。因此，假如玩家想要提高加注金額的上限，他就必須要先提高一開始押過關線注的賭金。下列的數據就是當賭場將加注的最高金額上限訂為原本過關線注金額的幾個倍數時，所計算出來的玩家劣勢：

1倍	：－0.8485%
2倍	：－0.6061%
3倍	：－0.4714%
5倍	：－0.3263%
10倍	：－0.1845%

那麼，假如賭場所提供的倍數是4倍，玩家劣勢該如何計算呢？玩家押過關線注每達36次之後，他就會輸掉他每次下注金額的0.5090909。因此，假如提供的倍數是4倍，玩家劣勢的計算方式就是：把0.5090909當做分子，而分母就是原來的36次再加上24乘以賭場所提供的倍數（倍數是4倍的話，就是24乘以4，等於是96）。這裡的36所代表的就是骰子總共投擲了36次，而24代表的是骰子投擲出來的點數會變成建立點數的機會總共有24次，而4所代表的就是賭場所提供的加注的倍數。因此，假如賭場提供的倍數是4倍的話，玩家劣勢等於：

$$\left(\frac{-0.5090909}{36+24(\times)}\right)=-0.3857\%$$

（×表示加注的倍數）

◎ 大6點或大8點

$$\left(\left(\frac{5}{11}\right)\times 1\right)+\left(\left(\frac{6}{11}\right)\times -1\right)=-9.09\%$$

◎ 中間區

　　也就是押2、3、4、9、11和12六種點數，其中2點和12點賠率是2比1）。

$$\left(\left(\frac{14}{36}\right)\times +1\right)+\left(\left(\frac{2}{36}\right)\times +2\right)+\left(\left(\frac{20}{36}\right)\times -1\right)=-5.56\%$$

　　一般都把快骰遊戲中間區注的玩家劣勢寫為－5.26%，然而，這是錯誤的。玩家劣勢應該是等於玩家輸錢的金額再除以他下注的總金額。假如這位玩家在這36把裡面，每一次都以同樣的金額來下注的話，照理來說，他應該會輸掉兩把的下注金額，所以他的劣勢應該是－5.56%才對。

　　然而，因為在點數出現2點和12點的時候，賭場要賠2倍，所以就等於是賭場以38次的下注金額來和玩家對賭他的36次下注金額。雖然賭場可以贏得玩家的兩把下注金額，但是這樣的毛利除以賭場的38次下注金額之後，賭場的莊家優勢就只剩下5.26%了。

　　賭場的管理階層都很關心他們可以從玩家的總下注金額裡面贏得多少的毛利。因此，他們向來認為賭場的莊家優勢就應該要等於玩家劣勢。不過事實上，就像是上述所討論到的情況，在同樣的賭局裡面，玩家劣勢是－5.56%，但是賭場的莊家優勢就只有5.26%。

◎ 放注

賭4點和10點，賠率是9比5：

$$\left(\left(\frac{1}{3}\right) \times +9\right) + \left(\left(\frac{2}{3}\right) \times -5\right) = \quad \begin{array}{l}每下注5美元會輸掉0.33美元，\\所以玩家劣勢是-6.67\%。\end{array}$$

另外一種計算玩家劣勢的算法是：

賭4點和10點，賠率是9比5，也就是等於1.8比1：

$$\left(\left(\frac{1}{3}\right) \times +1.8\right) + \left(\left(\frac{2}{3}\right) \times -1\right) = -6.67\%$$

賭5點和9點，賠率是7比5，也就是等於1.4比1：

$$\left(\left(\frac{4}{10}\right) \times +1.4\right) + \left(\left(\frac{6}{10}\right) \times -1\right) = -4.0\%$$

賭6點和8點，賠率是7比6，就等於1.167比1：

$$\left(\left(\frac{5}{11}\right) \times +1.167\right) + \left(\left(\frac{6}{11}\right) \times -1\right) = -1.515\%$$

◎ 買注

玩家下注賭買注的時候，他要先被賭場收取總下注金額的5%作為佣金。例如說玩家下注賭4點和10點，賠率是2比1，這是完全公平的賠率，但是玩家必須要付1.05倍的賭金來下這個賭注。所以，當玩家賭贏的時候，他實際上只收到1.95倍的賠率。

$$\left(\left(\frac{1}{3}\right) \times +1.95\right) + \left(\left(\frac{2}{3}\right) \times -1.05\right) = \quad \begin{array}{l}每下注1.05美元會輸掉0.05美元，\\所以玩家劣勢是-4.75\%。\end{array}$$

另外一種計算玩家劣勢的算法是：

實際上的賠率只有1.95比1.05，也就是等於1.8571比1：

$$\left(\left(\frac{1}{3}\right) \times +1.8571\right) + \left(\left(\frac{2}{3}\right) \times -1\right) = -4.76\%$$

現在有許多賭場都提供一種優惠，就是當玩家賭贏的時候，他才會被賭場收取下注金額的5%當做佣金。如此做法，大大地衝擊賭場的莊家優勢，就如表11.4所示。

表11.4中，針對快骰遊戲的各種下注方式的莊家優勢做一個概略的摘要。

輪盤

在輪盤的賭局裡面，玩家可以選擇押注在單一的一個號碼上面，也可以選擇押注在不同組合方式的一群號碼上面。玩家劣勢的數學運算公式如下：

$$\left(\frac{\text{賭贏的可能性}}{\text{全部的可能性}} \times \text{賭贏的彩金金額}\right) + \left(\frac{\text{賭輸的可能性}}{\text{全部的可能性}} \times -1\right)$$

假如玩家選擇押注單一的一個號碼，賭贏的話，賠率是35比1；假如他輸掉了，他就會賠掉他那一次的賭注：

$$\left(\frac{1}{38} \times 35\right) + \left(\frac{37}{38} \times -1\right) = -5.26\%$$

假如玩家是押注顏色（紅色或是黑色），在所有可能會出現的38種結果之中，那麼他可以賭贏的可能性有18種；假如出現的是另外一種顏色或是綠色的號碼出現的話，他就輸了：

$$\left(\frac{18}{38} \times 1\right) + \left(\frac{20}{38} \times -1\right) = -5.26\%$$

表11.4　快骰賭局各種下注方式的莊家優勢

下注方式	莊家優勢（%）
過關線注或來注	1.414
單倍加注	0.8485
雙倍加注	0.6061
十倍加注	0.1845
不過關注或不來注	1.402
單倍加注	0.6914
雙倍加注	0.4688
十倍加注	0.1243
大6點或大8點	9.09
中間區注（2、3、4、9、10、11、12點，2點和12點的賠率是2比1）	5.56
放注	
賭4點和10點	6.66
賭5點和9點	4.0
賭6點和8點	1.515
買注	
賭4點和10點	4.76
賭5點和9點	4.76
賭6點和8點	4.76
買注（但是玩家只有在贏錢時才須付佣金）	
賭4點和10點	1.67
賭5點和9點	2.00
賭6點和8點	2.27
置注	
賭4點和10點	2.439
賭5點和9點	3.225
賭6點和8點	4.00
中央區注	
對子	
4點和10點（點數是2、2和5、5）	11.11
6點和8點（點數是3、3和4、4）	9.09
無效點	
Ace-Deuce（賭下一把出現的點數是3，賠率是15比1）	16.67
Eleven（賭下一把出現的點數是11，賠率是15比1）	16.67
Aces（賭下一把出現的點數是2，賠率是30比1）	16.67
Twelve（賭下一次出現的點數是12，賠率是30比1）	16.67
Any Crap（賭下一把出現的點數是2、3或12）	11.11
Any Seven（賭下一把出現的點數是7）	16.67
Easy Way Hop（賭下一把出現的點數，而且是特定的點數組合，賠率是15比1）	11.11
Hard Way Hop（賭下一把出現的點數，而且兩顆骰子的點數相同，賠率30比1）	13.89

21點

21點的數學運算會直接受到該牌桌使用幾副牌的影響，除此之外，也會受到賭場的管理階層所設定的遊戲規則所影響。在**表11.5**裡面，把所有21點的影響因素都包含在內，並且詳細列出各種影響因素對於玩家的優勢或是劣勢會造成如何的影響。

假如都是以拉斯維加斯大道的賭場所通用的規則，看牌桌上玩幾副牌，賭場的莊家優勢就會有所不同，詳細的資料如下：

牌組數	賭場的莊家優勢（%）
1	−0.01
2	+0.32
3	+0.43
4	+0.49
5	+0.52
6	+0.54
7	+0.56
8	+0.57

百家樂

和快骰比起來，百家樂下注的種類就簡單多了。

假如在不考慮「和局」（「莊家」和「閒家」平手）的情況下，「莊家」贏和「閒家」贏的可能性分別陳述如下：

「莊家」贏的機率：50.6825%
「閒家」贏的機率：49.3175%

293

表11.5 依照牌組數計算賭場對上使用基本策略的21點玩家時的莊家優勢[1]

Decks	1	2	3	4	5	6	7	8
Strip rules[2]	−0.01%	0.32%	0.43%	0.49%	0.52%	0.54%	0.56%	0.57%
Add applicable rule variations[3]								
No double on 11	0.78%	0.70%	0.67%	0.65%	0.64%	0.64%	0.63%	0.63%
No double on 10	0.52%	0.49%	0.48%	0.47%	0.46%	0.46%	0.46%	0.46%
No double on 9	0.12%	0.09%	0.08%	0.08%	0.08%	0.08%	0.07%	0.07%
No double on 8	0.01%	0.01%	0.01%	0.01%	0.01%	0.01%	0.01%	0.01%
No soft doubling	0.13%	0.11%	0.10%	0.09%	0.09%	0.09%	0.09%	0.09%
Double on 11 only	0.77%	1.02%	1.10%	1.14%	1.16%	1.18%	1.19%	1.20%
Double on 10, 11 only	0.25%	0.53%	0.62%	0.67%	0.70%	0.72%	0.73%	0.74%
Double on 9, 10, 11 only	0.13%	0.44%	0.54%	0.59%	0.62%	0.64%	0.66%	0.67%
Double on 8, 9, 10, 11 only	0.12%	0.43%	0.53%	0.58%	0.61%	0.63%	0.65%	0.66%
Dealer hits soft 17	0.19%	0.21%	0.22%	0.22%	0.22%	0.22%	0.22%	0.22%
BJ pays 1:1	2.32%	2.29%	2.28%	2.27%	2.27%	2.27%	2.26%	2.26%
BJ pays 6:5	1.45%	1.43%	1.43%	1.43%	1.43%	1.42%	1.42%	1.42%
No Hole Card[4]	0.11%	0.11%	0.11%	0.11%	0.11%	0.11%	0.11%	0.11%
BJ pays 6:5	1.395%	1.373%	1.367%	1.363%	1.361%	1.360%	1.359%	1.358%
Double on any number of cards	−0.24%	−0.23%	−0.23%	−0.23%	−0.23%	−0.22%	−0.23%	−0.22%
Resplit aces	−0.03%	−0.05%	−0.06%	−0.07%	−0.07%	−0.07%	−0.08%	−0.08%
Double after splitting	−0.12%	−0.13%	−0.14%	−0.14%	−0.14%	−0.14%	−0.14%	−0.14%
Double after splitting 11 only	−0.06%	−0.07%	−0.07%	−0.07%	−0.07%	−0.07%	−0.07%	−0.07%
Double after splitting 10, 11 only	−0.11%	−0.12%	−0.12%	−0.12%	−0.12%	−0.12%	−0.12%	−0.12%
Early surrender	−0.62%	−0.63%	−0.63%	−0.64%	−0.63%	−0.63%	−0.64%	−0.63%
Early surrender (dealer hits s/17)	−0.51%	−0.50%	−0.50%	−0.50%	−0.50%	−0.50%	−0.50%	−0.50%
Late surrender	−0.02%	−0.05%	−0.06%	−0.07%	−0.07%	−0.07%	−0.07%	−0.07%
Late surrender (dealer hits s/17)	−0.15%	−0.14%	−0.13%	−0.13%	−0.13%	−0.13%	−0.12%	−0.12%
6 card auto winner	−0.04%	−0.11%	−0.13%	−0.15%	−0.15%	−0.16%	−0.16%	−0.16%
BJ pays 2 to 1	−2.32%	−2.29%	−2.28%	−2.28%	−2.27%	−2.27%	−2.27%	−2.27%
Dealer BJ ties w/player built 21	−0.17%	−0.17%	−0.17%	−0.17%	−0.17%	−0.17%	−0.17%	−0.17%

註1. 這個表格的數據是以 Stanford Wong 所開發的 Bledge 軟體所計算出來的。

註2. 拉斯維加斯大道的賭場通用的規則是:莊家手上的牌是 "soft 17"(一張ace和一張6)的時候不可以再補牌,不管玩家手上的兩張牌是幾點都可以加倍下注,任何兩張相同的牌都可以拆牌,而且最多一手牌可以拆牌四次(除了ace之外),兩張ace要拆牌的話就只可以再要一張牌,不可以投降(surrender)。

註3. 表列的這一些額外規則的變化將會再次地影響到賭場的莊家優勢,影響之後的莊家優勢是以拉斯維加斯大道通用規則的莊家優勢為基礎,再加上這些規則所產生的影響,加總之後的莊家優勢就是最後的莊家優勢。例如,採用通用的規則,某牌桌玩6副牌的話,賭場的莊家優勢將會是原來的0.54%,再加上0.22%,最後等於是0.76%。

註4. (譯註:通用的規則是:當莊家的面牌是ace的時候,莊家先問玩家要不要保險,然後再瞄一下底牌。假如莊家的底牌是10點,那麼莊家就是 Black Jack,這一局就結束了,不會再讓玩家補牌、拆牌或是加倍下注。當莊家的面牌是ace,而且莊家不瞄底牌的話,牌局就會繼續進行。假如後來莊家掀開底牌,發現莊家手上的牌是 Black Jack,那麼玩家用來拆牌或是加倍下注的額外賭注,全部都要輸給莊家。

百家樂的數學運算

1. 贏的彩金要被賭場收取5%的佣金：

 (1) 玩家下注在「莊家」的劣勢：

 $$（0.506825 × + 0.95）+（0.493175 × -1）= -1.1692\%$$

 (2) 玩家下注在「閒家」的劣勢：

 $$（0.493175 × +1）+（0.506825 × -1）= -1.365\%$$

 (3) 假如把「和局」的發生率也一起考量進來的話，各種情況的發生機率就會變成是：

 > 「莊家」贏的機率：45.85974%
 >
 > 「閒家」贏的機率：44.62466%
 >
 > 「和局」的機率：9.5156%

2. 賭場收取彩金的5%作為佣金：

 (1) 玩家下注在「莊家」的劣勢：

 $$（0.4585974 × +0.95）+（0.4462466 × -1）= -1.057907\%$$

 (2) 玩家下注在「閒家」的劣勢：

 $$（0.4462466 × +1）+（0.4585974 × -1）= -1.23508\%$$

就像快骰裡面不過關注和不來注的計算方式一樣，一般的文獻都會把百家樂裡面，玩家下注在「閒家」和「莊家」的劣勢記載為-1.37%和-1.17%（Scarne, 1974, p. 473，不過他的著作中把玩家下注在「莊家」和「閒家」的劣勢分別列為1.34%和1.19%）。這樣的數據都是把「和局」的情況忽略掉的計算結果。但是站在賭場行銷的立場來看，賭場的管理階層在估算玩家的平均下注金額的時候，並不會把「和局」的情況排除掉。因此，在計算玩家劣勢的時候，應該也要把「和局」的發生機率一併列入考量才對。

 基諾

基諾的賭博方式就是，從80顆乒乓球（每顆球上面都標示著號碼，依序從1號到80號）裡面，隨機選出其中的20顆。玩家想要簽注基諾的話，就要先去買「簽單」（ticket），玩家可以在「簽單」上面圈選1到15個號碼，看他認爲下次開出來的號碼會是80個號碼球裡面的哪20顆。玩家在「簽單」上面所選的號碼剛好就被開出來的話，就被稱爲是這個號碼被他「簽中」（catch）了。當玩家在「簽單」中所「簽中」的號碼數越多，中獎的彩金金額也就會越高。

爲了分析計算的方便，這裡就先以「四星彩」（four-spot ticket，也就是在「簽單」上面選擇四個號碼）當做例子來說明。「四星彩」的賠率如下所述。

在「簽單」上面圈選四個號碼的賠率

「簽中」的號碼數	下注1美元贏得的彩金金額
簽中2個號碼	1美元
簽中3個號碼	4美元
簽中4個號碼	112美元

首先要先探討的是，從這80個號碼裡面，要簽選出其中的4個號碼的話，總共有幾種簽選的方式：

$$\frac{80 \times 79 \times 78 \times 77}{4 \times 3 \times 2 \times 1} = 1,581,580$$

然後要再計算的是：所簽選的4個號碼剛好都是那20個中獎號碼的可能性有幾種：

$$\frac{20 \times 19 \times 18 \times 17}{4 \times 3 \times 2 \times 1} = 4,845$$

　　上面的計算結果呈現出，玩家在購買「簽單」的時候，總共有1,581,580種的簽選方式（從80個號碼裡面簽選「四星彩」的所有可能性），但是在這麼多種的簽選方式中，玩家想要4個號碼都「簽中」的話，卻只有其中的4,845個機會。

　　玩家在簽選4個號碼的「簽單」中，假如只有「簽中」其中的3個號碼或是只有「簽中」其中的2個號碼，也都是可以贏得彩金的。因此，這兩種情況下的機率也是要一起計算的。下列的數學式子就要計算假如「簽單」中的4個號碼，其中的3個號碼是中獎號碼（20個中獎號碼中的3個），剩下的1個號碼並沒有中獎（60個未中獎號碼中的1個），這種結果發生的可能性會有多少種：

$$\frac{20 \times 19 \times 18 \times 60}{3 \times 2 \times 1 \times 1} = 68,400$$

　　下列的數學式子要計算出假如「簽單」中的4個號碼，其中的2個號碼是中獎號碼，剩下的2個號碼並沒有中獎，這種結果發生的可能性會有多少種：

$$\frac{20 \times 19 \times 60 \times 59}{2 \times 1 \times 2 \times 1} = 336,300$$

　　最後，要計算賭場的莊家優勢的話，就是要把賭場所能賺取的毛利，再除以全部的下注金額。賭場毛利的計算方式，就是把玩家的下注金額，減掉賭場所需要支付的彩金金額：

每張「簽單」簽賭1美元×1,581,580種「簽單」 = 1,581,580美元

扣除中獎「簽單」的彩金金額：

4碼全中（4,845種×112美元）	＝－542,640美元
簽中3碼（68,400種×4美元）	＝－273,600美元
簽中2碼（336,300種×1美元）	＝－336,300美元
賭場淨毛利	＝ 429,040美元
毛利百分比	＝27.13%

第十二章

有效的玩家評比系統之組成要素

　　在賭場裡，顧客可以有各式各樣的牌桌遊戲供他們選擇。當顧客選擇好要參與某一種特定的賭局時，接下來他們必須做出後續的選擇。每一種不同類型的遊戲，都可以讓顧客決定不同的下注方式及玩法。舉例來說，一個正在玩快骰的玩家，差不多有24種不同的下注方式，而每一種下注方式，都有不同的莊家優勢。

　　對現今賭場的經營者而言，最困難的挑戰之一便是準確地評量玩家在賭博時的劣勢。整體而言，決定賭場可以從玩家身上所獲得的利潤因素爲：玩家在賭博之中所玩的遊戲項目、賭注的大小、玩家的技術水準、下注金額的總數，以及賭局進行的速度等。

　　在內華達州裡，合法營業的牌桌遊戲超過100種不同的類型。幾乎每週都會有新的博奕遊戲被研發出來，但是其中只有非常少數的博奕項目能夠成功地在市場上營運，並且成爲業界公認的標準賭場項目。近幾年來，在所有新近出現的博奕項目中，對於業界最具有影響力的就是加勒比撲克，這個遊戲已經變成世界上許多賭場的標準博奕項目了。

　　在美國的賭場中，最常見的遊戲項目有下列幾項：

1. 21點（blackjack）
2. 快骰（craps）
3. 輪盤（roulette）
4. 百家樂（baccarat）
5. 牌九（pai gow）
6. 牌九撲克（pai gow poker）
7. 迷你百家樂（mini baccarat）
8. 加勒比撲克（Caribbean stud）

玩家評比系統的重要性

　　免費招待是賭場最有效的行銷手法之一。如果賭場的經營者想要非常有效地運用免費招待的行銷手法讓賭場產生最大的利潤，賭場就必須要發展出一套完善的作業系統，在這套作業系統的運作下，給予顧客的優惠要恰到好處，不但可以鼓勵玩家變成賭場的常客，同時也可以讓賭場獲得可接受的利潤。

　　賭場的利潤來自於賭場的收入以及支出之間的差距。如果賭場想要讓所付出的免費招待可以獲得最大的回饋，管理階層必須要能夠準確評估出玩家在理論上到底給予賭場多少的價值（theoretical value）。雖然賭場的支出是可以清楚衡量的，但是賭場的收入卻難以準確衡量。造成賭場收入難以衡量的原因是，來自於賭場的收入或是毛利可以有兩種不同的衡量方式：理論毛利以及實際毛利。在此兩者之中，實際毛利是比較容易計算的，而理論毛利則來自玩家最終價值的呈現。

　　在目前的博奕產業中，玩家評比系統（player rating system）是唯一可運用的顧客資料庫，裡面包含有成千上萬的顧客姓名及他們的記錄資料，而且能夠被用來追蹤顧客或是把所有顧客的資料做分類。玩家評比系統也可以被用來決定玩家可以得到多少的免費招待或是優惠的額度；另外，在行銷管理上面，也可以用來鎖定特定的顧客群，以便寄送促銷方案的郵件，或是邀請顧客前來參加特別的活動。賭場假若可以擁有最具效能的玩家評比系統，就可以在同業競爭中取得相當大的優勢。

 實際獲利vs.理論獲利

博奕產業有一個特性，就是它有兩種不同的數據可以同時呈現賭場的毛利：理論毛利（theoretical win）以及實際毛利（actual win）或損失。舉例來說，一位正在玩輪盤的玩家，當他把100美元下注在「黑色」上面，可是輪盤開出的結果卻是「紅色」時，這位玩家實際上是輸了100美元，但是理論上，賭場所獲取的毛利只有5.26美元。這中間的差距（94.74美元）等於只是暫時由賭場來保管，並且在後續的博奕遊戲中，遲早有玩家會來把它贏走。假如上述的輪盤開出來的結果是「黑色」時，那位玩家就贏得了100美元，賭場在理論上仍然可以獲得5.26美元的毛利，同樣的道理，在這種情況之下，等於是玩家的那一方暫時保管那105.26美元，而這一筆錢在後續的博奕遊戲中，終究還是會被賭場贏回去。

因為賭場都會同時有這兩種數據——理論毛利和實際毛利，這使得免費招待額度的評估變得非常困難。在實際毛利與理論毛利之中，哪一個數據比較能夠正確地反映出玩家所能帶給賭場的潛在利潤呢？理論毛利可以提供一個最好的指標，它呈現出賭場最後可以賺到多少錢，也是評估賭場行銷方案的依據，可以用來判斷玩家免費招待的贈送額度。而賭場帳面上實際毛利的重要性在於，它可以顯示出玩家未來可以為賭場帶來多少的營收。

理論毛利的計算公式如下：

平均下注金額×遊戲時間（小時）×每小時下注次數×莊家優勢

在這個公式中，玩家的平均下注金額以及遊戲時間，是由賭場領班實際觀察玩家的遊戲情形之後，先在玩家評比記錄卡（player rating card）上做記錄，然後再把每位玩家的資料輸入玩家評比系統裡面。而上述公式中剩下的兩個變數，每小時下注的次數以及莊家優勢的資

料，則是已經直接套用在公式裡面了。

在運算過程中，可以隨每一筆資料做調整，不過一般是全體適用。例如輪盤遊戲的莊家優勢設定為5.26%，這個百分比就被用來評估所有玩輪盤的玩家。賭場的管理階層應該要為每一種遊戲的每一種賭注設定適當的莊家優勢，因為它們的莊家優勢都是不一樣的，就像單零的輪盤和雙零的輪盤，它們的莊家優勢就不相同了。

舉例而言，假設在玩家評比系統中，輪盤計算公式的基本設定是，玩家每小時可以下注60次，輪盤的莊家優勢是5.26%。在這種情況下，當某玩家的平均下注金額為150美元，而且遊戲時間總共是2小時又15分鐘的話，依照公式，賭場在理論上可以賺到的毛利將會是1065.15美元：

$$\$150 \times 2.25個小時 \times 60 \times 5.26\% = \$1,065.15$$

 ## 評估玩家平均下注金額及遊戲時間

為了要能夠正確地計算理論毛利，賭場的工作人員必須正確地估計玩家的平均下注金額以及他在賭場實際遊戲的時間。假使這兩個數據任何一者有誤差的話，都會使得系統的計算結果出差錯。同時，賭場的工作人員也需要依據評比系統的標準，衡量玩家每個小時的下注次數。這些因素都會影響到計算理論毛利的正確性。但是遺憾的是，很少有賭場會針對這些評比系統的操作明訂出標準作業流程或是讓相關的工作人員接受訓練。

 ## 玩家評比系統

目前常見的玩家評比系統，通常都會要求輸入下列資料：

1. 遊戲的種類。
2. 玩家的平均下注金額。
3. 玩家的技術水準。
4. 遊戲進行的速度。

這些訊息，都是在一般的玩家評比系統中常見到的。在下面的討論中，我們將會說明它們是如何被使用在賭場的營運之中。在本章中，我們不斷地強調：錯誤的資料輸入，就會導致錯誤的評估結果。因此，賭場必須特別注意資料輸入的正確性，發展出一套有效的系統以正確地彙整所有的資料，並定期地查核這些資料輸入的正確性以及最後的評估結果。

在評比玩家的時候，賭場的工作人員需要記錄：遊戲的種類、玩家的類型（如技術水準是高超、普通或是拙劣），賭局進行的速度（慢、中、快）、平均下注金額，以及在賭場裡實際賭博的總時數。其中，玩家的類型也是會影響到賭場的莊家優勢，並且因玩家類型的不同，在計算的時候會再乘以不同的指數。至於賭局進行的速度所要顯示的，在牌桌上就是每小時的發牌次數，在輪盤遊戲裡就是每小時可以轉出幾次的輸贏，在快骰遊戲裡就是每小時可以玩幾局，這一些資料也會影響到理論毛利的計算結果。**圖12.1**所顯示的即是一般的玩家評比記錄卡。

玩家評比系統的實例說明

假設有位玩家的資料如下表所示，玩家評比系統將會運用這些資料來計算賭場的理論毛利：

遊戲種類	莊家優勢	玩家類型（技術水準）指數			賭局速度		
		拙劣	普通	高超	慢	中	快
21點	2.5%	1.0	0.6	0.2	60	80	120

ACCOUNT NUMBER		NAME			GAME	TABLE	SEAT	DATE	PIT CLERK
AVAIL CREDIT				SHIFT			GAME SPEED		
				GRAVE DAYS SWING			SLOW MEDIUM FAST		
CREDIT CHIPS CASH			PLAYER TYPE/ AVERAGE BET						
			HARD		AVERAGE			SOFT	
			FIRST BET	WIN			LOSS		
			TIME-IN	A P	TIME-OUT	A P	WALK		
			CASH		CHIPS		CREDIT		
			SUPV 1		SUPV 2		CLERK		

圖12.1　一般的玩家評比記錄卡

假如賭場的工作人員判斷這位21點玩家的技術是普通級的水準，平均下注金額為120美元。該賭局進行速度為中等，也就是每小時下注80次。玩家總共遊戲時間為4小時。那麼，依據上述的資料，玩家評比系統將會進行下列的計算，得到的理論毛利是：

$$150美元 \times 2.5\% \times 0.60 \times 80 \times 4 = 720美元$$

在這個計算過程中，21點的莊家優勢原本是2.5%，但是要再乘以0.60的指數，因為玩家的技術水準是普通級的。這樣的調整將導致賭場的莊家優勢由2.5%降至1.5%。賭局進行的速度是中等的速度，玩家在全部的4小時中，每小時會下注80次。

評估賭場優勢

在接下來的這個段落裡，將會分別針對不同的牌桌遊戲，探討建立玩家評比系統時應該要考量到哪些影響因素，並且為每一種牌桌遊戲的莊家優勢做出建議。

◎ **21點**

位於拉斯維加斯的某一家賭場所提供的21點遊戲規則如下：

1. 6副牌。

2. 莊家在Soft17（就是1張「A」和1張「6」）的時候就不可以再補牌。

3. 「拆牌」之後還是可以再「加倍下注」。

4. 玩家只要手上有2張同樣的牌，都可以「拆牌」。

5. 手上有ace的話，可以一直「拆牌」，但最多只能分到4副牌。

6. 玩家可以選擇「投降」（surrender）。

在這些遊戲規則的條件下，假設玩家是採用「基本策略」（basic strategy），賭場的基本莊家優勢計算如下：

以拉斯維加斯大道的遊戲規則為例，賭場的莊家優勢為：+0.54%	
另外加上：	
可以「投降」	−0.07%
「拆牌」後加倍下注	−0.14%
拿到4張ace再拆成4副牌	−0.07%
賭場的莊家優勢	+0.26%

21點是賭場裡面唯一一種可以由玩家來打敗莊家的博奕遊戲。一個善於算牌的玩家，事實上可以在賭場裡賺到錢。這是因為玩家可以藉由已經出現過的牌，算計著剩下的牌裡面還有多少張的大牌。假如還有好多的大牌（a surplus of large cards），玩家會有比較高的優勢，那麼他就可以加大他的下注金額。假如剩下的大牌已經不多了（a shortage of large cards），玩家就會知道情況對他是比較不利的（劣勢），他就可以減少下注的金額。

如果玩家不會算牌的話，他也可以運用「基本策略」的玩法將自身的劣勢最小化。所謂的「基本策略」所指的就是，當玩家對於所剩下的牌沒有什麼概念，只是憑藉著正確的玩牌技術來進行遊戲。那麼

在上述的規則之下，玩家假如運用「基本策略」來玩牌，則每玩一手牌，玩家的劣勢是0.26%，也就是當玩家下注的金額達到1,000美元時，他將會損失2.6美元。

　　一般的玩家並沒有辦法完全正確地運用「基本策略」。加州州立大學的Peter Griffin就在他所發表的著作之中，研究一般大眾的博奕策略。在他的研究中發現，一般玩家在玩21點的博奕遊戲時，玩家劣勢大約是1.5%，這種技術水準比「基本策略」還糟糕。不過很可惜的是，在他的研究中，大部分的玩家每一手的下注金額都只是介於2至5美元之間。這種下注金額算是很小的，賭場就算會給予這類的玩家免費招待，額度也不會太高。葛里芬對於賭注金額較大的玩家做出以下的陳述（Griffin, 1991, pp.135-156）：

　　為了要確認自己的直覺，想要證明下注金額比較大的玩家的教育水準是否真的高於那些下注最低金額的玩家，因此另外研究一些下注金額是100美元起跳的玩家。研究中並沒有特別鎖定這一群玩家，他們只是偶爾出現在牌桌上，當他們被發現的時候，就另外將他們的博奕情況做記錄：

n	f	$\sum E$	$\sum E^2$	\overline{E}	s
292	23	137	1271	0.47(±0.23)	2.0

　　很明顯地，這一群玩家的表現比其他只下注小額賭注的玩家的表現更好。（這一組人數大約是占全部玩家的3%，但是下注的總金額占整總體的50%。每次下注金額是50到75美元的玩家應該是會很多才對，只不過，人數應該沒有像這一群玩家那麼多。

　　下注金額比較大的玩家，他們的玩牌技術並不見得很高超，他們的劣勢比「基本策略」還要再差0.47%。因此，研究的結果顯示，在上述的規則之下，那些可以接受賭場免費招待的玩家，他們的劣勢是0.73%（0.26%＋0.47%）。

只有從統計分析才可以發現玩家賭博的技術水準。賭場的工作人員或許可以察覺玩家的玩法是否符合「基本策略」的方式，但是工作人員應該就不清楚玩家的失誤會對賭場的莊家優勢有如何的影響。例如，當莊家的面牌是10，而玩家的點數是16，玩家若不補牌，就違反了「基本策略」，不過這個錯誤決策的代價卻最小（0.6%）。另外，當莊家的面牌是7，而玩家的點數是15，假如玩家選擇不補牌，這個錯誤決策的代價就是下注金額的10%。

◎ 關於21點賭局的建議

賭場的行銷人員通常都會把關心的焦點放在那些每次下注金額大於50美元的玩家身上。假如依上述所描述的博奕規則，我們建議的莊家優勢應該爲0.73%，而且就像之前所討論的，賭場的工作人員就不必再去判斷玩家的技術水準了。但是，賭局的進行速度也是一個很重要的影響因素。一位玩家單獨在一個牌桌上和莊家對賭21點的話，那麼遊戲時的發牌速度，將會是坐滿牌桌玩家的發牌速度的4倍。換句話說，當玩家遊戲時間是一樣的情況之下，那位單獨一個人遊戲的玩家對於賭場的貢獻，是那一些坐滿牌桌的玩家的4倍之多！

上述所建議的莊家優勢只是限於玩家一開始的賭注而言，這裡面並不將「拆牌」或是「雙倍下注」的賭注列入計算。大約有10%的機會可能出現「拆牌」或是「雙倍下注」。賭場應該要告知當值的領班，當他在估算平均下注金額的時候，只去計算玩家一開始的下注金額。當領班觀察到玩家一開始下注100美元，後來又「雙倍下注」100美元的時候，假如賭場沒有給予適當的在職訓練，這位領班就會把「雙倍下注」的額外賭金也一起計算進來，這樣就會嚴重影響到平均下注金額的估算。

遊戲種類	莊家優勢	玩家類型（技術水準）指數		
		拙劣	普通	高超
21點	0.73%	1.0	1.0	1.0

◎ 快骰

　　快骰是所有博奕遊戲裡面，最難界定玩家的平均下注金額以及玩家劣勢百分比的。快骰的各種下注方式中，玩家的劣勢從不到1%到超過16%不等。和其他牌桌遊戲不同的是，賭場的莊家優勢是要一局結束之後才賺得到，而不是每次擲完骰子就可以得到。舉例來說，若玩家押注在6點上面，假如骰子在擲出7點之前先出現6點，那麼玩家就贏了。所以，唯一可以決定勝負的點數只有6點與7點。假如是出現其他的點數時，這一局就被視為尚未結束，玩家還要再繼續丟擲骰子。骰子平均需要丟4.65次後，一局才會結束，然後賭場才能從玩家身上賺到那1.515%的莊家優勢。總數投注、無效點、3點以及11點都是例外，而且每次投擲都會產生勝負。

　　表12.1介紹了玩家在一般賭場的規則中，各種下注方式對於玩家所產生的劣勢。各種下注方式所需要丟擲骰子的平均次數也一併列在表格之中。

　　所有的文獻都說，玩家假如是押不過關注或是不來注，玩家的劣勢是1.402%，然而這是假設擲出來的點數是沒有12點的，因為假如是12點的話，莊家和玩家都沒有輸贏。若是將12點出現的機率也計算在內的話，那麼玩家實際上的劣勢將會是1.36%。為了要計算玩家的評比等級，玩家的劣勢應該是要等於玩家所有輸掉的金額再除以他下注的總金額。如果賭場要使用1.402%作為賭場的莊家優勢的話，那麼玩家的平均下注金額應該要調降三十六分之一，因為這裡面並沒有包括12點會出現的機率。如此細微的調整，在快骰遊戲中並不會產生什麼重大的影響，但是在後續的快骰探討之中，這種觀念是非常重要的。

　　假如賭場允許玩家可以追加第二次的賭注來買加注，那麼以玩家整體的賭注而言（原本押在過關線的賭注再加上購買加注的賭注），玩家的劣勢就會調降為0.606%。有一些賭場是直接以1.414%來計算玩家的劣勢，也沒有將追加賭注的部分加計進去，這樣的計算方式是

表12.1　快骰遊戲中各種賭注方式的玩家劣勢

下注方式	賠率	玩家劣勢（%）	每次勝負所需的擲骰次數
過關線注和來注	1比1	1.414	3.376
單倍加注		0.848	
雙倍加注		0.606	
三倍加注		0.471	
不過關注和不來注	1比1	1.402[1]	3.472
單倍加注		0.680	
雙倍加注		0.453	
三倍加注		0.340	
大6點和大8點	1比1	9.09	3.27
中間區注	2點賠2倍，12點賠3倍	2.78	1.0
賭4和10點的放注	9比5	6.66	5.68
賭5和9點的放注	7比5	4.00	5.115
賭6和8點的放注	7比6	1.515	4.65
賭4和10點的買注	2比1	4.76	5.68
賭5和9點的買注	3比2	4.76	5.115
賭6和8點的買注	6比5	4.76	4.65
賭4和10點的置注	1比2	2.439	4.0
賭5和9點的置注	2比3	3.225	3.6
賭6和8點的置注	5比6	4.00	3.27
4點或10點的對子	7比1	11.11	4.0
6點或8點的對子	9比1	9.09	3.27
無效點	7比1	11.11	1.0
么點和12點	30比1	13.89	1.0
么二和11點	15比1	11.11	1.0
7點	4比1	16.67	1.0
跳注	對子賠率30比1	11.11	1.0
	其他為15比1	11.11	

註1. 依據賭場追蹤玩家平均下注金額的方式，玩家劣勢應該是1.36%才對。

不值得推薦的，因爲追加賭注來買加注的金額同樣也是玩家的損失之一。而且，玩家在接受賭場評比的時候也會產生質疑，爲什麼他用來買加注的賭注就不能被加計進來。

從以上的討論可以得知，一個技術高超的快骰玩家，他每一局的劣勢爲0.606%。要注意的是，這裡的劣勢是指每一局，而不是每次擲完骰子就會發生的。玩家若是押過關線注／來注或是不過關注／不來注，平均需要搖3.47次骰子才會結束一次賭局。

◎ 關於快骰的建議

快骰對於一般玩家而言是比較複雜的，因爲他們在一開始下注的時候，也要同時考慮他們之後還要再追加多少金額的中央區注。假設一位玩家追加下注買了5點與9點以及6點與8點的放注，那麼他平均的劣勢將是2.76%（4%與1.515%的平均數）。下一步，我們還必須要再瞭解玩家總共買了多少金額的放注以及買了多少金額的過關線注／加注。假設玩家有一半的賭注金額買過關線注／加注，另外的一半金額買放注，那麼，這位玩家的劣勢將會是1.68%。

一般的玩家都會再追加下注買一些中央區注。當玩家追加下注的時候，賭場的工作人員就必須估計玩家是何時下注、下注金額是多少，以及他是買哪一種的中央區注。既然無法準確地將玩家分類，所以建議賭場乾脆把中央區注的賭注金額一起合併計算平均下注金額，可是卻不用再去調整玩家的劣勢。如此一來，在估算時所產生的誤差至少不可能會把賭場的莊家優勢往下拉。

最後一種類型的快骰玩家是拙劣型的，他們會直接押注在某些點數上面或是下注買中央區注。比較保守的估算方式是，直接假設玩家押注4點和10點的買注或是買其他的放注。玩家押放注和買注，平均的劣勢是3.4%。當玩家一開始下注在過關線，然後再追加同樣的金額來買放注或是買注的話，押注在過關線，1.414%的賭注金額就會等同於總賭注金額的14%。因爲玩家一開始下注在過關線，他的劣勢就會調降爲3.12%。

表12.2　快骰的建議

遇拙劣型玩家的優勢＝3.14%	遇普通型玩家的優勢＝1.68%	遇高超型玩家的優勢＝0.606%
會下注押所有的點數、買中央區、對子、押過關線注或是來注卻不加注。	押過關線注或是來注時會買加注，同時至少會買三支放注，也會買一些中央區注，偶爾買對子。	押過關線注而且會買所有的加注，同時1-2支來注會買加注。押不過關注或是不來注的玩家就是屬於這一類型。
每次投擲的劣勢＝0.63%	每次投擲的劣勢＝0.37%	每次投擲的劣勢＝0.178%

　　如果玩家都不買任何的放注或是買注，或是他只會下注在過關線，等點數出來了再買加注的話，玩家的劣勢就會不到3.14%，而且中央區注和總數投注的劣勢都會被排除在外。因為中央區注會提高莊家的莊家優勢。那些只下注在過關線卻不再買加注的玩家應該歸類為拙劣型，而那些會再加買加注的玩家應該歸類為普通型。

　　表12.2呈現了各種玩家類型所建議的數值。為了讓玩家評比系統可以正確地評估賭場的莊家優勢，建議在電腦系統中設定賭場的莊家優勢為1%，然後再依各種不同類型的玩家，分別輸入下列的指數：

遊戲種類	莊家優勢	玩家類型（技術水準）指數		
		拙劣	普通	高超
21點	1.0%	0.63	0.37	0.178

◎ 輪盤

　　在美式輪盤中（有0及00號碼），玩家每次下注的劣勢為5.26%，但是玩家若是下注在6賠1的地方時（0, 00, 1, 2, 3），他的劣勢就會變成7.89%。因此，無論玩家的下注方式為何，莊家優勢都是5.26。但在歐式輪盤中（只有單0的號碼），莊家的莊家優勢將會是2.7%。

◎ 關於輪盤的建議

因此建議把美式輪盤的玩家劣勢訂為5.26%；歐式輪盤的玩家劣勢訂為2.7%。所以選擇玩美式輪盤歸類為普通型的玩家，而高超型的玩家則會選擇玩歐式輪盤。

遊戲種類	莊家優勢	玩家類型（技術水準）指數		
		拙劣	普通	高超
輪盤	5.26%	無	1.0	0.51

◎ 百家樂及迷你百家樂

在百家樂中，只有三種可能的下注方式：下注「閒家」獲勝、下注「莊家」獲勝、或是下注雙方「和局」。大部分的文獻都建議百家樂的莊家優勢為：押注在「閒家」的是1.36%，押注在「莊家」的是1.17%。以上的數據是假設不會有「和局」的情況發生，可是事實上，「和局」發生的機率為9.5%。

如果把「和局」的情況也列入計算，下注「閒家」的莊家優勢為1.24%，下注「莊家」的是1.06%，而下注「和局」的是14.5%。假如賭場是使用上一組的數據「1.36%與1.17%」時，那麼每小時的發牌次數就必須將「和局」的次數排除在外。舉例來說，假若每小時的發牌次數為80次，那麼賭場就必須以每小時發牌72次來計算（80×(1−0.095)=72）。使用正確的莊家優勢來計算的話，應該是比較簡單的方式。

下注「閒家」的玩家所輸的錢，應該會比下注「莊家」的玩家多18%。假如有一位玩家一直下注「閒家」，每一次下注的金額都是100美元，而且他每隔一次就會押下注金額的5%（也就是5美元）在「和局」上面的話，這位玩家的技術是比較差的，屬於易對付的，他的劣勢是1.6%。

◎ 關於百家樂的建議

高超型玩家大部分的時間都會在下注在「莊家」這一邊，而且不

太會押注在「和局」（這樣的玩家劣勢為1.06%）。普通的玩家大部分的時間都下注在「閒家」，而且也不太會押注「和局」，這種玩家的劣勢為1.24%。易對付的玩家會下注在「莊家」及「閒家」並且經常下注在「和局」，這類玩家的劣勢為1.6%。

遊戲種類	莊家優勢	玩家類型（技術水準）指數		
		拙劣	普通	高超
百家樂	1.24%	1.29	1.0	0.85

◎ 牌九

當玩家和賭場玩1對1的牌九遊戲，賭場做莊時，玩家的劣勢平均為2.39%。當玩家做莊時，玩家的劣勢平均為0.62%。這些數據都是假設玩家使用「基本策略」的賭法（Gwynn, 1984; Zender, 1989）。

大部分的牌九都有限制玩家在做莊時，下注的金額不得超過原先下注金額的10%。舉例來說，當賭場做莊時玩家下注100美元，假如下一把是由玩家來做莊，下一把的下注金額不得超過110美元。

在這個條件下，假如牌桌坐滿七位玩家再加上一位發牌員，每一局賭場可以賺進的毛利為2.17%。玩家的劣勢和賭場的莊家優勢之間的差異，是因為這一次坐滿了玩家，所以每一位玩家都要等候七局的2.39%劣勢，然後才可以輪到他做莊而讓劣勢變成0.62%。

當牌桌上只有一位玩家時，玩家可以每隔一局就做莊，因此玩家平均的劣勢就變成1.5%。假如再有三名玩家加入賭局，再加上發牌員總共五人時，玩家所能得到的最佳平均劣勢為2.04%。

◎ 關於牌九的建議

拙劣型的玩家很少做莊，因此建議此類型玩家的莊家優勢為2.39%。普通型的玩家會參與二至五名玩家的牌局，因此建議使用2.04%的莊家優勢。高超型的玩家會玩1對1的賭局，因此莊家優勢應該為1.5%。

遊戲種類	莊家優勢	玩家類型（技術水準）指數		
		拙劣	普通	高超
牌九	2.04%	1.17	1.00	0.74

◎ 牌九撲克

大部分的規則和傳統牌九一樣，但是牌九撲克允許玩家在牌桌上做莊來對抗其他玩家。除了Stanford Wong所寫的書《牌九撲克的最佳策略》（*Optimal Strategy for Pai Gow Poker*）之外，很少有文獻提到牌九撲克的正確玩法或是遊戲的機率。根據Wong的估計，沒有做莊的玩家劣勢大約為2.84%。技能熟練的玩家劣勢約為2.54%（Wong, 1992）。

當玩家做莊時，他的優勢介於0.2%至0.4%之間。假如是玩家和賭場的發牌員進行1對1的對賭時，玩家每隔一局就可以做一次莊，這使得玩家在某一局輸的機率為2.54%（當賭場做莊時），下一局贏的機率則為0.2%（當玩家做莊時）。一般的賭場都會規定，玩家做莊時的下注金額必須和他上一局沒有做莊時所下注的金額一樣。舉例來說，當玩家沒有做莊時，下注的金額為100美元，他將會損失2.54美元。然後在下一局將可贏回0.30美元。因此玩家這二局將會損失共2.24美元，也就是1.12%的劣勢。如果共有四位玩家及一位發牌員（總共五位），那麼玩家每五局做一次莊，這樣他的劣勢將會是2.032%。

那些不瞭解做莊優勢的玩家，就可以被認定為易對付的玩家，把這種玩家的劣勢訂為Wong所指出的2.84%應該是很合理的。

◎ 關於牌九撲克的建議

拙劣型玩家很少做莊，所以建議賭場將莊家優勢設定為2.84%。普通型的玩家會參與二至五位玩家的賭局，因此莊家優勢可以設定為2.032%。高超的玩家會選擇和發牌員進行一對一的對賭，因此會每二局做一次莊，所以建議賭場將莊家優勢設定為1.12%。

遊戲種類	莊家優勢	玩家類型（技術水準）指數		
		拙劣	普通	高超
牌九撲克	2.032%	1.4	1.00	0.55

◎ 加勒比撲克

在John M. Gwynn Jr.的報告與Peter Griffin在第九屆「國際博奕與風險研討會」（International Conference on Gambling and Risktaking）中皆指出，一名技能熟練的玩家，賭輸的機率為5.4%。在加勒比撲克賭局中，假如玩家認為他有機會可以獲勝的話，他可以挑戰發牌員手上的牌。這個挑戰玩法就稱為「跟注」（call bet）。

當拙劣型玩家手上的牌比1對4還小時，他就不會「跟注」。這類玩家輸牌的機率為7.14%。當普通型的玩家手上的牌比1對2還小時，他就不會「跟注」。此類玩家輸牌的機率為5.47%。採取基本策略的玩家面臨的玩家劣勢最小，為5.224%。但是，相關專家曾分析過，覺得對於任何玩家而言，玩家很難充分使用完美的策略來進行賭局。因此，我們建議只將玩家分類為拙劣型及普通型。

加勒比撲克提供了另外一種下注方式，讓玩家有機會可以獲得大獎（progressive jackpot）。這種賭注的賠率和電玩撲克（video poker）的賠率一樣，詳細賠率敘述如下：

1. 同花大順（A, K, Q, J, 10），可以獲得100%的累積獎金。
2. 同花順，可以獲得10%的累積獎金。
3. 四條，可以獲得300美元。
4. 葫蘆，可以獲得100美元。
5. 同花，可以獲得50美元。

賭場也可以從玩家押注大獎的賭資中賺到一定百分比的錢。但是由於現在的賭場越來越競爭，所以賭場在大獎賭注上面所抽取的百分比就變成越來越低了。有一些賭場到最後是完全不再抽取任何的錢，

這種做法應該也算是一種促銷的方式，因為這種遊戲的莊家優勢至少也有5%。因此，建議把那些押注大獎的玩家歸類為拙劣型的玩家。

◎ 關於加勒比撲克的建議

如同先前所提到的，在加勒比撲克賭局之中，玩家應該只分成兩種類型。拙劣型玩家的莊家優勢應該設定為7.14%。普通型玩家的莊家優勢則為5.4%。

遊戲種類	莊家優勢	玩家類型（技術水準）指數		
		拙劣	普通	高超
加勒比撲克	5.47%	1.30	1.00	1.00

賭局進行的速度

在玩家評比系統中，最後一個重要變項即是賭局的進行速度。玩家評比系統，應該具有慢、中、快三種賭局的進行速度。在之前21點牌局的討論中就已經顯現出賭局進行速度的重要性了，玩家自己一個人和發牌員對賭的話，他可以讓賭場賺取的毛利，是那些坐滿牌桌的玩家的4倍。

同樣的道理，賭局進行的速度和牌桌上面坐了多少位玩家，這兩個因素之間是相互關聯的，而且這個關聯性會影響到所有牌桌的玩家評比作業。然而，業界到目前為止還沒有統一的標準，因此賭場的管理階層應該要自己去瞭解內部的實際情況，並且要確認賭場領班在判斷賭局的進行速度時，都能有一套適切的標準。

對於賭局進行速度的概略估算方式，賭場也應該要做一番深入的瞭解。管理階層可能會將一桌有四至五位玩家的賭局界定成慢速度、一桌有三位玩家的為中等速度、一或二位玩家則為快速度的賭局。

當賭場在估算快骰賭局的進行速度時，要特別注意的是，賭局的速度由牌桌上人數比較多的那一邊的玩家人數來決定。既然賭局所進

賭場 經營管理

行的速度會被人數比較多的那一邊給牽絆住，那麼牌桌上只有六位玩家集中在一邊所進行的速度，應該就會和牌桌的兩邊各有六位玩家的速度是一樣的。假如是以所有玩家的總人數來決定賭局進行的速度的話，那麼六位玩家集中在一邊所進行的速度，應該就會和牌桌的兩邊各有三位玩家的速度是一樣的了。賭場的領班在估算賭局進行的速度時，應該要以人數比較多的那一邊的玩家人數作爲估算的基準。

一個有效的玩家評比系統應該包含下列指標：

1. 賭場的管理階層應該自行探討自己賭場裡面各種遊戲進行的速度。
2. 上述建議的各種遊戲的莊家優勢應該以賭場實際情況進行必要的調整。
3. 玩家評比系統使用的記錄卡片應該做調整，從原來的慢、中、快三個等級，更改爲以玩家的人數（如：1–2人、3–4人、5–6人）作爲指標。賭場的領班在登錄玩家評比記錄時，可以直接圈選平均玩家人數。
4. 針對平均下注金額、玩家類型，以及賭局進行速度的評估，應該建立書面的作業標準。
5. 上述的作業標準應該在正式的訓練場合中和賭場的領班進行溝通。
6. 針對賭場的工作人員進行定期再訓練課程。
7. 應該定期監控玩家評比系統的執行情形，以確保它的正確性。
8. 應該把監控的結果反應給賭場的工作人員知道。以往賭場只會反應負面的結果，但賭場應該要考慮頒發獎金，並且公開表揚那些評比作業績效良好的工作人員。

很少有賭場的領班會知道他們評比的結果會影響到賭場對於玩家的免費招待額度、機票的補貼、信用額度的授予或是提升。對於賭場的領班而言，玩家評比作業只是一張記錄卡而已，他們只是被要求塡

寫那張卡片，以便把資料輸入玩家評比系統。若是賭場能和領班進行溝通，讓他們知道這項作業的重要性，玩家評比系統的執行績效或許可以大幅地改善。

很多賭場都只是注重玩家評比資料的數量，而不在乎評比作業的執行品質。與其評比一大堆的錯誤資料，還不如評比正確但是數量比較少的資料。賭場的管理階層應該要先強調評比作業的正確性，然後再累計資料蒐集的數量。

 # 建立指導原則

賭場所提供給顧客的免費招待，應該要能達成下列的兩個目的：(1) 必須先確認賭場的利潤是在可接受的範圍之內；(2) 讓顧客可以得到最大的滿意程度。假如賭場依據理論毛利來核定免費招待的額度，雖然可以確認賭場的利潤在可接受的範圍之內，但是卻可能無法讓顧客達到最大的滿意程度。因此，賭場可能會發現，那些不錯的顧客後來都不再回來光顧了。

以玩家的觀點而言，自己在賭場實際輸了多少錢是非常重要的，然而，玩家在賭場實際輸掉的錢，並不見得就是賭場所贏的那些錢。如同之前所討論的，賭場所贏的錢等於是由賭場所暫時保管的而已，而且是持續累積的。這些營收裡面，有一些是之前的玩家所贏的錢，而現在應該要輸給賭場的，有一些則是玩家輸給賭場的錢，而在未來將會由玩家贏回去的。因此，雖然玩家的實際損失是賭場必須要在意的，然而，到底要重視到什麼程度，仍然是業界長久以來爭論的議題。

假如賭場想要讓它的免費招待方案不但可以確保賭場本身的利潤，而且還可以建立起顧客的忠誠度的話，必須由賭場的管理階層先建立起一套明確的指導原則，並且把這些原則提供給所有的工作人員。這些原則必須同時兼顧到賭場的營利目標以及顧客的期待。

玩家評比系統

吃角子老虎機的玩家評比系統

　　吃角子老虎機的玩家評比系統應該包含：追蹤顧客的博奕記錄、儲存顧客的基本資料、能夠彙整每一位顧客的個人歷史資料等功能。賭場通常都會使用兩套不同的系統來進行資料的蒐集及資料的彙整。第一套系統是從賭場的吃角子老虎機中蒐集資料，並且和第二套系統互相連結，而第二套系統則是負責會計和行銷的功能。會計模組（accounting module）可以儲存每一台吃角子老虎機以及每一條機台連線的營運記錄，並且可以針對這些營運記錄進行各種分析。行銷模組（marketing module）則是可以讓賭場的管理階層對於每一位玩家的輸贏狀況、基本資料、造訪記錄以及博奕的歷史記錄等資料進行瞭解，並且做市場區隔的分析。行銷模組通常都會因應各個賭場的特殊需求而有獨特的設計，且這種軟體設計也是發行吃角子老虎機會員卡的場所必須要具備的，關於這一部分，在後續的章節中將會進行討論。因為這一些系統所能夠蒐集的資料非常龐大和詳盡，而且它們的功能也非常繁多，在此無法詳細描述。在這裡只是簡要地提出來，讓讀者可以概略地知道它們的基本功能，以及這一些顧客資料追蹤系統的限制。

　　那麼賭場要如何取得上述所有的資料呢？玩家必須先參加賭場的吃角子老虎機俱樂部或是顧客追蹤方案。大部分的賭場都會在賭場大廳設一個玩家服務中心。對於那些附設旅館部門的賭場，賭場也有可能會事先幫顧客辦理俱樂部的會員卡，並且在顧客到達旅館櫃檯辦理進住時，當面交給顧客。賭場要如何發出會員卡是一回事，可是比較大的挑戰是，賭場該如何說服玩家在遊戲時要使用會員卡。在吃角子老虎機的行銷管理上面，主要就是依賴俱樂部的會員卡。假如玩家在

玩吃角子老虎機的時候不把會員卡插進機台，他們的個別記錄就進不了玩家評比系統，賭場也就無從評比或是給予免費招待的回饋。

因此，賭場的管理階層該如何鼓勵玩家使用他們的會員卡呢？最常見的獎勵就是回饋方案，即玩家玩得越多，得到的回饋就會越多。不同的回饋方案，計算的方式也會略有不同，不過各個方案之間都會有一些類似的地方。大部分的賭場是使用累積點數的方式，以玩家投注的金額（也就是投入機台的硬幣數量）來換算累積的點數，不過也有一家知名的賭場是以掉落的硬幣當做回饋。很特別的是，這些賭場退還給玩家的是一定比例的賭場期望值或理論毛利。不管這一些回饋方案之間有什麼不同，回饋的額度通常都是基於顧客賭博的金額來核算的。

玩家所得到的點數可以轉換為各種不同形式的獎勵。有一些賭場會把點數轉換為購物禮券，顧客就可以用這些禮券到賭場附設的商店去購物。可以購買的商品非常多樣化，其中也不乏各種名牌商品。另一些賭場把點數轉換為禮券之後，顧客就可以用這些禮券到賭場的餐廳、商店，或是各項娛樂場所去消費。總之，玩家在取得這些禮券之後就可以到賭場所附設的各個營業場所去消費。有些賭場並沒有使用上述的點數獎勵措施，而是直接提供現金回饋。現金回饋金額的計算方式也是以顧客下注的情況為基礎。目前許多賭場提供的回饋方案是，顧客可以直接以點數到賭場的商店或是餐廳去消費，也有一些可以直接以點數兌換現金。

在這些回饋方案之間還有一些其他的差異。舉例而言，回饋額度的計算假如是以理論毛利為基準的話，就可以避免不公平的情況發生，因為不同類型的機台就會有不同的莊家優勢。例如說，賭場假如以玩家的投注金額來計算回饋額度的話，等於是鼓勵玩家都去玩莊家優勢比較低的吃角子老虎機。因為在遊戲的時候會有一直重複的輸贏，玩家原來所準備的賭資就可以一再地投入、退出，造成他可以投入機台的硬幣金額比原來的賭資大了好多倍。同樣是以20美元的賭資

來玩吃角子老虎機,假如是玩莊家優勢為4%的機台,玩家平均可以投注的金額會變成500美元;可是假如是5%的機台,可以投注的平均金額卻只有400美元。然而,以理論毛利來計算的方式,絕大多數的玩家應該都無法理解其中的機制,容易造成玩家的不信任,也容易錯誤地以為他們的利益受損。對顧客而言,簡單通常就是比較好的。以投注金額來計算點數的話,可以很容易地和玩家溝通方案的內容,玩家也很容易理解其中的計算機制以及回饋額度的由來。

點數累積的機制也會因為不同的下注金額而有不同。舉例來說,每次投注至少1美元的玩家,他們累積回饋的速度就會比較快,因為大部分的賭場都非常希望玩家多玩這一類的機台。另外,不同類型的機台(如電玩撲克 vs. 滾輪式吃角子老虎機),回饋計算的機制也不一樣,玩滾輪式吃角子老虎機的玩家就可以累積比較多的回饋。原因是滾輪的莊家優勢比電玩撲克的還要高。一般以點數累積來計算回饋的賭場,都會有類似的差別計算機制。

俱樂部會員卡使用的議題

如何鼓勵玩家使用會員卡通常都是賭場的一項挑戰。因為吃角子老虎機的玩家評比系統完全依賴會員卡的使用,所以維持良好的顧客關係就變成是最重要的了。儘管會員卡回饋的內容越來越好,管理階層也努力地透過各種媒體和顧客溝通,但是大部分的賭場依然面臨會員卡使用率偏低的窘況。舉例來說,在拉斯維加斯大道上的賭場,卡片的使用率經常只占全部博奕金額的30%至35%。會員卡的使用率偏低將會導致賭場無法妥善進行顧客關係管理(customer relationship management, CRM)。某一家賭場曾經表示,在CRM方面,和所有顧客建立關係的百分比每增加1%,每年就可以增加2,000萬美元的稅前毛利(earnings before interest, taxes, depreciation, and amortization, EBITDA)。

　　所以，該如何讓會員卡的追蹤更加地有效率呢？現代化的科技或許可以提供一些解答。舉例來說，至少有一種吃角子老虎機的系統有提供隨機紅利的能力。在拉斯維加斯大道的賭場，大多數未被建立資料的玩家都是屬於較少到賭場來玩的觀光客，他們都不太清楚回饋的優惠方案。這類的玩家，可能是覺得兌換回饋的手續不方便，所以不使用卡片，或是他們覺得自己待在賭場的時間太短，所以不太可能會獲得回饋。隨機紅利的方案就是針對這類玩家所設計的。這個方案唯一的要求便是：必須將卡片插入機台中。管理階層可以掌控系統中優惠贈送的頻率、金額及時間點。在這些變數皆決定後，就會從曾經插入卡片的玩家中隨機選出得獎者。假如玩家遊戲時並未插入卡片，那麼他所玩的那一部機台會從抽獎名單中自動地被排除。這類的隨機紅利系統可以讓賭場公開地恭賀得獎的顧客、在賭場中製造歡樂的氣氛，並且可以讓所有的玩家期待能成為下一個受獎者。更重要的是，隨機紅利方案可以鼓勵玩家使用卡片。

　　另外還有一種運用科技的玩家追蹤系統。賭場可以運用臉部辨識的科技來進行。這個系統是在每部機台上裝設迷你攝影機，玩家進行遊戲時，玩家的影像自動被擷取並儲存。如此一來，賭場便不需要再要求玩家在遊戲時要插入卡片以辨識玩家的身分了。然而，在一開始的時候仍然需要進行會員的登錄，並且要輸入玩家的資料及影像。賭場可以在吃角子老虎機俱樂部或是在旅館櫃檯旅客登記住宿時進行這些影像的記錄。

　　這類的科技會牽扯到個人隱私的議題。然而，錄影監視系統存在於賭場早就行之有年了。而且顧客在玩吃角子老虎機之前，也可以自己決定要不要將迷你攝影機關掉。對任何的新科技而言，它們都會面臨一些挑戰：運用的方式及消費者的可接受程度。雖然這些技術的運用需要許多成本，但它帶來CRM的提升卻是十分可觀的。

　　許多吃角子老虎機俱樂部的行銷人員，他們不只運用科技，也嘗試向潛在的消費者更清楚地解釋他們的會員優惠。吃角子老虎機促

銷人員的主要課題，就是要有效率地讓潛在的會員瞭解他們的會員紅
利，這樣才能提升玩家使用卡片的動機。在「請問你願意填表加入俱
樂部嗎？」的邀請話語之後，應該要簡短、有效率地介紹會員的優
惠。許多系統都可以追蹤到有哪些機台很熱門，可是卻沒有插入會員
卡，這時候工作人員就可以過去主動地邀請他們加入會員。該如何讓
這些潛在的會員瞭解他們可能獲得的優惠呢？舉例來說，如果該顧客
是很少到賭場的玩家，那麼要告訴他們隨機紅利的優惠方案。如果該
顧客是經常到賭場的玩家，那麼重點應該是要強調現金回饋以及點數
累積的好處。辦理會員卡業務的工作人員必須徹底瞭解整個獎勵系
統，才能夠對於像是「我玩得不多」之類的問題給予適切的回應。總
而言之，玩家需要一個充分的理由，然後他們才會願意攜帶並使用會
員卡。

玩家追蹤系統的限制

對玩家追蹤系統而言，急速普及的電子式吃角子老虎機已經成為
一個新的主要挑戰。在電子式吃角子老虎機中，玩家只需使用同一台
機器即可玩多種遊戲。這種新的機型讓玩家可以自行選擇不同的遊戲
種類，或是可以有不同額度的下注方式，這使得玩家的遊戲記錄變得
更加困難進行。複合式吃角子老虎機（multigame slot machine）指的是
一部吃角子老虎機裡面輸入了多種不同的程式；多種面額的遊戲機台
（multidenomination slot machine）裡面只有一種程式，但它可以接受
各種不同的下注方式，舉例來說，可以同時接受0.05美元、0.25美元及
1美元的賭注。

複合式吃角子老虎機所帶來的問題是，因為系統是設計成每台
機器只有一種莊家優勢，然而在複合遊戲中，在單一機器裡可以擁有
六種不同的程式，每個程式都有不同的莊家優勢。在複合遊戲中即會
有多種的莊家優勢，大部分的賭場會選擇以最低的莊家優勢來進行計

算。因此，由系統的莊家優勢所計算出來的理論毛利通常會小於實際的理論獲利。同樣的，多種面額機台也有類似的情況，因為不同的下注金額有不同莊家優勢，可是現在卻都是在同一部機台裡面。例如多種面額的電玩撲克機台常常低估了小面額玩家的理論毛利。造成此現象的原因是，在程式設計中，莊家優勢經常會隨著投注金額的增加而下降，像是5美分機台的莊家優勢是1美元機台的4倍之大。這種做法就像是商場上的數量折扣，只要玩家願意加大他的賭注，賭場就會調降一些莊家優勢。

追蹤系統如此地缺乏彈性，也在其他方面影響到理論毛利的計算。舉例來說，大部分系統的設計是一種遊戲就一個莊家優勢，而且也沒有辦法去分別追蹤最小賭注和最大賭注的總投幣數量。可是，吃角子老虎機的莊家優勢會隨著最小賭注到最大賭注的變化而有所不同。幾乎所有的遊戲都會設計成押最大賭注的玩家會比其他的玩家具有較低的劣勢。因此，當賭場使用最大賭注的理論毛利來計算其他的非最大賭注，就會造成低估的結果。因此，那些沒有下注最大賭注的玩家的價值都會被低估了。

「一卡通」系統

有些連鎖賭場旗下有好多家賭場。「一卡通」系統係指玩家只需要一張會員卡，就可以在旗下的每一家賭場中使用。該系統的使用，讓玩家有更多的機會可以迅速地累積紅利，這樣或許可以提高玩家對於紅利的掌握及卡片的使用意願。很顯然地，「一卡通」系統比要求玩家在不同賭場就要使用不同卡片的系統還要便利許多。通常這類系統可以增強賭場的品牌效應及企業形象，並且藉由上述的便利性來提高顧客的品牌忠誠度，進一步地增加顧客對於賭場的價值。

會員分級制

　　許多賭場會依顧客消費額度的不同而提供多種不同等級的會員資格。其中也包括一些金錢以外的優惠，像是會員專屬的停車場。這種會員分級制度可以明確界定優惠的層級及架構。這也提供顧客一個明確的優惠取得途徑，更希望它可以激勵顧客積極地去爭取更高層級的會員身分。舉例來說，在拉斯維加斯大道上的許多賭場，現金回饋的比例是依據會員的層級而有所不同，越高層級的會員可以享有越好的現金回饋比例。許多賭場深信這個制度可以有效地刺激顧客消費。

資訊流通

　　到目前為止，已經探討了吃角子老虎機玩家的評比系統如何運用到賭場的行銷上面，但是這些玩家的資料是如何由一台機器傳送至賭場的管理階層的呢？有幾個不同的方式。在這一章節裡，僅提供一種比較常見的方式來讓讀者瞭解它的運作流程。一開始，每一台吃角子老虎機會將資料傳遞至「轉換器」（gearbox）。吃角子老虎機的電子訊息通常會設定每45至60秒就傳遞一次至「轉換器」中。例如以某一區域的400台機台為一群組，每部機台都會把自己的訊息傳送至這一個群組的「轉換器」中。這些機台之間都以線路連接在一起，最後再連結至所屬的那一個「轉換器」上。在吃角子老虎機的區域，賭場可能會有5台「轉換器」，每台「轉換器」負責處理400至500部機台的訊息。然後再由這5台「轉換器」將資訊傳送至主機連接伺服器（host access server, HAS），之後再傳送至賭場的操作系統裡面。當資訊由HAS傳送至操作系統後，這些資訊就可以被解讀了，而且系統裡面的會計模組及行銷模組就可以過來抓取資料。大部分吃角子老虎機的資料管理者都接受過操作會計系統或行銷系統的訓練，可以各依權責來進行工作。

卡片系統在牌桌上的使用

　　賭場一般都會把會員卡運用到牌桌賭局上面，以鑑別玩家的身分。這可以讓玩家的所有資訊一起彙整到玩家的帳號裡面。不過，大部分的賭場還是要求賭場的領班以人工觀察的方式來估計並且記錄玩家的牌桌賭博資訊。這個人工記錄方式很有可能會在一些地方出錯，像是下注的次數、平均下注金額、下注的項目（像是快骰裡面的過關線注和中央區注）。結合吃角子老虎機系統及牌桌賭局系統，卡片的使用可以明顯地增進玩家遊戲情形的追蹤，並且可以明確地瞭解他的賭博金額。玩家在牌桌賭局以及吃角子老虎機的遊戲情況，都可藉由卡片進行正確的紀錄。這是因為吃角子老虎機及牌桌賭局都有設備可以讀取會員卡。

　　有些賭場有自動化的牌桌賭局追蹤系統，可以自動記錄玩家的下注金額以及購買籌碼的金額。這些牌桌系統也可以讀取吃角子老虎機系統裡的會員卡。這種資料追蹤系統裝置主要是使用在21點的遊戲，及其他結構類似21點的遊戲。到目前為止，還沒有發現有類似的技術應用在快骰的遊戲裡面。這種牌桌遊戲的追蹤系統有個重大的限制是，這個技術還無法計算21點遊戲裡的玩家劣勢（也就是賭場的莊家優勢）。若缺少這方面的資訊，賭場將無法精確地計算牌桌遊戲的理論毛利。因為21點的遊戲是需要一點技術的，玩家之間因為技術的因素而使得劣勢相差1倍的情況也很常見，而類似的情況也會明顯影響到後續的免費招待以及各種優惠的額度。然而，正確地評估玩家的下注情況是讓牌桌遊戲的玩家記錄能夠正確的重要因素。目前有一種正在發展中的系統，可以讀取並記錄每一張發出去的牌。玩家只需要玩個幾手牌之後，就可以利用特別設計的軟體來分析玩家的技術水準，進而估算出玩家的劣勢。

第十三章

以牌桌遊戲的籌碼回收率作爲管理工具

- ♠ 善用牌桌遊戲的籌碼回收率
- ♠ 籌碼回收率的特點
- ♠ 理論毛利與籌碼回收率
- ♠ 牌桌的高使用率可能損及賭場利潤

 善用牌桌遊戲的籌碼回收率

在傳統中，牌桌遊戲的籌碼回收率（table game hold）是被賭場拿來使用的管理工具之一。在過去，籌碼回收率主要是被用來：(1) 界定賭場管理的好壞；(2) 找到賭場竊賊（theft）。在不久之前，賭場仍然以籌碼的回收率來界定賭場裡面的發牌員或是輪職人員的操守。

直至目前，籌碼回收率在賭場管理中，仍然被用來判定賭場裡的員工是否誠實且有工作效率。在1983年，拉斯維加斯的希爾頓賭場（Las Vegas Hilton）解雇了37位資深且經驗豐富的員工。解雇的理由是因為賭場管理者認為他們所負責的牌桌籌碼回收率異常的低。這些不合理的員工解雇，使得希爾頓賭場被判定要賠償員工的損失以及一大筆的罰金，總金額超過3,700萬美元。幸運的是，希爾頓賭場於再上訴之後，被法院裁定可以不用再繳交龐大的罰金。這個例子很明確地告訴我們，在賭場管理裡面，籌碼回收率的重要性。

在最簡單的定義中，牌桌的籌碼回收率是要呈現玩家在該牌桌兌換籌碼後，被賭場贏回籌碼的百分比。以數學公式表示，牌桌的籌碼回收率則為：

$$\frac{\text{毛利（win）}}{\text{入袋金（drop）}} = \text{牌桌遊戲的籌碼回收率（hold）}$$

在使用牌桌的籌碼回收率作為管理工具之前，管理階層必須完全瞭解它的特點及限制。

籌碼回收率的特點

◎ 輔助記錄卡

如果賭場管理階層允許的話，內華達州的賭場將會使用輔助記錄卡（rim sheets，也就是 "auxiliary table cards" 或是 "premarker tally sheets"）來記錄玩家的信用借款。輔助記錄卡只適用於賭場少數幾位最大的豪賭客，而且大部分都是在百家樂的牌桌上。不過，輔助記錄卡也會被運用在快骰、21點，以及輪盤等的遊戲。

一般玩牌桌遊戲的顧客會先購買籌碼，然後再使用籌碼進行下注。當使用輔助記錄卡時，玩家是先進行下注的動作，然後再購買他的籌碼，這個方式是剛好與一般玩家的做法相反。賭場裡的領班會記錄使用輔助記錄卡的玩家在那段期間總共借貸了多少金額。

玩家結束遊戲後，將為自己的借貸金額簽下信用簽單（marker）。既然這張信用簽單上面的金額通常是玩家的債款總數，在輔助記錄卡中，賭場的籌碼回收率為100%。這樣的特權只會提供給幾位最大的豪賭客，否則百家樂的籌碼回收率，乃至於其他所有籌碼回收率都會受到重大的影響。

◎ 大夜班及籌碼回收率

籌碼回收率最高的時候通常是發生在大夜班。是什麼因素造成此一現象？會有較高的籌碼回收率並不是因為大夜班員工的服務態度比較好，而是因為賭場營運的制度所致。

大夜班值班的時間是在凌晨2點到4點之間，剛好小夜班要下班。在那個時段，當牌桌在進行籌碼存量盤點時，牌桌上仍然會有好多的玩家在玩。清點完籌碼之後，牌桌下的錢箱就會被移走，而大夜班的工作人員開始上班的時候，賭場仍然有大量的玩家。而玩家手頭上已

兌換有大量的籌碼，這些籌碼是玩家在進行籌碼存量盤點之前就已經
兌換好的。在大夜班上來之後沒多久，通常賭場裡面的顧客就會大量
減少。因此，大夜班的籌碼回收率會比較高的原因是：玩家在小夜班
所兌換的籌碼一直玩到大夜班，而且在大夜班顧客減少之後就不會再
有太多的籌碼兌換了。

因上述情況而產生的高籌碼回收率，就像是將玩家送到賭場金庫
去買他們的籌碼一樣，沒有帶來任何實質利益。在籌碼回收率的計算
公式中，大夜班在分子（毛利）上面增加，但是分母（入袋金）並沒
有相對的增加，所以籌碼回收率才會比較高。如果管理階層想要降低
大夜班的籌碼回收率，只要把籌碼盤點的時間調整到早上就可以了，
因為那個時候的玩家最少。

◎ 外來的籌碼

外來的籌碼是指來自其他賭場的籌碼。賭場對於其他賭場籌碼的
處理政策，也會影響籌碼回收率。假如賭場的政策是不可以把其他賭
場的籌碼放進錢箱裡面，而是要放在牌桌上的籌碼放置盤的話，那麼
籌碼回收率會比較高。相對的，假如是規定要放進錢箱的話，別家賭
場的籌碼就會變成入袋金，那麼籌碼回收率就會變得比較低了。

有些賭場在百家樂以及運動與競賽簽賭部門會用特殊的籌碼。同
樣的情況也會發生在這些籌碼上面。假如賭場規定這些籌碼要放進錢
箱裡面，籌碼回收率就會下降；假如賭場規定要把這些籌碼放在牌桌
的籌碼放置盤的話，籌碼回收率就會上升。

◎ 行銷策略

現今的賭場都會提供無數的行銷方案。這些方案在本質上就會影
響籌碼回收率。例如，賭場讓玩家使用買一送一的優惠券（match play
coupons）、禁止轉讓籌碼（nonnegotiable gaming chips，即免費贈送的
籌碼），以及優惠籌碼購買憑單（chip warrants）等，都會影響到籌碼

回收率。這些行銷方案等於是從牌桌上的籌碼放置盤裡拿出籌碼來送給玩家，稍後在第十四章會有更詳盡的說明。

有一些賭場，每日在這些行銷方案中送出了數千美元。除此之外，許多賭場現在提供5美元（最低下注金額）牌桌的玩家一種優惠方案，只要玩家每把下注的賭金在某個金額以上，持續賭博的時間最少達到幾個小時以上，那麼玩家就可以獲得免費的住宿招待以及餐飲的特殊折扣。這類玩家一心只想要符合優惠方案的要求條件就好，也不想要多玩，所以他們所買的籌碼都只要夠玩就好，不會多買。因此，參加優惠方案的玩家的籌碼回收率會比其他的玩家來得高。

◎ 信用簽單贖回政策

玩家能不能直接在牌桌贖回他所簽下的信用簽單，也會影響到籌碼回收率。當賭場的政策為：玩家可以在離開牌桌前就贖回信用簽單的話，牌桌的籌碼回收率會比較高。當玩家被允許離開牌桌前可以不必贖回信用簽單的話，玩家所簽的信用簽單金額有可能會大於他所需要用於賭博的實際金額，這種情況下，等於是玩家可以得到免付利息的信用貸款。

內華達州以外的許多行政管理轄區的規定是，玩家只能到賭場金庫（casino cage）贖回信用簽單。這些信用簽單先從牌桌轉移到賭場的金庫，然後玩家再到賭場的金庫去贖回。在某些行政管理轄區中，像是加拿大的新斯科細亞省（Nova Scotia, Canada）並不允許賭場給予玩家信用貸款。賭場在計算籌碼回收率時，必須考量這些不同的政策所帶來的影響。

◎ 牌桌使用率

牌桌使用率（table utilization）指的就是牌桌的玩家人數。若牌桌上有人數眾多的玩家時，其籌碼回收率會比較低。我們用下列的例子來說明，假設有八名玩家同時走進賭場之中，這八個人攜帶同樣的

	牌桌1	牌桌2
玩家人數	1	7
每位玩家購買籌碼的金額	100美元	100美元
購買籌碼的總金額	100美元	700美元
每一次下注的金額	10美元	10美元
每次下注的總金額	10美元	70美元
莊家優勢	1%	1%
1小時中的下注次數	209次	52次
賭場每小時的毛利	20.90美元	36.40美元
每小時的籌碼回收率	20.9%	5.2%

金額（每人100美元），然後假定他們都會玩1個小時，每次下注10美元。有一名玩家是獨自坐在一張牌桌，其他的七名玩家一起坐在另一張牌桌。

當賭場的供給量盡可能貼近於玩家的需求量時，賭場所需支付的人事成本就會下降。然而，這個結果可能會導致籌碼回收率下降。假如在這個例子中，每位玩家每一手的下注金額都是100美元，那麼賭場的管理階層當然會非常樂意為每位玩家都準備一位發牌員。不幸的是，絕大多數的玩家進入賭場後，都會先選擇下注金額最低的牌桌，而這種牌桌通常都需要達到一定的人數之後，才會開桌進行賭局。這種安排使得發牌員的經濟效益達到最大化，但也使得籌碼回收率最小化。

玩家的平均下注金額比較高的牌桌，玩家的人數就比較少。假如賭場嘗試著要將所有賭局的平均玩家人數最大化，而且也不在乎牌桌的平均下注金額的話，將可以達到最高的邊際利潤，但是比起每個賭局都開可是都沒幾個玩家的情況，這種安排所得到的總利潤會比較少。

◎ 現金下注

賭場是否允許玩家使用現金進行下注的政策，同樣也會影響籌碼回收率。在大西洋賭城以及世界各地的許多賭場都不接受現金下注。

在他們的司法制度中,所有的現金必須先兌換成籌碼才能進行下注。其他的行政管轄區,像是內華達州就允許賭場接受現金下注。

在允許使用現金下注的賭場中,現金的賭注只有在玩家賭輸的時候才會被放進錢箱裡面。因此,允許現金下注的賭場,它的籌碼回收率會比不允許的賭場還要高。假設一場賭局的莊家優勢為2%,也就是賭場會贏的機率為51%,賭場會輸的機率為49%。若玩家下注現金100美元,這一把結束時,按照機率來說,將只會有51美元進入錢箱。假如賭場不允許玩家使用現金進行下注時,那麼玩家就要先以這100美元來購買籌碼(就都變成入袋金了)。結果,雖然賭場所贏得的錢(毛利)是一樣的,但是卻有較多的籌碼被兌換,而籌碼回收率也變得比較低。

甚至同樣都是在允許現金下注的賭場中,也會因為處理下注現金的政策不同而會影響到籌碼回收率。如果賭場規定牌桌的發牌員在賠錢的時候,都要把現金兌換成籌碼的話,它的籌碼回收率就會比較低。若玩家獲勝時,發牌員在賠錢的時候就把現金賭注留在原處,那麼就會有較高的籌碼回收率。不過,假如玩家贏錢的時候就把現金兌換成為籌碼的話,玩家就會賭得比較多。可是許多賭場的管理階層只是一心想要提高籌碼回收率,都忽略了這樣的做法有可能會導致賭場的毛利下降。

 ## 理論毛利與籌碼回收率

接下來要討論的是,賭場的毛利對於籌碼回收率的影響。

> 毛利=平均下注金額×遊戲時間(小時)×每小時下注次數×莊家優勢

玩家的平均下注金額也會影響籌碼回收率,背後的影響機制是玩家平均下注金額與購買籌碼金額的比率,這個比率就是把平均下注金額除以玩家一開始購買籌碼的總金額。假設一位玩家買進100美元的籌

碼，當其他的條件都維持不變的情況下，假如平均下注金額爲1美元，他會損失的金額將是平均下注金額5美元的五分之一。但是平均下注金額5美元的籌碼回收率會是前者的5倍。在這個情況下，管理階層總是把這些平均下注金額非常小的玩家說成他們是在「玩假的」（false drop）。

賭場的管理階層同樣也可以藉由影響下注的次數或是遊戲時間等相關政策來增加或減少籌碼回收率。例如，假設賭場決定改變洗牌及發牌的作業流程，像是以6副牌來進行21點的牌局時，發牌員每發完一手牌之後就要重新洗牌。那麼，賭場的管理階層將會發現，雖然玩家仍兌換同樣數量的籌碼，但是賭場的總毛利卻急劇下降。這是由於玩家會因爲賭局的進行速度變慢而變得較理智。因爲總毛利減少，但兌換籌碼的數量不變，因此籌碼回收率會大幅下降。

就像洗牌的頻率會影響到籌碼回收率，增加洗牌的時間也會影響籌碼回收率。在過去幾年中，賭場的管理階層都在密切注意一種21點的玩法──「ace 鎖定」（ace location）。「ace 鎖定」的策略是：當洗牌不夠徹底時，某些玩家就會去追蹤ace的位置。當玩家知道ace的大概位置時，他會在ace可能會發下來的那一手牌，大幅增加他的下注金額。

假如玩家眞的成功地捉到了ace，該玩家那一手牌的優勢會超過50%。許多玩家已經成爲「ace 鎖定」的專家了。因此，賭場的管理階層改變洗牌的方式，將洗牌過程複雜化，而且進行較長時間的洗牌。這一項措施使得牌可以洗得很徹底，但是賭場也因此失去部分的收入，同時也使得籌碼回收率降低。賭場的管理階層應該要特別注意洗牌的流程，以及完成洗牌所需要的時間。

甚至，管理階層選擇使用的座椅類型也會增加或減少玩家遊戲的時間，進而影響到籌碼回收率。假若一位玩家坐在牌桌前夠久的話，是很有可能使籌碼回收率達到100%的。數年前，拉斯維加斯的某家賭場在21點遊戲中所提供的椅子，毫無疑問地是全拉斯維加斯最不舒適、最難坐的椅子。該椅子雖然在擺飾上十分適合賭場的布景，但顧

客卻一點都不覺得舒適。如果從該賭區走過，可以經常見到21點的玩家有三分之一是站著的。賭場所做的任何事，只要使玩家減少遊戲時間，就會導致毛利下降，也會使全部籌碼回收率下降。

◎ 莊家優勢

　　或許影響籌碼回收率最關鍵的因素是賭場的莊家優勢，或是玩家的博奕技術。賭場的莊家優勢會影響賭場的毛利，然後再直接影響到籌碼回收率。在其他條件保持不變的情況下，當賭場的管理階層增加或減少賭場的莊家優勢時，賭場的總毛利就會隨著莊家優勢的變動而改變。

　　假使賭場的21點遊戲由6副牌改成1副牌來降低莊家優勢，又或者是賭場在快骰遊戲中讓玩家可以追加三次下注來購買加注而降低了莊家優勢時，在這些情況下，籌碼的回收率會受到如何的影響呢？有一種說法是：降低賭場的莊家優勢將會導致玩家增加遊戲時間，或者是增加平均的下注金額。因此，賭場在改變後的毛利就會等於改變前的毛利，甚至有可能超過。不過，上述的說法並沒有得到實際的證實。假如以上的論點是成立時，那麼籌碼的回收率將會維持相同才對。

　　但是事實上，每一把賭注的莊家優勢和籌碼回收率的關係是線性的（也就是，當一項上升時，另一項也會同時上升），**圖13.1**就顯示了這個關係。這些圖表資料是1986年美國大西洋城（Atlantic City）的百家樂、輪盤以及大六輪（big six）的統計資料，用來說明這個線性關係（詳見**圖13.2**至**圖13.6**）。百家樂、輪盤以及大六輪，是受玩家的博奕技術影響最少的遊戲。在1986年的資料中，這三種遊戲使用同樣組數的牌，投注賠率及規則也都相同。一般都可以接受這幾種遊戲每一把的莊家優勢分別為1.15%、5.26%以及18.8%。

　　如果管理階層增加莊家優勢，籌碼回收率也可以預期會跟著增加。雖然會增加或是減少多少的量是無法被預測的，然而籌碼回收率跟賭局的莊家優勢確實是正相關的。

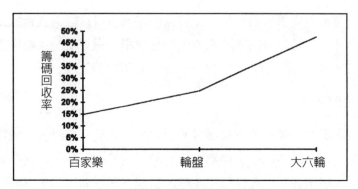

圖13.1　每一把下注的莊家優勢與籌碼回收率的關係

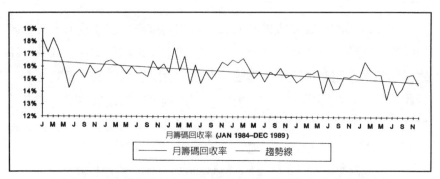

圖13.2　大西洋城所有賭場的21點籌碼回收率的趨勢分析

圖13.3　大西洋城所有賭場的快骰籌碼回收率的趨勢分析

圖13.4　大西洋城所有賭場的輪盤籌碼回收率的趨勢分析

圖13.5　大西洋城所有賭場的大六輪籌碼回收率的趨勢分析

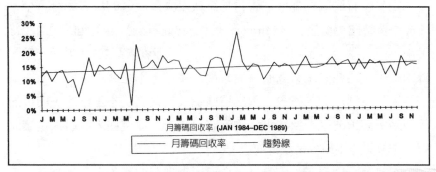

圖13.6　大西洋城所有賭場的百家樂籌碼回收率的趨勢分析

◎ 設定籌碼回收率的目標

假設某一種賭局的莊家優勢為1%，籌碼回收率要達到20%的話，玩家所下注的總金額要達到他原本購買籌碼數的20倍。假設玩家購買了100美元的籌碼，如果總下注金額的莊家優勢是1%，那麼賭場要從玩家身上贏得20美元，就需要玩家下注金額達到一開始購買籌碼金額100美元的20倍（100美元×20＝2,000美元，2,000美元×1%＝20美元）。下列公式就是要算出欲達到某個籌碼回收率，一開始購買籌碼的金額和下注總金額所需要的比例：

$$\frac{籌碼回收率的既定目標（\%）}{每一把的莊家優勢}$$

在這個公式中，假若籌碼回收率目標設定為25%、莊家優勢為5.26%（如輪盤）時，玩家的下注總金額要達到一開始購買籌碼金額的4.75倍，才能達到籌碼回收率的目標（也就是說，賭場要有25美元的毛利的話，玩家購買籌碼的金額若為100美元，總下注金額須為475美元）。

◎ 玩家大贏對於籌碼回收率的影響

幾乎所有的賭場都會把大量輸錢或是大量贏錢的玩家記錄下來。「海市蜃樓賭場飯店」（Mirage）可能將輸贏超過1萬美元的玩家記錄下來，而「撒哈拉賭場飯店」（Sahara）可能就會以2,500美元作為記錄的底線。這些登記有案的大輸家與大贏家，都是賭場的管理階層與監控人員特別注意的對象。因為這些龐大的輸贏是不正常的，賭場的管理階層必須要確認這些人真的沒有出老千，而這些大輸贏只是讓賭場的營運記錄出現異常狀況而已。

玩家罕見地輸了一大筆錢，會使得籌碼回收率不正常地升高；而當玩家罕見地贏了一大筆錢時，則會使籌碼回收率不正常地下降。假如管理階層要使用籌碼回收率作為管理的工具，這些大筆金額的輸贏

都必須被除排在外。因此，當有玩家贏得一大筆錢的時候，他所購買的籌碼數，必須由籌碼兌換的總數中扣除，而且他所贏得的那些錢，應該要加回到賭場的總毛利裡面。當有玩家輸了一大筆錢的時候，他所購買的籌碼數也必須由籌碼兌換的總數中扣除，而且他所輸掉的那些錢，應該要由賭場的總毛利中扣除。

有些因素對籌碼回收率的影響是比較小的，但當它們的效果加總起來之後，仍然會對籌碼回收率造成相當的影響。因此，這裡所提到的這些影響因素，在計算籌碼回收率的時候都應該要注意到。籌碼回收率的計算公式也可以延伸為：

$$籌碼回收率 = \frac{毛利}{入袋金}$$

$$= \frac{平均下注金額 \times 遊戲時間（小時）\times 每小時下注次數 \times 莊家優勢}{入袋金}$$

其中：

平均下注金額：受玩家下注金額所影響。

遊戲時間：受顧客服務品質及玩家的舒適度所影響。

每小時下注次數：受賭場發牌員的效率、遊戲進行的速度（包括洗牌的流程以及切牌卡的位置等因素），及牌桌上的玩家人數等因素所影響。

莊家優勢：受玩家的博奕技術以及遊戲規則所影響。

入袋金：受外來籌碼、現金下注政策、玩家小額下注、行銷方案，以及是否使用輔助記錄卡等因素所影響。

 ## 牌桌的高使用率可能損及賭場利潤

賭場的管理階層一直都有提升賭場利潤（profit）的壓力，而賭場的利潤又等於毛利（win）減去成本開銷（expense）。因此，管理階層經常會把重點放在減少成本開銷來創造更多的額外利潤。牌桌遊戲部

門的員工薪資通常占營運毛利的25%至50%，這也是賭場損益表（profit & loss statements, P&L）中最大的開銷來源。因此，當管理階層想要減少成本開銷時，員工薪資自然就成爲首要目標。

賭場的主要成本開銷可以分成兩大類：(1) 與顧客數量直接相關的開銷（如免費飲料的提供及博奕稅等）；(2) 員工薪資（與顧客的數量間接相關，但是和開放賭局的牌桌數直接相關）。每一個開放的賭局，無論牌桌是空的或是滿的，都必須要有發牌員、領班和監督員（只有快骰才設的工作人員）。

牌桌上的玩家數量如何影響賭局的進行速度？表13.1呈現了每桌的玩家數量與每小時下注次數的關係。

在本章先前的討論中，洗牌的程序、切牌卡（sweat card，一種塑膠卡，提示洗牌用）放置的位置，以及賭局玩幾副牌，這些都會影響到賭局的進行速度，而且不論牌桌是坐滿玩家或是只有一名玩家，都會受到影響。因此，不管牌桌上面有幾位玩家，都有同樣的線性關係。

試著想像一種情境：當公司的總裁走進賭場，然後看到28張21點的牌桌正開放使用，但是每張牌桌都只有一位玩家，而每次的下注金額都是100美元。這位總裁會有什麼想法呢？我們很簡單地就可以推論出來：賭場的經理將會被叫到總裁的辦公室，並且命令他減少21點牌桌的開放數量。這種反應是很正常的，因爲賭局的人事薪資占了牌桌遊戲部門大部分的成本支出。但是，這位總裁的決定是正確的嗎？ 當玩家的數量保持不變的情況下，開放較少的賭局眞的能夠提高賭場的利潤嗎？

爲了分析這個問題，我們要先進行下列的假設：

1. 每張牌桌的發牌員，每工作60分鐘就要休息20分鐘。
2. 每位領班負責4張牌桌（即每張牌桌需要0.25位領班），每次輪班都要有一次60分鐘及二次20分鐘的休息。
3. 每位發牌員上一次班的薪資是50美元，一次上班8小時。

表13.1　牌桌上的玩家人數以及遊戲進行速度的關係

玩家的數量	21點每小時平均發牌次數[1]
1	209
2	139
3	105
4	84
5	70
6	60
7	52
玩家的數量	快骰每小時平均搖擲次數[2]
1	249
3	216
5	144
7	135
9	123
11	102
玩家的數量	輪盤每小時平均轉動次數[3]
1	112
2	76
3	60
4	55
5	48
6	35

註1. 來自澳洲的賭場研究，玩8副牌，發了7副牌就洗牌。
註2. 1990年大西洋城賭場的研究。
註3. 同上。

4. 每位領班上一次班的薪資是150美元，也是一次上班8小時。

5. 還要再外加員工薪資的30%作為員工的稅金及員工福利。

　　員工薪資的成本會因賭局開收的數量而增減，而免費招待的飲料與博奕稅的成本則會因玩家的數量而變化。

在上述的假設之下，每張牌桌開放8小時的人事成本如下：

$$發牌員 \qquad \frac{80}{60} \times 50 \times 1.30 = 86.67$$

$$領班 \qquad \frac{480}{380} \times 0.25 \times 150 \times 1.30 = 61.58$$

每張牌桌的人事成本為 148.25美元

表13.2針對兩種情況進行比較：在28張牌桌上各有一名玩家，及在4張牌桌上各有七名玩家。首先，我們必須假設平均下注金額及莊家優勢。假設每次下注的金額為100美元，賭場的莊家優勢為1%。莊家優勢並不會對於兩種情況的結果產生任何影響。

在表13.2的比較中，賭場的獲利百分比隨著牌桌的玩家人數增加而上升，但是總獲利金額卻下降。因此，牌桌的玩家人數、籌碼回收率、獲利百分比、總獲利金額的關係如下：

牌桌的玩家人數↑ 籌碼回收率↓ 獲利百分比↑ 總獲利金額↓

當賭場的管理階層嘗試著要將同樣數量的玩家放入較少的牌桌時（也就是增加牌桌的使用率），降低人事成本的目的是達成了，但是卻無法達成主要的目標：將總獲利金額最大化。剛剛的比較說明了，增加牌桌的使用率將會導致總獲利金額的減少。

賭場管理階層的任務是經常要找出籌碼回收率下降的原因。如果牌桌上的平均玩家人數從3個玩家上升至3.8個玩家，牌桌使用率的上升會導致籌碼回收率的下降，雖然牌桌遊戲部門的獲利百分比上升了，但是總獲利金額卻因此而下降。

賭場假如要提高牌桌使用率，必須確認玩家的平均下注金額是在某個特定的金額以上，營運的毛利才足以支付相關的人事成本。在先前的例子中，每張牌桌需要148.25美元來維持8小時的人事開銷，這等於是每小時需要18.53美元。在稅率是6.25%以及莊家優勢為1%的情況下，賭場的總毛利將會是1%的93.75%（也就是0.9375%）。在坐滿玩

表13.2　牌桌遊戲的人事成本

	情況1	情況2
開放的牌桌數	28	4
每張牌桌的玩家人數	1	7
莊家優勢	1%	1%
平均下注金額	100美元	100美元
每小時的下注次數	209次	52次
每小時每張牌桌的毛利	209美元	364美元
每一班每張牌桌的毛利	1,672美元	2,912美元
總毛利（所有牌桌）	46,816美元	11,648美元
每張牌桌的人事成本	148.25美元	148.25美元
總人事成本（所有牌桌）	4,151美元	593美元
獲利金額	42,665美元	11,055美元
獲利百分比	91%	95%

家的牌桌上，以每小時下注52次來計算，下面的算式就顯示出，每位
玩家的平均下注金額至少要5.43美元，才能夠支應人事費用及稅額。下
列的算式要算出Y的解答，這裡的Y代表要達到損益平衡的話，每位玩
家在賭局中應該要有的平均下注金額：

$$52 \times 7 \times 0.9375\% \times Y = 18.53 美元$$
$$3.4125Y = 18.53 美元$$
$$Y = 5.43 美元$$

表13.3顯示欲達到損益平衡所需的玩家人數及平均下注金額。

在平均下注金額比較小的牌桌，假如要損益平衡，就要把玩家人
數拉到最高。在平均下注金額比較大的牌桌，玩家人數要少一點才能
產生最大的利潤。雖然上面的分析是以21點遊戲為例，但是大部分的
原則都可適用於其他的牌桌遊戲上。

剛才的例子中，21點遊戲的每小時下注次數，是假設遊戲是玩8
副紙牌，在發完7副時會重新洗牌。21點的下注次數非常容易受到下列

表13.3　損益平衡的最低下注金額

玩家人數	21點每小時 平均下注次數	達到損益平衡的 最低下注金額
1	209	9.46
2	139	7.11
3	105	6.27
4	84	5.88
5	70	5.65
6	60	5.49
7	52	5.43

因素影響：使用多少副紙牌、洗牌的時間及玩幾副牌之後進行重新洗牌。例如同樣是玩8副牌，可是賭場改為發完6副牌時就要重新洗牌，結果將造成下注次數的減少。不過，不管發牌的流程如何，牌桌坐滿玩家的下注次數，大約就只有一人牌桌玩家的四分之一。

那麼，賭場該如何減少牌桌的玩家人數呢？其中的一種方法就是開放更多的賭局。然而，這可能還是無法降低牌桌的使用率，因為賭場無法控制玩家要選擇到那裡去下注。在21點中，另外的一種方法就是減少牌桌的座位數。在過去的幾年當中，許多賭場修改他們的牌桌，從原本的六個座位，改變成可以容納七名玩家。可是在另一方面，卻減少高額賭注牌桌的座位數（至於多少金額的賭注才稱得上高，視各賭場的認定而有所不同）。

為什麼賭場的管理階層要增加牌桌的座位數呢？有下列兩個原因：(1) 這裡所說明的理論並沒有被他們完全接受；(2) 賭場總是強調要讓人事成本有最大的投資報酬率。當每個賭局開放，而且牌桌坐滿了玩家的時候，要增加利潤的唯一方法就是提高牌桌的最低下注金額。但是，很少有賭場能夠開放全部的賭局，更別說牌桌是全滿的。

本章所討論的原理，已經在世界各地的不同演講場合中被提出來。在澳大利亞（Australia）的一個大賭場，它的國際廳（豪賭客群專

屬區）將21點牌桌的座位由七個調降爲五個。管理階層發現，自從這個廳改變設計後，21點的籌碼回收率上升4%，而且最重要的是，所賺取的利潤隨著牌桌使用率的下降而上升。而且，管理階層同時也收到許多玩家的意見指出，因爲牌桌的座位變得更寬敞，他們在遊戲的時候覺得更舒適了。這個賭場就是一個成功的案例，它所做的改變不但增加了營運的利潤，同時也讓玩家覺得有更好的博奕體驗。

第十四章

賭場行銷 I

隨著開放賭場的行政管轄區越來越多，而且在這些行政區內所開張的賭場數目也漸漸增加，賭場行銷已經成為賭場營運的重點，同時賭場行銷也成為加重營運成本支出的一部分。隨著賭場之間同業競爭的擴增，行銷費用更繼續爬升。而各賭場的管理階層仍持續不斷地搜尋創新的營運方法，才能與其他競爭對手有所區別。為了因應這些變化，有效的行銷已是影響賭場營運成功與否的關鍵所在。

雖然在博奕事業行銷方案的數量與型態已多到無法全面涵蓋，但是接下來的幾個章節將討論其中幾個相關方案，以反映出賭場的管理階層在評斷不同方案的執行效果與後續營運決策時的幾個影響因素。在接下來的章節中要討論的行銷方案包括「買一送一」（match plays）與「禁止轉讓籌碼」（nonnegotiables）、「賭客樂翻天」（gambler's spree）以及賭債償還折扣（rebates on loss）等。

買一送一與禁止轉讓籌碼的成本

過去幾年來，不論是內華達州或是世界各地的賭場都盛行使用「買一送一」和「禁止轉讓籌碼」（也就是 "promotional chips" ，即「贈送的籌碼」）作為牌桌遊戲的行銷手法。最早引用時，是以1美元和2美元的票面價格，贈送給那些願意把支票拿來賭場兌現的客戶。在當時，「買一送一」被視為是賭場吸引客人上門來賭博的「來店禮」（game starters）。

今日許多賭場的行銷方案中，提供了數百美元的「買一送一」或「禁止轉讓籌碼」給上門的玩家，這些使得原本微不足道的行銷成本，變成是每日要耗費成千上萬金額的龐大支出。賭場的管理階層勢必應該以達成營運成本效益之目標的謹慎態度，密切審視已決定之行銷方案所涵蓋的整體費用。

基本上「禁止轉讓籌碼」和「買一送一」之間的區別在於，「買

一送一」會要求顧客要拿出一筆現金來「搭配」使用，但是「禁止轉讓籌碼」則可以單獨使用拿來下注。「買一送一」並沒有要求顧客一定要支付等同於票券金額的現金。例如，賭場可以要求顧客支付2美元的現金加上1美元的「買一送一」一同下賭注，若賭贏，則顧客在這一把總共會贏得3美元。另一個例子則是以顧客出資10美元的現金再加上5美元的「買一送一」一同下賭注，贏的話，莊家所要賠的金額將是15美元。

「買一送一」或者「禁止轉讓籌碼」的使用方式是：顧客在賭輸的時候，票券就會和下注的現金一起被莊家收回，若是在贏錢的時候，莊家會將票券收回，並且換給顧客等價的籌碼或是現金。不論顧客賭贏或賭輸，發牌員都會把票券收回並且放進牌桌的錢箱裡面的那一種票券，被稱之為「可承兌型」（with exchange），而那些只有在顧客賭輸的時候才會被收回的票券則被稱之為「非承兌型」（without exchange）。同一家賭場也會同時提供若干種不同型態的「禁止轉讓籌碼」或「買一送一」，這是常有的事。而且那些獨立經營的賭場對於這些票券的使用限制與規範可說是五花八門，完全取決於管理階層的創意與想法。

要瞭解「買一送一」或者「禁止轉讓籌碼」如何發揮作用，最好的方法就是問到「玩家要賭到什麼程度才能創造出相同的效果？」例如，玩家以5美元現金加上5美元「買一送一」下注，如果賭贏，總共可以獲得15美元（原本的5美元賭注加上所贏得的10美元）。所以假使玩家沒有「買一送一」，而且也想在這一把下注之後贏得15美元的話，則玩家必須下注的賭金應該是7.5美元。可是，在這個例子中，因為玩家僅需自掏腰包5美元，所以「買一送一」具有2.5美元的對等價值。如果是以5美元票面價值之「可承兌型」的「禁止轉讓籌碼」為賭注來下注的話，賭贏的玩家將可以在這一把贏得5美元，也就是說，這一張「禁止轉讓籌碼」的賭注價值事實上只有2.5美元。

　　為了更進一步評估「買一送一」或「禁止轉讓籌碼」的眞正成本，這個2.5美元的賭注價值必須要再扣掉遊戲的莊家優勢（也就是在遊戲規則裡面賦予莊家機率上面所占的便宜）。假設在21點遊戲中，莊家優勢是1.5%的話，則前面所提到的「買一送一」的實際成本就只有2.4625美元（也就是原本2.5美元的賭注價值再減掉其中的1.5%），所以賭場仍然能夠賺得現金賭注部分的1.5%。在這個例子中，賭場在現金賭注部分會贏得7.5美分[1]，所以賭場在這一張5美元的「買一送一」所要負擔的成本應該只有2.3875美元（也就是2.4625美元再減掉0.075美元）。

　　賭場1.5%的莊家優勢即等同於玩家會贏的機率是49.25%，會輸的機率是50.75%[2]。假如買一送一的設計是只有當玩家賭輸時才會被收回（不可承兌），則每一個「禁止轉讓籌碼」平均必須要讓玩家賭上1.9704次（1/0.5075），這個籌碼才會從玩家的手上輸給莊家。而一張票面價值5美元的票券，下注了1.97次，也就等於總共是9.8522美元的賭注。以1.5%的莊家優勢而言，賭場在9.8522美元的賭注中，理論上可以贏得14.78美分。因此，一張5美元票面價值的禁止轉讓籌碼，莊家只有在玩家賭輸時才可以收回的條件下，這個5美元的賭注價值到最後結算起來，等於是讓賭場耗費成本4.8522美元（5美元－14.78美分）。

　　顧客使用「買一送一」下注的時候必須支付某個金額的現金，而賭場也可以從顧客所需使用的現金賭注上獲取利益。在前面所提「不可承兌買一送一」例子中，賭場可以從現金賭注上賺取14.78美分，因此可以有效地將成本降低到4.7044美元（4.8522美元－0.1478美元）。

　　許多經理人員相信，因為玩家必須以對等價值的現金一起下賭

1. 賭場贏得的這7.5美分會讓人以為賭場全拿，但實際上並非如此，因為毛利會被州政府課徵博奕稅。在內華達州，6.25%的稅率表示賭場只能拿到總毛利的93.75%。因此，賭場所贏得的這7.5美分，扣除掉博奕稅後，賭場的淨利只有 7.03美分。

2. 1.5%/2＝0.75%，玩家會贏的機率是50%－0.75%＝49.25%，玩家會輸的機率是50%＋0.75%＝50.75%。

注，所以「買一送一」不會對賭場造成任何的成本。可是事實上卻是：假如要讓賭場真的都不會有成本負擔的話，一張票面價值5美元的「交易型買一送一」（它實際上的成本是2.46美元），應該要求玩家必須同時下164美元的現金賭注，假如是「不可承兌買一送一」的話，就需要玩家同時下313.67美元的現金賭注才可以打平。

以這裡所設定的假設而言，賭場花費於每一筆100美元的「買一送一」的成本將是47.75美元。假如這100美元的「買一送一」是以每張5美元的票券所組成的，那麼玩家就需要玩20把來「消耗」（wash），也就是玩家就可以透過這20把的下注將「買一送一」的票券變換成現金。假如玩家的平均賭注是5美元，而賭場的莊家優勢是1.5%，以玩家每小時下注75把來看，賭場只花一刻鐘的時間就會把這一筆100美元的「買一送一」的花費送出去給玩家，可是卻需要花8.5個小時才可以收回這一筆「買一送一」的費用。如果玩家是賭快骰而且就只押過關線注的話，那麼賭場就需要花費17個小時來回收這一筆成本的費用。

如上所述，這些「買一送一」或「禁止轉讓籌碼」的成本都要倚賴賭場的莊家優勢來回收，假如賭場提供成本較低的「買一送一」，而玩家又賭莊家優勢比較高的遊戲的話，成本就會更低了。但很難理解的是：為什麼許多賭場都會限制玩家在賭快骰的時候，不可以使用這些票券來押「一賠一的賭注」（even money bets），因為這一種賭注的莊家優勢是最低的。可是假如以常理來說，這一些票券的使用應該是可以讓賭場獲利的，所以應該是要把它們盡力推廣到賭場內的每一種遊戲中的每一種押注方式才對。

以下將分別說明「可承兌型」與「不可承兌型」這兩種型式，以1.5%的莊家優勢來計算，一張5美元的「買一送一」和一張5美元的「禁止轉讓籌碼」的成本費用為：

	5美元的「買一送一」	5美元的「禁止轉讓籌碼」
可承兌型	$2.3875	$2.4625
不可承兌型	$4.7044	$4.8533

在內華達州，賭場假如採用「禁止轉讓籌碼」的話，將要負擔更高的成本，因為博奕管理部（Gaming Control Board）要求賭場要先支付6.25%的稅金，就像是賭場從營收裡面拿現金出來贈送給玩家一樣。以博奕管理委員會的立場而言，賭場所贈送出去的錢原本就是營收的一部分，所以賭場應該要先支付稅款之後才能夠把錢送出去。

結果就變成，賭場除了要負擔票券的相關成本費用之外，還要再加上委員會所要求的6.25%的稅款。可是，假如玩家是以現金和票券一同作為賭注來下注的話，委員會就不會要求賭場付稅款。在下面的表格裡面，除了上述的表格資料之外，在「禁止轉讓籌碼」項目下的括弧裡面的數據，就是原本的票券成本再加上博奕管理委員會所要求的稅後整體成本費用：

	5美元的「買一送一」	5美元的「禁止轉讓籌碼」
可承兌型	$2.3875	$2.4625（$2.6164）
不可承兌型	$4.7051	$4.8522（$5.1555）

其他地方的博奕管理行政機關對於「買一送一」以及其他相關方案的課稅方式也都和內華達州所要求的方式差不多。因為這一些方案會牽涉到稅捐的負擔還有其他的相關費用，所以賭場在執行這一些方案之前，應該要先經過相當高層級之管理主管的核示。

一個賭場行銷部門的管理者應該要能夠辨識並妥善執行那些有利可圖的方案，而且也要能夠辨識，並停止那些無法幫助賭場獲利的方案。即使賭場在短期間之內可以獲利，也不能假定所有的行銷計畫都是成功的。必須持續不懈地詳細審視所有的方案，以確保能夠達成這些方案所建立的獲利目標。應該建立行銷方案的追蹤系統，以連續不斷地評估這些方案對於賭場營運的貢獻，並且要再和其他的方案互相比較，以達到客觀的評估結果。

為了要吸引賭場的常客，「買一送一」是促銷活動中最常被使用的方式之一。假如可以在一定成本之下使用「買一送一」，並且假設

這些票券可以非常有效地吸引客人上門來消費，在這些前提之下，如果能夠再有證據來支持「「買一送一」的發行量與賭場的營收有明顯的正相關」的話，那麼對於這一些方案的評估將會是非常有幫助的。假如能夠有上述的證據，這一種被廣泛使用的行銷策略就可以得到具體的支持，業者也就可以繼續使用這種有效的行銷方案。

　　有些業者相信，使用「買一送一」的顧客行為模式就是：只要他們手上還有票券，就會一直玩下去，但是這些顧客裡面也經常發生許多人是下注一把，在輸掉賭注及票券之後就掉頭離開賭場的現象。在上述的討論之中已經探討過「買一送一」的成本架構了，假如使用票券的顧客真的就賭這麼一把就離開的話，是極有可能會讓賭場虧本的。這種可能性對於賭場的營運具有很大的威脅性，實在是應該進一步分析檢視「買一送一」的整體執行效果。然而，這並不是容易的事。

　　假如要評估像是「買一送一」這一類促銷方案的執行成效的話，接下來將介紹一個不錯的方法。首先，可以採用觀察的方式來更清楚的瞭解當票券兌換後，玩家繼續下注的次數。最好是不要讓玩家知道他正在被觀察，以免導致他們的消費行為受到影響。第二，可以使用諸如多元回歸方程式的統計分析技術，估計每張票券所兌換的金額以及因為使用票券所增加的營收之間的比率。估算模式的修正是這種評估方法的成功關鍵。許多變數都會影響到結果，所以應該盡可能地將所有具代表性的影響因素都放入估算模式之中，這是一種複雜的分析方法。若要更進一步瞭解「買一送一」對牌桌遊戲營收的影響，可以參考Lucas和Kilby的研究著作（2002, pp. 18-21）。

　　一份以拉斯維加斯一家賭場飯店的實際數據資料所做的研究發現，其結果並不支持「買一送一」的兌換券與21點遊戲的現金下注營收之間具有正相關的關係。這項研究是應用多元回歸方程式的分析方法，在250天的營運期間，以十五個變數，涵蓋了超過90%的變異性，分析每一天21點遊戲之現金下注營收的變化。不管整體分析模式成功與否，「買一送一」這個變數並未對21點遊戲之現金下注的營收有顯

著的正面效應。更進一步來說，在 $\alpha = .05$ 的水準下，「買一送一」的兌換與21點遊戲之現金下注的營收並沒有顯著的正相關。這些結果並不在於證明「買一送一」是無效的，而是應該要進行更多的研究來確認這些研究的發現。然而，這些研究的結果是不應該被忽略的，因為這項研究的分析方式非常嚴謹，遠遠超過那些簡便的圖表分析方式。

 # 買一送一的問題與解決方案

以下的問題和解決方案將更進一步說明評估「買一送一」的相關成本費用，以及可以如何回收這些相關成本的方法。如之前所討論的，「買一送一」行銷方案廣泛地使用於整個博奕產業，而且它也是營運中一個重要的成本費用所在。就在這些方案變得越來越流行的時候，對於「買一送一」成本的瞭解也變得越來越受重視了。

問題一 計算給予玩家5美元票面價值，並要求玩家也要支付5美元的現金下注之「可承兌型買一送一」對於賭場所造成的成本費用。

【解答】

1. 計算「買一送一」部分的賭金成本費用：

〔（玩家賭贏的機率）×票面價值〕＋〔（玩家賭輸的機率）×0〕
備註：玩家賭輸的時候，損失的值是0，因為玩家沒有任何損失。
（0.4925×\$5）＋（0.5075×0）＝\$2.4625

2. 計算玩家所支付的現金賭注部分的淨利：

現金賭注的金額×賭場的莊家優勢×（1－稅率）
以6.25%為稅率計算的話，則上面的公式就變成：
\$5×1.5%×0.9375＝\$0.070313

3. 把「買一送一」部分的成本費用減去現金賭注部分的淨利：

\$2.4625－0.0703＝\$2.3922

問題二　假如賭場的莊家優勢是1.5%，那麼玩家應該要加注多少的現金賭注才能夠讓賭場回收所有「買一送一」的成本費用？

【解答】

$$0.015X = 2.3922$$
$$X = 159.48$$

　　所計算出來的金額是稅前的數字。假如還要再扣除稅款的話，賭場將會發現它所獲得的159.48美元乘以1.5%的莊家優勢之後，如果再減去稅款的話，就只剩下2.2427美元。這個金額數量並無法回收「買一送一」的成本費用。因此，賭場就會發現他們實際上只能獲取賭場營運毛利（win）的93.75%，所以正確的計算公式應該是：

$$(0.9375 \times 0.015)\ X = 2.3922$$
$$0.014063X = 2.3922$$
$$X = 170.112$$

　　因此，所使用的「買一送一」就需要玩家再下注170.112美元的現金賭注，才可以讓賭場在支付稅款之後，打平「買一送一」所產生的2.3922美元的成本費用。

問題三　在平均每把5美元的賭注下，必須要求玩家下多少次的賭注才可以達到170.112美元？

【解答】

$$170.112 \div 5 = 34.02把$$

問題四　以每小時下注50把而言，須玩多少小時才可以達到34.02把？

【解答】

$$34.02 \div 50 = 0.6804個小時（或是40.83分鐘）$$

 賭客樂翻天

在現今賭場的行銷中，賭場之所以要執行某一個政策或者是方案的主要理由，很有可能就是因為它的競爭對手正在採用該方案。如果一個著名的賭場提供相同的政策或方案，那麼不論這個方案到底有什麼優點，好像其他的賭場也就應該要學著一起採用似的。這種說法可以從大家所謂的「賭客樂翻天」（gambler's spree）的快速成長得到驗證，它是一種以5美元的牌桌遊戲為訴求的行銷方案。

賭客樂翻天（即賭博同好的套裝旅遊行程），是結合獨立作業的帶團經理人（independent casino representative）所設計出來的方案，用以吸引牌桌遊戲的愛好者到他們所推銷的賭場消費。方案內容非常多樣化，就像是不同的獨立帶團經理人就會有不同型式的方案一般。基本的方案內容如下：

1. 獨立帶團經理人先和賭場飯店談判，幫玩家們向賭場要求房價與餐飲的優惠或是折扣，並且賭場也要提供給玩家們一些「買一送一」或是「禁止轉讓籌碼」等優惠，但是前提是所有的玩家實際遊戲的時間至少都要達到事先所約定的標準，而且在遊戲的時候，每把所下注的金額不可少於事先所約定的金額。

2. 然後這些獨立帶團經理人在彙整賭場所需要的費用之後，再加上往返賭場的機票與交通費用，形成一個套裝旅遊專案，以一定的售價賣給玩家。一般而言，這個售價通常可以讓獨立帶團經理人從每個玩家身上賺到60美元到100美元不等的利潤。

以下是一個位於拉斯維加斯的主要賭場所提供的「賭客樂翻天」方案內容的例子：

1. 套裝方案內容包括提供玩家所有三天兩夜的住宿、飛機票價、免費飲料，以及享受咖啡廳50%的消費折扣等。

2. 玩家到達賭場飯店時，提供每個人50美元的「買一送一」、「可承兌型的禁止轉讓籌碼」。在住宿期間，如果玩家在賭場賭博至少8個小時，每把的下注至少5美元，他就可以額外獲得100美元現金，以及150美元的「買一送一」籌碼。

3. 賭場會發給每位玩家一人一張計分卡，在每一次牌桌遊戲開始前交給那一區的領班，而在每一個階段的遊戲結束後，領班就會記錄玩家的平均下注金額以及時間，然後把計分卡歸還給玩家。

賭場的管理階層在核准他們的賭場也將推出類似這種賭客樂翻天的方案之前，有四個問題應該仔細地考慮與回應：

1. 假如前來的玩家都只是符合方案中的最低時間要求以及最低下注金額的要求時，賭場將會有多少的利潤或損失？

2. 在方案執行的損益平衡點上，最低的時間要求以及最低下注金額的要求應該訂在哪裡？

3. 假如期待玩家都會超過損益平衡點的最低要求，並且進一步地為賭場帶來利潤，這樣的期待是合理的嗎？

4. 假如賭場的管理階層不太相信這個方案執行之後可以達成損益平衡，有沒有其他的理由可以讓賭場的管理階層來支持這個方案？

表14.1已經提供了前兩個問題的答案。

接下來將依以下的假設來推論這個方案是否能夠獲利：

1. 玩家每把的劣勢為1.5%。

2. 玩家會停留兩晚。

3. 旅館的房間假如出租給其他的社會大眾，每晚可以多收5美元。

4. 賭場每小時可以贏得一個平均下注金額。

表14.1　賭客樂翻天方案在不同的最低要求下所產生的損益

	玩家的下注行為			
賭博時數	8	8	10	12
平均下注金額	$5	$25	$25	$25
	賭場損失（－）或獲利（＋）			
$50「買一送一」的成本	－24.63	－24.63	－24.63	－24.63
上述遊戲時數與下注金額產生的毛利	＋40.00	＋200.00	＋250.00	＋300.00
$100現金回饋	－100.00	－100.00	－100.00	－100.00
$150追加的「買一送一」籌碼	－73.88	－73.88	－73.88	－73.88
餐食折扣	－30.00	－30.00	－30.00	－30.00
房價折扣的損失	－10.00	－10.00	－10.00	－10.00
稅前損失／獲利	－198.50	－38.50	＋11.50	＋61.50
博弈稅（6.25%）	－2.50	－12.50	－15.63	－18.75
人力費用支出前的損失／獲利	－201.00	－51.00	－4.13	＋42.75
作業人力@每小時$3.53[1]	－28.27	－28.27	－35.34	－42.41
淨損失／獲利	－299.24	－79.24	－39.43	＋0.39

註1. 假設：每三種遊戲或駐點設3名發牌員，每天8小時賺50美元，加上33%的稅金和津貼；每四種遊戲設1.18名領班，每天8小時賺130元，加上33%的稅金和津貼；每種遊戲平均有5名玩家參與。

5. 玩家在兩晚的停留期間會有60美元的餐食花費，並且獲得30美元的折扣。

　　針對第一個問題的回答是，假定玩家都只符合最低要求時，將會導致229.24美元的損失。對第二個問題的回答是，賭場若要達到損益平衡，在這個方案中的最低要求應該是玩家停留兩晚期間，需以平均下注金額25美元、賭博時間至少12個小時的方式進行。

　　針對第三個問題的回答會相當主觀，因為關係到玩家是否會超過方案中損益平衡的最低要求。雖然大家的意見可能不同，但是要去相信它也可能不太合理。因為這些玩家大多數都是被5美元的方案所吸引

來的，他們不太可能把平均下注金額提高爲5倍，而且再把賭博的時間提高50%。

　　要特別注意的是，玩家把平均下注金額提高爲5倍，更別說再把賭博的時間提高50%了，這樣的大幅提升只是讓賭場達到損益平衡而已。假如賭場也想要和獨立的帶團經理人一樣，希望從每位玩家身上賺取到同樣的利潤（60美元到100美元不等的利潤）的話，那麼每位玩家的平均賭注應該大約是35美元、而且要賭12個小時。就算這樣的水準能夠達成，賭場也只能從每位玩家身上賺取112.88美元的利潤而已。

　　若要眞的達成賭場飯店的損益平衡，將需要有兩個玩家以35美元、12個小時的水準（產生225.76美元的利潤）才能夠去抵銷一位維持最低水準的玩家（平均下注5美元、賭博8小時）所造成的損失（產生229.24美元的損失）。然而，賭場飯店可以認爲這樣子的期待是合理的嗎？另一個檢視的方法是，要有588位玩家的遊戲水準達到25美元、12個小時（產生229.32美元的利潤），才能夠抵銷一位維持最低遊戲水準的玩家（平均下注5美元、賭博8小時）所造成的損失（產生229.24美元的損失）。

　　針對第四個問題的回答也是有點主觀的，因爲這個問題是要問：即使這種方案的執行無法達成損益平衡，賭場的管理階層是否仍然有其他的理由促使他們支持這種方案。一個常常聽到的說法就是：希望這個方案可以吸引那些沒有來過的玩家和賭場飯店有第一次的接觸，然後，這些玩家之後就很有可能自己再回到這家賭場飯店來玩，而且之後的造訪都是玩家自費，不用再讓賭場飯店花費任何的成本了。但是，從另一角度來看，會參加這種優惠方案的玩家都很會討價還價，哪個賭場有優惠方案就到哪裡去，對於賭場比較不具有忠誠度。而另一個經常提出的說法就是，賭場的管理階層覺得這種方案還是值得一試。從前面所提的三個問題的相關資料顯示，假如賭場的管理階層是抱著姑且一試的心態，在決定實施方案之前最好還是應該要仔細考慮清楚比較好。

　　這種類型的方案在執行的時候，也可能存在一些既有的問題，其中之一就是賭場的工作人員是否真的能夠正確地估算出玩家的平均賭注。要精確地計算出大賭注的平均值原本就是不容易的，但是賭場的領班通常都會高估了那一些小的賭注。大多數的領班都會理所當然地認定，假如玩家在這一把下注5美元的話，他下一把也應該是下注5美元。這種現象很容易導致賭場高估了50%或更高的獲利潛力。

　　玩家所攜帶的計分卡（score card）也可能會引發問題。一般的玩家都很希望賭場可以把他們的平均下注金額認定得高一點。當計分卡歸還給玩家時，他們就會看見計分卡裡面的記錄，玩家也會向領班抗議所記載的平均下注金額，這種情況頗為常見。所以當領班遇到玩家抗議時，至少要能找到一個讓玩家可以接受的平均下注金額。

　　任何對這種方案有經驗的人都知道，玩家通常所下的賭注會比方案所要求的最低下注金額還大，然而要讓賭場可以損益平衡的話，是需要玩家大幅度地提高下注金額的。所以即使是在最佳的情況下，賭場飯店可以合理地期待它們可以從每位玩家身上獲取不錯的利潤嗎？這種方案值得賭場花費那麼多的時間和心力嗎？任何賭場飯店在評估是否要執行這類型的方案時，應該將方案規劃成：即使每位玩家都只是符合最低的要求，賭場仍然能夠達成損益平衡。

賭客樂翻天：一般問題和解答

　　由於「賭客樂翻天」方案本身就具有相當大的爭議性，讓業界對它有很多的討論，所以我們相信有必要再進一步地提出一些常見的問題及解答。以下的討論在於提供讀者們更多的能力來評估這種方案對於賭場的價值，也將說明提出這些方案之獨立帶團經理人的個人觀點。

問題一　如果客戶停留四晚、客房折扣價是每晚44美元，則賭場是不是應該認定每個人帶來的毛利是88美元（假定每晚利潤是50%）嗎？

【解答】

客房收入的損益，其比較基準是以租給一般大眾的房價來看賭客樂翻天方案的房價有何差異。一般而言，方案中的房價會少於市場行情價。如果基於某種原因，客戶所支付的房價超過市場行情價，那麼為了分析的目的，都應該認定是客房收入的增加。

問題二 賭場飯店若不執行該方案，是否可出售所有可供使用的客房？

【解答】

如前段所討論的，假如這個方案的執行無法達成損益平衡的話，賭場的管理階層應該要考慮他們是否有其他的理由來促使他們支持這個方案。假如賭場飯店確實仍有空的客房可供出售，那麼賭場的管理階層應該會對這個賭客樂翻天的方案感到滿意，因為它正好就是一個用來提高住房率以增加賭場收入的最佳或唯一的方案。但是更重要的是，要切記賭場通常都要再提供給這些玩家相當可觀的「買一送一」籌碼，而且在很多情況下，還要再追加一筆現金當做回饋。

假如所支付的房價是44美元，而所收到的房租也都被視為是增加出來的利潤，那麼每位只符合最低要求的玩家仍將導致淨損失122.24美元（229.24美元的損失減掉兩晚88美元的房價和10美元的房間折扣）。即使玩家以25美元的平均下注金額、賭博8個小時，而且把所有的客房收入都當成是利潤，這個方案也僅只能獲利18.76美元（79.24美元的損失減掉兩晚88美元的房價和10美元的房間折扣），而且賭場還必須要以6.5位這類玩家所產生的利潤才能彌補一個只是符合最低要求的玩家所造成的損失。

問題三 顧客在旅館內的不同地點，包括禮品店、客房服務、長途電話、美食餐館等等，到底會花多少錢？

【解答】

這個問題通常是獨立帶團經理人在最初向賭場的管理階層提出方

案計畫時所會考慮到的。當然收入是參加方案的玩家在旅館內不同地點消費所產生，所以賭場的管理階層必須考慮到底這些玩家會幫賭場增加多少收入。同時仍要思考這些參與方案的旅客所帶來的收入是否會比那些未參加方案的住宿旅客還要多。

這些花費在玩家身上的相關費用應該可以被視爲是一種小小的投資。這些投資到最後應該可以被轉化成爲利潤，而不應該讓這個計畫的結果到最後變成是虧本的失敗方案，或是勉強達成損益平衡的方案。

問題四 參與賭客樂翻天方案的客戶在賭場的運動及競賽簽注部門會有多少的投注？

【解答】

在最近的財政年度期間，內華達州的運動及競賽簽注方面呈現出來的業績是，在未扣除相關費用之前，淨利百分比是2.73%。假定以這個百分比來計算，若僅要求以5美元爲最小的賭注，則被這個計畫所吸引而來的每個人，實際上會爲賭場帶來多少利潤呢？而假如在這一方面眞的產生了收益，它應該也只是一些小零頭而已。

問題五 假定賭客樂翻天的顧客中有35%是屬於賭客樂翻天吃角子老虎機方案中的客人，那麼會產生什麼影響？

【解答】

未來賭場的成長與利潤，勢必以吃角子老虎機遊戲爲主，所以任何足以帶來吃角子老虎機玩家並創造利潤的方案，都是非常有價值的。但是賭場的管理階層不僅需要考慮營收，更要考慮利潤。因爲一個可以帶來吃角子老虎機玩家的方案，並未絕對保證這一些玩家可以帶給賭場飯店利潤。

問題六 有多少小額下注的客人是以高檔客人的身分（信用額度是10,000至25,000美元）來到賭場的？通常他們是和高檔客人一同前來的父母或者是朋友。

【解答】

　　這種現象是可能發生的，但是問題是發生的頻率有多少呢？即使它可能不常發生，但是這種情況一直都被視爲賭客樂翻天的方案有充分理由可執行或保留的論點。但是令人擔心的是，這種論點太常被提出，而使得這種情況看起來似乎已經變成常態，而不再是一種例外。方案執行結果的評估應該是基於如之前所提及的分析方式，而不應該只是單獨地以此問題中所描述的情況現象來做評估。

　　舉一個類似的故事爲例，有一位玩家玩快骰輸掉了100,000美元，而在同一時間，他的妻子只是在玩撲克。以這個故事爲例，賭場的管理階層明明知道玩家的妻子只玩撲克，對於賭場來說是虧本的，而賭場應該要繼續把撲克保留在方案裡面嗎？

問題七　當賭場在評價賭客樂翻天的方案時，有個說法是：賭場每小時可以賺得玩家1把賭注的金額，這種說法正確嗎？玩家是反向下注者（這種玩家會押不過關注或是不來注）或是正規下注者（這種玩家會押過關線注或是來注）？這一些玩家都會買加注嗎？

【解答】

　　首先，這個問題是在討論關於快骰的問題。如果玩家下注在過關線注或者是不過關注，玩家劣勢分別是1.414%和1.402%。每一局大約要擲3.5次的骰子才會有最後的結果；因此，如果骰子每小時擲160回，玩家1小時將可以玩46局。假如每把投注額都是5美元的話，等於玩家每小時會輸掉3.23美元。

　　不管玩家是下注在過關線注或是不過關注、來注或是不來注，每小時都不可能會輸掉1把的下注金額，只會輸掉投注額的65%。假如以莊家贏錢機率最小的加注來說，每把都固定下注5美元，再以10美元來買加注的話，1小時玩家將會輸掉3.23美元，但這是在1把下注金額等於15美元的情形。在這種情況下，賭場每小時只能贏得1把投注額的

22%，而不是65%。假如玩家是反向下注者[3]的話，就要看第一次骰子擲出來的點數是多少，玩家最多可以有機會買4次的加注，等於是上述情況的2倍。如果第一次擲骰的點數是4點，玩家每一次下注的金額都是5美元的話，這一局玩家有可能下注的總金額會累積到25美元，以這種機率來看的話，賭場每小時只能贏得每一局下注總金額的13%。然而，真的會有很多的玩家買加注嗎？答案是肯定的。

至於21點，賭場每小時可以從玩家身上贏得多少錢就要看牌局裡面玩幾副數、當地的遊戲規則、遊戲進行的速度，以及玩家本身的技巧水準。一個技術平平的玩家，他每玩1把大約會輸掉0.5%的下注金額。假定玩6副牌，以拉斯維加斯的管理條例為規則，則一般玩家平均每把的劣勢是1%到1.5%之間。為了方便計算賭場的利潤，就先假設賭場有1.5%的莊家優勢。

假設玩家每把都下注5美元，在最忙、且因此進行速度最緩慢的情況之下玩牌。大多數的賭場都會在牌桌設置四或五個位子，每小時大概可以發牌80次。在這種情況下，假如每一次的下注金額都是5美元，這位玩家將會輸掉6美元，也就是下注金額的1.2倍。

賭場假如是以上面有雙零的輪盤賭博遊戲、每小時轉70次的話，可以期待從玩家那裡贏得3.7倍的下注金額（莊家優勢是依據上面的討論就可以知道，假如賭客樂翻天的方案要能夠幫賭場賺進最多的利潤的話，就應該多帶輪盤玩家來光顧。在最近的一年當中，依據內華達州的資料，Big-4（21點、快骰、百家樂和輪盤）所贏得的總量中，僅6.8%是來自輪盤。如果再加上其他的牌桌遊戲（如牌九、大六輪等等）的話，那麼輪盤所贏的錢大約只有總數的5.5%。依據賭客樂翻天方案玩家的人口統計變數來說，很有可能他們玩輪盤的比例也會接近於這個產業的百分比。

3. 反向下注者指在快骰遊戲中，押出場擲為7點即出局者。舉例來說，他會押：不過關注、不來注，並押7點會在建立點數前出現。相反地，正規的下注者會押過關線注、來注、放注及買注。

如果賭客樂翻天所帶來的玩家都是正規下注者，他們每一局大約可以買兩次的加注，那麼賭場就需要花5個小時的時間才可以賺到玩家的一次下注金額，所以假如是以1小時來估算的話，等於是高估了自己的獲利能力多達5倍（快骰的營收占Big-4總營收的21.3%）。

如果賭客樂翻天的方案所帶來的都是21點的玩家，那麼以1小時可以賺到玩家的一次下注金額來估算，等於是低估了賭場的獲利能力達20%（21點的營收占Big-4總營收的48.6%）。但是，假如玩家玩牌的技術比較好或是莊家所用的牌不到6副牌呢？所以，假如賭場真的可以1個小時就賺得玩家的一次下注金額的話，就已經算是不錯的了。

總而言之，前面所陳述的問題，對於賭客樂翻天方案的相關論點提出了許多的探討；然而，所有這些賭博相關的問題與費用，不僅可以運用在賭客樂翻天的客戶上，也可以運用在任何旅館房間的客人。所以賭場的經營者會願意考慮贈送免費的房間給客人住宿嗎？假若是贈送一個免費的房間之外再加上100美元的現金，又將會如何呢？這些方案都會讓旅館的房間住滿客人，但是這些方案是可以幫賭場獲取最大利潤的最佳方法嗎？

在評估這些或者任何其他型態的賭場行銷方案時，賭場的管理階層必須考慮到下列情況：

1. 不要只因為有一個競爭對手如此做，就隨便地接受這個方案。
2. 不要隨便接受一個方案，除非所預估的結果能夠被量化。
3. 區分出事實與誇大之處。
4. 要當心只因為有人說：「相信我，你將會賺取一筆利潤」就讓你深信不疑的方案。

禁止轉讓籌碼與籌碼單

◎ 籌碼單

　　許多亞洲與一些澳大利亞的賭場提供一種包括「籌碼單」（chip warrants）的行銷方案。「籌碼單」是由賭場所發行並控制的票券。玩家拿著籌碼單到牌桌就可以兌換等量的「禁止轉讓籌碼」，也稱為「死碼」（dead chips）。

　　假如玩家可以到賭場的金庫以100,000美元購買一張籌碼單。一旦玩家輸掉這張籌碼單的「禁止轉讓籌碼」，賭場就會退還給玩家一定百分比的錢，通常在購買費用的1%至3%之間。這些「禁止轉讓籌碼」就可以被當做一般的籌碼下注；然而，當玩家贏的時候，賠給他的是一般的籌碼，而不是「禁止轉讓籌碼」。一旦玩家用畢所有的「禁止轉讓籌碼」，則玩家就可以到賭場金庫將身上所擁有的一般籌碼兌換成現金。在馬來西亞就有一家賭場一直提供類似的方案，它提供給玩家的是票券金額1.2%的現金回饋。

　　拉斯維加斯也有類似籌碼單的方案，稱為「禁止轉讓籌碼」方案。會參與這種禁止轉讓籌碼方案的，通常是來自於亞洲國家的獨立帶團經理人他們所帶來的玩家，這些玩家身上至少都攜帶有100,000美元的現金。這些玩家同意以每把1,000美元的賭注來玩百家樂，而賭場也同意招待玩家免費的房間、食物和飲料（RFB），並且也會幫他們出機票費用。

　　此外，獨立帶團經理人也希望從賭場獲取一些佣金。當玩家付出100,000美元的現金時，他可以換得103,000美元的「禁止轉讓籌碼」。一旦所有103,000美元的「禁止轉讓籌碼」全部輸掉，玩家第二次換籌碼時，則可以現金100,000美元換得102,000美元的「禁止轉讓籌碼」。但在第三次以及之後所有的籌碼兌換，則都是以100,000美元的現金兌

換101,000美元的「禁止轉讓籌碼」。

　　要有效地確定這個方案的利潤，賭場的管理階層必須計算：(1) 這種方案要花多少的成本；(2) 玩家需要花費多少的時間才能「消耗」完籌碼（把「禁止轉讓籌碼」轉換成一般籌碼）。籌碼消耗的時間是非常重要的，因為賭場的管理階層必須要知道玩家應該要玩多久才能為賭場產生必要的利潤。有些方案要求玩家賭博的時間根本就高得離譜，要靠這種不恰當的方案來幫賭場賺錢根本就是不太可能的事。

　　以下是這種方案的分析。

　　假設：

百家樂閒家贏的機率	0.4462466
百家樂莊家贏的機率	0.4585974
玩家下注在閒家時，賭場的莊家優勢	1.24%
玩家下注在莊家時，賭場的莊家優勢	1.06%
閒家和莊家平手（即「和局」）的機率	0.095156
內華達州的博奕稅	6.25%
賭局進行的速度	每小時玩60把
機票的費用	$3,000
RFB 的成本	每天$500

　　若玩家下注在閒家這一方，只有在「另一方」（這種情況下指的是莊家）贏的時候，玩家才會輸掉，亦即「禁止轉讓籌碼」的籌碼才會被消耗掉。所以首先必須確定在所有的「禁止轉讓籌碼」都被消耗掉之前，玩家應該要下多少的賭注：

$$0.4585974 \, X = 103,000$$
$$X = 224,598$$

　　如果一位玩家下注在閒家這一方，以0.4585974的速度賭輸，則在總賭注金額達到224,598美元之後，所有103,000美元的「禁止轉讓籌碼」就會輸掉。但由於玩家押在閒家這一方有1.24%的劣勢，所以玩家在消耗的過程中，他會輸掉的錢應該是：

$$224{,}598 \times 1.24\% = 2{,}785$$

玩家所輸的就會變成是賭場所贏的。玩家從103,000美元的「禁止轉讓籌碼」開始玩,在他下注的金額累積到224,598美元之後,就會剩下100,215美元,但是玩家只花100,000美元來買籌碼,所以玩家實際上在消耗的過程中賺了215美元。

玩家最初買籌碼的錢		$100,000
玩家一開始時手上的「禁止轉讓籌碼」	$103,000	
玩家在消耗過程中會輸的錢	$2,785	
玩家在消耗之後剩下的籌碼		$100,215
賭場的毛利(或是虧損)		($215)

還有,賭場必須要支付多少稅款呢?

$$2{,}785 \times 6.25\% = \$174$$

那麼,要花多久的時間來消耗掉這103,000美元的籌碼呢?以每小時60把的速度和每把1,000美元的賭注來算,總共需要花費224.598把或者是3.7個小時來完成消耗。在這個情況下,玩家是以100,000美元的代價來換取103,000美元的「禁止轉讓籌碼」。經過籌碼消耗,玩家在投資100,000美元的現金之後,現在變成有100,215美元的剩餘籌碼,而且現在的籌碼都是一般的籌碼。到目前為止,賭場已經虧了215美元,另外還必須支付稅款,導致賭場的成本支出增加了這額外的174美元。所以在第一回合之後,賭場的情況變成:

賭場在籌碼消耗後的毛利(或是虧損)	($215)
博奕稅	($174)
賭場在第一次消耗後的收入	($389)
籌碼消耗所需的時間	3.7 小時

玩家第二次購買時,以100,000美元的現金只能買到102,000美元的「禁止轉讓籌碼」。假如按照相同的模式來計算的話,第二回合的情況將會如下:

玩家最初買籌碼的錢		$100,000
玩家一開始時手上的「禁止轉讓籌碼」	$102,000	
玩家在消耗過程中會輸的錢	($2,758)	
玩家在消耗後剩下的籌碼		$99,242
賭場的毛利（或虧損）		$758
賭場在籌碼消耗後的毛利（或虧損）	$758	
博奕稅	($172)	
賭場在第二次消耗後的收入	$586	
籌碼消耗所需的時間	3.7 小時	

賭場經過第一和第二回合消耗之後的累計情形為：

賭場在籌碼消耗後的毛利（或虧損）	$543
博奕稅	($346)
賭場經過二次消耗後的收入	$197
二次籌碼消耗總共所需的時間	7.4 小時

第三回合以及之後的所有回合，情況都將會是：

玩家最初買籌碼的錢		$100,000
玩家一開始時手上的「禁止轉讓籌碼」	$101,000	
玩家在消耗過程中會輸的錢	($2,731)	
玩家在消耗後剩下的籌碼		$98,269
賭場的毛利（或虧損）		$1,731
賭場在籌碼消耗後的毛利（或虧損）	$1,731	
博奕稅	($171)	
賭場在第三次消耗後的收入	$1,560	
籌碼消耗所需的時間	3.7 小時	

賭場經過第一、第二和第三次消耗之後的累計情形為：

賭場在籌碼消耗後的毛利（或虧損）	$2,274
博奕稅	($517)
賭場經過三次消耗後的收入	$1,757
三次籌碼消耗總共所需的時間	11.1 小時

　　假設玩家會停留三個晚上，而每晚遊戲6個小時，則將要另外花費兩次消耗的時間，才能讓賭博的時間總共達到18.5個小時。 在這額外的二回合中，玩家也都會花100,000美元的現金來買101,000美元的「禁止轉讓籌碼」，總共將會額外再帶給賭場3,120美元（$1,560×2）的稅後收入。因此，剩下的成本費用將會如下：

經過18.5小時遊戲後的稅後收入	$4,877
扣除：每晚$500的RFB費用	$1,500
扣除：補助的機票費用	$3,000
尚未扣除人事成本之前的利潤	$377

　　但是，如果玩家總共賭博的時間不到18.5個小時，又會是什麼情況呢？此外，獨立帶團經理人的佣金費用也都尚未計算在內。所以在計算完佣金與人事成本之後，這個方案可能會對賭場產生負向的貢獻。目前在拉斯維加斯大道（Las Vegas Strip）上的一家主要的賭場就有提供類似的這種方案。

　　假如沒有經過適當的管理和規劃，類似這種「禁止轉讓籌碼」的方案並不保證一定會成功，甚至還有可能會導致賭場相當的虧損。但是這種型態的方案，也可能會是賭場用來吸引豪賭客群前來消費的可用行銷工具。在後續部分將概要說明賭場可以如何建立一個成功的禁止轉讓籌碼的方案。

　　在百家樂的規則裡面，假如下注在莊家而且贏錢的話，賭場會抽取5%的佣金。但是賭場通常會把這個佣金的費用降低到4%，用來吸引豪賭客群。佣金如此的調降之後，會大大地降低玩家下注在莊家上的劣勢，從1.06%降到0.6%，下降了將近43%。但是玩家也不用太高興，因為只有當他下注在莊家時，莊家優勢才會調降。

　　在輪盤方面，相對於較傳統的雙零輪盤，賭場通常會提供單零的輪盤來吸引客人。這將會降低玩家的劣勢，從5.263%（雙零）到2.703%（單零），降幅大約是48.65%。

　　綜合上面的討論可以得知，假如賭場採用百家樂的禁止轉讓籌碼

方案，縱使把下注在莊家和閒家的莊家優勢都調降，獲利的情況都還比單獨調降4%的佣金費用還要好。在輪盤方面也是一樣，單零輪盤會降低賭場的莊家優勢，假如賭場採用禁止轉讓籌碼的方案，也可以依照情況的需要來調整賭場的莊家優勢。同樣的，也可以把禁止轉讓籌碼方案和賭金折扣的方案（將在第十五章中討論）相互比較。賭金折扣的方案會幫玩家減少實際上的損失，而禁止轉讓籌碼的方案是幫玩家減少機率上的損失。

禁止轉讓籌碼的數學理論

百家樂遊戲的機率如下：

下注標的	機率	賭場優勢
莊家	0.4585974	1.0579%
閒家	0.4462466	1.2351%
和局	0.0951560	

在抽取4%佣金的百家樂中，整個佣金的收入減少了20%（從5%到4%），在牌開出來的時候就會造成賭場的莊家優勢減少。但以禁止轉讓籌碼的方案而言，賭場莊家優勢的減少則是發生在發牌之前，當玩家以y量的現金來購買x量之禁止轉讓籌碼的時候就發生了。在票面價值上，y總是會少於x。例如，一個玩家能以100,000美元的現金買到102,000美元的禁止轉讓籌碼，這等於多給了2%禁止轉讓籌碼的紅利。

要特別注意的是，玩家在賭場金庫所買到的全部都是禁止轉讓籌碼。如此一來，等於給賭場的管理階層一項保證，這一些籌碼是一定會被「消耗」掉的。一些賭場可能還不太理解禁止轉讓籌碼的機制，竟然只是在紅利的部分才發放禁止轉讓籌碼。例如以100,000的現金可以買到100,000美元的一般籌碼與2,000美元的禁止轉讓籌碼。假如是以這種模式來建構方案，等於是給玩家莫大的福利。

以百家樂的機率來估算，若以1美元的籌碼賭注押在莊家上面，要下注多少次，這個籌碼才會輸給賭場。押在莊家這一方的錢會輸的時候，也就是閒家這一方贏的時候，所發生的機率是44.62466%。

$$0.4462466\ X = \$1$$
$$X = 2.24091$$

因此，押1美元在莊家上面，必須下注2.24091次才會輸掉。在2.24091次的下注過程中，賭場可以享有1.0579%的莊家優勢，或者也可以說總理論毛利為2.371美分（1.0579%×$2.24091）。

如果賭場想要自己的優勢減少50%，該怎麼做呢？假如讓玩家只輸掉2.371美分的一半，也就是1.185美分，賭場將會把剩下的另一半（1.185美分）還給玩家，或者也可以在玩家購買籌碼的時候就把它送給玩家。玩家只要支付98.815美分就可以買到1美元的禁止轉讓籌碼（$1－1.185¢＝98.815¢）。如果讓玩家以98.815美分來購買1美元的禁止轉讓籌碼，賭場等於是送給了玩家1.2%的禁止轉讓籌碼的紅利（$1 / 0.98815＝101.2%）。

在賭場送出1.2%的禁止轉讓籌碼的紅利後，玩家假如下注在莊家，賭場的莊家優勢就會減少50%。當玩家以98.815美分買進1美元的禁止轉讓籌碼，賭場在付出這樣的紅利之後，理論上將會有1.185美分或者是1.2%的毛利。但是由於押在閒家與押在莊家輸贏的機率不一樣，所以同樣的1.2%禁止轉讓籌碼的紅利，不見得會導致押在閒家的賭注可以減少50%的莊家優勢。

$$0.4585974\ X = \$1$$
$$X = 2.18056$$

押在閒家這一方的話，玩家要下注2.18056次才會輸掉手上的1美元禁止轉讓籌碼，在理論上，賭場可以贏得2.693美分。假如賭場的莊家優勢要調降50%的話，當輸掉籌碼的時候，賭場應該要歸還1.347美分（理論上會贏得2.693美分的一半），或者是在玩家購買禁止轉讓籌碼

的時候，將這一半當做紅利送給玩家。為了要將賭場的莊家優勢減少50%，玩家在購買1美元的禁止轉讓籌碼時，賭場應該只能向玩家收取98.653美分（$1－1.347¢＝98.653¢），這就等於贈送給玩家1.365%的禁止轉讓籌碼當做紅利（$1 / $0.98653＝101.365%）。

現在來比較兩種情況：(1) 以1.2%的禁止轉讓籌碼作為紅利，玩家下注在閒家而非莊家；(2) 以1.365%的禁止轉讓籌碼作為紅利，玩家下注在莊家而非閒家。

以1.2%的禁止轉讓籌碼作為紅利，下注在閒家的情況為：

$$0.4585974 X = \$1$$
$$X = 2.18056$$

押在閒家這一方的話，玩家要下注2.18056次才會輸掉手上的1美元禁止轉讓籌碼，在理論上賭場可以贏得2.693美分。如果玩家收到1.2%的禁止轉讓籌碼的紅利，則這1美元的禁止轉讓籌碼只有花費98.814美分（$1.012X＝\$1$，$X＝0.98814$），賭場理論毛利就會減少1.186美分（$1－98.814¢）。這會導致賭場理論毛利2.693美分減少了44%。假如提供1.2%的禁止轉讓籌碼當做紅利，就看賭注是押在莊家或是閒家，賭場的莊家優勢之調降比例會在44%到50%之間。

假如以1.365%的方案，可是卻下注在莊家的情況如下：

$$0.4462466 X = \$1$$
$$X = 2.24091$$

以1美元押在莊家這一方的話，必須下注2.24091次才會被輸掉。在這個過程中總共形成2.24091的美元賭注，讓賭場可以享有1.0579%的莊家優勢，或者是說在理論上贏了2.371美分（$1.0579\% × \$2.24091$）。如果玩家收到1.365%的禁止轉讓籌碼的紅利，則只要花費98.653美分（$1.01365X＝\$1$，$X＝\0.98653）就可以買進1美元的禁止轉讓籌碼。這就相當於賭場在理論毛利減少了1.347美分，也就是賭場的莊家優勢降低了56.8%（$1.347 / 2.371$）。假如贈送1.356%的禁止轉讓籌碼當做紅

利，那就得看賭注是押在莊家或是閒家，賭場的莊家優勢調降比例是在50%到56.8%之間。

下表舉例說明數種禁止轉讓籌碼紅利及其下注在莊家和閒家的影響，假設押注在莊家的非禁止轉讓籌碼之優勢為1.058%，押在閒家為1.235%：

	實際的賭場優勢	
禁止轉讓籌碼的紅利（%）	莊家（%）	閒家（%）
1.50	0.40	0.56
1.25	0.51	0.67
1.00	0.62	0.78
0.75	0.73	0.89

在建構類似的方案時，這個表格所列出的賭場優勢都能用來作為方案評估之用。然而，產生賭場毛利所需要的時間，也應該拿來考量賭注金額與購買金額之間的比率。下表即列出1.50%、1.25%、1.00%和0.75%紅利的禁止轉讓籌碼賭注，以及在沒有紅利的情況之下，相對應的賭注金額。例如，在1.5%禁止轉讓籌碼的紅利之下，以500美元押在莊家上面的賭注，只是相當於沒有禁止轉讓籌碼紅利之下的188.31美元。假如是押在閒家的話，只是相當於225.63美元。

賭注大小	1.50%	1.25%	1.00%	0.75%	
$ 500	188.31	239.62	291.18	342.99	莊家
	225.63	270.80	316.18	361.79	閒家
1,000	376.62	479.23	582.36	685.99	莊家
	451.27	541.59	632.37	723.59	閒家
5,000	1,883.10	2,396.17	2,911.78	3,429.95	莊家
	2,256.33	2,707.96	3,161.83	3,617.95	閒家
10,000	3,766.20	4,792.34	5,823.56	6,859.90	莊家
	4,512.66	5,415.91	6,323.67	7,235.91	閒家

賭場不應該發行低於禁止轉讓籌碼購買價值1%的籌碼，例如

100,000美元的禁止轉讓籌碼,發出去的籌碼面額就不應該低於1,000美元。如果每一個禁止轉讓籌碼都押注在莊家,則要輸完這100個禁止轉讓籌碼的話,總共需要下注224.091次(100×2.24091)。如果每小時玩家可以玩50把的牌,而且這個玩家有1.2%的禁止轉讓籌碼的紅利,賭場將要花費4.48個小時來贏得所有的籌碼,但是這樣子的獲利情況只有平常的一半。

當建構方案時,賭場的管理階層也要考慮到需要降低多少的賭場優勢,來吸引豪賭客群的到來。一旦下定決策,賭場就可以建立禁止轉讓籌碼紅利的方案來調降莊家優勢。該方案所有的相關費用,包括免費招待、機票費用以及博奕稅等都以調降的賭場優勢來補貼,以確保如此的邊際利潤是賭場可接受的。非常重要的是,賭場必須要求玩家以一般的籌碼來支付下注莊家所贏得的5%的佣金。前面所提到的這些分析,都是假設玩家的禁止轉讓籌碼都是在牌桌上面輸掉的。

表14.2顯示的是,在不同的禁止轉讓籌碼紅利的方案之下,以一個定額的現金來購買籌碼之後,總共可以下注的籌碼金額。例如,以1,000,000美元的現金來買進附贈1.5%紅利的禁止轉讓籌碼,可以下注在莊家的籌碼總金額是2,274,527美元,之後玩家身上所有的籌碼就會輸光了。

禁止轉讓籌碼的佣金

有些賭場可能選擇在遊戲結束之後,才會給予禁止轉讓籌碼的佣金(dead chip commission),而不是在玩家購買籌碼的時候。這時玩家會以現金支付100%的票面價格,同時在賭輸所有的禁止轉讓籌碼時,就會收到等同於禁止轉讓籌碼紅利的一筆現金退款。例如玩家以3,000,000美元的現金來購買籌碼,他會收到3,000,000美元的禁止轉讓籌碼。一旦賭輸了所有的禁止轉讓籌碼,等同於禁止轉讓籌碼紅利的現金將會被退還給那位玩家。

表14.2　不同的購買金額與禁止轉讓籌碼紅利方案下的下注金額與賭場毛利

現金買入總額	在輸掉附贈紅利的禁止轉讓籌碼之前,下注在莊家的賭金總額					
	1.50%	1.25%	1.00%	0.75%	0.50%	0.0%
$ 500,000	1,137,264	1,134,462	1,131,661	1,128,860	1,126,059	1,120,457
$1,000,000	2,274,527	2,268,925	2,263,323	2,257,720	2,252,118	2,240,913
$1,500,000	3,411,791	3,403,387	3,394,984	3,386,580	3,378,177	3,361,370
$2,000,000	4,549,054	4,537,850	4,526,645	4,515,441	4,504,236	4,481,827
$2,500,000	5,686,318	5,672,312	5,658,306	5,644,301	5,630,295	5,602,284
$3,000,000	6,823,581	6,806,775	6,789,968	6,773,161	6,756,354	6,722,740

上表下注賭金總額在禁止轉讓籌碼紅利的影響下(下注在莊家),將產生下列理論毛利。

現金買入總額	在禁止轉讓籌碼紅利方案下,下注在莊家的賭場淨毛利					
	1.50%	1.25%	1.00%	0.75%	0.50%	0.0%
$ 500,000	4,531	5,752	6,972	8,192	9,413	11,853
$1,000,000	9,062	11,503	13,944	16,385	18,825	23,707
$1,500,000	13,594	17,255	20,916	24,577	28,238	35,560
$2,000,000	18,125	23,006	27,888	32,769	37,651	47,414
$2,500,000	22,656	28,758	34,860	40,961	47,063	59,267
$3,000,000	27,187	34,509	41,832	49,154	56,476	71,120

現金買入總額	在輸掉附贈紅利的禁止轉讓籌碼之前,下注在閒家的賭金總額					
	1.50%	1.25%	1.00%	0.75%	0.50%	0.0%
$ 500,000	1,106,635	1,103,909	1,101,184	1,098,458	1,095,732	1,090,281
$1,000,000	2,213,270	2,207,819	2,202,367	2,196,916	2,191,465	2,180,562
$1,500,000	3,319,905	3,311,728	3,303,551	3,295,374	3,287,197	3,270,843
$2,000,000	4,426,541	4,415,638	4,404,735	4,393,832	4,382,929	4,361,124
$2,500,000	5,533,176	5,519,547	5,505,919	5,492,290	5,478,662	5,451,405
$3,000,000	6,639,811	6,623,457	6,607,102	6,590,748	6,574,394	6,541,686

現金買入總額	在禁止轉讓籌碼紅利方案下,下注在閒家的賭場淨毛利					
	1.50%	1.25%	1.00%	0.75%	0.50%	0.0%
$ 500,000	6,168	7,384	8,601	9,817	11,033	13,466
$1,000,000	12,336	14,768	17,201	19,634	22,066	26,932
$1,500,000	18,503	22,152	25,802	29,451	33,100	40,398
$2,000,000	24,671	29,537	34,402	39,267	44,133	53,863
$2,500,000	30,839	36,921	43,003	49,084	55,166	67,329
$3,000,000	37,007	44,305	51,603	58,901	66,199	80,795

在之前的分析裡面，都是假設以禁止轉讓籌碼來當做紅利。但如果紅利是以現金的方式來支付，則分析的內容大致上相同，但是理論的毛利則會有些微的改變。例如，一個玩家以3,000,000美元的現金來購買禁止轉讓籌碼，但是他知道一旦他賭輸了這些禁止轉讓籌碼，他將收到等同於原來購買金額的1.25%的現金退款（假定是下注於閒家這一方）。

$$X = \$3,000,000$$
$$0.4585974\ X = \$6,541,686$$

平均起來，在這些禁止轉讓籌碼全部輸掉之前，玩家總共會下注的金額應該是6,541,686美元。賭場的莊家優勢是1.2351%，所以賭場在理論上可以贏得的毛利是：

$$\$6,541,686 \times 1.2351\% = \$80,796$$

一旦賭輸了所有的禁止轉讓籌碼，玩家就可以得到37,500美元的退款，而這也讓賭場的毛利減少到43,296美元（$80,796－$37,500）。要注意的是，**表14.2**所列出的毛利是44,305美元。兩者之間的差異，在於一個是賭完之後的現金退款，相對於另一方則是在賭博開始之前就贈送禁止轉讓籌碼的紅利。

一般吃角子老虎機的行銷

大多數吃角子老虎機的行銷（slot marketing）是以資料庫為導向，但賭場也會提供促銷方案，用來增加整體的營業水平，同時也希望可以增加俱樂部的會員數。資料庫的來源是老虎機俱樂部的會員。在加入成為會員時，賭場會發一張會員卡給會員，讓他們在賭博的時候，可以把卡片插到機器裡面。大多數賭場是以投幣數作為酬償計算的公式，以累積的點數來給予現金回饋、彩金優惠，或是其他優惠方案。

點數的累積方式以及兌換方式五花八門，但是比較重要的問題是，這樣的俱樂部是否能夠有效地建立起顧客關係以及顧客忠誠度？吃角子老虎機是否真的可以建立起顧客的忠誠度，或者它們只是一部設計精密的折扣機器？而傳統型式的老虎機俱樂部適合所有的賭場嗎？這些問題對於方案的成功與否具有關鍵性的影響，但是卻難以回答。

老虎機俱樂部是蒐集顧客資訊的有效工具，大部分的賭場已發展出一套廣泛蒐集顧客資訊的機制與程序。然而，如果俱樂部的使命是要更加瞭解顧客，以便建立顧客忠誠度或者是強化顧客關係，那麼就應該更進一步地檢視它所有的運作程序。例如，行銷研究的文獻一再地指出，那些追逐折價券、價格優惠以及討價還價的客人，他們的忠誠度很差。有沒有可能老虎機俱樂部只是造成那些價格敏感度高的客人拼命追逐最吸引人的優惠活動，而不是對於哪一家賭場有忠誠度？這個問題對於類似於拉斯維加斯的競爭市場而言是很重要的，因為這裡的顧客可能兼具好幾家老虎機俱樂部的會員身分。在這種競爭激烈的市場裡面，賭場不計成本地提供優惠，只為了要增加俱樂部的會員數量，到最後很有可能會導致利潤的流失。所以賭場應該要非常小心地衡量所有促銷方案的執行成效，因為血本無歸的方案比比皆是。

例如，學者的研究結果就發現，那些抽獎的促銷活動所增加出來的現金收入，根本就不足以支應獎項的現金彩金（Lucas & Bowen, 2002）。至於現金折扣郵件或是廣告郵件的效果，會因為下列的因素而有所不同：市場的情況、競爭者所推出的促銷活動，以及活動所提供的優惠。已經有學者同時探討成功以及不成功的廣告郵件宣傳活動，並且在研究結果中呈現出它們的異同（Lucas & Brewer, 2001; Lucas & Santos, 2003）。綜合上述研究結果的觀點，並且考量到沒有任何兩家賭場是完全相似的，強烈地建議賭場經理人，一方面應該要嚴格地審視廣告郵件活動所能為賭場帶來的好處是什麼，而另一方面也要比較賭場為這個活動所付出的代價是什麼。對於促銷活動的徹底分析，每年可能可以節省數百萬美元的支出，並且對於忠誠度差的顧客群設定提供優惠的上限，防止未來可能造成的損失。

現金折扣郵件

現金折扣郵件（cash mail）或者是廣告郵件（direct mail）的促銷活動，會因為顧客層級的不同而提供不同等級的現金優惠。顧客資料通常會根據玩家的平均每日理論毛利（average daily theoretical, ADT）來區隔所有的顧客。吃角子老虎機的行銷人員就用ADT來區分各個玩家的價值。在廣告郵件或者是現金折扣郵件裡面，要提供給收到郵件的顧客多少優惠，通常都是依據ADT的資料來做決定。行銷人員普遍地運用這種優惠吸引顧客持續回流，促銷的目的就是希望顧客可以再次的光臨。然而，這種優惠方案一再地使用之後，讓老虎機的行銷人員覺得，現在的俱樂部成員已經把這種優惠視為理所當然，或認為只是一種現金回饋方案而已。有些拉斯維加斯的賭場已應用科技來修正這類的方案，變成是要求玩家至少需要把所得到的促銷紅利下注一次。修正之後可以降低一些促銷紅利的成本，這些所節省的成本就等於是促銷的紅利乘以理論上的優勢。這樣的要求也可以預防會員「偷跑」，也就是防止會員在兌換了贈品之後就離開而沒有留在賭場繼續賭博。雖然這種技術可以防堵會員發生偷跑的問題，但是這種要求很有可能會破壞了與顧客的關係，因為在顧客的認知裡面，他們根本就認定這種優惠理所當然的就是賭場應該要提供給會員的贈品。

餐廳和老虎機

在博奕產業中盛行的看法是，可以應用餐廳的營運來有效地吸引老虎機的客人。這種觀點在常客的行銷中特別普遍，像是拉斯維加斯當地的客人或是賭船的客人。但是研究的結果卻有兩種不同的結論，有支持的（Lucas and Santos, 2003），也有駁斥的（Lucas and Brewer, 2001）。正如現金郵件的方案是否能夠成功，會受到市場的特性以

及賭場的不同而有不一樣的結果，餐廳以及老虎機業績之間的關係也會受到類似條件的影響。因此，賭場經理人應該參考相關理論，仔細分析賭場的數據資料，才能夠真正瞭解他們自己的賭場是屬於何種情況。由於賭場會贈送免費的餐券給會員，所以照理說，餐廳的用餐人數應該是會和賭場的業績有明顯的正相關才對，不過，還是建議賭場應該要更進一步地分析免費餐券的成本和老虎機業績之間的關係。

餐廳虧損的原因

有些賭場的餐廳每年虧損的金額高達數百萬美元。其中那些由賭場自己經營的餐廳，虧損的情況更加嚴重。會讓這些餐廳虧損得這麼嚴重的理由，就如同前面所提及的論點一樣，就是希望藉由餐廳的用餐人潮來帶動賭場的顧客量。在這種情況下，賭場應該要知道它在餐廳虧損了多少錢，而這樣子的成本支出到底吸引了多少的顧客來賭場賭博。更進一步而言，賭場應該要有多少的業績才能彌補餐食上的虧損呢？假如餐食的價格降幅太大，有沒有可能會造成一些顧客只是專門到餐廳來撈便宜的餐食，卻從來不到賭場來賭博呢？一方面在餐廳有如此巨大虧損的情況，可是另一方面，卻又期待餐廳能夠帶動賭場的業績，如此的結果就讓上述的問題變得非常重要，但卻也更難解答。假如能夠在這一個區塊做更進一步的實證研究，對於賭場的經營實務方面將會有極大的價值。

許多拉斯維加斯大道的賭場已經決定將賭場裡面所有或是部分的餐廳委外經營。其中有一家營運良好的賭場，它本身根本就不經營餐廳，連員工餐廳也都外包。這種策略可以降低餐廳的嚴重虧損，並且還可創造租金收入。但這種策略也不是全無缺點，在典型的租賃契約下，賭場會對餐食的品質喪失某種程度的控制權。其他限制還包括供餐時間的彈性，大多數的賭場飯店都會要求24小時的客房餐飲服務，以及24小時的咖啡館或者自助餐廳服務，但要找到一位有意願而且有

能力可以24小時管理餐廳的合適經營者是不容易的。而且委外經營的
餐廳也不見得可以完全配合賭場的行銷策略，像是某些賭場會免費招
待豪賭客群或者是發送免費的餐券。雖然在餐廳委外經營時，賭場都
會和承包的廠商協商，幫免費餐食的部分打一個折扣，但是當餐廳的
經營權轉移給外包廠商之後，免費招待的餐食就會變成不折不扣的成
本了。賭場飯店應該要仔細地衡量餐廳委外經營的利益與限制，對大
多數的賭場飯店而言，混合的方式可能是最好的解決之道。

抽獎的促銷活動

在吸引常客的促銷活動中，抽獎（drawing-based promotions）也是
很流行的。活動的期間通常都超過三個星期，在活動期間內，玩得越
多，中獎的機會就越大。活動的主題還真的是不勝枚舉，因此在這裡
僅討論最基本的型式。客戶在促銷活動期間，只要能夠打中吃角子老
虎機上的最高獎項（top award jackpots），就可以得到抽獎的彩券。這
些編有號碼的彩券共有二聯，其中一聯放置在抽獎箱中，另外一聯則
由玩家持有。在所選定的那一天舉行抽獎，每次現金獎項的金額會因
為當初抽獎活動所保證的最低中獎金額而有不同。在拉斯維加斯當地
的市場中，抽獎活動通常為期一個月，賭場所保證的最低中獎金額也
都超過200,000美元，有些甚至上看1,000,000美元。大家都可以看得到
巨額的獎金，但很少人瞭解這些促銷活動對於賭場所能增加的現金收
入到底是多少。到目前為止，只有一篇研究是和這個議題有關的，它
研究一家拉斯維加斯的旅館賭場，其研究結果也沒能支持這種活動對
於賭場的現金流動有正面的貢獻（Lucas & Bowen, 2002）。

如何爭取、維持客戶群並爭取顧客回流

大多數老虎機遊戲的銷售努力可以被分成三類：爭取新客戶、維
持客戶群和爭取顧客回流（acquire, retain, and recover）。爭取新客戶

的行銷活動，包括諸如大規模的郵寄信件和透過資料庫來搜尋新的優質客戶。一般性的抽獎和廣告活動，也可以用來爭取新客戶。維持客戶群則通常是以郵件來寄送現金兌換券或是免費的餐券給顧客。其他型式的活動還包括贈送紅利的促銷活動，不過會要求顧客一定要賭博才可以兌換；還有專門提供豪賭顧客的特殊活動等。也可以舉辦像是「老虎機公開賽」（Slot Tournament）這一類的競賽活動。像是「老虎機俱樂部會員的感恩派對」，也是一種用來維持既有客戶群很流行的方式。然而，最後顧客仍可能會因為各式各樣的原因而不再光顧原來的賭場。賭場也會努力地爭取流失的顧客回頭，通常是以更高的現金優惠來吸引流失的顧客再度光臨。可能的話，也可以與客戶面談，來發現或是更深入地瞭解任何服務的瑕疵或是客戶的不滿。

消費者選擇的因素

對於賭場開發者和經理人而言，另一個重要的議題是要辨識消費者選擇的因素，換句話說，就是瞭解賭場的產品屬性如何影響客戶對於賭場的選擇。這個問題已獲得研究者的注意，尤其對於競爭激烈的常客市場。由於各個市場的競爭情況以及各個賭場的經營型態都不一樣，所以每個市場顧客群的選擇機制都會不同。例如，芝加哥的賭船市場和拉斯維加斯當地的市場情況，在競爭性、經濟性以及管理方式等，都具有相當大的差異。

從三個不同的常客市場（即芝加哥的賭船、拉斯維加斯當地和密西西比當地）的消費行為調查指出，地理位置的方便性是唯一共同的因素（Lucas & Bowen, 2002; Lucas & Brewer, 2001; Lucas & Santos, 2003）。依據拉斯維加斯受訪者的意見，「開車方便到達」這個項目，在李克特十等量表評比分數中，得到最高的分數（9或10等級分數）。在密西西比的市場調查資料中，包括了一個非常類似的問題是關於地理因素，結果發現這是影響玩家再購意願的重要影響因子。

「最靠近的賭場」因素的回應次數，僅次於「最好玩的賭場」，是位居第二重要的因素。

選擇因素結果統整

◎ 芝加哥賭船的顧客群

下表（引自Turco & Riley, 1996, pp. 24-29）列出玩家最常用來決定選擇賭場的四個主要因素。在每一個項目的後面都詳細列出各項目的百分比。

市場調查題項	回答百分比
最好玩的賭場	31.3%
最靠近的賭場	25.7%
親友推薦的賭場	14.0%
曾經贏錢的幸運賭場	13.8%

◎ 拉斯維加斯當地的受訪者

下表（引自Shoemaker & Zemke, 2003）列出消費者決策過程中，玩家所認為的重要屬性以及這些屬性被評定為最高等級的百分比。這個研究總共列出包括了24種屬性的重要性評比。在題項的後面，是以李克特十點量表的方式，顯示出這些題項被評定為9或10等級（即最高等級）的百分比。

調查題項	被評分為最高等級的百分比
離我所住之處開車方便到達	59.5%
感到安全	57.9%
員工友善而有禮	52.1%
招待朋友去玩的好處所	48.7%
方便停車	47.4%
喜愛其中的一家餐廳	45.5%
餐廳提供物超所值的享受	41.9%

◎ 密西西比的受訪者

下表（引自Richard & Adrian, 1996, pp. 25-39）列出因素分析的結果，所列出的因素名稱代表擷取出因素的核心意義。原始調查有27個項目，擷取出6個因素，所有因素都正向而顯著地影響玩家的再購意願。在這些因素後面的是它們的迴歸係數，意思是指假如可以在這些因素的評定分數上增加一個單位的話，對於顧客的再購意願會有多少的提升。例如，「環境舒適且設施便利」因素的評分增加1分的話，顧客再購意願的得分將會增加0.55個單位。填答者是以李克特七點量表為評比的方式。

因素名稱	回歸係數
賭博遊戲的便利性	1.83
賭場的所在位置	1.34
對於顧客招待殷勤	0.85
員工的服務態度	0.59
建築物具吸引力而且清潔衛生	0.57
環境舒適且設施便利	0.55

但是必須小心地詮釋「環境舒適且設施便利」以及「對於顧客招待殷勤」這兩個因素的係數，因為這樣的解釋讓人有點存疑。依照我們的看法，應該是這些因素裡面的題項中缺乏共通的比較基礎。「對於顧客招待殷勤」這個因素是由三個題項所組成的，包括餐廳的品質，但是也包含飲料的服務、娛樂的品質以及客房的便利性。而「環境舒適且設施便利」的因素包括：代客停車的服務以及其他各式各樣的服務項目，像是支票兌換現金的服務以及自動提款機的設置等，甚至還包括賭場裡面維安的管控。由於這兩個因素所包含的題項真的是五花八門且差異性頗大，很難應用於經營管理的實務層面上。

上述這些結果顯示了博奕市場的多元性，而且「賭博遊戲的便利性」也不太可能是拉斯維加斯當地市場中，最能吸引顧客再購意願的

因素。然而，因爲三個研究所用的問卷是不一樣的，所以應該是要再另外進行類似的研究，才能夠比較嚴謹地比較不同的博奕市場之間的異同。而這些現存的研究文獻，對於消費者行爲的決策過程提供了一個很好的開始，但還是要建議賭場的管理階層，最好還是在自己所在的市場裡面，進行自己的市場研究。

要特別注意的是，這些賭場的研究對象大部分都是居住在賭場當地的常客，他們都是一天往返的客戶群。由於當地客戶群和外來觀光客群這兩個區隔市場的競爭狀況是完全不同的，所以對於那些到拉斯維加斯來觀光的外來客戶群來說，很有可能偏重在秀場表演與賭場的吸引力等方面的因素。一般而言，之前那些文獻的研究結果，比較適用於美國的原住民、賭船，或是賭場當地的客戶群，而不適用於像是拉斯維加斯大道那樣子的觀光客市場。

第十五章

賭場行銷 II

♠ 賭金折扣方案

♠ 賭客博奕活動的要求準則

♠ 調整牌桌遊戲規則作為行銷工具

賭金折扣方案

　　由於豪賭客群的市場競爭越來越激烈，許多賭場已開始提供賭金折扣（rebates on loss）給輸錢的豪賭客。典型的操作模式是，賭客一開始就被告知，當他輸錢的時候，他就會收到 x% 的折扣。假如賭場提供給一名賭客10%的折扣，當他輸錢的時候，他只會被要求付帳款的90%，假如賭客贏錢的話，仍然可以從賭場收到100%的錢。

　　曾經有個傳聞說，某家拉斯維加斯大道的大型賭場，提供給一些大客戶的賭金折扣高達25%。假如賭場的管理階層能夠徹底瞭解這種賭金折扣的含義以及與其相關的費用的話，他們就會相信這種型態的行銷方案是會成功的。然而，如果這類行銷方案沒有被適當地建構，賭場也可能會招致慘重的損失。

　　賭金折扣所耗費的成本有可能是賭場實際賺取金額的數倍以上。只有當賭場理論毛利剛好等於賭客的實際損失時，賭場給的10%的賭金折扣才會產生10%的實際成本。在理論毛利還沒有等於賭客的實際損失之前，賭場的實際損失會大於賭金折扣的百分比。假如賭客下注的總次數很少，那麼方案所產生的費用將會大大地超過賭場所可能贏得的錢。既然賭場的管理階層無法預測短期間內所可能發生的情況，他們就必須採用一個可長可久、有利可圖的方案。

　　賭金折扣的方案最常見於百家樂的遊戲中，以下的分析係利用百家樂的機率來加以說明。

押閒家贏的機率	44.62466%
押莊家贏的機率	45.85974%
和局的機率	9.5156%
	100%

　　為了證明這種賭金折扣方案是可行的，就以一個簡單的例子來說明，假設賭客押注在閒家這一方（機率將以小數點兩位數來計算）。如此賭客有44.62%贏錢的機會以及45.86%輸錢的機會。平均起來，賭場可以賺取賭注的1.24%。

　　假設有10,000名賭客，每人都賭一把，都以1美元來押注在閒家。而賭客輸的話可以收到10%的賭金折扣金額，贏的話會收到100%的金額。如果其中大約有4,586位賭客會賭輸（45.86%×10,000），而4,462位賭客會賭贏（44.62%×10,000），則最後賭場可以贏得124美元（1.24%×\$10,000）的毛利。

　　如果賭客可以有10%的賭金折扣，則整個折扣金額為458.60美元（10%×\$4,586）。如之前所描述的數據，賭場在退回賭客458.60美元的折扣時，僅有124美元的毛利，所以可以得知賭場在這一局的成本是毛利的370%（\$458.60÷\$124）。

　　現在將例子轉換成只有一位賭客，但是他下注了N次的情形。在第十九章中，我們已建立了賭100把的機率分佈情形，在這裡就以同樣的機率分佈情形，以N＝100來計算賭金折扣所產生的成本。為了要能計算出結果，應該要先找出賭場的毛利等於617.50美元（毛利的平均數）以及毛利等於零之間的機率。617.50美元代表的是賭場的期望值。

　　現在，請參閱第十九章（**圖19.1**）的平均分佈曲線。為了要計算賭金折扣方案所產生的費用，下列的數據應該要先確定：(1) 期望值（也就是平均值）；(2) 所有賭注金額的標準差。在前述的例子中，賭客賭百家樂，閒家和莊家會贏的機率分別為0.4462466和0.4585974。

　　每一把賭注之期望值的計算如下所列：

（贏錢的金額×賭贏的機率）＋（輸錢的金額×賭輸的機率）＝期望值

　　當賭客下注在閒家這一方而且賭贏了，他可以贏得一個單元的金額（在這個例子中，假設一個單元是500美元），贏的機會是44.62%；而當賭客賭輸時，損失也是一個單元，賭輸的機會是45.86%。

所以每一把賭注的期望值為：

$$（+500×0.4462466）+（-500×0.4585974）=6.175$$

賭客賭了100把，因此再以6.175美元乘以所有的下注次數，故100把賭注總共的期望值（平均值）就等於617.50美元（$6.175×100）。

標準差的公式是：

$$\sqrt{\text{賭注大小}^2×\text{下注次數}×\text{每一塊錢賭注的標準差}}$$

賭客每次下注500美元、賭了100次、每下注$1的標準差是0.9512，那麼，賭了100次後之整體的標準差計算如下：

$$\sqrt{\$500^2×100×0.9512}=\$4,756$$

圖15.1顯示賭場至少贏得617.50美元（平均值或期望值）的機會可以有50%，因為圖形中的兩半部等量落在平均值的兩側。賭場贏得0美元的機會則是落在平均值之左側的某一點（在橫軸座標上）。因為賭場的毛利會受到賭金折扣的影響，所以必須先確認毛利的整個圖形應該是落在毛利等於0美元的右側。

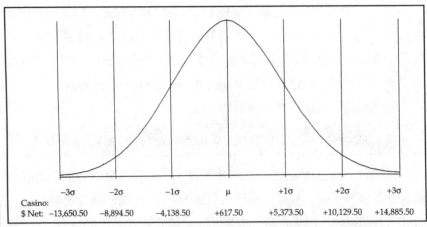

圖15.1 百家樂玩家以500美元賭100把的機率分佈圖

　　爲了確定介於0到617.50美元之間的平均分佈曲線所占的百分比，必須先計算「z 分數」，然後再應用「z分數表」來查出z分數所代表之平均分佈曲線的百分比（參見**附錄A**）。z分數所呈現的是一個原始的數值與平均值之間的差異，並且顯示出這個差異會等於幾個單位的標準差。在這種情況下，0是原始的數值，而617.50美元即是平均值。

　　如果X等於原始的數值，X是期望值（平均值），那麼 z 分數的公式是：

$$z = \frac{X - \overline{X}}{標準差}$$

　　由於計算的目的是要找到0到617.50美元之間的區域，所以計算的公式如下：

$$z = \frac{0 - 617.50}{4,756}$$

$$z = -\,0.13$$

　　其次是應用z分數表來確認 z 分數所代表的平均分佈曲線所占的百分比。以下是截取自z分數表的部分表格：

z	0.00	0.01	0.02	0.03	0.04	0.05	0.06	0.07	0.08	0.09
0.1	03.98	04.38	04.78	05.17	05.57	05.96	06.36	06.75	07.14	07.53
0.2	07.93	08.32	08.71	09.10	09.48	09.87	10.26	10.64	11.03	11.41

　　假如z分數是負數，表示原始的數值是落在平均值的左側。爲了可以查詢到正確的z分數，我們先找到小數點後的十分位數代表 z 分數的行位，在本例當中的z分數爲－0.13，小數點後的十分位數是（0.1），所以要找表格裡面的0.1這一列。之後再以小數點後的百分位數來找到z分數的欄位，在這裡是0.03。所以在（0.1）的這一列和（0.03）的這一欄相交之處即爲正確的z分數（5.17%）。

　　這樣交叉查詢得到的結果顯示，在曲線中，有5.17%是介於零和平

均值之間，也就是說，賭場產生的毛利介於0美元和617.50美元之間的機會是5.17%。由於我們知道賭場的毛利介於617.50美元和5,373.50美元之間的機會是34.135%，所以賭場的毛利介於0美元和5,373.50美元的機會是39.3%（5.17%＋34.135%），如圖15.2所示（可參考第十九章，以獲得更多資訊）。

由於賭場僅賺取617.50美元，而在賭金折扣的方案裡面又要還10%給賭客，等於是要支付237.70美元的折扣給賭客，所以賭場等於是把毛利的38.49%（$237.70 / $617.50）送還給賭客了。

圖15.3顯示，利用類似的分佈情況來分析，可以更加精確地計算出折扣方案會給賭場帶來多少的成本以及這些成本會發生的機率。

利用這種平均分佈曲線來分析，也可以增加賭場成本估算的精確性。原本的估算是38.49%（$237.70 / $617.50），而現在以平均曲線分佈的情況來分析，計算出來的費用變成是35.01%（$216.19 / $617.50）。

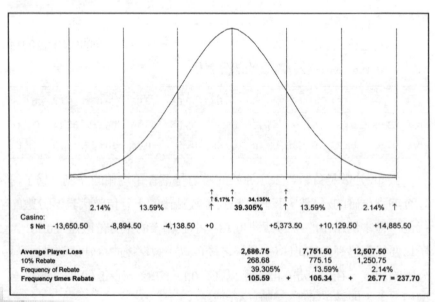

圖15.2　賭金折扣方案的成本

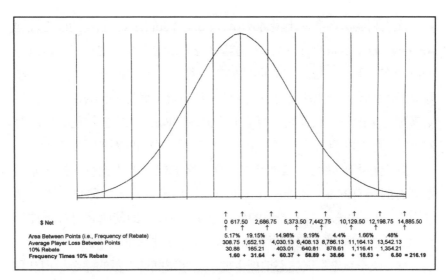

$ Net	0	617.50	2,686.75	5,373.50 7,442.75	10,129.50	12,198.75	14,885.50
Area Between Points (i.e., Frequency of Rebate)		5.17%	19.15%	14.98%	9.19%	4.4%	1.66% 48%
Average Player Loss Between Points		308.75	1,652.13	4,030.13 6,408.13	8,786.13	11,164.13	13,542.13
10% Rebate		30.88	165.21	403.01	640.81	878.61	1,116.41 1,354.21
Frequency Times 10% Rebate		1.60	+ 31.64	+ 60.37 + 58.89	+ 38.66	+ 18.53 +	6.50 = 216.19

圖15.3　賭金折扣方案的成本（較大的區間）

以25%折扣金額的方案，下注100把，其分析結果如下表所列。

折扣百分比之間的區域							
（即折扣的頻率）	5.17%	19.15%	14.98%	9.19%	4.4%	1.66%	0.48%
折扣百分比之間的							
賭客平均損失	308.75	1,652.13	4,030.13	6,408.13	8,786.13	11,164.13	13,542.13
25%的折扣	77.19	413.03	1,007.53	1,602.03	2,196.53	2,791.03	3,385.53
頻率×25%的折扣	3.99	+79.10	+150.93	+147.23	+96.65	+46.33	+16.25 = 540.48

以25%的折扣金額和N＝100（下注100次）的情形而言，賭場等於是把所賺毛利的87.5%（$540.48／$617.50）還給賭客。

前面的分析是假定賭客每一把都是以單一金額下注（flat bet，每一把賭注都是同樣的金額）。那麼，假如不是這種情況呢？當一名賭客以1美元的賭注玩了999把，然後再下了一把1,000美元的賭注，那麼就不應該以賭了1,000把的方式來看待。在這個例子中，前面所下注的這999把根本就不具有任何意義了，因爲實際上的贏或輸都是取決於大賭注之上。這種情形的折扣應該定義爲N＝1.99。

澳大利亞黃金海岸上港麗木星（Conrad Jupiters）賭場的前任經理 Andrew MacDonald執行過許多關於賭金折扣的方案。他在賭場追蹤每一位賭客的下注情形，如果賭注的差異很大，他會把全部的賭注金額除以最大的賭注，來決定適當的N值。他也會準備好一份說明表，提供給參加方案的每一位賭客。賭客可以明確的知道他的折扣是如何計算的，當然他的計算方式也同時確保賭場可以獲得可接受的邊際利潤。

在港麗木星賭場，如果參加這種方案的賭客要求獲取折扣，賭場會計會將所有的賭注金額（1,999美元）加總之後，再除以最大的賭注金額（1,000美元），得出的N是1.99。所以，即使賭客已經下注了1,000把，在這種情況之下，當然尚未達到支付折扣的資格。

MacDonald先生很熱心地提供他在百家樂賭博遊戲的賭金折扣計算公式。他不用固定的折扣金額來計算賭場的成本，取而代之的是應用公式來決定賭場理論上可以退還的金額，並且計算出等額的賭金折扣。下列公式雖然不是非常精確（應用之前的公式所提到的35.01%），但是它提供了一個百家樂折扣方案極佳而快速的評定方式。

$$b = a \times \frac{(yN) \times \sqrt{N}}{\left(0.5(yN) \times \sqrt{N}\right) + \left(0.171 \times (yN)^2\right) + 0.408N}$$

其中，

a ＝賭場理論毛利中，願意退給賭客的款項金額

b ＝當折扣金額等於a的折扣百分比

N ＝結果是和局之外的下注次數

y ＝該賭博遊戲之理論莊家優勢

【範例】

$N = 1,000$

$y = 1.36\%$ （0.0136）

$a = 50\%$ （0.50）

$$b = 0.50 \times \frac{(0.0136 \times 1,000)\sqrt{1,000}}{\left(0.5(0.0136 \times 1000) \times \sqrt{1,000}\right) + \left(0.171 \times \left(0.0136 \times 1,000^2\right) + (0.408 \times 1,000)\right)}$$

$b = 32.85\%$

　　根據MacDonald的公式，在賭客賭了1,000把之後，賭場願意退回50%理論毛利給賭客，這個金額等於賭客實際輸錢金額的32.85%。要特別記得，這1,000把是假定都沒有和局，而且每一把都是同樣的下注金額的情況。為了精準地確認賭客賭的這1,000把都沒有和局的情況，則需要加入另外的10.5%來計算（1,000把加上10.5%，等於1,105把）。

　　為了確認折扣金額的實際成本，可應用下列方式來計算：

b＝折扣金額占實際損失的百分比

a＝折扣金額所產生的成本

$$a = \frac{\frac{b}{yN \times \sqrt{N}}}{\left(0.5(yN) \times \sqrt{N}\right) + \left(0.171 \times (yN)^2\right) + 0.408N}$$

【範例】

$N = 900$

$y = 1.36\%$ （0.0136）

$b = 10\%$ （0.10）

$$a = \frac{\frac{0.10}{12.24 \times 30}}{\left(0.5(12.24) \times 30\right) + \left(0.171 \times (12.24)^2\right) + (0.408(900))}$$

$a = 15.7\%$

　　如果使用本章之前所描述的公式來計算，折扣的成本是15.5%。假如賭場退還賭客實際損失金額的10%，並且要求賭客除了和局之外要賭900把，這樣的主張讓最後的成本成為賭場毛利總額的15.5%。MacDonald的公式是假設百家樂賭注之標準差趨近於1，而且每一把的賭注金額都一樣。但是如果賭客以反覆無常的方式來下注，像是押注輪盤的單一號碼（straight-up bet）或是賭注的大小有極大的變化時，這個公式就不適用了。

　　如之前所述，首先賭客下注的次數至少要在一定的數量以上賭場才能賺得到錢；再者，不規則的賭注應該要調整成為適當的下注次數。賭場不應該只選擇特定的幾種方案，假如賭場真的就是不想要某

種方案，管理階層必須要先瞭解，折扣金額以及折扣條件的選擇，才是方案成功與否的關鍵所在。

一個有利可圖的折扣方案是需要精心建構的。要建構一個能夠賺錢的折扣方案時，應該要考慮下列原則：

1. **全部的下注次數**：當下注的次數降低，賭場的利潤也會降低。
2. **賭客下注於莊家或是閒家**：下注在莊家和下注在閒家這兩種賭注，在賭場的莊家優勢以及估算的機率方面都會不一樣。因而，賭場的折扣退款對於整體利潤的影響是會因為下注區不一樣而有所不同。
3. **賭注金額的變動性**：當賭注的金額變化越大時，賭場的利潤會減少。賭場的管理階層在傳統上多以「平均下注」（average bet）來描述賭客的行為。當考量賭金折扣的方案時，除非平均下注的確是單一金額下注，否則在估算賭場利潤實際減少的情況時，平均下注並不是一個正確的指標。

任何賭金折扣對賭場而言，都是一種利潤的犧牲。最好的情形是當平均下注等於單一金額下注時。當賭注大小的差異情況增加時，由於賭客賭贏和賭輸的金額都會變得更大，因而賭場的利潤也會遭受到更大的損失。任何會增加賭客輸贏金額之波動的舉動，都會增加折扣款的金額。

要了要讓讀者能充分地瞭解這種情形，以下將舉例說明。首先，在輪盤的遊戲中，假設有兩位賭客各以每次1,000美元下注，下注100次、他們都有10%的折扣金額。其中一位下注顏色（賭出現的號碼是紅色或是黑色，賠率是一比一）；另一位賭客則是直接下注在號碼上面。理論上，兩位賭客賭輸的機率是一樣的，但下注在號碼上面的賭客，他輸贏金額的變化程度就會比下注顏色的賭客大得多。

由於輪盤遊戲的輸贏以及賠率的變化原本就比較大，假如下注的金額以及下注的方式也有很大的差異時，遊戲的結果就會有更大的變

化。一位每次都是以500美元下注的賭客,和另一位賭客一半以1美元下注、另一半以999美元下注,則前一位賭客對於賭場的利潤損失影響較小。雖然兩種情況賭場的理論毛利是相同的,然而以1美元和999美元的方式分別下注會比以500美元單一金額下注的方式,有更大的輸贏。兩位賭客在理論上都會讓賭場賺到同樣的毛利,但是前者之賭金折扣的金額會大於後者。

表15.1至表15.4說明在特定的下注次數之下,以不同的賭金折扣方案所導致的影響。表15.1和表15.3分別指出,賭金折扣對於下注在莊家和下注在閒家的莊家優勢所產生的影響。若是沒有折扣方案,下注莊家的賭客在理論上會有1.06%的劣勢,而下注閒家則會有1.24%的劣勢。以下注300把而言,下注莊家而且可以有20%的賭金折扣的話,賭客在理論上全部賭注的劣勢只剩下0.52%的損失,而不是沒有折扣情況下的1.06%。

表15.2和表15.4則顯示,參加折扣方案的賭客每把下注1,000美元,假如換算成沒有折扣方案的話,這樣的賭注將會等於多少金額。對賭場而言,賭客下注300把,以每把1,000美元下注在莊家,在賭輸時可以獲得20%的賭金折扣退款,這樣的賭客跟用每把488美元下注在莊家但是沒有賭金折扣的賭客,帶給賭場的潛在利潤可能是一樣的。

在評估表15.1至表15.4時,應考慮到如下的情形:

1. 賭金折扣的協定應該是有條件性的要求,賭客必須限制在賭 x 把以上才能夠獲得 y 的折扣金額。如果賭場的行銷部門期待在折扣後仍然可保有至少0.75%的利潤,那麼就需要準備一張說明表來要求賭客保證一定會下注多少把以上,如此才可能讓賭金折扣方案發揮它的功效。例如,要求獲得5%折扣的賭客至少要下注50把、10%折扣的則是250把、15%折扣的為650把,以及要下注2,000把以上,才可以得到20%的折扣。如果百家樂的賭客是下注在閒家而非莊家,對於下注的次數要求也相同,那麼可以確保賭場在支付折扣退款後的利潤至少有0.91%。

表15.1　在百家樂的遊戲中，下注在「莊家」（賭場優勢為1.06%），
　　　　折扣後的實際莊家優勢

下注 次數	折扣後實際損失的百分比				
	5%	10%	15%	20%	25%
50	0.77%	0.48%	0.19%	−0.98%	−0.39%
100	0.85%	0.63%	0.42%	0.21%	−0.01%
150	0.88%	0.70%	0.52%	0.34%	0.16%
200	0.90%	0.74%	0.58%	0.42%	0.26%
250	0.91%	0.77%	0.62%	0.48%	0.33%
300	0.92%	0.79%	0.65%	0.52%	0.38%
350	0.93%	0.80%	0.68%	0.55%	0.42%
400	0.94%	0.82%	0.69%	0.57%	0.45%
450	0.94%	0.83%	0.71%	0.59%	0.48%
500	0.95%	0.83%	0.72%	0.61%	0.50%
550	0.95%	0.84%	0.73%	0.63%	0.52%
600	0.95%	0.85%	0.74%	0.64%	0.53%
650	0.96%	0.85%	0.75%	0.65%	0.55%
700	0.96%	0.86%	0.76%	0.66%	0.56%
750	0.96%	0.86%	0.77%	0.67%	0.57%
800	0.96%	0.87%	0.77%	0.68%	0.58%
850	0.96%	0.87%	0.78%	0.68%	0.59%
900	0.97%	0.87%	0.78%	0.69%	0.60%
950	0.97%	0.88%	0.79%	0.70%	0.61%
1,000	0.97%	0.88%	0.79%	0.70%	0.61%
1,100	0.97%	0.89%	0.80%	0.71%	0.63%
1,200	0.97%	0.89%	0.81%	0.72%	0.64%
1,300	0.98%	0.89%	0.81%	0.73%	0.65%
1,400	0.98%	0.90%	0.82%	0.74%	0.66%
1,500	0.98%	0.90%	0.82%	0.74%	0.66%
1,600	0.98%	0.90%	0.83%	0.75%	0.67%
1,700	0.98%	0.91%	0.83%	0.75%	0.68%
1,800	0.98%	0.91%	0.83%	0.75%	0.68%
1,900	0.98%	0.91%	0.84%	0.75%	0.69%
2,000	0.98%	0.91%	0.84%	0.75%	0.69%

表15.2 在百家樂的遊戲中，下注在「莊家」，每注1,000美元有折扣的
賭注與無折扣的等值注之關係

下注 次數	折扣後實際損失的百分比				
	5%	10%	15%	20%	25%
50	$727	$454	$181	$−92	$−365
100	799	598	397	196	−5
150	831	662	493	323	154
200	850	700	549	399	249
250	863	725	588	450	313
300	872	744	616	*488*	360
350	879	759	638	518	397
400	885	771	656	541	427
450	890	780	671	561	451
500	894	789	683	577	471
550	898	796	693	591	489
600	901	802	703	603	504
650	904	807	711	614	518
700	906	812	718	624	530
750	908	816	724	632	540
800	910	820	730	640	550
850	912	823	735	647	559
900	913	827	740	653	567
950	915	830	744	659	574
1,000	916	832	748	665	581
1,100	919	837	756	674	593
1,200	921	841	762	683	603
1,300	922	845	767	690	612
1,400	924	848	772	696	620
1,500	926	851	777	702	628
1,600	927	854	780	707	634
1,700	928	856	784	712	640
1,800	929	858	787	712	645
1,900	930	860	790	712	650
2,000	931	862	793	712	655

表15.3　在百家樂的遊戲中，下注在「閒家」（賭場優勢爲1.24%），
　　　　折扣後的實際莊家優勢

下注次數	折扣後實際損失的百分比				
	5%	10%	15%	20%	25%
50	0.93%	0.63%	0.33%	0.03%	−0.27%
100	1.01%	0.79%	0.57%	0.35%	0.12%
150	1.05%	0.86%	0.67%	0.48%	0.30%
200	1.07%	0.90%	0.73%	0.57%	0.40%
250	1.08%	0.93%	0.77%	0.62%	0.47%
300	1.09%	0.95%	0.81%	0.66%	0.52%
350	1.10%	0.96%	0.83%	0.69%	0.56%
400	1.11%	0.98%	0.85%	0.72%	0.59%
450	1.11%	0.99%	0.86%	0.74%	0.62%
500	1.12%	1.00%	0.88%	0.76%	0.64%
550	1.12%	1.00%	0.89%	0.77%	0.66%
600	1.12%	1.01%	0.90%	0.79%	0.67%
650	1.13%	1.02%	0.91%	0.80%	0.69%
700	1.13%	1.02%	0.91%	0.81%	0.70%
750	1.13%	1.03%	0.92%	0.82%	0.71%
800	1.13%	1.03%	0.93%	0.83%	0.72%
850	1.13%	1.03%	0.93%	0.83%	0.73%
900	1.14%	1.04%	0.94%	0.84%	0.74%
950	1.14%	1.04%	0.94%	0.85%	0.75%
1,000	1.14%	1.04%	0.95%	0.85%	0.76%
1,100	1.14%	1.05%	0.96%	0.86%	0.77%
1,200	1.14%	1.05%	0.96%	0.87%	0.78%
1,300	1.15%	1.06%	0.97%	0.88%	0.79%
1,400	1.15%	1.06%	0.97%	0.89%	0.80%
1,500	1.15%	1.06%	0.98%	0.89%	0.81%
1,600	1.15%	1.07%	0.98%	0.90%	0.81%
1,700	1.15%	1.07%	0.99%	0.90%	0.82%
1,800	1.15%	1.07%	0.99%	0.91%	0.82%
1,900	1.15%	1.07%	0.99%	0.91%	0.83%
2,000	1.15%	1.07%	0.99%	0.91%	0.83%

表15.4 在百家樂的遊戲中,下注在「閒家」,每注1,000美元有折扣的
賭注與無折扣的等值注之關係

下注 次數	折扣後實際損失的百分比				
	5%	10%	15%	20%	25%
50	$757	$514	$271	$ 27	$−216
100	820	640	460	280	100
150	848	696	544	392	240
200	865	729	594	458	323
250	876	752	627	503	379
300	884	768	652	536	420
350	890	781	671	562	452
400	896	791	687	582	478
450	900	800	700	599	499
500	903	807	710	614	517
550	906	813	719	626	532
600	909	818	727	637	546
650	911	823	734	646	557
700	914	827	741	654	568
750	915	831	746	662	577
800	917	834	751	668	585
850	919	837	756	674	593
900	920	840	760	680	600
950	921	842	764	685	606
1,000	922	845	767	690	612
1,100	924	849	773	698	622
1,200	926	852	779	705	631
1,300	928	856	783	711	639
1,400	929	858	788	717	646
1,500	930	861	791	722	652
1,600	932	863	795	726	658
1,700	933	865	798	730	663
1,800	933	867	800	734	667
1,900	934	869	803	737	671
2,000	935	870	805	740	675

2. 雖然下注在莊家與閒家的資料都顯示在表格裡，但是管理階層應該要保守地假設所有的賭注都是押在莊家，如此即使賭客不是下注在莊家時，也只是會對於賭場更加有利。除此之外，賭場在決定折扣或是預估理論毛利時，應該盡量壓低數值。例如，如果賭客玩了75把，賭場應該選擇套用50把而不是100把的那一行數據。

3. 所有表格都是假設每一把的賭注金額是一樣的，但是任何賭注金額的變化都會對賭場的利潤產生負面的衝擊。賭場應該切記下注金額的大幅度變異對於所期待的利潤會有影響，並且要保有取消折扣協定的權利。一位每次下注500美元、押莊家300把的賭客，理論上會幫賭場產生1,590美元的毛利。如果給他20%的折扣，則理論毛利將會減少為780美元（理論毛利被扣除了51%）。這780美元將可以用來免費招待賭客以及支應相關的費用，剩下的就是賭場的利潤。

賭客博奕活動的要求準則

　　一個以豪賭客群為目標市場的賭場，應該擁有一個包括接待群、駐外辦公室的業務代表，通常也都有獨立帶團經理人所建構的網絡，獨立帶團經理人要負責找尋目標客戶群並吸引豪賭客群前來賭場消費。而這些豪賭客也瞭解他們前來賭博可以獲得免費招待，而且通常還可以由賭場支付機票的費用。所以賭場的管理階層必須發展出一張明確的說明表，以使其招待的水準與賭客之賭博的水準能夠相符合。

　　這種針對賭客賭博活動的要求準則所製成的量化型式說明表，主要是要確保每個受到免費招待的賭客，他們的博奕活動都可以在某個水準之上，讓賭場可以獲取最大的利潤。所以對一名賭客要提供多少的免費招待，完全是以相關的成本來作為考量的基準。賭客活動的準

則必須細心地建立，以確認賭場可以支應這些免費招待的實際成本。此外，也應該建立一個追蹤系統，以實際瞭解每一位接受招待的賭客所產生的相關招待費用。

　　賭場的管理階層在建構這些方案的說明表時，可以允許賭客把所有賭博的遊戲一起合併來計算平均賭注，而不是只探計特定的單項賭博遊戲。然而，還是建議管理階層當局，針對每一種賭博遊戲，發展出各自的要求標準及說明表，因為每一種賭博遊戲的莊家優勢都不一樣。例如說，玩輪盤的賭客每小時可能會輸的錢是玩21點的賭客的3倍。**表15.5**的例子說明拉斯維加斯的賭場在招待豪賭客方面，對於特定的幾種賭博遊戲所發展出來的要求準則，而**表15.6**說明發展這種表格所需要的必要資訊。

表15.5　賭客博奕活動的要求準則

（豪賭團領隊反映之平均每注所需下注的最低金額）				
信用額度	21點和百家樂	快骰	輪盤	最高機票價
3,000	60	158	18	0
5,000	100	263	29	0
7,500	150	395	44	0
10,000	200	526	59	500
15,000	300	789	88	750
20,000	400	1,053	117	1,000
25,000	500	1,316	147	1,250
50,000	1,000	2,632	293	2,500

備註：本要求是以住宿一晚玩4小時為基準。超過的遊戲時間會降低平均下注要求，較高的平均下注金額也會減少遊戲時間的要求。

範例：4小時平均下注100美元相當於8小時平均下注50美元以及2小時平均下注200美元。

表15.6 建立賭客博奕活動要求準則的基本假設

		Room Types	
5.0%	Maximum airfare as % of line of credit	1 Regular:	$90
2.0%	Bet as % of line of credit	2 King:	120
1.00	Bets won per hour	3 1 B/R:	210
4.0	Hours played per night	4 2 B/R:	300
3.0	Nights stay per trip (standard)	5 1 B/R Pent.:	500
60.0%	Percent of line as markers transferred	6 2 B/R Pent.:	750
3.5%	Bad debt as % of markers transferred		

Comp Levels

RO Room only
RF Room & buffet, coffee shop (no liquor)
RFL Room & buffet, coffee shop, steak house & liquor (by glass only) & showroom
RFB Room & all restaurants & liquor (by bottle) & showroom

Food Cost Assumptions per Comp Level
(assumes 2 guests per meal, 9 meals per trip, maximum check cost)

RO 0: No food charges
RF 135: 6/Coffee shop & 3/buffet
RFL 319: 3/Coffee shop & 3/buffet & 3/steak house & showroom
RFB 418: 3/Coffee shop & 3/buffet & 3/gourmet & showroom

Range of Avg. Check (beverage not included)

$ 5.75-$6.75: Coffee shop
6.50-9.00: Buffet
20.00-25.00: Fine dining
27.00-33.00: Gourmet
13.50-16.50: Steak house
$75.00-125.00: Showroom

Liquor Assumptions

RFL 20: By Glass
RFB 100: By Bottle

（續）表15.6 建立賭客博奕活動要求準則的基本假設

Blackjack and Baccarat
1.00: Bets Won per Hour

Credit	Bet Req.	Theo. Win	Bad Debt	Taxes	Available for Comps	Room	Type	Room Food	Comp Level	Liquor	Airfare	Profit Contrib.	
3,000	60	720	63	41	616	270	1	0	RO	0	0	346	48.0%
5,000	100	1,200	105	68	1,027	270	1	135	RF	0	0	622	51.8%
7,500	150	1,800	158	103	1,540	270	1	319	RFB	100	0	752	41.8%
10,000	200	2,400	210	137	2,053	360	2	319	RFB	100	500	676	28.2%
15,000	300	3,600	315	205	3,080	630	3	319	RFB	100	750	1,182	32.8%
20,000	400	4,800	420	274	4,106	900	4	319	RFB	100	1,000	1,689	35.2%
25,000	500	6,000	525	342	5,133	900	4	319	RFB	100	1,250	2,465	41.1%
50,000	1,000	12,000	1,050	684	10,266	2,250	6	319	RFB	100	2,500	4,998	41.7%

Dice
0.38: Bets Won Per Hour

Credit	Bet Req.	Theo. Win	Bad Debt	Taxes	Available for Comps	Room	Type	Room Food	Comp Level	Liquor	Airfare	Profit Contrib.	
3,000	158	720	63	41	616	270	1	0	RO	0	0	346	48.0%
5,000	263	1,200	105	68	1,027	270	1	135	RF	0	0	622	51.8%
7,500	395	1,800	158	103	1,540	270	1	319	RFB	100	375	476	26.5%
10,000	526	2,400	210	137	2,053	360	2	418	RFB	100	500	676	28.2%
15,000	789	3,600	315	205	3,080	630	3	418	RFB	100	750	1,182	32.8%
20,000	1,053	4,800	420	274	4,106	900	4	418	RFB	100	1,000	1,689	35.2%
25,000	1,316	6,000	525	342	5,133	900	4	418	RFB	100	1,250	2,465	41.1%
50,000	2,632	12,000	1,050	684	10,266	2,250	6	418	RFB	100	2,500	4,998	41.7%

Roulette
3.41: Bets Won Per Hour

Credit	Bet Req.	Theo. Win	Bad Debt	Taxes	Available for Comps	Room	Type	Room Food	Comp Level	Liquor	Airfare	Profit Contrib.	
3,000	18	720	63	41	616	270	1	0	RO	0	0	346	48.0%
5,000	29	1,200	105	68	1,027	270	1	135	RF	0	0	622	51.8%
7,500	44	1,800	158	103	1,540	270	1	319	RFB	100	375	476	26.5%
10,000	59	2,400	210	137	2,053	360	2	418	RFB	100	500	676	28.2%
15,000	88	3,600	315	205	3,080	630	3	418	RFB	100	750	1,182	32.8%
20,000	117	4,800	420	274	4,106	900	4	418	RFB	100	1,000	1,689	35.2%
25,000	147	6,000	525	342	5,133	900	4	418	RFB	100	1,250	2,465	41.1%
50,000	293	12,000	1,050	684	10,266	2,250	6	418	RFB	100	2,500	4,998	41.7%

調整牌桌遊戲規則作爲行銷工具

在急於增加利潤或減少損失之際，賭場行銷管理人員經常會調整賭場遊戲規則，以嘗試贏取賭客前來賭場光顧。因爲每個人都寧願以單副牌而非多副牌的方式來賭21點，或者是寧願在賭快骰的時候有3倍的賠率而不是雙倍的賠率，所以這種策略可以說是天衣無縫。但是很遺憾地，這種策略並非像它表面上看起來的那麼完美。賭場遊戲規則的調整策略要能夠成功，必須具備以下的兩個條件：

1. 遊戲規則的調整必須要讓賭客覺得是對他有利的。
2. 賭博的次數及金額必須增加到得以平衡賭場在每位賭客身上所減少的莊家優勢。

21點遊戲規則的調整，最常見的作法是減少發牌的副數。發幾副牌，對於賭場的莊家優勢有什麼影響呢？有一部分是因爲這樣的調整會直接衝擊到賭客「加倍下注」（doubling down）的勝算。越多副牌，賭客就越不喜歡加倍下注。

假如策略運用得當，任何的加倍下注都很有可能會贏。所以越多加倍下注的機會，賭客所贏的錢就會越多。當一位賭客加倍下注時，她都是會想要獲得一張大牌，就算她沒能收到一張大牌，至少她也可以希望發牌員手上的硬牌（stiff hand，也就是點數在12點至16點之間，發牌員照規則一定要補牌）可以再補一張大牌，然後就爆掉。

例如在21點的牌局中，如果一個賭客手中有6與5的牌，相對於發牌者擁有一張2的面牌，同樣局面下，假如玩的是單副牌或是四副牌，這兩種情況會有什麼不同呢？在這兩種情況中，牌面上都可以看得到有三張牌已發出去了（也就是6、5和2）。如果玩的是單副牌，現在就剩下49張牌；但是假若玩的是四副牌，則會有205張牌剩下。賭客這時候就加倍下注，並且希望可以得到一張10的牌。她的機會分析如下：

單副牌

$$\frac{16}{49} = 32.6\%\ \text{的機會可以得到一張10點的牌}$$

四副牌

$$\frac{64}{205} = 31.2\%\ \text{的機會可以得到一張10點的牌}$$

除了減少加倍下注的成功機率之外，賭客從多副牌的遊戲中可能得到21點的機會也比單副牌要少。雖然莊家所可能得到的21點也會有相同程度的減少，但是這種減少對於莊家不會有影響。因為當賭客獲得21點的時候，她可以獲得3比2的賠率，但是莊家只能得到1比1的賠率（就是賭客只是輸掉了下注的籌碼而已）。以下分別列出賭客在玩單副牌以及玩四副牌的時候，獲得21點的機會：

單副牌

$$\left(\frac{4}{52} \times \frac{16}{51}\right) + \left(\frac{16}{52} \times \frac{4}{51}\right) = 0.048265$$
也就是說每20.7把就會有一次21點的機會

四副牌

$$\left(\frac{16}{208} \times \frac{64}{207}\right) + \left(\frac{64}{208} \times \frac{16}{207}\right) = 0.047565$$
也就是說每21把才會有一次21點的機會

除此之外，在賭客買「保險注」（insurance）時，牌的副數也會影響到賭場的莊家優勢。隨著玩牌的副數增加，賭客在買保險注的時候就會更加不利。

單副牌

$$\left(\frac{16}{51} \times 2\right) + \left(\frac{35}{51} \times -1\right) = -5.8\% \text{ 的玩家劣勢}$$

四副牌

$$\left(\frac{64}{207} \times 2\right) + \left(\frac{143}{207} \times -1\right) = -7.3\% \text{ 的玩家劣勢}$$

　　一般百家樂遊戲規則所採取的優惠方式，大多是假設賭客下注在莊家的這一方，賭場會調降「佣金」（commission）收取的百分比。一般的規定是，假如賭客下注在莊家而且贏了，她僅能獲賠下注金額的95%而不是1比1的賠率。例如說，一個賭客以100美元下注莊家而且贏了，賭場也只會賠給她95美元。存在於賭客之賭注金額與賭場支付款額的差距，就是佣金。

　　位於拉斯維加斯市區的Binion's Horseshoe賭場僅收取4%的佣金，這意謂著賭客每下注1美元，就可以收到96美分。以下將說明降低賭場佣金對於賭場產生了多少的成本：

賭客下注閒家贏的機率	44.62466%
賭客下注莊家贏的機率（45.85974%×0.95）	43.56675%
賭客下注莊家的劣勢	1.05791%

當佣金只收取4%的時候，賭場將會面臨以下的情況：

賭客下注閒家一方贏的機率	44.6246%
賭客下注莊家贏的機率（45.85974%×0.96）	44.0254%
賭客下注莊家的劣勢	0.5993%

　　降低百家樂1%佣金的結果，幾乎會減少賭場50%的莊家優勢。所以當要做調整時，下注在莊家這一方的賭博情況需要增加100%，賭場所賺取的毛利才能夠與未調整規則之前的一樣。幾年前，拉斯維加斯的撒哈拉賭場（Sahara）因為提供不收佣金的百家樂，導致賭客下注在

莊家的優勢大過於賭場。所以，這個促銷活動就無法維持長久。以下
計算在無佣金的情況下，賭客下注在莊家的優勢：

賭客下注閒家一方贏的機率	44.62466%
賭客下注莊家贏的機率（45.85974%×1）	45.859745%
賭客下注莊家的劣勢	1.23508%

另外一種百家樂遊戲規則的調整是「和局」的賠率。一般的百家
樂會支付9倍的賭注金額（賠率是8比1）給下注「和局」且贏錢的客
人。以下將分別計算賠9倍和賠10倍的遊戲規則之下，賭場的莊家優勢
會有如何的不同：

賠9倍，也就是8比1的賠率：

$(0.095156 \times +8) + (0.4462466 \times -1) + (0.4585974 \times -1) = -14.3596\%$

賠10倍，也就是9比1的賠率：

$(0.095156 \times +9) + (0.4462466 \times -1) + (0.4585974 \times -1) = -4.8440\%$

輪盤遊戲規則的調整，乃是以「單零」的輪盤來替代一般同時具
有「單零」與「雙零」的輪盤。由於賠付的倍數一樣，但是因為整體
的中獎機率從原來的38個數字降到只有37個數字，所以賭場的莊家優
勢就從5.26%減少到2.7%。所以遊戲的次數就必須增加1倍，賭場能夠
賺到的毛利才能夠和規則調整之前一樣。

快骰的規則調整方面，可以提高中央區注和總數投注的賠率，
只有賭客賭贏的時候才向賭客收取佣金，或是放寬賭客可以加倍下
注在過關線注的條件及次數。最常見的規則調整方式就是增加賭客
可以加注的機會。一些拉斯維加斯的賭場（其中最著名的是Binion's
Horseshoe），提供賭客可以用100倍來買加注。這樣的規則調整，就是
希望可以吸引賭客提高他的賭注金額，而且都可以持續以單一金額下
注，然後賭客就可以得到更多加注的機會。賭場在單一金額下注時可
以賺取1.4%，但在賭客加注時則是沒有任何利益的。

◎ 遊戲規則的調整與賭場所能賺取的毛利

　　一如之前所討論的，降低賭場的莊家優勢就會導致賭場賺取的毛利降低。當賭場的管理階層在嘗試調整遊戲規則以增加賭場的營業額時，這種策略一般都被證明是可以成功的；然而，管理階層也應該要有心理準備，賭場所能賺取的毛利應該也會在同一個時間被調降。

第十六章

賭場行銷 III：豪賭客群

　　對豪賭客群的行銷，也許可以用一張三腳板凳來說明。其中一隻腳代表公司所提供的設備，包括飯店套房、精緻餐廳和奢華購物等，這些設計都是用來吸引豪賭客群的代表例子。凳子的第二隻腳代表接待服務團隊，他們負責聯繫豪賭客群，同時也是介於管理階層與豪賭客群之間的重要溝通管道。第三隻腳代表交易內容，或者也可以說是提供給賭客的優惠活動的價值。以當前的情況來看，豪賭客群的競爭是很激烈的，如果缺少板凳其中的一隻腳，賭場就會發現在豪賭客群的市場上，他們很難吸引顧客以維持其有利的形勢。對於那些足以在豪賭客群市場裡競爭的賭場，在面對日益提升的賭客優惠之下，要再維持原有的利潤水準就變得非常地困難。本章將會仔細地說明交易內容及其對於這個區隔市場之利潤所造成的影響，但對於這個區隔市場的接待服務團隊及設施等方面，僅簡要略述。

　　有一些成因讓大家都認為豪賭客群是賭場利潤獲取不均衡的一個要素。以1999年為例，豪賭客群（常稱為high rollers）占所有拉斯維加斯賭徒中的5%，卻占有賭場營運毛利的40%（*High Roller's Vegas*, 1998）。在賭場管理階層的廣泛討論下，發現豪賭客群仍然被認為是賭場利潤的一個主要來源。一篇刊登在《華爾街日報》（*Wall Street Journal*, 2001）的評議文章指出，豪賭客群對於賭場現金流動的重要性，就像是建造大型渡假飯店所要花費的資本需求（Binkley, 2001）。

　　現在普遍存在的一個危機就是，大家都只有關心賭場營運的毛利，而忽略了爭取顧客所需花費的成本，這會對於賭場的利潤產生負面的衝擊。最近，拉斯維加斯大道的新建築物如雨後春筍般地興建，也直接強化了豪賭客群的競爭。但反過來看，所增加的競爭更導致賭場提供更加優惠的條件來吸引豪賭客群上門，主要的做法是提供賭客賭金折扣。雖然豪賭客群有可能會對於賭場的利潤提供重大的貢獻，但是因為爭取豪賭客群的成本費用不斷地攀升，讓原本最有利可圖的區隔市場也變得不再那麼吸引人了。

豪賭客群的定義

　　豪賭客群的定義會因不同的賭場與管理階層的主觀看法不同而有差異。「豪賭客群」這個名詞在博奕業界時常被使用，但不見得一定會和玩家的下注情況有關。例如，在探索頻道（Discovery Channel）有關拉斯維加斯豪賭客群的記錄片中，就以三個層級來描述這個市場（*High Roller's Vegas*, 1998）。第一個層級的豪賭客群，賭客的信用額度最少要有20,000美元；第二個層級的豪賭客群，信用額度介於100,000到500,000美元之間；而第三個層級的豪賭客群，則信用額度可以高達1,000,000萬到5,000,000萬美元（要注意這個資料並未包含所有信用額度的範圍，第二層級和第三層級之間就有一段顯著的落差，而且也沒有對於高出500萬美元信用額度的顧客群做分類）。

持續增加的顧客成本

　　就每個顧客而言，豪賭客群可以為賭場帶來不錯的收入，可是在同一時間，賭場也要為了爭取這一群顧客上門而花費不少成本。在賭場還沒有給予顧客賭金折扣的年代之前，豪賭客群可以享受免費的飯店房間、食物和飲料（RFB），有時還會有飛機票價的退款。相對於來自這些賭客所帶給賭場的潛在收入而言，要賭場支付全部RFB的成本其實是不過分的。

　　由於豪賭客群的競爭已隨著近幾年博奕業界的擴增而增加，這些賭客群已具備足以要求提高賭客優惠的談判條件，原來典型的RFB招待方式已經不再能夠符合這個顧客群的期待了，最特別的是，越來越多的賭場都提供賭金折扣的優惠。所謂的賭金折扣協定（discount-on-loss agreement），是指賭場的管理階層事先對賭客所提出的約定，假如賭

客賭輸了，會退回一定的百分比給賭客的一種保證（也被視為是賭金折扣；**圖16.1**即列出一些招待豪賭客群常用的優惠活動）。而近幾年來，至少有兩名賭場的管理階層曾經提到優惠節節高升的問題，比較著名的，就是賭金折扣與來店禮金（walk-in money），他們嘗試著要去節制在豪賭客群方面的銷售努力（Binkley, 2001）。

在與一些賭場的管理階層深度唔談之後，發現拉斯維加斯大道上的十二家主要的賭場都積極地提供賭金折扣的方案給豪賭型客戶群。其他的資料也顯示，類似的優惠活動也普遍地被各個賭場所採用（Binkley, 2001; Stratten, 2001, p. 5）。此外，在與賭場管理階層的談話中也發現，幾乎所有的賭場都提供賭金折扣的優惠方案，只是提供的程度各有不同而已；例如，在大西洋城的賭場也發現許多提供賭金折扣方案的實例。簡言之，當賭場越來越仰賴豪賭客群所帶來的營收，則賭金折扣的方案勢必越來越普遍。

這些賭金折扣的費用加上業界在實務操作上普遍採用的情形，讓豪賭客群對於賭場所能產生的利潤受到了影響。稍早所提到的《華爾街日報》的文章也提出，要招待這些豪賭客群所需支出的費用一直向上攀升，所以文章裡也質疑這個市場區隔究竟能夠為賭場帶來多少的獲利。針對成本的議題，也有其他研究賭場管理的學者談到提供給這些豪賭客群的賭金折扣和相關的免費招待政策，事實上有它潛在的危險性（Eadington & Kent-Lemon, 1992; Kilby, 1990, pp. 15-18）。不過，最重要的關鍵是，到底這些豪賭客群是不是真的如大部分的賭場業者所認為的那麼有利可圖呢？如果這個市場區隔所能帶來的利潤並不如大家所認定的那麼樂觀，那麼賭場的管理階層該如何操作，才能讓豪賭客群真正地為賭場帶來利潤呢？

Airfare reimbursement

This incentive is a cash award payable to the player, ostensibly for the purposes of reimbursing airfare. If a premium player were coveted by a casino (e.g., an international baccarat player), the player need not produce an airline ticket for reimbursement. In the case of premium international baccarat players, the airfare award is viewed as an entitlement, having nothing to do with actual travel expenses. Most casinos arbitrarily set the airfare award as a function of the player's credit line. Competitive influences also play a key role in determining the airfare-award policy. It is not uncommon for top players to receive multiple airfare reimbursements (i.e., from several casinos) on a single trip.

Cash-deposit incentive

If a player deposits $100,000 cash in the casino cage, casino executives will award the player a $2,000 to $3,000 cash bonus. This award immediately becomes the player's money, unaffected by the outcome of wagering activity. The casino offers this incentive to manage credit risk and facilitate debt collection, should the player lose. Cash-deposit incentives are usually in the area of 2 to 3%, but are also incremental to all other discounts or play incentives, with the exception of quick pay (discussed below).

Room, food, and beverage (RFB) comps

Typically, casinos award RFB comps based on either the player's actual loss or the casino's theoretical win. For example, a player could be eligible for a maximum comp award equal to the greater of 45 percent of the casino's theoretical win or 15% of the player's actual loss. There is little variance in the comp policies across the Las Vegas Strip properties. The percentages related to the player's actual loss and the casino's theoretical win are most likely a function of competitive pressures.

Discount, rebate on loss

Casino managers agree to decrease the liability resulting from player losses by a fixed percentage (e.g., 15%). This type of arrangement is also referred to as a rebate on loss. In its a priori form, the percentage discount is negotiated prior to any wagering activity. In the post hoc form, the percentage discount is determined after the player has incurred a loss. The post hoc form is technically not a play incentive; it is a payment incentive. Quick-loss programs are a subset of the discount-on-loss incentives.

Promotional chips

Premium players are offered nonnegotiable chips for visiting a casino. Although these chips have no cash value, their betting value is equal to that of regular chips. On a game with a 1% house advantage, 98 additional wagers would be necessary to recoup the cost of a single promotional chip, assuming the additional wagers are identical in magnitude to the promotional-chip wager. Players receiving promotional chips are likely to wager those chips until all are gone, as these chips cannot be redeemed for cash. All winning promotional-chip wagers are paid with regular casino chips, redeemable for cash.

Quick-loss comp policy

This policy was originally created to address those players who lost a considerable portion of their credit line prior to reaching the minimum number of play-hours necessary for airfare reimbursement or a desired comp level. Standard comp policy requires players to gamble for a predetermined number of hours with a minimum average bet in order to receive an airfare reimbursement. Length of play and magnitude of the average bet are crucial in the determination of a player's comp level. However, there are instances in which players experience unusual losing streaks in the early stages of a trip, resulting in a substantial actual loss. In circumstances such as these, the quick-loss policy is employed. The policy accommodates those players who lose substantial sums of money before generating sufficient theoretical win to reach a desired comp level.

Quick pay

Quick pay is a discount (usually 3%) for payments received within a designated time period (usually 14 days). While this could be thought of as a payment incentive, players are made aware of this payment option prior to play, and therefore it could be a component of the player's decision process, with regard to casino patronage. This discount is offered in addition to all other discounts or play incentives, except the cash-deposit incentive.

Suite amenities (setups)

Some premium players require lavish amenity packages before agreeing to play at a casino. Examples include rare and expensive cases of wine, exotic chocolates, and shopping allowances. The value of such incentives varies.

Walk-in money

This incentive is a cash award payable to the player for agreeing to play at a particular casino. This is typically a negotiated incentive that is made available to the top tier of premium players. Players would receive this incentive prior to any gaming activity. No minimum amount of play is required to receive walk-in money. This incentive is not refunded to the casino if the player wins. Walk-in money is also referred to as show-up money.

Miscellaneous

A player could receive any or all of the previously listed incentives, with the exception of the mutually exclusive quick-pay and cash-deposit offers. It would be difficult, if not impossible, to produce an exhaustive list of play incentives. Examples of other incentives include private jet service, limousine service, and discounts for international players willing to retire their debt with U.S. dollars.

圖16.1　賭場提供的優惠活動的簡要說明

 豪賭客群的成本解析

　　首先，最重要的是要瞭解賭金折扣相關的真正成本。尤其是長期以來，大家對於賭金折扣之帳面價值的瞭解都只侷限於它如何對賭場所賺取的盈餘存有潛在性的影響。本章將以案例的方式來說明，一份賭金折扣的協定在實際營運時，如何將賭場在百家樂遊戲的莊家優勢轉換成為賭客的優勢。其中雖然也會提及賭金折扣方案對於21點和快骰遊戲的破壞性影響，但是主要仍是以百家樂的賭金折扣方案為探討的焦點。這是因為這種折扣方案主要是提供給百家樂的常客，而這些常客大多是來自於各個國家的豪賭客群。本章也會討論其他免費招待的相關費用，因為這些費用都與賭金折扣相關，都是希望藉由這些費用的支出，能夠吸引到豪賭客群上門，並且為賭場帶來可觀的利潤。

 賭金折扣方案的隱藏成本

　　研究分析顯示，以「百家樂」而言，20%的賭金折扣退款保證，足以耗損掉賭場在博奕遊戲裡面的一般性利益，而且實際上還可以幫賭客創造利益。**表16.1**顯示出各種不同的賭金折扣優惠方案下，對賭場的莊家優勢所產生的影響。

　　在**表16.1**中，保守地假設賭客下注在百家樂的莊家這一方，每一把下注的賭金都維持在一定的金額，那麼在賭金折扣的影響之前，賭場可以有1.06%的莊家優勢。這一些賭場莊家優勢的計算方式，是在一定數量的賭注之後，所有可能的結果以及這些結果可能發生的機率。然後，再把賭場所有可能產生的毛利，依各個方案的百分比打上折扣，再將它乘以所可能發生的機率。同樣地，賭場所有可能產生的虧損，也會乘以所可能發生的機率。所以在**表16.1**中的數據就是，在一定的下

表16.1　百家樂遊戲中，押注在莊家時，賭金折扣方案對賭場優勢的影響

下注次數	玩家賭金折扣百分比					
	0[1]	5%	10%	15%	20%	25%
	賭場優勢					
50	1.06%	0.77%	0.48%	0.19%	−0.10%	−0.39%
100	1.06%	0.85%	0.63%	0.42%	0.21%	−0.01%
150	1.06%	0.88%	0.70%	0.52%	0.34%	0.16%
200	1.06%	0.90%	0.74%	0.58%	0.42%	0.26%
250	1.06%	0.91%	0.77%	0.62%	0.48%	0.33%
300	1.06%	0.92%	0.79%	0.65%	0.52%	0.38%

註1. 押注在莊家時，賭場優勢為1.06%（亦即，無適當折扣下的賭場優勢）。下注次數不會影響這個期望值。

注次數以及特定的賭金折扣方案下，所有可能產生的結果再乘以發生機率的權重，最後的計算結果就會等於賭場的莊家優勢。

　　表16.1指出，賭場要能夠賺到理論毛利，賭客所需要累積的下注次數是很重要的。假如賭客只有玩50把，他又可以獲得20%的賭金折扣，結果竟然是變成賭客可以獲得0.10%的優勢。所以從賭場的觀點來看，當賭客的下注次數增加時，賭場才能夠有效地增加它的利益。

　　賭場依循遊戲規則而自然獲取1.06%的莊家優勢是非常微薄的。就因為賭場的利潤如此地稀少，所以在理論上，賭場要想贏錢，就必須讓賭客下注的次數要能夠累積到相當的量。可是在實際營運之時，以一把100,000美元下注就要賭輸贏的情形，是很有可能會發生在任何一家拉斯維加斯賭場的百家樂牌桌上的。像這樣1次下注的賭金那麼龐大，而且還是一把論輸贏的情形，賭場是無法獲得多少利潤的，因此也不可能對這類型的賭客提供賭金折扣、免費招待或是補貼機票費用等等優惠，也就是說，完全無法比照那些下注300把而同樣是輸了100,000美元的賭客一樣地辦理。其中的原因我們在接下來的文章中會做解釋。

　　並不是所有輸掉100,000美元的賭客都是一樣的。要瞭解其中的差別，我們可以假設有一位賭客玩了300把的百家樂，全部都是押在莊家上面，最後總共輸了100,000美元；再假設這位賭客每一把的賭注都是1,000美元，所以理論上賭場應該可以賺到3,180美元的毛利（$1,000×1.06％×300）；但是相對之下，單把就是100,000美元的賭注，就算賭輸了，賭場的理論毛利應該只有1,060美元（$100,000×1.06％），這樣的毛利讓賭場無法為他負擔那麼多的賭金折扣或是給予機票費用的補貼。雖然兩位賭客都輸掉了100,000美元，但是那位下注了300次的賭客給予賭場的毛利，在理論上是那位只有下注1次的賭客的3倍。

　　隨著賭客下注次數的增加，最後可能發生變化的分佈情形反而會減少。雖然賭客累積多次的輸贏，會讓最後結果有更大的起伏變化，但是由於賭金折扣所產生的影響，使賭客在賭輸時，不會輸得那麼慘，這就是為什麼賭金折扣對於賭場的莊家優勢的影響大於折扣本身票面價值的原因。所有參加優惠方案的豪賭型客人賭輸時，賭場都會對他們所賭輸的金額打折扣，但是當他們賭贏的時候，這些賭客是不會把他們所贏得的錢退還一部分給賭場的。所以，在其他種種因素保持不變的情況之下，最後所可能產生的結果變異越大的話，賭場所能負擔的賭金折扣百分比將會越少。

　　當談到賭客的下注次數時，事實也證明賭客很清楚地知道，他們賭得越少就會贏得越多的道理。如以百家樂賭博遊戲而言，一位拉斯維加斯賭場的管理階層就提到，賭客每次旅遊花費在賭博遊戲上面的平均時間，已經從1997年的17個小時，下降到2000年的9個小時（Binkley, 2001）。而且還要特別注意的是，這些百家樂的賭客所下注的金額只要是在牌桌的賭注上限及下限之間的話，是被允許可以任意更換他們的賭注大小，而且他們也可以自由地選擇是要押在莊家、閒家或是和局上面。

　　因此，一旦賭場答應要給予百家樂賭客一定的賭金折扣時，賭場的管理階層就會要求賭客下注的次數一定要在某個數量以上。而一

位賭客可以透過提高賭注大小的變化和大幅減少下注次數的方式，把賭博最後可能結果的變異量拉得相當大。當賭金折扣的百分比不變，可是下注次數減少，則極端結果的產生就會變得更具可能性。以另一個方式來說，假如不論賭客下注的次數是多少，但折扣的百分比不變時，最糟糕的情況（也就是賭客輸掉每一把賭注）發生的可能性就會增加，同時也會造成賭客下注次數減少，在這種情況下，就會對賭場的利潤產生負面的影響。更進一步來說，當賭場提高賭金折扣的百分比時，同樣地也會對博奕的利潤產生破壞性的效應。

拋擲硬幣的例子

接下來我們以硬幣拋投（coin toss）的打賭方式，來說明為何賭客下注次數增加時，會降低最後結果的變異性。就如投擲一枚硬幣一樣，出現連續4次都是反面的可能性會遠大於連續出現8次反面的可能性（假設那個硬幣和拋投的方式都是公平的）。對於一位可以獲得固定賭金折扣比率的賭客而言，由於只下注4次可以有更多結果的變化性產生，所以他自然會比較喜歡只下注4次而非下注8次的方式，如此就會增加賭金折扣所產生的效應。

表16.1也顯示出某些賭場竟然會不可思議地設下限制下注次數的政策（一種不鼓勵賭客一直持續下注的政策）。在其他因素不變的情況之下，當下注的次數增加，賭場可以獲利的可能性也會增加，而賭客賭博最後結果的變化性則會降低。此外，當整個下注的賭注金額增加時，賭場可預期的毛利也會增加。因此，從不同的觀點來看，限制賭博的下注次數實在不是明智之舉。

 ## 豪賭客所需的費用及所帶來的利益

表16.2說明一個中級型豪賭客在三天兩夜的行程中所需要招待的

表16.2　賭場固定成本的回收預估

每筆毛利的利潤：		
下注次數[1]	每小時玩60把，共玩9小時	540
平均下注金額[2]	平均下注金額相當於15萬美元信用額度的2%	$3,000
下注總金額[3]	每把3000美元，共540把	$1,620,000
賭場理論毛利[4]	在10%的賭金折扣後，162萬美元×0.84%的	
	莊家優勢剩下的金額	$13,608
支出：		
房間、餐飲（RFB）[5]	根據1.06%的莊家優勢，維持45%的理論毛利	$3.477
機票費用[6]	依據拉斯維加斯賭場免費招待之規定	$9,000
內華達州博奕稅[7]	6.25%	$851
固定成本的回收預估（扣除大部分變動成本後）[8]		$280

註1. 假設每小時玩60把，共玩9小時。

註2. 假設信用額度為15萬美元，平均下注金額相當於該信用額度的2%。

註3. 每把3000美元，共540把。

註4. 162萬美元×0.84%（在預先考慮10%的折扣並玩了540把之後，押注在莊家的莊家優勢）。

註5. 以原本1.06%的莊家優勢計算出假設的45%的理論毛利，而不是0.84%實際優勢。然而，這項支出不應以其零售價看成是飯店部分的變動成本被估算低於50美元。對於許多供應頂級客層的賭場餐飲部而言，餐廳是租來的，而使得提供豪賭客的免費招待餐點幾乎接近零售價。RFB的成本計算如下：162萬美元×1.06%×45%（賭場容許該客層的免費招待額度）×45%（將零售價轉換成實際變動成本）＝3,477美元。

註6. 依據實際上拉斯維加斯賭場免費招待之規定所預估。

註7. 依照無特別條件限制的博奕執照預估的內華達州博奕稅（$13,608×6.25%）。

註8. 本回收預估可能未包含所有的變動成本。可能還有其他較小的成本。

費用以及賭博的結果。這個表就是刻意要展現出豪賭客所可能帶給賭場的利潤是多麼地薄弱。表16.2是假設賭客的每一把賭注都是固定不變的；而且這個例子也假設賭客的每一把都是下注在百家樂的莊家這一方，賭客贏錢的時候也都會被抽取5%的佣金。這些都是百家樂賭博遊

戲的標準規則和賠率。其他的假設還包括這一位賭客有15萬美元的信貸額度，每一次下注的金額都是固定以信用額度的2%來當做每一把的賭注。有研究發現，參與賭金折扣方案的賭客實際賭博的時間已經縮短（Binkley, 2001; Stratten, 2001），所以在這三天兩夜的行程中，估量賭客花在賭博上面的時間總共只有9個小時。

結果顯示，這位賭客所帶給賭場的利潤是非常微薄的，他累積的下注金額總共是1,620,000美元，扣除掉變動成本之後，最後讓賭場賺到的毛利竟然只有280美元。而且在表16.2涵蓋的內容之中，並沒有將其他固定成本考慮在內，這些固定成本是為了讓賭場可以在豪賭客群的市場中足以和對手互相競爭，而且支出數目都是非常龐大的（如大型豪華禮車的車隊、高級飯店套房，以及支付給行銷人員的費用等）。

賭場的管理階層也應該心理有數，這些豪賭客也是會有贏錢的時候，就像是研究報告裡面把這群顧客歸類為風險性高且具有大起大落的輸贏特性（Eadington & Kent-Lemon, 1992），而且這一群顧客給予賭場的潛在利潤又是非常微薄的（MacDonald, 2001）。這麼微薄的潛在利潤再加上大起大落的輸贏，足以讓賭場光是在一季的財務報表裡面，就會有非常極端的結果。Andrew MacDonald就指出，要讓最後的營運結果與賭場理論上的莊家優勢之差距只剩0.0005的話，需要賭客在百家樂下注的次數大約為1,500萬把，如此才能夠有95%的信心水準可以達成（MacDonald, 2001）。

因為華爾街的股市都會密切注意公司每季的營收報告，所以假如股票上市的賭場真的要和其他對手一起爭取這一群百家樂豪賭客戶群的話，就應該要為公司股票價格的高低振盪做好準備（Binkley, 2001, A1, A8）。之前就已經有很好的案例來證明，那些只有下注一把的豪賭客，對賭場收益所造成的驚人影響效應（Binkley, 2001, A1, A8; Eadington & Kent-Lemon, 1992）。如果賭場的管理階層願意接受豪賭客戶群所帶來的收益風險，那麼也應該要謹慎地建構交易的條件，務必要讓獲得的利潤足以平衡賭場所要承擔的風險。否則，賭場最好還

是捨棄這個豪賭客群的區隔市場，寧願讓公司的股票價格受到財務報表不佳的衝擊，也不要冒這麼大的風險。

　　最後，我們再以25美分的吃角子老虎機來做利潤的比較，以更進一步地凸顯出百家樂豪賭客戶群的風險性所在。以吃角子老虎機每小時轉動700次而言，9個小時的吃角子老虎機總共將會有6,300次的轉動。假設平均1次的賭注是1.25美元（也就是說，每次賭客都投了五個25美分的硬幣），而賭場在吃角子老虎機的莊家優勢是4.5%，所以理論上賭場可以賺取354美元的毛利。當然，這些毛利還要再扣除一些免費招待的支出和賭場的稅收等，但是吃角子老虎機最後所能剩下的利潤是有很大可能會超過280美元的。總而言之，可以瞭解到豪賭客在百家樂遊戲豪賭1,620,000美元所帶來的利潤，和25美分吃角子老虎機的賭客賭7,875美元所帶來的利潤，兩者到最後竟然幾乎是不分軒輊的。

大額賭金折扣政策

　　和賭場的行銷管理階層的討論中也發現，幾乎所有拉斯維加斯大道上的賭場，為了招攬豪賭客群的到來，都會主動提供「大額賭金折扣」的方案（quick-loss-rebate policies）。一般而言，大額賭金折扣的計算是以賭場理論毛利的45%或是賭客實際損失金額的15%這兩個金額中，比較大的那一個來當做回饋的基準，用來補貼賭客的機票費用和RFB免費招待的費用。這種優惠是提供給參加賭金折扣方案的賭客，額外再附加上去的優惠內容。在大額賭金折扣的優惠條例之下，一個瞬間就輸掉100,000美元的賭客，可以收到9,000美元的飛機票價退款，以及至少6,000美元的RFB免費招待。這種大額賭金折扣的優惠方案之所以會產生，就是因為賭場的管理階層相信賭客的這些大額賭金折扣，事實上可以直接變成是賭場所賺進來的營收。

　　這種方案等於是用額外的優惠條件，去吸引賭客下注次數減少但是每把賭注金額變大的賭博策略。大家應該要仔細思考，這些大額

賭金折扣的方案所提供的優惠以及折扣的例子，證明了類似的行銷手法都是在引導賭客減少他們的下注次數。賭客在考慮這些賭場所提供的優惠方案之後，他若賭輸了100,000美元，就應該立即停止賭博（Binkley, 2001）。在這種情況之下，許多賭場會依據大額賭金折扣的方案，提供給賭客19%的賭金補償（也就是10%的賭金折扣再加上9,000美元的機票費用補助），而且還會再給予賭客RFB的相關補貼。

在這個例子中，賭客假如賭輸了10萬美元，則賭場實際上只能贏得81,000美元，賭場還要再負擔所有RFB的招待花費。但對賭場而言，很不幸的是，假如賭客並不是輸錢而是贏錢的時候，情況會更糟糕。因為如果賭客是賭贏了100,000美元，他應該就會立即停手，而改換到另一家也提供類似大額賭金折扣方案的賭場去繼續賭博（Binkley, 2001）。由於幾乎所有拉斯維加斯的賭場，都積極地提供這種大額賭金折扣的方案來吸引豪賭客群上門，因此，如果賭客剛開始就輸掉了10萬美元，他就應該要離開賭場，再去另外一家賭場繼續賭博，假如他後來贏了10萬美元，那麼賭客等於是到賭場來免費玩了一趟卻完全沒有任何的損失。然而，如果賭客是一開始就賭贏了10萬美元，然後帶著這筆錢轉換到另一家賭場，則對於這第二家賭場而言，這一名賭客等於是帶著一筆全新的現金款項前來賭博，假如賭輸了，在提供賭客的大額賭金折扣的條款之下，賭客將不會損失全部的10萬美元，因為第二家賭場同樣地也會退還其中的19%，並且也有可能會再提供RFB的免費招待。

對於享有大額賭金折扣優惠的賭客，賭場也會同時再提供大額賭金折扣的優惠。這種大額賭金折扣的方案是，如果賭客在14天之內就付清所有賭今金，則賭客就可以再享有另一個3%的賭金折扣，像這類的折扣方案等於是讓賭場的利潤雪上加霜。這些方案讓造訪拉斯維加斯的豪賭客群，不但可以盡情享受奢華的餐飲及住宿設施，並且在賭博的時候是很有機會可以賺得到錢的。假如賭場像這樣一直捨棄自己的莊家優勢，長久下來，要享有利潤根本就是不太可能的事。

　　所有的折扣方案已經讓賭場的獲利能力降低了，而由於賭場對財務管理的重新認定，以致現在連賭博贏錢的賭客都可取得折扣上的優惠，讓賭場的獲利能力再次受到影響。雖然賭場的管理階層通常都會認為只有賭輸的賭客才會獲得折扣，但那些賭贏的賭客也獲得折扣，因為理論毛利是經由賭客輸贏之間長期的差異來計算。事實上，這些折扣方案已經降低了賭客輸錢和贏錢的差距了，因為賭客輸錢的時候，原本用來支付輸給賭場的錢會被打折（原本應該要輸掉100%的賭金，折扣之後只須付80%的金額）。換句話說，在賭金折扣方案的協定下，雖然賭場會獲利或是損失的機率可維持不變，但是當賭場賭贏的時候，所能贏取的僅是賭客原來賭金的一部分而已，所以也造成賭場可以贏錢的期望值被調降。這個較低的期望值是因為賭金折扣條款所造成，因為不是只有賭輸的賭客才會有折扣，而是所有的賭注都受賭金折扣方案所影響。

爭取豪賭客群所需花費的成本

　　賭場的管理階層都會非常樂意地提供免費的住宿與豪華的餐食給豪賭客群，然而這些相關成本都是非常可觀的，因此管理者需要一些原則來協助他們控管這些費用。大多數賭場提供給賭客的免費招待成本都會設定在賭客理論損失金額的35%到50%之間（Rubin, 1994）。然而，對於獲得折扣的賭客而言，賭場等於是高估了他們理論上所能貢獻的毛利了，因為賭場原本可以擁有的莊家優勢已經因為賭金折扣而減少了。在所有受訪的賭場裡面，沒有任何一家賭場把這種莊家優勢的減少反映在免費招待的規範原則當中，這意謂著免費招待的成本已經超出原本所設計的限制規範了。假如再不修正理論毛利的估算方式，只會更進一步地減少豪賭客群的獲利空間。

　　為了要招待這些豪賭客群，大筆資金的投入是必要的。研究也顯示出，諸如精緻美食餐廳等的舒適設施，對於賭客前來賭博之意願有正面性的影響（Roehl, 1996, pp. 57-62），而且這些設施也可以幫助賭場在他們的目標客戶群中自我定位（Brock, Newman, & Thompson, 1992）。這種策略也是拉斯維加斯賭場訴求豪賭型顧客之核心所在，由處處可見的大型豪華轎車車隊、奢華的飯店套房，以及越來越多的世界級購物精品店和高級餐廳等（Miller, 2000）就可以得到證明。照理說，賭場從這些慕名而來的豪賭客身上可以獲取的利潤，應該要相當於提供這些舒適設施所需花費的支出才對，更何況這些花費都是相當驚人的。例如在1999年，MGM（米高梅賭場）就為了豪賭客群花了1億8,000萬美金來建造頂級的渡假型別墅，這就是經常被大家所通稱的「豪宅」（Binkley, 2001）。

　　其他成本則是與頂級的豪賭客有關，因為頂級的豪賭客還可以再獲得之前所沒有提到過的其他優惠。例如，他們除了可以獲得大筆的折扣之外，還有「來店禮的現金餽贈」（即 "show-up" 或 "walk-in" money）、免費贈送的籌碼（promotional chips，也就是促銷用的禁止轉換籌碼）以及機票費用等的補貼，儘管事實上，賭場通常都會以私人的噴射機來接送這些頂級豪賭客，他們仍然可以獲得機票費用的補貼。在提供優惠的同時，賭場通常也不會對這些頂級的豪賭客提出最低賭博數量的限制設定（如至少要下注多少次才可以獲得優惠）。但是賭場應該是要仔細地去瞭解，提供如此的優惠服務，到底可以獲取多少的潛在利潤。也有學者注意到關於豪賭客群獲利潛力的議題，認為如此高的交易成本會影響到利潤（請參考Kale, 2001）。這裡所描述的眾多優惠方案，似乎也正支持著這樣的說法。

 提供給21點遊戲賭客的折扣

在21點遊戲中，賭場的莊家優勢會受到紙牌副數、賭場規則和賭客技巧（最重要的一項因素）等所影響。例如，在使用雙副牌的牌局中，若以拉斯維加斯大道上賭場的一般規則來計算，賭場的莊家優勢可以低到0.32%；假如使用單副牌，實際上還可能帶給賭場輕微的不利，約計－0.01%。這些莊家優勢的計算是假設賭客都具有一般的技術水準，也就是賭客賭博的方式是可以讓賭客的期望值最大化的玩法（即完美玩法）。更糟的是，21點在本質上就比百家樂更具變化性，不論是分牌或加倍下注的選擇，都會大大地增加遊戲結果的差異性。所以和百家樂賭博遊戲相比較的話，假如玩21點的豪賭客也可以得到賭金折扣的話，賭場的獲利潛力會流失得更嚴重。

21點遊戲的莊家優勢偏低，這是假設賭客擁有一般的技術水準，並認為大多數賭客都不太會玩的情況下估算出來的（Griffin, 1991, pp. 69-82，引自Eadington & Kent-Lemon）。然而有一篇研究卻指出，豪賭客（每把下注在100美元或是以上的賭客）比其他小額下注的賭客具有更高超的技巧水準（Griffin, 1991）。

如此可見，若賭場的管理階層提供單副或雙副牌的遊戲，又要再提供折扣優惠給豪賭客的話，他們就已經讓自己的賭場陷入虧損的狀態。而若還要再提供住宿及餐飲的免費招待（RFB），或退還機票費用等補貼，那麼賭場的虧損將會更加嚴重。所以與21點賭客談優惠條件時，應該要特別地小心謹慎。因為賭場的莊家優勢與賭客的技巧呈現反向的關係，因此賭場可能已經沒有太多理論毛利可以供賭場再做退款的優惠了。

對於一般技術水準的21點遊戲賭客而言，免費招待的額度計算是基於賭場的莊家優勢來估算的，而這樣的估算值就已經是大於賭場實

際的莊家優勢。賭場會付出太多的免費招待給賭客的原因，是源於顧客分級制度的先天限制以及在實際操作上面的困難所致。玩家評比系統（player-rating system），是以固定的分類方式依賭客的技術水準來區分，將賭客分為像是「高超型」（hard）、「普通型」（average）和「拙劣型」（soft）等等不同的等級。賭場的莊家優勢會因等級的不同而有高低的差異，例如面對「高超型」的賭客，賭場可以獲得的利潤將會是最微薄的（如0.75%）。假如有一位賭客的玩法技巧非常好，賭場可以得到的莊家優勢比上述最微薄的0.75%下限還要低的話，賭場就會高估自己可以從這位賭客身上所賺取的利潤，結果就會導致賭場給予太多的免費招待，完全超過賭場原來所設定的免費招待金額的限制原則（Rubin, 1994）。尤其在旺季繁忙的時候，賭場的領班有時很難去監控所有豪賭客的行動，甚至連作弊的賭客（card counters，指賭客私下默記所有出牌的狀況，以作為後續賭博策略的依據，是屬於非法的賭博行為），有時也會得到完全免費招待的特權，儘管在事實上這種賭客在賭博上幾乎是穩賺不賠的（Singer, 2001, pp. 36-37）。有1家位於拉斯維加斯的賭場最近終於瞭解到，提供賭金折扣給21點的豪賭客是非常不划算的。這家賭場不再提供任何的賭金折扣給21點的豪賭客，原因是這類方案沒有利潤可言。

 ## 提供給快骰遊戲賭客的折扣

該提供多少的賭金折扣給快骰賭客是個很難回答的問題，因為每種賭注都是很不一樣的，而且它們的莊家優勢差別都很大。因此，很難決定快骰遊戲整體而言可以為賭場帶來多少的莊家優勢。因為要提供賭金折扣給賭客，所以賭場勢必需要假定賭客的下注策略，以及如此的策略會為賭場帶來多少的利潤。或是賭場也可選擇以賭客下注的情況來設定，建構出莊家優勢的估算方式。同樣地，賭客也會被要求

至少要下注多少把，才能夠獲取賭金折扣的優惠。如此條件下，賭場才能夠確保它可以得到理論上的莊家優勢。

因為賭場的莊家優勢在同一類型賭博遊戲的不同種賭注之間，以及不同類型的賭博遊戲之間都會有所不同，賭場不應該提供固定比例的賭金折扣給予參與不同遊戲的賭客（如快骰、21點和輪盤）。提供10%的折扣給快骰的賭客，與提供10%的折扣給21點的賭客，其結果很有可能是大不相同的。折扣的給予應該是要根據不同的下注次數（如最低下注次數的限制）、所玩的遊戲項目，以及所下注的種類等等因素而有所不同。

最低局數限制的測試

到目前為止，論及最低局數限制都只是著眼於賭客下注的次數或是實際賭博的時間，然而，Eadington與Kent-Lemon卻提到一種更加微妙的要求方式，這是一家大西洋城的賭場用在招待豪賭客的方案（Eadington & Kent-Lemon, 1992）。在1990年代初期，曾經有一位國際豪賭客帶著喧騰一時的好運氣穿梭於若干著名賭場的百家樂牌桌上，贏得了數百萬美元，以致於累積了一筆雄厚的資金。其中有一家大西洋城的賭場完全不顧他的好運氣和充足的賭資，答應無論輸或贏，只要他願意玩到累積的金額達到1,200萬美元，即同意接受他每次下注200,000美元的賭注在百家樂的牌桌上。以每1次下注都是200,000美元而言，這個協議等於是設定了賭客賭博的結果可以是在贏60把或是輸60把之間。應用Griffin的賭徒毀滅公式（Griffin, 1991），這位賭客可以賭贏到上限60把的機率為0.237，而賭輸到上限60把的機率是0.663，而這些機率值是假設賭客只有下注在莊家的情況之下所計算出來的。這種賭場強制要求的輸贏金額之約束，讓賭場可以有一定程度的自我保護，以使賭場可以免於遭受重大的損失，並且也讓賭場有機

會可以藉由賭博遊戲所賦予賭場的莊家優勢之運作下，幫賭場賺取利益。雖然這個案例中並沒有包含賭金折扣的方案在內，但是這個例子就彰顯出最低局數限制可以如何保護賭場，讓賭場免於受到賭客輸贏結果的影響，進而產生短期間內營運的重大波動。

　　不過，在實際的營運管理上，最大輸贏是很難強制要求的。當賭客已經輸掉一大筆錢之後，賭場的管理階層很難再去強制要求他再繼續賭下去。事實上，剛才所提到的那位大西洋城的豪賭客，在他賭了70個小時之後，就已經輸掉了940萬美元，然後他就停手了，並沒有真正地達到當初所約定的1,200萬美元（Eadington & Kent-Lemon, 1992）。

折扣背後的基本原理

　　如果賭金折扣方案真的就像上述所計算的那樣，對於賭場具有如此大的破壞性，那麼為什麼類似的方案還是如此地風行呢？或者，更確切地說，為什麼這種方案的負面效果似乎都沒有被發現呢？這些議題都是很難回答的。根據賭場管理階層的實際經驗以及對他們進行訪談之後發現，他們對於之前原始的折扣方案以及現行的改良方案，有下列的看法。

　　首先，以拉斯維加斯的市場而言，優惠方案或賭金折扣方案是最近才興起的現象，於1990年代初期開始流行。實際興起的緣由主要是因為賭場試著要處理顧客所積欠的呆帳（Binkley, 2001）。一開始的情況是，有些豪賭客在賭輸了一大筆錢之後，發現他們自己並沒有能力去清償積欠的賭債。剛開始的時候，賭場的管理階層就會和他們接洽並且商討還款的計畫。假如欠債的賭客有清償債款的誠意，管理階層就會把原來的帳款打個折扣，因為他們認為，能夠收取部分的帳款回來，總比讓那筆呆帳一直掛在那裡的好。後來，折扣方案由原本只是催收帳款的策略，轉化而成為一種吸引其他賭場的賭客前來光顧的優

惠方案（Binkley, 2001）。當折扣方案變成是提供給賭客的優惠時，賭場變成是要和同業一起互相競爭，也就是要能夠讓方案儘量符合賭客的利益。

　　即使有些賭場的管理階層已經瞭解到類似的方案會讓賭客有獲利的空間，許多賭場仍然一直提供這種方案給予豪賭客群（Binkley, 2001）。主要是因為長久以來，豪賭客群這個區隔市場對於賭場的營收有著相當重要的貢獻，我們相信，許多賭場的管理階層應該還是一直保有這種觀念，認為這個區隔市場還是像以前一樣有利可圖。賭場的管理階層假如還是一直抱持著這種觀念，再加上他們對賭博遊戲的機率又不是太瞭解，他們就會讓賭場的利潤每況愈下。

　　賭場的行銷人員和賭場的工作人員都會和賭客做個人化的溝通。優惠條件的洽談以及追蹤賭客的下注情況，也都是依個別賭客的不同來進行作業[1]。通常賭場的環境被認為與賭客之間具有敵對性的本質，是賭客和賭場之間的爭鬥（*High Roller's Vegas*, 1998），所以當賭場行銷人員思考著某位顧客可以為賭場帶來多少利潤時，通常會斷然地宣稱「我們能打擊A賭客」或是「A賭客不可能會贏」（Binkley, 2001）。但在折扣優惠盛行的賭博遊戲中，例如像百家樂，是沒有所謂的賭客A或賭客B的。百家樂是一種機率的賭博遊戲，結果取決於剩下的紙牌張數和遊戲的規則。在標準的遊戲規則和賠率之下，整體結果對於賭場是比較有利的。賭場的行銷人員總是依據賭客之前的輸錢紀錄作為理由，幫那些總是賭輸的賭客大打折扣。但遺憾的是，有總是輸錢的賭客，也有幾乎總是贏錢的賭客。在其他條件都保持不變的情況下，這兩種賭客之間的差距就成為賭場的營運總毛利。所以，博奕遊戲本身並不知道也不在乎是誰來下注，它只是在所有的下注金額之中，固定地取走應該要屬於賭場的那一部分。

　　也許有人會質疑為什麼折扣方案對於利潤的損害尚未在損益表上被注意到，或許也有可能已經有人注意到了。最近有一位賭場的管理

1. 下注追蹤需要賭場員工觀察及記錄玩家所押的每一支賭注。

階層就提出，他感受到需要拿吃角子老虎機所獲取的利潤來補貼豪賭客在賭桌上讓賭場蒙受的損失（Binkley, 2001）。他不但有了這樣的想法，在行動上，他也把賭場的營業範圍從豪賭客的區隔市場中抽離出來，並且重新定位他自己的賭場。賭桌遊戲的毛利向來都被認定是拉斯維加斯大道上賭場營收的主要來源，但是這個帳面上的數字卻不包括賭金折扣方案的負面效應。然而內華達州的賭場並不需要向內華達州博奕管理委員會（Nevada Gaming Control Board, NGCB）報告折扣優惠方案或賭金折扣方案執行之後的實際結果，因為委員會認為退款和折扣都是商業議題，而不是博奕的相關議題（Stratten, 2001, pp. 1, 4）。而且，賭場的住宿部門營運得好的話，所獲取的利益就可以抵銷賭場折扣的支出了。對那些以商展會議為主的高房價飯店而言，就算他們也同樣犯下在賭場行銷方面的錯誤，但賭場仍然可能有充分的收入來平衡這些損失。同樣的情況也可能會發生在以精品店為銷售主力的賭場上。在相同的情境下，成功地結合精品店、飯店、老虎機以及高級餐廳等的營運，是可以消除掉折扣方案所造成的損失。更進一步地，從中級型賭客所獲取的利潤，也可能有一部分要拿來彌補豪賭客折扣方案所造成的負面損失。

賭場的行銷人員經常會被要求要賭客來賭場，而且常會以帶來的賭客多寡作為績效評估與薪資福利的計算基準。這種情況下，賭場的行銷人員當然會很喜歡運用賭金折扣方案這樣的銷售工具，雖然許多賭場的管理階層還不是很理解折扣所可能產生的影響，不過，這種方案卻大大地受到賭客的歡迎。那些超級的豪賭客群，也就是業界一般所通稱的「大鯨魚」（whales）（*High Roller's Vegas*, 1998），是所有知名的賭場飯店爭相所要招待的對象，但是依據資料顯示，這群賭客的數量並不多（Eadington & Kent-Lemon, 1992），全世界大約只有250到300位（*High Roller's Vegas*, 1998; Ward, 2001. pp. 1-22）。要從其他賭場手中把這種超級的豪賭客「搶」過來的話，最容易的方法就是提供更大的博奕優惠。某些賭場的管理階層開始發現這種策略不見得有

利，尤其是在某些情況下，這種作法已經變成是要讓賭場放棄它所有的利潤了（Binkley, 2001）。就如同之前所討論的，假如沒有控制賭客的局數，那麼即便是小小折扣也可能會把賭場的莊家優勢從賭場這邊轉移到賭客那邊。

對百家樂賭金折扣方案的建議

在百家樂遊戲中，賭金折扣的確會大幅降低賭場的莊家優勢，所以為了建立一套有利可圖的折扣方案，賭場必須先確認它在折扣之後還要保有的優勢是多少。一旦決定出新的莊家優勢之後，賭場的管理者即必須決定，在剩下來的莊家優勢中，有多少的比例是要用來回饋到賭客的免費招待和飛機票價上。**表16.3**顯示，假如只有折扣的話，賭場的莊家優勢所受到的影響是多少。**表16.4**的例子則顯示賭場可以如何管理百家樂賭客的折扣計畫，才不會喪失額外的利潤。**表16.4**是一家拉斯維加斯賭場飯店賭桌實況的簡要版本。而要能應用這個表格，賭場的領班需先追蹤賭客的每一筆賭注。這個表被用來計算賭場只能花多少金額提供免費招待、機票費用以及賭金折扣等，才不會透支它原本所預先設定的理論毛利。

先確定賭客的平均下注金額以及賭客所下注的次數，以牌盒（shoe，在牌桌上放置待發的撲克牌的盒子或器具，玩完了一個牌盒大約就等於下注了78次），賭場可以依據**表16.4**所列的金額，提供百家樂的賭客免費招待、機票費用以及賭金折扣等的優惠，之後賭場還能夠保有至少38%的理論毛利。也就是說，**表16.4**所列的資料等於是賭場最多可以將理論毛利的62%回饋給賭客。這62%的保守回饋限制是假設所有的賭注都是下注在莊家這一方。經過我們在拉斯維加斯實際測試這個回饋限制的結果，發現因為有些賭客還是會下注在「和局」以及「閒家」的關係，所以這個方案在實際上只有回饋50%的理論毛利給賭

436

表16.3 賭金折扣後的賭場優勢

玩完的牌盒數	百家樂折扣	$1,000	$2,000	$3,000	$4,000	$5,000	$6,000	$7,000	$8,000	$9,000	$10,000	$12,000	$14,000
1	10%	1.058%	1.041%	0.938%	0.809%	0.737%	0.678%	0.638%	0.612%	0.589%	0.576%	0.559%	0.549%
2	10%	1.058%	0.972%	0.856%	0.782%	0.746%	0.717%	0.702%	0.694%	0.686%	0.679%	0.673%	0.668%
3	10%	1.048%	0.939%	0.843%	0.793%	0.769%	0.753%	0.747%	0.741%	0.736%	0.733%	0.729%	0.726%
4	10%	1.049%	0.919%	0.840%	0.807%	0.789%	0.780%	0.773%	0.771%	0.767%	0.765%	0.762%	0.761%
5	10%	1.036%	0.905%	0.842%	0.820%	0.805%	0.798%	0.794%	0.791%	0.789%	0.788%	0.787%	0.785%
6	10%	1.027%	0.900%	0.850%	0.829%	0.819%	0.813%	0.810%	0.807%	0.807%	0.806%	0.804%	0.804%
7	10%	1.010%	0.895%	0.854%	0.838%	0.830%	0.826%	0.822%	0.821%	0.820%	0.819%	0.818%	0.817%
8	11%	0.999%	0.880%	0.839%	0.824%	0.818%	0.813%	0.810%	0.809%	0.808%	0.808%	0.806%	0.806%
9	12%	0.988%	0.860%	0.824%	0.812%	0.804%	0.801%	0.798%	0.797%	0.796%	0.795%	0.794%	0.794%
10	13%	0.968%	0.844%	0.810%	0.798%	0.790%	0.789%	0.786%	0.785%	0.784%	0.783%	0.783%	0.782%
11	14%	0.957%	0.832%	0.797%	0.786%	0.780%	0.777%	0.774%	0.773%	0.772%	0.771%	0.771%	0.771%
12	14%	0.945%	0.832%	0.801%	0.792%	0.787%	0.784%	0.782%	0.781%	0.780%	0.780%	0.779%	0.779%
13	15%	0.934%	0.815%	0.788%	0.778%	0.774%	0.772%	0.769%	0.768%	0.768%	0.768%	0.767%	0.766%
14	15%	0.923%	0.819%	0.793%	0.785%	0.780%	0.778%	0.777%	0.776%	0.775%	0.774%	0.774%	0.774%
15	16%	0.911%	0.806%	0.780%	0.772%	0.768%	0.765%	0.764%	0.763%	0.762%	0.762%	0.762%	0.761%
16	16%	0.909%	0.805%	0.784%	0.777%	0.773%	0.770%	0.769%	0.769%	0.769%	0.768%	0.767%	0.767%
17	17%	0.890%	0.792%	0.771%	0.764%	0.760%	0.759%	0.757%	0.757%	0.756%	0.755%	0.755%	0.755%
18	17%	0.888%	0.795%	0.775%	0.770%	0.765%	0.763%	0.762%	0.761%	0.761%	0.761%	0.760%	0.760%
19	17%	0.886%	0.797%	0.778%	0.772%	0.769%	0.767%	0.766%	0.766%	0.766%	0.765%	0.765%	0.765%
20	17%	0.883%	0.799%	0.783%	0.777%	0.773%	0.772%	0.771%	0.770%	0.770%	0.770%	0.769%	0.769%

假設：1. 只下注在莊家。
2. 在無賭金折扣下的賭場優勢＝1.058%。
3. 有50%為1單位的下注金額，50%則是4個單位。
4. 至少要賭輸50,000美元才員有折扣資格。

表16.4　由平均下注金額及百家樂下注次數所決定的折扣、優惠及機票費用獎勵

玩的牌盒數	百家樂折扣	\$1,000	\$2,000	\$3,000	\$4,000	\$5,000	\$6,000	\$7,000	\$8,000	\$9,000	\$10,000	\$12,000	\$14,000
							機票費用及優惠層級						
1	10%	\$256	\$498	\$627	\$635	\$653	\$645	\$644	\$655	\$657	\$679	\$734	\$801
2	10%	\$512	\$889	\$1,063	\$1,187	\$1,343	\$1,473	\$1,639	\$1,820	\$1,993	\$2,162	\$2,540	\$2,910
3	10%	\$756	\$1,258	\$1,547	\$1,830	\$2,147	\$2,467	\$2,824	\$3,172	\$3,514	\$3,877	\$4,596	\$5,307
4	10%	\$1,010	\$1,613	\$2,048	\$2,527	\$3,019	\$3,540	\$4,050	\$4,602	\$5,124	\$5,667	\$6,745	\$7,843
5	10%	\$1,237	\$1,961	\$2,573	\$3,257	\$3,931	\$4,636	\$5,355	\$6,068	\$6,800	\$7,529	\$9,007	\$10,454
6	10%	\$1,462	\$2,329	\$3,148	\$3,993	\$4,879	\$5,773	\$6,682	\$7,584	\$8,532	\$9,453	\$11,287	\$13,169
7	10%	\$1,659	\$2,694	\$3,700	\$4,759	\$5,837	\$6,949	\$8,025	\$9,146	\$10,263	\$11,378	\$13,628	\$15,872
8	11%	\$1,863	\$2,982	\$4,092	\$5,265	\$6,487	\$7,692	\$8,915	\$10,159	\$11,400	\$12,667	\$15,137	\$17,630
9	12%	\$2,057	\$3,213	\$4,449	\$5,755	\$7,057	\$8,401	\$9,736	\$11,095	\$12,451	\$13,803	\$16,531	\$19,253
10	13%	\$2,209	\$3,445	\$4,770	\$6,173	\$7,573	\$9,053	\$10,490	\$11,995	\$13,415	\$14,871	\$17,810	\$20,745
11	14%	\$2,380	\$3,686	\$5,090	\$6,581	\$8,105	\$9,647	\$11,179	\$12,738	\$14,293	\$15,846	\$18,978	\$22,142
12	14%	\$2,542	\$4,021	\$5,601	\$7,306	\$9,010	\$10,732	\$12,446	\$14,187	\$15,924	\$17,693	\$21,191	\$24,682
13	15%	\$2,695	\$4,192	\$5,875	\$7,620	\$9,441	\$11,246	\$13,039	\$14,863	\$16,683	\$18,537	\$22,202	\$25,864
14	15%	\$2,847	\$4,551	\$6,408	\$8,367	\$10,329	\$12,313	\$14,323	\$16,326	\$18,325	\$20,322	\$24,348	\$28,406
15	16%	\$2,980	\$4,726	\$6,639	\$8,663	\$10,692	\$12,743	\$14,823	\$16,897	\$18,967	\$21,074	\$25,243	\$29,405
16	16%	\$3,162	\$5,035	\$7,160	\$9,358	\$11,563	\$13,791	\$16,047	\$18,298	\$20,585	\$22,830	\$27,351	\$31,910
17	17%	\$3,236	\$5,177	\$7,347	\$9,597	\$11,857	\$14,182	\$16,497	\$18,806	\$21,111	\$23,413	\$28,095	\$32,730
18	17%	\$3,410	\$5,515	\$7,854	\$10,321	\$12,753	\$15,208	\$17,697	\$20,181	\$22,659	\$25,177	\$30,166	\$35,194
19	17%	\$3,583	\$5,854	\$8,364	\$10,962	\$13,609	\$16,240	\$18,904	\$21,562	\$24,257	\$26,909	\$32,291	\$37,625
20	17%	\$3,755	\$6,193	\$8,918	\$11,689	\$14,469	\$17,317	\$20,157	\$22,989	\$25,820	\$28,689	\$34,380	\$40,110

備註：機票費用不可超過航空公司的票價。未使用的機票費用可轉換成RFB的經費。上表的數字是機票費用，玩家也可獲得等值的RFB費用。折扣的最低門檻是玩家賭購50,000美元。

客。最後要說明的是，平均下注金額的估算方式，是假定有50%的賭注會等於平均下注金額，另外50%的賭注會等於平均下注金額的4倍。這種估算方式是根據我們在現場實際觀察而得來的。

◎ 表16.4的解釋

從表的左邊至右邊來看，第一欄是下注的次數，是以百家樂的牌盒爲單位來計算的，玩完了1個牌盒大約就等於是下注了78次，要特別注意的是，下注78次並不等於發牌78次，因爲有很多百家樂的玩家在牌局進行當中，偶爾會跳過幾次的發牌而不出手下注。第二欄列出來的是賭客實際賭金的折扣百分比。在表格中其餘那些欄位的第一列所代表的是賭客的平均下注金額。當平均下注金額維持不變的時候，假如下注的次數增加，賭場所可以給予的折扣數就會提高。所以對於賭客下注次數的要求是非常重要的，它可以保護賭場的利潤，否則讓賭客隨意玩的話，賭場等於是會因爲折扣方案而蒙受額外的損失。

再回到表16.4，如果有一個百家樂賭客以平均3,000美元的金額下注，總共玩了10個牌盒（也就是等於下注了780次），賭場就可以給予這位賭客13%的賭金折扣。此外，賭客還可以再獲得4,770美元的機票補貼，以及另外還可以擁有4,770美元額度之免費享受RFB的招待。（這個4,770美元的金額可以在平均下注金額3,000美元的那一欄和下注次數10個牌盒的那一列的交叉點上查詢得知）。

在這個方案中，爲了要保障賭場的利潤，賭客至少要下注50,000美元的賭金，才有資格可以要求賭金折扣優惠和飛機票價的補貼。而且在這個方案裡面，飛機票價的補貼是不可以超過實際票價的。許多賭場將飛機票價的補貼當做是一種現金贈送的優惠，而不是一種補貼。然而，在這個方案的條款下，飛機票價補貼所剩下來的餘額是會被使用於其他的免費招待上。如果這些免費招待被應用於賭場其他的營業項目中，它就會變成是一種內部轉帳的成本，如此一來，也可以因爲這個方案的執行而直接增加了賭場實際的邊際利潤。

這個方案還有一個非常好的做法就是，它的交易條件都是非常一致的（"one voice"）。以一種公平統一政策，賭客就不會再與其他的賭客互相比較誰得到的交易條件比較優惠，或者是賭客也不可能會發現有其他的賭客獲得比較優惠的招待。而且，賭場的銷售人員即使無法完全瞭解折扣的數學運算，也不會因此糊里糊塗地亂答應賭客優惠條件而損失了賭場的利潤。國際賭客通常都是來自遠方的客人，他們的文化背景及風俗習慣也都有很大的差異，但是這個方案卻可以提供一個非常一致的交易條件，幫助賭場在豪賭客群的這個區隔市場當中，穩定地保有賭場應得的利潤。

折扣的危險性

總而言之，賭場的管理階層必須理解折扣對於利潤的影響，並且要求豪賭客賭博的時間必須要夠長，才可以確保賭場能夠保有可接受的收益。當提供賭金折扣方案時，管理階層也必須掌控賭客下注的數量，才能夠確認賭客可能會有的遊戲結果的差異性是在賭場可以接受的範圍之內。賭金折扣方案也應該要防止賭客把不同賭博遊戲實際賭輸的賭金一起合併計算（如快骰和百家樂），因為不同的賭博遊戲就會有不同的莊家優勢。另外，像是21點的賭博遊戲，在規劃折扣方案的條件時，賭客的賭博技術水準應該是一個主要的考量因素，而不是賭客過去輸贏的歷史記錄。如果無法確定賭客的賭博技術水準，設定比較保守的假定數據才可以幫賭場維持它的莊家優勢。賭場的管理階層必須仔細地計算賭客賭博數量的限制，才能夠維護賭場獲取利潤的能力。最後，賭場的管理階層也應該特別注意與方案相關的固定成本和變動成本的結構，而且也要注意這樣的成本架構在特定的客戶群以及一般的豪賭客群之間的異同。雖然折扣方案並不一定會為賭場帶來可怕的災難，但是當管理階層不瞭解其真實的影響力時，賭場將會付

出不小的代價。因此，在拉斯維加斯這麼競爭的環境裡，強勁的競爭
對手也越來越多的情況之下，新開張的賭場是否還能夠再倚賴豪賭客
來當做利潤的主要來源呢？這個問題是值得探討的。

第十七章

運動簽注的經營

♚ 發展史

當「博奕大開放法案」（The Wide Open Gambling Bill）在1931年通過的時候，並沒有包括競賽簽注（race books）以及運動簽注（sports books，現在稱為sports pools）。競賽簽注一直到1941[1]年才正式合法化。事實上，當初巴克西・席格（Bugsy Siegel）來到拉斯維加斯的原因，就是因為競賽簽注剛剛合法化，所以他到拉斯維加斯來成立通訊社（wire service），以便從全美國各地的大型賽馬場傳送比賽的最新訊息過來拉斯維加斯，這些訊息包括得勝的馬匹以及賽馬場所公告的賠率。在當時，全美國有好幾百家非法的競賽簽注站可以提供給賭客下注以簽注賽馬。通訊社要派遣員工駐點在各個主要的賽馬場，並且透過電報，把比賽的結果傳送到有付費使用的競賽簽注站。沒有人真正知道通訊社是如何得到這一些比賽訊息的，因為賽馬場一直想要把通訊社趕出他們的場子，一方面是因為這一些比賽訊息是傳送到非法營業的場所，另一方面則是因為這一些非法營業的場所也等於是賽馬場的競爭對手。

在當時，巴克西等於是擁有「美國傳播有線公司」（The Trans-America Wire Service）的西海岸分公司（Reid & Demaris, 1963）。「美國傳播有線公司」原本是由芝加哥的黑幫教父艾爾・卡彭（Al Capone）所建立的，為的是要對抗詹姆士・瑞金（James M. Ragen）旗下的洲際傳媒服務公司（Continental Press Service）。

在1946年的6月間，瑞金在芝加哥遭到槍擊，然後被安置在警方24小時的戒護當中。後來，瑞金卻在身體逐漸復原當中，突然病發身亡。雖然有警方的保護，他卻仍然死於水銀中毒。在瑞金過世之後，卡彭等於掌控了所有的市場，變成壟斷的局面。既然卡彭已經控制了

1. 第57號參議院法案修訂內華達州州法第210條，特別禁止競賽簽注以及運動簽注的交易。

所有賽馬場的通訊線路，他也就沒有必要再繼續經營「美國傳播有線公司」了。

可是在那時候，巴克西卻已經建構好「美國傳播有線公司」在加州及內華達州的傳送線路，但是他需要更多的資金來完成「佛朗明哥賭場飯店」（Flamingo）的營建工程。巴克西最後丟出了一個條件，要求芝加哥那邊以200萬美元的代價來取得他對「美國傳播有線公司」的控制權，否則就應該要放手，讓他完全接管整家公司（Reid & Demaris, 1963）！這樣的最後通牒應該是會讓芝加哥那裡的黑社會組織不太高興。他對於「美國傳播有線公司」的交易條件採取如此強硬不妥協的態度，也有可能為自己引來日後的殺機。

在1940年代末期，拉斯維加斯所有主要的賭場都設置了競賽簽注站，但是唯一的一家可以提供比賽結果的通訊社卻又掌握在犯罪組織成員的手中。賭場的管理階層都相信競賽簽注站可以吸引大量的顧客上門，因此對於賭場的競爭力具有絕對的必要性。很不幸的，這些犯罪組織所開出的條件卻是，除非給他們一些賭場的股份，否則他們就不願意提供線路服務（Cahill, 1977）。

在基福弗（Kefauver）參議員召開了美國境內組織犯罪的聽證會之後，為了遏止非法賭博，通過了一些法案。其中的一條「聯邦政府投注稅」（Federal Excise Wagering Tax）的徵收法案，從1951年的10月20日開始正式實施。依據這項法案，所有投注競賽與運動簽注的賭客，都需要被課徵10%的稅金[2]。這項稅捐法案裡面也針對所有應該繳納稅金的人，或是接受下注而應該要繳納稅金的賭場，徵收了一項職業稅（occupational tax）[3]。這個法案之所以要如此設計的目的就是，當有人未誠實地繳納這10%的稅金時，權責單位就可以依據職業稅（也就是賭徒這項職業）來控告他們沒有誠實申報或是控告他們逃漏稅。

發展至此，競賽簽注已經變成是內華達州合法賭場的一部分

2. 1951 Pub. L. 183, Part VII, Chap. 27A, Sec. 3285, pp. 529-31.

3. 每人每年必須申報繳交50美元。

了，但是線路服務是競賽簽注的命脈，而這條命脈卻又掌握在犯罪組織的手裡。為了要幫競賽簽注清理門戶，稅捐稽徵委員會（Tax Commission）在1952年頒布了一項管理條例，規定所有的賭場，只要賭場內有其他種類的賭博遊戲，都不可以再提供競賽簽注。

這項新的管理條例明文規定：

> 我們在此聲明，賽馬簽注在本質上就和其他類型的賭博完全不同。為了顧及社會大眾的利益，在此規定競賽簽注的營運場所內，不得再有其他類型的賭博活動，也不得販售酒精類的飲料，而且在競賽簽注營運時，其他任何的營運項目都應該要嚴格禁止[4]。

到現在，競賽簽注部門都還是必須要設置在一個獨立的空間內才得以合法營運。要特別注意的是，在1952年的管理條例之中，甚至還要求競賽簽注站不得販售酒精類的飲料。這項管理條例並沒提到運動簽注，因為在當時，大家對於運動簽注都還是興致缺缺。不過，在1956年，該項管理條例已將運動簽注一起納進來了。

內華達州競賽簽注站的數目從此持續減少，到了1974年就只剩下九家。接著，相關單位就頒布了新的法令，希望可以讓垂死的競賽簽注站重現生機。首先，「聯邦政府投注稅」由10%調降為2%，並且從1974年的12月1日開始生效。同一項法令中的職業稅調高為每人徵收美金500元[5]。一開始的時候，這項2%的稅捐被競賽簽注站轉嫁到投注者的身上，但是後來，漸漸地變成是由競賽簽注站來支付這項稅捐，而不再是由投注者來支付。

到了1975年，競賽簽注與運動簽注才得以真正地脫胎換骨，當年內華達州博奕委員會（Nevada Gaming Commission）針對營業地點的限制提出上訴，希望可以讓簽注站重新回到賭場裡面營運[6]。在1975年的

4. 內華達州稅捐稽徵委員會條例，於1952年4月8日正式通過。

5. 1974 Pub. L. 93-499, Sec.3, P. 1150.

6. 第22.020條例，於1975年6月廢除；現行條例為1975年8月1日通過的新法。

8月15日，「聯合廣場」（Union Plaza）成為1952年以來，第一家提供競賽及運動簽注的賭場。隔年，「星塵」（Stardust）成為第二家，同時也是拉斯維加斯大道上，第一家提供競賽及運動簽注的賭場。

內華達州的美國參議員Howard Cannon又提出了一項法案，將「聯邦政府投注稅」從原來的2%調降為0.25%。這項法案在1983年的1月1日通過並且頒布實施。這個0.25%的稅率就是現在競賽及運動簽注的現行稅率。結果，內華達州運動簽注的總營業額就從1975年的9,200萬美元增加為1997年的20億美元。

◎ 禁止投注條款

內華達州博奕管理條例（第22.120條）特別明文規定，禁止簽注站接受下列的投注[7]：

1. 不得簽注任何業餘的大學運動比賽或是體育比賽活動。

2. 針對大學的運動比賽或是體育比賽活動的簽注，假如賭場知道，或是理應知道，當投注者就是該場比賽參賽球隊的教練或是參賽運動員，簽注站就不得接受投注。

3. 不得針對內華達州境內或是內華達州以外的任何公職人員的選舉結果進行簽注。

4. 不管比賽是在哪裡進行，只要是參賽的隊伍中有任何一隊的主場是屬於內華達州，就不得接受該場比賽的投注；或是在內華達州境內所舉辦的比賽，但是有任何參賽的職業球隊在該場比賽之前或是在該次球季開始之前的30天之內，被比賽活動的主管單位以書面申請的方式，要求委員會禁止該場比賽或是該次球季比賽的投注，而且委員會也批准了他們的請求。

5. 除非經過委員會主任委員的書面核准，否則不得接受賽馬或是運動比賽之外的任何競賽活動的簽注。

7. 內華達州博奕管理條例第22.120條。

　　第22條管理條例也規定簽注站必須遵照特定的作業流程來發行及控管投注的簽單（22.050）、接受投注（22.060）、將投注簽單分類（22.070），以及支付得獎的彩金（22.080）。原先的這一些作業流程是針對簽注站的人工作業方式而規劃的。後來管理條例增訂了一項條文，要求所有的簽注站必須在1989年的12月31日之前，安裝電腦的簽注系統，而且這一套電腦系統所包含的控制功能，至少必須符合上述的要求標準。電腦簽注系統已經讓內華達州的競賽及運動簽注的控制功能更加地完善。

　　第22條管理條例的規定裡面，另外一項比較有趣的是關於電話投注的規定（22.130與22.140）。內華達州的簽注站可以接受客戶透過電話下注，只要該客戶是在州內打的電話。但是，客戶必須要先親自到達簽注站，辦理一個電話投注的帳號，之後該客戶才可以透過電話來下注。假如該客戶並非內華達州的州民，簽注站能夠接受電話投注的期限只有96小時。這個期限只能展延一次，而且簽注站必須要求該客戶在96小時的期限到達之前，親自到達簽注站來辦理帳號更新的手續。內華達州的簽注站大多不提供電話簽注的下注方式。

運動簽注

　　為什麼人們要下注簽注運動比賽呢？研究顯示，一般賭客簽注運動比賽的原因，不外乎下列兩種類型（Ignatin, 1984, p. 170）：

1. **「投資型」賭客**：這種類型的賭客是為了想要增加自己的財富而投注。
2. **「消費型」賭客**：這種類型的賭客是為了增加自己觀賞運動比賽的效益或是滿足感而投注。

　　那麼，哪幾種運動比賽的簽注數量最多呢？大學及職業的美式足球比賽的簽注數量比其他任何的運動比賽都還要多。排在美式足球之

後的分別是賽馬、棒球以及籃球（Ignatin, 1984, p. 170）。

投注運動比賽有下列幾種簽注方式（Homer & Dionne, 1985）：

1. **直接押注**（straight bets，又稱爲sides）：這一種簽注方式是選擇其中的一支球隊來下注，賭這個球隊所得到的分數會超過讓分盤（point spread）上面的分數，或是直接依開出的獨贏盤（money line）的賠率來押注這一支球隊將會獲勝。

2. **押注總分**（totals，又稱爲over/under）：賭客直接賭最後的比賽總分將會超過或是低於簽注站所公告的總分。在這種簽注方式中，哪一支隊伍獲勝並不會影響到賭注的輸贏。

3. **連續投注法**（parlays）：這種簽注方式和牌桌賭局的「任逍遙」（"let it ride"）是一樣的賭法。在運動比賽的簽注中，先押注第一場比賽的獲勝隊伍，再依照下一場比賽的賠率，繼續押注該球季的下一場比賽。這一種簽注方法的最後輸贏，要看賭客所選擇的所有隊伍的勝負狀況而定。

4. **連續投注卡**（parlay cards）：事先印製好的簽注卡，讓賭客可以選擇三至十支隊伍，或是更多的隊伍，然後賭這一些隊伍是否可以全部都贏得簽注站所公告的獨贏盤或是讓分盤。

5. **循環投注法**（round robins）：押注這一個球季中，所有的連續投注。簽注站會先把所有的比賽分組，每一組包含有三場或是更多場的比賽。舉例來說，有位賭客相信49ers（舊金山49人隊）會打敗Broncos（丹佛野馬）、Cowboys（達拉斯牛仔）會打敗Eagles（費城老鷹）、而且Raiders（奧克蘭突擊者）會打敗Chargers（聖地牙哥電光人），那麼這位賭客就有三種賭法：49ers/Cowboys、49ers/Raiders以及Cowboys/Raiders。假如三場之中，只押對了其中的兩場，他還是可以贏得這項簽注。

6. **花色盤口**（或稱爲花盤賭博，即proposition bets）：在運動比賽的簽注中，所有特殊的或是不尋常的投注方式，都稱之爲花色盤口。例如說賭一場拳擊賽將會打幾回合，賭誰將會踢第

一個射門（field goal），丟銅板的時候誰會贏，誰會接到第一次的傳球（pass），哪一支球隊將會打出最多的全壘打（home runs）等等，真是五花八門。

7. **買分連贏**（teasers）：這種押注方式是賭客可以依一般的讓分盤再另外減個4到7分。賭客要先挑選兩支隊伍，然後依照簽注站所公告的賠率表來付錢買賭注。假設原本開出的盤口如下：

Lakers（明尼亞波里斯湖人隊）	$+8^1/_2$
Supersonics（西雅圖超音速隊）	$-8^1/_2$
Celtics（波士頓塞爾提克隊）	$+13^1/_2$
Spurs（聖安東尼奧馬刺隊）	$-13^1/_2$
Suns（鳳凰城太陽隊）	$-7^1/_2$
Trailblazers（波特蘭拓荒者隊）	$+7^1/_2$

假如賭客相信Lakers、Spurs、Suns會贏，他可以依五比一的賠率來簽注一張三支隊伍的連續簽注卡，或是以四分的讓分盤來連續簽注這三支隊伍。這種四分的讓分盤會幫每一支隊伍原本的讓分盤再加上四分。如此的額外讓分，會使得冷門隊伍的得分數增加，熱門隊伍的讓分數降低。在額外的讓分之後，賭客所簽注的賭盤就會變成是：

Lakers	$+12^1/_2$（取代原先的$+8^1/_2$）
Spurs	$-9^1/_2$（取代原先的$-13^1/_2$）
Suns	$-3^1/_2$（取代原先的$-7^1/_2$）

然而，賭客所簽注的賠率也會依照讓分盤的讓分情況而有所不同。三支隊伍的連續簽注卡所提供的賠率是5比1，而這種四分讓分盤裡面，三支隊伍的連續簽注卡所提供的賠率只有3比2（也就是1.5比1）。

連續投注與買分連贏這兩種簽注方式，可以直接買現成印製好的簽注卡，也可以到現場櫃檯指定購買。這種簽注卡都會在當週開始的時

候就先印製好，而且簽注卡上面的讓分盤也不會再做更改。但是當賭客到櫃檯去簽注連續投注與買分連贏的時候，他們就可以依照當時所公告的盤口來挑選他們想要押注的隊伍。但是，就算是挑選同樣的隊伍，在櫃檯簽注的賠率會比購買現成簽注卡的賠率還要高。舉例來說，有一家拉斯維加斯的主要賭場，它的運動簽注部門在現成的簽注卡上面的賠率是5.5比1，但是同樣的賭注在櫃檯所購買的賠率則是6比1。

連續投注卡與買分連贏卡在設計的時候，都會把讓分盤裡面的分數加上1/2，這樣才不會有平手的情況發生，或者讓分盤裡面的分數都是整數，無論平手的情況算哪一方贏。平手的情況如何處理，也會影響到簽注的賠率。上面所提到的那一家拉斯維加斯的運動簽注部門，它所提供的賠率如下：

1. 假如平手算是賭客贏，連續投注四支隊伍而且都獲勝的話，賠率是11比1。
2. 假如平手算是沒輸沒贏，連續投注四支隊伍而且都獲勝的話，賠率是12比1。

◎ 計算賭盤的理論基礎

影響賭盤的三個關鍵人物是：投注的所有賭客、簽注站的經營者、賠率計算人員（oddsmaker）。因為每天都有數量龐大的運動比賽舉行，所以簽注站的經營者就必須倚賴一位賠率計算人員來幫忙建立開盤的盤口。賠率計算人員不只要分析比賽，也要分析投注的賭客。

這個盤口並不是要預估某支隊伍獲勝的可能性有多大，它的目的是要平衡簽注金額。簽注站的經營者所做的賭注平衡，就是要讓所建立的投注盤口能夠吸引到足夠的投注量去簽注每一支球隊，因為在此情況下，不管是哪一支球隊獲勝，簽注站都能夠確保它的利潤。假如是以讓分盤的方式來簽注，而且參賽的兩支隊伍的勝負機率都是一樣的，那麼簽注站就會希望它所開出來的讓分盤，可以吸引相同數量的

投注金額來分別押注在參賽的兩支隊伍上面。假如是直接以獨贏盤的簽注方式，這個盤口也應該要能幫參賽的隊伍各自吸引到相當的投注數量，以確保簽注站能夠獲得利潤。

◎ 機率和賠率

機率（probability）被定義為某項事件可能發生的次數，而賠率（odds）時常用來代表某項事件不會發生的頻率。例如，丟擲一個骰子出現點數是6的機率是1/6（或是0.17），而出現點數不是6的賠率則是5/6（也就是5比1）。

 # 獨贏盤

獨贏盤（money line）一般用於拳擊、棒球、高爾夫球、網球以及美式足球等比賽的簽注。下列就是幾個獨贏盤的例子：

拳擊	
Muhammad Ali（穆罕默德·阿里）	−1800
Joe Frazier（喬·弗雷澤）	+1200
或是	
Joe Louis（喬·路易斯）	−400
Rocky Marciano（洛基·馬西亞諾）	+300
或是	
Sonny Liston（桑尼·里斯頓）	−140
Floyd Patterson（弗洛德·帕特森）	+110
棒球	
Kansas City Royals（由Gubicza先發主投）	−135
Minnesota Twins（由Klingenbeck先發主投）	+125

獨贏盤的目的是要幫助參賽雙方的隊伍，分別吸引投注的賭客來簽注，以便讓簽注站可以不受比賽結果的影響，不管哪一方獲勝，簽注站都可以賺得到錢。

　　獨贏盤賠率裡的負數，表示玩家所需要投注的金額，以便能贏得1塊美元。以上述棒球比賽的盤口為例，玩家必須投注1.35美元來贏得1美元。假如玩家賭贏了，他將可以拿回他原本所投注的1.35美元，再加上他所贏的1美元，所以總計可以拿回2.35美元。在賠率裡面的正數，代表玩家投注1美元，假如他贏了，他就可以獲賠此金額的彩金。玩家投注1美元買Twins（明尼蘇達雙城隊），假如贏了，將可以獲賠1.25美元，再加上原來所下注的1美元，總計將可以拿到2.25美元。

參賽球隊	盤口	投注金額
Kansas City Royals（由Gubicza先發）	－135	135
Minnesota Twins（由Klingenbeck先發）	＋125	100

　　運動簽注站的莊家優勢決定於獨贏盤的大小。在上述的例子當中，盤口的賠率－135/＋125代表這是一種10美分的盤口。這10美分就是，莊家在冷門球隊（underdog）這一方所要承擔的風險（1.25），以及玩家在熱門球隊（favorite）這一方所要承擔的風險（1.35），這兩種風險之間的差距。把獨贏盤的兩個賠率，設計為一支球隊是正數而另一支球隊為負數，這樣子就很容易可以計算出這個盤口的大小。然而，假如兩支隊伍的賠率都是負數的話，要計算盤口的大小就會有點麻煩了。例如，當一位玩家以讓分盤簽注美式足球，假如是要投注1.1美元才能贏得1美元的話，讓分盤的賠率通常會出現下列情況：

49ers	－6	－110
Broncos	＋6	－110

　　這個情況就是20美分盤口的例子。為了方便解說，就以剛才所舉的Royals（堪薩斯皇家隊）對Twins的比賽為例。首先，假設簽注站接受了兩個賭注，分別押注在這兩支隊伍上面（有一個1.35美元的賭注押Royals，另外有一個1美元的賭注押Twins），所以總共接受了2.35美元的賭資。現在，為了做比較，分別計算兩隊獲勝的情況之下，簽注站能夠賺到多少錢。

> 假如Royals獲勝，簽注站將要支付2.35美元，所以無法賺到錢。
> 假如是Twins獲勝，簽注站將要支付2.25美元，可以賺到10美分。
> 簽注站總共可以賺到的金額是10美分。
> 因此，這就叫作10美分的盤口。

假如簽注站接受了一個賭注押49ers，另外接受了一個賭注押Broncos，總共就接受了2.20美元的賭資。為了做比較，以這個例子來分別計算兩隊獲勝的情況之下，簽注站能夠賺到多少錢。

> 假如是49ers獲勝，簽注站將要支付2.10美元，可以賺到10美分。
> 假如是Broncos獲勝，簽注站將要支付2.10美元，可以賺到10美分。
> 簽注站總共可以賺到的金額是20美分。
> 因此，這就叫作20美分的盤口。

◎ 獨贏盤是如何計算的

賠率計算人員首先要估算大多數賭客所認定的勝負機率。假設賠率計算人員已經研究過某個運動比賽及其投注的賭客，而且也已經估算出比賽真正的勝負機率應該是7比5。賠率計算人員所估算出來的這個勝負機率顯示出，假如這一場比賽舉辦十二次，熱門的球隊將會贏七次，而冷門的球隊將會贏五次。假如勝負機率是8比5，表示熱門的球隊會贏八次，而冷門的球隊會贏五次。然後，賠率計算人員或是簽注站的經營者就依這種勝負機率來換算成賭盤。接下來的計算說明了，要如何將7比5的勝負機率轉換為10美分的盤口。

1. 將7比5的勝負機率，換算成1美元的賠率。

 7乘以20就等於140，而5乘以20就等於100。這就形成140比100的賠率。

2. 先計算沒有莊家優勢（莊家利益）的盤口。

$$-140$$
$$+140$$

3. 接著再計算包含莊家優勢的盤口。假如是要計算10美分的盤口，簽注站要讓投注熱門隊伍的賭客多出5美分，而且要讓投注冷門隊伍的賭客少贏5美分。

$$-140加上5美分 = -145$$
$$+140減掉5美分 = +135$$

◎ 莊家優勢的計算方式

在上述的熱門隊伍與冷門隊伍的投注當中，莊家在理論上可以獲得多少的莊家優勢呢？7比5的勝負機率表示在每12場（7加5）的比賽當中，熱門隊伍將會贏七次，而冷門隊伍會贏五次。利用這項資訊，賭客在理論上的玩家劣勢，就可以運用下列的估算方法來計算：

1. 假如投注冷門隊伍的賭客每一次都押注冷門隊伍，他總共會投注多少賭資呢？請記得，+135表示賭客投注1美元，贏了就可以獲得1.35美元。

$$12 \times 1.00 = 12.00$$

2. 那麼，簽注冷門隊伍的這位賭客，將可以賭贏幾次呢？而且，當這位賭客賭贏的時候，他可以贏得多少錢呢（包含他原本所投注的賭本）？假如勝負機率是7比5，這就表示冷門的隊伍在這12場的比賽簽注之中，會贏得5場。當這位賭客贏的時候，他不但可以拿回他所投注的1美元，而且還可以贏得1.35美元的彩金，所以總計可以拿到2.35美元。

$$5 \times 2.35 = 11.75$$

3. 假如這名賭客總共投注了12美元，最後只有拿回11.75美元，那麼他總計的淨損失爲25美分，所以這名賭客的玩家劣勢爲：

$$\frac{0.25}{12.00} = 2.0833\%$$

投注熱門隊伍的賭客，也是以同樣的方法來計算，只不過現在的這位賭客變成是要投注1.45美元來贏1美元。

賭客投注的總金額	12×1.45＝17.40
賭客拿回來的總金額	7×2.45＝17.15
賭客的損失	17.40－17.15＝ 0.25
玩家劣勢：	$\dfrac{0.25}{17.40}＝1.4368\%$

另外，當賭盤的盤口變大之後，對於賭客的玩家劣勢會有什麼影響呢？以上述所提到的7比5的勝負機率，計算出20美分的盤口，然後再各別計算熱門隊伍以及冷門隊伍的投注賭客的玩家劣勢。

假如熱門隊伍的獲勝機率提高了，對於賭客的玩家劣勢會有什麼影響呢？以9比5的勝負機率，計算出10美分的盤口，然後再比較熱門隊伍及冷門隊伍投注者的玩家劣勢，看看和7比5勝負機率的10美分盤口有什麼不同。

有哪一些因素會影響到盤口的大小呢？盤口的大小會決定簽注站理論上的莊家優勢，而且盤口的大小會大大地受到比賽情況的影響。當同一場比賽，在附近同時有20美分的盤口和10美分的盤口，為什麼賭客會選擇在20美分的盤口簽注？

假如已經知道盤口，該如何計算參賽隊伍的勝負機率呢？假如已經知道盤口，要計算勝負機率是很容易的。以Ali對Frazier的拳擊比賽為例，所開出來的盤口是－1800/＋1200，兩者的差距為600。我們已經知道簽注熱門選手所要投注的金額，必須是真正的勝負機率再加上盤口差距的一半（也就是300），而且簽注冷門選手所獲得的彩金金額是真正的勝負機率再減掉盤口差距的一半（也是300）。所以，假如不考慮賭場的莊家優勢，真正的盤口應該是－1500/＋1500，也就是說，它的勝負機率等於15比1。請讀者嘗試以15比1的勝負機率來計算600美元的盤口，看看計算出來的結果是否也是－1800/＋1200。

◎ 運動簽注的金額上限

運動簽注的金額上限（limit in sports）和一般賭場博奕遊戲的上限有些微不同。牌桌賭局的最高下注金額所指的是，賭客在一手牌之中所能押注的最高賭注金額。在運動簽注中的金額上限，則有下列的三種意義：

1. 當賭客是押注 "laying a price"，也就是說，他所投注的金額要超過1美元，才能贏得1美元的彩金時，金額上限所指的是，簽注站願意賠給單一投注簽單的最高金額。上述所討論到的－145的賠率，就是一種 "laying a price" 的投注。假如簽注站的金額上限是5,000美元，那麼賭客所能投注的最高金額將是：

$$\left(\frac{100}{145}\right)x = 5{,}000$$

$$x = 7{,}250$$

$$\frac{100}{145} \text{ 表示：} \frac{\text{賭客所贏得的彩金金額}}{\text{賭客所要投注的金額}}$$

2. 假如賭客所押注的是 "taking a price"，也就是說，他投注1美元，所獲得的彩金會比1美元還要多，這種情況之下，金額上限所指的是賭客所能投注的最高金額。上述所提到的＋135的賠率就是 "taking a price" 的例子。假如投注金額的上限是5,000美元，表示簽注冷門隊伍的賭客能夠投注的最高金額就是5,000美元。假如這位賭客贏了，他可以獲得的彩金金額為：

$$\frac{135}{100} \times 5{,}000 = 6{,}750$$

3. 金額上限的第三種定義是，簽注站在盤口做調整之前，它所願意認賠的金額。以上述的例子（也就是－145／＋135）來看，5,000美元的金額上限表示，簽注站將會一直保持著－145／＋

135的盤口，一直到熱門隊伍或是冷門隊伍獲勝之後的結果，將使簽注站的損失達到5,000美元。例如，假設押注熱門隊伍的賭注金額總計為22,000美元，而押注冷門隊伍的賭注金額總計為10,000美元。假如熱門隊伍贏了，簽注站就要依每一注1.45美元賠1美元的比率來支付彩金。

$$\frac{100}{145} \times 22,000 = 15,172.41$$

假如是熱門隊伍獲勝，冷門隊伍就一定是敗北了。在這種情況下，賭輸的投注金額總計為10,000美元，但是賭贏的彩金金額要支付15,172.41美元（還要再加上原來的投注金額22,000美元）。假如是熱門隊伍獲勝，最後的結果將是簽注站要損失5,172.41美元。既然這樣的損失已經超過簽注站所設定的5,000美元上限，盤口就應該要調整。至於新的盤口要如何調整，應該要調整多少，這些都留待後續再討論。

◎ 簽注的金額上限

運動簽注站所設定的金額上限，會因運動比賽的種類不同而有差異，也會依照所有下注的賭客裡面，有經驗的老手（knowledgeable players）所占的比例多寡來進行調整。下列各種運動比賽種類的排名，就是依所有下注的賭客裡面，有經驗的老手所占的比例多寡來進行排序，所占比例由最低到最高排列如下（Roxborough & Rhoden, 1991）：

1. Super Bowl（超級杯，美國橄欖球錦標賽）
2. World Series（世界性系列賽，如世界棒球錦標賽）
3. NFL（美國國家橄欖球聯盟）
4. NBA Championship（美國職業籃球聯賽的冠軍錦標賽）
5. College Football（美國大學校際美式足球比賽）

6. NCAA Basketball Championship（美國全國大學生體育協會的籃球錦標賽）

7. NBA（美國職業籃球聯賽）

8. Hockey（冰上曲棍球）

9. Baseball（棒球比賽）

10. College Basketball（大學籃球賽）

　　一般而言，以下注賭客的組成百分比來看，有經驗的老手所占比例最低的那項運動比賽，簽注站所設定的金額上限最高。例如，超級杯的金額上限就會比世界性系列賽還要高，而世界性的系列賽所設定的金額上限就會比美國國家橄欖球聯盟的比賽還要高。下面的表格所列的是一般中型規模的運動簽注站所設定的各個金額上限：

冰上曲棍球	最低投注金額	最高投注金額
直接押注	$5	$500
押注總分	$5	$500
連續投注法	$5	$100
職業與大學的籃球賽		
直接押注	$5	$1,000
押注總分	$5	$300
大學美式足球賽		
直接押注	$5	$2,000
押注總分	$5	$500
職業美式足球賽		
直接押注	$5	$5,000
押注總分	$5	$1,000

◎ 投注量的理想平衡

　　假如簽注站在每一次接受冷門隊伍的投注之後，就可以再接受到一個熱門隊伍的投注，那麼簽注站的經營者將會發現，他能夠賺到錢

的唯一機會就是冷門隊伍獲勝的時候。以上述Royals對Twins的比賽為例,說明如下。

參賽球隊	盤口	投注金額
Kansas City Royals（由Gubicza先發）	−135	135
Minnesota Twins（由Klingenbeck先發）	+125	100

假如有位賭客依−135的盤口來投注Royals,簽注站可以收到135美分。簽注Twins的賭客投注100美分想要贏得125美分,所以簽注站可以收到100美分。假如每一邊都有一位下注,簽注站總共可以收到235美分（135＋100）。假設Royals獲勝,簽注站要支付235美分（賭客原先下注的賭資135美分,再加上他所贏得的100美分）,因此簽注站就無法賺到半毛錢。假如是Twins獲勝,簽注站要支付225美分（賭客原先下注的賭資100美分,再加上他所贏得的125美分）,簽注站就可以賺到10美分。

可是,假如原先的勝負機率是錯誤的呢?假如冷門的隊伍根本就沒有機會可以獲勝呢?簽注站要如何在既有的盤口上面操作,才可以不受任一隊獲勝的影響,而確保自己的營運利潤呢?答案就是,簽注站會試著去達成投注量的理想平衡。當押注在雙方隊伍的投注量達到理想平衡的狀態,不管比賽的結果是哪一隊獲勝,簽注站都可以確保它能夠賺得到錢。當簽注站將其莊家優勢加到盤口上面的時候,是假設未來的投注情形將會達到理想平衡。以下列假設的案例來做說明:

> 熱門隊伍的盤口賠率＝−150,莊家優勢為2.8%
> 冷門隊伍的盤口賠率＝＋130,莊家優勢為4.2%

計算理想平衡的公式如下:

$$\frac{\dfrac{150}{150+100}}{\dfrac{150}{150+100}+\dfrac{100}{100+130}}$$

$$\frac{0.60}{1.034783}=0.579832$$

所以，在理想平衡的情況下，應該有57.9832%的賭金投注熱門隊伍，另外42.0168%的賭金則是投注冷門隊伍。當這種理想平衡發生的時候，簽注站的莊家優勢將會是：

$$\text{莊家優勢} = 1 - \left(\text{理想平衡} \times \frac{\text{簽注站付給投注熱門隊伍獲勝的賭注金額}}{\text{投注熱門隊伍的賭客必須支付的金額}} + \text{理想平衡} \right)$$

$$0.033613 = 1 - \left(0.579832 \times \frac{100}{150} + 0.579832 \right)$$

在投注量的理想平衡之下，簽注站就可以有3.3613%的莊家優勢，這個比率沒有投注冷門隊伍的4.2%那麼高，也不會像投注熱門隊伍的2.8%那麼低。

同樣的公式也可以用來評估賭客投注的可能性。舉例來說，假設以－160/＋140的盤口，賭客覺得投注熱門隊伍還不錯，那麼熱門隊伍獲勝的機率應該有多大，才能夠讓賭客的簽注達到損益平衡點（break even）呢？

$$\frac{\text{玩家投注金額}}{\text{玩家投注金額} + \text{毛利}} = \frac{160}{160 + 100} = 61.5\%$$

所以，假如賭客相信熱門隊伍將會獲勝，但是機率還不到61.5%，那麼賭客就不會下注。冷門隊伍的評估方式也是可以運用相同的方法，計算之後就可以得到：當冷門隊伍的獲勝機率是41.7%的時候，投注者就可以達到損益平衡了。

◎ 盤口的調整

當一邊的投注量遠遠地超過另外一邊的時候，結果就有可能會超過簽注站所設定的金額上限。在這種情況之下，簽注站就會調整盤口來降低一邊的投注量，同時也提高另外一邊的投注量。盤口的調整是依照下列的通則來進行：

> 盤口的大小＜40美分：盤口要調整的幅度是盤口大小的二分之一。
> 盤口的大小≥40美分：盤口要調整的幅度是盤口大小的四分之一。

舉例來說，假設金額上限為5,000美元，盤口為－190/＋170，有13,000美元押注熱門隊伍，另外有10,600美元押注冷門隊伍。請問，這樣的盤口需要調整嗎？假如需要調整的話，要往哪一邊調整呢？假如簽注站一直保持既定的盤口，可是當任何一方獲勝時，會造成金額上限的失守，那麼簽注站就應該要調整盤口了。以上面所提到的假設為例，先分析熱門隊伍這一方的賭注。有13,000美元來押注－190的盤口賠率，假如賭贏了，彩金支付的比率是：

$$\text{每190美分的賭注要支付1美元的彩金，或是} = \frac{\text{玩家毛利}}{\text{玩家賭金}} = \frac{100}{190}$$

因此，13,000美元的賭注可以贏得的彩金金額為：

$$13,000 \times \frac{100}{190} = 6,842.11$$

既然只能有一邊可以贏得比賽，冷門隊伍這一邊所接受的10,600美元的賭資，就可以拿來支付熱門隊伍這一邊的彩金，而且還綽綽有餘。事實上，假如熱門隊伍獲勝的話，簽注站將可以賺到3,757.89美元的利潤（10,600減去6,842.11）。

接下來再分析冷門隊伍這一邊10,600美元的賭注。假如冷門隊伍這一邊賭贏了，彩金支付的比率是：

$$\text{每1美元的賭注要支付170美分的彩金，或是} \frac{170}{100}$$

因此，10,600美元的賭注可以贏得的彩金金額為：

$$10,600 \times \frac{170}{100} = 18,020$$

同樣的，也是只能有一邊獲勝。所以假如是冷門隊伍獲勝，那麼熱門隊伍就一定是敗北了。可是押注在熱門隊伍那一邊的賭資總共才只有13,000美元，要支付冷門隊伍那一邊的得獎彩金還有5,020美元的缺口。既然簽注站依目前的盤口來操作，可能會輸掉的金額將會超過所設定的金額上限，所以簽注站就應該要調整盤口。

上述−190/＋170的賠率是20美分的盤口，所以依照之前所提到的原則，盤口要調整的幅度應該是盤口大小的一半，在這個案例中，就是10美分。而且，既然冷門隊伍的投注金額太高，所以冷門隊伍的盤口賠率應該要調降10美分，讓它的吸引力降低，同時，熱門隊伍那一邊的賠率也應該要調整10美分，以提高它的吸引力。

原先的盤口	調整之後的盤口
−190	−180
＋170	＋160

原本認為熱門隊伍的盤口賠率−190太高而不願意投注的賭客，盤口調整之後就只要投注180美分就有可能會贏得1美元（也就是賠率變得更吸引人了）。那些原本認為冷門隊伍的盤口賠率＋170非常不錯而踴躍投注的賭客，現在投注1美元就只可能贏得1.60美元（變得比較沒有那麼吸引人了）。

◎ 盤口調整之後的影響

當熱門隊伍的賠率提高之後，簽注站的莊家優勢就會降低。表17.1說明了簽注站的經營者可以如何調整盤口，來維持簽注站的莊家優勢。要特別注意的是，當熱門隊伍獲勝的賠率提高之後，簽注站可以如何增加盤口的大小，以便讓它的莊家優勢可以維持在1.5%的水準之上。

假如某個簽注站的金額上限是7,500美元，而且盤口是−170/＋150，請讀者試著去計算下列問題：

463

表17.1　運動簽賭站的盤口調整

希望賠率	熱門隊伍	冷門隊伍	盤口大小	理論優勢（%）
5.000 to 5	−105	−105	10¢	2.38
5.250 to 5	−110	even	10¢	2.33
5.500 to 5	−115	+105	10¢	2.22
5.750 to 5	−120	+110	10¢	2.12
6.000 to 5	−125	+115	10¢	2.03
6.250 to 5	−130	+120	10¢	1.94
6.500 to 5	−135	+125	10¢	1.86
6.750 to 5	−140	+130	10¢	1.78
7.000 to 5	−145	+135	10¢	1.71
7.250 to 5	−150	+140	10¢	1.64
7.375 to 5	−155	+140	15¢	2.39
7.625 to 5	−160	+145	15¢	2.30
7.875 to 5	−165	+150	15¢	2.21
8.125 to 5	−170	+155	15¢	2.13
8.375 to 5	−175	+160	15¢	2.05
8.625 to 5	−180	+165	15¢	1.98
8.875 to 5	−185	+170	15¢	1.91
9.125 to 5	−190	+175	15¢	1.85
9.375 to 5	−195	+180	15¢	1.78
9.625 to 5	−200	+185	15¢	1.72
9.875 to 5	−205	+190	15¢	1.67
10.125 to 5	−210	+195	15¢	1.61
10.375 to 5	−215	+200	15¢	1.56
10.625 to 5	−220	+205	15¢	1.51
10.750 to 5	−225	+205	20¢	1.98
11.000 to 5	−230	+210	20¢	1.92

1. 這一場比賽，雙方的勝負機率應該是多少（計算出來的勝負機率是多少比5）？

2. 簽注熱門隊伍及冷門隊伍的賭客的玩家劣勢分別是多少？

3. 理想平衡的投注金額應該是多少？而且在這個理想平衡之下，簽注站的莊家優勢應該是多少？

4. 假如有30,600美元的賭資押注熱門隊伍，而且有10,000美元的賭資押注冷門隊伍，簽注站應該要調整盤口嗎？假如是需要調整的話，該如何調整呢？

◎ 棒球比賽的簽注

既然棒球比賽的盤口會大大地受到先發投手的影響，所以棒球比賽的簽注會有一些特別的條件。棒球的投注方式也會因這些條件而有所不同，包括：

1. **報名投手**（listed pitchers）：比較有經驗的老手一般都會選擇投注「報名投手」的簽注方式。「報名投手」的條件就是，雙方所報名的先發投手都必須在比賽場上確實地開投他那一方的第一顆球，這一場賭注才算生效，否則賭客所下注的賭金就必須如數退還給原來的投注者。「報名投手」的投注方式大約有98%的機會是可以成局的。

2. **指定投手**（designated pitcher）：賭客在下注時特別要求他所指定的那一位投手必須確實地開投那一場球，賭注才算生效。例如，在Royals對Twins的那一場比賽，賭客可以押注Royals，但是附帶的條件是必須要由Gubicza先發開球，或是對方必須是由Klingenbeck來先發開球。假如賭客是以「指定投手」的方式來投注，但是在比賽時，對方的那一位先發投手卻臨時更換，那麼盤口就有可能要做調整。舉例來說，假如賭客押注Royals/Gubicza，但是Klingenbeck卻沒有幫Twins開球，那麼原先盤口的賠率－135可能就不再適用了。一旦參賽的投手有異動，簽注站將會調整盤口。這種情況時常會在比賽開始之後發生。

3. **下注**（action）：最後一種棒球的簽注方式是「下注」。「下注」的簽注方式就是玩家挑選一支隊伍，而且並不在乎到底是由誰來先發開始投第一顆球。不過，也和「指定投手」的情況一樣，假如有先發投手臨時更換，盤口也是會在投注之後進行調整。

◎ 棒球的讓分盤

　　有些簽注站也會公告1$\frac{1}{2}$分或是2分的讓分盤（Baseball 1$\frac{1}{2}$ and 2 Run Lines）。以下列的比賽為例：

比賽	盤口	
Colorado Rockies（Bailey）	−130	＋140讓−1.5分
Chicago Cubs（Clark）	＋120	−160讓＋1.5分

　　一般而言，把獨贏盤轉變為讓分盤之後，等於是把原先直接押注的盤口翻轉過來，也就是說，把熱門隊伍變成冷門隊伍，也把冷門隊伍變成是熱門隊伍。以上述的比賽為例，Rockies（科羅拉多洛基隊）至少必須要贏2分，押注Rockies的賭客才能贏。而Cubs（芝加哥小熊隊）最多只能輸一分，投注Cubs的賭客才會贏。

 # 讓分盤的投注

◎ 讓分盤的告示板

　　當一場比賽在運動簽注站的告示板上公告的時候，會以特定的順序來顯示兩隊的各種資訊。

Rams（聖路易公羊）		−110
		42
Raiders（奧克蘭突擊者）	−3	−110

　　上面所顯示的就是一種讓分盤。有時候在3之前的負號會被省略掉，但是仍然顯示Raiders是讓3分的熱門隊伍。所有投注Raiders的簽注都要從3分之後才開始起算，所有投注Rams的簽注都可以被讓3分。在獨贏盤的投注裡面，比賽隊伍的實力差距是以投注的金額來做調整。在讓分盤的投注裡面，比賽隊伍的實力差距是以得分數的增加及讓分來做調整。

　　在右手邊的42所代表的是比賽總分，賭的是最後的總分會超過或是低於42。玩家可以賭參賽的兩支隊伍所加計的總得分數，看是要賭總得分數將會超過42分，或是低於42分。假如比賽的結果，總得分數剛剛好就是42分，所有押注總分的賭注都要被退回給玩家。同樣的規則也適用於直接押注的簽注方式（也就是押注Rams會勝出或是押注Raiders會勝出的賭注）。假如Raiders獲勝，而且剛剛好就是多了3分，所有押注在雙方隊伍的賭注都會被退回給玩家。有時候告示板上面不是顯示－110，而是以11/10的字樣來顯示，不過它們的意思都是一樣的，所指的就是玩家必須要投注11來贏10。

　　在告示板下方的那一隊都是主場隊伍，或是被指定的主場隊伍。例如說，每一年奧克拉荷馬大學（the University of Oklahoma）都會和德州大學（the University of Texas）在達拉斯（Dallas）比賽棉花杯（the Cotton Bowl）。在這種特殊的情況下，棉花杯就被視爲是中立的場地。然而，每一場比賽都應該要有一支主場隊伍，所以就由奧克拉荷馬大學及德州大學來輪流擔任主場隊伍。運動簽注站都是以他們的暱稱來稱呼職業球隊（像是以Eagles來稱呼費城老鷹隊、以Dolphins來稱呼邁阿密海豚隊、以Cowboys來稱呼達拉斯牛仔隊）。對於大學校隊，運動簽注站則是以學校的名稱來稱呼（像是以University of Oklahoma來稱呼奧克拉荷馬大學的校隊、以USC來稱呼南加州大學的校隊、以UCLA來稱呼加州大學洛杉磯分校的校隊）。

　　當玩家簽注的是讓分盤的賭注，他們是賭所選的隊伍將可涵蓋讓分盤上的分數。假如賭的是獨贏盤，直接押注的簽注方式是要賭所選擇的隊伍將會在比賽中勝出。但是假如賭的是讓分盤，直接押注的簽注方式所賭的是所選擇的隊伍是否能夠涵蓋讓分盤上面的分數，而不是賭比賽的勝負結果。例如說比賽的結果是Raiders得12分，而Rams得10分，因爲在讓分盤上面是Raiders要讓3分，所以儘管事實上Rams輸掉了比賽，但是Rams的得分還是涵蓋了讓分盤上的分數。所以假如是以讓分盤的分數來換算的話，就會變成Raiders得12分，而Rams得13分。

照理講，假如簽注兩邊的隊伍所需要投注的金額是一樣的，那麼雙方隊伍的勝負機率應該是5比5（也就是1比1，平分秋色）。當雙方的勝負機率是平分秋色，簽注站就會試著去吸引相同金額的賭金，來分別下注在參賽的兩支隊伍上面。理論上，比賽尚未開始之前，運動簽注站就已經先「贏錢」了，因為參賽隊伍兩邊的投注金額都會被平衡過，所以不管是那一隊獲勝，運動簽注站都能夠贏錢。

◎ 讓分盤的調整

就像獨贏盤一樣，假如運動簽注站發現熱門隊伍和冷門隊伍的投注金額失去平衡了，就該考慮調整盤口了。假如運動簽注站估算之後，發現它如果繼續維持原有的盤口，有可能在某一支隊伍獲勝之後，它的損失會超過預設的金額上限，那麼它就要調整盤口，讓一邊變得更具吸引力，同時也讓另外一邊變得比較無法吸引玩家下注。調整盤口的一般原則是：

1. 假如是個位數的讓分盤，調整的幅度是$1/2$分。
2. 假如是兩位數的讓分盤，調整的幅度是1分。
3. 假如是押注總分的簽注方式，調整的幅度是1分。

◎ 魔術號碼

在一些運動比賽中，比賽得分的勝差會特別容易出現某些特定的數字。例如說，在美式足球的職業隊比賽之中，最常出現的勝差是3、6、7和10。美式足球的大學校際比賽中，最常出現的勝差則是1。因此，當讓分盤上面的讓分剛好就和這些魔術號碼（magic numbers）相差$1/2$分的時候，運動簽注站就會特別小心，儘量避免「中間數」發生的可能性。所謂的「中間數」就是在一場比賽之中，雙方隊伍的賭客同時都贏了。假如有一場比賽，開盤的讓分是$2 1/2$分，後來調整為$3 1/2$分，結果熱門隊伍獲勝而且勝差是3分，那麼簽注站就要退還所有投注3分的賭金，而且還要賠錢給所有投注熱門隊伍讓$-2 1/2$分的賭客，以

及所有投注冷門隊伍＋3¹/₂分的賭客。

當讓分盤遇到這一些魔術號碼的時候，運動簽注站往往會採取下列的因應方案：

1. 假如是6分、7分或是10分的讓分盤，簽注站在損失超過金額上限的150%之前，都不會做調整。它們的原則就是，寧願把所有投注的賭金都還給賭客，也不要有「中間數」的情況發生。
2. 假如是3分的讓分盤，運動簽注站可能會有兩種作法。一種是繼續支撐原來的盤口，一直到損失超過金額上限的200%，才進行調整。另一種作法是乾脆繼續維持3分的讓分盤，然後去調整獨贏盤的賠率。

舉例來說，假如簽注站繼續維持原來的盤口，當Rams勝出的時候，簽注站的損失將會超過投注金額的上限：

	開盤的盤口	獨贏盤／讓分盤
Rams	－110	－120
Raiders	3 －110	3 ev

盤口調整之後，雖然3分的讓分盤還是維持不變，但是Rams就變得比較不吸引人了，而Raiders則變得更能吸引賭客來下注了。

◎ 押¹/₂分的賭注

時常可以看到賭客選擇了一支隊伍，但是他想要在得分上面多加額外的¹/₂分。運動簽注站一般都會賣這一種¹/₂分的賭注。不過買¹/₂分的賭客的賠率就會變成是－120，而不再是原來盤口上面的－110。不過，假如加總之後的分數會變成是魔術號碼的時候，運動簽注站就會採取一種非常保守謹慎的態度了。拉斯維加斯的「黃金海岸」（Gold Coast）賭場在美式足球的大學校際比賽及職業隊的比賽，只要是加分或是減分之後就會變成3分或是7分的讓分盤，該賭場就選擇不賣這種投注。舉例來說，假如是3分的讓分盤，玩家就不可以押注熱門隊伍

讓2$^1/_2$分或是冷門隊伍加3$^1/_2$分；或是在－2$^1/_2$分的讓分盤，玩家就不能押注冷門隊伍加3分或是熱門隊伍讓3分。LeRoys競賽及運動簽注站（LeRoys Race and Sports Book）在美式足球的大學校際比賽及職業隊的比賽，只會賣加分或是減分之後變成7分的讓分盤，但是就不賣加分或是減分之後變成是3分的讓分盤。

◎ 賭場的自我保護措施

當簽注的顧客群有可能對於比賽的內幕消息瞭解得比運動簽注的經營者還要多的時候，經營者為了要保護自己，就可以採取「盤整」（circling）的措施來處理這個賭盤。「盤整」的作法一般所指的就是把要「盤整」的那一場比賽的金額上限攔腰斬半。會進行賭盤「盤整」的原因包括：(1) 球季最後的那一場比賽，而且那一場比賽根本沒有什麼重要性；(2) 球隊裡面發生人員的大改組；(3) 異常的天氣預報；(4) 參賽隊伍的其中一隊忽然有異常大量的投注情況（經營者在釐清原因之前，會先盤整這場賭局）；(5) 知道或是懷疑有運動員受傷（Homer & Dionne, 1985）。假如情況真的非常嚴重，這一場賭局將會從告示板上面被拿下來。通常，押注總分的簽注方式將會是第一個被拿下來的簽注項目。

◎ 轉賣賭注

當運動簽注站所接受的投注金額已經嚴重失衡時，內華達州博奕管理條例[8]明文規定，允許運動簽注站可以「轉賣」它的賭注。在進行「轉賣」的時候，運動簽注站會先在兩邊的隊伍各留下足夠的賭注以確保自己的利潤，而且會和另一家運動簽注站一同調整投注金額的平衡（假如有其他的運動簽注站願意接受這些賭注的話）。針對這種做法，唯一的一條管理規範就是，轉賣賭注的運動簽注站要明白地告訴接受賭注的運動簽注站，讓後者知道這一些賭注是由運動簽注站所下

8. 內華達州博奕管理條例第22.120條。

的賭注，並且要表明自己的身分。這個轉賣賭注的條款對於大型的運動簽注站來說，並沒有太多的好處。

◎ 連續投注卡

連續投注的簽注方式就是押注兩支或是三支隊伍，賭他們都可以在比賽中涵蓋他們的讓分盤（或是贏得讓分盤）。運動簽注站會將該週的比賽及讓分盤事先印製完成，並且提供給顧客購買。這種事先印製好的簽注卡就稱爲「連續投注卡」。有一些賭場並沒有設置運動簽注部門，那麼通常他們就只是提供連續投注卡來供顧客選購。這種卡的莊家優勢非常可觀，而且也可以用來招攬顧客上門。

這種連續投注卡一般都會在每週的一開始就發行，而簽注卡上面的讓分盤一整週都可以適用。連續投注卡上面的隊伍至少有三支。假如玩家想要買兩支隊伍的連續投注卡，那麼他就要到運動簽注站的櫃檯去投注，不過就得依照當天所公告的讓分盤來投注。假如玩家不喜歡連續投注卡上面的讓分盤，而是比較喜歡告示板上面所公告的讓分盤，他也是可以直接到櫃檯去簽注他想要的那幾場比賽。要特別注意的是，連續投注卡上面的讓分盤都是包含$1/2$分的賭盤。因爲是有$1/2$分的讓分盤，所以比賽最後的結果就不可能會有平手的情況發生。連續投注卡的賠率如下：

買3中3	賠率……買1賠6	（賠率為5比1）
買4中4	賠率……買1賠11	（賠率為10比1）
買5中5	賠率……買1賠20	（賠率為19比1）
買6中6	賠率……買1賠40	（賠率為39比1）
買7中7	賠率……買1賠80	（賠率為79比1）
買8中8	賠率……買1賠150	（賠率為149比1）
買9中9	賠率……買1賠300	（賠率為299比1）
買10中10	賠率……買1賠600	（賠率為599比1）

就好像之前所提到的，假如押注雙方所需要的投注金額是一樣的，那就表示雙方的勝負機率是5比5或是平分秋色。因此，連續投

注卡上面的讓分盤，在理論上應該是可以讓熱門隊伍有一半的獲勝機會，而且冷門隊伍也應該可以有一半的獲勝機會。假如盤口是依這樣的原則來訂定的，那麼下列的假設就可以成立了：

1. 每一場的比賽都只會有兩種可能的結果：不是熱門隊伍涵蓋了讓分盤，就是冷門隊伍涵蓋了讓分盤。
2. 參賽的兩支隊伍都有相同的機會可以涵蓋讓分盤。

假設有下列的三場比賽：

第一場比賽	第二場比賽	第三場比賽
Bills	Saints	Oilers
vs.	vs.	vs.
Raiders	Browns	Falcons

基於上述所提到的兩個假設，一個三支隊伍的連續投注，可以賭贏的可能性有下列這幾種：

1. Bills, Saints, Oilers
2. Bills, Saints, Falcons
3. Bills, Browns, Oilers
4. Bills, Browns, Falcons
5. Raiders, Saints, Oilers
6. Raiders, Saints, Falcons
7. Raiders, Browns, Oilers
8. Raiders, Browns, Falcons

所以總共會有八種可能性，但是最後能夠真的賭贏得獎的就只有其中一種。既然有三場比賽，而且每一場比賽的兩支參賽隊伍都有相同的機會可以涵蓋讓分盤，所以這個機率可以用下列的式子來表示：

$$（比賽可能的結果）^{賭客所挑選的比賽數}$$

在這個例子中，總共挑選了三場比賽，而且每一場比賽都只有兩種可能的結果，所以上面的公式就會變成：

$$2^3 = 8$$

這種三支隊伍連續投注的賠率是5比1，而且玩家有1/8的機率可以賭贏，有7/8的機率會賭輸。所以，玩家簽注三支隊伍連續投注的玩家劣勢為：

$$\left(\frac{1}{8} \times 5\right) + \left(\frac{7}{8} \times -1\right) = 25\%$$

而且，當玩家所挑選的比賽數量增加時，運動簽注站的莊家優勢也會跟著提升。

連續投注卡也不見得一定要包含有1/2分的讓分盤。假如所提供的讓分盤是整數，當比賽最後的結果是平手時，簽注站可以選擇以下任一種方案來處理：

1. 平手算是玩家賭輸。
2. 平手的那場比賽就當做不算。例如說，4支隊伍的連續投注，假如其中有一次比賽是平手，就自動變成是3支隊伍的連續投注。
3. 平手算是玩家賭贏。

上述的這三種處理方案裡面，最前面的方案可以讓運動簽注站獲得最高的莊家優勢，而最後面的方案則是最低的。一般來說，連續投注卡的毛利介於17%到30%之間。假如比賽平手算是玩家賭輸，運動簽注站的莊家優勢就可以提升約10%，假如比賽平手算是玩家賭贏，那麼簽注站的莊家優勢就會被調降約10%。

◎ 買分連贏

在買分連贏的連續投注方式裡面，玩家所賭的讓分盤，冷門隊伍可以加的分數要比原來的盤口更多，熱門隊伍的讓分會比原來的盤口

更少。但是，如此的簽注方式必須犧牲一些賠率。下列的例子就是買
分連贏的幾種賠率：

買4中4	賠率……買2賠7	（賠率為$2\frac{1}{2}$比1）
買5中5	賠率……買1賠5	（賠率為4比1）
買6中6	賠率……買1賠7	（賠率為6比1）
買7中7	賠率……買1賠10	（賠率為9比1）
買8中8	賠率……買1賠15	（賠率為14比1）
買9中9	賠率……買1賠20	（賠率為19比1）
買10中10	賠率……買1賠30	（賠率為29比1）
買11中11	賠率……買1賠40	（賠率為39比1）
買12中12	賠率……買1賠60	（賠率為59比1）
買13中13	賠率……買1賠100	（賠率為99比1）
買14中14	賠率……買1賠150	（賠率為149比1）
買15中15	賠率……買1賠250	（賠率為249比1）

買分連贏的簽注方式也可以到櫃檯去下注。下列就是拉斯維加斯
一家賭場在櫃檯所提供的賠率表：

	6分	$6\frac{1}{2}$分	7分
簽注2隊賠	even	10比11	5比6
簽注3隊賠	9比5	8比5	3比2
簽注4隊賠	3比1	5比2	2比1
簽注5隊賠	9比2	4比1	7比2
簽注6隊賠	7比1	6比1	5比1

一般都會認定連續投注與買分連贏是不明智的簽注方式。針對這
個說法有個例外的情形發生於1970年代，當時簽注籃球比賽的買分連
贏，玩家可以簽注到的賭盤，盤口調整的幅度高達5分。在當時，這樣
的盤口對玩家是非常有利的，因為大學校際籃球比賽大約有74%都會掉
在這個5分的盤口裡面。結果，賭客只要隨機簽注，就可以贏得54%以

上的買分連贏[9]。甚至到現在，賭客也已經將科學方法運用在簽注買分連贏上面了。有時候也可以看到簽注站在球季當中，因為損失慘重而緊急地把所有買分連贏的賭注都喊停的。

◎ 籃球比賽的簽注

籃球比賽的簽注和美式足球很像。但是簽注籃球比賽的賭客中，有很大的比率是有經驗的老手，這也造成籃球比賽的金額上限比美式足球的還要來得低。當簽注的金額已經達到了金額上限，個位數的讓分盤就會調整$1/2$分，而兩位數的讓分盤就會調整1分。

◎ 冰上曲棍球的讓分盤、獨贏盤與分盤

依照之前所討論到的，美式足球的3分讓分盤有時候也會結合獨贏盤來一起操作。這樣一起結合的方式也會被應用到其他比賽的簽注當中。冰上曲棍球就可以有很多種不同的簽注方式，包括讓分盤（在冰上曲棍球的簽注中稱為goals）與獨贏盤。請看看下面所舉的例子：

讓分盤		
LA Kings	$+1^1/_2$	(-120)
NY Rangers	$-1^1/_2$	(ev)
獨贏盤		
LA Kings	$+120$	
NY Rangers	-150	
分盤		
LA Kings	$+1^1/_2$	-100
NY Rangers	-2	-100

9. 本數據取自1985年由賠率計算人員Mike Roxborough在內華達州克拉克郡社區大學（Clark County Community College）所舉行的一場座談會。

整個看起來，分盤對於賭客是比較有吸引力的，因為玩家下注1美元就有機會可以贏得1美元，而且投注的金額或是賭贏的彩金都不需要被抽取佣金（"juice"，即commission）。對於運動簽注站而言，分盤的盤口大約就等於是40美分到45美分的盤口。

◎ 未來賽事的簽注

未來賽事的簽注（future books）是非常流行的，而且對於運動簽注站的經營者來說，也是非常有利可圖的一種簽注方式。未來賽事的簽注就是，賭客押注他所選擇的隊伍將會在未來的比賽當中，贏得世界性系列賽、錦標賽（the Pennant）、超級杯、美國職業籃球聯賽的冠軍錦標賽，或是其他的重要比賽。通常這一種簽注方式在實際比賽的一年之前就可以開始下注了。愛爾蘭的Sweepstakes就是賽馬的未來賽事簽注的例子。

簽注站裡面有一位專門管理盤口的經理，他會負責調整未來賽事簽注的賠率，這種盤口有可能每天都不一樣，而且每一家簽注站的賠率也可能都不盡相同。當玩家簽注未來賽事時，彩金的支付標準就依照下注時所公告的賠率為準。在比賽的球季當中，也時常可以看到某些球隊在一開始的時候灰頭土臉，可是後來卻是異軍突起，一路過關斬將。不管後續的賠率有多大的改變，賭客依然可以一直保有他當初下注時所約定的賠率。右表所舉的就是未來賽事簽注的例子（2/1所指的是玩家投注1倍，贏的彩金是2倍，而且還可以拿回他原來的賭注；同時2/1也表示49ers每三次比賽就可以贏得一次超級杯）：

超級杯		NBA冠軍錦標賽	
Denver Broncos	1/1	Chicago Bulls	4/5
Green Bay Packers	7/5	Utah Jazz	5/1
San Francisco 49ers	2/1	L.A. Lakers	8/1
Pittsburgh Steelers	6/1	Seattle Supersonics	8/1
Dallas Cowboys	8/1	San Antonio Spurs	12/1
·		·	
·		·	
·		·	
Indianapolis Colts	999/1	Vancouver Grizzlies	500/1

◎ 拳擊比賽的簽注

拳擊比賽所用的盤口是獨贏盤,而盤口調整的方式差不多就和棒球一樣。拳擊比賽的盤口大小會隨著比賽勝負的不確定性或是熱門選手的費用過高而提升。之前的案例中就曾經提到,在Ali與Frazier的那一場比賽當中,賭盤就是6美元的盤口。一般拳擊比賽盤口調整的幅度就等於讓分盤盤口大小的四分之一。

◎ 花色盤口

在大多數的比賽當中,花色盤口的簽注是非常流行而且是很常見的一種簽注方式。例如說,在Tyson對McNeeley的拳擊比賽中,就有人押注比賽是否能夠撐得過一回合,或是賭客也可以押注這場比賽是否能夠持續2$\frac{1}{2}$回合。或者直接賭這一場比賽是否能夠撐得過89秒!玩家也可以賭Tyson可以擊倒對方而獲勝(賠率1比13),或是以1比1的賠率(even money)來賭他可以在第一回合就擊倒對方而獲勝。

在1985年,芝加哥小熊隊(Chicago Bears)參加超級杯。在該球季的賽事裡面,有一位體型非常壯碩的防禦截鋒(defensive tackle)William Perry,綽號叫作「冰箱」(the Refrigerator),他也擔任過跑衛(running back,又稱跑鋒)而且也曾經拿到過一些分數。當時有許

多簽注站就在超級杯的賭盤中增加了一項花色盤口，專門賭「冰箱」在那一場比賽中是否能夠得分。賭盤開盤的賠率是12比1，收盤時的賠率是2比1。而且賭客就只能押注在這個花色盤口的一邊，那就是「冰箱」將會在比賽中得分。結果，「冰箱」真的就有持球的機會，而且也真的得分了。那一年許多的簽注站都在超級杯裡面輸錢了，因為那一項賭注真的是太冒險了。**表17.2**就舉了運動簽注站會開出的一些花色盤口。

◎ 聯邦政府投注稅

　　就如本章一開始所提到的，競賽及運動簽注的賭注都要繳交投注稅。這項稅捐在1950年代初期開始課徵，當時的稅率是投注金額的10%。後來在1974年，這項稅賦調降為2%，後來又調降為0.25%，然

表17.2　花色盤口的例子

押注正規賽季勝場總分			
		ov	−120
San Francisco 49ers	12		
		un	even
		ov	even
Dallas Cowboys	11$^{1}/_{2}$		
		un	−120
		ov	−130
Jacksonville Jaguars	2$^{1}/_{2}$		
		un	+110
		ov	+105
Texas A&M	10		
		un	−125
		ov	−110
Nebraska	10		
		un	−110

後一直沿用到現在。所有投注者所下的賭注都要被課徵這項稅捐。假如比賽最後的結果是打成平手，所有的賭注都要被退還給原來的投注者，但是這項稅捐則無法退還，因為這項稅捐是在投注的當下就要被課徵的，後續的比賽結果不會對它產生任何的影響。

◎ 運動簽注站的獲利

在整個內華達州所有簽注站所接受的總投注金額裡面，超過60%的投注金額是在拉斯維加斯大道上的賭場所下注的。一整年下來，一般運動簽注站的營運毛利是投注總金額的3%到6%之間。這是稅前毛利，還沒有扣掉聯邦政府的投注稅、州政府的博奕稅以及其他的費用。假如賭場只是販賣連續投注卡而已，營運獲利的百分比將會大大地高於上述的比率。

第十八章

競賽投注部門的經營

 賽馬場的簽注

　　在賽馬場上的下注系統是採用按注分彩（pari-mutuel）的方式。按注分彩的玩法是：賭客下注之後，並不是和莊家對賭，而是和其他的賭客對賭，賽馬場只是提供一個平台，幫所有的賭客處理賭金的分配而已。賽馬場將會保留一部分的賭注金額，作為管理費用，並且以這一筆管理費來支付賽馬場的所有開銷以及賽馬場所需要的利潤。

　　我們以下列的例子來說明按注分彩的運作方式。假設有三匹馬參加比賽，分別是：Polly My Love, Baby Blue及Always Remember。下注這三匹馬的賭注金額總共是2,000美元，分別為：

Polly My Love	$1,000
Baby Blue	$800
Always Remember	$200
總金額	$2,000

　　在賭客的下注金額中，押注在Polly My Love上的金額有1,000美元，占了總金額的一半；而押注在Baby Blue上的金額占了總金額的五分之二；押注在Always Remember的金額則占了總金額的十分之一。在下注的總金額中，押Polly My Love會獲勝的金額是總金額的二分之一，押Polly My Love不會獲勝的金額也是總金額的二分之一。因此，Polly My Love的賠率為「賭牠不會獲勝的比例」／「賭牠會獲勝的比例」，也就是1比1。依此推算，三匹馬的賠率分別為：

	賠率	
	賭牠不會獲勝的比例	賭牠會獲勝的比例
Polly My Love	1	1
Baby Blue	3	2
Always Remember	9	1

這裡所計算出來的賠率是真實賠率（true odds），也就是賭輸賭客所有的錢，百分之百時都拿來賠給了賭贏的賭客。

◎ 2美元的賭注

在賽馬場的術語中，賭贏的賭注稱為"for wager"，假若賭客下注的金額為2美元，即稱為「2美元的賭注」（for a \$2 wager）。假如Baby Blue的賠率是3比2，也就是下注2美元可以贏得3美元。當Baby Blue獲勝的時候，下注在Baby Blue的賭客就可獲得5比2的彩金，也就是賭客下注2美元，賭贏的話，就被轉換為5美元的彩金。所以，3比2的賠率跟5比2的賠率所支付的彩金相同。假如把上一個表格的賠率以「2美元的賭注」方式來計算的話，每一種賭注的賠率如下：

	真實賠率下，可獲得的彩金	
Polly My Love	下注2美元	獲得4美元
Baby Blue	下注2美元	獲得5美元
Always Remember	下注2美元	獲得20美元

◎ 抽頭

賽馬場為了兼顧本身營運的成本和利潤，會從所有賭客下注的總金額中抽取一部分的金錢，稱為抽頭（takeout）。抽頭的比例會因為各州、各個不同的行政轄區，或是不同類型的賽事而有所差異。下列的例子是美國加州官方所規定賽馬場可以抽頭的比例：

5.7%	繳給州政府的稅金
5.1%	支付給賽馬場的成本開銷及利潤
4.2%	給獲勝馬主的獎金
15.0%	賽馬場法定的抽頭比例

假如賭客投注總金額的15%要讓賽馬場「抽頭」，那麼將只有85%的金額可以分派給賭贏的賭客。因此，在上述例子中，經過賽馬場「抽頭」之後，原本所計算的「真實賠率」就需要再扣除掉15%，所以賭贏的彩金變成只有「真實賠率」的85%：

	真實賠率	可獲得的彩金
Polly My Love	獲得4美元×0.85＝	3.40美元
Baby Blue	獲得5美元×0.85＝	4.25美元
Always Remember	獲得20美元×0.85＝	17.00美元

◎ 去除尾數的計算方式

　　但是實際上，賽馬場從未依照上述的計算方式把85%的賭金分派給賭贏的賭客。這是因為賽馬場付給賭客的彩金都會去除掉尾數的零頭。這種計算方式是對賽馬場有利的，稱之為「去除尾數」（breakage）。一般情況下，賽馬場都會把彩金減少到最接近20美分的增額（如20美分、40美分、60美分、80美分、1美元）。所以，簽注Baby Blue而且賭贏的賭客，原本應該是可以獲得4.25美元的彩金，可是被去掉尾數的零頭之後，實際上只會獲得4.20美元的彩金。

	經過去除尾數後的彩金金額
Polly My Love	3.40美元
Baby Blue	4.20美元
Always Remember	17.00美元

　　整體而言，去除尾數的計算方式會讓賽馬場增加約1%的法定抽頭。而賽馬場抽頭的比例也會因為不同的下注方式而會有所差異，舉例如下：

1. **押某匹馬第一名**（win）、**前二名**（place）**或是前三名（show）**：賽馬場會有15%的抽頭。
2. **雙重彩**（exacta）、**連贏**（quinella）**或是雙寶**（daily double）：賽馬場會有19.75%的抽頭。
3. **三重彩**（trifecta）**或是六環彩**（pick 6）：賽馬場會有25%的抽頭。

 # 各種不同的賽事

在賽馬場中，常見的比賽方式為：

1. **拍賣賽**（claiming race）：超過70%的賽馬是以拍賣賽的方式進行（Ainslie, 1978, p. 53）。與其他的賽事相比，拍賣賽提供的獎額最低，參賽馬匹的素質也是最低的。如同字面上的意思，進入拍賣賽的賽馬是可以被拍賣的，其他的馬主可以在賽事開始之前競標，買下該賽馬。拍賣賽為了要讓比賽的過程競爭激烈有看頭，同一場賽事中，參賽馬匹的價格都是一樣的。舉例來說，在標價為12,500美元這一級的賽事裡面，其他的馬主就可以花12,500美元買下進場參賽的馬匹。這種做法就是為了要避免馬匹的主人偷偷地把類似Secretariat這樣的優異賽馬送到12,500美元這一級的賽事裡面來參賽。另外，該匹馬獲勝時，獎金是屬於前任馬主的，而得標馬主必須承擔該匹馬在賽事中會受傷的風險。

2. **處女賽**（maiden race）：參與處女賽的賽馬，必須是「從未贏過任何一場比賽」的賽馬。因此，在處女賽中的所有參賽馬匹都未曾贏過任何比賽。賽馬只要勝過任何一場比賽，就會失去參加處女賽的資格。

3. **讓磅賽**（allowance race）：所有的賽馬場都會有正式賽事集冊（condition book），內容明確規定：假如馬匹之前有哪一些優異的記錄就不可以再參加比賽、賽馬所背負的最大重量，以及記錄比較差的馬匹可以減輕多少的重量（weight allowance）等（Ainslie, 1978, p. 23）。正式賽事集冊所考量的因素包括：馬匹過去的表現、所贏過的獎金金額、馬匹的年齡等。

4. **平磅賽**（handicap race）：平磅賽是為了讓賽馬能有幾近相同的速度而給予各匹賽馬不同的負重。平磅賽並不參考正式賽事集冊，而是主觀地決定要給每一匹賽馬多少額外增加的負重。如果有一匹賽馬在該賽事中與其他賽馬相比，它過去的表現是最優良時，那麼它將會攜帶最重的負重。相對的，表現較差的賽馬會攜帶較少的負重。

5. **獎金賽**（stakes race）：獎金賽是所有賽事之中，獎金金額最高、賽馬的品質最好的賽事。知名的獎金賽事有：肯塔基賽馬（Kentucky Derby）、貝爾蒙特賽馬（Belmont）、普利尼斯賽馬（Preakness）……等。獎金賽的進行，大多以平磅賽或是讓磅賽的方式進行。

　　一般而言，賽馬場會在一天中提供九至十二場的賽事。大部分的賽事都是拍賣賽，二至三場的處女賽或是讓磅賽，而平磅賽或是獎金賽只會有一場。

賽馬場下注的種類

　　在一般的賽馬場中，有下列不同的下注方式：

1. **單一馬匹下注**（straight / flat Bets）：
 第一名（win）：賭下注的馬會跑第一名。
 前二名（place）：賭下注的馬將會跑第一名或第二名。
 前三名（show）：賭下注的馬將會跑在前三名。

2. **雙寶**（daily double）：下注者賭某連續兩場賽事的冠軍（通常是在第一及第二場，或是第五及第六場）。

3. **三寶**（triple）：下注者賭某連續三場賽事的冠軍。

4. **六環彩**（pick 6）/**九環彩**（pick 9）：下注者指定六場／九場賽事的冠軍。

5. **連贏**（quinella）：下注者指定前一、二名的馬（不需按照先後順序）

6. **雙重彩**（exacta／perfecta）：下注者指定前一、二名的馬（需按照順序）

7. **三重彩**（trifecta）：下注者按照順序指定贏得前三名的馬。

8. **四重彩**（superfecta）：下注者按照順序指定贏得前四名的馬。

9. **過關**（parlay）：所買的單一賭注下注在兩場以上的賽事，而且所下注的馬匹必須全部獲勝才能獲得獎金。假如下注的馬匹棄賽時，則該賽事不列入計算。

賽馬場的專有名詞

為了要能夠完全瞭解賽馬，懂得賽馬場的專業術語是十分重要的。以下是在賽馬場中常見的專業術語：

1. **未成年雌馬**（fillies）／**成年雌馬**（mares）：雌馬在五歲之前被稱為"filly"，滿五歲之後就被稱之為"mare"。

2. **未成年雄馬**（colts）／**成年雄馬**（horses）：雄馬在五歲之前被稱為"colts"，滿五歲之後就被稱之為"horses"。

3. **閹割馬**（gelding）：被閹割過後的雄馬。

4. **弗隆**（furlong）：一種英式長度單位，等於八分之一英里，或是220碼。

5. **騎師衣**（silks）：穿在騎師上的衣服，衣服的顏色及圖案由馬主選擇。

6. **馬鞍墊**（saddle cloth）：墊在馬鞍下的毛毯，上面有馬匹的比賽號碼。

7. **棄賽**（scratch）：該賽馬在賽事開始之前就退出比賽。

8. **同注**（entry）：兩匹馬當成一匹馬來下注。當在同一場賽事中，有兩匹馬是屬於同一位馬主或是同一位訓練師時，兩匹馬的下注是一樣的。舉例來說，如果Polly My Love及Baby Blue為同注時，買Baby Blue第一名的賭客，在Polly My Love獲勝時也可以得到獎金。同樣地，買Polly My Love第一名的賭客，在Baby Blue獲勝時也可以得到獎金。

9. **額外區域**（field）：當一場賽事中，參賽的賽馬數量超過賠率板的數量時（通常是超過12匹馬時），賽馬場會將超過數量的賽馬安排在額外的區域中。下注在額外區域賽馬的算法和同注是一樣的，如果在額外區域的任一匹馬獲勝，那麼下注在額外區域的賭客都可以獲得獎金。

10. **內線消息**（steam）：沒有對外公開但可能影響賽事結果的消息。

11. **包牌**（combination bet，又稱為across the board）：以同樣金額的賭注，下注在同一匹馬身上，賭該匹馬跑第一名、前二名，或是前三名。例如，以40美元包牌買Polly My Love，則表示押Polly My Love 40美元跑第一名、加上押40美元跑前二名，再加上買40美元的跑前三名。

12. **賽事看板**（board tracks）：賽場看板上會顯示賽事的相關資訊給民眾看，這些資訊包含每場賽事下注的情形、賽事情況、馬匹號碼……等。

13. **場外下注**（off track／off board）：和賽馬場內的下注不同，是在其他的地方所進行小規模簽注。

14. **下注未來賽事**（future bets）：下注在未來將要進行的賽事，如肯塔基賽馬（Kentucky Derby）。

15. **閘欄位置**（post position）：每匹賽馬在比賽前，會依抽籤的方式來決定牠們要進入哪一道閘欄裡面。內側的閘欄位置為第一位，在第一位旁邊的閘欄位置則為第二位……，依此類推。賽馬進入閘欄時，是從第一位開始，依序進場。

16. **入閘時間**（post time）：抽到第一位的賽馬進入閘欄位置的時間。

17. **比賽開始時間**（off time）：賽事正式開始的時間。

18. **最佳成績**（time）：跑第一名的賽馬在比賽過程中所花費的時間。

19. **配重員**（official track handicapper）：在平磅賽中，負責決定每匹馬分別該負重多少重量的人。這個人也可能是管理賽場的執行秘書，同時也要負責規定賽事的相關事宜。

20. **立即實況轉播**（simulcast）：由取得執照的賽事訊息播報員，以廣播或是有線電視的方式，向各個簽注站或是賭場的競賽投注部門立即實況報導賽場的進行情況。

21. **訊息播報員**（disseminator）：訊息播報員要以各種方式，立即提供賽事的相關訊息給各個競賽簽注站的業者，業者就依照這些訊息來決定得勝的馬匹以及該競賽簽注站的彩金支付金額。

法規要求

在內華達州，競賽簽注站的法規要求大概是所有的賭博營運部門裡面最繁雜的了。特別針對競賽投注部門的法令規定，除了在第十七章裡面提到的禁止下注的相關規定以及第22條管理條例的相關規定之外，還有下列這些管理條例。

◎ **第20條管理條例（針對訊息播報員的規範）**

在內華達州境內，只要有訊息播報員會提供立即實況轉播服務的業者，就必須要遵守第20條管理條例裡面的詳細規範。訊息播報員必須是要有取得執照的人員，他可以合法地提供賽馬或是其他競賽的相關訊息給予競賽簽注站或是設有簽注站的業者，業者就依照這一些訊

息來決定比賽的結果以及彩金的支付金額。假如只是提供賽事的電視轉播而沒有向業者收取費用的話,就不在這個條例的規範之內。

這項管理條例明確規範訊息播報員取得執照的方式(20.020)以及他們收取費用的標準(20.030)。訊息播報員也被要求,每一季都要向內華達州博奕管理部(Nevada Gaming Control Board)提出書面報告,報告裡面要詳細地說明其所有的服務對象以及所收取的每一筆費用(20.050)。除此之外,訊息播報員每一年還必須以書面資料向內華達州博奕管理部報告個人的財務狀況(20.070)。

◎ 第21條管理條例(針對立即實況轉播的規範)

這一項管理條例規範訊息播報員與賽馬場之間的合作協議(21.020)。條文裡面也明令禁止訊息播報員發生下列情事:只以語音傳播訊息、同步轉播進行中的賽事、只傳送實況轉播的聲音訊號、給予任何顧客獨家接收轉播的特權(21.030)。條例裡面也詳細規定了現場直播的製作流程(21.060)以及轉播訊息的傳送、接收與安全性(21.070)。

◎ 第26A管理條例(針對場外下注的規範)

這一項管理條例明確規定所有的場外下注都必須要由領有執照的業者來經營(26A.030),針對其營運的規範如下(20A.040):

1. 場外下注只可以由競賽簽注站來營運。
2. 競賽簽注站必須依據賽馬場官方所公布的比賽結果來支付場外下注的彩金。
3. 競賽簽注站不可以單憑電視上的實況轉播來決定獲勝者及賠率。
4. 競賽簽注站必須遵守第22條管理條例的要求,而且不得支付給賽馬場任何的酬勞,除非是已經依據第22.140條款的規定,先將雙方的協議書報准通過。

另外還有其他額外的管理規範，分別是針對賽馬場要和業者分紅或是向業者取得酬勞的法令要求（26A.080），針對系統業者的法令要求（26A.090-26A.100），針對場外下注操作系統的法令要求（26A.110-26A.130），以及針對合作協議內容的規範（26A.140）。

競賽簽注站的營運

內華達州的賭場可以提供按注分彩法或是非按注分彩法的競賽簽注。在1989年，內華達州的按注分彩協會成立，並在各賽場與內華達州的各個競賽簽注站之間協商通過一些協議。所達成的協議中，有一項是：競賽簽注站的所有賭注都會被包含到賽場的賭注裡面。這些協議和其他州裡的「場外下注」（off-track betting）是相同的。不過競賽簽注站的賭注要被賽場收取3%至4%的抽頭。假如競賽簽注站的所有賭注都可以被包含到賽場的賭注裡面，那麼不管賭場接受多大的賭注，賭場都不會有任何的風險。

不過，賽場必須要先向內華達州州政府的博奕管理權責單位提出申請，申請核可之後，賽場才可以合法地對賭場競賽簽注站的賭注抽頭。因為申請的行政程序一定耗時又所費不貲，因此賽場通常會選擇不要申請。在這種情況下，賽場仍然把競賽簽注站所接受的下注納入賽場的總賭注中，但是賽場以固定費率的方式（flat-fee basis）收取費用，而不是以總賭注金額的百分比計算。

賽狗場及某一些賽馬場並沒有對競賽簽注站提供按注分彩的賭法。在這種情況下，賭場的競賽簽注站等於就是要自己做莊和賭客對賭，這種賭法就叫作登記押注（bookmaking）。在內華達州的按注分彩協會還沒有和賽場達成協議之前，過去在內華達州所有的競賽簽注都是以登記押注的方式來營運的。

以登記押注的方式來接受簽注的話，競賽簽注站在接受下注之後，也是以賽馬場的賠率來支付彩金。既然賽馬場的賠率是依總賭注

金額扣除掉賽馬場的抽頭之後所計算出來的,所以賭場的競賽簽注站就可以預期,假如他們也是依照賽馬場的賠率來分派彩金的話,那麼賭場優勢就差不多等於賽馬場抽頭的比例。不過,賭場的競賽簽注站和賽馬場不同的是,競賽簽注站是自己作莊,所以就會有大量贏錢或是大量輸錢的情況。因為競賽簽注站可能會有這種大輸大贏的情況,所以他們接受下注的管理方式也和按注分彩的方式有很大的不同。

◎ 最大輸贏金額的限制

就如同其他的賭博項目一樣,競賽簽注站同樣也有最大輸贏金額的限制來減少賭博大量輸錢的波動。舉例來說,某賭場在快骰賭局中,押過關線注的最大賭注金額為3,000美元的話,可能也會限制下注在12點的賭注上限為100美元。因為下注100美元在12點上面,賭客賭贏的話就可以獲賠3,000美元,剛好達到賭場所願意承擔的風險上限。同樣地,競賽簽注站的最大輸贏金額限制也是在計算,假設賭客賭贏的話,賭場願意為哪一些獲勝的馬匹賠付彩金的最高金額。

◎ 晨間馬訊賠率

在快骰遊戲中,賭場的管理階層都知道下注12點的賠率是30比1。但是在競賽簽注站的賽馬簽注中,無法事先知道賽馬的賠率,這是因為賽馬的賠率是由賭客的下注金額所決定的。事實上,賭客在進行下注時,對於馬匹的賠率都有一套自己的想法。賭場的競賽簽注站也可以參考賽馬場所提供的「晨間馬訊賠率」(morning line)來估算所可能面臨的最大賠率。「晨間馬訊賠率」是由賽馬場官方所提供的資料,它是賽馬場根據馬匹過去的比賽記錄所推測出來「最有可能出現的比賽結果」。

假如賽馬場官方依據該匹馬過去的比賽成績,進行預測的賠率是2比1,那麼賭場的管理階層也會以2比1的賠率來估算可能的損失風險。賽馬場官方所公布的晨間馬訊賠率就會被用來估算馬匹跑第一名、前二名和前第三名時,賭場要賠多少錢。假若晨間馬訊賠率是2比1,那

麼競賽簽注站的管理階層將會估計該匹馬跑第一名時是2賠1；前二名時是1賠1（第一名賠率的一半）；前三名則是0.5賠1（第一名賠率的四分之一）。

假設總金額為1,000美元的賭注押Polly My Love跑第一名，依據晨間馬訊賠率，在2賠1的情況下，賭場必須賠付2,000美元的彩金。同樣地，1,000美元的賭注可以在該匹馬跑前二名時取得1,000美元的彩金，或是在得前三名時取得500美元的彩金。將晨間馬訊賠率與最大輸贏金額限制的概念互相結合，賭場的競賽簽注站就可以計算出它想要接受的最大投注金額是多少。每當有顧客下注時，就會把這筆下注可能贏得的金額從最大輸贏金額的額度中扣除，當最大輸贏金額的額度已經用完時，賭場競賽簽注站的管理人員就必須決定是否要繼續接受超額的賭注。

表18.1中，以一個例子來說明晨間馬訊賠率、下注金額，以及假若每匹馬的最大輸贏金額額度為10,000美元時的情況。

表18.1　晨間馬訊與每匹馬最大輸贏金額的額度

	晨間馬訊	第一名的預估賠率	前二名的預估賠率	前三名的預估賠率
Polly My Love	2:1	2:1	1:1	1/2:1
Baby Blue	4:1	4:1	2:1	1:1
Always Remember	20:1	20:1	10:1	5:1
	押第一名的下注金額	押前二名的下注金額	押前三名的下注金額	
Polly My Love	$800	$500	$300	
Baby Blue	$200	$200	$160	
Always Remember	$100	$100	$50	
	估算賭場的競賽簽注站可能要付出的彩金金額			
	第一名	前二名	前三名　　　總數	
Polly My Love	$1,600	$500	$150 = $2,250	
Baby Blue	$800	$400	$160 = $1,360	
Always Remember	$2,000	$1,000	$250 = $3,250	

　　依據上表的結果，假如Poly My Love獲得第一名的話，競賽簽注站要支付2250美元。賭場的競賽簽注站將會再繼續接受下注，一直到這匹馬所要支出的彩金金額達到10,000美元，也就是達到最大輸贏金額的額度。由於會有1匹馬獲得第一名，除了第一名的馬匹之外還會有一匹馬獲得第二名，有第三匹獲得第三名，因此賭場的競賽簽注站賽場通常會通盤考量每一個賽局的第一名、第二名以及第三名，然後再分別就這三種獲勝的情況估算其最大輸贏金額的額度限制。

　　如果該場比賽有現場實況轉播的話，賭場的競賽簽注站就可以知道投注板（tote board）上的下注總金額，因而賭場的競賽簽注站就可以利用投注板上面的最新賠率，更加精確地計算出最大輸贏金額的額度限制。假若賽事並沒有現場實況轉播的話，訊息播報員將會在入閘時間之前，提供投注板的最新賠率。所以，一開始所接受的下注是依據晨間馬訊賠率，而實際的賠率以及獲勝馬匹的資訊則是由訊息播報員提供給賭場的競賽簽注站。

◎ 最大輸贏金額額度的決定機制

　　最大輸贏金額的額度是依賽場的總下注金額以及賭場的競賽簽注站的總下注金額來決定的。但是賭場的競賽簽注站自己作莊所提供的簽注很容易遭受「賭盤操作」（即"pool manipulation"，又稱為"salting"）。奈德（Ned Day）在下列的文章中，以很有趣的方式來形容幾個「賭盤操作」的案例（Roxborough & Rhoden, 1991, p. 11）。

> 賽馬的賠率被賭盤操作打亂，賭場的競賽簽注站哀鴻遍野
> （Bookies Bray as "The Build-Up" Jimmies Track Odds）
> 《拉斯維加斯評論報》（*Las Vegas Review-Journal*），1985年，9月29日，星期日

　　在保羅·紐曼（Paul Newman）和羅伯特·雷德福（Robert Redford）所主演的「老千計狀元才」（"The Sting"），有非常扣人心弦的電影

情節。但是這一次所上演的戲碼並不是 "The Sting"，而是大家所通稱的「賭盤操作」（the build-up），這也使得拉斯維加斯一大堆賭場的競賽簽注站就像被針扎到的驢子一樣痛苦哀嚎。

　　有一些賭客就會利用賭盤操作的方式，狠狠地海削賭場的競賽簽注站。我們可以在Baron Long的故事中瞭解賭盤操作是如何運作的。Baron Long是1930年代一位非常有名的運動員，他本身也以擅長賭博聞名。他擁有一匹很棒的短程賽馬Linden Tree，而且這是一匹世界級的純種賽馬。同時，Baron Long在美國的中西部擁有一座小型賽馬場，這個賽馬場的馬匹都是最便宜的貨色，觀眾也不多，賭注的金額也很低。在一個特別的日子裡，Baron Long對外宣布，為了酬謝顧客的愛護，他將要舉辦一場大型的比賽，賽中也會讓他的愛馬Linden Tree出賽。

　　到了比賽當天，Linden Tree的晨間馬訊賠率為1比10，根本就是一面倒。在賽馬場的評估中，其他的雜種馬幾乎沒有什麼機會打敗世界級的純種馬Linden Tree。因此，依據晨間馬訊賠率，顧客必須投注1,000美元在Linden Tree身上，才能贏得微薄的100美元。

　　但是當賽事的投注開始時，賠率卻發生了很奇妙的變化。數千美元下注在一匹雜種馬身上，這也使得Linden Tree的賠率下降為5比1。

　　這其中發生了什麼事呢？原來，Baron Long知道他的賽馬場的賭客人數十分稀少，而且也只能投注很少的賭注金額在Linden Tree身上。因此他花了數千美元投注在一匹不知名的雜種馬身上，他操作賭盤的結果，使得Linden Tree的賠率變成5比1。

　　就在比賽開始的前一刻，Baron Long完成他的賭盤操作，並且打電話給全國所有賭場的競賽簽注站，總數投注了200,000美元在他確信絕對會獲勝的Linden Tree身上。結果他當天就以5比1的賠率，贏得了1百萬美元。這就是一個賭盤操作的著名案例。

　　現在再回顧1985年，一個在拉斯維加斯特別的星期三夜晚所發生的案例。在那個夜晚，當地有八家賭場的競賽簽注站提供了Tucson Dog Track的賽狗讓賭客進行簽注。在那個夜晚，總共有十三場比賽，每一

場的比賽有8隻狗參賽，這座賽狗場是以按注分彩的方式進行簽注，這十三場比賽總計的投注金額是103,000美元。這種小型的賽狗原本就不會吸引到拉斯維加斯大道賭場的注意力，而這也是接下來事件發生的原因。在比賽開始的那個晚上，晨間賽訊賠率裡面預估，最有希望獲勝的那一隻狗獲得冠軍的賠率為4比5，結果在賽狗場的實際賠率是2比1，也就是買2美元的彩券可以獲得6美元的彩金，還算合理。然而很神奇的事情發生了，在賽狗場的賭盤裡面，竟然是賭這一隻狗會跑第二名的賠率是8比1左右，非常令人吃驚。也就是說，如果你在拉斯維加斯賭場的競賽簽注站投注2,000美元買牠會跑第二名的話，你將會獲得19,000的彩金。

但是更不可思議的是，在那一場比賽跑第二名的那一隻狗，賠率更奇怪。這一隻狗的晨間賽訊賠率為8比1，賭牠會跑第二名的賠率竟然爆增為362美元。假如你剛好花了1,000美元押注這一隻狗的話，你將可以從拉斯維加斯賭場的競賽簽注站贏得362,000美元。有消息指出，在那個星期三晚上，拉斯維加斯的賭場業者被狠狠地敲了一筆竹槓，至於實際的損失金額是多少，業者則是守口如瓶。

還有消息指出，在星期四的晚上，又有類似的情況再次發生在Tucson Dog Track。拉斯維加斯的專家Ralph Petillo說：「這是典型的賭盤操作，Tucson的賭盤賠率只需要一小筆金錢就可以輕易地操弄了。」另一位有名的賭徒則是補充說明道：「毫無疑問地，這些賠率已經被非法地撬開了。」你現在應該可以明白，為什麼賭場的業者會恨得牙癢癢地說：這就是Baron Long式的賭盤操作。

比賽的總投注金額、優勝者的得獎金額、賭盤賠率被操作的可能性、比賽結果被操作的可能性，以及最大輸贏金額之間的關係如下：

	賭盤賠率被操作的可能性	比賽結果被操作的可能性	最大輸贏金額限制
賽場的總投注金額比較高的情況	降低		上升
優勝者的獎金金額比較高的情況		降低	上升

　　而且，當賽場的經營是比較完善的，並且參賽馬匹的素質是比較好的，最大輸贏金額的額度就會越高。

◎ 賭場競賽簽注站的自我防護措施

　　賭場競賽簽注站所提供的賠率和賽馬場按注分彩的賠率是不一樣的，競賽簽注站只會參考賽馬場的賠率，然後向下做一些調整。可是，由於賭場競賽簽注站同業之間互相競爭的關係，讓賭場所要付出的賠率變成是要提高到完全比照賽馬場的賠率。當賠率提高到和賽馬場完全一樣的時候，所造成的結果是，當賭場的競賽簽注站遭逢賭盤操作或是有內線消息時，損失就會更加慘重。有些賭場規定，只有前20美元的下注才會完全比照賽馬場的賠率支付。在拉斯維加斯大道上一家主要的賭場，它的競賽簽注站對於賽馬簽注所提供的賠率如下：

1. 單一馬匹下注（straight bets）的部分，前100美元的賭注可以完全依照賽馬場的賠率，之後的賭注賠率則為：第一名是20比1，前二名是8比1，前三名是4比1。
2. 連贏（quinella）、雙重彩（exacta）、雙寶（daily double）的賠率為150比1。
3. 三寶（daily triple）的賠率為500比1。
4. 三重彩（trifecta）的賠率為500比1。
5. 過關（parlays）在第一名的賠率為100比1；在前二名的賠率為50比1；在前三名的賠率為25比1。

◎ 連贏

　　連贏（house quinella）的玩法是，選定會最先跑完賽程的前兩匹馬，而且不必考慮其先後順序。有些賽場並不提供這種玩法，在這種情況下，內華達州賭場的競賽簽注站就會依照公式來計算連贏的賠率。連贏獲勝的彩金計算方式為：第一名的彩金金額，再乘上前二名彩金金額的二分之一。舉例來說，假如Polly My Love、Baby Blue和

Always Remember分別獲得第一名、第二名及第三名，如下表所示：

	第一名	前二名	前三名
Polly My Love	$74	$40	$18
Baby Blue		$21	$11.20
Always Remember			$7.40

如果下注2美元押注Polly My Love會得第一名，贏的話可以獲得74美元的彩金；下注2美元押注Baby Blue會得前二名，贏的話可以獲得21美元的彩金。而下注2美元押注Polly My Love和Baby Blue會連贏的賭客將可以獲得74美元×（0.5×21美元）＝777美元的彩金。

有些賭場的競賽簽注站會提供三重彩（trifecta）的玩法。三重彩的彩金計算方式為：第一名×第二名×第三名贏×1.20。假如以上述的例子中的數據來計算的話，贏得三重彩的賭客可以獲得的彩金金額為：74美元×21美元×7.40美元×1.2＝13,799.52美元。這個賠率實在是太龐大了（也就是6,898.76比1），因此，就會被先前所提的賠率所限制住。如果賭客是在剛才所提到的那一家拉斯維加斯大道上的賭場進行下注的話，那麼原本應該是6898.76比1的賠率就會變成500比1。

在進入賭場的競賽簽注站時，應該都可以看到像圖18.1一樣的賽場看板（board track）。圖18.1的例子是來自聖塔安尼塔（Santa Anita）的第四場比賽。賽跑的距離是6弗隆（即furlong，1弗隆等於1/8英里）。被排在第一閘道的馬匹進入閘門的時間是1點58分。每匹賽馬的馬齡為3歲，而且在之前的比賽皆未曾贏過（maidens, MDN，處女賽），同時也是一場拍賣賽（claiming race, CLM）。馬匹Airhead的編號為1號，牠的騎師是M Garcia，馬匹負重總計118英磅。晨間馬訊賠率為8比1。編號10的馬匹退出這場比賽。

比賽結束後，賭場的競賽簽注站就會公布比賽結果，如右表所示：

聖塔安尼塔
第四場
出閘時間　1:58
6弗隆

	3歲（處女賽 / 拍賣賽）		M/L
1	Airheaad		8/1
	M Garcia	118	
2	Okie		5/1
	G Almeida	118	
3	Smokey		20/1
	B Blanc	116	
4	BeBe		30/1
	R French	111	
5	Jugheaad		4/1
	ASolis	118	
6	Whitey		3/1
	L Pincay Jr.	118	
7	Blondie		8/1
	O Vergara	118	
8	Hobo		20/1
	J Garcia	116	
9	Panda II		8/1
	D Flores	118	
~~10~~	~~Victor Emmanuel~~		~~20/1~~
	R Douglas	118	
11	Curly Q		9/2
	C McCarron	118	

圖18.1　賽場看板圖

名次		第一名	前二名	前三名
第一名	編號11	9^{60}	6^{00}	3^{40}
第二名	編號5		8^{80}	4^{60}
第三名	編號6			2^{60}
	$2 Q（連贏）	38^{00}	$2 EX（三重彩）	70^{60}
OFF（比賽開始的時間）2:03			TIME（比賽的最佳成績）1:12.5	

　　編號11的賽馬Curly Q為本次賽事的冠軍，如果下注2美元押牠跑第一名，贏的話將會獲得9.60美元的彩金；如果下注2美元買牠會跑前二名，贏的話將會獲得6.00美元的彩金；如果下注2美元買牠會跑前三名，贏的話將會獲得3.40美元的彩金。以2美元押中連贏的賭客可以獲得38.00美元的彩金，以2美元押中三重彩的賭客可以獲得70.60美元的彩金。比賽開始時間是2點03分，第一匹馬抵達終點的最佳成績為1分12.5秒。

　　依據賽場官方公布的晨間馬訊賠率9比2，也就是當初賽馬場的配重員估計，假如Curly Q獲勝的話，下注2美元應該可以獲得11美元的彩金（也就是說，9比2的賠率等於買2賠11）。但是實際上只有支付9.60美元的彩金。

　　本章僅提供一些賽馬的基本資訊而已。事實上，賽馬的相關知識遠比這些資訊還要複雜得多，如果真的要詳細敘述的話，需要花更多的章節來說明。一個成功的賭客或是賭場競賽簽注站的管理者，都必須要能夠深入地瞭解各座賽馬場的狀況、騎師、訓練師、馬匹負重的效應、馬匹的狀況以及許多其他因素對賽事的影響。

第十九章

賭場統計

敘述統計（descriptive statistics）是用來描述大量數字資料的工具（Van Matre & Gilbreath, 1987, p. 4）。在大多數的博奕管理行政轄區中，賭場的營運績效統計資料不只是針對特定的賭場，還包括某些特殊的營業單位。統計是賭場的業主和管理者的一項重要管理工具，可以用來與市場上的對手相互比較。統計也可以被用來評估賭場內各個部門的營運績效，並且標示出那些需要管理者多加留意的部門。

飯店的平均住房率（average occupancy）及每日平均房價（average daily room rate, ADR）都是把統計運用到管理上面的例子，而這些數據就可以提供非常有價值的資訊給總經理、飯店部門的經理以及銷售部門的主任，作為他們訂定管理決策的參考。這些統計可以明確地指出飯店的住房率與每日平均房價是否達到預定的目標，而且也可以把前一年同期的營運績效拿來和今年度的績效互相比較。

賭場的管理階層也可以從會計部門接收到類似的統計資料，包括賭場的牌桌遊戲中，賭客所購買的籌碼數量、牌桌的莊家所贏得的籌碼數量、牌桌遊戲的獲利率以及其他的數據，作為評估賭場營運狀況的重要指標。當賭場的管理階層在檢視這些評估營運績效的統計資料時，他們必須要先對於敘述統計及推論統計的相關知識有基本的概念，才能夠真正瞭解這一些統計資料的重要性。本章主要的目的就是要讓賭場的管理人員對於統計的相關資訊有充分的瞭解。

母群體

母群體或母體（population/universe）可以界定為整個群體的人、物或是事件，而且群體裡面的每一個元素至少具有一種共同的特質（Sprinthall, 1990, p. 461）。例如，內華達州拉斯維加斯大學（University of Nevada Las Vegas, UNLV）的學生裡面，所有從其他學院轉學過來的學生就可以視為一個母群體。另一個例子是UNLV的學生

裡面,所有主修飯店管理的學生,也可以視為是一個母群體。前兩個
例子的主要關鍵字是「所有」（all）。

　　當討論母群體時,非常重要的是,必須把符合標準的每一個個體
（element）都包含進來。例如,若要探討牌桌遊戲每個月的獲利率,
那麼這一個母群體所必須要包括的就是:從這一家賭場開幕以來,每
個牌桌、每個月的獲利率。

 # 樣本

　　樣本（sample）是母群體的一部分,被選來做分析用。假如總共
有200位UNLV主修飯店管理的學生,從這個母群體中隨機選出其中
的20位學生,那麼這20位學生所組成的群體就稱為隨機樣本（random
sample）。從賭場開幕至今,隨機選擇10個月份,然後檢視這10個月份
牌桌遊戲的獲利率,那麼這10個月份就是整個母群體的樣本。

參數與統計數

　　參數（parameter,也可稱為母數）是由母群體的所有元素所組成
的一個量數。用整個母群體來計算一個特定的參數是極端困難或甚至
是不可能的事。試著去想像要取得全美國所有大一新生的平均身高將
是一件多麼困難的事情。為了計算這個母群體的參數,母群體裡面的
每一個元素都必須要被測量,那麼這項工程將會非常浩大。

　　另外,統計數（statistics）則是從樣本的測量所獲得的量數
（Sprinthall, 1990, p. 463）,統計數比參數容易計算多了,因為統計數
只是測量特定的子群（也就是樣本）而不是測量整個母群體。以之前
所舉的例子來說,假如只是到某幾所選定的大學去測量大一新生的平
均身高,將會比到全美國各大學去測量所有大一新生的平均身高要來

得容易多了。統計數就是測量樣本所得到的數值，並且依據這個數值來估計母群的屬性。任何母群的估計值或相關的推論，都是基於樣本所提供的訊息。

 平均數

平均數（average/mean）是一個大多數人都很熟悉的術語，因為平均數非常普遍被運用於日常生活的語言之中。在美式足球中，每次出場比賽的平均得分數以及每次進攻所前進的平均碼數等，都是常見的統計數據。許多棒球運動的超級粉絲也都能列出他們喜歡的球員的平均打擊率或ERA（earnd run average的縮寫，也就是「投手自責分率」或是「防禦率」）。每個地區的氣象站每天都會報導平均氣溫和平均降雨量。學生們也都會非常清楚地知道他們的學業成績平均數。

平均數的計算公式非常簡單，就是把所有母群或樣本的元素加總起來，然後再把得到的總和，除以母群或是樣本的元素個數，這個結果的商數就是平均數。

母群體的元素個數是以大寫英文字母的 "N" 來表示，樣本的元素個數則是以小寫字母的 "n" 來表示。

$N = 200$　　　（UNLV主修飯店管理的學生總人數）

$n = 20$　　　　（UNLV主修飯店管理所有學生中所選取的樣本人數）

μ = 母群體裡所有元素的平均數

$$\mu = \frac{\Sigma X_i}{N}$$

\overline{X} = 從母群體所選出的樣本元素的平均數

$$\overline{X} = \frac{\Sigma X_i}{n}$$

註：希臘字母的 μ（讀作符 "mu"）是用來標示母群體的平均數；符號 \overline{X}（讀作 "X Bar"）被用來標示樣本平均數。

以下的數據是某家賭場牌桌遊戲的獲利率百分比，總共抽取10個月份來當做樣本（從低到高依次排序）

$$X_1 = 15.4$$
$$X_2 = 16.4$$
$$X_3 = 16.4$$
$$X_4 = 16.8$$
$$X_5 = 16.9$$
$$X_6 = 18.0$$
$$X_7 = 18.4$$
$$X_8 = 19.2$$
$$X_9 = 19.4$$
$$X_{10} = 20.1$$
$$\sum X = 177.0$$

$$X = \frac{\sum X}{n}$$

$$n = 10$$

$$X = \frac{177.0}{10} = 17.7$$

中位數

中位數（median）是指在母群體或樣本的中間數值。假如樣本包含有奇數個元素（例如3、5、7、9），中位數將是位於中間那一個元素的數值。假如樣本包含有偶數個元素，就像之前所描述的樣本一樣，中位數將是兩個中間數的平均數。

$$16.9 = X_5$$
$$18.0 = X_6$$

$$中位數 = \frac{16.9 + 18.0}{10} = 17.45$$

 眾數

在前一個例子,眾數(mode)是16.4,因為它出現了兩次,而其他的只有一次。假如在一群數值裡面,有兩個數字發生的次數多於其他數字,此種分配被稱之為雙眾數。

 分散量數

平均數無法告訴我們各個數值的分散情形。數值的分布情況有可能都和平均數很接近,也有可能分布的情況是在平均數的周圍,但是變異很大。以下是兩個樣本資料的比較:

樣本A	樣本B
$X_1 = 15.4$	$X_1 = 5.4$
$X_2 = 16.4$	$X_2 = 8.4$
$X_3 = 16.4$	$X_3 = 11.4$
$X_4 = 16.8$	$X_4 = 12.8$
$X_5 = 16.9$	$X_5 = 14.9$
$X_6 = 18.0$	$X_6 = 20.0$
$X_7 = 18.4$	$X_7 = 22.4$
$X_8 = 19.2$	$X_8 = 24.3$
$X_9 = 19.4$	$X_9 = 27.3$
$X_{10} = 20.1$	$X_{10} = 30.1$
$\sum X = 177.0$	$\sum X = 177.0$
$\bar{X} = \dfrac{\sum X}{n}$	$\bar{X} = \dfrac{\sum X}{n}$
$n = 10$	$n = 10$
$\bar{X} = \dfrac{177.0}{10} = 17.7$	$\bar{X} = \dfrac{177.0}{10} = 17.7$

　　雖然兩個樣本的平均數相同，資料的分散情形卻是有相當大的差異。全距（range）、變異數（variance）和標準差（standard deviation）等的測量方法將可以讓賭場的管理階層對於資料的差異性有更清楚的認識。

全距

　　在每個樣本裡，全距（range）係指最低和最高數值間的差異性。

	樣本A	樣本B
最高數值	20.1	30.1
最低數值	15.4	5.4
全距	4.7	24.7

　　全距是測量變異性的一種量數。然而，它只測量樣本裡面兩個數值之間的差距，對於其他的數值則完全忽略了。

變異數

　　變異數（variance）是用來測量每個數值到平均數之間的變異量。

$$母群變異數 = \sigma^2 = \frac{\sum (X_i - \mu)^2}{N}$$

$$母群估計變異數 = s^2 = \frac{\sum (X_i - \overline{X})^2}{n-1}$$

　　變異性比較低的話，數值會比較符合一致性，並且會有更準確的預測或推估能力。

　　要特別注意的是，假如是以樣本來推估母群的變異數，公式中的分母就會變成是 $n-1$。假如分母是用 n 而不是以 $n-1$ 來計算的話，母群

的變異數就會被低估了。下面的表格中就顯示出，以樣本推估母群變異數的計算結果。

Xi	\overline{X}	$\left(X_i - \overline{X}\right)$	$\left(X_i - \overline{X}\right)^2$
15.4	17.7	-2.3	5.29
16.4	17.7	-1.3	1.69
16.4	17.7	-1.3	1.69
16.8	17.7	-0.9	0.81
16.9	17.7	-0.8	0.64
18.0	17.7	$+0.3$	0.09
18.4	17.7	$+0.7$	0.49
19.2	17.7	$+1.5$	2.25
19.4	17.7	$+1.7$	2.89
20.1	17.7	$+2.4$	5.76
			21.60

$$\sum \left(X_i - \overline{X}\right)^2 = 21.60$$

$$s^2 = \frac{21.60}{10 - 1} = 2.4$$

標準差

標準差（standard deviation）是變異數的平方根。假如分布的情形是常態性的分布，標準差就可以被用來決定曲線下的面積。該面積即表示數值的量，像是賭客的人數、每小時的發牌次數或是賭客輸了多少錢。分布在平均數的上下一個標準差之間的面積包含了整個常態分布曲線的68.27%。而分布在平均數的上下各二個標準差之間的面積將會包含了所有分布曲線面積的95.45%，至於在常態分布曲線的上下各三個標準差之間的面積則是占了99.73%。

假如樣本的數值所指的是發牌員每小時發牌的次數，那麼這裡的平均數所指的是發牌員每小時發牌的平均次數，而上下一個標準差所

圖19.1　標準差

指的是發牌員每小時發牌的各種次數裡面，在68.27%的情況下，發牌次數會落入這個範圍之內。假如這個數值所指的是賭場每一手牌所能賺取的毛利，那麼上下一個標準差所指的是，賭場每一次發牌所能賺到的毛利，有68.27%的機會，毛利的金額會落入這個區間之內。

　　既然圖19.1裡面所呈現的曲線是左右對稱的，而且在平均數的左右各一個標準差的曲線下面所占的面積為68.27%，所以從平均數（μ）到正一個標準差之間的面積應該是占所有面積的34.135%，相同的道理，平均數到負一個標準差之間的面積也應該是占所有面積的34.135%。圖19.2顯示每個標準差之間的曲線下的面積所占的比率。

　　以牌桌遊戲的獲利率為例，母群的標準差就可以用下列的公式來估算：

$$s = \sqrt{s^2} = \sqrt{2.4} = 1.55$$

　　假如能夠知道樣本數的大小以及所要估計母群的標準差，那麼就可以估算出平均數的標準誤。就像之前討論過的，樣本的平均數是母群平均數的點估計值，而樣本平均數在母群平均數的分散量數，就可以用下列的公式來推估：

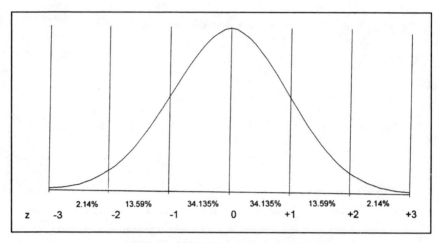

圖19.2　每個標準差之間的曲線下的面積所占比率

$$樣本平均數的標準誤 = \frac{推估的母群標準差}{\sqrt{n}}$$

在這個公式裡，n是指樣本元素的數量。假如套用前面的例子，樣本平均數的標準誤就會等於：

$$平均數的標準誤 = \frac{1.55}{\sqrt{10}} = 0.4902$$

假定樣本的數量超過30個，樣本平均數的標準誤所代表的意思就是：樣本的平均數有68.27%會落入母群平均數的上下一個標準差之間。而且當樣本的數量增加，平均數的標準誤也會隨著減少。

在實務操作上，可以應用樣本來推估母群體的平均數及標準差的原理，來分析發牌員洗牌的作業流程。假定洗一次牌應該要花費60秒的時間來完成。當賭場想要瞭解發牌員是否完全按照賭場所規定的作業流程時，就可以要求監視系統的工作人員隨機抽樣，分別記錄發牌員在洗牌時所花費的時間。再使用這個樣本來推估母群的平均數與標準差，然後就可以推論所有發牌員的洗牌流程。假如算出來的平均

數很接近60秒，而且標準差也只有幾秒鐘而已，那麼賭場差不多就可以確認，所有的發牌員都是依照正確的作業程序來洗牌的。不過，假如這個平均數很接近60秒，但是母群標準差的估計值太大，譬如說20秒，那麼賭場差不多就可以確認，有許多的發牌員都沒有依照賭場所要求的作業流程來洗牌。

加權平均數

用來成功行銷賭場的工具中，有一項就是電腦化的玩家評比系統。這個評比系統是要用來鑑別玩家並且評定他們的等級，而評定的基準是賭場可以從這些玩家身上賺到多少錢的合理預期。玩家的歷史資料應該要包括他的平均賭注、遊戲的時間長短、輸贏的情況等等的相關資料。

到賭場的新玩家往往會收到賭場所發的遊戲準則（action criteria），內容概略描述玩家的平均賭注是多少以及遊戲的時間多長，就可以得到哪一個層級的免費招待。例如說，某家賭場也許會要求賭客，假如是要住在賭場三天，而且這三天的住宿、餐飲都要獲得免費招待的話，那麼這名賭客的平均賭注就必須是每把150美元，而且每天至少要玩12個小時。

玩家待在賭場的這一段期間，玩家應該會有幾個遊戲的時段，而且每個時段的遊戲時間與平均賭注都會不一樣。這種情況下，如果只是簡單地計算出它們的平均數，結果將會有很大的誤差。以下是兩個玩家的案例，假設他們每小時下注的次數相同：

	玩家A		玩家B	
	平均賭注	遊戲時間（小時）	平均賭注	遊戲時間（小時）
第一時段	500	2.00	1700	0.25
第二時段	450	4.00	75	5.00
第三時段	700	1.00	75	6.00
第四時段	300	5.00	100	0.75
總計	1950	12.00	1950	12.00
簡單平均	487.5		487.5	

加權[1]		加權	
$500 \times 0.17 = 83.33$		$1700 \times 0.02 = 35.42$	
$450 \times 0.33 = 150.00$		$75 \times 0.42 = 31.25$	
$700 \times 0.08 = 58.33$		$75 \times 0.50 = 37.50$	
$300 \times 0.42 = 125.00$		$100 \times 0.06 = 6.25$	
加權平均數	416.67		110.42

　　即使兩位玩家在簡單平均數上有相同的平均賭注，但是假如以加權平均數（weighted average）來看，就賭場而言，A玩家的價值要比B玩家更高。

　　加權平均數的計算方式，讓賭場可以確保其所贈送的免費招待可以確實反應出玩家所下的賭注。假如賭場要求玩家的遊戲標準是，平均賭注至少要150美元而且要賭12個小時以上，玩家才能夠獲得特定層級的免費招待，那麼玩家A就可以達到賭場要求的標準，而玩家B則沒有達到。

1. 加權的計算方式是以每個時段的時間除以總時數，例如2小時÷12小時＝0.17。

機率分配

　　許多賭場的經營者最感到難以接受的概念之一就是理論毛利
（theoretical win，假如依統計學家所用的專有名詞就是期望毛利，即
expected win）。這個困難點在於，從實際的數據來看，某個賭客在某
個特定的遊戲時段內，理論毛利和他實際賭輸（賭贏）的金額也許會
有相當大的差異。要能夠接受理論毛利的概念，就必須先對於遊戲過
程當中所會發生的正常狀況有正確的瞭解。如果下賭注的次數N大於
30，就可以形成一個機率分配（probability distribution）。

　　如果能夠知道莊家會贏的機率以及賭客會賭贏的機率，那麼賭場
實際上可以贏多少錢的範圍與機率就可以被計算出來。要解釋這個原
理，先假設有位百家樂的賭客，每一把都以500美元押注「閒家」這一
邊，總共賭了100把。假如是以理論毛利來計算，賭場可以預期本身將
會贏得多少錢呢？

　　首先，必須先得到「閒家」賭贏的機率以及「莊家」賭贏的機率。

「莊家」賭贏的機率	0.4585974
「閒家」賭贏的機率	0.4462466
和局的機率	0.0951560

期望值

　　當賭客下注在百家樂的「閒家」這一邊，假如「閒家」贏，賭
客將可以贏得一把的賭注；假如是「莊家」贏，那麼賭客就會輸掉一
把的賭注；當「閒家」和「莊家」平手（和局），那麼賭客就沒輸沒
贏。因此，賭客就只會有三種可能的結果：＋1、－1、0。根據上一
節所提到的機率，賭客在賭百家樂的時候，每投注1美元的賭注在「閒

家」這一邊,他所能夠期望的輸贏金額為:

$$\text{e.v.} = (0.4462466 \times 1) + (0.4585974 \times -1) + (0.095156 \times 0) = -0.01235$$
$$\text{e.v.}\ (\text{expected value},\ 期望值)$$

賭客的期望值是-0.01235,也就表示賭場的期望值為+0.01235。既然百分比的意思就是在每一百份當中所占的部分,而且1美元又是由100美分所組成的,那麼+0.01235的期望值就等於賭場有1.235%的莊家優勢。

如果每一把賭注的金額是500美元,賭場在每一把賭注的期望值為:

$$\text{e.v.} = 0.01235 \times \$500 = \$6.175$$

如果賭客下注了100次,整個遊戲時段中,賭場的期望值則為:

$$\$6.175 \times 100 = \$617.50$$

換句話說,所謂的期望值就是,賭客在下注100次之後,平均而言,賭場能夠期待的淨值。在這個例子中,賭場可以預期能從賭客所下注的總金額50,000美元之中贏得617.50美元。

假如從單一的一把賭注來看,押注在「閒家」的500美元賭注,有可能會贏得500美元、輸掉500美元,或是沒輸沒贏。對統計學家而言,這三種可能的結果被稱之為「隨機變異數X」。就像之前所示範過的案例一樣,假如可以先知道可能會發生的結果以及這些結果會發生的機率,就能夠計算出期望值。這樣的知識也可以被用來計算隨機變異數X的標準差。下面的模式是以賭場的觀點來建構的(也就是說,+500所代表的是賭客輸了500美元)。

A 結果 X	B 機率 $P(X)$	C 期望值 $E(X)$	D $X-E(X)$	E D欄數值 的平方	F B欄×E欄 的乘積
-500	0.4462466	\$6.175	-506.175	256,213.13	114,334.24
0	0.095156	\$6.175	-6.175	38.13	3.63
+500	0.4585974	\$6.175	493.825	243,863.13	111,834.99
				變異數 =	226,172.86

變異數的平方根就等於隨機變異數X的標準差。

$$\sqrt{226172.86} = 475.576$$

把這個500美元賭注的標準差，再除以原先的賭注金額500美元，所得到的數值就是每押注1美元在百家樂的「閒家」上面，毛利金額的標準差。

$$\frac{475.576}{500} = 0.9512$$

賭場的經營者對於實際的毛利金額會比較感興趣，但是實際的毛利金額和期望的毛利金額是不一樣的，期望的毛利金額可以用下列的公式計算出來：

$$\sqrt{(每注金額)^2 \times 下注次數 \times 每下注1美元的標準差}$$

圖19.3即呈現這個公式的計算結果，假如把上述的例子套用到公式裡面：

$$\sqrt{(500)^2 \times 100} \times 0.9512 = 4,756$$

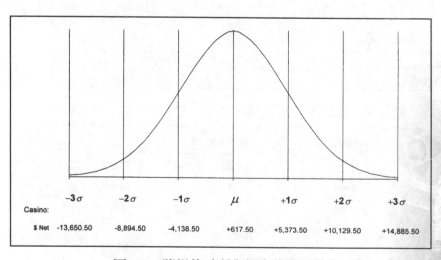

Casino:	-3σ	-2σ	-1σ	μ	$+1\sigma$	$+2\sigma$	$+3\sigma$
$ Net	-13,650.50	-8,894.50	-4,138.50	+617.50	+5,373.50	+10,129.50	+14,885.50

圖19.3　賭場的毛利與損失的期望值

當賭客押注了100把之後，賭場就可以期望它會有68.27%的機會，輸贏的情況是介於輸掉4,138.50美元以及贏得5,373.50美元之間；而且也會有95.45%的機會，輸贏的情況是介於輸掉8,894.50美元以及贏得10,129.50美元之間。這兩種輸贏的情況分別是因為它們所在的區域是介於平均數的上下1個標準差以及上下2個標準差之間。

計算不同賭注金額的標準差

在真實世界裡，很少有玩家從頭到尾的賭注金額都是一成不變的。在前面的例子中，莊家毛利金額的標準差是以相同的賭注金額來計算的，但是這樣的計算是比較簡單易懂的範例。假如賭注金額的大小不一樣，那麼計算的方式就要改用下列的方式了。

首先，賭客每一把押注過的各種賭注金額都必須表列出來，例如，在百家樂遊戲中，玩家所下的賭注分別為：40把120美元的賭注，35把200美元的賭注，10把50美元的賭注，以及15把5美元的賭注。

賭注金額的大小	下注次數
$120	40
$200	35
$50	10
$5	15
	100

接下來，再把每種賭注金額的平方，乘以各自的下注次數。

賭注金額的平方		下注次數		
120^2	×	40	=	$ 576,000
200^2	×	35	=	1,400,000
50^2	×	10	=	25,000
5^2	×	15	=	375
				$2,001,375

　　第三，再把這些乘積總和的平方根乘以每押注1美元的標準差。這樣的計算方式就是，賭客每押注1美元的賭注在「閒家」上面，賭場毛利金額的標準差就是0.9512；假如是押注在「莊家」這一邊，則標準差就是0.9274（依賭客每一把不同的下注方式來分別計算不同的標準差）。假如賭客在百家樂遊戲中，所下的賭注都是押在「閒家」這一邊，則這100把金額不等的賭注的標準差，其計算方式如下：

$$\sqrt{2,001,375} \times 0.9512 = 1,345.66$$

　　在這個例子裡面，賭客都是押注在百家樂的「閒家」這一邊，下注的總金額為12,375美元。既然莊家優勢為1.235%，那麼在理論上，賭場毛利金額的平均值為152.83美元（12,375美元×0.01235），而且其標準差為1,345.66美元。所以，賭場可以預期它有68.27%的機會，遊戲輸贏的最後結果是介於－1,192.83美元（152.83－1,345.66）與1,498.49美元（152.83＋1,345.66）之間；有95.45%的機會，其遊戲輸贏的結果是介於－2,538.49美元與2,844.15美元之間；有99.73%的機會，其結果是介於－3,884.15美元與4,189.81美元之間。

　　在21點的遊戲當中，依玩家最初兩張牌的點數、遊戲規則，以及玩家個人的玩法不同，會有很多種可能的結果。玩家可以要求補牌（hit）、不補牌（stand）、加倍下注（double down），或是將兩張點數相同的牌拆牌（split）。在下表中所呈現出來的資料，是模擬2億把21點遊戲的下注結果：假設遊戲中所玩的是六副牌，使用拉斯維加斯大道上的賭場常用的規則，而且玩家最多可以拆牌四次，而且拆牌之後還是可以再加倍下注（也就是玩家在一把之中，最多可以贏得8倍的賭注）。此外，這樣的模擬結果是假設這位玩家的技術水準只是依照基本的玩牌策略。這樣的結果是以賭場的立場來看的，而賭場的毛利也就是賭客的損失。

可能的結果	發生的頻率	發生的機率
−8	124	0.00000062
−7	1,307	0.00000654
−6	7,670	0.00003835
−5	29,162	0.00014581
−4	144,214	0.00072107
−3	474,871	0.00237436
−2	11,733,850	0.05866925
−1.5	9,052,797	0.04526399
−1	65,252,858	0.32626459
0	17,543,631	0.08771816
+1	86,830,017	0.43415009
+2	8,409,124	0.04204562
+3	403,338	0.00201669
+4	94,931	0.00047466
+5	17,807	0.00008904
+6	3,729	0.00001865
+7	517	0.00000259
+8	53	0.00000027

　　在21點遊戲的牌桌上有七個押注的位置。假如在一局的遊戲當中，只有一把賭注投注在一個位置上，那麼這一把賭注的結果將不致於會影響到後面那一局遊戲的結果。在遊戲的過程當中，賭場在第一局第一個位置的賭注中所能賺到的毛利，和第二局第一個位置的賭注中所能賺到的毛利，是屬於獨立事件。

　　不過，假如這兩份賭注是在同一局的遊戲中，例如分別被放在賭桌的第一個位置和第二個位置上面，那麼賭場在這一局的這兩份賭注上面所能賺到的毛利就會互相影響了。因此，假如在一局遊戲當中，所下注的賭注不只一份，如果要計算賭場毛利金額的變異數，就不能將個別賭注的變異數加在一起來計算。以下公式就能被用來計算每一

局大約的變異數[2]：

$$V(n) = 1.26n + 0.50n(n-1)$$

這裡面的 n 就等於是所有押注賭注的數量，而每一局的標準差就等於是變異數的平方根。

$$\sqrt{V(n)} = 1.26n + 0.50n(n-1)$$

所以，當牌桌上面所投注的賭注不只一份的時候，上述的公式所計算出來的結果將是：

牌桌上的賭注數量	變異數的近似值	標準差
1	1.26	1.1225
2	3.52	1.8762
3	6.78	2.6038
4	11.04	3.3226
5	16.30	4.0373
6	22.56	4.7497
7	29.82	5.4608

假設有下列的情境：某家賭場的經營者可以從兩種不同的玩家之中選擇一種。玩家A在21點的遊戲裡面，每一局只押注一把賭注，而每一把賭注的金額是350美元；玩家B也是每一局下注350美元，但是他是每一局押注7把的賭注，而每一把賭注的金額是50美元。那麼，賭場的經營者應該要選擇哪一種玩家呢？

玩家A每一把賭注的標準差如下：

賭注金額的平方		下注次數		
350^2	×	1	=	122,500

2. 1.26代表玩一副牌的變異數，而且拆牌之後不可以再加倍下注。假如遊戲裡面玩更多副牌或是遊戲的規則改變了，變異數也會跟著改變。

這個乘積的平方根，再乘以21點遊戲一把賭注的標準差：

$$\sqrt{122,500} \times 1.1225 = 392.875$$

這個392.875美元所代表的是，一局的遊戲下來，賭場可以從一把350美元的賭注之中所賺到的毛利金額的標準差。如果這位玩家賭了100局，標準差將會是：

$$每局標準差 \times \sqrt{總局數}$$
$$392.875 \times \sqrt{100} = 3,928.75$$

至於玩家B所投注的7把50美元的賭注，所計算出來的賭場毛利金額的標準差，將會是和上面的不一樣，因為這7把賭注的結果並不是互相獨立的。

賭注金額的平方		下注次數		
50^2	×	1	=	2,500

對於玩家B的狀況而言，這個乘積的的平方根要再乘以21點遊戲7把賭注的標準差。這樣的算法與計算玩家A每一局標準差的公式是不一樣的，因為玩家A就只有用1把賭注的標準差。玩家B的公式所計算出來的結果表示，玩家B在賭完一局之後，賭場可以從這7把50美元的賭注之中所賺取的毛利金額的標準差。

$$\sqrt{2,500} \times 5.4608 = 273.04$$

如果玩家B玩了100局，其標準差為：

$$273.04 \times \sqrt{100} = 2,703.40$$

玩家B的標準差只是玩家A標準差的68.8%，因為玩家A每一局只有下1把的賭注。就這兩個玩家而言，雖然賭場的理論毛利或是期望值是相同的，但是玩家B的變異數比較低，因此，對於賭場有較低的風險。

假如賭場的經營者比較傾向降低賭場的風險，他將會選擇玩家B，

可惜的是，一局的遊戲要發7手牌，所要花費的時間將會比發1手牌所需的時間更長。因此，假如賭場的經營者比較傾向在一定的時間內要將賭場的毛利極大化，他將會選擇玩家A。

 ## 各種博奕遊戲的機率、變異數及標準差

百家樂：押注在「莊家」的賭注

$$e.v. = (0.4462466 \times 1) + (0.4585974 \times -0.95) + (0.095156 \times 0) = 0.0106$$

A 結果 X	B 機率 $P(X)$	C 期望值 $E(X)$	D $X - E(X)$	E D欄數值 的平方	F B欄×E欄 的乘積
-0.95	0.4585974	$0.0106	-0.9606	0.9228	0.4232
0	0.095156	$0.0106	-0.0106	0.0001	0.0000
1	0.4462466	$0.0106	0.9894	0.9789	0.4368
				變異數 =	0.8600
				標準差 =	0.9274

輪盤：賠率1比1的賭注（單零和雙零輪盤遊戲）

$$e.v. = \left(\frac{18}{38} \times -1\right) + \left(\frac{20}{38} \times 1\right) = 0.0526$$

A 結果 X	B 機率 $P(X)$	C 期望值 $E(X)$	D $X - E(X)$	E D欄數值 的平方	F B欄×E欄 的乘積
-1	18/38	$0.0526	-1.0526	1.10797	0.524826
1	20/38	$0.0526	0.9474	0.89757	0.472404
				變異數 =	0.997230
				標準差 =	0.998614

輪盤：直接下注單一號碼（單零和雙零輪盤遊戲）

$$e.v. = \left(\frac{1}{38} \times -35\right) + \left(\frac{37}{38} \times 1\right) = 0.0526$$

A 結果 X	B 機率 $P(X)$	C 期望值 $E(X)$	D $X-E(X)$	E D欄數值 的平方	F B欄×E欄 的乘積
−35	1/38	$0.0526	−35.0526	1228.684	32.3338
1	37/38	$0.0526	0.9474	0.8976	0.8739
				變異數 =	33.2077
				標準差 =	5.7626

　　要特別注意的是，博奕遊戲的結果和結果發生的機率，會明顯地影響到變異數。玩家將賭注直接下注在單一號碼上面，其結果分配的變異數將是賠率1比1賭注的33倍。

我們最深的恐懼：財富管理型玩家

　　在賭場產業中，多年來一直存在著一個迷思。這個迷思就是：玩家的某些下注方式會對於莊家優勢產生負面的影響。在這個業界裡，有許多人相信財富管（經）理型玩家（money manager）對於賭場而言是比較沒有價值的。

　　財富管理型玩家指的是，玩家會使用某種特定類型的遊戲策略，他們就只有在前面一把的賭注賭贏的時候，才會把接下來的賭注金額提高。在這種情況下，玩家覺得他是拿賭場的錢來投注的，因為他用來增加賭注的錢，是在上一局從莊家的手中贏過來的。某些賭場對於財富管理型玩家真的是太害怕了，覺得他們的玩法會降低玩家在理論上的劣勢（theoretical disadvantage），因為只要是賭場認定他們就是財富管理型玩家，賭場提供給他們的免費招待就會被打折扣。

　　爲了要檢驗這樣的想法是否有效，我們就先發展出一些財富管理型的模擬玩家。在每個模擬情境之下，假設玩家所玩的博奕遊戲中，莊家優勢都是1%。假設財富管理型玩家所押的第一把賭注是1個單位，如果這個玩家贏了，他的投注金額就會提高爲2個單位的賭注。假如他那2個單位的賭注又賭贏了，他就會收回一份的賭注，然後投注3個單位的賭注。如果他這一把又再次賭贏了（此時他所贏得的彩金是6個單位的賭注），他就會收回1個單位，然後再投注5個單位的賭注。如果他這一把又再賭贏了，他就會收回3個單位，然後投注7個單位的賭注。

　　之後，他就一直維持7個單位的賭注，一直到他輸掉爲止，然後再回復到押1個單位的賭注。任何時候，只要是這個玩家輸了，就假定他會再回到1個單位的賭注，重新再開始他這種下注的方式。

　　以下就是模擬幾種財富管理型玩家下注方式的結果。

| 情境一 | 這種財富管理型玩家，每次到賭場來，下注的次數都是固定的（例如說，每次來都會固定下注**1,000**次）。 |

【模擬結果】

到賭場的總次數	20,000	
每次到賭場的下注次數	1,000	
總計下注次數	20,000,000	
平均下注金額	2.1單位	
總計投注金額	41,989,326	
賭場的理論毛利	419,893.26	（1.0%）
實際毛利	441,402	（1.05%）
各種投注金額的百分比：		
1個單位的賭注	50.6%	
2個單位的賭注	25.0%	
3個單位的賭注	12.4%	
5個單位的賭注	6.1%	
7個單位的賭注	5.9%	

【結論】

> 　　在理論上，賭場應該具有其莊家優勢，所以這位財富管理型玩家應該會輸掉總投注金額的1%，而且他也確實是輸掉了將近1%。假如把這位玩家的遊戲結果與其他的玩家做比較，若其他玩家的平均投注金額也是2.1個單位，而且每次到賭場來也都是下注1,000把，顯然對賭場而言，這兩種賭客的價值是一樣的。

　　另一個普遍的迷思是，假如玩家帶著某個特定金額的賭資進入賭場，一旦他輸光了身上的賭資或是他贏得某個特定金額就離開，這種玩家對於賭場而言是比較沒有價值的。在以下的模擬情境中，假設有某位玩家，他輸光了2,000美元就會離開，但是假如他賭贏了，當他贏錢的金額到達5,000美元的時候，他也同樣會收手離開。為了要讓這位玩家看起來令人覺得更加地「高明」，我們就依照之前的敘述，依賭場的標準來給他一個封號，同樣地稱呼他為財富管理型玩家。

情境二　這種財富管理型玩家，身上帶著**2,000**美元的賭資進來賭場，當他輸錢的金額達到**2,000**美元或者是當他贏錢的金額達到**5,000**美元的時候，他都會收手離開賭場。

【模擬結果】

到賭場的總次數	20,000
贏錢的金額達到5,000美元的次數	4,418
總計下注次數	4,316,425
平均每次到賭場的下注次數	215.82
平均下注金額	2.1單位
總計投注金額	9,063,396
賭場的理論毛利	90,633.96　　（1.0%）
實際毛利	90,740　　（1.0%）
各種投注金額的百分比：	
1個單位的賭注	50.6%
2個單位的賭注	25.0%
3個單位的賭注	12.4%
5個單位的賭注	6.1%
7個單位的賭注	5.9%

【結論】

> 這位財富管理型玩家應該會輸掉總投注金額的1%，而且他也確實輸掉了將近1%。假如把這位玩家的遊戲結果與其他的玩家做比較，若其他玩家的平均投注金額也是2.1個單位，而且每次到賭場來也都是下注215.82把，顯然對賭場而言，這兩種賭客的價值是一樣的。達到輸錢金額的上限或是贏錢金額的上限就收手的話，只有每次到賭場來的平均下注次數會產生變化。

情境三 這種財富管理型玩家，身上帶著**2,000**美元的賭資進賭場，當他輸錢的金額達到**2,000**美元或者是當他贏錢的金額達到**10,000**美元的時候，他就會停止下注。

【模擬結果】

到賭場的總次數	50,000	
贏錢的金額達到10,000美元的次數	5,784	
總計下注次數	14,811,921	
平均每次到賭場的下注次數	296.24	
平均下注金額	2.1單位	
總計投注金額	31,129,994	
賭場的理論毛利	311,299.94	（1.0%）
實際毛利	305,920	（0.98%）
各種投注金額的百分比：		
1個單位的賭注	50.6%	
2個單位的賭注	25.0%	
3個單位的賭注	12.4%	
5個單位的賭注	6.1%	
7個單位的賭注	5.9%	

【結論】

> 這位財富管理型玩家應該會輸掉總投注金額的1%,而且他也確實輸掉了將近1%。假如把這位玩家的遊戲結果與其他的玩家做比較,若其他玩家的平均投注金額也是2.1個單位,而且每次到賭場來也都是下注296.24把,顯然對賭場而言,這兩種賭客的價值是一樣的。達到輸錢金額的上限或是贏錢金額的上限就收手的話,只有每次到賭場來的平均下注次數會產生變化。

情境四　這種財富管理型玩家,身上帶著**1,000**美元的賭資進賭場,當他輸錢的金額達到**1,000**美元或者是當他贏錢的金額達到**5,000**美元的時候,他就會停止下注。

【模擬結果】

到賭場的總次數	100,000
贏錢的金額達到5,000美元的次數	12,819
總計下注次數	10,825,093
平均每次到賭場的下注次數	108.25
平均下注金額	2.1單位
總計投注金額	22,717,030
賭場的理論毛利	227,170.30　(1.0%)
實際毛利	230,860　(1.02%)
各種投注金額的百分比:	
1個單位的賭注	50.6%
2個單位的賭注	25.0%
3個單位的賭注	12.4%
5個單位的賭注	6.1%
7個單位的賭注	5.9%

【結論】

> 這位財富管理型玩家應該會輸掉總投注金額的1%，而且他也確實輸掉了將近1%。假如把這位玩家的遊戲結果與其他的玩家做比較，若其他玩家的平均投注金額也是2.1個單位，而且每次到賭場來也都是下注108.25把，顯然對賭場而言，這兩種賭客的價值是一樣的。達到輸錢金額的上限或是贏錢金額的上限就收手的話，只有每次到賭場來的平均下注次數會產生變化。

情境五　這種財富管理型玩家，身上帶著**1,000**美元的賭資進賭場，當他輸錢的金額達到**1,000**美元或者是當他贏錢的金額達到**10,000**美元的時候，他就會停止下注。

【模擬結果】

到賭場來的總次數	100,000
贏錢的金額達到10,000美元的次數	6,214
總計下注次數	15,186,446
平均每次到賭場的下注次數	151.86
平均下注金額	2.1單位
總計投注金額	31,912,230
理論上賭場可以賺到的毛利金額	319,122.30　（1.0%）
實際的毛利金額	316,460　（0.99%）
各種投注金額的百分比	
1個單位的賭注	50.5%
2個單位的賭注	25.0%
3個單位的賭注	12.4%
5個單位的賭注	6.1%
7個單位的賭注	6.0%

【結論】

> 　　這位財富管理型玩家應該會輸掉總投注金額的1%，而且他也確實輸掉了將近1%。假如把這位玩家的遊戲結果與其他的玩家做比較，若其他玩家的平均投注金額也是2.1個單位，而且每次到賭場來也都是下注151.86把，顯然對賭場而言，這兩種賭客的價值是一樣的。達到輸錢金額的上限或是贏錢金額的上限就收手的話，只有每次到賭場來的平均下注次數會產生變化。

　　經由上面的這五個模擬情境所得到的結果可以證明，許多人會認為某些特定的玩家都會運用財富管理的策略，而這一類型的玩家對於賭場是比較沒有價值的，這樣的觀念根本就是無稽之談，只是個迷思而已。財富管理型的下注方式只會影響到玩家結果分配的變異數而已，對於平均數或期望值（賭場的理論毛利）根本就沒有產生影響。在博奕業界裡面，那些仍然相信這個迷思的賭場管理人員，實在應該再重新好好地看待這類型的玩家，並且再重新評估他們的價值。

附錄

Z分數表

　　所有的百分比代表的是平均數與z分數之間標準常態曲線下的區域。負值的
z分數指的是平均數左邊的區域。

z	0.00	0.01	0.02	0.03	0.04	0.05	0.06	0.07	0.08	0.09
0.0	0.000%	0.399%	0.798%	1.197%	1.595%	1.994%	2.392%	2.790%	3.188%	3.586%
0.1	3.983%	4.380%	4.776%	5.172%	5.567%	5.962%	6.356%	6.749%	7.142%	7.535%
0.2	7.926%	·8.317%	8.706%	9.095%	9.483%	9.871%	10.257%	10.642%	11.026%	11.409%
0.3	11.791%	12.172%	12.552%	12.930%	13.307%	13.683%	14.058%	14.431%	14.803%	15.173%
0.4	15.542%	15.910%	16.276%	16.640%	17.003%	17.364%	17.724%	18.082%	18.439%	18.793%
0.5	19.146%	19.497%	19.847%	20.194%	20.540%	20.884%	21.226%	21.566%	21.904%	22.240%
0.6	22.575%	22.907%	23.237%	23.565%	23.891%	24.215%	24.537%	24.857%	25.175%	25.490%
0.7	25.804%	26.115%	26.424%	26.730%	27.035%	27.337%	27.637%	27.935%	28.230%	28.524%
0.8	28.814%	29.103%	29.389%	29.673%	29.955%	30.234%	30.511%	30.785%	31.057%	31.327%
0.9	31.594%	31.859%	32.121%	32.381%	32.639%	32.894%	33.147%	33.398%	33.646%	33.891%
1.0	34.134%	34.375%	34.614%	34.849%	35.083%	35.314%	35.543%	35.769%	35.993%	36.214%
1.1	36.433%	36.650%	36.864%	37.076%	37.286%	37.493%	37.698%	37.900%	38.100%	38.298%
1.2	38.493%	38.686%	38.877%	39.065%	39.251%	39.435%	39.617%	39.796%	39.973%	40.147%
1.3	40.320%	40.490%	40.658%	40.824%	40.988%	41.149%	41.308%	41.466%	41.621%	41.774%
1.4	41.924%	42.073%	42.220%	42.364%	42.507%	42.647%	42.785%	42.922%	43.056%	43.189%
1.5	43.319%	43.448%	43.574%	43.699%	43.822%	43.943%	44.062%	44.179%	44.295%	44.408%
1.6	44.520%	44.630%	44.738%	44.845%	44.950%	45.053%	45.154%	45.254%	45.352%	45.449%
1.7	45.543%	45.637%	45.728%	45.818%	45.907%	45.994%	46.080%	46.164%	46.246%	46.327%
1.8	46.407%	46.485%	46.562%	46.638%	46.712%	46.784%	46.856%	46.926%	46.995%	47.062%
1.9	47.128%	47.193%	47.257%	47.320%	47.381%	47.441%	47.500%	47.558%	47.615%	47.670%
2.0	47.725%	47.778%	47.831%	47.882%	47.932%	47.982%	48.030%	48.077%	48.124%	48.169%
2.1	48.214%	48.257%	48.300%	48.341%	48.382%	48.422%	48.461%	48.500%	48.537%	48.574%
2.2	48.610%	48.645%	48.679%	48.713%	48.745%	48.778%	48.809%	48.840%	48.870%	48.899%
2.3	48.928%	48.956%	48.983%	49.010%	49.036%	49.061%	49.086%	49.111%	49.134%	49.158%
2.4	49.180%	49.202%	49.224%	49.245%	49.266%	49.286%	49.305%	49.324%	49.343%	49.361%
2.5	49.379%	49.396%	49.413%	49.430%	49.446%	49.461%	49.477%	49.492%	49.506%	49.520%
2.6	49.534%	49.547%	49.560%	49.573%	49.585%	49.598%	49.609%	49.621%	49.632%	49.643%
2.7	49.653%	49.664%	49.674%	49.683%	49.693%	49.702%	49.711%	49.720%	49.728%	49.736%
2.8	49.744%	49.752%	49.760%	49.767%	49.774%	49.781%	49.788%	49.795%	49.801%	49.807%
2.9	49.813%	49.819%	49.825%	49.831%	49.836%	49.841%	49.846%	49.851%	49.856%	49.861%
3.0	49.865%	49.869%	49.874%	49.878%	49.882%	49.886%	49.889%	49.893%	49.896%	49.900%
4.0	49.997%	49.997%	49.997%	49.997%	49.997%	49.997%	49.998%	49.998%	49.998%	49.998%

備註：一個z分配的平均數為0，標準差為1。因此，一個3.0的z分數指的是在分配圖中落
　　　在平均數右邊3個標準差單位的一個點。

賭場專用術語

　　多年來，賭場產業已發展出專用術語，賭場員工和玩家即依此作為他們所使用的語言。為了充分瞭解賭場產業，能夠解讀這些用語非常重要。這份專用術語解釋表定義了一些常見但同時又是該產業獨有的專用術語，目的是協助讀者通曉這些詞義。

Accountability　責信
賭場金庫所保管的所有現金以及約當現金（例如籌碼、代幣、應收帳款以及顧客保證金）的總額所構成的資金。

Ace　么點
骰子上的1點以及撲克牌中最大的牌。

Ace-Deuce　么二
骰子擲出的點數總值為3點。

Action　下注
下賭注的貨幣或籌碼金額，或是玩家在賭博過程中的賭金總額。

Award schedule　彩金賠付表
顯示隸屬於某一個特定的賭場遊戲或裝置（譬如吃角子老虎機）的賠付或獎金的印刷表單。又稱賠率支付表（payout schedule）。

Bank（bankroll）　玩家的賭金
營運資金包含了現金、代幣和支票，再分派給賭場收納員或兌換服務員。Bank這個詞也可以指由賭場金庫所保管的總營運資金，或在一張賭桌上所維持的籌碼庫存量（又稱賭桌籌碼盒）。

Bar
禁止玩家在賭場賭博的舉措（又稱 "86"）。

Basic strategy　基本策略
當玩家玩21點但不知道剩餘的牌時，所使用的正確方法。同時也是玩

家從一副21點的牌中打出第一手牌的正確方法。若考慮到玩家原有的二張牌和發牌員手中正面朝上的那張牌，基本策略即指示了將玩家的期望值充分發揮的決定。

Beef
與博奕相關的爭執。

Betting ticket　彩票
一種電腦表單，一般是當做玩家於賭馬遊戲或運動彩券中投注賭金所取得之票根。

Big-six　大六輪遊戲
常被稱為「金錢輪盤」（money wheel）或「幸運轉輪」（wheel of fortune）。玩家押注莊家轉動輪盤後，最後會停駐在六個可能結果中的某一個。

Bingo　賓果遊戲
一種賭場遊戲，結合抽號碼及玩家遊戲卡來決定每一局的贏家。

Blackjack　21點遊戲
一種賭場遊戲，莊家或玩家手中的牌最接近21點且不超過就算贏。另外，拿到的前兩張牌總點數21點也算贏。

Blower　風箱
在基諾或賓果遊戲中，用來混合與挑選號碼球的裝置。

Bones　骰子

Book the action　受理下注

Boxcars　雙六骰
兩個骰子擲出總點數為12點。

Boxperson 快骰遊戲監督員

這名賭場員工坐在快骰桌邊，負責監看遊戲的進行，並將收取的現金放入錢箱中。

Break-in

賭場新進員工。

Break it down 籌碼分類

將籌碼依計算單位堆疊或是依顏色來分類。

Buy-in 買進籌碼的費用

在牌桌遊戲中，玩家買進籌碼的金額，或是加入撲克牌遊戲時所需的金額。

Cage 金庫

由賭場收納員管理的地方。金庫是賭場的財務中心，營運方式與銀行類似。

Cage credit 賒帳

賭客在完成開立信用簽單或櫃檯支票的手續後，經由賭場金庫核可，以貨幣或支票賒帳。

Calibration module 等級刻度組件

計算硬幣金額或硬幣數目的計數秤重器上的一個零件，可視秤重標準隨時調整。

Call bet 口頭下注

不須以金錢或籌碼下注，只有頂級的賭場熟客玩家可以採用。

Caller

在基諾或賓果遊戲中，負責宣布所抽出號碼的賭場員工。

Card games 私人紙牌遊戲

遊戲種類包含撲克、橋牌、梭囉、惠斯特牌戲等等，賭場抽取一定比例的佣金，或僅收取入場費用，且不參與該賭局。

Carousel 吃角子老虎機出納員

在吃角子老虎機台集中區安排的服務人員（最早是北內華達州所採用，以鼓勵賭客玩老虎機遊戲）。

Casino host 賭場招待

負責提供個人化服務以聯繫賭場與頂級賭客的賭場主管。

Casino manager 賭場經理

負責管理賭場營運的人。

Catwalk 監視走道

過去是指監督人員用來觀察賭場區營運狀況而在賭場上方所設置的隱蔽走道。現在大多數的賭場已經用電子錄影設備取而代之。

Central credit 賭客信用徵信中心

由賭場聘雇的信用報告機構，專門提供已申請或已被核准向賭場賒帳之賭客的個人信用紀錄。

Change attendant 吃角子老虎機兌幣員

攜帶賭場所核發的儲金箱，為吃角子老虎機遊戲區的賭客兌換零錢的賭場員工。

Checkout sheets 核對清單

賭場的出納人員於輪班前結算收支的資金核對確認單。

Cheque 通用籌碼

一種可承兌的遊戲籌碼，具有特定的面額，可在整個賭場使用，亦可兌換成現金。在本書中，"cheque"這個名詞與"chip"交替使用，與博弈業界用法一致。

Chip float　籌碼幣值

客戶所擁有的籌碼幣值，亦可指吃角子老虎機所使用的代幣之幣值。

Chips　籌碼

跟通用籌碼（cheque）不同的是，chips沒有預定的面額，而且只能在購買該籌碼的遊戲中使用或兌換成現金（如輪盤）。

Closer　籌碼庫存清點表

賭場管理階層所使用的表格，於輪班結束時，記錄牌桌的籌碼存量。交班時的closer就作爲下一班次的opener。

Color up　更換高面額的籌碼

係指玩家以相同總額，換取面額更高及不同顏色的籌碼。

Come bet　來注

在快骰遊戲中，擲骰者建立點數後所押的賭注（玩法同過關線注）。參見建立點數（point）。

Come-out roll　出場擲

在快骰遊戲中，於「過關線注」勝負後的第一擲。請參見建立點數（point）及來注（come bet）。

Complimentary　免費招待

又稱comp，係指玩家可免費使用賭場設施，譬如飯店房間或餐廳。

Cooler　動過手腳的牌

指爲了詐賭，賭客將預先堆疊好的牌，暗中替換檯面上的牌。

Counter check　櫃檯匯票

由賭場提供的文件，玩家可用來代替個人支票。也稱爲「信用簽單」（marker）。

Crap-out　出場擲失敗

在快骰遊戲中，出場擲若擲出2、3或12點，即表示出局。

Craps 快骰遊戲

使用一對骰子的遊戲，輸贏結果是根據擲骰者擲出的點數來決定。

Credit limit 信用額度

指賭場的管理人員核准玩家所能獲得的最大信用額度。

Credit manager 信用管理人員

負責審查賭場徵信作業的主管人員。

Credit play 以信用作賭注

以自己的信用額度背書，並填妥信用工具（信用簽單）作為賭注。

Credit slip 籌碼清單

用來記錄籌碼或信用簽單從牌桌移至賭場金庫的文件。也稱為game credit。

Cross-fill

係指籌碼從一檯牌桌轉讓到另一檯牌桌使用。在大部分的博弈條款中是不被允許的行為。

Croupier 發牌員

賭場發牌員的另一個用語。

Currency acceptor 收鈔機

讓吃角子老虎機接受紙鈔的裝置，並可辨別其真偽。

Customer deposits 顧客存款

顧客存在賭場金庫中的錢，目的是作為下注賭金用；又稱為預儲金（front money）。

Dealer 發牌員或荷官

操控賭場遊戲進行的員工，可能是一個人，也可能是一組人，負責執行賭場規則及賠付彩金。

Discard　用過的牌

在遊戲過程中已經使用過的牌。

Discard tray　裝廢牌的托盤

在下一次洗牌前，用來放置廢牌的托盤，主要用於21點和百家樂遊戲。

Double down　加倍下注

在21點遊戲中，玩家可以拿到前兩張牌後，再決定要不要押雙倍的賭注。玩家的加倍下注是針對拿到的第三張牌。

Draw ticket　劃票

在基諾遊戲中，工作人員在基諾的彩票上打一個洞，表示在抽號碼球的過程中所選出的號碼，同時也用以核對贏家的彩票。

Drop　入袋金

對於吃角子老虎機而言，是指從機台的進鈔口及錢桶中倒出來的鈔票和硬幣總額。對牌桌遊戲而言，則是指從錢箱拿出的現金和籌碼，加上該遊戲所核發的信貸總額。

Drop box　錢箱

每個遊戲都備有一個上鎖的箱子，裡面裝有現金、籌碼以及跟牌桌進行交易的相關憑證。

Drop bucket　集幣桶

位於吃角子老虎機底部一個上鎖的櫃子，投入裡面的錢幣可被移轉。

Eye in the sky　監視器

係指監看賭場內各類活動的監視系統及人員。

Fill　補足籌碼

從賭場收納櫃檯轉移至牌桌遊戲的通用籌碼，須填寫補足籌碼單。

Fill slip　補足籌碼單

記錄籌碼面額及數量、遊戲編號、遊戲型態、日期、時間的文件,執行補足籌碼的員工須在此文件上簽名。

First base　一壘

在21點遊戲中,坐在莊家左邊的玩家。在快骰遊戲中,是指執棒員。

Floorperson　領班

負責監管指定遊戲(或吃角子老虎機)的管理人員,以確保無違規情事發生。其責任包括評價賭客、監看發牌員,並處理賭客的紛爭。

Foreign chips　其他賭場的籌碼

Front money　預儲金

為了博弈的目的,賭客存錢在賭場金庫中,取代其信用額度。賭客在牌桌前玩遊戲,就像使用信用額度般,填寫信用簽單,再從預儲金扣除。

Game bankroll　賭資

又稱為"table float"或"inventory",係指賭場在賭桌上保留的遊戲籌碼。賭資的增加或減少是透過籌碼補足或利用信用交易,以及與玩家的交易來達成。

Grind joint

以下小賭注的玩家為目標的賭場。

Gross revenues　總收益

又稱為"gross gaming revenue"或"win"。就賭場而言,是指從所有的博弈活動中收取的淨收入。所謂的淨收入就是在考量相關的營運費用之前,從總收入中扣掉所有博弈活動損失後的收益。

經營管理

Group I Licensee　第一類執照

在內華達州，這是一種無限制條件的賭場執照，條款是：(1) 賭場的年總收益大於或等於300萬元；或(2) 主要收益來源為賽馬或運動彩券，每年有5,000萬以上的投注賭金。

Group II Licensee　第二類執照

在內華達州，這是一種無限制條件的賭場執照，條款是：(1) 賭場的年總收益大於100萬但少於300萬元；或(2) 主要收益來源為賽馬或運動彩券，每年有1,000萬以上、5,000萬以下的投注賭金。

Hand　發給玩家的牌

另外也指快骰遊戲中，出場擲出現7點之前的骰子點數。

Handle　下注總金額

有些賭場將牌桌遊戲的入袋金稱為"handle"。

Hard count　錢幣清點

係指利用秤重器或讀幣機來計算吃角子老虎機錢桶裡的硬幣及代幣的過程。錢幣清點是由指定的計算人員或計算小組在一間有監視器監控的房間內進行。

Hardways　對子

在快骰遊戲中，由成對的點數組合而成，加起來為4、6、8、10點的結果（例如2-2、3-3、4-4、5-5）。

Head-on

當一位玩家獨自留在賭桌，並與莊家對賭的情況。

High roller　頂級賭客

Hit　叫牌、要牌

在21點遊戲中，玩家跟莊家要另一張牌。

Hold check

玩家付給賭場的支票，通常都是過一段時間才能兌現，此時賭場可能會先將信用簽單退還給玩家，而該支票便成爲可收取帳款的證明。

Hold percentage　籌碼回收百分比

賭場將毛利除以入袋金計算出的百分比。賭場按照各個牌桌以及遊戲種類、日期或班別以及期間結算表來計算。賭場管理人員依此作爲重要的業績指標。

Hole card　底牌

莊家最底部的牌，通常是牌面朝下發牌，要到玩家決定自己的一手牌後才會翻開。

Hopper　賭金儲存槽

吃角子老虎機的錢槽，裡面裝有預先準備的錢幣，用來支付玩家贏的錢。

Hopper fill slip　賭金儲存槽補幣記錄卡

用來記錄補充吃角子老虎機賭金儲存槽中的錢幣數量，並且要加上工作人員的簽名、機台號碼、放置區以及日期。

House　賭場

Independent agent　獨立經紀人

非賭場的員工（通常是在不同城市），其工作是招攬想去賭場玩的賭客，再依照賭客的人頭數或是賭客的賭金抽取佣金。

Inside ticket　基諾彩票

彩票上標示玩家的選號以及指定投注的金額。賭場會保留這張彩券。

Insurance　保險注

21點遊戲中,當發牌員面牌爲ace時,可以額外押注原賭注一半的金額。如果莊家形成21點,莊家會以2比1的賠率賠付彩金給玩家;反之,玩家就輸掉這額外的賭金。

Jackpot payout　大獎彩金支付

係指中大獎,或一部分的獎金直接由負責吃角子老虎機的員工支付給玩家,而不是由機器的錢槽所支付。亦可稱爲"hand pay"。

Jackpot payout slip　大獎彩金給付單

用來記錄吃角子老虎機的員工付給玩家的大獎金額的文件,須包含相關人員的簽名、機台號碼、放置區、中獎組合以及日期。

Jai alai　回力球

一種類似手球的運動,由兩人或兩人以上一起玩,使用一顆回力球和一個用來接球以及投擲的球籃,通常由柳條編織而成。

Juice

指讓事情大功告成的影響力。也指賭博業者的佣金。

Junket　招待旅遊

一群玩家特地爲了賭博的目的到賭場旅遊,這種旅遊行程是透過領隊事先安排,一般而言,玩家的相關旅遊及住宿成本是由賭場支付。

Junket representative　招待旅遊之代表

負責規劃招待旅遊的個人;可能是賭場的員工或是獨立經紀人。

Keno runner　基諾服務員

販售基諾彩票以及在基諾遊戲區外支付中獎彩金的服務人員。基諾服務員一般會在餐廳及顧客休息室工作。

Key employee　重點員工

內華達州第3.110號條款將重要員工定義爲領有賭場執照的主管、員工或經紀人，對博弈營運具有重大的影響力，或者這些人應該被納入第3.100號條款所要求的報告書中（員工報告書）。

Lammer button　信用籌碼

外觀與籌碼類似；在玩家填妥信用簽單之前，信用籌碼會放置桌上，依照玩家的信用標示籌碼的數量。又稱爲 "marker button"。

Layoff　兩面下注

爲了降低在某一特殊賽事裡賭注一面倒的風險，而將賭注分攤至另一場賽馬或運動賽事。

Layout　配置圖

覆蓋在21點或輪盤遊戲賭桌上的毛氈，包含了各個投注區域的名稱。

Licensee　持照人

指持有有效博弈執照的人。

Limit　限額

賭場願意接受的最高賭注額度。

Marker　信用簽單

賭場用來提供給玩家擴充信用額度的信貸工具。信用簽單的外觀與支票相似，上面包含了玩家姓名、玩家簽名、擴充信用額度以及日期。

Marker system　借貸管理系統

一種借貸管理系統，可讓賭場管理借出與償還之信用簽單。

Master game report　牌桌報表

通常是由電腦所產生的一種報表，用以總結每張牌桌的資訊並決定該牌桌的輸贏；亦稱爲 "stiff sheet"，表中列示從錢箱倒出的現金及籌碼金額，以及在該牌桌進行的籌碼補充、借貸和信用簽單交易的記錄。

Meter　計量儀表

一種裝置於吃角子老虎機上的電子儀器，用來記錄放入機器裡的硬幣數量、支付的硬幣數量，以及掉進錢桶的硬幣數量。電子式的老虎機同樣也有安裝記錄這些資料的儀表。

Name credit system　署名借貸系統

賭場可透過此系統於場內簽發信用簽單給玩家，但不允許贖回。

Natural　天生贏家

在快骰遊戲中，擲出7點或11點，以及在百家樂遊戲中，兩張牌形成8點或9點。

Off the board

被宣告無效的投注結果，可能是因為對某位重要玩家造成傷害的不確定因素。

Opener

賭場管理人員在每一輪班開始時，用來記錄牌桌籌碼存量之表格。

Our money　彩金的魔力

是一種迷信的說法，賭場員工相信把賭注與彩金放在一起，即能夠成為贏家。實際上，無論來源為何，遊戲贏得的彩金都是一定比例的總賭注。

Outside ticket　基諾遊戲收據

一般由電腦所產生，在收到基諾彩票及賭金之後，玩家會拿到這張收據；上面註明玩家所選擇的號碼、賭注金額以及賭局編號。

Paddle　錢箱壓板

發牌員或監督員用來將現金或表格塞入牌桌錢箱的用具。

Panguingui（pan）

紙牌遊戲的一種，玩法跟美國「醉漢」（rummy）紙牌遊戲類似，每一局的賭注總額由玩家之間的賭金構成，贏家可以全數領走。

Pari-mutuel　按注分彩

押注競賽或運動賽事的系統，贏家會將押注的總金額做區分，扣除佣金和營運費用，再根據每人下注比例分配彩金。

Parlay

指運動賽事的賭金，押注結果由一種以上的賽事結果來決定。

Past post　偷加賭金

玩家在賭局結果揭曉後，試圖偷偷置放賭金的非法行為。例如在輪盤遊戲中，一名玩家試圖在輪盤已經轉完，並確定8號獲勝時，試圖將賭金放在8號上，這就是偷加賭金的手法。

Pat hand　王牌

在21點遊戲中，玩家決定維持手中原有的二張牌，不需額外補牌。

Payoff　賠付彩金

付給玩家的彩金金額。

Payout schedule　賠率支付表

由賭場張貼或發布的報表，告知賭客某些博奕遊戲之賠率支付金額。通常用於吃角子老虎機、基諾及賓果等遊戲。

PC

請參見Hold percentage。

Pit　賭區

賭場中牌桌的安排，通常是呈圓形或矩形。

Pit boss　賭區經理

在特定賭區中，負責監管所有遊戲進行的人員。在一賭區中的賭區管理員要向賭區經理報告，而賭區經理則要向賭場值班監督員報告。

Pit clerk　賭區文員

特定賭區專屬的人員，但是一般是向賭場金庫回報，而且與賭場監督人員各自獨立。職責包括與該賭區牌桌相關的籌碼補充、信貸以及信用簽單交易等資料的輸入。

Plaques　支票

主要是在美國地區以外的賭場使用，呈長方形，具有支票功能。

Point　建立點數

快骰遊戲中，擲骰者在出場擲時，擲出4、5、6、8、9、10點之點數。玩家可以押注在7點出現之前，上述點數會再次出現。

Poker　撲克遊戲

一種用一副撲克牌玩的紙牌遊戲，玩家不是跟賭場對賭，而是玩家之間相互對賭。每一局的賭注總額由玩家之間的賭金構成，贏家可以全數領走。賭場會拿走總賭金的一部分作為佣金。請參見Rake-off。

Progressive slot machine　累進式吃角子老虎機

係指單獨一台或連線的吃角子老虎機，玩家所投入的每個硬幣中大獎的金額也隨之增加。

Push　平手或和局

指玩家與賭場平手的情況。

Rabbit ears　開獎柱

指基諾遊戲機台上兩根像兔子耳朵的管狀開獎柱。玩家或賭場員工可以從開獎柱看到彩球號碼。

Race book　賽事投注簿

登記賽馬（狗）賭金，或其他賽事賭金之投注簿。

Rake-off　佣金

賭場從撲克牌玩家的賭金中收取一定比例的佣金。

Random number generator　亂數產生器

在基諾遊戲中，取代風箱和開獎柱以決定所選擇的號碼。

Reel strip listing　調整滾輪片

調整吃角子老虎機上滾輪片排定的符號或間隔距離。

Second base　二壘

指坐在牌桌一壘左邊的玩家。

Shift-boss　值班經理

在值班時負責控制整個賭場營運的人員。又稱賭場值班監督員。值班經理直接向賭場經理報告。

Shill　誘餌

假扮成玩家的員工，在冷清的遊戲中，吸引其他賭客加入賭博。

Shoe　牌盒

在牌桌上放置待發撲克牌的盒子或器具。牌盒一般一次會放四到八副牌。

Shortpay　實付金額少於應付金額

吃角子老虎機所付的彩金少於賠率表列出的金額；通常在機器故障時發生，吃角子老虎機區的服務生會將差額支付給玩家。

Single deck　單副牌

21點遊戲的一種，只會用到一副牌，通常是由發牌員握在手中。

Sleeper　無人領取的彩金
常見於競賽、運動賽事和基諾遊戲中。

Slot booth　吃角子老虎機兌幣台
吃角子老虎機區附近設有兌幣台，收銀員負責替顧客找換零錢、兌換代幣、補足吃角子老虎機賭金儲存槽的硬幣，以及支付中大獎的彩金。

Slug
玩吃角子老虎機用的假錢幣或是假代幣。

Snake-eyes　兩顆骰子皆為1點
在快骰遊戲中，丟出兩顆骰子都出現1點。

Soft count　鈔票及票據清點
清點牌桌錢箱內容物的過程，並記錄在牌桌報表中。鈔票及票據清點是由一群員工執行，他們隸屬於不受賭場管轄的部門。

Split　拆牌
玩21點遊戲時，玩家拿到兩張相同點數的牌，即可選擇拆成二手牌，再各自要牌。第二手牌所押注的金額必須跟原來的賭金相同。

Sports pool　運動彩券
接受運動賽事的賭注，但賽馬和賽狗等競賽活動除外。

Stand　不補牌
參見Pat。

Stiff sheet　牌桌記錄表
參見Master game report。

Sweat card
放在一副牌底的一張塑膠卡片，提醒發牌員發到那張牌時，要重新洗牌。

Table card　牌桌記錄卡

當頂級玩家透過口頭方式下注時，以牌桌記錄卡記錄玩家整場賭局的輸贏。在賭局結束後，玩家所借貸的金額將會登記在信用簽單上，而信用簽單號碼會被註記在卡片上作爲參考。此卡亦稱爲 "auxiliary table card"、"player card" 或是 "call-bet sheet"。

Table float　透明籌碼盒

在沒使用的牌桌上，都會放一個有透明蓋子、可上鎖的籌碼盒。

Tap out

形容玩家像流水般輸光錢的情況。

Theoretical hold worksheet　理論開獎工作說明書

這是由吃角子老虎機製造商所提供的表單，載明依據合理的投幣量出彩的理論百分比。該說明書也記載了卷軸之排列、可投注之硬幣量、賠率支付表、卷軸的數量和其他描述老虎機特殊機型的資訊。又稱爲 "spec sheet"。

Third base　三壘

坐在莊家右邊的玩家。

Toke　小費

玩家給賭場工作人員的小費。

Tokens　代幣

每一個賭場各都有其獨特的代幣，用於吃角子老虎機中，面額都在1美元以上。

Vigorish　抽頭

賭場會對某些投注收取佣金，包括百家樂的莊家賭金和運動簽注。

Walk

係指賭局結束時，賭客離開賭桌。

Walked with 帶錢走

賭局結束時，玩家離開賭桌時帶走的籌碼數量。

Weigh count 硬幣秤重

係指從吃角子老虎機集幣桶內倒出的硬幣或代幣金額，錢幣清點小組使用秤重機計算其數量。

Wheel 輪盤遊戲

Whiz machines 萬能機器

一種用來發送及管理手寫表單的機器，該表單記錄了賭桌籌碼補充記錄、賭桌信貸，老虎機代幣填充記錄，以及老虎機大獎的彩金支付。萬能機器所提供的表單通常一式三份，當表單被發送出去時，其中一份會留在機器內一處安全的格層裡；萬能機器主要是提供電腦當機時的備份。

Win 毛利

參見Gross revenue。

Wrap 捲捆代幣

係指吃角子老虎機錢箱裡的硬幣及代幣金額，錢幣清點小組會將其依固定數量捆成一卷。

Write

賽馬、運動賭博、基諾以及賓果遊戲等的總賭注金額。

Writer 彩票抄寫員

負責書寫賽馬及運動彩票，或是基諾遊戲彩票的工作人員。

參考書目

經營管理

Ainslie, Tom, *Ainslie's Encyclopedia of Thorougbred Handicapping*, New York: Quill, 1978.

Binkley, Christina, "Reversal of Fortune," *Wall Street Journal*, September 7, 2001, pp. A1, A8.

Bitner, M.J. "Servicescapes: The Impact of Physical Surroundings on Customers and Employees," *Journal of Marketing*, (1992) 56(April), pp. 57–71.

Brock, Floyd J., Newman, William A., & Thompson, William N. "Creating a Competitive Information System for the Hotel Casino Industry," in *Gambling and Commercial Gaming: Essays in Business, Economics, Philosophy and Science*, ed. William R. Eadington and Judy A. Cornelius, Reno: Institute for the Study of Gambling and Commercial Gaming, University of Nevada, Reno, 1992.

Cahill, Robert E., "Recollections of Work in State Government, Taxation, Gaming Control, Clark County Administration, and Nevada Resort Association," Oral History Project, University of Nevada, Reno: Library University of Nevada System, 1977.

Code of Federal Regulations ap. 1, Part 103.22.

Eadington, William R., & Kent-Lemon, Nigel, "Dealing to the Premium Player. Casino Marketing and Management Strategies to Cope with High-risk Situations," in *Gambling and Commercial Gaming: Essays in Business, Economics, Philosophy and Science*, ed. William R. Eadington and Judy A. Cornelius, Reno: Institute for the Study of Gambling and Commercial Gaming, University of Nevada–Reno, 1992; Kilby, Jim, "Comping Decisions: Dealing with Actual Losses," *Casino Gaming International*, 6(5), 1990.

Demaris, Ovid, *The Boardwalk Jungle*, New York: Bantam Books, 1986.

Goodwin, John R., *Gaming Control Law*, Columbus, OH: Publishing Horizon, Inc., 1985.

Goodwin, John, *Gaming Control Law*, Columbus, OH: Publishing Horizons, 1985, p. 28.

Greenlees, E. Malcolm, *Casino Accounting and Financial Management*, University of Nevada Press, 1988, p. 6.

Griffin, Peter, *Extra Stuff: Gambling Ramblings*, Las Vegas, NV: Huntington Press, 1991.

Griffin, Peter, *Gambling Rumblings*, Las Vegas: Huntington Press, 1991..

Griffin, Peter A., *The Theory of Blackjack*, 4th ed., Las Vegas: Huntington Press.

Gwynn, John M. Jr., *Pai Gow Revisited—A Significant Positive Expectation*, Sacramento, CA: California State University, 1984.

Hadley, Caroline J., "America's Doxy Grows Up," *Nevada Magazine* (March/April 1981), p. 6.

High Roller's Vegas, produced by Ross Television for Discovery Channel (VHS #721837, 52 minutes, 1998).

Homer, J. Stanley, & Dionne, Roger, *Las Vegas Sports and Race Betting Guide*, Las Vegas, NV: Homer Gaming Publications, 1985.

Ignatin, George, "Sports Betting," *The Annals of the American Academy of Political and Social Science*, Beverly Hills, CA: Sage Publications, 1984.

Internal Revenue Service Code 60501.

Kale, Sudhir H., "Life time Value of a Casino Customer," http://urbino.net/articles.cfm?specificarticle=Lifetime%20Value%20of%20a%20Casino%20Customer%2E, as viewed on October 9, 2001.

Las Vegas Review Journal, Supplement "75th Anniversary Year," March 3, 1986, p. 16B.

Lucas, A.F. "The Determinants and Effects of Slot Servicescape Satisfaction in a Las Vegas Casino," *Digital Dissertations (UMI)*, Publication number: AAT 3001916, 2000.

Lucas, A.F. "The Determinants and Effects of Slot Servicescape Satisfaction in a Las Vegas Hotel Casino," *The UNLV Gaming Research & Review Journal*, (2003) 7(1), pp. 1–20.

Lucas, A.F., and Bowen, J.T. (2002). "Measuring the Effectiveness of Casino Promotions." *International Journal of Hospitality Management* 21(2): 189–202.

Lucas, A.F., and Brewer, K.P. (2001). "Managing the Slot Operations of a Hotel Casino in the Las Vegas Locals' Market." *Journal of Hospitality and Tourism Research* 25(3): 289–301.

Lucas, A.F., Dunn, W., Roehl, W.S., & Wolcott, G. "Evaluating Slot Machine Performance: A Performance-Potential Model," manuscript submitted for publication in the *International Journal of Hospitality Management*, 2003.

Lucas, A.F., and Kilby, J., "Table Games Match-Play Offers: Measurement and Effectiveness Issues," *Bottomline*, (2002) 17(1).

Lucas, A.F., & Roehl, W.S. "Influences on Video Poker Machine Performance: Measuring the Effect of Floor Location," *Journal of Travel & Tourism Marketing*, (2002) 12(4), pp. 75–92.

Lucas, A.F., and Santos, J. (2003). "Measuring the Effect of Casino-Operated Restaurant Volume on Slot Machine Business Volume." *Journal of Hospitality and Tourism Research* 27(1): 101–117.

MacDonald, Andrew, "Dealing With High Rollers," urbino.net/articles.cfm?specificarticle=Dealing%20with%20High%20Rollers%2E, as viewed on October 9, 2001.

Mayer, K.J. & Johnson, L.,"A Customer-Based Assessment of Casino Atmospherics," *The UNLV Gaming Research & Review Journal*, (2003) 7(1), pp. 21–32.

Miller, Richard K., & Associates, Inc., *The 2000 Casino and Gaming Business Market Research Handbook*, Norcross, GA: Richard K. Miller & Associates, Inc., 2000.

Nevadan Magazine, January 28, 1990, p. 12S.

Nevada Magazine, Special Issue: 50 Years of Gaming, March/April 1981.

N.J.S.A., 5:12–51 (New Jersey Statutes Annotated, St. Paul, MN: West Publishing, 1988).

Park, Stephen R., and Miller, Keith M., "Random Number Generators: Good Ones Are Hard to Find," *Communications of the ACM* (October 1988), 31(10), p. 1192.

Pollack, Michael, *Hostage to Fortune: Atlantic City and Casino Gambling*, Princeton, NJ: Center for Analysis of Public Issues, 1987.

Reid, Ed, Demaris, Ovid, *The Green Felt Jungle*, New York: Pocket Books, 1963, Fig. 4, p. 13.

Reid, Ed, and Demaris, Ovid, *The Green Felt Jungle*, New York: Pocket Books, 1964.

Richard, M.D., and Adrian, C.M. "Determinants of Casino Repeat Purchase Intentions," *Journal of Hospitality and Leisure Marketing*, (1996) 4(3).

Roehl, Wesley S., "Competition, Casino Spending, and Use of Casino Amenities," *Journal of Travel Research*, (1996), Vol. 34, 3.

Roske, Ralph, "Nevada Gambling, First Phase, 1861–1931." Paper presented to the Western Association Section on Gambling in Nevada, October 13–15, 1977.

Roxborough, Michael, & Rhoden, Mike, *Race and Sports Book Management*, Las Vegas, NV, 1991.

Rubin, Max, *Comp City: A Guide to Free Las Vegas Vacations*, Las Vegas, NV: Huntington Press, 1994.

Scarne, John, *New Complete Guide to Gambling*, New York: Simon & Schuster, 1974.

Shenkel, William M., *Modern Real Estate Principles*, Dallas: Business Publications, 1977.

Singer, Bobby, "Can Card Counters Get Comps?," *Gambling Times*, 15(1), 2001.

Skolnick, Jerome H., *House of Cards*, Boston: Little Brown, 1978.

Soares, John, *Loaded Dice*, Dallas, TX: Taylor Publishing, 1985, p. 39.

Sprinthall, Richard C., *Basic Statistical Analysis*, Englewood Cliffs, NJ: Prentice-Hall, 1990.

Stratten, David, "Locals Want Same Deal as Out-of-towners," *Gaming Today*, 26(11), 2001.

Stratten, David, "Whales Becoming Extinct?" *Gaming Today*, 26(47), 2001.

Turco, D.M., and Riley, R.W. "Choice Factors and Alternative Activities for Riverboat Gamblers." *Journal of Travel Research*, (1996) 34(3).

U.S. Congress, Senate Special Committee to Investigate Organized Crime in Interstate Commerce, Third Interim Report 93, Washington, DC: U.S. Government Printing Office, 1951.

Vallen, Jerome J., Ed., *Nevada Gaming License Guide*, Lionel Sawyer & Collins Attorneys at Law, Las Vegas, 1988, p. 8.

Van Matre, Joseph G., & Gilbreath, Glenn H., *Statistics for Business and Economics*, Plano, TX: Business Publications, Inc., 1987.

Wakefield, K.L., & Blodgett, J.G. "The Effect of the Servicescape on Customers' Behavioral Intentions in Leisure Service Settings," *The Journal of Services Marketing*, (2003), 10(6), pp. 45–61.

Ward, Ken, "High-roller Salons to Demand Big Tickets," *Gaming Today*, 26(35), 2001.

Wong, Stanford, *Optimal Strategy for Pai Gow Poker*, La Jolla, CA: Pi Yee Press, 1992.

Zender, Bill, *Pai Gow without Tears*, Las Vegas: Gamblers Book Club, 1989.

博彩娛樂叢書

賭場經營管理

著　　者／Jim Kilby, Jim Fox, Anthony F. Lucas
譯　　者／陳秀玉、陳啓勳、陳昶源、黃啓揚、鄭凱文、蔡欣佑、謝文欽
總 編 輯／閻富萍
主　　編／張明玲
出 版 者／揚智文化事業股份有限公司
發 行 人／葉忠賢
地　　址／新北市深坑區北深路三段260號8樓
電　　話／(02)8662-6826．86626810
傳　　眞／(02)2664-7633
 E-mail ／service@ycrc.com.tw
 ISBN ／978-957-818-999-7
初版二刷／2015年3月
定　　價／新台幣650元

國家圖書館出版品預行編目（CIP）資料

賭場經營管理 ／ Jim Kilby, Jim Fox, Anthony F.
　Lucas著；謝文欽等譯. -- 初版. -- 新北市：
揚智文化, 2011. 05
　面： 公分. --（博彩娛樂叢書）
譯自：Casino Operations Management
ISBN　978-957-818-999-7（平裝）

1.娛樂業 2.賭博 3.企業管理

998　　　　　　　　　　　　　100007534